周斌 ○ 主编

中国电影、电视剧和话剧发展研究报告（2018卷）

上海影视戏剧理论研究会　编
复旦大学电影艺术研究中心

复旦大学出版社

编辑委员会

主编: 周　斌

编委: (以姓氏笔画为序)

马以鑫　厉震林　刘海波　杨晓林
杨新宇　李建强　吴保和　陈犀禾
金丹元　周　斌　荣跃明　聂欣如

编辑部主任: 杨新宇

序

周 斌

白驹过隙,岁月无痕,时间总是在不知不觉中流逝。自2011年我们筹备成立上海影视戏剧理论研究会以来,已有7年多的时间过去了;自2014年上海市社联和上海市社团管理局正式批准上海影视戏剧理论研究会成立以来,也已有近5年的时间过去了。回望上海影视戏剧理论研究会走过的历程,既有感慨,也有欣慰。一个社团的发展,如同一个人的成长,总是从蹒跚学步到稳步前行,从懵懂幼稚到老练成熟,一切都需要经历时间的磨砺和实践的历练。

这些年来,在上海市社联的领导下,在全体会员的支持下,上海影视戏剧理论研究会理事会群策群力,积极组织开展了多种学术活动,不仅在学术界产生了较大的影响,而且也通过一系列学术活动形成了一支充满激情和活力的颇有战斗力的研究力量与评论队伍,并帮助和促使许多中青年学者在学术研究和评论实践中茁壮成长,在学术界和评论界崭露头角,其成绩是显著的。可以说,当年成立上海影视戏剧理论研究会的宗旨已经很好地贯彻落实在近年来开展的各项学术活动之中了。

在研究会组织的各类学术活动和取得的各种学术成果中,由上海影视戏剧理论研究会与复旦大学电影艺术研究中心精诚合作,每年编辑出版的《中国电影、电视剧和话剧发展研究报告》无疑是其中最有特色、最有影响的学术活动与学术成果之一。该研究报告集中表达了上海影视戏剧理论研究会的各位专家学者和部分研究生对每年中国电影、电视剧和话剧的创作生产、理论批评与产业发展状况的基本看法与主要评价。在研究报告汇集的各类论文中,既有宏观论述,也有微观评析;既有现象总结,也有热点分析;

既有年度特稿,也有对名家名作和新人新作的评介,还有一些不同观点的学术争鸣,可以说栏目众多、内容丰富、涵盖广泛、论析深入。由此既充分展现了上海影视戏剧理论研究会的研究力量和评论实力,也鲜明地体现了上海影视戏剧理论研究会的学术宗旨和主要研究方向。正因为如此,所以《中国电影、电视剧和话剧发展研究报告》曾被评为上海市社联的"特色项目",2018年又获得了上海市社联的"品牌奖",成为上海影视戏剧理论研究会和上海市社联的一个颇具特色的学术品牌。这一"品牌奖"的获得,无疑是对上海影视戏剧理论研究会的学术研究和评论工作之充分肯定与大力褒奖,这项荣誉也是上海影视戏剧理论研究会全体会员的光荣!我们将再接再厉,把这项工作做得更好,使每年编撰出版的《中国电影、电视剧和话剧发展研究报告》能发挥更大的社会作用,产生更深远的学术影响。

如今,2018卷的《中国电影、电视剧和话剧发展研究报告》的编撰工作已经圆满结束,各位撰稿的专家学者和研究生在深入梳理、探讨和研究的基础上相继完成了所承担的撰稿任务,对2018年国产影视戏剧创作和理论批评状况进行了回顾、评述和总结。尽管这些文章所阐述的均是作者个人的观点和见解,但却能帮助读者诸君进一步深入了解和认识该年度的影视戏剧创作和理论批评现象与各类有代表性的作品之特点,同时也有助于进一步促进戏剧与影视学的学科建设与繁荣发展。简括而言,2018卷《中国电影、电视剧和话剧发展研究报告》的学术特点主要表现在以下几个方面:

首先,由于2018年是改革开放40周年,所以我们特设了"纪念改革开放40周年"的专辑,并组织了多篇文章着重对改革开放以来中国电影的发展变化情况进行了论析,在梳理其历史变革过程的基础上既总结了经验教训,也展望了未来的发展前景。由于改革开放以来国产电影的创作制作和产业变革发展很快、变化很大,所以该专辑的几篇文章从不同的角度着重对国产电影的创作发展进行了论析,而未涉及其他内容。同时,由于论文集篇幅有限,所以未组织撰写有关论述电视剧和话剧发展变革之历史进程的文章,还望读者诸君谅解。

其次,在"宏观论析"和"理论批评"专辑中,则组织了一批文章对2018年中国电影(包括故事片、动画片、纪录片)、电视剧和话剧的总体创作情况分别进行了较深入的梳理和评析。由于故事片影响较大,所以对故事片创作的导演、表演和音乐等又单独进行了论析,总结探讨其成败得失。同时,对

2018年中国电影、电视剧和话剧的理论研究和批评实践状况也分别进行了较细致、深入的梳理与总结。由此既可以看出2018年国产影视、戏剧创作与理论批评的总体概况,也可以看出文章作者对此所作的中肯评价及学术见解。

显然,上述几方面的内容都是从较为宏观的角度进行的研究和论述,其中对一些具体作品的评析往往是画龙点睛式的,未能进行深入、细致的剖析。为此,"热点评析""名家新作""新人新作"等其他一些栏目的文章则主要采用微观的个案分析方式,较深入、细致地分别对一些影响很大的"现象级"作品(如故事片《红海行动》《我不是药神》,电视剧《延禧攻略》《大江大河》等)和一些热点作品(如动画片《大世界》、电视剧《啊,父老乡亲》、网络剧《北京女子图鉴》和《上海女子图鉴》、话剧《一句顶一万句》等),或一些有代表性的名家新作(如张艺谋的故事片《影》、庄文强的故事片《无双》等),或一些颇有艺术特点的新人新作(如奚超的动画片《昨日青空》、何苦的纪录片《最后的棒棒》等)进行了具体评析,探讨其艺术特点、美学风格及成败得失。其中"一片两评"栏目是本卷新设立的一个栏目,即选用两篇文章评介同一部影片,力求从不同的角度和不同的侧面对其进行较深入的分析,以便使读者诸君能更好地理解作品的特点和内涵。这一次该栏目的评析对象为贾樟柯的《江湖儿女》和胡波的《大象席地而坐》两部故事片,评析文章则各有其见解和观点,以供读者诸君参考。可以说,宏观论述与微观评析的有机结合,较全面、深入地概括反映了2018年中国电影、电视剧和话剧的创作制作与理论批评之基本状况和发展趋势。

除了以上几个专辑的内容之外,另有一个专辑则把2018年我们主办的几次学术研讨会的会议综述汇聚在一起,以飨读者诸君。这几次学术研讨会的主题分别为"改革开放40年来国产影视创作和产业发展的回顾与展望""面向新时代的现实主义影视戏剧创作""中国电影导演新生力量研究",以及"台湾电影与大陆电影之关系:历史、现状与未来""金庸小说影视改编暨武侠影视创作"等。每次研讨会都有不少专家学者积极参会并发言,大家各抒己见、互相切磋、取长补短。但因论文集的篇幅有限,所以这几次学术研讨会的会议综述都较为简单。尽管如此,读者诸君仍能从中大致了解这些会议的主旨和概况,并获得一定的信息与启迪。

古人云:"人生百年几今日,今日不为真可惜。"因此,立足今日,关注当

下,以富有成效的理论批评实践,一方面不断推动国产影视戏剧创作与产业的繁荣发展,另一方面也以此不断促进戏剧与影视学的学科建设和理论批评体系的逐步完善,这是上海影视戏剧理论研究会继续编撰好每年一卷《中国电影、电视剧和话剧发展研究报告》的重要动因。笔者相信,作为上海影视戏剧理论研究会和上海市社联的一个学术品牌,《中国电影、电视剧和话剧发展研究报告》一定会发挥更大的作用,并在学术界产生更深远的影响。

是为序。

(周斌,上海影视戏剧理论研究会会长兼学术委员会主任,复旦大学电影艺术研究中心主任、教授、博士生导师)

目　录

第一辑　纪念改革开放40周年

中国电影在改革开放的历史进程中变革拓展　　　　　　　　周　斌　2
改革开放四十年来主旋律电影中的国家形象研究　　　陈犀禾　翟莉滢　13
改革开放：电影导演的表演观念史　　　　　　　　　　　　厉震林　24
在多元拓展中不断提高美学品格
　　——论改革开放以来国产类型片的创作发展　　　　　　周　斌　33

第二辑　宏观论析

2018年中国电影创作评述　　　　　　　　　　　　　冯　果　李　蕾　46
2018年中国电影表演述评　　　　　　　　　　　　　厉震林　罗馨儿　60
2018年国产电影音乐创作述评　　　　　　　　　　　　　　　李　果　72
2018年国产动画电影创作综论　　　　　　　　　　　杨晓林　周艺佳　88
表现更为自信的中国
　　——2018年中国纪录片观察　　　　　　　　　　　　　　吴保和　104
"内容为王"图景下电视剧江湖的时代遽变
　　——2018年中国电视剧创作评述
　　　　　　　　　　　　　　　刘海波　蔡　冉　陈鑫华　张广达　116
2018中国话剧：理智之年　　　　　　　　　　　　　　　　张晓欧　138

第三辑　理论批评

改革开放　续写新篇
　　——2018年中国电影理论批评述评　　　　　　　　　　李建强　148

2018年中国动画理论综述 聂欣如 163
创作·美学·批评·传播
——2018年中国电视剧研究现状分析 金丹元 张咏絮 178
2018年中国纪录片理论研究综述 王培 195
2018年中国话剧研究综述 向月越 杨新宇 211

第四辑 热点评议

《我不是药神》：直面现实的勇气与智慧 龚金平 226
《红海行动》的叙事艺术与煽情艺术 龚金平 234
《大世界》回环式链条叙事结构分析 陈曼青 杨晓林 242
《大江大河》：一部表现改革开放历史进程的精品佳作 周斌 249
一手反腐，一手改革
——从《人民的名义》到《啊，父老乡亲》 梁燕丽 255
消费社会语境下古装宫斗剧的突围
——评电视剧《延禧攻略》 孙传云 263
都市题材剧的现实与反现实
——评网络剧《北京女子图鉴》和《上海女子图鉴》 艾青 269
文学改编话剧，回归还是突破？
——评牟森导演话剧《一句顶一万句》 孙韵丰 275
改革岁月的平民化呈现
——评电视剧《外滩钟声》 赵子晨 281

第五辑 名家新作

张艺谋，色彩艺术大师
——以故事片《影》等为例 严敏 288
致敬经典与叙事超越
——评庄文强导演的故事片《无双》 徐巍 294
寻找一丝微光
——评吕乐导演的故事片《找到你》 孙晓虹 301
在倒影中倒拨时钟：《地球最后的夜晚》中的现实、幻想与梦境
——评毕赣导演的故事片《地球最后的夜晚》 程波 308

在黑暗中寻找光明
——评章明导演的故事片《冥王星时刻》　　　　　　　　　　卢雪菲　311

第六辑　新人新作

青春动画电影《昨日青空》的叙事学分析
——评奚超导演的动画片《昨日青空》　　　　周艺佳　杨晓林　320
大时代·小人物
——评何苦导演的纪录片《最后的棒棒》　　　　　　　　　梁　平　327

第七辑　一片两评

《江湖儿女》：在历史反思中抒发人文情怀　　　　　　　　　周　斌　334
"符号现实主义"与贾樟柯电影的"现实感"
——评贾樟柯导演的故事片《江湖儿女》　　　　　　　　　刘　春　338
对灰暗人生的一声叹息
——评胡波导演的故事片《大象席地而坐》　　　　　　　　龚金平　347
无望中的希望
——评胡波导演的故事片《大象席地而坐》　　　　　　　　李　欣　355

第八辑　会议综述

"改革开放40年来国产影视创作和
产业发展的回顾与展望"学术研讨会综述　　　　　　　　　韩　江　364
"面向新时代的现实主义影视戏剧创作"学术研讨会综述　　　向月越　367
"中国电影导演新生力量研究"学术研讨会综述　　　　　　　韩　江　370
"台湾电影与大陆电影之关系：历史、现状与未来——中国台港电影
研究会台湾电影委员会第三届学术研讨会"会议综述　　　　艾　青　373
金庸小说影视改编暨武侠影视创作研讨会综述　　　杨晓林　周艺佳　380

第一辑　纪念改革开放40周年

- 中国电影在改革开放的历史进程中变革拓展
- 改革开放四十年来主旋律电影中的国家形象研究
- 改革开放：电影导演的表演观念史
- 在多元拓展中不断提高美学品格

中国电影在改革开放的历史进程中变革拓展

周　斌

　　1978年中共十一届三中全会的顺利召开,标志着中国历史的发展进入了一个改革开放的新时期。改革开放既是十一届三中全会以来我国进行社会主义现代化建设的总方针和总政策,也是中国的强国之路和基本国策。通过40年来改革开放的历史变革,中国各方面的面貌都发生了翻天覆地的变化,正如习近平主席在博鳌亚洲论坛2018年年会开幕式上的主旨演讲中所说:"中国人民完全可以自豪地说,改革开放这场中国的第二次革命,不仅深刻改变了中国,也深刻影响了世界。"[①]中国电影也在这场中国第二次革命的历史进程中有了突飞猛进的变革和拓展,具体而言,这种变革和拓展主要表现在以下四个方面。

一、电影生态环境:从封闭到开放

　　中华人民共和国成立以后,由于政治、经济和意识形态等多方面的原因,中国电影的创作发展基本上处于一种较封闭的生态环境中,除了50年代至60年代初与苏联及一些社会主义国家有电影文化方面的合作交流之外,与西方其他国家基本上处于一种隔绝状态。在这样封闭的生态环境中,再加上各种政治运动的不断冲击和影响,电影工作者的思想观念较为守旧,艺术视野也较为狭窄,"不求艺术有功,但求政治无过"成为当时一种较普遍的创作心态。为此,电影创作中公式化、概念化的现象较为明显,而艺术创新则十分罕见。

[①] 见中国新闻网(2018年4月10日)。

十一届三中全会以后,随着政治路线和思想路线的拨乱反正,以及文艺与政治关系的调整,中国电影的生态环境从封闭到开放,发生了很大变化。这种变化直接影响了电影工作者的思想观念、艺术创新和创作生产的发展以及电影市场的扩展,从而给电影界带来了一系列新面貌、新风气和新气象。

首先,在改革开放的时代语境里,广大电影工作者不断解放思想,努力转变社会观念和电影观念,创作个性的凸显和艺术创新的追求已不再是个别现象,电影创作力求与变革的时代同发展、共进步。正如著名电影评论家钟惦棐所说:"我们的电影处此社会伟大变革时期,必须把社会观的更新作为首要问题来看待。电影是否具有时代精神,不在于它是否写了改革,而在于它能否用改革者的眼光看待社会生活中的一切。"② 为此,许多电影创作者打破了各种清规戒律和条条框框的束缚,努力通过影片或深入反思历史,探讨和总结历史教训;或勇敢面对时代和社会,表现和揭示现实改革中的阵痛与问题,努力反映人民大众的诉求与心声;或在电影语言和表现形式上大胆突破创新,使影片呈现出新的美学风貌和个性风格。于是,一方面中国电影的现实主义传统在创作实践中得以传承和发展,另一方面中国电影也不断向域外各国的电影学习、借鉴,丰富、拓展了艺术形式和表现技巧。从新时期到新世纪,在此期间虽然也有一些波折和坎坷,但由于坚持了改革开放的基本方针,所以在各个历史阶段都相继出现了一批又一批各类题材样式和美学风格的成功之作,既有效提升了中国电影的美学品质,也不断满足了广大观众审美娱乐的需要;既通过银幕生动地讲述了中国故事,也形象地向海外各国观众传播了中国文化。

同时,改革开放的不断深入也直接影响和推动了电影行业的改革发展,电影工作者的电影观念也发生了很大变化,在各种外来的电影思潮、电影理论和电影作品的影响下,艺术创新蔚然成风。例如,以谢晋、谢铁骊为代表的第三代导演,其创作拍摄的《天云山传奇》《芙蓉镇》《今夜星光灿烂》等,均因显示了艺术创新的追求而受到好评。特别是相继出现的第四代导演、第五代导演、第六代导演以及此后的新生代导演,以积极探索的创新精神,分别从自身的人生经历和对电影的认识理解出发,从各个不同角度和不同侧面用电影作品表达了他们对历史、社会与人生的不同体验和看法,使其影片

② 《钟惦棐文集》(下),华夏出版社,1994年,第425页。

呈现出不同的电影形态和美学风格,不仅促使中国电影较快地走向世界影坛,而且也向海外广大观众充分展现了中国电影的艺术特色和文化内涵。无论是第四代导演的《沙鸥》《邻居》《城南旧事》《人鬼情》《老井》《香魂女》等,还是第五代导演的《黄土地》《一个和八个》《红高粱》《霸王别姬》《秋菊打官司》《让子弹飞》《芳华》等,抑或是第六代导演的《十七岁的单车》《过年回家》《站台》《青红》《三峡好人》《老炮儿》《冈仁波齐》等,以及新生代导演的《师父》《绣春刀》《乘风破浪》《无问西东》《老兽》《我不是药神》等,均体现了独到的美学风格和艺术追求,较充分地显示了中国电影的进步与发展。

2001年12月中国正式加入WTO,国内电影市场实行了更大程度的开放,国产电影也面临着与好莱坞大片的激烈竞争。2002年11月,中共十六大明确提出要进一步完善文化产业政策,支持文化产业发展,增强我国文化产业的整体实力和竞争力。为此,政府主管部门出台了一系列促进电影产业化改革的政策措施,较成功地应对了加入WTO以后中国电影面临的各种难题和风险;而电影工作者也学习、借鉴了美国好莱坞大片的创作理念和制片模式,通过大胆尝试,国产大片也应运而生,《英雄》《十面埋伏》《集结号》《唐山大地震》等一批不同题材和不同风格的国产大片相继问世,从而为国产大片的创作拍摄积累了经验。至于2017年上映的《战狼2》则创造了56.83亿的票房奇迹,成为最卖座的华语电影;而2018年春节档上映的《红海行动》也赢得了36.49亿的票房,获得了口碑与票房的双赢。由此可见,国产大片不仅增强了国产电影的市场竞争力,而且也促进了中国电影工业的发展,并进一步加快了中国电影"走出去"的步伐。与此同时,诸如《疯狂的石头》《人在囧途》《失恋33天》《白日焰火》《推拿》《十八洞村》《八月》《村戏》《我不是药神》等一些中小成本投资的影片,也因其各具特色的艺术创新而赢得了多方好评。

总之,在改革开放的生态环境里,中国电影的发展充满了生机和活力,它汲取了多方面的营养,借鉴了多方面的经验,既经历了波折和低谷,也迎来了突破和繁荣,在不断的变革发展中日益强盛,在各方面都有了显著开拓。

二、电影创作生产:从单一到多元

改革开放以来,中国电影的创作生产经历了从单一到多元的发展变化,

这种发展变化既调动了多方面的积极性,也有效地解放了生产力;由此不仅使每年拍摄生产的影片数量快速增长,类型样式更加丰富多样,而且也拓展了电影市场,促进了电影产业日趋繁荣发展。

众所周知,在此前的计划经济时代,国产影片的创作生产主体是北影、上影、长影、珠影、西影等一批国营电影制片厂;每年各个制片厂拍摄生产多少影片由文化部电影局下达任务,这些影片的题材、主题和剧本都要经过电影局的批准,生产拍摄的影片通过审查后则由国家统购统销,由中国电影发行放映公司安排到各地影院放映。例如,1955年10月文化部颁发了《关于批准影片生产主题计划和电影剧本的规定》,该规定明文要求"故事片剧本创作的制片年度主题计划,科教片、纪录片的年度主题计划等均由电影局审查后报文化部批准;主题政治意义特别重大的送中共中央审查;新闻素材、舞台纪录片和短片的年度主题计划由电影局审查后报文化部备案"[③]。由此可见,政府主管部门对电影创作的管理和要求是十分严格的。显然,这种高度集中的单一的电影创作生产和发行放映模式,虽然有利于加强领导管理,但却不利于调动基层制片厂、创作人员和各地影院的积极性。

改革开放以来,随着国民经济由计划经济向市场经济的转换,国产电影的创作生产和发行放映也注重面向市场、面向观众,开始走多元化、市场化的创作生产发展道路,从而使国产电影的整体面貌、创作生产格局和发行放映等方面都发生了很大变化。

首先,电影创作、制作的多元化趋向十分明显。就创作方法而言,现实主义、现代主义等各种创作方法并存,创作者的个人表达和公众诉求得以较好结合。就电影制片而言,大投入、大制作的国产大片和中小成本投资的影片并存,各自拥有不同的观众群体,由此出现了各种不同题材、不同类型、不同样式、不同形态和不同风格的影片。这种多样化的电影产品结构不仅丰富了电影市场,改变了过去那种单一品种和单调形象的状况,而且也较好地满足了广大观众日益增长的审美娱乐需求和文化建设发展的需要。同时,正是在多元化的创作生产实践中,主旋律电影、艺术电影和商业类型电影都找到了自己的生存发展空间,它们既经历了各自的成长发展历程,在激

③ 国家广电总局电影局党史资料征集领导小组编:《中国电影编年纪事》(总纲卷·上),中央文献出版社,2005年,第406页。

烈的市场竞争中逐步成熟起来；其创作者又能根据影片题材内容的需要，采取类型样式有机融合的方式，使影片更符合艺术表达和观众审美娱乐的需要。另外，多元化的创作生产方式也使电影产量有了显著增长。例如，1978年国产故事片只有46部，而2017年国产故事片产量已达798部，增速非常明显。

其次，电影产业发展也形成了多元化的格局，各类电影企业在竞争和互补中携手发展。以中影、上影、长影、西影等为代表的国营电影企业，通过体制机制改革后获得了新生，在面向市场的新机制下独立运作，其中中影、上影已成为上市企业；而以万达集团、华谊兄弟、博纳影业、华策影视、光线传媒、乐视等为代表的众多民营影视企业，在国产电影创作生产和电影产业发展中则占据了越来越重要的地位。例如，2017年万达参与出品影片25部，总票房为143.87亿元；博纳参与出品影片13部，总票房为84.68亿元；华谊兄弟参与出品影片8部，总票房为54.19亿元，民营影视企业所发挥的重要作用则由此可见一斑。而独立电影制片的创作也很活跃，先后有不少影片问世，其中有的影片也产生了一定的影响。截至2018年6月，全国由48条电影院线、10 113家影院和55 623块银幕(含3D银幕49 190块)组成的电影发行放映网，不仅使国内一线、二线、三线城市的广大观众能及时观赏到各类影片，而且也很大程度地满足了四线、五线城市广大观众的观影需求，使看电影成为其文化生活的重要内容，并使电影市场迅速扩容。

另外，合拍片的日益增多也成为一种独特现象。中华人民共和国建立后17年我国只有两部中外合作拍摄的故事片，即1958年中法合作拍摄的《风筝》和1959年中苏合作拍摄的《风从东方来》。1979年，为了更好地开展合作拍片业务，成立了中国电影合作制片公司，此后与港台地区和其他国家较广泛地开展了各种合作拍片业务，合拍片数量日益增多。其中由中国电影合作制片公司出品的中美合拍片《卧虎藏龙》影响最大，曾荣获第73届美国奥斯卡最佳外语片等4项大奖，是华语电影历史上第一部荣获奥斯卡金像奖最佳外语片的影片。截至2017年12月，我国已与20个国家签署了政府间的电影合拍协议，该年度中国内地与21个国家和地区进行了合作制片，合拍公司获国家电影局批准立项的合拍片84部，协拍片2部；审查通过了合拍片60部。该年度内地与香港合作拍摄的影片在合拍片中仍占很大比重，其中如获得4.04亿票房的《建军大业》进行了主旋律题材港式类型化的新探

索,而获得了16.5亿票房的《西游·伏妖篇》等影片也显示了两地合拍片的创作生产实绩。其他如中印合拍片《功夫瑜伽》获得了17.48亿的票房,中港日合拍片《妖猫传》获得了4.68亿的票房,均取得了不错的票房成绩。此外,大陆与台湾的合拍片《相爱相亲》也因其独具艺术特色而广受好评。总之,在多元化的电影创作生产格局中,合拍片已成为一种重要的制作模式,其所占的比重也会越来越大。

三、电影管理机制:从计划到市场

1949年后,我国的电影管理体制机制学习、借鉴了苏联的管理模式,电影创作生产具体体现了计划经济的特点。但长期的艺术创作实践证明,这样的体制机制存在着许多弊端,不利于电影创作生产的快速发展,急需进行改革。早在1979年10月,著名电影家夏衍在中国电影工作者第四次代表大会上的讲话中就明确提出"现在我们要坚持改革不符合艺术规律和经济规律的电影生产体制"④。1980年8月,中宣部在北京召开了电影体制改革座谈会,此后,电影管理体制机制的改革便逐步开始推行。

1992年10月中共十四大确立了我国建立社会主义市场经济体制的总体目标,1993年11月,中共十四届三中全会通过了《中共中央关于建立社会主义市场经济体制若干问题的决定》,我国从计划经济向市场经济的转换便加快了步伐。1993年1月,政府主管部门出台了《关于当前深化电影行业机制改革的若干意见》,中国电影在转向市场化的道路上迈出了重要的一步;1994年8月发布了《关于进一步深化电影行业机制改革的通知》,又提出了一些电影行业进行机制改革的具体意见和措施。自此,1949年以后形成的独家经营、统购统销及电影产品统一分配的计划经济之生产流通模式被打破了,这就促使各个电影企业更快地走向适应市场经济的改革发展之路。为了进一步激活国内的电影市场,推动电影创作生产的发展,1994年1月,政府主管部门授权中影公司每年引进10部"基本反映世界优秀文化成果和当代电影艺术、技术成就的影片",并以分账方式由中影公司在国内发行,以美国好莱坞影片为主的海外大片的引进刺激了中国电影市场的竞争发展。

④ 夏衍:《在影代会上的讲话》,《电影艺术》1980年第1期。

与此同时,在竞争中诞生的国产大片也在1995年开始以票房分账的形式发行放映。面向市场经济的发展,为了促使国产影片多出精品佳作,以增强其市场竞争力,1996年3月政府主管部门在长沙召开的全国电影工作会议正式启动了创作拍摄国产电影精品的"九五五零"工程⑤,并采取了多项举措从经济上对电影精品的创作生产予以扶持和支持。于是,《鸦片战争》《那山·那人·那狗》《一个都不能少》《横空出世》《相伴永远》《生死抉择》等一批各具特色的高质量影片相继问世。而影片《甲方乙方》则首次在国内电影市场提出了"贺岁片"的概念,并使"贺岁档"成为市场上最热门、竞争最激烈的放映档期,从而有效地推动了电影市场的繁荣发展。

2004年11月,政府主管部门又出台了《电影企业经营资格准入暂行规定》,在放开电影制作、发行、放映领域主体准入资格的基础上进一步降低了市场准入门槛,扩大了投融资主体开放的范围,并用法规形式巩固了电影产业改革的成果。正因为这一系列促进电影产业化改革政策措施的出台,便快速推进并形成了电影投资主体的多元化格局,一批民营影视企业迅速崛起。在中国电影产业化发展的过程中,民营资本及其他社会资本显示出了越来越强的创作生产活力和市场竞争力,为国产影片增加产量、提高质量和拓展市场作出了显著贡献。

2012年2月,中美双方就解决中国加入WTO后电影相关问题的谅解备忘录达成协议,根据《中美电影新协议》的有关规定,中国每年将增加进口14部美国大片,以IMAX和3D影片为主;美方票房分账比例从原来的13%提升至25%等。由此中国的电影市场更加开放了,与美国好莱坞影片的竞争更加激烈了,中国电影产业和电影创作所受到的冲击和面临的挑战也更加明显了。但是,中国电影经受住了这样的冲击和挑战,在经历了阵痛和挫折之后,通过多题材、多品种、多类型、多风格的创作生产和对电影市场的不断拓展,以及广大观众对国产影片的支持,终于实现了跨越式发展。而在激烈的市场竞争中,为能给艺术电影的创作发展和市场生存提供更多的支持与帮助,上海艺术电影联盟和全国艺术电影放映联盟相继成立,由此既为艺术电影进入市场创造了良好条件,也满足了那些喜爱艺术电影的观众之审美需求,并使电影市场在生态平衡中健康有序发展。

⑤ 在"九五"计划期间,每年创作拍摄10部精品影片,共计50部,称之为"九五五零"工程。

2017年3月,《中华人民共和国电影产业促进法》正式施行,从而为中国电影的繁荣发展提供了法律依据和法律保障。它将电影产业发展纳入国民经济和社会发展规划之中,国家制订了电影产业发展的各项政策,使电影产业成为拉动内需、促进就业、推动国民经济增长的重要产业;政府主管部门从行政管理层面简政放权、减少审批项目、降低准入门槛、简化审批程序、规范审查标准,通过各种政策措施进一步激发了电影市场的活力。同时,政府主管部门也采取多种措施大力支持影视企业创作拍摄各类优秀国产影片,为电影创作生产提供各种便利和帮助,在财政、税收、土地、金融、用汇等方面对电影产业采取各种优惠措施,并鼓励社会资本投入电影产业,努力降低运作成本等。《电影产业促进法》实施后,各级地方政府也出台了相应的政策措施,如2017年12月,上海市及时出台了《关于加快本市文化创意产业创新发展的若干意见》(上海文创50条),其中影视产业被列为八大重点发展领域的首位,作为上海文化创意产业发展的着力点,由此力图焕发上海这一中国电影发祥地的新活力,进一步振兴上海影视产业,构建现代电影工业体系,推进全球影视创制中心建设。其他省市也相继制订和出台了一些政策法规来具体贯彻落实《电影产业促进法》,以更好地推动电影创作生产和电影产业的繁荣发展。无疑,一系列政策法规和具体措施的出台,既充分体现了政府主管部门认真履行监管职责、维护电影行业秩序、推动电影创作和电影产业发展的决心,同时,也对保证电影市场的稳定、持续和健康发展起到了积极作用。

《电影产业促进法》实施以后,有力地促进了国产影片的创作生产和电影产业的快速发展。2017年我国共创作生产故事片798部,动画片32部,科教片68部,纪录片44部,特种电影28部,总计970部;全年电影票房559.11亿元,比上年的492.83亿元增长了13.5%;其中国产影片票房301.04亿元,占票房总额的53.84%;观影人次则达到了16.2亿,比上年的13.72亿增长了18.08%;全年票房过亿元影片92部,其中国产影片52部;全年有13部影片票房超过5亿元,6部国产影片票房超过10亿元。2018年上半年各项指标又有了明显增长,截至6月30日,全国电影总票房为320.31亿元,比去年同期271.85亿元增长了17.82%;国产影片票房为189.65亿元,比去年同期105.31亿元增长了80.1%;观影人次为9.01亿,比去年同期7.81亿增长了15.34%;票房过10亿元影片9部,其中国产影片5部,票房过亿元影片41部,

其中国产影片19部。显然,如此快的发展速度是十分令人惊喜的。

四、电影营销市场:从国内到国外

改革开放以前,中国电影的发行放映和营销市场主要在国内,每年除了有少数影片参加一些国际电影节或在某些国家举行电影展映之外,很少有影片进入国外的电影市场进行商业放映,海外广大观众对中国电影的了解仍十分有限。

改革开放以后,中国电影对外合作交流日益频繁,不仅相继在意大利、葡萄牙等国举办了大型的"中国电影回顾展",而且有不少优秀影片陆续在各类重要的国际电影节上获奖;另外,也先后有一批国产影片进入海外商业影院放映,从而有效地提高了中国电影的声誉,扩大了中国电影在海外的影响。特别是新世纪以来,随着中国文化"走出去"的步伐不断加快,中国电影的发行放映和营销市场从国内较快地扩展到国外,不仅电影市场有了很大拓展,而且国产影片的海外票房和销售收入也有了快速增长。例如,在北美电影市场有较好票房收入的《卧虎藏龙》(1.28亿美元)、《英雄》(5 371万美元)、《霍元甲》(2 463万美元)、《功夫》(1 711万美元)、《十面埋伏》(1 105万美元)、《一代宗师》(659.5万美元)、《满城尽带黄金甲》(656万美元)、《老炮儿》(139.5万美元)等影片,既在海外进行了较好的跨文化传播,也获得了不错的经济收益。2018年2月,《妖猫传》在日本上映后,最终获得了超过16亿日元(折合人民币9 600多万元)的票房收入,观影人次也达到了130多万,创造了近10年来华语电影在日本电影市场的新高。近年来,中国电影在海外市场的票房和销售收入都有了明显增长,取得了较好的成绩。例如,2017年在海外发行国产影片近百部,海外票房和销售收入42.53亿元,比2016年的38.25亿元增长11.19%,为提升中国电影的国际影响力,进一步促进与各国之间的文化交流发挥了重要作用,作出了很大贡献。

中国电影在"走出去"的过程中也注重通过多样化的途径和方法,以产生更好的效果。例如,2004年年初,中国电影海外推广中心成立,由政府出资进行国产影片海外推广的各项工作。2006年6月,经政府主管部门批准,中国电影海外推广中心承办了"北京放映"的大型国际活动,邀请并接待境外电影采购商和国际电影节选片人来华集中选购和选看中国影片,"北京放

映"活动一年一届,已举办了 11 届,共展映国产影片 463 部,已有数百部次的国产影片通过"北京放映"销往世界 70 多个国家和地区,"北京放映"活动已成为中国电影"走出去"的一个重要窗口。与此同时,我国也相继主办了上海国际电影节、北京国际电影节等一些重要的电影节,邀请世界各国电影人携其影片前来参赛或展演,进一步加强合作交流,并为国产影片拓展输出渠道。如作为国际 A 类电影节之一的上海国际电影节自 1993 年创办以来,已成功举办了 21 届,产生了很大影响,获得了各方面的好评。同时,在海外建立专门发行国产影片的电影公司,不断拓展海外电影市场也是一个重要途径。例如,创立于 2010 年、由华谊兄弟和博纳影业作为主要股东的华狮电影公司,就是在海外发行国产影片的一个重要平台。该公司在海外的发行渠道主要集中在北美和澳大利亚,2016 年该公司获得华人文化控股集团(CMC)重金注资后开始开拓欧洲市场,并推出了"中国电影. 普天同映"的计划,如 2016 年春节档的《西游记之孙悟空三打白骨精》影片就实现了海外和国内同步上映,满足了海外华人观众的审美娱乐需求。另外,国产影片进入海外电影院线时与网络在线点播同步发行也是一种途径。如《西游·降魔篇》在进入北美影院放映的同时,在网飞(Netflix)、Google Play、亚马逊等多个网络平台上可以付费观看,既方便许多青年观众的观赏,扩大了影片的影响,也增加了影片的营销收入。至于中国电影产业通过国际并购实现企业资源重组,把企业做大做强也是一种趋向。例如,"2012 年 5 月 21 日,经过将近两年的谈判,大连万达集团耗资 26 亿美元并购美国第二大院线 AMC 影院公司,这是中国文化产业最大的海外并购,万达集团将成为全球规模最大的电影院线运营商。"⑥这对于中国电影在海外的发行放映显然是十分有利的。总之,正是通过多样化的途径和方法,有效地加强了中国电影的跨文化传播,中国电影走出国门、走向世界的目标正在逐步实现。

改革开放以来,中国电影的变革拓展除了上述四个方面之外,在电影理论批评、电影教育等方面也有显著的变化和发展,在此不逐一赘述。通过改革开放 40 年的变革发展,中国已成为名副其实的电影大国。但是,中国若要成为真正的电影强国,还有不少问题有待于解决,如每年拍摄生产的影片数

⑥ 中国电影家协会产业研究中心:《2013 中国电影产业研究报告》,中国电影出版社,2013 年,第 7 页。

量虽多,但高质量的优秀影片仍较少;电影产业链还不够完整,电影市场还有待于进一步规范,电影体制机制的改革还需要不断完善,各类优秀电影人才还较为缺乏等。如果这些问题得不到及时解决,"电影强国"的梦想就不可能很快实现。

习近平总书记曾说:"改革开放是决定当代中国命运的关键一招,也是决定实现'两个100年'奋斗目标、实现中华民族伟大复兴的关键一招。实践发展永无止境,解放思想永无止境,改革开放也永无止境,停顿和倒退没有出路。"为此要"做到改革不停顿,开放不止步"⑦。当下,中国各个领域全面深化改革的各项工作正在持续进行之中,全方位对外开放的新格局也正在加速形成。处于这样的时代环境和社会语境中,中国电影只有适应新时代的新变化,通过进一步贯彻落实《电影产业促进法》,继续坚持改革开放的方针政策,不断增强核心竞争力,加快建设电影强国的步伐,才能在各方面有更快、更好的发展,并顺利完成从电影大国向电影强国的转换和发展。

(周斌,复旦大学电影艺术研究中心主任、教授、博士生导师)

⑦ 《改革不停顿,开放不止步——习近平总书记考察广东纪实》,见新华网(2012年12月13日)。

改革开放四十年来主旋律电影中的国家形象研究

陈犀禾　翟莉滢

改革开放四十年来，中国电影事业发展的成就无疑是巨大的。其中，主旋律电影的发展是一个重要的方面。所谓主旋律电影，最早的提法来自时任中宣部副部长贺敬之1987年在全国故事片厂长会议上的一个发言。后来，在中央书记处的批准下，电影局成立了"重大革命历史题材影视创作领导小组"，由时任电影局副局长丁峤任组长。在接下来的几年中，在政府资金的支持下，陆续拍摄了《巍巍昆仑》《开国大典》《大决战》（三部曲）等一系列在当时有巨大影响力的影片，并在90年代逐步形成了主旋律、商业片、艺术片三足鼎立的发展格局。由此，本文对主旋律电影的定义是：从新时期以来由政府力量直接或间接推动的、代表中国特色社会主义主流意识形态的中国电影。这样，我们把1978年以来，符合这一条件的电影都纳入我们的讨论范围。

新时期以来主旋律电影的成就无疑是多方面的，其中最重要的一条就是在"文革"以后新的历史条件下，对国家形象的塑造。国家形象（National Images）的概念定义可追溯到1959年，美国经济学家布丁认为国家形象是"一个国家对自己的认知以及国际体系中其他行为体对它的认知的结合"[①]。国内有学者认为国家形象是一个综合体，它是国家的外部公众和内部公众对国家本身、国家行为、国家的各项活动及其成果所给予的总的评价和认定。[②]这种立足于传媒领域的关于国家形象的阐释，使与新闻、广播等同样带有浓厚的意识形态烙印的电影亦可囊括其中。电影作为一种广泛传播的视

① Boulding K. E., National Images and International Systems, *Journal of Conflict Resolution*, 1959, 3(2): 120 – 131.
② 管文虎：《国家形象论》，电子科技大学出版社，2000年。

觉文化媒介,自然也成为国家形象建构的重要工具之一。这种国家形象通过电影的叙事逻辑"建构的一种具有国家意义的'内在本文'",并且是"通过影像叙事体与社会历史之间产生的'互文性'关系来呈现的。"③

新时期以来主旋律电影对国家形象的塑造发展了"十七年"时期新中国电影的相关历史经验,创作了许多新的作品,呈现出许多新的特征。本文将从新时期以来主旋律电影的不同题材入手,阐述它们如何塑造新的历史条件下的国家形象,以回应新的时代要求。本文主要讨论以下四类题材:革命战争题材、革命领袖题材、英模人物题材和海峡两岸题材。其中前三类题材可以看作是前面所提到的80年代提出的主旋律所强调的"革命历史题材"的进一步细分,并把历史延伸到当代的叙事,海峡两岸题材则回应了国家统一发展的当代愿景,所以也纳入本文关于国家形象的研究。

一、革命战争题材:共和国的立国之本

本论提到的革命战争题材电影既包括革命历史战争题材,也包括近年来的军事题材电影(如近年来的军事动作片)的影片,其中战争情节和军事活动是其核心元素。革命历史军事题材表现了"枪杆子里面出政权"的道理,通过一系列武装斗争,中国共产党在1949年建立了中华人民共和国。革命战争和军事题材电影向人们宣示了共和国的立国之本,由此指向新中国国家形象建构的诉求。

"武装斗争"的革命精神在"十七年"时期的创作中深刻体现,如《南征北战》《铁道游击队》等作品。这一传统延续到改革开放初期的电影,如1979年的《济南战役》、1981年的《南昌起义》,后者取材于真实的历史事件,较为成功地再现了当时复杂的政治局面。《风雨下钟山》(1982)在表现战争的同时,注重人物刻画。这一时期具有较大影响的是在抗日战争胜利40周年时推出的《血战台儿庄》(1986)。该片正面描写了国民党抗击日军的战场,刻画了一批有血有肉的国民党爱国将士。第五代导演吴子牛这一时期也拍摄了《喋血黑谷》(1984),引起人们关注。但是,就总体而言,在80年代初期和

③ 贾磊磊:《中国主流电影中的国家形象及其表述策略》,《解放军艺术学院学报》2007年第1期。

中期,对"文革"和共和国历史的反思的影片是一个主要潮流,娱乐片的创作和相关讨论也开始出现,各种社会思潮也非常活跃。

因此,在电影领域率先提出"主旋律",其用意就是为共和国的历史和现实提供一个更积极、更正能量的创作潮流。毋庸置疑,重大革命历史题材电影在此文艺规划中扮演着重要角色。"重大革命历史题材领导小组"的成立也充分证明了这点。另外,80年代末90年代初,东欧剧变、苏联解体以及国内的政治风波等一系列国际格局、国内政治生态环境的变化,使"革命"与时代主题之间产生了裂隙,对于革命历史的表达在文艺作品的创作中有着被边缘化的危机。此时强调执政党的合法性、强调国家形象成为电影的首要任务。因此,在"领导小组"的规划下,《巍巍昆仑》(1988)、《百色起义》(1989)、《开国大典》(1989)、《大决战》系列、《大转折》系列、《开天辟地》(1991)、《重庆谈判》(1993)、《大进军》系列等一批具有史诗性的电影陆续拍摄出来。这些电影通过叙事对战争正义/非正义进行区分,试图使观众进一步了解共产党取得胜利、反动势力如何失败的历史事实。此外,革命历史作为中华民族共同民族记忆的载体,电影创作者将其作为题材,从宏观历史出发追溯党的历史,将历史进行现代的影像化处理,且注重对细节的刻画,从而建构了新的人民军队形象、工农兵群众形象等,其目的就是让观众对国家、民族产生认同感,并最终强调共产党领导下的解放战争的合法性,从新的时代要求出发塑造了新中国国家形象的"前史"。

进入新世纪后,中国加入世界贸易组织与电影产业化改革成为对于中国电影来说两件举足轻重的大事。在商业片冲击下,主旋律电影中的国家形象与之前呈现出了诸多发展和变化。因为在失去了国家"统购包销"的"保护伞"之后,这一时期的电影需更顾及市场表现。影片若欲取得在群众中的广泛反响与影响,那就必须遵守市场法则并将观众审美纳入考量。于是,电影吸收了爱情、悬疑、动作等类型电影的元素。尤其是冯小刚的《集结号》上映之后,中国电影人意识到了"主旋律"思想与类型影片结合的可能性,《建国大业》(2009)、《风声》(2009)、《秋之白华》(2011)、《建党伟业》(2011)、《辛亥革命》(2011)、《智取威虎山》(2014)等影片一改大众对主旋律电影的陈旧印象,在借鉴商业电影类型元素的基础上,也很好地行使了主旋律电影意识形态宣传的基本功能。如《风声》则是用"主旋律"的内核搭载了悬疑、谍战的商业元素,成功地塑造了一个慷慨赴死的地下党员的形象。

《建国大业》《建党伟业》《建军大业》三部影片以明星商业策略吸引年轻观众,在勾连起革命历史事件与时代背景内在联系的同时,来论证中国共产党建军、建国是合乎逻辑的历史进程。《智取威虎山》《铁道飞虎》则是对红色经典文本的现代阐释,并将现代青年的父祖记忆与中国共产党的革命历程串联起来。这些影片一定程度上融合了意识形态/国家话语与商业类型之间的缝隙,使当代观众重新认识与回顾革命历史,对国家形象的建构有积极意义。

如今,和平与发展已经成为时代主题,中国经过飞速发展已经成为全球第二大经济体。在这样的背景下,《湄公河行动》《战狼》系列、《红海行动》这样的影片应运而生,并取得巨大成功,显示军事和武装力量仍然是当代中国形象中的核心元素。影片中战争、救亡的国内背景被置换到了缉毒、维和的域外空间,代表国家形象的军人一般处于对其他境外(势力)的交战或武力干涉的状态,它们所指涉的不再是中华人民共和国建立前的国家历史,而是正在"进行中"的国家形象。如今主旋律电影中的国家形象塑造,正在不断探索一种同时符合与满足市场诉求、观众审美需求与意识形态吁求的方法。

二、革命领袖题材:共和国的"众神殿"

政治领袖作为一个国家、政党的集中代表,往往与国家社会心理、与时代特征呈现密切关联。一个国家领袖的一举一动都会被人民所关注,在中国自然也不例外。由于普通人一般只在报纸、电视等媒介中了解领袖人物的动态,在现实生活中与领袖接触较少,所以电影能够提供表现领袖政治与日常生活的舞台空间。并且,电影中领袖形象塑造所引起的社会政治效应,是表达意识形态、塑造国家形象的重要手段。在1978年以前,中国电影中基本没有领袖形象的出现。直到《大河奔流》(1978)中第一次出现了毛泽东和周恩来的形象,影片中毛泽东仅仅只是一个侧影,却引起了较大的轰动。这一时期银幕上领袖形象的出世是具有相关的时代与政治考量的:在"十七年"与"文革"时期中,电影中的领袖(毛泽东)一直是"缺席的在场者",但他的思想却是"隐形的在场者",成为支配电影叙事走向的动力,也成为影片的意识形态底色。但是,经过十年浩劫,民间出现一些对领袖功过质疑的言论,重新以领袖的意志唤起民众对革命历史追忆的动力,是领袖形象在电影

创作中不断强化的重要原因。

改革开放后不久出现了一批电影,如《曙光》(1979)、《山重水复》(1980)等,这些影片大多沿袭了"十七年"时期的创作方法,没有对人物心理进行深度开挖。但是,这一时期影片开始较为注重对革命将领或领袖人性一面的表达。如《陈毅市长》(1981)中的陈毅平易近人,去工人家拜年;《少年彭德怀》(1985)展示了少年时彭德怀的犟劲;《朱德与史沫特莱》中朱德与国外记者对谈的细节等,使这些影片中的革命领袖形象更为立体。此外,《大渡河》(1980)、《风雨下钟山》(1982)、《四渡赤水》(1983)中或刻画毛泽东的用兵如神,或描绘毛泽东和其他革命领袖、普通士兵之间的战斗友谊。80年代后半期,《孙中山》(1986)、《巍巍昆仑》(1988)、《开国大典》(1989)等具有史诗性的影片接连出现,对这一时期在电影银幕中的毛泽东或其他革命领袖的崇高和平凡进行了更辩证的描绘。

如果说80年代毛泽东在革命领袖题材电影中作为主角的书写并不充分的话,那么随着毛泽东诞辰100周年的到来,直接描写毛泽东的电影便接连不断。除影片《开国大典》(1989)展现了毛泽东作为父亲与子女之间的互动外,《毛泽东和他的儿子》(1991)更是将他作为一位普通父亲的情感刻画得淋漓尽致。其中有一场戏是毛泽东梦见小时候的毛岸英与自己嬉戏,被人吵醒后大发雷霆。作为"政治符号"的领袖表现出了他更接近普通人的喜怒哀乐。此外,《毛泽东的故事》(1992)择取了毛泽东从壮年到晚年的生活细节,并展现了他和士兵、农民、列车员等许多普通人的故事,给观众呈现了一个充满人格魅力、有血有肉的毛泽东。进入新世纪之后,《毛泽东与斯诺》(2000)、《毛泽东在1925》(2001)、《毛泽东在安源》(2003)几乎皆是延续此思路进行创作。

除了毛泽东之外,其他的革命领袖也是影视作品的表现对象。如《彭大将军(上、下)》(1988)、《周恩来》(1992)、《重庆谈判》(1993)、《周恩来:伟大的朋友》(1997)等影片对领袖形象亦着重于尝试对领袖心理活动进行刻画。影片中的革命领袖们跟普通人一样有对亲人、子女的疼爱之情,在面对重大事件时也会有犹豫踌躇。这使电影中革命领袖形象逐渐鲜明、立体,以他们为表征的"有温度"的国家形象更易被观众所接受。

如果说90年代革命领袖题材电影开始向大众文化汲取养分,那么进入新世纪之后,随着电影产业化改革如火如荼的推进,市场正式成为电影创作中的关键因素。于是该题材出现了两种不同的发展方向,一种延续以往革

命领袖题材固有的创作思路,将他们塑造为心系黎民百姓、胸怀宏才大略的伟人。《邓小平》(2003)、《我的法兰西岁月》(2004)、《刘伯承市长》(2012)、《毛泽东与齐白石》(2013)、《周恩来的四个昼夜》(2013)等影片皆是代表,但在市场上反响平平。另一种则是融入商业元素来表现革命领袖,如《建国大业》《建党伟业》《建军大业》三部曲。以前特型演员是饰演革命领袖必不可少的,并且他们的外在形象需要与领袖相当接近。但是如今这种情况为之一改,影片为吸引年轻观众,开始邀请明星出演革命领袖,显示了主旋律思想和市场化和大众化趣味的融合。

三、英模人物题材:共和国的脊梁

英模人物既包括战争年代的英雄,也包括和平年代的劳动模范。他们是开创和建设共和国的脊梁,是普通人效仿的道德楷模,体现了一个国家精神和道德价值。感人的英模形象能够增强大众对于政治体制的认同感,提高国家内部的凝聚力。早在1950年,新中国就召开了"全国战斗英雄代表会议和全国工农兵劳动模范代表会议"。在会议上毛泽东宣读了贺词:"你们是全中华民族的模范人物,是推动各方面人民事业前进的骨干,是人民政府的可靠支柱和人民政府联系广大群众的桥梁。中国共产党中央委员会号召全党党员和全国人民向你们学习……"[4]从祝词中可充分了解树立承载意识形态的"英模"形象,目的就是让群众以英模人物为榜样学习。与大多数题材相类似,改革开放初期的英模题材电影延续了"十七年"时期的创作思路,如《江姐》(1978)、《拔哥的故事》(1978)、《雷锋之歌》(1979)。这些英模在革命现实主义与革命浪漫主义的叙事下被塑造成了英雄神话,他们普遍具有至高无上的道德伦理与集体主义的奉献精神,成为人们效仿的榜样。

在十一届三中全会召开后,国家的战略重心转移到经济建设上来,其后不久的1979年8月底,第一次全国职工劳动模范代表大会在北京召开,会议上提出新时期劳动模范必须是"先进生产力的优秀代表,能够体现社会发展的方向"[5]。值此,电影中英模人物开始随着新的时代要求而更为多样化,在

[4] 毛泽东:《在全国战斗英雄和劳动模范代表会议上的祝词》,《人民日报》1950年9月25日。
[5] 中华全国总工会:《建国以来中共中央关于工人运动文件选编》,工人出版社,1989年,第1217—1218页。

"工农兵"形象之外涌现了不少其他行业的英模形象。如《李四光》(1979)中不屈不挠地献身于科学事业的李四光,《血沃中华》(1980)、《秋瑾》(1983)、《夏明翰》(1985)中被捕后依然坚定共产主义不畏牺牲的方志敏、秋瑾与夏明翰,以及《廖仲恺》(1983)中献身于革命事业的廖仲恺,可以看出,英模电影中的人物对共产主义的坚守、对集体主义原则的强调、对工作岗位投身奉献的精神创作思路及路径在这一时期仍是一以贯之的。

进入90年代后,随着中国社会思潮的变化发展,电影中的英模形象往往聚焦于鞠躬尽瘁的干部形象或无私奉献的平凡人形象,以此来对大众进行道德的教育,但他们所体现的道德并非完全是政治化的,而是呈现出一种伦理化的道德规训。《焦裕禄》(1990)、《孔繁森》(1994)中都刻画了因公殉职的干部,焦裕禄身患重病却依然坚守在自己的工作岗位上,孔繁森在妻子病危的情况下,却被公务缠身不能看望妻子。《蒋筑英》(1992)也呈现出一个在祖国科研事业上鞠躬尽瘁的工作者。此外,《杰桑·索南达杰》(1996)将主要镜头对准藏族干部杰桑·索南达杰的生活,聚焦于他如何平衡作为人子、人夫所承担的个体责任和作为共产党员、干部所承担的国家责任之间的矛盾,细致地讲述了他英雄精神完成的过程。此类电影中的英模都有共同的特征:积劳成疾、舍小家顾大家、倒在工作岗位等,这些特征给英模赋予了一层人格上的悲情色彩。为人民服务是共产党干部的最终目标,他们所代表的人民公仆形象渲染了党和群众之间的血肉之情,向人民群众展现了共产党干部的信仰与精神。《未完的日记》(1991)、《九死一生之把一切献给党》(1992)、《少年雷锋》(1996)、《军嫂》(1996)、《无言的界碑》(1998)等影片同样是以"牺牲""苦情""奉献"等主题元素引起观众情感上的共鸣,达到道德感化。总之,这些电影或塑造一批为人民鞠躬尽瘁的共产党干部形象,或塑造为科研奉献的知识分子形象,或塑造一群为祖国为人民默默奉献、舍小家保大家的平凡人形象,其英模形象在这一阶段已不同于改革开放初期,从高大全的英雄神话向道德楷模转变。

2003年党的十六届三中全会提倡"坚持以人为本",作为政治政策风向标的主旋律电影自然在创作中有所调整。镜头运用对英模从仰拍到平视,从主题上对人性进行多元展现,使英模形象趋向"平凡化"。此外,随着市场经济的发展,为了矫正社会上弥漫的功利主义价值,英模对人民群众的引导作用在此语境下显得尤为重要,文艺作品的传播功能则是实现这一目的的

重要手段。电影产业化改革以来也拍摄了一批集中表现英模的影片,这一阶段的英模题材电影主要聚焦于平凡人、基层干部、科研工作者以及革命先烈。如《时传祥》(2003)、《张思德》(2004)、《殷雪梅》(2006)、《郭明义》(2011)都揭示了平凡人的"不平凡精神"。另外,共产党干部也有了"人欲",像《第一书记》中的沈浩是怀有私心的情况下去乡村挂职,《雨中的树》里的李林森在购物时会讨价还价。《任长霞》(2005)中的任长霞一心扑在工作上,虽然她的家庭生活在电影中有所缺失,但也细腻地刻画了她对母亲和儿子的愧疚之情。这些贴近生活的创作,以生活化的叙事方式和市井化的人物形象获得观众的认可。《袁隆平》(2009)给观众展现了袁隆平不为人知的一面,作为科学家的他风趣幽默,多才多艺。《邓稼先》(2009)中他与妻子告别时,脸部细微的表情表达了他对妻子的深情。《钱学森》(2012)中不但刻画了钱学森作为一个科学家的一面,还细致描述了他与妻子之间动人的爱情,该片成功地塑造了立体生动的具有爱国主义的科学家形象。

总的来讲,主旋律电影中的英模形象随着时代语境与国家政策的变化做出了相应调整。英模形象作为国家道德和伦理价值的体现,具有价值导向的作用。如果说,领袖题材影片中的领袖形象构成国家形象建构的核心,那么英模形象则是国家一般干部、群众、知识分子、企业家的代表。英模人物作为国家形象中的构成要素,指向了构成这一系统的大多数人,从而通过"楷模"的树立起到标杆与导向的作用。

四、海峡两岸题材:共和国的统一愿景

由于历史原因,香港、澳门、台湾长期与祖国内地(大陆)分离,"统一"一直是中国政府不可动摇的原则。对于国家民族共同体的想象,如果说印刷语言在其形成的历史时期曾经起过举足轻重的作用的话,那么自20世纪初以来电影在民族性的延续与重构中的重要性也起到了关键的作用。⑥电影承载着国家/民族性的文化内涵表征,对于国家形象的建构和中国形象的传播起着不可忽视的作用。

⑥ 鲁晓鹏、叶月瑜:《华语电影之概念:一个理论探索层面上的研究》,载《当代电影理论新走向》,文化艺术出版社,2005年,第192页。

"统一的国家"作为国家形象建构中必不可少的要素之一,我们在这里把涉及海峡两岸和祖国统一的题材也纳入主旋律电影的讨论范畴。80年代,大陆拍摄了不少以台湾同胞为表现对象的电影,如《庐山恋》(1980)、《情天恨海》(1980)、《亲缘》(1980)、《归宿》(1981)、《海望》(1981)、《望穿秋水》(1983)等。这些电影一般都讲述了台湾同胞和大陆亲人被迫分离后爱国思乡的深厚感情的故事。如《亲缘》讲述了台湾女青年陈秀娟遭遇海盗被大陆研究员救起后的故事。《望穿秋水》讲述了原国民党将军史伯言从台湾、香港返回故乡寻母的故事,史伯言在南京中山陵遇见了同宗兄弟、昔日战场上的仇敌:人民解放军史海良,接着他们重逢于陕西兵马俑博物馆,最终他们化解恩仇携手向前。该故事中的人物关系、场景如中山陵、博物馆等有明显的暗示性,大陆和台湾本就是同宗同源,拥有共同的历史。这样的设置最终指向大陆和台湾因为历史原因造成的鸿沟终将被填平,中国必将走向统一。不过,这一时期大多数电影对于海峡两岸之间关系的表达上依然是以符号堆砌为主,更多的是僵硬与单向的表达。值得一提的是,《庐山恋》作为这一时期具有代表性的影片,甫一上映便引起了轰动。电影对爱情的正面表达、对庐山秀美风光的呈现,甚至女主角在电影中频繁更换的时髦服装都在当时形成了话题,受到观众的热烈追捧。1981年,《庐山恋》在由观众自由投票的百花奖中获得了最佳故事片奖。影片讲述中美建交后,侨居美国的前国民党将军的女儿周筠回国观光,与中共高干子弟耿华在庐山巧遇,两人坠入爱河的故事,周筠和耿华的父亲以前同为黄埔军校的同学,后因政见不同分道扬镳,却不想因各自儿女的恋爱重逢,经过一系列波折和思想斗争,老一辈终于消除了隔阂,周筠和耿华也有情人终成眷属。显然《庐山恋》是较早将镜头投向了"国家统一"题材的影片,它并不直接描写国共两军之间的冲突,而是以儿女之间的情感作为主要线索,用爱情题材包裹严肃的政治主题,将家国统一与爱情纠葛放置在祖国的大好河山之中。影片通过一种刻意建构的文本,如秀丽的庐山、中华牌香烟等都成为一种国家符号指向对国家、民族的认同感,它用一种潜移默化的方式将"国家统一"的主题展现给观众,让观众不自觉地接受它传达的国家形象。

随着香港与澳门的回归,中国进一步融入全球化进程,和平与发展成为时代主题,这一阶段海峡两岸题材的电影也需遵循这样的趋势,以更为和

谐、柔性的方式构筑国家形象。《澳门儿女》（1999）中以记者张眉到澳门采访的见闻为线索牵出她与澳门之间不解的情缘。《云水谣》（2006）讲述的是台湾左翼青年陈秋水为躲避政治迫害前往大陆，但也因此与在台湾的恋人王碧云分离，王碧云终身未嫁等待陈秋水。后来陈秋水在朝鲜战场上与战地护士王金娣相遇，战争结束后，王金娣跟随陈秋水前往西藏工作。陈秋水在多次寻碧云未果后与王金娣成婚，却不想两人葬身于雪灾中。《云水谣》的叙事策略和《庐山恋》一样，表面虽然是一个爱情故事，但实际是将60年里中国社会、政治的变迁作为一条暗线贯穿电影主人公们的爱情和命运。比如男主人公陈秀水作为一名左翼台湾青年，参加"二二八"运动、投身革命、参加抗美援朝、支援西藏等行为，本身就隐含着一种家国情怀的主流价值。他与台湾女性王碧云和大陆护士王金娣之间的身份建构使海峡两岸成为一种政治性的地理暗写，从而指向"国家统一"的命题。该片导演尹力就提过："《云水谣》突出命题就是海峡两岸、骨肉亲情。而我所要做的工作就是如何运用一些商业元素来呈现这个命题。"⑦作为大明星、大制作的典范，《云水谣》显然运用了更受年轻观众喜爱的商业元素与情感表达方式来呈现"祖国统一"这样严肃的题材。如果说《云水谣》弱化了政治背景，那么到了《十月围城》（2011）、《明月几时有》（2017）则是旗帜鲜明地将香港历史与中国的宏大历史相勾连。如《十月围城》将辛亥革命发生的前一夜设置在香港，《明月几时有》则讲述了抗日战争时期，香港普通民众为抗战作出的贡献和抗争。这些都强调了海峡两岸之间"命运共同体"的建构，也给海峡两岸的同胞传达了"统一"的国家形象。

本文选取主旋律电影中具有代表性的四个题材：革命战争题材电影（包括近年来的军事动作片）、革命领袖题材电影、革命英模题材电影（包括历史上的人物和当代人物）、国家统一题材电影来梳理主旋律电影对于国家形象建构的意义。这些题材的电影虽然随着社会语境与政治政策的变迁会发生一定的变化，但它们共同构筑了国家形象不同的方面。革命战争题材在党和国家政权的来源和合法性上做出了阐释，革命领袖题材电影塑造的领袖形象作为普通群众崇敬的对象提供了国家形象的灵魂和核心，革命英模题

⑦ 王纯：《〈云水谣〉：云与水的爱情守望》，《电影艺术》2007年第1期。

材电影则为民众树立了学习和效仿的楷模,而国家统一题材则是对国家完整主权形象的表达。主旋律电影如今巧妙地吸收了商业类型片的元素,使其成为传达国家意识形态、构建国家形象有效的载体。

(陈犀禾,上海大学上海电影学院教授,博士生导师;翟莉滢:上海大学上海电影学院博士生)

改革开放：电影导演的表演观念史

厉震林

一

改革开放，无论是置于中国历史还是世界历史，都是翻天覆地的重大事件，它是一个历史的转折点和里程碑，其"长尾效应"还将继续显现。中国电影，是改革开放中国社会的情绪表达、影像纪录及文化理想，而电影表演是它的表情和"假面"，意味深长，包含着深刻而微妙的政治、文化和产业的内涵。

检索改革开放表演观念史，可以发现电影导演的重要引领、规范和定型作用。与其他表演形态比较，电影表演与导演美学及其技术要素密切关联，其角色构形和风格设计必须获得导演的认同才能呈现。导演作为电影的首要"作者"，规范和引领了其他电影"作者"的表现形态，其他电影"作者"需要以自己的创造力以及美学力量，融入导演的统一构思之中。演员表演也是如此，按照分镜头和蒙太奇方法进行创作，每个镜头的表演都要经过导演的处理和把关，而最后还要在剪接台上进行编辑和定稿。

在我的研究中，将改革开放时期中国电影表演美学思潮分为戏剧化、纪实化、日常化、模糊化、情绪化、仪式化和颜值化等七个表演美学阶段。其理论依据、分期原则和美学特质，具体可以参阅我的个人著作《中国电影表演美学思潮史述(1979—2015)》，其基本观点可以表述如下：中国电影表演美学思潮，根据其表演观念、形态呈现与影像效果，可以划分成为七个阶段，它不是断裂的，而是有着深刻的内在逻辑性，反映了不同时期政治、文化和电影工业之间的对峙、妥协和融合的关系，以及时代、集体和个人之间的对话、谈判和合作的关联。它以现实主义表演美学作为基本线，表现主义表演方

法在其上下窜动,并时而突进至极端部位。改革开放40周年,时代已然经历七度思潮后,又似乎回到美学出发点,然而,它本质和内涵已是迥异,渐至中国电影表演学派的意味。由此,电影表演也就成为中国改革开放的形象代言人及其精神形象标本。

由此,可以形成如下文化逻辑关系:一是政治、文化和电影工业三者之间相互博弈的结果,影响到导演的美学视域、探究和选择,继而对演员表演提出不同的要求和规则,是规定表演和自选表演的相互结合;二是导演对于演员的表演规范,更多是观念性的,而非技术层面的,演员仍然有着一定的美学发挥空间,甚至是与导演处于一种不断磨合的过程;三是某些特殊阶段,当演员成为电影产业链中心部位时,演员对于导演的反向主导也是存在的,反映了电影文化与产业的相互博弈状况。

二

戏剧化表演阶段,分为"表演复古运动"与"表演洋务运动"两个不同侧面,两者互相交织。前者,与"文革"之前的表演方法接通,基本是演员的自发行为;后者,则是对西方电影技巧的初步援用,主体是导演的主动行为。众所周知,作为导演的张暖忻以及作家李陀发表《论电影语言的现代化》一文,关于"电影为什么落后于形势"提出若干"常常被人忽视"的问题,包括"应该不应该向世界电影艺术学习、吸收一些有益的东西?"[①]一些中青年电影人认为,电影表演要电影化,再也不能够"话剧化"和"京剧化"了,电影表演应该遵循电影美学特征,有新的表现领域和方法。其中,中青年导演提出:电影技巧并无国界,只有合适即可"拿来主义"。他们在表演美学领域开始拓展心理、幻觉、潜意识以及简化台词等内容。

杨延晋、薛靖导演的《苦恼人的笑》,在美学观念上提出"人是一个矛盾体"以及"向心灵深处开拓",确立了现实、回忆、幻觉三种不同的表演时空,以及写实、浪漫、怪诞相应的表演方法。吴天明、滕文骥导演的《生活的颤音》,采取了现实与回忆的交叉跳跃时空,以现实带动回忆,以回忆深化现实,以"内心独白"将两者串联起来,要求演员表演细腻化和生活化,并与音

① 张暖忻、李陀:《论电影语言的现代化》,《电影艺术》1979年第3期。

乐、造型、语言密切结合，表演需要电影化。张铮、黄健中导演的《小花》，重场戏台词简约，甚至是整场戏没有一句台词，完全依赖演员表演与其他视听元素的集合表现效果，聚焦画面影像效果呈现。以"兄妹相见"而论，"别后重逢"应是情感热烈的，是常见的所谓"戏剧眼"，但是，导演却将此重场戏"无台词化"处理，将兄妹相见的瞬间进行情绪细腻表现，在时间和空间上进行放大、变形和美化。詹相持导演的《樱》，也是大量采用无言动作，两场重场戏"雨夜托孤""母女离别"同样删去原来剧本的台词。

于此，戏剧化表演阶段电影导演的表演观念，其关键词是"电影化"，在美学开放的格局中，各种电影表演手法"粉墨登场"，它们基本从西方电影直接或者间接借鉴而来，诸如"新浪潮""先锋派"以及"新现实主义"等电影思潮的表演方法。它呈现多种层次和形态，既有生活化表演，又有怪诞化表演；既有无台词表演，又有特写化表演；既有意识流表演，又有点面化表演。在导演观念的掌控之下，表演形式初显多元状态。

纪实化表演阶段，与政治和美学的"求真""求实"精神呼应，电影导演"巧遇"巴赞、克拉考尔的纪实美学观念，出现了两者之间遇合、掩体和误读的复杂关系，表演方面要求演员表演还原生活或者返璞归真，探索"演"与"不演"的关系。当时，流行一个观点：电影与戏剧"离婚"，电影表演也要与戏剧表演"离婚"，故而各种非戏剧化的表演手法，也就成为怀有创新思维的中青年电影导演的关注中心。《沙鸥》《邻居》从技巧层面出发，呈现实景化和生活化表演以及长镜头、自然光拍摄方法；《逆光》《都市里的村庄》《见习律师》以非戏剧式结构，涉及纪录片风格的镜头语言及其表演形态；《小街》《如意》自心理分析领域，达到一种"潜意识"的表演深度。它们自觉或者不自觉地在传统和现代之间进行突围、拓展和变革，各自有所侧重，却又相互关涉，使表演与其他电影语汇一起进入以纪实美学为旗号的电影运动。在表演观念上，一是非古典主义的演员美学，外貌未必漂亮，却必须具有鲜明个性及其性格力量，以与角色的气质吻合度为选择演员的基本标准，追求内在性格美感，甚至被戏称为演员在大街上谁也看不出来，在银幕上有亲切感或亲和力；二是缘于去"戏剧化"，表演更需要"熟""脉""品"以及细腻处理力量；三是原生态与长时间的表演方法；四是较多启用非职业演员。

故而，纪实化表演阶段电影导演的表演观念，其关键词是"真实化"，电影导演对于巴赞、克拉考尔的纪实美学半知半解，在表演观念上形成既系统

化又表层化的美学体系,呈现在表演姿态、表演方法、演员选择、非专业演员等各个方面,并最终走向与意象美学不断融合的道路。

日常化表演阶段,电影导演观念意识空前强化,从技巧美学、纪实美学转向了影像美学,对于表演控制也是空前加强,形成了哲学与文化层面的极端风格。它是一种"全表演",演员表演是结构主义的成分之一,它单独的意义不大,只是一种日常化形态的简单过程,它只有与其他声画元素才能产生表意功能。表演乃是非独立性,它的意义以及身份非角色能够界定,而是需要银幕整体效果才能产生意义,存在一种"角色是角色"与"角色非角色"的哲学内涵,它的全局是象征的,它的每场戏也是象征的,从具象到抽象,从横向到纵向,从现实到历史,演员在表演时都包含有"第二任务"或者"远景任务"。由此,演员在表演时只是显现一种正常生活,无须进行情感判断,诸如欢乐和痛苦、善良和愚昧以及美和丑,不能单独表现之。由此,它形成以下的表演观念内涵:一是演员扮演的角色,需要依据银幕整体效果才能确定,而非事先认定;二是演员的表演有"第二任务"或者"远景任务";三是表演时,正常生活即可,不要表演演员对角色的判断。此外,在演员选择上,更是去古典主义化,"曾几何时,有了这样一种'美'——把所有的演员,不分场合地点,拍得漂漂亮亮,白白嫩嫩,于是这就是银幕上的'形象美'了","我们不这样认为"[②],开始进入审丑阶段了,挑选演员的标准是与角色气质的契合度和可塑度。在表演处理上,较多采用白描手法,甚至采用演员表演与真实民俗活动相互结合,演员表演直接介入民俗仪式,是表演与非表演的混合状态,最后融入影片的"全表演"之中。

因此,日常化表演阶段电影导演的表演观念,其关键词是"影像化",导演要求表演成为影像符码,而非如此前的中心地位,形成了"泛表演"的美学格局、结构主义表演美学和表演准确性的表演美学,它使表演进入历史与哲学的深度模式。其缺陷也是明显的,一方面表演阐述容易艰涩,有不同程度的混杂、稀释甚至错讹之处,另一方面人物形象也是稍欠生动、饱满以及厚重,只是一个历史阶段的表演观念产物而已。

模糊化表演阶段,电影导演的表演观念深化到人类学模式,与文化启蒙思潮同格,认为表演除了结构主义美学之外,还可以强化它的思想和美学能

② 张艺谋、肖锋:《〈一个和八个〉:摄影阐述》,《北京电影学院学报》1985年第1期。

量,明确提出表演虽然是电影语言系统的一个语言单元,与其他单元处于一种平行状态,各自轮流出任影片画面"主角",但是,表演无需过于清晰,矛盾和冲突的表演形态有所模糊,更多关注表演的状态和细节,并通过系列的表演对比表现主题和描绘性格。陈凯歌对《孩子王》中饰演"老杆"的演员谢园"说戏"如下:拍摄这样一部影片,并非是为了如实反映当时生活,在表演中仅仅深入体验是不够的,无法塑造"老杆"这样的特殊人物,必须具体人物具体分析,表演"老杆"要有影片表述的整体感,因为"老杆"不是平庸之人,是有相当自觉的,可以说是"圣人之灵附平人之体,我们要求他看世界是宏观的,绝不拘泥于个人的情感、得失本身,那么,以你之身躯最后在完成人物的总体塑造上,能产生'既在人群中,人群中又永无此人'的感觉,是最高级的"③。《黑炮事件》导演的表演要求,刚好与演员刘子枫的表演理想高度遇合,恰遇有合适剧本与角色,刘子枫开始探索中性和模糊甚至说不清道不明的表演状况来塑造人物。在《黑炮事件》中,模糊表演主要体现在以下的情节场景:酒吧里,赵书信与汉斯吵架摔酒瓶的表演;教堂门口,与吃冰棍小姑娘微笑对望的表演;会议室中,查 WD 工程事故原因的表演;大楼外面,事故原因找到以后,回答领导问话的表演;剧场楼道,与女友议论的表演;邮电局,与发报服务员交流的表演;结尾时,与玩"多米诺骨牌"游戏儿童的表演;教堂回家以后,独自静坐的表演。以上均为高潮戏或者重场戏,乃是可挖掘和深化之处,同时,也可以呈现演员的表演魅力。

由此,模糊化表演电影导演的表演观念,其关键词是"况味化",演员表演要体现出复杂而微妙的人生百味,因为经历过太多磨难、看到过太多丑恶,所以角色在激烈起伏的规定情景中平静或者平和,似乎漫不经心,或者不屑一顾,或者已然麻木。演员在清晰认识的基础上,有意创造表演空白部位,产生一种吸附性接受美学效应,使观众体验一种只可意会、无法言传的复合情绪。

三

上述为 20 世纪 80 年代电影导演的表演观念史。短暂十年,已是四度思

③ 谢园:《重整心灵的再现》,《当代电影》1990 年第 4 期。

潮,缘于80年代"文化狂飙"时期,各种文化思潮风起云涌,如同走马灯一般的。它们忽起忽落,转瞬即逝,从先锋和前卫逐渐纳入日常表述之中,丰厚和绵实了中国电影表演文化。90年代以后,表演思潮更替放缓,一个思潮周期放长,并逐渐为产业所裹挟和掌控。

情绪化表演阶段,电影导演采取"放逐"文化姿态,不膜拜和模仿80年代电影,自认是新的电影工作者,决心老老实实地拍老老实实的电影。在表演观念上,也是要求老老实实地演老老实实的电影,使表演颇具有一种个人自传体性质的"行为艺术",如同"原在感受"和"目击现场"意味的表演气质,艺术表演与生活表演界线模糊,表演的概念有所宽泛和变异。贾樟柯称道:自《任逍遥》开始,在表演上采用一种新的方法,当演员相互熟悉以后,马上开始排练,边排练边拍摄,排练并非只是排练,它的内容也有可能为影片所最后采纳,其原因是排练往往能够激发最为纯真的表演状态。[④] 这一阶段的表演处理,一是去戏剧化,导演大量采用移动镜头和同期录音,演员需要还原真实的生活形态,以及还原剧中人物自身的职业特点,须强化演员的气质特点以及精准地表达内心的情感世界,传达一种表演的状态与意味;二是即兴表演,个别电影事先没有剧本,是即兴创作与即兴表演相互结合。《北京杂种》导演张元如此表述:《北京杂种》在某种意义上说是一次真正的自由创作,拍了今天不知道明天要拍什么,完全是即兴和随意的,把身边几个人的生活放到故事之中,非常自由的情节空间,它是我创作的最大幸运。该影片实质上已经是一种泛表演学的观念,日常生活与电影表演边界基本消失,其剧情基本上是主创人员的生活经历,剧中人物也用演员真实姓名;三是使用非职业演员,贾樟柯2005年3月21日接受新浪网专访时称道:我的影片,表演是自然状态的,无法想象一个有很好形体、台词控制能力的职业演员来出演。这种自然状态,其实难度不大,只要非职业演员相信故事和场景就能够演好。根据这种表述,它表明首先是一个表演观念问题,因为只有非职业演员才能表演他的电影,而职业演员训练有度,反而失真。此外,也应该与此类影片拍摄经费困窘有关,无力聘请职业演员,更遑论明星了。不过另一方面,此类影片目标市场主要是在国外,是否职业演员以及明星都无关紧要,因为国外都不认识,使用非职业演员既廉价又实用,还有风格。

[④] 引自北京电影学院党委宣传部录音整理稿。

所以,情绪化表演电影导演的表演观念,其关键词是"自然化"。情绪化表演,是一种类自传体性质的"行为艺术",它有着时代情绪的必然性、青春文化的悖论性以及国际电影产业的复杂性,并呈现出表演美学的独特格式,包括去戏剧化、即兴和非职业的表演方法,表演品质稍弱,却也是此时此地的另一种生活影像志。

仪式化表演阶段,是在中国电影票房坠跌谷底之后,几位导演领袖放弃自己的电影理想而转入"商业大片"创作,形成几分端庄几分浓妆几分矫情的表演形态。此类所谓"高概念"影片,高度强化了银幕艺术的视听魅力,非家庭电视以及其他新媒体所能够实现,从而召唤观众回到影院,归来电影身边。它基本的策略,乃是追寻一种奇观电影方式,尤其是在高科技的簇拥和挟持下,奇观成为数字艺术狂飙思潮的重要承载。在表演领域,与奇观电影"标配",在一种超现实或者超历史的场景中,呈现了一种如同张艺谋所称的"礼仪感"或者"规矩"表演方法。在此状态中,表演只是影片所要呈现的东方奇观及其风韵的一个组成元件,它缺乏主体化而与其他声画元素同等,甚至有时还弱于其他声画元素的美学力量。它似乎是80年代日常化表演的"回光返照",却是旨趣相异,日常化表演指向哲学和文化,仪式化表演却是与资本和产业勾连,乃是吸引观众回归影院以及冲击奥斯卡的视听利器。它的表演形态,一是人偶化,缘于演员表演的角色大多为贵重身份或者担任重要任务,其所处环境庄严和隆重,表演与此契合而呈现出一种庄重感和神秘感,但是,由于故事逻辑的非清晰,也导致角色性格的非清晰,既经不起推敲,也缺乏充足的形象魅力,演员表演在不同程度上出现人偶化倾向,角色形象类型化、面具化,即使是资深演员也无法逃避如此困境;二是舞台化,表演场景较为集中,奇观场景尤多,场面调度表演不少,语言与化妆呈现非生活化的特征;三是炫技化,包括武打动作和数字艺术,可谓美轮美奂,穷尽"惊艳",构成一种身体奇观,诸如《英雄》中"九寨沟之战"的"击中水滴",飞雪在棋馆外用武功挡住秦国的"箭雨",均可称为创意无限。

故此,仪式化表演电影导演的表演观念,其关键词是"图谱化",将表演列入东方风情的图谱之中,为国人展示银幕视听之极魅,为国外观众宣示东方国土之极艳,在舞台中将身体奇观形塑为超级炫技,也使角色性格类型化和卡通化,人文等级已被奇观修辞包括表演语汇所遮掩和稀化,可谓重蹈"大表演"概念的覆辙。

颜值化表演阶段,是在仪式化表演尚未定型和升级之时而悄然君临的,观众在"商业大片"以及仪式化表演的轮番"轰炸"之后,由"奇观"表演的惊艳到疲软又到厌倦,仪式化表演并未随之进行提升改造,进行人文和美学的等级转型,而是在资本的"长驱直入"及其掌控之下,表演被再度平面化和媚俗化,为颜值化表演所悄然替代,将"浓妆"的美容转化成为清新的颜值,构成了颜值化表演运动。颜值化表演是在"韩流"(韩国)和"台风"(台湾)的表演风潮侵袭,以及中国大陆"小镇态""女性态"的观影生态合力作用下形成的,在产业资本的逐利经营之中,它具有一种暴力性质的中心化和排他性。它是"超古典主义"的表演美学,以爱和美为中心,不管角色性格、经历和身份,大多为俊男和靓女,其基本美学公式为"个人魅力+类型化角色",一是演员有美感吸附能力;二是选择合适的类型角色;三是将此类型加深加魅,反复加固表演。在表演生态中,几乎非颜值化表演不能成事,有高颜值演员未必有高票房,无高颜值演员则必然票房低迷,因此,颜值演员成为业界稀缺资源,他们档期很满,到处"空中飘荡",在各个剧组之间匆匆来去。2017年,此种现象有所缓和,一些电视表演栏目以及轰动社会的影视作品,呈现了表演的基本原理或者成熟表演魅力,"超古典主义"颜值化表演似乎被不同程度"证伪"。

这里,颜值化表演电影导演的表演观念,其关键词是"美观化",有青春气息的本色表演与时尚撩人的夸张表演,中国银幕"闪烁"着风情万种的"花色男女",它无关美学,却是有关表演生态,在表演风格"物种"上具有"排他"和"独占"的性质。它作为表演美学浪潮,基本形成了"强话题弱口碑"甚至"高票房低品质"的状态,需要进行适度修正和归正。

根据以上所述,可以基本形成如下结论:

自从改革开放,中国电影表演美学思潮已然经历七个表演阶段。在每个阶段中,电影导演的表演观念均对表演的概念、风格、形态和样式,产生一种路线图和目的物意义,它有着哲学、美学和产业的不同动机,以现实主义表演美学作为基本底色,以表现主义表演美学展现不同的文化诉求和理想,形成了电影化、真实化、影像化、况味化、自然化、图谱化、美观化等美学关键词。它们在表演美学上"开疆扩土",设立电影表演的不同旗帜,甚至是隐约的流派;它们也时常远涉极限部位,在表演"天涯"或者"天际"浪漫"嬉戏";它们也有身不由己的时刻,为电影时局所裹卷。它们或与美学有关,深浅不

一的表演足迹会走向远方,成为此后表演经验累加的内涵成分;他们或与美学稍远,因为过于美学暴力而中途夭折,但是,它的遗产却是弥足珍贵。它们走过的每一步,都是足可美学"考古",成败功过,俱是绚烂。回首改革开放40周年,中国电影表演美学学派已是悄然可以遥望。

(厉震林,上海戏剧学院研究生部主任、电影电视学院院长、教授、博士生导师)

在多元拓展中不断提高美学品格
——论改革开放以来国产类型片的创作发展

周 斌

改革开放以来,国产类型片的创作生产有了迅速发展,取得了较显著的成绩。不仅类型样式更加丰富多样,而且其创作生产也较好地满足了广大观众审美娱乐的需求,并有效地开拓了电影市场,使之能较迅速地扩容增长。同时,还促进了电影产业较快发展,从而使创作、市场和产业之间初步形成了良性循环的机制。因此,当我们回溯改革开放40年来中国电影的发展历程和创作实绩时,对此当然不应忽略,而应该在认真回顾总结的基础上,较深入地探讨其创作发展的一些基本规律,以利于促使国产类型片的创作生产能有更好、更快的发展。

一

众所周知,类型片是按照不同类型样式的规定要求拍摄制作出来的影片。所谓"类型",乃是指由于不同的题材、内容或技巧而形成的影片范畴、种类或形式。类型片作为一种影片制作方式,在20世纪三四十年代的美国好莱坞曾占据统治地位,西方其他国家的商业电影也都是以类型观念及其创作技巧作为影片拍摄制作之基础的。美国的影片分类学者曾把好莱坞的故事片分为75种类型样式,每一种类型样式又具有大致规定的类型元素和创作技巧。可以说,类型片是电影工业化的产物,具有较明显的商业性特点,其"实质上是一种艺术产品标准化的规范。它的规定性和对影片创作者的强制力,只有在以制片人专权为特点的大制片厂制度下才有可能发生作用。因此,随着大制片厂制度在20世纪50年代以后的逐渐解体,类型电影

也趋于衰落,各种类型之间的严格界线趋于模糊,愈来愈成为一般意义上的样式划分了"①。但是,尽管如此,各种类型片的创作生产仍然在不断变化更迭中持续发展,而类型样式的交叉、混搭和杂糅也成为推动类型片创作努力适应时代变化和观众需要的方式与手段。因此,类型片已经成为商业电影最主要的艺术载体、艺术形式和制片方法,各种类型片不断经历着各个时期观众和市场的筛选,在交替更迭中力求通过不断的创新发展保持其艺术生命力;而一些新的类型片不仅给广大观众带来了审美娱乐的新体验和新享受,而且也丰富了类型片的艺术宝库,并为后来的创作者提供了新的类型样式和制片方法。为此,类型片仍然在电影创作生产领域里具有不可替代的作用、地位和艺术魅力。

在中国电影史上,国产类型片的创作发展曾经历了一个曲折复杂的过程。中国电影诞生之初,不少电影公司的老板和投资者因视电影为赚钱牟利的工具,故而非常重视电影的商业性;而绝大多数电影创作者也因为此前从未拍摄过故事片,所以只能模仿借鉴外国影片(特别是美国好莱坞影片),在创作实践中逐步把握其基本规律与技巧手法。另外,作为电影主要观众群体的都市市民,也把看电影作为一种新颖的审美体验和娱乐消遣的方式。为此,美国好莱坞的类型片便成为中国电影创作者最主要的学习和借鉴对象。从20世纪20年代至40年代,国产类型片在市场需要和创作实践中繁荣发展起来,诸如喜剧片、伦理片、武侠片、历史片、犯罪片、戏曲片、歌舞片、闹剧片、惊悚片、恐怖片、神话片、儿童片等各种类型样式,都曾出品过数量不等的影片,其中也有一些艺术质量较高的作品,初步形成了国产类型片的创作模式。当然,在各个历史阶段,一些进步的电影工作者也在各种类型片的创作拍摄中渗透了一些先进的思想意识,巧妙地表达了自己对社会、历史和现实的真切看法与评判,使之不但具有广大观众喜闻乐见的各种商业元素,而且也不同程度地显示了现实主义的美学特征。

中华人民共和国成立以后,由于国营电影制片厂成为国产影片的投资方和出品方,而国产影片需要鲜明地体现国家主流意识形态的价值观与美学观,其创作生产应符合党和政府的各项政策与政治需求,故而其商业性要求被极大削弱了,而其宣传功能和教育功能则被极大强化了。从20世纪50

① 许南明、富澜、崔君衍主编:《电影艺术词典》(修订版),中国电影出版社,2005年,第67页。

年代到70年代,各种类型片的类型元素和审美特征并不是很明显,还有某些类型片因不合时宜而日渐式微。例如《新局长到来之前》等讽刺喜剧片,就因其对现实弊端的尖锐讽刺而受到了批判。同时,电影界又根据现实需要创作拍摄了诸如《今天我休息》《五朵金花》这样的歌颂型喜剧片。当然,在此过程中,也有一些类型片因适应了时代和社会的变革需要而有了进一步发展,如战争片、历史片、反特片、传记片、儿童片、体育片、戏曲片等即是如此。

由于战争片既能很好地表现中国革命的历史进程,塑造有爱国主义情怀和革命奉献精神的英雄人物形象,有效地传播主流意识形态的人生观和价值观,又具有较强的艺术观赏性,所以是该时期创作数量较多,也是最受观众喜爱的一种类型片。诸如《南征北战》《智取华山》《渡江侦察记》《平原游击队》《上甘岭》《铁道游击队》《狼牙山五壮士》《战火中的青春》《万水千山》《英雄儿女》《红色娘子军》等,都曾广受欢迎和好评。至于《地雷战》《地道战》等影片,则在战争片的基础上演变成为军教片,成为一种特殊的类型片。与此同时,如《中华女儿》《赵一曼》《刘胡兰》《董存瑞》《聂耳》等英模人物传记片也曾产生过较大影响。这些战争片和传记片被称为"红色经典",成为该时期国产影片中最有代表性的作品,在新中国电影传播史上曾产生过很大影响,并具有较独特的社会价值和美学价值。

二

粉碎"四人帮"以后,在新时期之初,虽然较多国产影片以揭批"四人帮"的罪行和反思历史教训为其题材内容,但"反特片"作为该时期最早复苏的一种类型片,则先后创作拍摄了《熊迹》《暗礁》《风云岛》《黑三角》《东港谍影》《猎字99号》《斗鲨》等影片。尽管这些影片在反特片的类型样式和题材内容等方面还缺乏创新突破,但却在较大程度上满足了经历过"文革"岁月以后广大观众对电影审美娱乐的需求。

中共十一届三中全会以后,随着思想解放运动和改革开放的深入发展,电影工作者的社会观念和电影观念也有了很大变化。从20世纪70年代末到80年代中后期,国产电影创作生产的主流大致表现在以下两个方面:一是围绕着伤痕、反思和改革等题材拍摄了不少以此为内容的故事片;二是随

着"电影语言现代化"的倡导和第四代导演、第五代导演的相继崛起,陆续拍摄了一批在电影语言形式和技巧手法方面有创新突破,具有较明显先锋意识的探索片。虽然此时电影界着重关注和评论的也是这两类影片,但一些类型片的创作却受到了广大观众的喜爱和欢迎,如《保密局的枪声》《405谋杀案》《神秘的大佛》等影片,均是该时期颇有影响的国产类型片。特别是1982年由内地与香港合作拍摄的《少林寺》在内地公映后,以当时1毛钱的电影票价创下了1.6亿元的票房纪录,使武侠片这一类型片受到了广大观众和电影创作者的青睐,此后又有《少林寺弟子》等一些同类影片相继问世,由此推动了这一类型片的创作和普及。

由于当时电影体制机制的改革还刚刚起步,国产影片的创作生产主体仍然是计划经济体制下的国营电影制片厂,所以影片拍摄由国家投资,而生产的影片则由中国电影发行放映公司统购统销;各制片厂既不用担心拍摄的影片被卖出的拷贝数,也不用担心影片放映后的上座率和票房收入。在这种情况下,各制片厂的领导和创作人员对电影艺术和电影获奖的追求要远远大于对电影市场和电影票房的关注与重视。随着国家经济体制从计划经济向市场经济的转轨,电影创作生产的体制机制也随之进行了改革,国营电影制片厂的生产经营需要自负盈亏,在巨大的经济压力下,受到较多观众喜欢的类型片(娱乐片)之创作生产得到了国营电影制片厂等各方面的重视。

此时,中国西部片的倡导及其创作实践成为一种引人瞩目的电影现象。1984年3月6日,在西安电影制片厂召开的年度创作会议上,著名电影评论家钟惦棐首次倡导"面向大西北,开拓新型的'西部片'",鼓励西影厂努力拍摄出"有自己特色的'西部片'",并认为"中国也可以拍自己的西部片"[②]。此后,他又在多篇文章中进一步阐述了自己关于创作拍摄中国西部片的一些见解,从而使其倡导的观点更加明确而清晰。自1984年起,中国西部片的创作开始繁荣起来,先后出现了不少特色鲜明且颇具影响的作品,仅80年代就有《人生》《黄土地》《默默的小理河》《猎场札撒》《野山》《盗马贼》《老井》《红高粱》《黄河谣》等影片。从总体上来看,中国西部片的创作虽然借用了美国西部片之名,不少影片也学习和借鉴了美国西部片的叙事方法等艺术技巧,

② 钟惦棐:《面向大西北,开拓新型的"西部片"》,《电影新时代》1984年第5期。

但中国西部片并没有完全拘泥于美国西部片的创作模式和类型元素,亦步亦趋地进行照搬和模仿;而是根据中国的国情和本土文化的实际情况,顺应着时代和社会变革发展的需要,在日趋多元化的创作发展中逐步形成了自己的类型样式、艺术特色和美学规范,成为一个引人瞩目的创作流派和电影品牌。

80年代后期,电影理论界也开始重视类型片的创作。1987年,《当代电影》杂志连续数期刊登了"对话:娱乐片"的专题讨论;与此同时,《电影艺术》《中国电影时报》《文艺报》等报刊也陆续刊登了有关探讨娱乐片创作的文章。1989年1月,当时主管电影工作的广电部副部长陈昊苏在全国故事片创作会议上提出了"娱乐片主体论"的观点,虽然这一观点后来受到批评,但关于"娱乐片"的探讨争鸣还是有助于进一步推动国产类型片创作生产的繁荣发展。

从20世纪80年代后期至90年代初期,国产类型片(娱乐片)的创作生产在数量上有了较大增长,各电影制片厂都相继拍摄了一批各种样式的类型片,其中也有一些在艺术上较有特点,在电影市场上较有影响的好作品。如喜剧片《少爷的磨难》《绝境逢生》,西部片《秋菊打官司》《陕北大嫂》《一棵树》《一个都不能少》,武侠片《双旗镇刀客》《断喉剑》,警匪片《最后的疯狂》《疯狂的代价》,战争片《大决战》《烈火金刚》,传记片《周恩来》《焦裕禄》《孔繁森》等。其中战争片《大决战》突破了原来的国产战争片模式,注重以纪实手法将解放战争中的三大战役搬上银幕,影片不仅有宏大的战争场面,刻画了众多的各类人物形象,而且还着力于再现真实的历史场景,使之既有重要的历史文献价值,也有较强的艺术观赏性。至于《周恩来》《焦裕禄》《孔繁森》等革命领袖人物和英模人物传记片,也较生动地再现了主人公在特定历史场景中的真情实感,表现了其高尚的道德情操和奉献精神,凸显了其独具的人格魅力。该时期的战争片和传记片是采用类型片的方式创作的主旋律影片,既凸显了主流意识形态的价值观和美学观,也在不同程度上强化了影片的艺术观赏性,由此增强了主旋律影片的艺术吸引力和市场竞争力。

然而,由于多方面的原因,90年代初期国内电影市场仍在不断萎缩,电影票房收入继续滑坡。1992年全国的票房收入为19.9亿元,比1991年的23.6亿元下降了3.7亿元;全年观众人次为105.5亿人次,比1991年的143.9亿人次减少了38.4亿人次;16家国营电影企业有6家亏损,电影市场

和电影产业发展的形势十分严峻。在这种情况下,政府主管部门颁布了《关于当前深化电影行业机制改革的若干意见》,旨在通过推动电影行业体制机制的改革来改变这种状况。然而改革的进程是十分艰难的,其成效也很难立竿见影,需要一个实践过程才能较好地体现出来。

 1994年1月,政府主管部门决定每年引进10部"基本反映世界优秀文化成果和当代电影艺术、技术成就的影片",并以分账方式由中影公司在国内发行,以此来激活国内电影市场,促进创作生产发展。《亡命天涯》《真实的谎言》等美国好莱坞大片以及由成龙主演、香港嘉禾公司出品的《红番区》等一批各种类型的动作大片相继进入中国国内电影市场,不仅引起了更多观众的观影兴趣,使"看电影"成为他们文化娱乐的一项重要活动,而且也给国内类型电影创作者提供了学习借鉴的对象。同时,为了进一步加强主旋律电影的创作,多出精品佳作,增强国产影片的市场竞争力,政府主管部门于1996年3月在湖南长沙召开了全国电影工作会议,正式启动进一步促进国产电影精品创作的"九五五零"工程,由此各种类型的主旋律影片创作有了很大进展。这其中诸如战争片《大进军》《大转折》、历史片《鸦片战争》《我的1919》、灾难片《紧急迫降》、爱情片《爱情麻辣烫》《非常爱情》等均是在艺术上各具特色的有影响的类型片。与此同时,冯小刚则以《甲方乙方》《不见不散》等影片开创了国产贺岁片的类型样式,使春节档成为竞争最激烈、票房收入最高的档期,由此进一步激活了国内的电影市场。1999年11月,中美关于中国加入WTO的双边谈判协议正式签订。中国加入WTO以后,国内电影市场更加开放了,国产影片面临着与更多以美国好莱坞大片为代表的外国影片的激烈竞争,中国电影将如何积极应对?如何才能在激烈竞争中求生存、谋发展?这是一个十分严峻并急需解决的课题。

<center>三</center>

 进入新世纪以后,由于电影行业的改革持续推进,政府主管部门接连出台和落实了一系列深化改革的政策措施,所以电影产业和电影创作的发展也开始走上了快车道。如2004年11月颁布的《电影企业经营资格准入暂行规定》,在放开电影制作、发行、放映领域主体准入资格的基础上进一步降低了市场准入门槛,扩大了投融资主体开放的范围,并用法规形式巩固了电影

产业改革的成果。这些促进电影产业化改革的政策措施出台后,快速推进并形成了电影投资主体的多元化格局,一批民营影视企业迅速崛起。在中国电影产业化发展的过程中,民营资本及其他社会资本显示出了越来越强的创作生产活力和市场竞争力,为国产影片增加产量、提高质量和拓展市场作出了显著贡献。在这样的形势下,国产类型片的创作也日趋活跃、日渐多样。同时,由于受到内地日趋繁荣发展的电影市场的吸引,再加上中港合拍片数量日益增多,所以诸如吴思远、陈可辛、徐克、王晶、周星驰、林超贤、刘伟强等一批香港电影导演相继到内地来发展其电影事业,由于他们在类型电影创作方面有较丰富而成熟的经验,所以就给国产类型片的创作带来了新的面貌。

此时在国内电影市场和海外电影市场引起关注并受到重视的,首先是一批国产古装武侠大片和历史大片。2000年由中国电影合作制片公司出品的中美合拍片《卧虎藏龙》在大陆和海外公映以后,产生了很大影响,并荣获了第73届美国奥斯卡最佳外语片等4项大奖,成为华语电影历史上第一部荣获奥斯卡金像奖最佳外语片奖的影片。在李安导演的这部新派武侠片的带动和影响下,张艺谋的《英雄》《十面埋伏》等武侠大片,以及陈凯歌的《无极》、冯小刚的《夜宴》、张艺谋的《满城尽带黄金甲》等古装历史大片也相继问世。尽管广大观众和评论界对于上述影片的评价毁誉参半,但这些影片不仅为国产商业类型大片的创作拍摄积累了有益的经验教训,而且也有助于进一步激活国内的电影市场,吸引更多的观众进入电影院观赏影片。至于冯小刚导演的战争大片《集结号》和灾难大片《唐山大地震》,则使国产大片获得了口碑和票房的双赢。

此后,国产类型大片的创作在积累了一定的经验之后,艺术质量也有所提高,各种类型样式都陆续创作拍摄了一些有特点、有新意的较好的作品。其中有些样式较新颖的国产类型大片在电影市场上表现十分抢眼,在票房收入等方面堪与美国好莱坞大片媲美。如国产魔幻(奇幻)大片因其能运用各种特技营造视听奇观,观赏性和娱乐性较强,所以颇受青年观众喜爱,相继问世的《画皮》《画皮2》《西游·降魔篇》《狄仁杰之神都龙王》《捉妖记》《捉妖记2》《西游·伏妖篇》《悟空传》《妖猫传》等影片,票房收入都较高,在观众中产生了较大影响。同时,这些影片也使国产魔幻(奇幻)大片这一类型样式逐步走向成熟。

2012年2月,中美双方就解决中国加入WTO后电影相关问题的谅解备忘录达成协议,根据《中美电影新协议》的有关规定,中国每年将增加进口14部美国大片,以IMAX和3D影片为主;美方票房分账比例从原来的13%提升至25%等。由此中国的电影市场更加开放了,与美国好莱坞影片的竞争更加激烈了,中国电影产业和电影创作所受到的冲击和面临的挑战也更加明显。但是,中国电影经受住了这样的冲击和挑战,在经历了阵痛和挫折之后,通过多题材、多品种、多类型、多风格的创作生产和对电影市场的不断拓展,以及广大观众对国产影片的支持,终于实现了跨越式发展。

可以说,新世纪以来国产类型片的创作生产在中国电影的跨越式发展过程中有了明显进展,取得了较显著的成绩。首先,多数类型片在创作生产中注重突出了类型意识,较好地运用了各种类型元素,在艺术质量上有所提高。同时,为了满足电影市场多方面的需求,类型样式也日益多样化,一些新的类型片样式不断出现,其中如公路片《无人区》《心花路放》《后会无期》、惊悚片《笔仙》《京城81号》《绣花鞋》《催眠大师》、探险片《刺陵》《盗墓笔记》《谜巢》、歌舞片《如果·爱》《天台爱情》等,都是一些新的类型影片。无疑,这些新的类型样式使国产类型片有效地增强了市场竞争力。另外,还有些国产类型片则根据题材内容和艺术表达的需要,在类型交叉、混搭和杂糅等方面进行了大胆尝试,注重发挥多种类型元素的艺术作用,从而获得了较好的艺术效果。例如,警匪片与黑色喜剧片杂糅的《疯狂的石头》《疯狂的赛车》、警匪片与爱情片杂糅的《白日焰火》、警匪片与西部片杂糅的《押解的故事》《西风烈》、动作片与喜剧片杂糅的《让子弹飞》、公路片与喜剧片杂糅的《人在囧途》《人再囧途之泰囧》、"小妞片"与爱情喜剧片杂糅的《失恋33天》《一夜惊喜》《非常幸运》等,均显示出了一定的新意。至于歌舞片《天台爱情》则将青春、爱情、功夫、喜剧等类型元素有机融合在影片中,喜剧片《羞羞的铁拳》也将喜剧、动作、励志、爱情等类型元素巧妙地熔为一炉,使影片具有独到的美学风格。

与此同时,各种传统的类型片样式也不断拍摄生产了一些各具艺术特点的影片,它们或艺术创意较新颖,或类型意识较鲜明,或场面动作颇引人,或情感心理描写很细致,或类型杂糅较成功。其中如传记片《毛泽东与齐白石》《周恩来的四个昼夜》《萧红》、历史片《建国大业》《建党伟业》《建军大业》、战争片《我不是王毛》《百团大战》《血战湘江》《智取威虎山》、动作片《绝

地逃亡》《十二生肖》《侠盗联盟》、悬疑片《我是证人》《特殊嫌疑犯》《心迷宫》《暴裂无声》、青春片《八零后》《致我们终将逝去的青春》《万物生长》《青春派》《乘风破浪》、武侠片《一代宗师》《叶问》《叶问 2》《绣春刀》《绣春刀 2：修罗战场》《师父》、警匪片《寒战》《寒战 2》《烈日灼心》《湄公河行动》、喜剧片《夏洛特烦恼》《一念天堂》《驴得水》、爱情片《北京遇上西雅图》《从你的全世界路过》《七月与安生》《相爱相亲》《后来的我们》等，都曾受到观众欢迎，并产生了较大的影响。同时，上述影片不仅使传统的类型片样式焕发了艺术活力，而且也为国产类型片的创作发展积累了一定的经验。

2017 年 3 月，《中华人民共和国电影产业促进法》正式施行，从而为中国电影的繁荣发展提供了法律依据和法律保障。它将电影产业发展纳入国民经济和社会发展规划之中，使电影产业成为拉动内需、促进就业、推动国民经济增长的重要产业；政府主管部门从行政管理层面简政放权、减少审批项目、降低准入门槛、简化审批程序、规范审查标准，通过各种政策措施进一步激发了电影市场的活力。同时，政府主管部门也采取多种措施大力支持影视企业创作拍摄各类优秀国产影片，为电影创作生产提供各种便利和帮助，在财政、税收、土地、金融、用汇等方面对电影产业采取各种优惠措施，并鼓励社会资本投入电影产业，努力降低运作成本等。《电影产业促进法》的实施使国产电影创作和电影产业发展焕发了新的活力，2017 年我国共创作生产故事片 798 部、动画片 32 部、科教片 68 部、纪录片 44 部、特种电影 28 部，总计 970 部；全年电影票房 559.11 亿元，比上年的 492.83 亿元增长了 13.5%；其中国产影片票房 301.04 亿元，占票房总额的 53.84%；观影人次达到了 16.2 亿，比上年的 13.72 亿增长了 18.08%；同时，这一年全国新增银幕 9 597 块，银幕总数已达 50 776 块；而国产电影海外票房和销售收入已达 42.53 亿元，比上一年的 38.25 亿元增长了 11.19%，从而为促进国家之间的文化交流、提升中国电影的国际影响力、进一步开拓国产片的海外市场发挥了重要作用。其中国产类型片的创作生产作出了显著贡献，无论是以《战狼 2》《功夫瑜伽》《追龙》等为代表的动作片，还是以《羞羞的铁拳》《大闹天竺》《缝纫机乐队》等为代表的喜剧片；无论是以《西游·伏妖篇》《悟空传》《三生三世十里桃花》等为代表的魔幻（奇幻）片，还是以《嫌疑人 X 的献身》《心理罪》《记忆大师》等为代表的悬疑片，都受到了广大观众的欢迎，取得了不错的票房成绩；同时，也预示着国产类型片的创作具有很好的发展空间和

电影市场前景。

四

在当下国内电影市场快速扩容,广大观众观赏国产影片的热情不减,国产影片产量逐年递增的情况下,国产类型片的拍摄生产已成为电影创作的主流。在这种情况下,如何进一步提高国产类型片的艺术质量,不断增强其市场竞争力,无疑是一个迫切需要解决的问题。从总体上来看,窃以为应注意以下几个方面:

第一,由于受到投资规模、制作能力、技术水平、创作经验和专业人才等各种因素的制约和影响,目前国产类型片中科幻片、灾难片、恐怖片、歌舞片等类型样式还缺乏有影响的高质量作品。为此,这些类型片的创作生产尚有待于大胆突破创新,以使国产类型片更加丰富多样,能更好地满足不同层次、不同类型、不同地域的电影观众审美娱乐之需要。应该看到,电影市场需要更多不同题材、不同类型、不同风格的好影片,只有在创作生产中始终坚持多元化的方针策略,才能避免单调划一、跟风模仿、陈陈相因、缺乏新意等弊病,才能在"百花齐放"的繁荣发展中满足广大观众日益增长的多样化的审美娱乐需求。为此,上述几种较为匮乏的国产类型片应在创作拍摄中重点突破,力求在创作发展中形成更多有中国特色的类型样式。

第二,在当下全球类型电影数字化、奇观化、高科技化的发展趋势下,3D和IMAX3D正在成为主流制作技术;由于这种技术不仅创造了一种不同于传统二维银幕的三维立体空间,而且在影片的叙述方式、镜头运动、场面调度、合成手段等方面都带来了电影艺术和电影美学的重大变革,故而这种高技术格式影片受到了越来越多青年观众的喜爱和欢迎。目前我国电影的3D和IMAX3D制作技术还处于初级阶段,与美国好莱坞相比尚有很大差距。为此,就应进一步加强技术创新,不断提高影片的制作水平,使电影创作与电影制作双轮驱动,平衡发展,以此确保国产类型片(特别是一些需要运用高技术手段拍摄的类型大片)的艺术质量和美学品质。同时,还需要进一步加强各类专业技术人才的培养,以弥补优秀技术人才不足的缺陷。

第三,国产类型片的创作生产要坚持在多元拓展中不断提高美学品质,多出精品佳作。创作者既要向美国好莱坞类型片学习借鉴,又要避免简单

模仿、生搬硬套;既要注重使影片创作能满足电影市场多方面的需求,又要防止粗制滥造、急功近利;要坚持在创作实践中不断积累经验,使国产类型片既能很好地凸显各种类型元素,具有吸引观众观赏的娱乐性;又能避免"庸俗、媚俗、低俗"等弊病,给观众以健康向上的有益启迪。同时,国产类型片的创作要根据我国的实际情况,在类型样式和类型元素等方面不断强化艺术创新,使之具有中国本土文化特色。在这方面,中国西部片的成功就提供了一个很好的范例。

第四,虽然主旋律电影、类型电影和艺术电影在我国是一种约定俗成的划分,但它们彼此之间的界线并不是不可逾越的。在创作中根据题材内容和艺术表达的需要,可以有所交叉融合。例如,采用类型片创作方式包装的主旋律影片《湄公河行动》《战狼2》《红海行动》等,在电影市场上颇受欢迎,获得了口碑和票房的双赢,由此形成了当下流行的"新主流大片"创作模式,为主旋律电影创作提供了可以借鉴的成功经验。又如,虽然从总体上来说中国西部片属于类型电影,但其中如《黄土地》《一棵树》等影片则属于艺术电影。因此,国产类型片的创作既要强化类型意识,用好各种类型元素;又要根据影片的题材内容和创作的实际情况,大胆突破各种类型模式的束缚,采用灵活多样的艺术形式和技巧手法,使影片的思想主旨、剧情内容等得到最充分、理想而精湛的艺术表现。

总之,改革开放以来国产类型片创作生产的迅速发展,既提供了不少有益的经验,也有一些应该吸取的教训,只有通过认真总结探讨,才能进一步推动其创作生产更上一层楼;同时也有助于国产电影的创作生产、营销传播和产业发展取得更大的成绩,更好地促进我国从电影大国向电影强国的转换发展。

(周斌,复旦大学电影艺术研究中心主任、教授、博士生导师)

第二辑　宏观论析

- 2018年中国电影创作评述
- 2018年中国电影表演述评
- 2018年国产电影音乐创作述评
- 2018年国产动画电影创作综论
- 表现更为自信的中国
- "内容为王"图景下电视剧江湖的时代 嬗变
- 2018中国话剧：理智之年

2018年中国电影创作评述

冯 果 李 蕾

国家电影局2018年12月31日晚发布的数据显示,当年全国电影总票房为609.76亿元,同比增长9.06%,城市院线观影人次为17.16亿,同比增长5.93%;国产电影总票房为378.97亿元,同比增长25.89%,市场占比为62.15%,比去年提高了8.31个百分点,市场主体地位更加稳固。2018年中国电影总票房突破600亿,国产电影的创作质量进一步上升。另外,今年的几部艺术片也让人耳目一新,如胡波导演的《大象席地而坐》,导演对生活有着极细腻的感知,怀抱着艺术家悲天悯人的情怀,将镜头深入四个不同的人物生活中,追踪他们所遭遇的生活真实冷漠。毕赣导演的《地球最后的夜晚》延续前作《路边野餐》的魔幻现实主义风格,以诗意的电影表达手法营造出一个复古又奇妙的影像空间,开映70分钟后,观众随男主一起带上3D眼镜,在长达60分钟的长镜头中导演将观众带入近乎奇异的影像空间之中。影像永远能给人带来惊喜,2018年我们欣喜地看到了一大批优秀的国产电影,其中传统类型片寻求别样表达、突破自身局限,现实主义影片凭借其优秀品质重新进入大众视野,新主流电影也继续建构国家形象,进行主流价值观的表达。接下来我们将从上述三个方面分析今年导演的艺术创作。

一、传统类型片的突围

今年国内有2 062部影片,而国产上映影片数量则有927部。对于2018年电影的产量和票房来说,无疑是收获颇丰的。观众的口味更加多元化,对影片的需求和质量的要求不断提高。导演们在传统类型片中寻求创新和突破,虽然在近几年的电影中也不乏一些类型片的创新,但基本都处于原有的

模式中,没有真正意义上的改变。2018年以奇幻片、喜剧片、侦探片为代表的类型影片,在创作模式上都有一定新颖的特色,并且能够被观众认可,为中国电影市场带来了新的创造。这也表明了类型片的发展还会有更大程度的提高,导演是否能够将其做到完备,并且做好创新,是保障类型片发展的重要因素。

1. 奇幻片:现实题材上的超自然表现

今年上映的奇幻片数量达30余部,其中过5亿票房的有5部。而写实奇幻这一题材的电影较为突出,很好地做到了奇幻片的模式创新,以《超时空同居》和《快把我哥带走》为代表的电影共收获12亿票房,并取得不错的口碑。写实奇幻电影是"在日常世界中加入奇幻元素的奇幻片,尤其是以某种奇幻元素作为打破日常生活平衡的激励事件的影片"[1],以遭遇情感或生存困境的主人公,在日常生活中通过穿越、互换、时空交错,拥有了一次奇幻的人生体验,通过一系列故事进行自我反思,并得到一定收获,重新回到现实世界,达到某种现实人生的成长和对情感的感悟。

电影《超时空同居》是苏伦作为电影导演的处女作,也是一部完成度较高的作品,在叙事结构与影像呈现等方面的把握上做到了一定的平衡和更新。影片描写了来自1999年处在事业低谷中的陆鸣和来自2018年的虚荣女孩谷小焦经历了一场时空的变换产生相遇并"同居",陆鸣开启家门是1999年,谷小焦开启家门是2018年,两人能在开启对方家门以后,分别看到自己的过去和未来,两个不同年代的人就这样生活在一起了,也产生了电影的笑点和爱情故事。影片开场至第13分钟讲述了两位主角"同居"前的故事,在谷小焦相亲失败和陆鸣工作碰壁后,分别回到家,从使用厨房用品到洗浴用品的互相穿越,以及一夜过后两个人竟然住在了一间房子里,至此,超时空同居的故事正式开启。其间采用了大量的特写镜头,以发生物品奇妙置换的蒸锅里的睡衣、浴缸里的豆芽、吹风机里的奶粉等为主,都为时空重叠造成的"同居"做铺垫。这部电影中导演在叙事结构上创造了双重时空,通过两扇时空门让两位主角之间的故事紧紧勾连在一起,两代人之间的爱情发展也充分激发了观众的好奇心。这种叙事摆脱了之前的老套故事模式,意外的时空门让电影的效果得到最佳。片中导演展现的中国近二十年

[1] 刘藩:《中国奇幻片的创作路径》,《电影艺术》2016年第2期。

的巨大发展与变化让人物所处时空的错位以及两位主演形成的反差萌就成为影片喜剧效果的主要源头,例如24分40秒陆鸣在看到2018年的音响、手机订餐、扫地机器人、VR等新事物后难以置信的反应,都为他蠢萌的一面带来笑点。

影片采用不同的色调和光线来表现两个时空,1999年的偏暖色调和2018年的偏冷色调,使两个时空在视觉上加以区分,更在情感上体现了不同的情绪。在镜头语言设计上,多处镜头把主人公通过分屏的方式进行处理,这样能够把观众的接收信息量达到最大化。例如12分20秒两个人睡觉后的夜晚,画面真实呈现了一个时空碰撞的房间和挤压在一起的家具,强烈的画面感更加具有冲击力。

《超时空同居》在今年相对来说获得了比较大成功,两位主演及徐峥等演员的加入为电影带来许多亮点。但其仍有一些不足之处,男女主角的情感推进缺乏细节的内容支撑,情感线的进展不够清晰,但由于演员、剧本及主题升华后的融合,一些不足的内容也不会算作大问题。

郑芬芬导演的电影《快把我哥带走》是根据幽·灵姐妹的同名漫画改编而来,这部奇幻青春片成了2018年的一匹黑马。电影首先突破了传统青春片中的"伤痕"内容,没有了爱情故事,不再讲述爱情中的你我他,而是以亲情为主题,讲述了哥哥时分经常恶作剧欺负妹妹时秒,时秒生日许的愿望是希望哥哥消失,结果愿望实现,时分成了好朋友的哥哥,而自己一个人的生活并没有想象中的幸福,之后的日子里,她才发现原来哥哥欺负自己是由于对自己和家庭的爱,于是在下一年的生日许愿是让哥哥回来。影片第35分30秒出现高潮,时秒许愿让时分消失,这时随着生日愿望而出现奇幻的变化,时分果然从自己的身边消失,不再捉弄自己,成为别人的哥哥。影片的制作成本不高,在宣传上也没有大的卖点。以往讲述亲情的故事里总会以两代人之间的情感作为重点来刻画,而导演选择以一对兄妹之间的情感为中心,以奇幻的方式将日常最生活化的事情入手,为叙事增添了色彩,不会一直处在单一的情感中。以亲情贯穿故事主线,这种最真挚的情感凭借口碑得到了观众的支持,也成为今年暑期档一个意外的闪光点。

影片中的两位主演,张子枫和彭昱畅是电影收获好评的重要因素。两位新生代演员自出道以来就以演技征服了观众,虽然没有当红流量的强大号召力,但两位演员通过每一个小事件淋漓尽致地展现了饱满的人物个性

和真实流露的情感。

2. 喜剧片：品牌IP的打造

2018年的国产电影中,喜剧片的数量达到63部,总票房共收获150.49亿,5亿以上的喜剧片数量达到近10部,喜剧风格是市场接受度最高的电影元素之一,可以说,中国电影在对喜剧风格与市场需求的认知和探索中又进了一步。由开心麻花团队打造的第四部电影作品《西虹市首富》作为今年的重头喜剧片,自开机时就已备受期待,上映一个月时间,票房达到25亿,占据了今年国产喜剧片票房比重的16.6%。秉承开心麻花团队一贯的创作风格和理念,《西虹市首富》讲述了一个贫穷的足球守门员王多鱼突然得知自己即将继承二爷的遗产,条件是要在一个月内花光10亿元而引发一系列闹剧的故事。《西虹市首富》也是导演彭大魔和闫非继电影《夏洛特烦恼》之后的第二次合作导演电影,"麻花式"的喜剧总能带给观众惊喜,从第一部《夏洛特烦恼》开始,开心麻花就成功地将原创舞台剧改编为电影,并一直延续和升级这样的创作模式。《西虹市首富》与之前开心麻花电影的最大不同就是不再由以往的原创舞台剧改编,而是将1985年的《酿酒师的百万横财》的电影进行改编重新搬上银幕,虽然是国外的剧本,但经过麻花团队的改编,电影却充满着"麻花式"的独特笑点。开心麻花这一次走出了自己的舒适圈,不再做已被大众熟知和接受的自家IP作品,《西虹市首富》是一次勇敢的尝试,并且达到了预期的效果,做到了本土化的喜剧电影特色。但其存在的不足是喜剧内核缺失。《西虹市首富》并没有做到内在叙事的升华。大多都以表面上的夸张、讽刺的笑点为主,电影带给观众的更深层次的反思显然是缺失的。

《西虹市首富》的票房成绩和口碑都代表了"开心麻花"已经成为非常有影响力并且对观众有吸引力的品牌,开创了独特的喜剧模式,开心麻花的喜剧电影创作经验对于国产喜剧片的创作有着不小的借鉴和启发。

《李茶的姑妈》是开心麻花在今年的第二部作品,导演吴昱翰也是该同名话剧的导演。可以看出开心麻花是愿意让自己团队的演员更多被大家认识,自沈腾和马丽担纲第一部电影主角后,《羞羞的铁拳》即让麻花的功勋演员艾伦作为主演,这一部《李茶的姑妈》选择了黄才伦、艾伦、宋阳做主角,而沈腾作为麻花的演员代表,接下来的作品中都作为"绿叶"来为麻花的电影添彩,其号召力和知名度也为开心麻花品牌推广助力。

但《李茶的姑妈》虽获得了票房的成功,口碑却不尽如人意,观众也评价麻花的作品一个不如一个,一点诚意都没有,首先是仍然拿金钱在做文章。从《西虹市首富》再到这部电影,核心都以金钱为主,这样的连续套路难免会让观众产生排斥心理。其次片中一些生硬低俗的笑点甚至让人觉得尴尬,这也是观众所诟病的原因。

3. 侦探片:电影宇宙观

在今年的春节档电影市场中,陈思诚执导的《唐人街探案2》获得了骄人的好成绩,票房高达33.98亿,成功进入2018年国产片票房前3名,给侦探片这一类型电影注入了满满的活力。这部延续了《唐人街探案》的第二部作品依然没让观众失望,将地点放在了美国纽约这样的时尚都市中,影片牢牢地把握住市场规律,仍然以娱乐喜剧的方式迎合大众。这一次叙事中的点睛之笔则是将中国的阴阳五行加入其中,成为破案的关键因素,把东方与西方的各类元素进行杂糅,做到了令观众意想不到的效果。《唐探2》的类型因这种独特性的融合而值得关注,影片涉及了很多非现实叙事空间,例如曼哈顿地图的数据可视化、秦风的个人记忆宫殿等。导演在现实空间与非现实空间场景中来回切换,并且每一次用特效技术展现这些非现实场景时,都是一个个破解谜题、揭示真相的时刻,极具观赏效果,这是影片在技术层面上最显著的特点之一。

《唐人街探案》的系列电影被韩寒评价为国产电影中真正意义上可以构成宇宙的电影,电影宇宙是一种共享世界观的电影概念,电影宇宙不仅仅指系列电影,而是可以包含多个系列的电影。② 两部"唐探"电影除了主要人物之间的内在联系,《唐人街探案2》相比之前的变化非常明显,比如第一部是密室杀人案件,第二部则是变态连环杀人案。在泰国成为华语片热门景地的情况下,《唐人街探案2》将视角转向纽约,甚至在电影结尾预告了下一部的《唐人街探案》将在东京拍摄。第一部在逻辑和推理的过程中相对细化,复杂,而第二部明显把推理弱化。第二部的主演除了王宝强和刘昊然外还增加了肖央饰演的宋义一角,并将宋义的故事在结尾做了一个悬念。陈思诚导演用行动在表明,"唐探"的故事还在继续,"唐探宇宙"正在形成。

② 倪自放:《华语片构建"电影宇宙"初尝试——以〈唐人街探案〉系列电影为例》,《青年记者》2018年第5期。

对比近年来的类型片,原有的创作模式已经僵化,不仅是导演自身创作没有突破,在市场上也很难占有一席之地。为了使电影更好地卖座,也为了突破自身创作的局限,导演们开始融合多种类型元素,根据大众观影需求和审美潮流的引导,加上演员阵容的选择,才形成找到突破口的一些类型片。更多类型片有所突破必然是好事,但如何把握高水准影片的产生,还需要创作者更加的努力。

二、现实主义的反照

2018年是现实主义影片大年,出现了一些关照普通人民现实生活的影片,获得了很高的社会关注度。据相关数据资料分析,2018年上映的现实主义影片有20多部,占比近30%,票房近100亿。现实主义影片最能反映人民群众生活的真实世界,也最能反映大众所普遍关心的事情。路易斯·贾内梯(Louis Giannetti)认为现实主义就是追求电影中的世界没有经过任何操控而反映了真实世界的幻觉,其最高准则是简单、自然与直接。③现实主义电影将镜头瞄准普罗大众,关照个体生存困境,寻求大众情感的共鸣。今年的电影市场让人欣喜地看到有一群中青年导演扛起现实主义的大旗,用镜头观察社会,体味民情,反思现实。

1. 聚焦社会问题

今年暑期档最高票房影片《我不是药神》便将关注视野聚焦到身患白血病的底层人民生活上,影片具有强烈的人文关怀和人道主义精神,一经上映便在社会各界引起热议,也让学界重新认识到优秀的现实主义影片所能给社会带来的影响。

影片的开始,主人公是一个穷困潦倒的中年男人,艰难维系着一个印度神油店,同时面临父亲病危无法筹足手术费医治和前妻争夺孩子抚养权的种种困境,在意外得知海外违法代购印度廉价药有广大的市场之后,铤而走险远赴印度采药,在获得了巨额财富同时帮助了一大批病人之后因为种种顾虑收手,多年后当他成为一个默默无闻的制衣厂老板,在目睹了好友的一系列悲剧之后,他不为牟利甚至自掏腰包为白血病患者供药。触犯法律自

③ 路易斯·贾内梯:《认识电影》(第12版),焦雄屏译,北京联合出版公司,2016年,第4页。

然是要面临牢狱之灾,这是他一开始便知道的,然而当他坐在警车上时,沿路挤满了曾被他帮助过的白血病患者前来送别。在经历了一系列的事情之后,他成了患者心目中的"药神"。

影片根据真实故事改编,现实主义作品就因为太过于贴近现实而不易编导。在现实主义创作的前提下,拍摄前期导演文牧野不断打磨剧本,使故事情节发展具有类型片的特质从而紧扣观众的心。男主人公的原型本来同样身患白血病,导演为了加强故事的震撼性,将其改为身体健康的人。影片还塑造了一系列有血有肉的白血病患者群像,通过塑造其鲜活的人物形象真切打动观众。

影片除了类型化的创作之外也融入了黑色幽默的喜剧风格,让观众在笑中带泪。如酒吧撒钱一幕,摇晃的镜头中一群人在酒吧的彩色光影里觥筹交错享受难得的片刻欢愉,此时在中远景镜头中一个远处来的陌生男人打破了这一氛围,在下一个近景中,他莫不亲昵地伏在女主耳边喊她去工作,愉悦的氛围消逝,空气中多了一份紧张的对峙感,一个短暂的特写镜头拍到黄毛拿起酒瓶,似乎一场恶战即将发生,随后冲突进一步升级,夜店经理作为权威方强行想将女主带走,程勇想要保护女主,往桌上摔了三次厚厚的钞票,让压迫的一方也就是夜店经理跳舞,在夜店经理放狠话说"你等着"之后,剧情却峰回路转,观众戏谑地看见夜店经理真的跳起了舞。前段剧情所积累的戏剧张力在这一刻换成了影院里的爆笑。这场戏的最后,镜头定格在女主狂欢后笑容有些凝固的脸上,这是一张看穿了人世沧桑的脸。影片在轻松幽默的氛围之中将观众带入更深一层的叙事结构,提高影片观赏性的同时也反映了社会的现实与无奈。影片后半段情绪氛围渐变,程勇在目睹一系列的生命惨剧之后,原本收手的他决心为更多的病人奔走,在这一叙事架构上,在情与理的矛盾冲突之中,观众产生情感认同,继而参与构建程勇"药神"形象。最后国家层面出面化解危机,仿制药纳入医保,更多的病人看到生的希望。

2. 关注个体情感

继《山河故人》上映三年后,贾樟柯的新片《江湖儿女》于 9 月份上映,在今年 4 月入围第 71 届戛纳电影节主竞赛单元。累积票房突破七千万成为贾樟柯执导影片票房新高,豆瓣评分 7.6 分,片中还邀请到张译和徐峥来为其助阵。

《江湖儿女》讲述了巧巧与斌哥跨越17年的爱恨纠葛,故事的开始模特巧巧与斌哥相恋,他们游荡在小镇的街头,沉湎于爱情的甜蜜。然而一次街头遇袭斌哥身受重伤,巧巧为救爱人鸣枪却致使自己遭受牢狱之灾,入狱后他们的爱情也随时间流逝而变样,当巧巧出狱踏上寻找斌哥的路途,却在异乡的土地上发现往日恩情已无法再重来。斌哥抛弃了他的江湖信念,也抛弃了为救他而不惜身陷囹圄的巧巧。后来斌哥瘫痪回到麻将馆接受巧巧的照顾,往日弟兄或戏谑或嘲讽称其一声"大哥",往日不可一世的尊严扫地,生活最终也露出其真实又残忍的本色。斌哥的不辞而别,留在银幕上的是监控录像中巧巧呆立原地的镜头,观众看不见她脸上的表情亦如猜不透现实中人的命运与感情一般,越来越大的像素点伴随着越来越强烈的节奏声,一声一声地敲击在观众的心头。

斌哥失去了属于他的江湖,巧巧也失去了年轻时奋不顾身的爱情,每个人都在时代的大潮中变换了生活的样貌。斌哥原本身处一个讲究江湖道义、信奉关公的社会环境中,他心中秉承着"忠信义勇",在影片开端6分钟处,一个充满时代感的暗绿色调的长镜头中,两个小弟在为钱争执,斌哥出面调停未果后将关公像请了出来,其中撒谎的人便立刻坦诚,摄影机在一旁静静地记录这一切,这时人们仍是信奉关公,斌哥也还拥有着他的江湖地位。然而时光飞速而过,时代的发展也以前所未有的速度瓦解着过去的一切,甚至瓦解了一直以来国族所继承的古典礼法与伦理规范。斌哥不再重视江湖情义,甚至抛弃患难与共的爱人。原先不可一世的大哥,也在现实面前低下了他高贵的头颅。贾樟柯电影中的大哥江湖式微江湖义气消弭,人的情感被无比真切又残忍的现实社会裹挟。这是无比现实的,也是无比悲凉的。这是贾樟柯电影宇宙里的一次回望,是一次时光的旅行,也是生活在纷繁复杂的人世界的真实写照。

3. 荒诞底层叙事

电影《无名之辈》于11月中旬上映,上映之初观众反响甚好,随后影片口碑迅速发酵,票房破7亿,成为又一全民讨论的现象级优秀影片。影片讲述了一群社会底层小人物,其中有失意的中年父亲,高位截瘫的年轻女性,祈求获得江湖话语权的劫匪和怀抱爱情梦想的劫匪。他们都是这个社会的失语者,但都在凭借着自己的一口气力,寻求人物内心的尊严。观众在大笑之后含泪看到了底层人物的辛酸与坚强。这是一出现实主义悲喜剧,影片在

笑闹之中折射出一连串社会问题，无流量明星参演也获得了超高口碑票房加持，从侧面反映出导演高超的编导才能。

 导演在影片中充分运用悬疑手段的设置，多线索交叉剪辑一层层推进叙事，恰当运用快节奏剪辑把握影片节奏，人物使用方言交流加之小城市的叙事背景使影片具有强烈的现实主义感。影片开始观众只听见盘问犯人的画外音，走完片头字幕后黑场，镜头开始交代叙事，一个面容姣好的女性处于画面的右侧望向画外，人物的镜头空间非常逼仄，随后警官继续盘问，画面特写被审女子悲伤和无畏交融的表情，抛出的一系列问题并无回答同时也是抛向观众，警察指出犯罪案件是涉枪案非同小可，更是激起观众强烈的好奇心，让观众带着困惑继续观影。随后画面中出现一个倒转的钟表，故事回到几个小时之前开始叙述，画面从城市上空的俯视远景逐渐缩小景别，聚焦在两个戴着头盔的劫匪的特写镜头上，展开了一段充满笑料的抢劫过程；接着镜头切到一个唱丧歌的男人面部特写，镜头拉远，我们意识到这是一群讨债流氓为卷款逃跑的老板所造的"追悼会"，在接下来的全景镜头中，我们看到有男人被装进袋子吊了起来，当放他下来之后，我们才在众人的戏谑中看到他，一个拥有低视角的狼狈的保安；接着镜头穿过城市的弄堂跟拍两位慌张的劫匪，其中交叉剪辑保安与流氓们混战，慌乱中两位劫匪跑进了高位截瘫的女主家中，通过快速剪辑闪回段落解释如何逃入女主家中，通过更改画面色彩来区别闪回的部分。经过了几分钟快节奏的叙事之后，此时叙事节奏有意慢了下来，然而突如其来的门铃声又重新让画内画外人都捏一把汗，两位劫匪与女主的诙谐又充满辛酸的对手戏由此展开。导演掌握着恰当的叙事节奏，控制着观众的情绪。

 开篇仅几分钟导演便通过镜头语言交代了几条不同的叙事线，随后几条叙事线不断交叉，在朴素的略带纪实感的镜头语言中一层层揭示故事发展走向，同时也展示出这几个不同的小人物身上所面临的困境以及生而为人所承受的痛苦，但影片不止于描述人物的卑微与痛苦，他从人物的嬉笑怒骂中折射出了人性的闪光点，每一个生来都是善良的，每一个人也都在为自己的尊严而努力，观者反观自身能从中获得强大的共鸣，并从内心深处尊重银幕上这群坚强的小人物。

 2018年人们更加关注时事，这一点引发导演创作的激情。立足现实，从日常生活中汲取创作养分，关照群体，审视个人。在创作中聚焦社会问题，

关注个体情感,寻求底层叙事的荒诞表达,记录当代中国发展轨迹。2018年的现实主义电影创作更加务实,我们有理由相信中国电影将迎来更加贴近群众、反映社会现实、以内容为王的优质电影。

三、新主流电影的建构

在时代裹挟下,中国导演不可避免地出现新的电影创作倾向。2016年的新主流大片研讨会上学者们在新的历史语境下总结新主流电影的特点为:"表现出更加成熟的叙事和市场号召力,表现出更易让人接受的主流价值观,表现出对现实和历史新的观照角度和更通俗的表达方式,表现出更加关注具有人类普通意义的情感,以及在创作团队上表现出的港台、特别是香港电影人与内地电影人的融合。"④据相关数据资料分析,2018年上映的影片中能鲜明体现新主流电影特点的有29部,在华语电影中占比近30%,票房近132亿。其中《红海行动》《无问西东》与《影》3部电影最具代表性,它们都与主流意识形态共谋,"利用当下的社会情绪,实现类型元素与大众心理的缝合"⑤,强烈体现出导演自觉地进行新主流电影创作的特点。

1. 国家形象建构

《红海行动》于2018年的大年初一上映,是不折不扣的开年大戏。影片以"也门撤侨"的真实事件为蓝本,由香港导演林超贤执导,讲述了中国海军蛟龙突击队在执行了打击索马里海盗解救中国商船的维和任务之后又前去非洲北部伊维亚共和国撤侨,最终从当地恐怖分子手中成功夺回脏弹原料黄饼的整个艰辛过程。林超贤导演将电影分为三个层次由浅入深地创作,最终由小及大地建构起中国承担大国责任,维护世界和平的大国形象。

电影的前50分钟,主要展现了蛟龙突击队打击海盗救援商船,返航途中接到任务突入伊维亚的工厂解救中国员工两件事,这是导演对突击队8人群像的背景刻画,以及完成撤侨行动的第一阶段叙事。此时电影的格局并不宏大,对人物的描写以中景与特写镜头为主,惨烈的战争场面也局限于主观全景镜头,较为冷静客观。第一层次仅仅表现出国家对同胞的解救,在同类

④ 张卫、陈旭光、赵卫防、梁振华、皇甫宜川、张俊隆:《界定·流变·策略——关于新主流大片的研讨》,《当代电影》2017年第1期。

⑤ 王乃华:《新主流电影:缝合机制与意识言说》,《当代电影》2007年第6期。

的军事战争题材中屡见不鲜,这是中国集体主义精神的具象化,建构了中国一贯以来集体关怀的形象。从 50 分到 2 时 20 秒这一区间是电影的核心部分,从蛟龙队队长接到解救人质邓梅的任务开始到他们九死一生不负组织信任结束,这是中国国家形象建构的第二层次。邓梅仅是一个普通的中方雇员,与解救一人的体量对应的是数位精英的牺牲,这份单独解救并非舍本逐末,反而造成强烈的戏剧冲突。为了增强以大博小的情感张力,同时更好地渲染国家形象,导演运用大量的航拍大远景镜头全景式展现战场的惨烈,而对特种兵的牺牲则避而采用局部特写镜头,从道具或他人表情处入手烘托悲凉。例如 1 时 51 分 59 秒石头牺牲时,导演将镜头对准佟莉紧抱着他悲伤的面容,特写紧闭的双眼,镜头右侧边沿虚焦了石头血肉模糊的侧脸。紧接着就是一个航拍镜头,从房区快速移动到沙漠上,尘土飞扬中坦克对轰。导演通过镜头变换使细微的情感表达与宏大的场面描写形成鲜明对比,凸显出中国对个体的关注,从国家层次建立对每一个生命最大尊重的责任形象。从 2 时 10 秒之后到结束,是影片的升华阶段,也是导演建构的最高层次国家形象。就电影本质意义而言,"靠隐喻而生存"的电影艺术创作就是运用多种元素表达直接或含蓄的意指⑥。林导演在电影最后 18 分钟的创作中巧妙运用"敢死队"元素,任务不再是解救人质,而是四人一组抢夺恐怖分子手中的黄饼(脏弹原料),摧毁恐怖分子的全球阴谋。自此,电影跳出一家一国的格局图圈,彻底提升到拯救全人类命运的高度。与之相对的是导演全程大胆运用中全景镜头,包括顾准狙击这样精细的动作也用中景展现,极尽铺排出宏大叙事。同时导演始终坚持固定机位,避免主观情绪干扰,保证画面的冷静客观,强调真实性,在银幕上为观众建构出中国反恐、反战、积极努力构建人类命运共同体的负责任大国形象。

2. 主流价值观表达

"新主流电影,是国家文化软实力的载体,也是国家意志与民众需求的精神汇聚。"⑦除了建构大国形象,集合观众民族主义情绪这些鲜明特点外,2018 年新主流电影创作也关注当代民众的情感精神需求,在导演艺术上实现主流价值观与商业性的统一。其中最具代表性的影片就是 2018 年 1 月

⑥ 陈晓云、刘宏球:《电影理论基础》,北京联合出版公司,2016 年,第 131—149 页。
⑦ 尹鸿、梁君健:《新主流电影论:主流价值与主流市场的合流》,《现代传播》(中国传媒大学学报)2018 年 40 卷第 7 期。

12日上映的文人电影《无问西东》,导演李芳芳毕业于美国纽约电影学院导演系,标准的科班出身。全片以当代中国文化符号之一的清华大学为不变的叙事场域,从时间上贯通百年校史,交叠展映4个故事,分别为:民国时吴岭澜纠结的文理科选择;抗日时期沈光耀弃文从军最终以身殉国;20世纪60年代,陈鹏、李想和王敏佳三人在特殊年代中的一段感情纠葛以及后来各自的命运;当代广告公司高层张果果的职业困境与自我选择。

　　导演运用闪回和穿插的非常规技法进行剧本创作,但是采用的影像风格却较为传统——"中规中矩的镜头运动,常规的焦点设置、构图和角度,大量的平光温吞的画质……"⑧在常规的视听技术下,导演营造出平实的青春感伤情绪,最大程度调动观众的情感认同。例如沈光耀的中日空战部分,使用固定机位的中远景客观镜头,焦点始终置于我方飞机,使得从战争开始到沈光耀殉国的整个片段都显得略微平淡。这恰是因为导演并没有强调战争的宏大,也没有渲染惨烈气氛的意味,她仅仅在为一个青年的逝去而感伤。这种情绪同时能感到观众,唤起同理心,使广大受众发自内心接受并信服这样一种个体正视己心并坚持的大学精神。整部影片始终强调的"真实"并不仅仅是一种口号,也是导演影像创作的内在追求,即将清华校歌中的"无问西东"与"真实"这一光芒主题内核紧密结合,通过歌颂历代清华人积极的精神面貌,有力地批驳了当下社会中日渐抬头的"犬儒主义"和"精致的利己主义"思潮,鲜明地表达了"富强、民主、文明、和谐,自由、平等、公正、法治,爱国、敬业、诚信、友善"的社会主义核心价值观。

3. **东方视觉奇观**

　　新主流电影"对于主流意识形态的传达"不是"仅限于国民自我欲望的满足和家国集体想象的狂欢",这要求导演放眼世界,"创作出能够进行国族主流意识形态和国家文化输出的电影精品"⑨。而就"走出去"问题而言,充分体现东方传统美学与文化精神的武侠和玄幻等古装题材的电影更易于获得成功,"毕竟我们的传统题材对于西方而言具有一种奇观性的特质,能够

⑧ 唐宏峰:《〈无问西东〉:常规技术下的光芒主题》,《当代电影》2018年第3期。
⑨ 峻冰、杨伊:《主导文化与大众文化的缝合:新主旋律大片的意识形态策略——以〈战狼2〉〈红海行动〉等为例》,《文化艺术研究》2018年11卷第3期。

满足他者对古老东方的某种好奇"⑩。不仅是针对国外,就以对内地市场的号召力而论,每年都会有大量的古装电影上映。2018年较为知名的上映的古装电影就有《影》《狄仁杰之四大天王》《古剑奇谭之流月昭明》和《捉妖记》等,其中无论是票房还是相关话题度最高的都是著名导演张艺谋摘得第55届金马奖最佳导演奖的作品《影》。

《影》改编自朱苏进的剧本《三国·荆州》,是张导演在黑泽明《影子武士》启发下拍摄的一部中国古代"替身梗"架空故事。主要讲述了孤儿境州因长相酷似,是以从小被秘密培训为沛国都督子虞的替身,后因子虞身受重伤而从暗处走出顶替他进而被卷入朝堂阴谋的漩涡,在这一过程中觉醒欲望,开始追求自我的全过程。作为一部通过宫廷权谋来探讨揭示人性欲望的影片,该片在主题与叙事结构的创作上并无太大亮点,但是张艺谋以其非同一般的视听导演技术将《影》打造成了一场东方美学的视觉奇观盛宴。全片采用黑、白、灰三种色调,调和勾兑出中国水墨画美术风格的画面,奠定全片东方韵味的主基调。同时,导演格外注重构图的对称性,无时无刻不在突出其电影的阴阳美学观念。例如33分52秒处子虞和境州第一次以喂招寻求杨苍刀的破解之法时,张导演以俯拍的远景镜头展现两人对打,画面背景是铺满在地的太极图,子虞站于阳,境州为阴位,一左一右对称而立。画面中线的最下端是一个沛伞的圆形伞面,将撑伞的第三人小艾蔽于其下,同时寓示着其藏于画外的中立性。阴阳鱼图上的左右分立和中下一角巧妙构成一个对称的三角,辩证的对立而统一,暗合老子对太极"万物负阴而抱阳,冲气以为和"⑪的诠释。可以说整部影片从外在画面到内部隐喻都极富东方美学韵味,是导演对东方视觉奇观追求的极致展现,也是2018年新主流电影创作的一个视听巅峰。

2016年的《湄公河行动》拉开了新主流电影时代的序幕,2017年奇峰突起的《战狼2》点燃电影市场的热情,新主流电影创作的火种终在2018年成燎原之势。导演们尽情糅合多种类型元素,围绕主流价值观这一核心主题建构中国负责任的大国形象,呈现精美的东方视觉奇观。2018年的这些优

⑩ 张卫、陈旭光、赵卫防、梁振华、皇甫宜川、张俊隆:《界定·流变·策略——关于新主流大片的研讨》,《当代电影》2017年第1期。

⑪ 《道德经》,吉林文史出版社,2014年,第224页。

质作品不仅仅取得了市场上的成功,同时实现电影的美育价值,为中国电影的跨文化传播贡献宝贵力量,为2019年的创作指出新方向。

四、结　论

综上所述,2018年导演们的电影创作成果颇丰。最具亮点的是商业片创作,其突出表现为:多数导演都自觉跳出以往类型片的套路,寻求了新的创作元素进行突破;越来越多的导演将目光重新投向现实题材,将纪实与商业有机结合丰富了创作内容;还有一些导演涌入新主流电影创作新潮,把握时代脉搏,传递主流价值观,拓宽了创作广度。同时,在艺术片方面也佳作频出,影片无论在形式还是内容上都更加新颖且富有深度。习近平同志曾在中国文联十大、中国作协九大开幕式上指出:"要把提高作品的精神高度、文化内涵、艺术价值作为追求,让目光再广大一些、再深远一些,向着人类最先进的方面注目,向着人类精神世界的最深处探寻,同时直面当下中国人民的生存现实,创造出丰富多样的中国故事、中国形象、中国旋律,为世界贡献特殊的声响和色彩、展现特殊的诗情和意境。"[12]不可否认,新的历史时期已经来临。在这一变革的节点期,拓宽类型发展空间与题材种类,关注现实社会生活与个体追求,融通主导文化、精英文化与大众文化,进而提升电影创作质量,实现市场效益与社会效益的共赢,还需当代电影人继续努力,不懈追求。

(冯果,上海大学上海电影学院教授、博士生导师;李蕾,上海大学上海电影学院硕士研究生)

[12] 习近平:《在中国文联十大、中国作协九大开幕式上的讲话》,《人民日报》2016年12月第1期。

2018年中国电影表演述评

厉震林 罗馨儿

"择高处立,向宽处行",此语基本可以概述本年度中国电影表演艺术的诸种良性迹象。随着国产片在票房市场和观众群体中持续占据更大的强势和主动,以及自去年开始的全社会范围内对表演本质的呼唤和思考,今年中国电影表演艺术呈现出更多内敛化与自省性的回溯姿态。与表演有关的文化现象在社会上频被热议,如"实力派"演员的发力;"中生代"演员的逆袭;优秀新生代演员的"自来水"效应;"黄金配角"的关注度;"流量明星"效应的淡化,都显示了中国社会在文化和审美整体水准提高的情况下,在经历"颜值化"表演的审美疲劳之下,对于优质表演回归银幕的渴望。

电影表演,并非表演自身的事情,它关涉其背后的各种显在以及非显在的意义,包括文化、政治、产业以及宣发方式等。2018年,国际关系、政策精神、贸易格局、社会思潮、行业机构的改革和规范,对电影表演产生深远的影响。若要整合中国电影表演学派的概念,那么,其相关的诸多要义,如建立电影表演艺术的文化原点、生成成熟的表演价值论、给时代精神做影像化记录、在世界电影版图上确立中国电影的国别表演概念及形象等,已开始在理论和实践中反复试炼和提纯,并且,逐渐地凝聚了共识。

习近平总书记提出,要讲好中国特色社会主义的故事,讲好中国梦的故事,讲好中国人的故事,讲好中华优秀文化的故事,讲好中国和平发展的故事。这也是2018年中国电影持续践行的题中之义。以《我不是药神》《无名之辈》《红海行动》《暴裂无声》为代表的现实题材影片,不但在票房和口碑上取得了双赢,也成就了一批具有表演实力的演员,他们塑造的形象成为当下国人的精神标本,给2018年的大银幕留下最具分量的浓墨重彩。《西虹市首富》《无双》《影》《邪不压正》《唐人街探案2》等类型片,体现出电影工业的成

熟和拓宽,也锤炼并展示了一众商业明星和职业演员的表演技术。此外,《江湖儿女》《阿拉姜色》《你好,之华》《狗十三》等艺术电影和文艺片,注重对人性和生存状态的深度开掘,提高了电影表演的艺术等级,具有强大的文化"后劲"。这些影片,共同构成了今年中国电影以高质量的现实主义表演为主,拓宽多元表演向度的总体面貌。

一、成熟演员发挥能量

2018年,在资本大潮冷却、观众眼光冷静、流量热度"冷冻"的综合效应下,辛勤耕耘多年的成熟演员群体,以他们精湛的演技、稳定的发挥和勤奋的创作,收获了前所未有的瞩目,更有论断称为"好演员的春天来了"。从观众和舆论而言,成熟演员的表演提升了整部影片的质感和品相,是评价一部电影的关键环节。如此大好时机,需要诸种要素的"因缘际会",反之这些因素也反哺了演员的发挥。在今年的影片中,很多成熟演员的表现较之以往更上了一个台阶,有一些演员可谓步入表演艺术家的行列。

直击社会痛点而具有强大穿透力的《我不是药神》,是今年标杆性的电影作品。影片丰富的叙事表征与饱满的现实质感,引爆社会话题。此前,在话剧表演、电视剧表演、喜剧电影表演、电影导演等领域都有不俗表现的徐峥,一改旧有的表演程式和创作惯性,真诚和踏实地塑造了一个具有社会原态感的小人物程勇。影片中,程勇的命运和性格形成了强烈的前后对比,从自私、市侩的假药贩子到无私、救世的"侠客药神",徐峥的表演处理细腻而有层次,并不过分用力,但是,对人物的内在节奏、心理节奏和肢体节奏进行了堪称精准的把握。虽然影片具有一定的诙谐色彩,徐峥对程勇的塑造却是基本摒弃了以肢体和表情为主的喜剧表演套路。他通过丰富的眼神、微表情和小动作,折射人物的处境、心态、欲望、阶层、地域等复杂的信息量,体现出海明威提倡的"冰山原理"式的庞杂厚重。凭借在《我不是药神》中的表演,徐峥斩获第55届金马奖最佳男主角,颁奖词评价他的表演"充满创造性,喜感与悲情拿捏得宜,令人感动"。同样由徐峥主演的影片《幕后玩家》,他塑造了命运大起大落的企业家钟小年。徐峥处理这类从"掌控"到"失控"的人物轨迹可以说是驾轻就熟,钟小年被逼到极端境遇下爆发出来的多种戏剧化表现,仍然在精准的分寸感控制之下。

吕乐导演的《找到你》,姚晨和马伊琍这两位中生代"青衣"同台"飙戏",以两个大相径庭的女性人物,折射中国社会转型的"昏晕旋转态"。马伊琍在影片中"扮丑",不修边幅、眼神畏缩、气质乡土的保姆形象令人耳目一新,与她之前塑造的靓丽飒爽的都市女性形象反差巨大。马伊琍饰演的孙芳是个一直被磨难所摧折的悲剧人物,她的痛苦和意志在人物温和木讷的表象下静水深流,只有对着心爱的孩子才偶有情绪外现。她在影片中自然流露出来的母性,不但打动了姚晨饰演的雇主李捷,也打动了银幕下的观众。导演吕乐评价她的表演"更母性、更本能、更接近生活"①。姚晨饰演的李捷,在外形上具有职业女性的魅力和魄力,随着女儿的下落不明,这个人物理性和强势的外壳逐渐龟裂,层层展露出内里的无助和崩溃。尤其在一些情绪激烈的煽情段落,她情绪饱满却从不过火,体现出在表演上的感染力和掌控力。

张艺谋执导《影》中,邓超分别饰演都督子虞和替身境州,两个人物犹如一体两面,与影片黑白、阴阳、里外、真假等对立统一的概念,共同构筑了独特的哲思况味。邓超一直是有表演追求的优秀演员,在银幕上以技巧多变、能量充沛见长。当他饰演子虞,通过佝偻的身型、阴森的神态,表现一个多年顽疾、形容枯槁的人物的死气和杀气;当他饰演境州,则气度从容,那份青年政治家的城府和胸怀看似天衣无缝,却总夹杂着心虚和冲动的非分之想。两个具有一定复杂性的形象各自逻辑清晰,泾渭分明。

贾樟柯执导的《江湖儿女》,由赵涛独挑大梁,分别与廖凡、张译、徐峥等华语电影中顶级男演员表演"过招"。"尊严感"是赵涛饰演的巧巧贯穿全片的核心特质,也几乎是赵涛在所有作品中最为强烈的形象质感。挺直的身板、矜持的面容、平静的眼神以及宠辱不惊的气度,这些"赵涛式"的表演要素,内敛却富有张力,昭示着人物内心的强大和坚韧,也构成华语电影女性形象图谱中极为特殊的一景。

岩井俊二编剧导演的《你好,之华》,风格唯美而空灵,具有散文诗一般的气质。影片随着主演周迅饰演的中年之华徐徐展开,将三代人细腻而隐秘的情感交相织就。周迅在影片中的表演痕迹也不是很重,于中年人的淡泊温和之中,自然地闪现属于少女时代的灵动娇柔。

① 乔乔:《为女性发声》,《大众电影》2018 年第 10 期。

老表演艺术家祝希娟在《大雪冬至》里的表演令人过目难忘。影片讲述了一个临终关怀的感伤故事,但是,避免了煽情和说教,表现了老人洒脱、大智若愚的冲淡之美。通过生活细节的叠加,在老北京的市井气息中,祝希娟将一个孤独却认真生活、爱管闲事的老太太塑造得传神入定。

此外,具有多年表演经验的王砚辉、果靖霖,作为"黄金配角"加重和加厚了影片的质感,对角色的诠释多面和立体。王砚辉在《我不是药神》中饰演张院士,其厚颜无耻的江湖骗子形象入木三分。最后,他被程勇的义举触动,出乎意料地主动顶罪,眼神中七分匪气三分义气,丰富了人物的质感。在《无名之辈》中王砚辉饰演的高老板,同样看似是个无良奸商,实则不失人情味的矛盾形象。《幕后玩家》中,他的表演霸气老道、张力十足。王砚辉的外形、气质和表演方法,比较适合塑造有分量的反派角色,收敛而沉着的角色处理,能够较好地驾驭有人性厚度的复杂人物。果靖霖在曹保平执导的《狗十三》中饰演女主角李玩的父亲,也是一个有生活质感和典型性格的银幕形象,将一个再婚的中年男子面对前妻的女儿时那种疏离和不解,以及由于歉疚而带来的尴尬表现得十分贴切。同时,他又是一个大家庭的顶梁柱、一个精明的商人、一个性情粗暴的男人,人物的社会性和动物性在果靖霖的表演中并行不悖。

二、新生代演员亮点频现

2018年,一个较为可喜的现象是年轻一代演员表现突出,整体发展走势上扬,业内评价看好,也具有一定的观众缘和号召力。与实力派演员相比,这些新生代演员在大银幕上虽然资历尚浅,但也并非新人或完全的生面孔,有些已累积了相当的戏剧与影视表演经验。这批80后、90后乃至00后演员,他们的表演贵在新鲜、真诚和生猛,给观众造成惊喜和冲击,是有望在不久后"升级"为实力派演员的"生力军",代表了中国电影表演的希望和新标杆。

实际上,每年几乎都会有新生代演员崭露头角,但是,像2018年这样集团成军、形成气候并得到广泛认可的现象,还是有赖于现实主义盛行的创作大环境,这也给观众提供了欣赏本质表演的审美氛围。

《我不是药神》中,王传君饰演血液病人吕受益,从角色的外形到"内功",皆是千锤百炼、鲜明到位,还有几分怪诞的意味,尤其是他在医药公司

门口煽动病友闹事,自己却躲在路边大口吃盒饭的段落,精明、谨慎和市侩的性格背后之强烈的生的欲望,卑微却又令人动容,把握得十分微妙而准确。还有吕受益病危时,羸弱地躺在床上,却强扯笑容,若无其事地招呼程勇吃橘子的场面,台词简短,动作也非常少,但是,王传君凭着有限的反应和黯淡的眼神,既诠释了人物饱受折磨、奄奄一息的生理状态,又传达出他绝望消沉却仍试图保持尊严和体面的复杂内心,这一节制的诀别场面富有魅力,产生了强烈的共情效应,冲击着观众的内心。

演员章宇凭借《我不是药神》和《无名之辈》中的精彩表现,迅速走入大众视线。《我不是药神》中的"黄毛",性格冷淡木讷,表情不多,主要靠动作和眼神来塑造。黄毛的台词只有18句话、160字,但是,每一句都被章宇处理得掷地有声,成为人物性格的延展。《无名之辈》中,他饰演一个虚张声势、良心未泯的匪徒,闪烁的眼神和短暂而真挚的笑容,传递出来自人性底色的光辉。章宇的表演偏本色,具有强烈的个性特质,他尤为擅长饰演本性质朴、境遇艰难的底层青年,他们性格倔强而乖张,棱角和"反骨"清晰可见,眼底却带着挥之不去的纯真和茫然,仿佛一直若有所思,又似乎参不透自己的命运。这种缺乏底气却又"强撑"的样子,让角色有了撕裂的张力。章宇具有时代感和阶层感的演绎,为中国电影中"县城青年"形象图谱增加了一枚新标识。

任素汐早前在《驴得水》中的表演,让她在大银幕上为观众熟知,今年她在《无名之辈》中的表现,则再次刷新了她演技的水准。在影片中,任素汐饰演的马嘉旗是高位截瘫者,只有脖子以上可以正常活动,她没有动作和姿势表演,靠眼神与表情以及语速的音调和节奏,一张一弛地控制着人物的状态,时而泼辣彪悍,富有攻击性,时而痛苦脆弱,处在崩溃的边缘。她对两个闯入家中的劫匪的同情,始于对"尊严"的共鸣,浑身是刺的马嘉旗有了软肋,人物状态逐渐松动,展露出宝贵的真实。在话剧舞台上历练多年的任素汐,表演具有气势和感染力,层次细腻,气度逼人。

宋洋在《暴裂无声》中的表演难度等级较高,恶劣荒芜的自然环境、陷入绝望的人物情境、有口难言的角色设定和亡命之徒一般的行事作风,这些因素在宋洋身上不断"挤压""憋着",迫使他的表演爆发出一种生猛而沉郁的质感。主人公没有台词,影片中一些对他的面部表情特写也并没有明确的情绪和倾向性,这种虚实之间的微妙把握,使人物那种困兽犹斗的状态变得

更加意味深长。

谭卓在《我不是药神》和《暴裂无声》中虽然都在饰演年轻母亲,但是,形象可以说是判若两人,显示出她扎实的表演功底和对人物把握的准确性。在《我不是药神》中,她饰演一个忍辱负重的单身母亲,舞蹈段落惊艳,举止有江湖气,对着患病的女儿则洗净铅华、温柔从容。《暴裂无声》中,她是一个失魂落魄的失子农妇,反应真实,神态淳朴。谭卓还在今年的"爆款"电视剧《延禧攻略》中饰演造作而跋扈的高贵妃,又是一个和前两者截然不同的人物质感,优秀的演员正可以将这些具有反差感的角色处理得毫无痕迹以及富于变化。

韩庚和李宇春是两位歌手出身的演员,今年的大银幕表现也令人惊喜。韩庚在《前任3:再见前任》中的表演,沉静而又走心,深刻却不费力地诠释出当代都市青年幽微的精神世界。李宇春多年的舞台表演经验,让她在《捉妖记2》中塑造朱老板这个有些仪式化的人物时,举手投足显得气场十足又挥洒自如,酷感中带着一些小女人的娇态,生动鲜亮。

《南极之恋》的两位主演赵又廷和杨子姗,也完成了难度较高的表演任务。影片角度独特,演绎了在极端严酷的环境下,人性的伟大与渺小、勇敢与怯懦。银幕形象斯文的赵又廷,饰演土豪老板,虽然市侩却坚韧,而且重情重义。杨子姗饰演的女科学家由于腿部受伤,基本上依靠上半身来完成表演,于冷静淡漠的外表之下,压抑着内心激烈的恐惧、绝望和求生欲。

格调青春、色彩明快的《快把我哥带走》中,张子枫、彭昱畅、赵今麦等演员的表演灵动有趣,充满生活气息,清新的质感与影片温情中略带魔幻的风格浑然一体。《狗十三》中张雪迎的表演则真挚自然,体现出少女成长中与世界对抗的疼痛与隐秘,具有反思性。张雪迎在影片中阴郁低落的神情,习惯性含胸耸肩的体态,昭示着人物的弱势以及如履薄冰的生存状态。

三、港味表演的影响力复苏

2018年国庆档,影片《无双》一路逆袭,连续24天登顶单日票房冠军,并占据年度内地电影票房第14名、香港本土票房第2的排名。更为重要的是,在近年来大银幕上"港味"渐淡、香港电影整体创作活力下降的情况下,《无双》的出现无疑振奋了港片创作者与拥趸,被视为港片的重新复活之作。

一直以来,香港演员担任着内地表演的魅力权威,是内地演员模仿的对

象,也是影迷遥想和怀旧的对象。在《港囧》《煎饼侠》《乘风破浪》《夏洛特烦恼》等内地创作的热门影片里,以香港电影为代表的香港文化,成为"黄金时代情结"一般的存在,在观众的记忆中熠熠生辉,足见其影响力和感染力。香港文化本身具有强大的生命力和适应性,也是生成华语电影样态的重要基因,在今后必将焕发新的活力。2018年,依旧是那批代表香港电影"黄金时代"的老演员,重新书写了"港味"表演的势力版图。

 由庄文强编剧、导演的《无双》,技巧纯熟、剧情丰满、风格诡谲。周润发和郭富城的表演,一强一弱,反转鲜明,紧扣影片的主题表达。周润发塑造的伪钞团伙头目"画家",表演大开大阖,既有枭雄式的运筹帷幄,又不乏绅士般的优雅情调。他在影片中的情绪和动作,总是一触即发,令对手猝不及防,增加了人物狡猾和复杂的程度。影片中有多处动作场面设计,致敬了周润发早年影片中的经典表演段落,唤起观众的记忆。与周润发的攻击性状态构成互补的是郭富城塑造的画师李问。在影片的大部分时间里,李问台词都不太多,郭富城以一种懦弱瑟缩的身姿、颓丧沉静的表情以及偶尔迸发的勇悍,展现带有理想主义色彩的文艺青年,郁郁不得志却被命运推到风口浪尖的被动姿态。两个主人公进退之间的角斗,形成以弱克强的人物张力。随着影片最终谜底的揭开,整个故事的内涵就此提升,全片的表演也跃上一个等级。郭富城饰演的李问,流露出自负、残暴的真面目,而周润发之前在表演中诸种不合常理的表现,也成为耐人寻味的线索。影片中,内地演员张静初和王耀庆的表演也同整体氛围和风格十分贴合,带着一定海外背景的身份设定,也更能帮助他们塑造的形象融入剧情。

 任达华在影片《西北风云》中的表演,则体现了目前中国电影中"港味"表演的另一种存在形态。《西北风云》的故事背景放置在内地某西北城市,任达华饰演"金盆洗手"的制毒师陆鸿,日常的身份是一间小海鲜粥铺的老板。此前的香港电影中,任达华塑造的角色无论是忠奸,大多有身份、有派头,尽管他的表演风格并不张扬,但是,眉梢眼角中都透露着不怒自威的气势。在《西北风云》中,任达华最大限度地收敛了自身的邪气和狠劲,温和沉稳的表情显得慈眉善目,诠释出小人物的质感。陆鸿的台词以及任达华处理台词的方式,也在突显角色渴望远离腥风血雨过上平静生活的意志。可以发现,在几场生死攸关的表演段落中,陆鸿的台词反而是闲聊式的,说的内容也是关于"弹吉他""煮粥""养鱼""肚子饿"这类闲话家常。但是,这种

以"轻"态度应对"重"场面的塑造方式,四两拨千斤,本身就说明了人物的不平凡。影片中,任达华的表演也并没有完全摆脱港式表演的惯性和气场,剧情给他安排了广东人的身份背景,一定程度纾解了他在一众内地演员中的异质性,也能让他的表演魅力更自如地发挥。

毛舜筠在《黄金花》中的表演,为她赢得了第37届香港电影金像奖最佳女主角奖。影片用纪录片式的镜头语言,描写了儿子是自闭症加中度智障的三口之家。毛舜筠曾有很多经典的喜剧人物形象,但是,在《黄金花》中她的表演写实而压抑,展现了底层家庭妇女的生活常态。影片在平静的表象下,酝酿着激烈的感情和戏剧冲突。毛舜筠塑造的主人公黄金花,总是不动声色默默地吞咽生活的艰辛。对于儿子,她有着无奈、自责和深沉坚韧的爱意。吕良伟饰演的丈夫出轨,她的表情阴沉凝重,显露出人物敏感的直觉;家庭面临破碎的危机,她心如死灰的同时,暗暗谋划着复仇,平静无神的眼睛里透露出绝望;面对外界以关心名义下的议论,她故作开朗,忍辱负重地打探消息。这些重压不断叠加,她内心的杀机越盛,表情越是几近麻木。影片中还有一些她与朋友一道唱歌或跳舞的场面,热闹的气氛对全片逼仄绝望的基调起到了调节和宣泄的作用。毛舜筠似哭似笑的神情,松快后又委屈的目光,正是"港味"表演中最独特的苦中作乐的"草根"精神与乐天情怀。

香港演员惠英红和姜皓文的表现也值得关注。惠英红近年来的表演作品几乎每一部都受到好评,如《幸运是我》《心魔》《僵尸》等。2018年她在《血观音》中饰演的棠夫人,于言笑晏晏中机关算尽、恶相毕现,诠释了角色的贪婪与虚伪,她凭此获得第54届台湾电影金马奖最佳女主角。姜皓文多年以来在香港电影中担任配角,2018年凭借《拆弹专家》获得第37届香港电影金像奖最佳男配角。他在影片《翠丝》中饰演变性人,与之前塑造的角色反差巨大,表达了性别流动的深刻议题。

四、类型表演技术的成熟

2018年,类型电影依然占据相当的创作数量,并不断拓宽其外延和表现维度,成为票房的主力军。类型电影的发展状况,一直被视为中国电影产业振兴的关键,但是,影片中诸多艺术部位的"软实力"一直和硬件的升级不相匹配。2018年,在现实主义表演美学勃兴的基础上,水涨船高,很多类型电

影中也让观众看到了表演技术的突破和成熟,尤其是王宝强、黄渤、沈腾、张译、李冰冰等富有相当经验和演技的演员,状态平稳,定位清晰,为本年度的类型电影表演增色。

《唐人街探案2》具有比第一部更强劲的国际阵容,海外背景和中华文化的"配方"增加了影片的看点。王宝强饰演的唐仁仍然是国产电影中较为少见的卡通化侦探形象,影片将他自身的性格底色同角色特质有机调和,身手不凡、举止夸张、思维脱线,关键时刻又有奇异的本领和运气,形成一个集神棍、武夫、骗子、白痴、幸运儿的独特人物形态。在《一出好戏》中,王宝强的表演更加富有层次感,从嘻嘻哈哈的小导游,到刚愎自用的独裁者,再到众叛亲离的假疯子,其风格化的演绎抓住了人物的特点,并完成影片想要表达的权力对人性的扭曲和异化的议题。

黄渤自导自演的影片《一出好戏》,用影像对人性进行了一次寓言式的探讨。一群身份和想法各异的人被"流放"到孤岛上,逃离和适应的两难、生存和尊严的抉择、人性和兽性的杂处以及权力的争夺与使用,在封闭空间内被集中放大。黄渤在影片中依旧饰演他擅长的小人物形象,有些怯懦、隐忍和执拗,却不失善良和正义,距离成功和幸福似乎总有"一步之遥"。这个形象是有些沉重和深意的,尤其是当他成为众人眼中的疯子,说着没人会相信的实话时,黄渤的表演介于疯癫和清醒之间、奋斗和崩溃之间,造型也近似于西方文明中"先哲""摩西",将影片荒诞与残酷的批判意味推向极致。

《西虹市首富》是"开心麻花"团队又一部高话题度和高口碑的作品,通过扎实的剧作、密集的桥段、天马行空的想象力和舞台表演的感染力,进一步深化了自身的喜剧品牌效应。沈腾也凭借他悲喜交织的面部表情、出人意料的动作反应与自成一套的节奏设计,巩固了他在中国影坛独树一帜的"喜剧笑匠"地位。但是,通过和另一部由"开心麻花"出品的喜剧片《李茶的姑妈》进行比对可以发现,两部影片在表演风格和方式上并没有拉开过多差距,但是,后者在价值观念导向的问题以及表现尺度("耻度")的失衡,招致诸多批评。两部影片在观众中一热一冷的"差别待遇",应当促使更多的创作者深入思考,关于喜剧和闹剧的区分、恶搞和"三俗"的界限、亮点和噱头的甄别、舞台剧表演与"小品式"表演的分寸等与中国喜剧片发展切身相关的问题。

《邪不压正》中,姜文、廖凡、彭于晏、周韵、许晴的表演,依然被纳入姜文式的"暴力"表演的整体风格下,呈现出一种仿古化与狂放的奇观表演,一定程度上也成为导演"夹带私货"的载体,供有心之人进一步读解和扩展。《幸福马上来》在重庆这座地域特质鲜明的城市背景下,以冯巩的幽默表演为线索,一众喜剧演员轮番登场,描绘了一幅温情又热闹的凡俗画卷,其中贾玲、岳云鹏、王大治的客串出演,戏感突出,喜剧效果尤为强烈。

《红海行动》的热映,让军事题材电影取得了空前的市场成功。此前,主旋律电影与类型结合的一系列尝试,如《智取威虎山》《湄公河行动》《战狼》(系列)等已经印证了这种新主流电影在创作上的巨大空间以及在市场上的受关注程度。《红海行动》中的军人群像表演,仍旧主要是在配合场面,营造视觉效果,表演处理尽可能地简明而凌厉。经验丰富的优秀演员,如张译、海清等能够在快节奏的动作场面中,一步到位或见缝插针地树立起观众对人物的感知和认同。但是,该片武戏段落比重巨大,文戏段落受到挤压,导致影片中的人物群像,尚有诸多潜力和魅力亟待塑造。

在中美合拍的动作科幻片《巨齿鲨》中,以李冰冰为代表的中国演员在与外方演员合作的过程中,口音、气质和举止娴熟自然,在整体表演风格和分量上,真正地进入了好莱坞电影的结构和节奏中,不再是点缀性质和异质的代表。李冰冰在影片中展现简练利落的精英气质,在剧情中可与好莱坞身价最高的动作明星杰森斯坦森并肩作战,二人点到即止的感情戏,也成为全片紧张氛围中诙谐而微妙的调剂。

五、非职业演员的生命质感

随着产业的升级和市场的成熟,文艺片和艺术电影的创作近年来已有较好的形势,在这些低成本、小格局、轻叙事、重主体化表达的影片中,常常启用非职业演员的表演来营造生命质感,达到真实的效果。非职业演员能在质朴的表演中,把观众引入一种真实的情境里,与职业演员的表演互为补充和支撑,尤其是在一些少数民族题材与表现原生态的影片,非职业演员能够带来对于当代中国人形象的另表情和新描述,从一种差异角度丰富了中国电影表演"肌体",表演中裹挟了人类学、民族学和社会学的意义。

藏族导演松太加编剧和导演的《阿拉姜色》,讲述了身患绝症的藏族女

人俄玛在生命最后的时间里，前往拉萨的"朝圣之旅"。她逝世后，丈夫罗尔基带着俄玛的遗愿，和她与前夫生的儿子诺尔吾继续前行，重组家庭的父子消除了隔阂。这部影片中，饰演俄玛的尼玛颂宋是专业演员，饰演罗尔基的容中尔甲则是成名已久的藏族歌手，可以发现尼玛颂宋的表演有一定的程式和职业化印记，诸多煽情段落的表达较为准确，容中尔甲塑造的罗尔基则具有更加原生态与朴拙的人物质感。容中尔甲的表演十分平实，表情和语气甚少雕琢，眼神和微表情也近似于人物本能的反应，没有太多塑造的痕迹。在这样一部表现民族、宗教，探讨生死、信仰的影片中，调教得宜的非职业演员的表演，可能更切合全片的美学理想和样式追求。当然，如何进一步调和职业演员与非职业演员，让他们的发力"频率"能在一个"波段"，也是非常考验影片整体上的艺术构思和功力。

表现青海回族民俗的《清水里的刀子》，大量使用静态画面复现农村回族的生活状态，演员的表演偏向于零度表演的处理方法。这与全片少对白、无音乐、慢节奏、长镜头"呆照"的零度叙事的整体追求有关。虽然影片讲述了一个与丧葬、祭祀有关的故事，带有一些神秘的民间传说色彩，但是，演员表演的戏剧性和情绪被降到最低，冷静而天然，具有心灵的震撼力，在不动声色的表演之中，潜伏着强烈的心理和情感动作。

在北方农村拍摄的《北方一片苍茫》，除了饰演女主角王二好的田天和饰演秃脑袋的李荣正是专业演员，其余演员都是在当地现场找的非职业演员。在影片中，非职业演员的口音和表演，保留了一种粗粝而鲜活的"野"味。影片具有魔幻现实主义和神秘主义的色彩，"显灵""请仙"等带着灵异的民俗表演，与不加修饰、"接地气"的人物碰撞，轻与重、虚与实发生化学反应，将创作者想要强调的蒙昧和荒诞的感觉进行了放大。

根据以上所述，可以基本获得以下结论：

一是2018年，电影表演以一种"变法"的主体意识，借着全面复归的现实主义形态，逐渐触及中国电影表演学派的底色部位，从中国实践、中国经验到中国理论，电影表演学派已经到了需要命名和定义的时候。

二是电影"全表演"或者"大表演"时代到来，今日的市场和观众具备足够的"慧眼"和"雅量"，能够接纳多元化的优质表演。优质的表演并不一定局限于某种固定的样态或演员群体中，但是，需要荷载着一定的信息量和文化信号。

三是"实力派""中生代",包括"老艺术家"等演员群体,他们的艺术生涯有效延长,对中国电影的"生态健康"具有积极而重大的意义。借鉴诸多国外的同类情况可以发现,无论是市场还是舆论都需要建立一个合理的表演价值评价机制,保障表演艺术的创作活性,才能促进中国电影的良性发展。

(厉震林,上海戏剧学院电影电视学院院长、研究生部主任、教授、博士生导师;罗馨儿,上海大学上海电影学院博士后)

2018年国产电影音乐创作述评

李　果

　　2018年,中国电影开始回归写实品格传统,关注现实题材、揭示当下生活、反映时代诉求,以更为娴熟的类型化叙事与浓厚的现实关怀,取得了较大的艺术成就,并"显示出从数量型发展转向质量型发展的良好态势"[①]。然而,处于这一重要转型期的中国电影音乐,似乎与中国电影这一总的发展态势有所脱节。尽管,作为电影中一个重要的艺术元素,电影音乐也亦步亦趋地步入了这一新的发展时期,但从总体上看,其进步甚微、发展平平,突出地表现在平庸之作仍大量地充斥银幕,而优秀之作却极为难寻;"成乐"的大量引用,挤压了原创电影音乐的发展空间;民乐的日渐萎缩,稀释了国产电影音乐的民族特色。在整个电影视听语言体系中,电影音乐的美学地位与其展现出来的现实面貌形成了极不协调的局面。本文试排沙简金,从以下几个方面爬梳年度气象、评析创作得失。

一、成乐运用的得失

　　笔者将已有的各种音乐作品称之为现成的音乐,简称"成乐",以区别于针对某部具体的电影作品而度身定制的原创电影音乐。在电影配乐中,引用成乐(有人将之称为"挪用音乐"[②])是一种司空见惯的现象。在早期电影中,运用成乐为影片配乐几乎是电影配乐的唯一手段。而在原创电影音乐一统天下的今天,电影音乐中的成乐运用则成为一种只占有少量部分并具

[①] 饶曙光语,转引自王彦:《口碑力量彰显,国产好电影迎机遇期》,《文汇报》2018年12月24日第1版。
[②] 罗展凤:《电影×音乐》,生活·读书·新知三联书店,2005年,第139页。

有特殊功能和美学价值的配乐手法。然而,诚如电影音乐家埃尼奥·莫里康内所言:"电影配乐受制于导演的想法和文化,当然也受限于画面影像。"③成乐运用的优劣,确也因人因片而异。

2018年公映国产影片的配乐中,引用成乐的影片数量相当可观。《无双》中的《G弦上的咏叹调》,《一处好戏》中的《自新大陆》,以及《江湖儿女》《英雄本色2018》《无双》《超时空恋爱》《唐人街探案2》《无名之辈》《快把我哥带走》《后来的我们》《为你写诗》《大师兄》《西虹市首富》《胖子行动队》《中国合伙人2》等中的流行歌曲等,不一而足。而《李茶的姑妈》则可称为本年度运用成乐的集大成者。《无问西东》《邪不压正》等影片受更大关注,吸引迷影观众听音辨乐、搜曲索调,数度掀起考据热潮。

《无问东西》(导演:李芳芳,音乐:刘韬、冯金)讲述四个不同时代却同样出自清华大学的年轻人满怀着青春激情、在时代变革中找寻真实自我的故事。影片以非线性的叙事方式,试图通过四个截然不同的故事,解析清华大学这所百年名校的精神传承。导演或许为了以音乐的方式传达出近代中国在西风东渐中艰难生长的文化特征,除在个别场景中十分生硬地插入了几声古琴外,配乐中较多地使用了西洋古典音乐,使影片在东、西杂陈的表现形式中,形成了某种特殊的味道,并引起了一些争议。

《无问西东》中的成乐除《清华大学校歌》外,主要有西方古典音乐名曲《引子与回旋随想曲》(圣桑)、《G弦上的咏叹调》(巴赫)、《茨冈》(舒曼)、《降D大调圆舞曲》(肖邦)、《诙谐曲》(柴可夫斯基)、*Memory of a Dear Place*, Op. 42: No. 2, Scherzo. Presto giocoso(维瓦尔第),以及著名宗教歌曲《奇异恩典》和当代名曲 *Between Worlds*(西班牙 Roger Subirana)等。影片中,这些成乐的运用,主要发挥了标识时代背景、营造环境氛围、表达人物情感、传达思想主旨四个方面的功能。影片伊始,清纯的童声合唱的《清华大学校歌》,既标明了片名出处,又开宗明义地宣示了影片的思想主旨,表明了影片因清华百年校庆而拍摄的背景。中国近代校歌的兴起,概因新式学堂的出现和新式教育的建立;正是在学堂乐歌的勃兴中,近代校歌得以产生并推广开来。因此,早期的校歌无不打上了鲜明的时代烙印。影片以清华校歌开

③ [意]莫里康内口述,[意]蒙达著,倪安宇译:《莫里康内·50年一瞬的魔幻时刻》,北京联合出版公司,2016年,第125页。

场,即刻将观众带入到了那个特定的时代氛围中,并以序曲般的形式奠定了影片清雅、深邃的艺术风格。

影片成乐运用所引起的最大争议,集中在偏远乡村的青年一边劳作一边用美声演唱《茨冈》和饥饿难耐的流浪儿童在传教士的带领下演唱《奇异恩典》的场景。其实,西方宗教音乐最早是随着早期西方传教士的传教活动而进入中国的。如果对西方音乐传入中国的历史,以及早期的乡村教育、平民教育运动有所了解,或许对这样的电影场景不至于大惊小怪。然而,尽管这样的音乐配置符合时代与历史的逻辑,但对于缺少这些历史背景知识储备的普通观众来说,这种具有强烈异质文化反差的音画组合,在稍纵即逝的观影体验过程中,确易引发极大的震惊与不适。

影片成乐最为成功的运用,或在于对《奇异恩典》进行器乐化改编后,成为影片后三分之一部分的音乐主题。随着沈光耀向饥饿的孩子们空投食物、沈光耀在激烈的空战中英勇牺牲等情节的展开,这一音乐主题升华出史诗般的情怀,并在陈鹏与王敏佳以及张果果的故事中反复出现,成为联结不同时代的精神纽带。可惜这一处理方式未能在全片中得到贯彻。从整部影片的配乐效果看,尚缺乏集中的音乐形象和鲜明的音乐主题,不但配乐过于密集,且乐思零散,结构散乱,缺乏整体感。

与《无问西东》相比较,《邪不压正》(导演:姜文,原创音乐:尼古拉斯·艾瑞拉)配乐中的成乐运用显得更有章法并发挥了更为重要的作用。在影片画面出现之前,肖斯塔科维奇《第二号爵士组曲》里的"第二圆舞曲"便不由分说地扑面而来,其华丽、灿烂又不失高雅、稳重的曲调与律动,似一场晚会开场前的序曲,既为正式演出热身,吊足了人们的观影期待,又为影片奠定了艺术基调。姜文喜好西方古典音乐,且具有较高的音乐修养,这已在他导演的作品中一再地得到了印证。无论是《阳光灿烂的日子》里马斯卡尼歌剧《乡村骑士》的间奏曲,还是《让子弹飞》里莫扎特《A大调单簧管协调曲》的柔板乐章,以及贯穿于《一步之遥》里的格里格《培尔·金特组曲第二号》"索尔维格之歌",无不显露出导演姜文对于运用古典音乐为影片配乐的沉迷、执着和偏好。因为影片的配乐中不可能处处使用成乐,于是在一些过渡性质的段落、氛围营造和特定情绪渲染的场景中,又不得不用到原创配乐。于是,姜文影片中的配乐往往就形成了两种音乐表意系统,而成乐尤其是某些突出的音乐段落的风格特征就因此而凸显出来,形成了一种具有标识性

的风格,并时常还带有反讽、嘲弄的意味,从而贴上了特有的姜文标签。

《邪不压正》中的电影音乐也是由两部分构成的。其原创配乐的主要部分,由两首主题乐曲组成。第一主题曲[④]是一首以弦乐声部为主演奏的小调式抒情乐曲,曲调舒缓深沉,情绪起伏较大,在影片中出现了6次,点线布局,首尾贯穿。第二主题曲是在弦乐声部用大跳弓作分解和弦快速行进的下声部烘托下,钢琴在上声部作断续的快速穿插,并间或嵌入男声合唱的无词喊唱,构成紧张、激烈的气氛,与第一主题曲形成强烈的对比,在影片中出现了4次。两首乐曲围绕李天然为师父报仇的重要情节,结合影片的叙事脉络搭建起影片的音乐情绪框架。从影片的整体配乐风格上看,这一原创音乐系统在影片中所形成的表意功能,是"实用性"的、功能化的,即与叙事相融、对剧情发展直接产生助推作用的。

而影片的成乐系统则更多地具有风格和格调上的意味。影片中使用的成乐主要有肖斯塔科维奇的《第二爵士组曲·第二圆舞曲》、莫扎特的《A大调单簧管协奏曲》第二乐章柔板、科茨的古典小品《在宁静的湖泊》、意大利多尼采蒂的歌剧《爱情灵药》中的咏叹调《偷洒一滴泪》、爱德华·格里格的《索尔维格之歌》等。一般来说,音乐本身的情绪特征融入了剧情的情绪波动,便能带动起情节发展中的情绪走向,并产生适宜而愉悦的观影体验。就此而言,本片的古典音乐运用是成功的。如片首圆舞曲的"带入感",以及李天然屋顶飞奔时两次男高音的激越歌唱,都予人以浪漫情怀的情绪感染。同时,更为突出的是,这些成乐的运用,又使影片充满了古典的韵味,与影片叙事内容及风格达成了某种奇妙的契合。这种契合不仅仅表现在西方古典音乐的"现实存在"与影片民国背景的时代特征之间的逻辑自恰,更体现在影片因此而在风格上产生了某种特殊的喜剧性与幽默感,使原本可能产生平行效果的音画关系反而在音画对位的层面上相交相融。如蓝青峰向朱潜龙介绍他太爷身世及其珍贵画像,又以五体投地姿势叩拜太爷画像时,莫扎特《A大调单簧管协奏曲》柔板乐章那极其柔美抒情的旋律与蓝朱二人夸张、虚伪、滑稽的言行不仅形成了极其强烈的反差,且充满了嘲讽、讥刺、荒诞、幽默的意味。再如李天然与养父骑驴前往师父墓地,途中遇郊外演习的

④ 该主题原为二胡协奏曲,收录于影片《新少林寺》的电影原声音乐专辑中(《新少林寺》作曲同为《邪不压正》作曲)。严格说来,此曲也是一首成乐。但因未在《新少林寺》中使用,且在《邪不压正》中通过西方交响乐队进行全新演绎,尚保有一定的"新鲜度"。

日军一场,英国作曲家科茨极为抒情而优美的《在宁静的湖泊》,通过加弱音器的小号以爵士风格的演绎方式,将这场戏谑的对话与严肃的军演间所形成的反差,染上了一层似真又假、既正又邪的色彩,从而产生出荒诞不经、玩世不恭的意味。

可见,在《邪不压正》配乐中所形成的原创乐与成乐两套表意系统,各自发挥出了不可替代的功效。贯穿全片的主题曲,勾勒出了叙事性的情绪主线,其他成乐则是色彩性的添加。这种色彩是音乐理性的光华,为这部带有荒诞性的故事增添了寓意性的音乐符号,赋予了哲理性的提示,让情感的音乐成了理性的音乐,使整部电影作品的美学品格得到了升华。

二、喜剧配乐的优劣

喜剧片配乐极易流于喧嚣刺耳过分吵闹、随画配乐设置零乱、不事静默铺陈过满、华而不实内涵肤浅的弊病。本年度喜剧片的配乐,大多也未走出这一窠臼,摆脱病态怪圈。《李茶的姑妈》《天气预报》等影片则可视作此类影片中集各种流弊于一身的典型代表。

《李茶的姑妈》(导演:吴昱翰,作曲:郑一肖、郑阳)不但大量地使用了成乐改编的乐曲,从阿炳《二泉映月》到哈恰图良《马刀舞曲》、肖邦《革命练习曲》、门德尔松《G小调第一钢琴协奏曲》、海顿《弦乐四重奏》,从《我悄悄蒙上你的眼睛》《丑八怪》《就是爱你》《如果有一天我变得很有钱》到《铃儿响叮当》《流浪者之歌》《我的太阳》和《卡门》,以及二胡、手风琴、黑管、电子琴、吉他、小号、钢琴、萨克斯、小提琴、假声男高音等各种音色的独演竞奏,民族风、摇滚风、印度风情、夏威夷风的奇异变换,且还唯恐不及地辛苦创作了主题曲《出现》、片头曲《The Sea》、片尾曲《72度》以及插曲《哎呀姑妈》(改编自印尼民歌《哎哟妈妈》)和咏叹调《迷情之夜》。用杂乱无章的音乐拼盘,敷衍出一道"奇形怪状"、荤素土洋齐全的"盛宴"。

《天气预报》(导演:肖央,作曲:胡小鸥)亦如出一辙。除了交响乐团和民乐团中各种乐器的使用,以及合唱团的加入和女高音、人声哼唱的添加,另有十大古曲之一的《渔舟唱晚》、聂耳改编的民族乐曲《金蛇狂舞》、拉赫玛尼诺夫的《练声曲》、巴赫的《d小调托塔卡与赋格》、格里格的《索尔薇格之歌》,以及电影同名主题曲《天气预报》、插曲《爱的奉献》《Super Star》《黑头

发飘起来飘起来》《小苹果》《当》《追梦人》《疯了疯了》《朋友越多越快乐》《葫芦娃》等,令人应接不暇的各种乐曲,几乎填满了情节发展的每一个"缝隙",近乎"狂轰滥炸"的乐音充斥耳膜,为这部干瘪无力的电影化小品"充气加油"。

其实,上述两片配乐的病症并非个例。近年来,以恶搞、拼贴为特征的电影音乐现象在某种程度上可以说是大行其道。而且,业内甚至还为这种现象找到了两个堂皇而高尚的托词:一曰致敬,二曰后现代。在这两件绚丽的外衣下,一切低级、庸俗、无聊的配乐形式,似乎都成了前卫的象征,一切缺乏美感的表现形态也都似乎有了理论的依据。然而,喜剧片配乐的优秀之作并非无标准可循。至少,应集中地体现出走脑用心、严谨精致的创作态度,以及懂控制、有格调、入心灵、显特点的审美品质。

如用喜剧风格讲述心酸故事的《快把我哥带走》(导演:郑芬芬,原创配乐作曲:王希文)中,音乐在整体上虽然并无十分突出的表现,但配乐在与剧情的结合中,较好地把控了情绪的表达,不过于喧闹,也未刻意煽情,而是在音乐情绪的表达中自然地流淌出叙事的内涵。其中,贯穿全片的口哨乐较为集中地竖立起了音乐形象,"秒表乐"——富于韵律感的时钟行走模拟声则营造出特殊的情绪气氛,使影片配乐彰显出独特的色彩。

再如《超时空同居》(导演:苏伦,作曲:彭飞、赵兆)的配乐以欢快中带着温暖、柔情中饱含激情的总体风格,紧扣超时空情境下悲喜交集的爱情故事。影片的前半部分,配乐简约节制,段落短小且多有留白。后半部分,随着叙事中的情感因素渐趋浓厚,钢琴主题尽管轻柔、克制,跳跃起伏的旋律却每每像重锤敲心般地直冲心灵;几处音乐音响的轰鸣声不断地增添着情感的浓度;邓丽君《初恋的地方》的歌声作为叙事中重要情感的承载体,最终将情绪推向沸点。整部影片中的配乐结构清晰、章法有序,出色地承担起影片中情感表达的功能。

《西虹市首富》(导演:闫非、彭大魔,作曲:彭飞)讲述一夜暴富的足球守门员在金钱和欲望面前的摇摆与选择。影片围绕"一个月花光十亿资金"的剧情,设置了一个接一个妙趣横生、荒唐无稽的笑料,以近乎闹剧的形式,演绎了一出为花钱而烦恼的喜剧人生。影片的配乐也够"闹",众多的歌曲和成乐,繁复的器乐音色,密集的配置段落等,似乎也显露出一般喜剧片配乐的毛病。但其以原创为主并与叙事内容、人物性格和影片主旨精准搭配

的电影音乐,通过精心的整体布局和设计,在风格、品位、技巧与审美效果上都与其他喜剧片配乐拉开了距离。同样用多种音色渲染喜感、营造喜剧氛围,影片配乐的音量、时长等方面,都较好地体现出了适度性和节制感,不过分地虚张声势,较为完美地烘托了剧情。同样大量地运用了歌曲,尤其影片后半部分中歌曲频现,但这些歌曲不仅很好地融入了剧情,恰当地抒发了人物情感,而且往往成为推动叙事的重要手段,并很好地发挥出了视听语言的叙事功能。如王力宏出镜演唱的两首歌曲《需要人陪》和《不可能错过你》,其歌词内容和演唱会的表演形式本身就是推动剧情发展中的一个环节;再如王多鱼在设立了"脂肪险"、全城为此而狂欢时唱响的《卡路里》,与王多鱼大肆消费、尽情享受豪华生活时用约德尔唱法谱写的《膨胀》两首歌曲,一方面以音乐蒙太奇的手法发挥出功能性的叙事作用,连接起一组组概括性的生活画面,描绘出可笑的疯狂场景;另一方面则呼应着剧情内容,调动起音乐自身的情感张力,刻画出一夜暴富的土豪心态,通过错位与反差达成讥刺、嘲弄的喜剧效果。

 影片配乐最为成功之处,在于有设计、不凌乱。在精心的设计下,影片配乐用多主题框架搭建起了完整的结构,音乐形象鲜明、丰满、统一。曲作者紧紧抓住影片中"金钱"这一关键意涵,以苏格兰哨笛吹奏的几个短促的乐音为其音乐符号,设定了一个短小的核心主题。这一音色怪异、旋律简洁的音乐主题通过在影片配乐中的反复出现,以及低音号、吉他、弦乐等不同音色的变奏,贯穿于整部影片的情节链,形成了具有前后呼应、特征突出、紧贴叙事、滑稽有趣的音乐形象。在这一核心主题的基础上,又发展出了一首篇幅较长、带有叙述性的"王多鱼主题"。这一主题曲是一首带有再现乐句的二段式乐曲。曲调建立在小调式上,句式规整,结构清晰。前段一、二句在主和弦与下属和弦的分解进行上作四度模进、起伏盘旋,曲调先抑后扬,委婉、缠绵;三、四句从高音向下作密集音群的级进式下滑进行,并在多个变化半音间游走后趋于平稳,曲调由动至静,跳跃、活泼。后段首句带着几分激动大跳进入,第二句在上方四度用模进手法形成离调效果,加强了对比,强化了激动的情绪,三、四句重复前段,再现了活泼跳跃的曲调,浮现出满怀欣喜、激动难抑的音乐形象。这一主题在运用中并非每次都完整呈现,而是采取了灵活的拆分处理,全曲时分时合,贯穿首尾,并时与"金钱主题"配合出现,在对比与映照的关系中刻画出故事主人公的音乐形象,揭示出影片的

思想内涵。正是在这一统一、集中的音乐主题所形成的音乐主干之上,影片中的其他乐曲如表现一夜暴富的人们狂吃海喝的《生产队里吃喝忙》、表现众人在金钱的刺激下为梦想而疯狂的《梦想马祖卡》、王多鱼为大肆烧钱而大放烟花却误打误撞成了夏竹庆生礼的《夏竹的生日华尔兹》、体现王多鱼改变对金钱的看法、在挫折中成长的《爱的致意》等,才有所归依而避免了散乱无章,使整部影片的配乐呈现出丰富而不冗赘、欢乐而不喧闹的品格,并有效地规避了随画赋乐的零散、随意拼贴的凌乱。恰如影片配乐曲作者所言:"喜剧音乐都是很碎的","当整体音乐凝聚不到一块,观众就不知道音乐的作用,音乐就无法体现核心的故事线。电影音乐要给所有的主要人物都有所交代,用音乐动机和主题来连贯故事。"⑤本片正是因了集中的音乐主题和精心的整体设计而提升了影片配乐的美学品格,在本年度的喜剧片配乐中竖起了标杆。

三、"小片"音乐的理性

本年度国产电影中,出现了一批低成本的优秀之作。这些作品有着小成本、小制作、小规模、小阵容的共同特征,且以小视角折射大生活,凝结了丰实的人文厚度。一个有趣的现象是,此类影片由于成本的局限,在某种程度上制约了创作、影响了制作,甚至限制了表达的自由,拉低了审美的效果。但同时,这种局限又如同双刃剑般地成就了影片的艺术品位,在规避过度商业化的创作方式上赢得了尊重。具体到电影音乐的创作表现上,这些影片的配乐多能通过配置的适度性、形象的集中性等特点,在充分展现音乐抒情特征的同时,体现出简约主义风格的音乐理性。经梳理归并,此类配乐可大致分为三种样态。

一为节制之乐。此类影片并未刻意避免设置配乐,且从某种角度看也并未少用音乐。但在配乐方式的设计或配乐手法的运用上,却能处处体现出不事铺张、简约节制的初衷与用心,以具有特征性的曲调刻画人物内心的情感波动、铺设影片叙事情绪的基本风格和发展路向。且往往并不追求曲

⑤ 《关于电影配乐,这位高人气作曲给我们说了很多秘密——专访作曲彭飞》,影视工业网 https://cinehello.com/articles/5397 2019-2-1。

调的新颖别致、旋律的优美动听,主要在适合性、融洽度上下功夫,又多与音响结合而与之相辅相成,以简洁、精致的手法营造出色彩丰富的心理空间。

如作为悲情喜剧的《无名之辈》(导演:饶晓志,作曲:邓讴歌),虽然融合了悬疑、罪案、警匪、爱情等多种类型元素,并以多线并进的快节奏叙事方式展开尖锐的戏剧冲突,展现出较为典型的商业片特征,但其配乐并未陷入一般喜剧片配乐"乐随画走"的窠臼,而是在音乐的整体风格上与剧情的冷幽默形成一种对比性的映照。除少量烘托追击、奔逃场面紧张气氛的配乐之外,大多以单一乐器的单音色,作点缀式的轻奏,冷冷地轻拨、冷冷地敲击,不煽情,不喧嚣。接近结尾,以客观音乐形式呈现的歌曲《瞎子》,更在人头攒动的热闹街市中喊唱出寂寞孤独的清冷,将所有的场景和影片中的人物命运及情感都统摄在了悲凉的歌声中,形成了一节情感发展的高潮,催人泪下。此时,音乐成了叙事的主角,亦以言简意赅的方式成了影片主旨的诠释者。

《狗十三》(导演:曹保平,作曲:白水)的配乐也并未排斥音色的多元性,吉他、钢琴、长笛、架子鼓、钟琴、电子琴声、流行歌曲等均先后出场。但这些乐器在演奏中大多使用的是单一音色,几乎没有出现多种乐器的协奏或者合奏;曲调也短小精悍,多为固定音型的重复与变化重复,没有大段的发展与铺陈;配置设计上也多用点描式的方式,在断续相间的连缀中,描摹出主人公心灵的悸动。无论在配器、旋法还是在配置方式上,影片的配乐都体现出了简约节制的美学风格。

《淡蓝琥珀》(导演:周劼,作曲:刘志强)在现实与回忆的交叉叙事中展现主人公对"人活一天值多少钱"的疑问和困惑。影片用冷暖两种色调区隔出回忆与现实两个时空。音乐则以极简单的旋律,十分恰切地制造出一种梦幻般的氛围。多数时候,这种氛围是用钢琴的单音色营造的一种情绪,像是环绕着女主人公荷洁的一种愁情迷思,或并不十分紧贴剧情,而是有所游离地悬空飘浮,形成从影像中升华出来的心理空间。影片的前半部分基本是钢琴单音色的慢弹轻奏,后半部分虽然加入了大提琴和弦乐队等新的音乐元素,并运用了音响音乐与音乐音响等配乐手法,但数量很少、篇幅极小,并都围绕情绪氛围的烘托发挥着功能性的作用,从总体上展现出良好的配乐控制能力。

《米花之味》(导演:鹏飞,原著音乐:铃木庆一、荼艾南)配乐的简约节

制主要体现在大量的"留白"上。影片以一种克制而洗练的表达方式,描绘了城市化与现代化进程中的乡村面貌,并隐含了对这个时代中"民族文化与全球化""乡村与城市化""传统与现代""科学与迷信""信仰与世俗生活"等社会议题的思考。其配乐并未试图去诠释这些思辨性的哲理内涵,而是以具有地方特色与宗教色彩的音乐营造出特殊的时空氛围。曲作者曾于创作前亲赴云南,以"体验空气的湿度、温度和颜色",感受与采集当地各类乐器的发声方式和傣族音乐的特点,最终模拟当地乐器所呈现的音乐效果,都表现出了浓郁的云南本土特色。[6]影片配乐最为成功的地方,在于很好地进行了音乐配制上的总体控制,不但避免了过度煽情而喧宾夺主,且以大段的"留白"方式,创造出冷峻而清新的风格。影片中仅有的 9 段配乐,虽因"留白"而产生了较大的音乐情绪间隔,但却通过具有地方特点和宗教特征的音色关联,达成了韵味、意境与风格上的统一。尤其是最后一段,起于诵经声、止于水滴声的《溶洞之舞》,在极富地方特色的敲击乐器的演奏下形成了一股强大的情绪推力,在将叙事推向高潮的同时,也触发了对影像表层包裹下的深层意涵的种种遐想。

《找到你》(导演:吕乐,作曲:安巍)的配乐则是以清晰而明确的结构、鲜明而统一的形象,来体现这种简约节制之美的。影片以一则寻子故事反映出当代女性普遍的内心困境。虽然融入了罪案类型元素,却仍保有相当冷静的叙事风格。影片的配乐亦从三个方面融入这一叙事风格中:首先,设计了一种类似固定低音的持续长音,通过与音效的结合,以一种充满危机感和紧张感的气氛,在影片中的关键情节点上反复使用,起到音响音乐的作用,更重要的是,该长音的出现保持着极为克制的姿态,始终控制着音高与音量,在声音谱系中处于下声部烘托的地位。其次,分别为"律师李捷"和"保姆孙芳"各设计了一个旋律清晰、形象鲜明的音乐主题,并以前者小调、后者大调,前者仅为钢琴演奏、后者多用弦乐演奏等方式,通过调式调性、音色呈现上的差异形成对比,用不同的音乐形象融入剧情,并始终以较轻的音量和徐缓的速度予以呈现,以反衬式的音乐情绪映照人物内心的焦灼,衬托人物命运的悲苦,绝不刻意渲染煽情。再次,影片配乐的结构设置清晰简

[6] 参见《首先,〈米花之味〉是一部美丽的电影》,百家号 http://baijiahao.baidu.com/s?id=15878814892653149198&wfr=spider&for=pc 2019-2-5。

明。影片前半部分,钢琴演绎的"李捷主题"以极轻的力度和舒缓的节奏与寻子过程中的急切心态和叙事节奏形成强烈对比,后半部分,随着孙芳盗子行为逐渐浮出水面,以弦乐为主演奏的"孙芳主题"带着沉重与悲情进入叙事链,但在形成高潮的反复渲染中,仍保持了音量与速度的节制,使音乐在情感的渲染中具有了一种引发思索的理性品格。

此外,影片《地球最后的夜晚》(导演:毕赣,音乐:许志远、林强)的配乐也可视为"节制之乐"的典范。

二为极简之乐。如果说配乐的节制主要体现在对音乐的量(段落的多寡、音量的轻重、音色的繁简,等等)上的把控,那么,所谓极简之乐,则是将这种把控推到了一种极致的状态,音声的运用可能因某种苛刻甚至吝啬而变得更为稀少而精致。有时,其配乐的存在,甚至几乎可以忽略不计。

《暴裂无声》(导演:忻钰坤,作曲:王宇波)的曲作者"用极简的方式构建多元的空间,潜藏于人内心深处、深层的情感波动与平静",力求用"贴合了画面的空旷感与故事基调的苍凉感","给予观众身临其境的强烈的听觉感受"[7]。影片配乐的主要部分基本是几个扩展长音的慢奏与浑厚和声的混响。这种接近于音响效果的乐音在茫茫高原上的那些沟沟壑壑里弥漫开来,长长地,慢慢地,以一种充满混沌感的轰鸣,加剧了叙事中诡异莫测的悬疑气氛,更透露出一股巨大的压抑感,笼罩着整个故事时空。随着剧情的发展,这些几近于音乐音响的配乐不断地与剧情中的现实音响相互映衬,在互补与呼应中助推着情节的演进。那些旷野里的羊叫、庭院中的狗吠、沸腾的涮羊肉汤、夜半的铁门颤动、莫名的金属敲击、远处的矿山爆破、山洞里的石块掉落声、打印寻子启事时令人烦躁的打印机声……在声音的谱系中凸显出来,又与那些近乎音响的音声一起,营造出危机四伏、紧张压抑的空间氛围。

《北方一片苍茫》(导演:蔡成杰,音乐:靳玮晔、李强)在荒诞魔幻的故事外壳里包裹着偏远山区女性的悲惨境遇与冰凉残酷的社会真相。影片的前半部分,除了女主角二好的哑巴小叔子吹奏的一段突兀而自带悲凉的唢呐曲之外,基本没有出现其他的音乐元素,任由那风声、踏雪声与那皑皑白

[7] 《〈暴裂无声〉电影原声大碟4月9日全网发行》,闽南网 http://www.mnw.cn/yinyue/huayu/1973077.html 2019-2-6。

雪构筑起寥落苍凉的世界。及至小寡妇接受了活神仙身份开始走村施法后,冷冷的吉他、轻轻的钢琴和含混的电声乐才陆续进入叙事,8段配乐,均以短小的篇幅、微弱的音量、平淡的旋律和冷静的情绪,与剧情保持着一定的距离,并与影片的黑白影像、大量使用的固定长镜头和大量的远景镜头一起,以一种疏离的姿态和有限的介入形成冷静的观察和克制的表达,构建起影片独特的质感。影片末尾无伴奏唱起的《小妹妹送情郎》,近乎说白的曲调、沙哑而慵懒的嗓音、带着几分黑色幽默与悲凉,给人以玩世不恭的刺痛感,将苍茫大地的寂寥冷峻与对人物命运的强烈关注推向了极致。

《大雪冬至》(导演:邢潇,作曲:曾昭玮、赵二)用各种生活音响与主、客观音乐构建起丰富的音声总谱,其中,简洁的配乐仅是老人孤寂、落寞的晚年生活与心境的写照与印衬。影片配乐以钢琴的单音色为主,低沉的钢琴乐,有时就像是老屋里的钟摆声,缓缓地一音一顿,勾勒出年暮迟钝、老态龙钟的音乐形象。影片中,这种极简化的配乐几乎都淹没在了老人屋里那台老式挂钟的钟摆声、电视里反复传来的"平贵回来了"的京剧念白声和胡同里稚嫩的儿歌声、街头广场舞的喧闹声等现实音响中。即便结尾处唱起了那首题为《我想找你》的歌曲,其口语般的低吟浅唱,也似将炽烈的亲情简化成了轻声的耳语而催人泪下。

《阿拉姜色》(导演:松太加,作曲:杨勇)的配乐也是以极简的音乐而生发出以简寓繁的审美效果。"本来导演在最初定剪时希望全片不使用任何配乐,为的是让影片的风格更为平实、生活化,但后来随着后期声音制作的不断推进,渐渐地发现有些重要的情感段落还是需要用简短而又朴素的音乐加以烘托,使得人物之间的情感更加水乳交融。"[8]全片的主观音乐仅10段,其主要形态只有两种,一为曼陀林(偶有藏族六弦琴札木年)单纯的拨奏,像是那平实生活表象下涌动的情感撩拨着心弦;一为男声轻柔悠远的吟唱,如同心底里发出的呼唤与倾诉。影片中,这两种音乐形态多在同一场景中相继出现,富有藏民族风格的五声调式与简短、纯净而质朴的音调,像是从众多声音与影像中自然地升腾起来,不动声色地予人以心灵的撞击。女声演唱的片尾曲《思念》,更在深沉的爱恋与凄婉的柔情中,升华出宏大的包

[8] 《用声音感受最真实的西藏!〈阿拉姜色〉声音指导李涛专访》。搜狐网 http://www.sohu.com/a/272010531_657278,2019年2月8日。

容胸怀与灿烂的人性光辉,给人以巨大的悲悯和感动。

三为无乐之乐。无乐,只是无主观音乐。所谓无乐之乐,是将音乐化形于音响中,融注于影像里,通过韵律、节奏和影像的诗性特征,从日常化的叙事表象里,发掘出其内蕴的音乐性。

《清水里的刀子》(导演:王学博)的无乐之乐表现为影像叙事与日常音声融合中所体现出来的韵律感。这部以纪实的手法再现宁夏西海固普通回族农民日常生活的影片,没有配置任何主观音乐。但导演认为"和电影最接近的艺术形式不是戏剧、文学,而是音乐,所以我很看重影像的韵律感,编织这部电影的过程像是在创作一首曲子"。"全片的气韵和韵律感通过声音来表现,呈现出一首古典音乐的感觉。90分钟差不多也是一首交响乐的时间。也算是带有一点仪式感。"⑨影片中,不动声色的长镜头在冷静的凝视与舒缓的摇移间,铺设出沉稳的美学气象;微弱的单光源照射下明暗之间的过渡与反差,以及简洁而考究的构图、干净而深沉的色调等,呈现出古典油画般细腻精致的影像风格;这些富于韵律感的影像与时常溢出画外的丰富的声音元素——风声、雨声、磨刀声、牛羊吃草声、深井提水声、悬壶洗澡声、灯芯燃烧声等各种生活与大自然的声音,衬托出西海固的辽远苍茫;尤其是在山乡上空飘荡的古兰经诵读声,更将那巨大的静寂中所内蕴着的强烈情感及其宗教般的生命境界和盘托出,恰如本片导演所言:"即便全片没有使用音乐,里面的风、雨、雪、雾也都成了音符,让整部影片营造出像交响乐的韵律感,'这些音符一组合起来,就不是简单的现实的纪录片感觉'。"⑩影片正是在这种古典仪式般静穆的韵律感中,构建起了诗意浓郁的音乐性,表达出了"洁净"和"生死"这样的宏大主题。

《冥王星时刻》(导演:章明,作曲:陈果)的无乐之乐则表现为一种心理情绪性的氛围,是在纪实风格的影像叙事中传达出某种难以言说的心绪。在戏剧性被极度淡化后的情节铺陈中,影片始终弥漫着沉闷压抑的气氛,晦暗不明的人物关系、现实压力中的人生困境始终困扰着那一行深山采风的人。影片快至结尾,也未使用配乐。但那渗透、潜藏于沉闷压抑氛围中的晦

⑨ 《一个老人一头牛,成就了今年银幕上最不容错过的华语处女作》,深焦 http://mini.eastday.com/bdmip/180408124719476.html—2019-2-8。

⑩ 《〈清水里的刀子〉:一部迷人的"民族志"电影》,百家号 http://baijiahao.baidu.com/s?id=1596686746521318328&wfr=spider&for=pc 2019-2-8。

暗情绪,却如低沉、暗黑又混沌一片的乐音,和着那神秘的丧歌《黑暗传》,浸润于老林中轻落的雨滴和暗夜里浩大的虫鸣。导演"本来是想拍一个特别绝望的结尾",⑪如果是那样的结局,影片很可能将彻底弃用主观音乐,而将那昼夜往复、朝暮相接的《黑暗传》延续到终了。而那样的无"乐"之乐、那样的音乐呈现方式,可能就成了一种剧中人未能解脱、观影人也难以解脱的魔咒,而以另一种音乐理性传达出别一层寓意,呈现出另一重哲学的境界、美学的意境或语言载体意义上的乐思。但导演终于"也是一个很容易妥协的人"。⑫在影片的结尾处,当王准一行人终于在高高的山上眺望到了城市的微光,这时,影片配置的唯一主观音乐汹涌而起,以一种强烈的情绪对比将观众从压抑的心境中解脱出来。这一逆转性的音乐配置,尽管也疏解了观影心情,但并未改变影片叙事主体内容中的那种无法解脱的压抑情绪,以及与之相匹配的、整体上的"无乐"风格。

四、民乐配乐的萎缩

"如何将电影思维和电影语言与中国传统文化与艺术经验融汇共聚,展现中国电影的民族风格,进而形成具有民族风格的代表作品",如何在"面向世界的同时,回归我们自己的艺术传统","让我们的电影作品,既要融入国际主流趋势,又带有浓郁的中国文化气质"⑬,这正是中国电影突飞猛进大发展的当口所面临的一个重大命题。然而,仅从电影音乐这一小小的切入口来看,近年来的状况也不容乐观。民族音乐在电影音乐中的地位与作用正出现日益萎缩的状况。如果说,以往民乐配乐尚能在反映古代历史、乡土生活、地域特征或少数民族题材的影片中"固守阵地"的话,2018年公映的国产影片中,民族音乐的阵地则进一步面临大面积"失守"的局面。尽管,我们偶尔还能在《西北风云》的澳门餐厅里听到作为环境音乐的广东音乐,在《西关大屋》中的社区中心里听到粤剧演唱,在《寻找罗麦》中聆赏到原汁原味的藏

⑪ 《导筒×章明:每个人内心都有晦暗不定的"冥王星时刻"》,豆瓣电影 https://movie.douban.com/review/9704681/ 2019-2-9。
⑫ 同上。
⑬ 侯光明语。转引自邱振刚:《中国的银幕,需要展现更多中国神韵:"中国艺术传统与当代中国电影的创新发展"学术论坛在京举行》,《中国艺术报》2018年6月20日第3版。

族民歌,在《一纸婚约》的片尾倾听到经过改编的蒙族《牧歌》,但是,在《天下第一镖局》《新蜀山剑侠传》《叶问外传:张天志》《武林怪兽》《西游记女儿国》《捉妖记2》《关关雎鸠》等这类民乐配乐的传统领地,却也只能在西方交响乐队的强大音流中,间或地听到古筝、琵琶或二胡、箫笛等有限的民族乐器色彩性地几声微弱绽放了。

 也有极个别的影片,将民族音乐作为题材编织故事。如讲述为保护华阴老腔演出遗址而发生的一起离奇案件的悬疑推理片《铁笼》(导演:徐捷,作曲:顾伟),借鉴日本本格推理样式,将主人公置于带电的铁笼之中,上演了一场惊心动魄的囚室推理破案大戏。影片将打乱了的传统章节结构,形成一个混乱的拼图,通过层层推理,最终揭示了出人意料的真相。影片的配乐大量地使用了具有摇滚风格的气氛乐,营造出紧张的推理过程和神秘的悬疑气氛。但也成功将非物质文化遗产华阴老腔融入了叙事,作为重要的叙事内容贯穿于影片始终。在影片首尾设置的大段提线皮影戏演唱,影射了自诩为"神探"的保安队队长,不过是像提线皮影一样地被人操纵利用而不自知,成了这桩罪案策划人的傀儡。但是,像这样运用民族音乐"做文章"的影片已是凤毛麟角了。

 由张艺谋执导的《影》(作曲:捞仔)或许是本年度中唯一一部用最为纯粹的民族传统音乐创作配乐的影片。影片以一个取意三国的故事底本,讲述了一个关于"影子"替身的故事。影片的配乐遵从剧情本身在历史年代和音乐上的限定,以及影片水墨画般的影像风格,采用极为简约节制的创作方法,仅以古筝、古琴和箫三种民族传统乐器,演绎出了一台琴筝与箫管合鸣的大戏。

 影片配乐具有扎实的民族音乐文化根基。在音乐创作中,充分考虑到影片所具有的楚文化历史背景,专门从鄂中地区的戏曲和民歌中提炼出民间音乐元素,分别为影片中的三件传统乐器创作了音乐主题,这些主题又与影片中的三个主要人物子虞、境州和小艾及其相互关系相对应,形成了编织绵密、设置精致的配乐系统。其中,以古筝演奏的小艾主题,旋律极为简单,仅在角调式中的主音和属音间作大幅的跳动,其他音调则以大量的扫弦方式表现她内心深处难以言说的压抑与不安。古琴演奏的子虞主题,在徵、羽、宫三音列中跌宕徘徊,刻画出藏身于斗室之中的子虞心中强烈的复仇欲望与复杂的内心纠结。箫演奏的境州主题有两个,第一主题是一首建立在

徵调式上的二部曲式抒情乐曲,曲调深情委婉、亲切温暖,像一首纯真的童谣,影片中多与境州对童年的回忆和母亲的思念的场景相关联;第二主题是宫调式的单部曲式抒情乐曲,同样有着深情委婉的曲调,又带着一些述说感,倾吐着胸中隐秘的心绪,常于境州与小艾共同出现的场景中响起,传达着二人惺惺相惜、心意相通的情愫。上述这些主题,在影片中又统摄在贯穿全片的"影"主题之下。"影"主题是一首建立在 D 和弦上的古琴曲,演奏中多以扫弦加泛音的手法,在徐急相间的节奏、高低相接的音调所产生的强弱分明、起伏明显的进行中,传达出隐忍、压抑心态之下暗流涌动的情绪。⑭

影片中的配乐设置篇幅短小、段落稀少、音量平和,几乎所有生死格斗的激烈厮杀场面,均无乐声相伴。仅境州与杨苍决死一战一场,配乐用了十分巧妙的方式,通过与子虞和小艾斗琴段落的交叉剪辑,将境、杨间的生死决斗与子、小间的内心纷争统摄于激越、尖锐的琴筝竞奏、音声争鸣之中,音乐于画内和画外游走穿行,以有声源音乐与无声源音乐的两种形态连接起一动一静的两个不同时空,起到了一箭双雕的功效。整部影片的配乐正是在这种中正平和、简洁洗练中,刻画出人物复杂的内心情感与性格形象,充分地体现出简约、含蓄的东方美学品格。

总而言之,2018 年的国产电影音乐创作状况与整个中国电影发展态势相比,还存在着诸多缺憾。如何用中国的音乐语言讲述中国故事、表达民族情感,仍是一个需要认真思考、反复实践的重大课题。在各种类型片的配乐中,如何把握配乐的量化尺度、准确地表达人物情感、为影片提供有效而丰富的音乐叙事功能等问题,也需要在电影音乐创作实践中不断探索。或许,在本年度电影音乐创作的诸多领域中所留下的空白地带,也正为新一年中进一步精进留足了发展的空间,使我们有理由充满期待。

(李果,原上海影视文献图书馆馆长、研究馆员)

⑭ 波菜《〈影〉的音乐简约而不简单 作曲捞仔专访》,金刺猬网 http://xinjiangquzixi.jinciwei.cn/461917.html 2019-2-14。

2018年国产动画电影创作综论

杨晓林 周艺佳①

2018年国产动画电影总体质量胜过以往几年,无论是创意、主题,还是人设、叙事和视听语言,很多作品个性十足,风格鲜明,叙事中规中矩,呈现群芳争艳的大好势头,可视之为新世纪近二十年来"量"的积累后,发生了"质"的飞跃的一年,可用"九转功成"来形容。虽然数量和票房与往年相差无几,且因循惯性的影响,一些问题继续存在,但是瑕不掩瑜,整体走势可谓花生满路,令人欣慰。

一、市场分析:票房持平,"系列化"品牌作品擎天架海

2018年上映的国产动画据不完全统计至少有37部(包括重映的4部《青蛙总动员》《我是哪吒》《大耳朵图图之美食狂想曲》《三只小猪儿2》),较2017年而言无论是数量上还是票房总收入上均未呈现出较大变化,仍旧处于"大繁荣"后冷静的"回归期"。票房过亿的作品有4部,分别是《熊出没·变形记》(6.05亿元)、《新大头儿子和小头爸爸3:俄罗斯奇遇记》(1.58亿元)、《风语咒》(1.13亿元)、《神秘世界历险记4》(1.03亿元),除《风雨咒》外,其余三部都属于系列化作品。尤其是2012年以来《熊出没》系列已连续两年摘得年度第一的桂冠,5部大电影平均票房已达2.7亿。与此同时《新大头儿子和小头爸爸》系列也呈现不断上升的态势,从第一部的4 236万(2014),到第二部的9 030.2万(2016),再到如今的1.58亿元票房,都与"系

① 基金项目:本文为全国艺术科学规划项目《吉卜力工作室动画创作及其在中国的接受研究》阶段性成果(立项批准号:15DC25)。

列化作品"形成的品牌效应有关。

品牌建设是国产动画电影可持续发展的必由之路,正如广电总局副局长童刚所言:"品牌是动画电影在市场上制胜的重要因素。品牌的形成,不仅有助于票房的增加,还可以对衍生产品的开发和整个产业链的打造产生十分积极的推动作用。因此,品牌的大小决定市场空间的大小。"②"系列化作品"不仅能维持和拓展受众群体,还能构建动画企业自身品牌,好莱坞著名动画企业大都拥有系列电影,如《玩具总动员》系列、《功夫熊猫》系列、《冰河世纪》系列、《赛车总动员》系列、《怪物史瑞克》系列等,而日本也有《名侦探柯南》系列、《哆啦A梦》系列等,由于不断推陈出新,一次又一次地创造票房奇迹。国产动画系列化作品有《麦兜》系列、《喜羊羊与灰太狼》系列、《熊出没》系列、《大头儿子和小头爸爸》系列、《神秘世界历险记》系列、"阿里巴巴"系列③、《三只小猪》系列、《魔镜奇缘》系列、《潜艇总动员》系列等擎天架海,撑起了中国动画的碧海蓝天,居功至伟。

《熊出没》系列和《新大头儿子和小头爸爸》系列是当下最具代表性的两个品牌,怙恃电视动画多年积累的人脉和口碑,受众认可度高,因此票房走高。《神秘世界历险记》系列电影与《熊出没》系列和《新大头儿子和小头爸爸》系列不同的是,它没有电视动画片的支持,只是依靠每两年推出的一部动画电影去维系观众与品牌热度,从2012年8月的第1部到如今的第4部,6年的时间,电影从2 208万、6 193万、6 549万到如今的1.03亿,实现了质的飞跃,这与其稳扎稳打的内容制作和IP的持续发酵密不可分。而票房过亿的《风语咒》是以电视动画片《侠岚》的世界观为背景所创作出的全新故事。由此可见,系列化作品已是国产动画电影中的中流砥柱和票房保证。

此外,影院动画创作也有意识地由电视动画的低龄向转向全龄向,这也是对家长这个观影群体的重视。"因为观众对电影和电视的观影期待不一样,而且走进影院需要支付不菲的费用,他们相应的要求也会更高。"④家长带孩子看电影是"亲子行为",当孩子面临"多项选择"时,家长会选他们自己也能看的,而看有电视动画基础的作品要远远"安全于"看不了解的"原创"

② 童刚:《在"国产动画电影座谈会"上的讲话》,《当代电影》2013年第9期。
③ 2018年的《阿里巴巴三根金发》是动画IP阿里巴巴系列的第三部,前两部分别为:《阿里巴巴大盗奇兵》《阿里巴巴2所罗门封印》。
④ 黄群飞等:《打造有品质的国产动画电影品牌》,《当代电影》2013年第9期。

电影。对于央视出品的《新大头儿子和小头爸爸3：俄罗斯奇遇记》而言，电视动画是陪伴着诸多80后、90后成长的童年回忆，虽然时隔多年但情怀依旧，电影强势回归后自然成了领军IP。

除去未找到票房数据的，2018年票房500万元以下的动画电影共有9部，分别为《美食大冒险之英雄烩》(489.5万)、《吃货宇宙》(485.6万)、《嘻哈英熊》(297.91万)、《肆式青春》(282.7万)、《大世界》(261.8万)、《禹神传之寻找神力》(205.4万)、《足球王者》(185.2万)、《旅行吧井底之蛙》(37.01万)、《八只鸡》(18.2万)。这些作品尽管票房不佳，但很多故事创意极具特色，在主题表达、叙事结构、角色塑造、场景设计等方面亦各擅胜场。

就取材而言，2018年国产动画电影更具有多样性，诸如《足球王者》是国内首部足球题材的动画电影，《吃货宇宙》和《美食大冒险之英雄烩》以美食为题材，《昨日青空》和《肆式青春》是青春题材，《空气侠》是"超人"题材，最为惊艳的是刘健"一个人"完成的"作者动画"《大世界》，它以成人动画的"暗黑风格"独树一帜。整体来看，2018年的国产动画电影无论是叙事水平还是制作水准都大幅提高，尽管票房最高的《熊出没·变形记》的6.05亿元没有超越2015年《大圣归来》所创造的9.56亿的票房奇迹，但"成人向"作品增至4部，"全龄向"作品增多，对市场的冲击在加强，不再是"低幼向"主控天下。

表1 2018年国产动画电影一览表

序号	上映时间	片名	导演	出品方	总票房(万元)
1	1/12	大世界	刘健	彩条屋影业、乐无边动画工作室	261.8
2	1/13 重映	青蛙总动员	杨仁贤	北京海晏和清影视文化有限公司、北京说说唱唱文化传媒有限公司、万通影音科技股份有限公司	1 255.7
3	1/28 重映	我是哪吒	舒展	苏州智杰多媒体有限公司	993.9
4	2/2	金龟子	丁实	北京其欣然影视文化传播有限公司	2 778.1
5	2/16	熊出没·变形记	丁亮、林汇达	华强方特(深圳)动漫有限公司	60 550.3
6	3/9	妈妈咪鸭	赵锐、克里斯·詹金斯	万达影视传媒有限公司、江苏原力电脑动画制作有限公司(中美)	3 723.4
7	3/16	勇者闯魔城	杨汉钊	广州爱莎简娜文化传播有限公司	

(续表)

序号	上映时间	片名	导演	出品方	总票房（万元）
8	4/5	猫与桃花源	王微	追光人动画设计（北京）有限公司	2 180.3
9	4/5	冰雪女王3：火与冰	阿列克谢·斯特林	中国福恩娱乐有限公司、俄罗斯Wizart Animation电影（中俄）	7 422.4
10	5/1	黑脸大包公之西夏风云	李长炎	安徽樱艺缘文化传播有限公司	
11	5/8 网大	空气侠	关奇聪、张甲君	广州咸之鱼影视有限公司、天津心鱼文化传媒有限公司	
12	5/12	小公主艾薇拉与神秘王国	罗洋	华夏电影发行有限责任公司	661.7
12	6/1 重映	大耳朵图图之美食狂想曲	速达	上海民新影视娱乐有限公司	
13	6/1	潜艇总动员：海底两万里	申宇	深圳市环球数码影视文化有限公司	7 269.2
14	6/1	魔镜奇缘2	陈设、郑成峰	北京影时空文化传媒有限公司	2 063.0
15	6/16	吃货宇宙	陈廖宇	无锡天工影业有限公司、北京圣壹门文化传播有限公司、上海鸣润影业有限公司	485.6
16	7/6	新大头儿子和小头爸爸3：俄罗斯奇遇记	何澄	中央电视台少儿频道，央视动画，万达影业，鹿鸣影业，猫眼影业	15 806.2
17	7/14	小悟空	叶伟青、王以立	北京快乐新升文化传播有限公司	881.1
18	7/19	八只鸡	高建国	首瞰（北京）投资管理有限公司	18.2
19	7/21	神奇马戏团之动物饼干	托尼·班克罗夫特	文华东润影视文化有限公司（中英）	6 470.0
20	8/3	风语咒	刘阔	华青传奇、若森数字、渠荷文化	11 286.8
21	8/3	神秘世界历险记4	王云飞	江苏广电集团优漫卡通卫视、北京其欣然影视文化传播有限公司等	10 470.8
22	8/4	肆式青春	李豪凌、叫兽易·小星、竹内良贵	上海绘界文化传播有限公司、伊犁卓然影业有限公司、bilibili（中日）	282.7
23	8/17	美食大冒险之英雄烩	孙海鹏	广州易动文化传播有限公司、北京京西文化旅游股份有限公司	489.5
24	8/18	旅行吧井底之蛙	陈设	合肥创新符号影视文化公司	37.0

(续表)

序号	上映时间	片名	导演	出品方	总票房(万元)
25	8/24	深海历险记	陈红、里奥索托古尔皮	大地时代电影发行(北京)有限公司、东方龙之梦公司(中国、西班牙)	1 753.6
26	8/31	足球王者	刘骏、牛志远	深圳前海腾清动漫文化有限公司、深圳善为影业股份有限公司	185.2
27	9/15	禹神传之寻找神力	李金保	合肥橡树动画有限公司、合肥漫联影业有限公司、安徽信达动画制作有限公司(中日)	205.4
28	9/22	大闹西游	马系海	深圳市谜谭动画有限公司、春秋时代(霍尔果斯)影业有限公司	3 743.5
29	10/1	阿凡提之奇缘历险	刘炜	上海电影(集团)有限公司、上海美术电影制片厂有限公司	7 602
30	10/4	嘻哈英熊	王琦	中广树德国际文化传媒、北京世纪华映传媒、山东中动传媒等	297.9
31	10/26	昨日青空	奚超	上海青空绘彩动漫文化传播有限公司	8 335.4
32	12/8 重映	三只小猪2	刘炜	米粒影业、北京亚细亚影视、优漫卡通卫视、艺达影视联	
33	11/3	八仙	曹博	北京圆道文化发展有限公司	136.9
34	11/3	两只小猪之勇闯神秘岛	罗红胜	北京影时空文化传媒有限公司	
35	11/10	恐龙王	施雅雅	福建恒盛动漫文化传播有限公司	2 860.5
36	11/10	两个俏公主	薛玉峥	楚楚卓尔影视文化公司、中国动漫游戏产业股权投资管理有限公司	
37	11/30	阿里巴巴三根金发	蒋叶峰	合肥泰尚文化科技有限公司、北京锋尚锐志传媒有限公司	

说明：本表是不完全统计，数据和信息来自网上，不一一注明。票房空者为没法统计到数字的影片。

分析2018年动画电影的票房，还有三个问题较为突出。

首先是国产动画电影总票房占比较低，海外票房也低。除去未找到票房数据和重映的电影外，27部总票房约为14.7亿元，平均票房约5 400万元/部，但实际上单片票房在5 500万元以上的动画电影仅有7部，分别为《熊出没·变形记》《冰雪女王3：火与冰》《潜艇总动员：海底两万里》《新大头儿子和小头爸爸3：俄罗斯奇遇记》《神奇马戏团之动物饼干》《风语咒》《神秘世界历险记

4》,纵观 2013—2018 这六年来中国产动画电影票房的整体分布(如图 1),5 000万元票房以上的作品,均只占到整体数量的三分之一左右,而在 2018 年我国引进的 19 部进口动画电影(如表 2),却产出了约 16 亿元的票房,平均票房约为 8 400 万元/部。此外,国产动画电影的票房基本上全部来自中国大陆,海外票房较低,呈现出一种"自娱自乐"的尴尬局面。

表 2 2018 年进口动画电影一览表

序号	上映时间	片 名	国 家	总票房(万元)
1	1/19	公牛历险记	美国	17 200.9
2	2/2	小马宝莉大电影	美国/加拿大	4 681.3
3	2/2	狗狗的疯狂假期	加拿大/西班牙	1 059.9
4	3/2	彼得兔	美国/英国澳大利亚	16 838.9
5	3/16	大坏狐狸的故事	法国/比利时	1 609.1
6	3/16	虎皮萌企鹅	法国	868.1
7	4/20	犬之岛	美国/德国	4 352.5
8	4/28	玛丽与魔女之花	日本	2 062.2
9	6/1	哆啦A梦:大雄的金银岛	日本	20 928.2
10	6/16	第七个小矮人	德国	2 548.6
11	6/22	超人总动员2	美国	35 417.8
12	7/20	淘气大侦探	美国/英国	1 041.5
13	8/17	精灵旅社3:疯狂假期	美国	22 292.1
14	8/24	黑子的篮球:终极一战	日本	677.1
15	10/1	新灰姑娘	美国	6 013.0
16	10/10	无敌原始人	美国/英国/法国	356.6
17	10/12	玛雅蜜蜂历险记	德国/澳大利亚	686.8
18	10/19	雪怪大冒险	美国	目前:7 274.2
19	11/9	名侦探柯南:零的执行人	日本	目前:10 291.8

说明:本表是不完全统计,数据和信息来自网上,不一一注明。票房空者为没法统计到数字的影片。

第二是票房呈现"金字塔"模式,单片票房差距大。2018 年只有 4 部动画电影票房过亿,票房未达到千万级别的影片却多达 12 部,这并不是一个偶然现象,纵观 2013—2018 这六年来中国产动画电影票房的整体分布(如图 1),我们不难看出,每年票房过亿的动画电影都寥寥无几,而票房低于 5 000

万的却比比皆是,由此可见票房呈现出了一种"金字塔"模式,最底层是数量众多的未到千万的影片,顶端则是寥寥可数的亿元级别影片,二者共同造就了国产动画电影中"两极分化"的局面。而面对动辄过千万的平均投资成本来看,这一数据意味着许多作品不仅没有盈利,反而在亏损。

此外,单片票房冠军《熊出没·变形记》,获得6亿多元的票房,同年上映的《八只鸡》则只有18.2万元票房,即便是票房同样达到亿元级别的另外三部动画电影《新大头儿子和小头爸爸3:俄罗斯奇遇记》《风语咒》和《神秘世界历险记4》,票房也均在1亿多元,与《熊出没·变形记》差距较大,而同年上映的进口动画电影票房分布较为平均,有6部动画电影票房过亿。

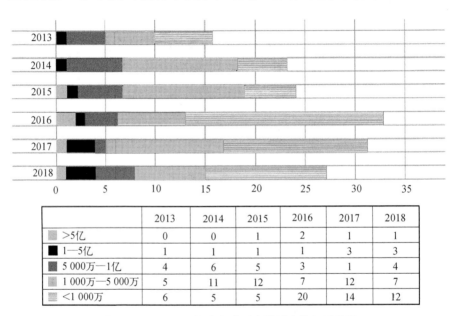

图1　2013—2018年国产动画电影票房收入对比图

第三是网络大电影没有为动画产业找到新生长点。在近年网络大电影蔚为大观的形势下,动画也开启了试水之旅。2017年中国首部网络动画大电影《星游记之风暴法米拉》网映24小时,点击量破千万,最终高达4 023万,点击量虽高,但并未盈利。2018年5月8日,号称中国首部3D网络动画大电影的《空气侠》在爱奇艺上线,这部讲中国"超人"故事的科幻动画,24小时的点击量为273万,其后日点击量排名最高为第二位,相比《星游记之风暴法米拉》,远没有达到爆款的标准,也是一部"赔本赚吆喝"的作品。就这两

部作品的窘境来看,国产动画和网络电影的结合时乖命蹇,未能达到预期目标。对于业界而言,除了院线电影、网络大电影这类"成败在此一举"的赌博式盈利方式外,尝试长期、稳定、可持续的收入方式意义非凡。"2018年5月8日,摩点网携手新浪微博推出了中国的Patreon:云养计划。用户可以通过每月小额付费的方式订阅自己喜欢的作者,得到对应的定制内容,作者也能够获得长期稳定的收入。据摩点介绍,这种形式适合以内容为主要产出的创作人,例如:漫画家、小说作者、插画师等。"⑤

此外,2018年国产动画电影依旧存在制作周期较短,投资方急功近利,上映日期分布不均匀、主要集中于假期等问题,由此导致的恶性竞争,对于一些低成本、宣传力度较小的影片产生了不利的票房影响。

二、创作理念:现实主义精神回归,现实题材增多

2018年国产动画第一个可喜之处,是现实主义创作精神的回归,这也是好莱坞动画电影进入新世纪后一个令人瞩目的转向,从《飞屋历险记》《小鼠大厨》《疯狂动物城》到《寻梦环游记》等爆款莫不是如此。2018年国产动画中现实题材的《大世界》《昨日青空》《肆式青春》,科幻题材的《空气侠》,童话题材的《熊出没·变形记》《妈妈咪鸭》《新大头儿子和小头爸爸3:俄罗斯历险记》等,"现实矛盾"和"现实生活"成了故事的核心,这是中国动画的走向康庄大道的必由之路。"2018年是一个中国电影的大年,也是一个中国电影现实电影的大年。"⑥亦是现实主义动画电影的丰稔之年。

所谓现实主义创作精神,是指在影视创作中,无论是现实题材的,或者非现实题材的作品,如科幻、神话、奇幻、童话、历史等题材,都要对当下社会最为突出的现实问题和社会痛点有深入思考,能准确反映当下的社会情绪和大众情感。而不是一味地炫技术,玩梦呓,向壁虚构和当下生活无关的故事,搞精神麻痹。"文以载道"是中国文学艺术的优良传统,唐代白居易曾提出了"文章合为时而著,歌诗合为事而作"的口号,强调诗歌继承《诗经》"风"和"雅"的反映现实的优良传统,摒弃齐梁浮艳风的不良倾向,做到尽善与尽

⑤ 韩帆娱乐:《从〈星游记〉到〈空气侠〉,网大是国漫的好归宿吗?》,《百家号》2018年5月11日。
⑥ 尹鸿、梁君健:《现实主义电影之年——2018年国产动画电影创作备忘》,《当代电影》2019年第3期。

美的结合。清代诗人张问陶诗论曰："天籁自鸣天趣足,好诗不过近人情。"这种"为时""为事""近人情"的诗教传统,也是衡量"好电影"的基本标准。其实,20世纪的中国动画史,一直贯穿着现实主义精神,只是进入新世纪后,娱乐化大潮和商业化趋势使得动画重娱乐而人文内涵不足。

中国动画的现实题材凤毛麟角,多少年难得一见。社会痛点在中国文艺作品中的呈现,尤其是在动画、电影这类影视作品中表达,是非常需要勇气的。"现实"多数面临着被选择性呈现,这种经过过滤的"伪现实主义",美其名曰"源于现实,高于现实",但却是对"现实主义精神"的歪曲和架空。曾经在20世纪30—40年代占据了创作主流的现实主义电影,本来是古已有之的"典型化"的创作手法,但是由于历史惯性的影响,到60年代这种"高于现实"却成了"伟光亮"和"假大空"的遮羞布,以至于进入新世纪后"美颜现实""回避现实""污名现实"之作甚嚣尘上,"浮艳之风"泛滥成灾,不但远离"艺术真实"而且违背了"尊重现实"的基本原则。在近年影视界"娱乐至死"创作理念被诟病和批判的大形势下,现实主义题材电影及现实主义创作精神重新回归,而国产动画也是顺势应变。

具有"暗黑"特色的《大世界》横空出世,不但是中国动画电影,而且是中国真人电影的"不和谐音",它没有加入"主流电影"甚至是"新主流电影"的乐队合奏,歌颂"光风霁月",而是另开天地。"人心不足蛇吞象,世事临头螂扑蝉。"《大世界》讲的"一串人"抢夺100万人民币的荒诞故事,表现了都市边缘人在沉沦于金钱拜物教后人性异化的悲剧。城乡结合部穷司机、工地老板、幕后大佬、跟班马仔、大佬反目的少年兄弟、有故事的杀手、热衷科技新词的饭店老板、暧昧的女服务员、混混表姐、老派妈妈、工地小工人夫妻等羊狠狼贪之辈如蝇逐臭,轮番登场,但最后,这些城狐社鼠无一真正如愿以偿。影片以"批判现实"的姿态寨蠹前行,令人刮目相看。而现实题材的《肆式青春》由三个大城市的三段陈年往事"三鲜米粉""小小时装秀"和"上海恋"组成,反映了我国城市中产阶层的精神依托和生存现状。作为分段式散文电影,话外音的深情诉说充满浓浓的怀旧色彩,湖南话、粤语和上海话使得本片地域特色极为鲜明。

《妈妈咪鸭》击中了当今诸多年轻父母的痛点。自我又自私的主人公大鹏,与某些人类父母一样,是个精神没有长大的"巨婴"。作为社会"混混"和"老油条",既爱出风头又缺少责任感,把人生当成一场比赛,认

为"谁先跑到终点,谁就是胜者,胜者为王"。他做一切事都患得患失,进行利弊取舍——功利性南迁,功利性养娃,功利性弃娃。至于亲情与责任,组建家庭传承生命,在他看来都不重要。他被迫认领孩子的初衷,并非出于恻隐之心和热爱生命,而是为了拉个替代牺牲品,在危险时可以自保。一路坎坷,经过与淘淘憩憩患难相扶,生死相依,他完成了"准父亲"的"考试",得到了精神救赎。

《新大头儿子和小头爸爸3:俄罗斯奇遇记》中小头爸爸在事业与陪伴孩子的两难困境中左支右绌,焦头烂额,他在幻梦中进入大头儿子的图画中,体验了童心世界,特别是小头爸爸在幻梦中与成为怪兽的自己同归于尽,"凤凰涅槃"浴火重生的创意极为惊艳,虽然这种解决工作太忙与带孩子时间冲突矛盾的方式是乌托邦式的,但做到了寓教于乐,很接地气。

美中不足的是故事的主题和理念上,一些匪夷所思的"历险记""正义战胜邪恶""寻宝""救萌宝"等生编乱造、纯属梦呓的故事还在肆虐银幕。还有部分动画对当下敏感话题、尖锐矛盾、普遍性社会问题重视不够,缺少具有现实质感和中国特色的故事。如《神秘世界历险记4》讲王小雨女女和啦啦去拯救被变成"怪龙"的母亲,故事荒诞不经,对儿童现实生活"背过脸去"。按照常理,儿童心目中的童话世界,大都是对当下一些人和物的夸大化,是对儿童情感的具象化。但本片中的各种"怪力乱神",几乎都是成年人的臆想,基于过往"历险记"影片情节的堆砌重复,牵强附会,可谓之中国动画的"拖后腿"之作。而《大闹西游》是继《铁扇公主》《红孩儿大话火焰山》之后又一个孙悟空和牛魔王故事。虽然形式豪华,但内容依然干瘪,"学会做师傅"的戏眼实在乏善可陈。在当下的世界体育动漫中,像《灌篮高手》《排球少年》这类写实题材的变少了,而像《网球王子》《黑子的篮球》这种靠奇招、魔幻招数来迎合观众猎奇心的作品却多起来了,2018年的《足球王者》无疑也属此类,影片美化好人,丑化坏人,远离现实生活,这种刻板而传统的审美观,令人堪忧。《嘻哈英雄》讲父子情深、动物保护的主题,与当下社会问题很接轨,但为救回被猎人掳走的熊仔"嘻哈",生性鲁莽的熊爸"大山"与亨特组成动物特工搭档,潜入魔窟与盗猎者展开了斗智斗勇的剧情则是司空见惯娱乐片套路,与现实生活毫不沾边。

三、叙事模式:"历险记"是标配和主流

　　一部人类文明史,就是一部探索大自然的历险史。由于"历险记忆"如基因一样植入了人类骨髓和血脉中,以至世代相传成了"神话原型"——凡英雄必历险,"历险记"也当仁不让地成了西部片、战争片、谍战片、武侠片、悬疑片、惊悚片、科幻片、公路片和警匪片等类型片之标配,以之命名的动画片更是多不胜数。天选之子建不世功业成为"王者",必定要历九死一生,而天弃之子"苟全性命于乱世"同样险象环生。"历险"和"看历险"沉淀为人类的一种情感和精神需要。在动画片中,"历险"是一种最为传统的叙事模式,主人公为寻宝、寻亲、追梦、复仇等目的梯山航海,险情不断,历险过程类似于游戏过关,不断邂逅"不打不相识"的敌人和朋友,以德报怨化解冲突,赢得尊敬与帮助,最终实现愿望。

　　2018年以冒险为题材的国产动画电影占据六到七成,片名也和往年如出一辙,多为"×××历险记""×××总动员""×××大冒险"等,即使有些片名并未出现此类词语,但内容上也是以冒险为主。如《金龟子》寻梦"黄金大峡谷"的冒险之旅上天入地,高潮迭起:高速公路上演速度与激情,草丛里遭遇大黄蜂追杀,湖泊中差点成了青蛙王子点心,飞机上演高空惊魂,高潮处金龟子集结众虫之力斗败穷凶极恶的终极大boss暴龙,可谓一波未平一波又起。金龟子并非独行侠,他有蜻蜓水哥,结伴而行,"二虫"一静一动、性格互补。水哥吹牛成性、贪生怕死,聒噪不休,但心地善良,类同《堂·吉诃德》中的堂·吉诃德与桑丘·潘沙的庄谐搭配方式。作为公路片,配角众多,象鼻虫等无数虫类配角先后现身,形态各异,使得作品反映的虫类五光十色"社会面"十分广泛,从下层虫子到蜂王,颇有"福斯塔夫式背景"气势,对了解"虫虫世界"具有极高的认识的价值。

　　《潜艇总动员:海底两万里》讲潜水艇阿力为了保护海洋,和伙伴贝贝、梅鲨一起远涉遐方绝域,最终救出被海怪绑架的"梅鲨"和尼摩船长。该片主题是环保,反映能源的过度开采、海洋生物濒临生存危机的问题。《小公主艾薇拉与神秘王国》讲深蓝王国里的小公主艾薇拉,为夺回王国而进行的冒险故事。此外,《魔镜奇缘2》讲女孩塞拉和寻找时光宝石的辛西娅为了拯救各自的母亲,进入海底与小美人鱼公主一同冒险的故事。《嘻哈英熊》将

惊心动魄的营救故事、感人肺腑的亲子深情及动物的保护情节桥段融合一体。

此外,《青蛙总动员》《新大头儿子和小头爸爸3:俄罗斯奇遇记》《旅行吧井底之蛙》《风语咒》《深海历险记》《禹神传之寻找神力》《阿凡提之奇缘历险》《小悟空》《两只小猪之勇闯神秘岛》《恐龙王》《两个俏公主》等都是"历险"叙事模式。这些作品由于场景多、角色多、事件多、情节复杂,制作成本高,耗时费力,但是真正的大片往往都是这种体量。

健康完善的动画电影市场需要不同题材、不同类型的作品"各美其美,美美与共",凡事物极必反,"历险记"动画是需要的,但若师心自用,年复一年地驾轻车走熟路,以为这种模式可如运诸掌,造成泛滥就会"成灾",成为国产动画电影多元化的发展桎梏。甚至会在潜移默化中对观影儿童的心理健康造成负面影响,让他们认为只要勇敢就可以战胜一切成为大英雄,进而不顾自身安危而去追求一种所谓的冒险生活。因此,这种创作倾向应该有所节制,动画制作公司也要有社会责任感。

四、观众定位:"成人向"增多,"全龄向"成风

国产动画发展进程中一个令人欣喜的现象,就是2018年全龄化和成人化作品占比增多,主要有《大世界》《昨日青空》《肆式青春》《空气侠》等。前三部为现实主义题材作品,在国家层面倡导现实主义的创作语境中,不但引领者国产动画一个发展方向,而且对中国暗黑题材动画和青春题材动画的创作具有示范的意义和价值。而《空气侠》作为好莱坞式的科幻题材,把青春苦恼和"超人"故事模式结合起来,为探索中国化的成人科幻动画做了有益的探索。

电视动画片的消费主体一定是儿童,但动画电影的消费主体却不一定是儿童而是成人,因为买票观影的权利掌握在成人手中,如若内容情节过于低幼,家长没兴趣,可能就不会带孩子去看,而是选择其他活动去享受亲子时光。"小手拉大手"的观影模式正成为动画电影获得高票房的基础,低幼向动画电影的减少,与全龄向的动画大行其道乃是大势所趋。2018年全龄向动画主要有《熊出没·变形记》《妈妈咪鸭》《猫与桃花源》《冰雪女王3:火与冰》《潜艇总动员:海底两万里》《吃货宇宙》《新大头儿子和小头爸爸3:俄

罗斯奇遇记》《小悟空》《神奇马戏团之动物饼干》《风语咒》《神秘世界历险记4》《美食大冒险之英雄烩》《深海历险记》《禹神传之寻找神力》《大闹西游》《阿凡提之奇缘历险》等，不完全统计也有15部之多，可视之为国产动画创作理念上的一个重大改观。

以《吃货宇宙》为例，影片和成人动画《大护法》一样，主题涉及"同质化"问题，是对泯灭个性和多样化的专制强权的批判，隐喻色彩强烈，既有对历史的反思，也有对当下和未来的隐忧。人人都想变得完美，但是真正的完美又是一模一样，舍弃自身特征。而千人一面，没有独立的自我和思想人将会变成被专制体制和野心家控制的行尸走肉。影片人物性格鲜明，辨识度极高，除了饺子和包子，还有人格分裂的中年油条、偏执男大饼卷一切、互不服"硬"的法棍与五仁月饼、追逐梦想的方便面、快板不离身的麻花等犹如我们身边的左邻右舍，亲朋好友，与现实生活非常接近和融入。

值得一提的是，在全龄化作品中，有类可称之为"自我转变"的叙事模式，老少咸宜，男女通吃，可以被各个年龄层的观众接受。故事主人公通常是普通人甚至是残疾人，他们平时受人欺压怀疑自己，或是拥有特殊的能力而无法找到正确的使用方式，因而总是在不断地进行自我否定，而后经过一些特殊的人事物，他们明白了人生的意义，终于认同自我，实现了人生的价值。好莱坞这类作品比较有名的就有《小鼠大厨》《花木兰》《功夫熊猫》等。2018年的《风语咒》讲的就是一个典型的"自我转变"式故事。主人公朗明从最初的双目失明、骗吃混喝，到凶兽罗刹袭击孝阳岗，母亲失踪，不得已踏上寻亲之路，经过重重波折，最后领悟到风语咒的真谛，成为解救苍生的大英雄。英雄人物这种从自我否定到自我认同的转变，成为推动故事情节发展的主要动力。

五、文化表达：中外合拍与"中西合璧"有喜有忧

近年来随着动画电影产业的不断发展，以及相应的国家政策支持，中外合拍动画电影数量倍增，质量上升，这对中国动画叙事美学和产业发展都有益，同时也为实现"走出去"的战略目标作出了贡献。2018年上映的合拍动画电影据不完全统计至少有6部，分别为《妈妈咪鸭》（中美）、《冰雪女王3：火与冰》（中俄）、《神奇马戏团之动物饼干》（中英）、《肆式青春》（中日）、《禹

神传之寻找神力》(中日)、《深海历险记》(中国、西班牙)。最值得称道的是《妈妈咪鸭》,投资过亿,拍摄三年,由原力动画CEO赵锐任导演兼制片人,与《狮子王》特效师克里斯托弗·詹金斯导演合作,凝聚了中美两个团队上千位幕后人士的共同努力。作为中国故事、中国场景加上好莱坞式视效技术的典型代表,该片实行全球同步发行,是国产动画走向世界的良好开头。

在中外合拍片蔚然成风的语境下,中外文化元素混搭杂糅是近年来国产电影的新特征,2018年这类"中西合璧"的动画电影有《吃货宇宙》《小悟空》《大闹西游》《深海历险记》《旅行吧!井底之蛙》等,俨然成了一种新的创作潮流。

长期以来东方商业类型电影内容有一种"向后看"的特征,神话、历史、武侠、民间传说类等农耕社会题材电影相对较多,而西方商业类型片,特别是美国,则有"向当下"和"向前看"的趋势,科幻、惊悚、警匪、冒险等工商业社会和城市题材电影较多。究其原因,与中国农业文明悠久、进入工业化时代较晚有关。"偏好神话和历史"与"倾向科幻和未来"题材差异可视之为中美商业类型电影取材的两个倾向。但自20世纪末及至当下,代表中国文化以至世界各民族史前文化的神话,有与代表近代以至未来文明的科技在电影中有"嫁接"融合的趋势,著名的如宫崎骏的《风之谷》《幽灵公主》《天空之城》、卡麦隆的《阿凡达》等。而中国武侠与西方高科技的"混血",可以视之为中西文化精髓杂糅的一种形式,著名的如美国电影《黑客帝国》系列(1999、2003)、《功夫熊猫2》(2011),以及中国的《太极1从零开始》《太极2英雄崛起》(2012)、《超能太阳鸭》(合拍,2016)等,此外,双方经典故事的互相改编,主题和叙事融合,人设和场景的混搭,服化道的杂糅都顺应了中西文化,特别是中美电影文化合流的总趋势。

《吃货宇宙》中以中国传统食物为造型的角色,与意图抹去食物原味和下厨乐趣并统治所有星球的邪恶势力进行激烈对抗。这种星际争霸的科幻创意,显然是受到美国"星战系列"电影的启发,影片世界观架构宏大,中西面食都有。飞船到达后对接的方式与美国电影如出一辙,但人设、场景、音乐乃至价值观没有硬套美式风格,反而把国外的食物特色融入本土,想象合理有新意,比如缝纫机乐队、吸调料粉之类,彩蛋里的花絮、广场舞、小鲜肉的梗,笑料十足。《小悟空》的故事从蛮荒的中国古代穿越到灯火璀璨的国际大都市,小悟空大森的形象就是孙悟空和蜘蛛猴合体,宛如流行的超级英

雄。猪八戒变身八戒大师、沙悟净成了纽约街头的一名老司机、牛魔王则是想要毁灭世界的大boss。"想成为一个大师,必须先学会接受真实的自己",这种似曾相识的戏眼金句,原是《花木兰》《功夫熊猫》《小鼠大厨》等作品司空见惯了的,影片在西式外衣之下包裹的则是百折不挠的"西游精神"内核。

新世纪以来,中外合作使得中国动画向着国际化发展,"中西合璧"是国产动画一种有益尝试,合乎电影"全球化"的历史进程。但它又如同一把双刃剑,在一定程度上令动画丧失了中华文化的内核,对于中国文化和价值观等承载不够,使影片看起来缺少中国魂。有些虽一再强调"中国元素",但"好莱坞式"的叙事模式,使得国产动画在扯起"民族特色"大旗,意欲彰显中华文化精髓时,总有些左支右绌,难以"珠联璧合",甚至有时显得方枘圆凿,格格不入。

如《大闹西游》把科幻、神话和现实融为一体,是对牛魔王故事自出机杼的新编。但用西游人物的前世今生来购置人设,以过去、现在和未来间的不断穿越来建构剧情,虽然脑洞大开,但过于跳跃和天马行空,难以浑然天成。《旅行吧!井底之蛙》几乎是按照迪士尼童话故事的情节套路来讲述"王子拯救公主"的故事,不但毫无新意可言,而且与中国文化违和。同样地,改编自中国神话故事的《禹神传之寻找神力》,内容背离原有神话故事的精髓,处处彰显日式动画热血风格,与中国传统文化精神价值取向相左,犹如一个披着中国故事外壳的日本动漫。总而言之,"中国各个时代留下的小说、诗歌、散文、戏曲、民间故事、神话传说、红色经典等都是宝贵的创作资源,在这些故事的讲述中,只有将文化的传承和动画电影的商业属性融合,才能讲述出有趣、有料、有温度的中国故事"[7]。

结　语

2018年可以说是国产动画分水岭,新世纪以来业界和学界的忧思和焦虑可以暂时告一段落。国家层面的政策支持和要求,市场方面的大浪淘沙,观众的观影期待及媒体呼吁都是动画人的压力,同时也是中兴的动力,对国产动画"质"的飞跃都起到了促进作用。

[7] 张娟:《2009—2017年国产动画电影发展概况》,《当代电影》2018年第8期。

但是所谓"山薮藏疾,瑾瑜匿瑕",因循历史的惯性,国产动画的一些问题,诸如选材无新意、观众定位不准、把低幼当低俗、叙事不畅、角色和场景缺乏美感、话痨等问题在2018年的一些作品中继续存在。如《深海历险记》虽然角色个性鲜明,画面精美,可以媲美《海底总动员》,但在人设方面,不停闯祸、不知悔改的熊章鱼,互相射击至肢解塑料模特、怒气冲冲的"海霸琨爷"(大章鱼),体型庞大的"南森"(大白鲸),恶心的僵尸和骷髅鱼,喋喋不休过度自恋的唱歌鱼,阴沉沉强忍进食欲望的饿蛇一曼,爱唱歌的黑社会老大螃蟹哥等深海鱼怪们,个个长得"鬼斧神工","萌趣"不足。加之叙事叠床架屋、强尬过时网络语言、阴森的色调、脏乱的商场废墟场景、少儿不宜的恐怖镜头等,都使得这部动画电影商业类型动画另类的犹如实验动画一样,有点"语不惊人誓不休"。将人们印象中的可怕人和场景,转化得招人喜爱,这是好莱坞动画"出奇制胜"的法宝。特别是那些面目可憎、张牙舞爪的怪物,它们在本应是童年阴影和睡中梦魇,如《怪物史莱克》中的史莱克、《圣诞夜惊魂》和《寻梦环游记》中的亡灵、《千与千寻》中的无脸人和锅炉爷爷、《怪兽大学》中的大眼仔和毛怪等,虽然丑,但是都以"呆萌"而惊艳,成为动画史上人见人爱的"萌物"和经典明星。相比这些角色,《深海历险记》有点差强人意。这里寥举一列,可窥斑知豹,对国产动画存在的问题,业界和学界还需多闻阙疑,方可在以后的创作中高下在心,查漏补缺。念兹在兹,"道不远人",相信2019年的动画电影创作会百尺竿头更进一步。

(杨晓林,同济大学电影研究所所长、教授、博士生导师;周艺佳,上海理工大学艺术传播专业硕士研究生)

表现更为自信的中国
——2018年中国纪录片观察

吴保和

2018年是中国纪录片红火的一年。表现中国改革开放四十年成就与中国人民的努力奋斗成为本年度纪录片最显眼的亮点,从衣食住行的生活变化,到工业和科技等现代化的创新,纪录片以种种令人难忘的细节,讲述了中华民族实现复兴的伟大历程。《如果国宝会说话》《风味人间》《人生一串》等纪录片相继刷屏,表明接地气和打动人心的纪录片正在吸引越来越多的年轻人,显示纪录片在表现当代生活和进行文化传承方面的巨大潜能。看到了纪录片的未来前景,各大视频平台也在逐渐加大对纪录片的投资力度。

一、见证时代的巨大变迁

今年,是改革开放40周年。在经历了十年"文革"浩劫之后,中国社会开始了翻天覆地的变化。今年纪录片的重点即是反映改革开放给中国社会带来的巨大变化。12月中央电视台综合频道播出了由中央宣传部等部门联合拍摄的《必由之路》(8集),回顾了改革开放40年历程,全方位展示改革开放波澜壮阔的伟大历程。全片八集分别是"历史之约""关键抉择""伟大跨越""力量之源""立国之本""兴国之魂""大国之盾""共同命运"。片中以近代中国为起点,展现中国人民在一次次摸索中,从命运谷底奋力崛起,在中国共产党带领下,实现马克思主义与中国实际相结合的历史性飞跃,完成社会主义革命,确立社会主义基本制度,推进社会主义建设。实现了中华民族由近代不断衰落到根本扭转命运、持续走向繁荣富强的伟大飞跃。由中央广播电视总台纪录频道、安徽广播电视台和凤阳县委宣传部联合摄制的《小岗纪

事》(4集)采用纪实风格,记录党的十八大以来小岗村人追求发展的新故事、新变化。全片以"冬守春望""人勤春早""守望田野""稻菽飘香"为各集题目,选取"永不言败"的程夕兵、"固守土地"的袁怀清、"从头再来"的周党之、"向土地要钱"的王如霞、"大包干"两代人严宏昌和严余山等多位典型人物,通过他们的生活经历和切身感受,展现小岗人的奋斗幸福观、"敢为天下先"的闯劲,以及将改革进行到底的决心。由中共中央宣传部、中央广播电视总台联合制作《我们一起走过——致敬改革开放40周年》(18集)通过选取中国经济社会各个领域的发展变迁故事,呈现40年中靠着一次次解放思想,艰苦奋斗、勇于变革、勇于创新,中华民族实现了从站起来、富起来到强起来的伟大飞跃。由上海广播电视台纪实频道制作的《我们的40年》用以往纪录的影像资料、纪实片段重新组合,从衣食住行四个方面展现40年间上海人在改革开放浪潮下的生活变化。当年不经意的一个镜头,到今天就成了弥足珍贵的画面,那些普通人的生活点滴,是改革开放40年当中最值得回味的细节。而纪实频道的《浦东传奇》(5集)则全景展现浦东开发开放的辉煌历程,以独特的视角、翔实的资料和生动的故事,反映浦东举世瞩目的成就,凸显浦东开发开放在中国改革开放历程中的样本意义与时代价值。全片分为"到浦东去""天际线""离世界最近的地方""制造·智造""东岸新生活"五集,分别聚焦浦东最初的规划方案和跨江方式的转变、陆家嘴天际线的形成过程、上海自贸区的发展历程和制度创新、以张江和金桥为代表的上海科创崛起之路、浦东丰富多彩的艺术文化生活和环境保护等各个方面。上海市体育局的《沸腾时代》和五星体育频道的《走近根宝》,两部纪录片全面地反映了四十年上海体育的发展历程,也体现了我们的时代精神。东方卫视《远望》讲述了四十多年前中国自主研制航天测量船"远望号"的往事。远望号的研制成功,使中国成为继美国、苏联和法国之后,第四个能够自主建造航天测量船的国家,实现了我国航天测量从陆地到海洋的跨越。

展现中国社会重大变化的还有《创新中国》《中国建设者》《大国根基》等片。《创新中国》(6集)聚焦信息、制造、生命、能源、空间与海洋等深具影响的领域,讲述了中国最新科技成就和创新精神,探讨中国的创新成长以及由此引领的世界影响。片子在制作中使用了语音合成技术,成为世界首部采用人工智能配音的纪录片。《大国根基》(6集)记录了中国农业现代化的发展与创新成果,展现这些突破性发展与创新成果背后的关键力量。全片分

别从种子、科技、生产关系、农业重器、金融、产业链等六个方面来展开。告诉人们有着世界1/5人口、耕地却不到世界的1/10的中国。如何用水稻、小麦和玉米这三大主粮装满人们的饭碗,如何运用农业科技将盐碱地变良田,大型水利工程如何保障农田灌溉,农业机械如何提高生产效率。展示这些农业重器正在深刻改变着农业生产的面貌。

今年是海南特区成立30周年,《潮起海之南》(2集),讲述了海南的改革历程和奋斗故事。而《琼岛蝶变》同样表现三十年来,海南从边陲海岛一跃成为我国改革开放的重要窗口,经济社会发展取得了令人瞩目的成绩。而《钟情老物件》(4集)则以老式"二八"自行车,上海牌手表、磁带收录机等"老物件"在四十年里所发生的故事,见证着中国这四十年来所发生的翻天覆地的变化。

二、用劳动创造美好生活

"中国梦"是所有中国人对美好生活的向往,但梦想的实现不是靠等待与施舍,而在于中国人民不懈的奋斗和辛勤的劳动。今年,通过劳动创造美好生活的纪录片大量出现。从中央电视台到各地电视台,出现了许多关注农村,表现扶贫主题,记录贫困乡野百姓脱贫致富的纪录片。中央电视台的《中国力量》定位于"产业扶贫"的主题,通过表现产业扶贫的实际推进,展现不同扶贫模式下的人物命运和时代变化。《第一书记》(10集)选取9个驻村第一书记、1个农村驻村农技员,讲述他们的扶贫故事。《山路弯弯》讲述在中央下发各地选派优秀机关干部到村任第一书记的通知后,山西省阳泉市政府政务服务中心干部谈永刚被委派到虎峪村担任第一书记,在驻村扶贫的日子里,谈永刚脚踏实地、身体力行,用真情和汗水带领乡亲们拔穷根、摘穷帽的故事。贵州省有20个极贫乡镇,遵义市务川仡佬族苗族自治县石朝乡是其中一个。焦波拍摄的《出山记》记录了极贫乡里的极贫村——石朝乡大漆村用一年的时间脱贫攻坚进程中出现的感人故事和翻天覆地的变化。而深圳卫视《通途》(5集)则通过一些农村的工程,如太行山郭亮挂壁公路、湖南湘西矮寨大桥、贵州黔北绝壁生命渠等,表现中国农村劳动人民如何以"自强不息,充满干劲"的精气神,干出了一系列惊艳世界的开路、筑桥、修渠的工程,成为艰苦奋斗改变落后面貌的最好例证。

青年是改革开放最热烈的拥护者和最积极的参与者,江苏省广播电视

总台的系列微纪录片的《我们正年轻》(40集)将镜头对准了伴随着改革开放成长起来的一代青年。他们中有在青藏高原永久冻土带坚守十余年的一线科研工作者,也有日日夜夜与"悟空号"同行的卫星观测员,有不断刷新"中国速度"的高铁动车组设计师,也有向盐碱地要收成的"海水稻"育种工程师。他们中有为千年敦煌壁画留下永久数字档案的"数字画师",也有致力于让一千多万视障者平等使用网络的盲人程序员,有在泸沽湖畔接力梦想的助学女孩,也有秒变"网红"带着乡亲们一起致富的平凡农妇。金鹰纪实卫视的《青春中国》(8集)分别以建筑、新科技、互联网、新能源、医疗、无人机、工业设计、青年文化八个新兴产业作为切入点。记录中国年轻人的所思、所为,展现一个正当青春,踏步走向未来的发展中国。湖南广播电视台新闻中心制作、芒果TV出品的《我的青春在丝路》记录了5位在"一带一路"沿线国家挥洒汗水、青春追梦的年轻人的故事。内容有"我在巴基斯坦种水稻""哈萨克斯坦修井记""尼泊尔的诗与远方""吴哥窟的拼图者""谈判在非洲"。由北京电视台纪实频道出品的纪录片《AI脑力觉醒》讲述了一群工程师和北京天坛医院的医生,共同备战神经影像人工智能人机大赛的故事。《挺进深渊》(2集)讲述科学调查船"探索一号"考察世界最深的马里亚纳海沟,完成地球物理探测的科考任务。中山广播电视台的《"候鸟"汽车工程师》讲述一群年轻人在2 800米至5 324米的海拔高度,在崎岖起伏的青藏公路上挑战极限的过程,他们就是汽车试验工程师。《技赢未来》则记录了新时代中国年轻一代专业技能人才。

纪录片还表现了许许多多普通中国劳动者的故事,《高铁焊接大师李万君》讲述攻克高铁列车焊接难题的中车长客公司技工李万君的人生,《点亮万家的蓝领工匠》讲述天津滨海供电公司配电抢修班班长张黎明31年如一日扎根电力抢修一线为民服务的故事,《生命时速·紧急救护120》以上海市120急救中心的三辆救护车为拍摄主线,记录了急救医生的日常生活和一个个真实鲜活的急救案例。微纪录片《洗车行的喜憨儿》讲述了16名心智障碍者组成一家特殊的洗车行的故事。浙江电视新闻频道《廊桥筑梦》,拍摄了温州泰顺的老百姓如何全民投入,一心修复在"莫兰蒂"台风中被山洪冲垮的古廊桥的故事。《渔夫模特》讲述了在新安江建德河道边,为了满足摄影爱好者需要,以表演为生的渔夫模特的故事,表现了改革开放带来新的生活新职业。《遇见,做好自己这一面》讲述了大学生创业开面馆的故事。北京

台纪实频道的《破雪而上》展现中国民间滑雪运动,《开往春天的列车》讲述广州不同地方、不同家庭为了回老家艰辛买火车票的故事。

纪录片中还讲述了许多许多中国人的故事,如《立德树人》讲述了一批在中国哲学社会科学界德艺双馨的专家学者的感人故事。《书迷》(4集)讲述爱书之人的故事,从做书、开书店、淘书、贩书人等角度讲述了书和书人的故事。《"中国诗词大会"第三季总冠军——雷海为》讲述了热爱中国古典诗词的外卖小哥雷海为的经历。《俞丽拿》表现著名小提琴家、音乐教育家俞丽拿的一生事迹,回答了今天我们应该怎么样做老师的问题。《阿朵·薪传》记录了音乐人阿朵深耕少数民族音乐美学,关注全球范围内少数民族音乐的原生表现形式、艺术作品及音乐人,并发掘出一批具有鲜明民族特色的非遗传承人的故事。湖南卫视《我的纪录片·赶风人》讲述曹氏风筝传承人缪伯刚的风筝奇缘。

在表现少数民族新的生活方面,《极地》聚焦乡村电影放映员、无人区野生动物保护员、僧人、藏刀、木锁、唐卡、藏舞、藏医等非遗项目的传承人,通过讲述这21个西藏人的故事,展现西藏风貌。苏州电视台的《让我们一起飞行》则讲述藏族学员在江苏学飞的艰难过程。微纪录片《太阳照耀》表现了小活佛、世界顶尖的冰川学家、无人区的探索者、草原深处的牧民、来自法国的登山者、走在传统与现代之间的舞者等。《我到新疆去》主要讲述在新疆奋斗和生活的24位人物的感人故事。这些人物中有国内著名学者、援疆干部、普通百姓,也有香港商人、海外留学生和国际友人。

三、表现环保和生态文明

近年来,随着中国人环保意识的加强和政府有关部门的一系列环保措施的实行,生态文明的观念开始深入人心,今年纪录片也表现了这方面的内容,如《家园,生态多样性的中国》(5集)分别讲述了海洋、森林、草原、湿地和城市中国五大生态系统,讲述发生在不同生态系统中物种的故事,展现了丰富的生物多样性。《万物滋养》(6集)通过讲述森林里的植物、海洋里的生物、干旱地带的植物、淡水生鱼类、高山高原的各式食材,从微观的视角揭开这些为人体带来无限生机的"食材"的故事,探寻其生长的土坷垃和环境,讲述其生命的历程,并展示出中国人"天地共生,万物滋养"的滋补哲学和健康

观。《最美公路》(6集)展现公路如画美景,讲述了公路连通的古今历史,记录了公路造福的一方人民以及旅者一行的趣事感悟。《香巴拉深处》(5集)分别以"乐园""传承""秘境""相遇""心愿"为名,全片以一年四季为时间尺度,通过故事化的方式,讲述了那里的人们对自然的保护、对家园的热爱、对亲情的重视、对传统的珍惜、对多元文化的包容、对美好生活的向往、对梦想的执着,展示了人与自然、人与人和睦相处的四川藏区。比较特别的是讲述水果故事的《水果传》(6集)分别以"变身""异族""滋味""旅行""灵感""诱惑"为题,讲述水果千百种独特的滋味,"另类"的奇怪的水果,除了人类味蕾能分辨的酸、甜、苦、咸,水果的滋味已经可以借助科技的手段变得更加精确和丰富。以椰子等水果漂洋过海旅行的故事,讲述人类和水果在漫长时光中的互相改变、水果拥有的潜能,以及让人无法抵挡的诱惑力。

讲述动物的还有《喜马拉雅高山兀鹫》,表现了藏族的神鸟——高山兀鹫的生存故事。

四、以影像留存传统文化

中国地大物博,历史悠久,每年总有历史人文地理方面的纪录片杰作。《如果国宝会说话》(共100集,分四季播出)以全国近百家博物馆和考古研究所、50余处考古遗址为对象。在每集5分钟的时间里,以国宝为切入口,用全新的视角和通俗易懂的语言,从文物中发掘历史文化内涵。以博物馆为内容的还有《博物馆之夜:探秘河北博物院》。随着地下文物出土,考古和历史学者发现了曾经的战国"第八雄"中山国。纪录片《中山国》(6集)对中山国文物与遗存进行全面的整理、展示,广泛吸收海内外中山国研究的学术成果,讲述了其从立国、崛起、繁盛到被灭的历史,向世人讲述中华民族历史大融合中不可或缺的一页。《海洋赤子——周起元》以明代海沧后井村人周起元为主角、以"海丝"文化为主线,表现当时的社会现实与海洋贸易发展的矛盾激化。

表现地方文化的有江苏省广播电视总台出品、南京电影制片厂的《江南文脉》,以微纪录片的形式勾勒出江南文化的传承之脉。《湘西》(6集)跟随片中一个个守护简单淳朴生活方式的主人公,展现传统社会的生活方式,不断提出忙碌生活着的人们忽视的问题。《祁连玉传奇》讲述祁连山地貌的形成与祁连玉的产生、相关历史人文以及人们对祁连玉的喜爱与艺术追求。

中央电视台纪录频道和江西广播电视台联合出品，北京发现纪实传媒有限公司制作的《景德镇》(4集)以"起城""御窑""商帮""远方"四集，从渊源、与皇权的关系、商业力量以及世界陶瓷贸易四个方面，展现景德镇的人文历史和社会风貌，景德镇陶瓷在世界陶瓷发展史上的独特地位。《了不起的村落》是百个东方村落的故事。《黄河流过的村庄》(6集)沿着黄河沿岸，真实记录变迁中的古老村庄，呈现社会转型时期乡村社会的思索。

《傣乡纪事》在介绍傣族历史文化、生活环境、民族风俗的同时，重点讲述了傣族特有的"赶花街"习俗、贝叶经文献、孔雀舞艺术、进入第一批国家级非物质文化遗产保护名录的"章哈"吟唱，以及与其他民族和谐相处的故事。上海纪实频道的《时间的居所——街区》以44个历史文化风貌区中最大的衡复街区为例，从居住、商业、休闲娱乐、公共绿地等方面来讲述街区的前世今生故事，以及在街区保护过程中历史与现代的平衡。东方卫视中心的《愚园路》(3集)讲述了作为上海永不拓宽的64条马路之一——愚园路100年的历史。摄制组采访了上百位愚园路居民和历史文化学者，呈现出一个多层文化交叠、海纳百川的上海。

今年还有两部表现中国名校的纪录片。《西南联大》展现当时中国知识分子的爱国良知和担当意识，体现中华民族精神的伟大力量。表现了西南联大不屈的精神和坚韧的灵魂。《有个学校叫南开》讲述20世纪初民族生与死、存与亡的危急时刻，严修和张伯苓选择了用教育来挽救祖国，他们从一座私人宅院开始，慢慢建立起了现代教育的中学、大学、女子中学和小学。

表现手艺和工匠精神的纪录片有《木作》(5集)，讲述以木为材的手工匠人们，用自己对工艺的孜孜追求唤醒工匠精神的复兴，讲述木头本身对中国人思维方式的影响、塑造。《手造中国》则以江西景德镇近百位瓷器匠人的作品和访谈来讲述瓷器的前世今生。由重庆市盐业(集团)有限公司和重庆电视台科教频道共同出品的《巴盐》讲述古老的渝盐故事。《陕北话》以陕北语言的故事为线索，表现陕北民俗、民间文化和日常生活。

在表现港台历史和生活方面，《百年警察·香港1997》(5集)选取独特的关注与记录视角，聚焦"香港警察"这一特殊群体，以现实人物故事为主线，回溯香港警察一百多年来的历史变迁，表现1997年回归以来香港警察崭新的时代风貌，纵览一座城市的历史风云与法治变迁，从一个侧面透视美丽香港的沧桑巨变。而《台海纪事》(10集)则生动展现了两岸关系40年的风雨历程。

"三国"在中国历史和文化范畴是一个十分特殊的现象。纪录片《三国的世界》(6集)通过对三国时代真实历史的追问和对三国文化现象流变的分析,阐释了诡谲的历史,那段历史中最有价值的精神本源以及它对中国人深刻的影响。

五、表现红色记忆和革命历史

今年是马克思诞辰200周年,也是《共产党宣言》发表170周年,为了纪念,中央电视台摄制了《信仰之源——陈望道与共产党宣言》,影片以陈望道生平为线索,重点讲述了他翻译《共产党宣言》的经过,以及《共产党宣言》在中国的传播。今年是中共中央进驻西柏坡70周年,《国家记忆》之《新中国从这里走来》(5集)揭秘了太行山东麓、滹沱河北岸一个名不见经传的小山村西柏坡,为何会被选中成为中国革命最后一个农村指挥所。片中通过大量的影像资料和人物采访还原历史,讲述了"选址西柏坡""西柏坡密电""西柏坡整军""揭穿假和平""'进京赶考'路"的故事,给人强烈震撼。今年是周恩来同志诞辰120周年,《榜样——周恩来的故事》分为"理想高于天""一生顾大局""润物细无声""枝叶总关情"" 两袖拂清风""声名万古香"六集。全面反映了周恩来同志顾全大局,维护团结,对党忠诚,为党尽职,永葆共产党人政治本色的光辉品格;展现了周恩来同志为广大干部树立榜样,全心全意为人民服务的精神风范。纪录片以细微生动的镜头,用若干个小故事来反映周恩来总理的大情怀,受访者多达百余人,拍摄历时两年之久。今年是中国人民解放军建军九十周年,福建广电集团的《从井冈山到闽西》以朱毛红军1929年从井冈山转战闽西的斗争发展为主线,以闽西地方革命史和地理人文为辅线,讲述以"古田会议"为中心事件的探索中国革命正确道路的一段历史。央视纪录频道的《永远的军魂》(6集)讲述了共产党人从南昌起义向国民党反动派打响第一枪,到八七会议上发出"枪杆子里面出政权"的武装斗争宣言,开始建立一支自己的军队的过程。上海纪实频道的《红之里》讲述了上海石库门的红色基因。建党初期从树德里到辅德里,马克思主义在上海的传播,从民厚南里到三曾里、甲秀里,青年毛泽东数次来到上海,党的领导人曾长期居住、工作在这些里弄里。从宝兴里到宝山里,上海的工人运动在这里风起云涌,而从恒吉里开始,上海的里弄见证了大革命失败后,中央机关和隐蔽战线的斗争,一代代革

命先烈前仆后继,在里弄中迎接新时代的来临。

六、"二季现象"

一部纪录片成功后,继续制作第二季、第三季是近年来的普遍现象,2018年也出现了一批"二季"纪录片。如《大国重器·第二季》(8集)从百年梦想川藏铁路工程,到孟加拉国帕德玛大桥的千年圆梦,从中国高铁产业基地,到中国核工业产业链,全片拍摄60余个核心重器故事,聚焦8大领域,表现了冶金、轴承、型材、精密仪器等数十个高端装备行业的自主创新。反映国防科技工业从无到有、从弱到强的发展历程和伟大成就,表现"自力更生、艰苦奋斗,军工报国、甘于奉献,为国争光、勇攀高峰"的军工精神主题的《军工记忆》在第一季讲述"东方红一号"人造卫星、"巨浪一号"潜地导弹、"红箭-8"反坦克导弹、"052型"导弹驱逐舰、"歼-10"战斗机、"空警-2000"预警机等研制故事后,今年的《军工记忆·第二季》(3集)讲述"第一颗氢弹""直10武装直升机""05式两栖装甲车族"的创制故事。特别是第一颗氢弹的诞生是在新中国初创时期,一群科学家抛家舍业,隐姓埋名,在极端困难的条件下,凭着牺牲精神,艰苦奋斗,攻关克难,完成了这个几乎不可能完成的任务。聚焦重大工程项目一线,纪录当下中国建设者为实现梦想努力奋斗的有《中国建设者》(原名《建设者》,从第四季开始,更名为《中国建设者》)自2015年播出,今年已经是第八季(2018年"五一"播出第七季,2018年"十一"播出第八季)。

讲述南京大屠杀的《幸存者——见证南京1937》(第二辑),则更为沉痛。这部五集的续集,不仅讲述南京大屠杀幸存者当年的遭遇,还以当下视角解读和理解幸存者的人生故事。五集的主人公分别是陈德寿、李道煃、石秀英、孙晋良、赵氏姐妹。通过他们的人生和回顾往事,提醒国人勿忘那场惨绝人寰的大屠杀。

《传承·第二季》(7集)重点表现中华传统文化在传承过程中所涉及的场所、技艺、规则、人际关系、方式方法和精神归宿等方面。《齐鲁家风》(第二季)以山东真实历史人物、事件为依托,追溯齐鲁文化渊源,展现齐鲁传统优秀家风在新时期的创造性转化和发展。此外,还有《舌尖上的中国第三季》《回家过年·第二季》《中国艺考·第二季》《老广的味道》第三季、《讲究》

第三季、《新青年》第十一季等。

七、互联网布局纪录片

近年来,伴随新媒体崛起,传统纪录片从题材到播出形式都有了跨越式发展,各视频网站也纷纷加大了对纪录片的关注与投入,视频网站不仅是播出平台,而且开始深耕内容,以期去掉"过度娱乐化"的标签,提升平台品质和调性。

在这些网站中,腾讯视频布局相对成熟,并以数量取胜领先于其他平台,其纪录片分自然、历史等 11 个类别,不少作品有着百万以上的点击量。今年,腾讯视频自制了《风味人间》,讲述全球范围内以美食为线索的人文故事,以及中外的人们对同一基本食材的不同处理,同时在全球视野里审视中国美食的独特性。片中既展现了极致的美食画面,也展现了人文精神。《风味人间》一开播,播放量迅速接近 2 亿,网络评分高达 9.3 分。

爱奇艺纪录片则侧重于自制领域。近年来,爱奇艺与 BBC、CNEX、Discovery、Netflix 等全球知名纪录片出品方建立起深入合作关系,成为国内纪录片主流播放平台,打造出中国最大规模的纪录片内容片库;同时爱奇艺领先行业推出纪录片 VIP 会员模式,开启纪录片领域会员付费模式。有数据显示,国产纪录片的数量在爱奇艺平台的总量占比约 35%,却贡献了超过一半的流量数据。[1]

而优酷推出的微纪录片《了不起的匠人》今年已经是第三季。由优酷纪实与美国国家地理、云集将来传媒联合出品的《被点亮的星球》串联起了地球的每一处奇妙圣地。与 BBC 联合出品的最新纪录片《雪地求生:熊孩子的奇幻之旅》讲述了两只北极熊幼崽首次离开巢穴,和妈妈一起在海冰消融前,一路向北,直到离开北极 100 多千米。为了能够在最艰苦的环境下保护自己的幼崽,母熊尝试了各种办法,甚至甘愿为孩子付出自己的一切。而观察式纪录片《三日为期》,则蹲守固定地点,以观察者的视角,记录三天三夜里的人间百态。

除了"优爱腾",以二次元为标志的哔哩哔哩也开始发力,由旗帜传媒和

[1] 《爱奇艺获纪录片年度网络平台大奖 打造中国最大纪录片播放平台》,https://www.iqiyi.com/common/20171116/2aa3d3f2。

哔哩哔哩联合出品的《人生一串》(6集)在今年引起广泛关注。"无肉不欢""比夜更黑""来点解药""牙的抗议""骨头 骨头""朝圣之地"的六集内容展现全国各地独具特色的烧烤文化,涉及近30个城市的500多家传奇烧烤摊。与以往的烧烤节目不同,《人生一串》极具市井气息,把镜头从庙堂拉至寻常摊铺,真实地去展现烧烤的乐天内涵与江湖风味。

八、中国纪录片走出去

2017年底,美国探索频道(Discovery Channel)亚太电视网播出了纪录片《习近平治国方略:中国这五年》(3集)(China:Time of Xi)这是国际主流媒体首次播出系统解读习近平治国理政思想的节目。系列纪录片由美国知名电视主持人、设计师丹尼·福斯特、澳大利亚医药学工程师乔丹·阮以及英国人类学家玛丽安·奥赫塔共同主持,他们从各自的专业领域出发,探索中国这五年来在各方面取得的成就以及对未来的展望。片子的第一集"人民情怀",讲述精准扶贫、医改、教育、高铁建设等民生领域的故事,集中阐释习近平总书记"以人民为中心"的执政理念。第二集"大国治理",讲述供给侧改革、科技创新、环境治理等领域的案例,集中阐释中国的新发展理念和成功实践。第三集"合作共赢",讲述"一带一路"倡议、肯尼亚蒙内铁路、中欧班列等故事,解读习近平总书记提出的"人类命运共同体"理念,展示中国和平发展给世界带来的机遇。中央电视台与新西兰自然历史公司(NHNZ)、美国公共广播电视台(PBS)、德国电视二台(ZDF)等机构联合摄制的《大太平洋》(4集)通过拍摄丽龟和荧光乌贼、马尔佩洛岛鲨鱼成群的谜团、古老的鲨、鹦鹉螺和通体雪白的中华白海豚、蓝鲸、蝠鲼、越前水母、裸胸鳝、蓑鲉、裂唇鱼、黄海葵、鲸鲨、加拉帕戈斯象龟以及海獭等众多海洋生物,表现了其各自独特的生存之道,讲述与众不同的海洋故事。

随着中国国际影响力的扩大,今年纪录片国际化色彩更加突出。中国国际电视台法语频道与瑞士国家广播电视台共同策划、制作的大型纪录片《丝路新纽带——中欧班列》以义乌—马德里这条世界上运行距离最长的火车货运线路为线索,描绘了一幅中欧班列从东到西跨越亚欧大陆的全景画卷,展现新丝绸之路经济带助力沿线各国实现发展共赢。《中非合作新时代》讲述了在中非合作的大时代背景下,中非共同携手,追逐梦想的故事。

该片向观众展现了非洲各国的壮美河山、风土人情,全景呈现近年来非洲各国经济社会发展、中非各领域务实合作成果。今年适逢中国—东盟建立战略伙伴关系15周年,中国—东盟中心与北京电视台联合摄制组兵分五路,走遍泰国、老挝、新加坡、马来西亚、印度尼西亚、越南、文莱、缅甸、柬埔寨、菲律宾十国,全景实地、真实地记录东盟十国的人文风情。推出的《嗨!东盟——一带一路之东盟行》(6集)通过这一个个发生在东盟人身上有趣的生活片段,全景式地展现东盟十国的自然与人文生态。五洲传播中心与美国国家地理合拍的《极致中国》以两国探险家共同探秘险境,挑战极限任务为核心,展现了中国多彩斑斓的自然特征、多元共生的民族文化图景。《魅力阿根廷》(4集)生动呈现出阿根廷历史传统与现代节奏交织、自然风光与人文景观相融的独特魅力。片中从阿根廷跨越了34个纬度,拥有精彩多样的自然景观说起,介绍伊斯奇瓜拉斯托国家公园、世界最宽的伊瓜苏瀑布、瓦尔德斯半岛、莫雷诺冰川;同时通过介绍阿根廷舞王莫拉·戈多伊、手风琴大师里奥斯·沃尔特,到国宝级的银匠胡安·卡洛斯,讲述阿根廷多彩的文化和那些拥有不同气质和生活的阿根廷人。今年是中柬建交六十周年,央视纪录频道的《魅力柬埔寨》(4集)讲述当代柬埔寨的历史和地理,当代柬埔寨人的生活以及他们与中国人千丝万缕的联系。由中国中央广播电视总台拍摄的纪录片《魅力巴布亚新几内亚》(2集)则以习主席访问巴布亚新几内亚为契机,从多个方面展现了巴布亚新几内亚社会情况、经济发展、人文环境等多方面的内容。中央广播电视总台的《医道无界》(4集)通过大量现场画面,全面反映自1963年中国派出第一支援非医疗队以来,55年间,两万多名中国医疗队员牢记祖国重托,发扬国际主义和人道主义精神,全心全意为当地民众服务的故事。片中记录下众多珍贵瞬间:在埃塞俄比亚,中国医疗队员克服语言不通等困难,全力挽救新生儿生命;在南苏丹,中国医疗队在枪声不绝时坚持工作;在加纳,中国医疗队协助当地医生掌握先进医疗技术,培养了一支"不走的中国医疗队";在印度洋岛国科摩罗,中国医疗队经过近十年的艰苦工作,消灭了当地恶性传染病疟疾等,在西非地区,面对埃博拉疫情突然爆发,中国医疗队面对生与死的考验;纪录片也记录了在面临国家战乱时,当地人用身体为中国医生遮挡子弹的感人情节。

(吴保和,上海戏剧学院教授、博士生导师)

"内容为王"图景下电视剧江湖的时代遽变
——2018年中国电视剧创作评述

刘海波 蔡冉 陈鑫华 张广达

相较于2017年电视剧市场狂热追求大IP效应,2018年的电视剧市场被不断涌现的现实主义题材剧目所占据,其中不乏创作者用心沉淀所推出的精品佳作。"流量明星"加"大IP"即令收视陡增的化学反应逐渐失灵,内容为王的"口碑时代"倏然回归。同时视频网站深耕细化,满足分众化需求的同时积极反哺传统卫视平台,二者实现双赢。在多屏时代的大背景下,发达的自媒体传播渠道使得越来越多的优秀剧目得到相应有效的传播,也昭示着"流量大于内容"在电视剧创作中的进一步式微。电视剧创作在深耕内容的同时,也应当立足国情、立足现实,不断推陈出新以适应瞬息万变的时代潮流。

一、2018年电视剧生产情况概述

(一)政策情况

2018年以来,延续2017年针对电视剧行业从严监管的政策趋势,新组建的国家广播电视总局发布了多项政策进一步改善行业秩序生态,确保广播电视和网络视听文艺节目健康有序发展。主要集中在以下几个方面。

1. 打击收视率造假

2018年11月,国家广播电视总局《关于进一步加强广播电视和网络视听文艺节目管理的通知》强调:加强收视率(点击率)调查数据使用管理,坚决打击收视率(点击率)造假行为。各广播电视播出机构、网络视听节目服务机构要建立节目综合评价体系,正确开展节目综合评价,正确看待、合理

运用收视率(点击率)数据,坚决反对唯收视率(点击率)倾向。严禁播出机构对制作机构提出收视率承诺要求,严禁签订收视对赌协议。严禁任何机构和个人干扰、造假收视率(点击率)数据。

2. 限制演员高片酬

6月27日,中宣部等五部门联合印发《通知》,重申电视剧片酬"执行标准":每部电影、电视剧、网络视听节目全部演员、嘉宾的总片酬不得超过制作总成本的40%,主要演员片酬不得超过总片酬的70%,政府资金、免税的公益基金等不得参与投资娱乐性、商业性强的影视剧和网络视听节目,助长过高片酬。

10月2日,国家税务总局明确通知,从2018年10月10日起,各地税务机关通知本地区影视制作公司、经纪公司、演艺公司、明星工作室等影视行业企业和高收入影视从业人员,根据税收征管法及其实施细则相关规定,对2016年以来的申报纳税情况进行自查自纠。对在2018年12月底前认真自查自纠、主动补缴税款的企业或从业人员个人,免予行政处罚,不予罚款。

2018年11月9日,国家广播电视总局《关于进一步加强广播电视和网络视听文艺节目管理的通知》再次明确表示:严格执行已出台的电视剧网络剧(含网络电影)成本配置比例行业自律规定,每部电视剧网络剧(含网络电影)全部演员片酬不超过制作总成本的40%,其中主要演员不超过总片酬的70%。如果出现全部演员总片酬超过制作总成本40%的情况,制作机构需向所属协会(中广联制片委员会、电视剧制作产业协会或中国网络视听节目服务协会)及中广联演员委员会进行备案并说明情况。另外,还特别强调,重点网络视听节目服务机构的网络综艺节目也要符合上述规定,上线前向国家广播电视总局报备以上信息。地面电视频道和其他网络视听节目服务机构综艺节目的嘉宾管理均要符合上述规定,由当地广播电视主管部门负责备案管理和日常监督。

3. 台网统一,执行网上网下统筹管理

2018年11月,国家广播电视总局发布《关于进一步加强广播电视和网络视听文艺节目管理的通知》,加大电视剧网络剧(含网络电影)治理力度,促进行业良性发展。"坚持同一标准、同一尺度,维护广播电视与网络视听节目的健康有序发展。广播与电视、上星频道与地面频道、网上与网下要坚持统筹管理、统一标准。各级广播电视主管部门要探索建立网台联动的有

效管理机制,严把文艺节目的内容关、导向关、人员关、片酬关,存在问题的节目,网上网下均不得播出。"国家广播电视总局局长聂辰席还强调:"要加强广播电视和网络文艺阵地统筹管理,确保可管可控、风清气正。坚决执行网上网下统筹管理、同一标准的要求,进一步完善相关制度,抓好政策执行,加快建立网台联动的管理机制,统一执行标准,加强节目题材把关,加强对播出平台的监管,加强行业自律,确保网上网下节目在导向、题材、内容、尺度、嘉宾、片酬等各方面执行同样标准,绝不给问题节目留下空隙和死角。"2018年以来,多部网剧惨遭下架,给电视行业敲响了一记警钟。

(二) 2018年电视剧立项备案公示情况①

2015年我国电视剧立项部数呈现回暖的态势,同比2014年增长14.9%。2016年电视剧立项部数为1 207部,相比于2015年下降4.36%,成小幅回落。2017年电视剧立项部数相比2016年下降3.1%,立项部数为1 170部。总体来看,近几年的电视剧立项部数发展态势较平稳。

2018年我国电视剧立项部数为1 163部。同比2017年,2018全年同意备案公示剧目总量仍下降0.6%,总量有所下滑,跌幅较2017年却有所下降。剧集总数方面2017年为46 520集,2018年的电视剧立项剧集数为45 731,较2017年下降了1.7%。

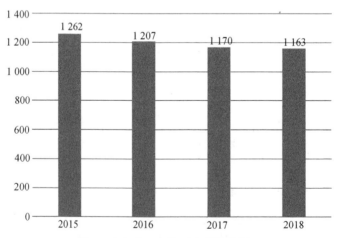

图1 全年公示电视剧立项部数(部)

① 数据来源:国家广播电影电视总局电视剧电子政务平台(http://dsj.sarft.gov.cn/tims/site/views/applications.shanty?appName=note&pageIndex=3),数据选取于2019年1月28日。

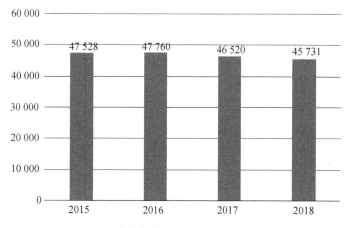

图 2　全年备案公示电视剧集数(集)

(数据来源:国家广播电影电视总局电视剧电子政务平台)

(三) 2018 年电视剧完成情况[②]

2018 年全年全国生产完成并获得《国产电视剧发行许可证》的剧目为 323 部 13 726 集。观图 2 中数据可知,2015 年全国生产完成并获得发行许可的剧目有 429 部 16 540 集,2016 年完成 329 部 14 721 集,2017 年完成 314 部 13 470 集,完成部数和集数都呈下降趋势。相比于 2017 年,2018 年剧目数量增加 9 部,集数增加 256 集。从电视剧平均单部集数上看,2016 年电视剧平均单部集数为 44 集/部,2017 年为 43 集/部,而 2018 年为 42 集/部。2018 年电视剧剧情羸弱"长篇巨制",播放过程刻意"拉伸集数"的现象依然屡见不鲜。"限集令"仍未尘埃落定,观众对电视剧剧目所期待的"剧情精悍,剧式短小"尚不能如愿。

(四) 2018 年电视剧题材分类

2018 年全年全国生产完成并获得《国产电视剧发行许可证》的剧目 323 部 13 726 集。其中,现实题材剧目共计 204 部 8 270 集,分别占总部数、集数的 63.16%、60.25%。历史题材剧目共计 116 部 5 346 集,分别占总部数、集数的 35.91%、38.95%。重大题材剧目共计 3 部 110 集,分别占总部数、集数的 0.93%、0.80%。

② 数据来源:国家广播电视总局门户网站(http://www.nrta.gov.cn/art/2019/1/28/art_113_40287.html),数据选取于 2019 年 1 月 28 日。

从宏观上讲,2018年电视剧市场推出的剧目可谓丰富多样。根据国家广播电视总局公布的数据,在2018年生产完成并获准发行的323部电视剧中,当代题材(改革开放至今)共计186部,以57.59%的比例占到半壁江山,相比于2017年的174部增加了12部;现代题材(1949至改革开放)共计18部,占5.57%,相比于2017年16部增加了两部;近代题材(辛亥革命至1949年)略有下降,共计69部,比2017年的80部减少了11部,占21.36%;古代题材47部,占14.55%,相比2017年的38部增加了9部;重大革命、历史题材相比于2017年的6部减少到3部,占0.93%。由此可以看出,2018年电视剧的题材类型占比基本延续了2017年的比例分配,形成了以当代现实题材为主,近代革命历史题材为辅的格局。

表1 2018年全国获准发行国产电视剧题材统计表

题材分类	部数	百分比	集数	百分比
当代	186	57.59%	7 531	54.87%
当代军旅	4	1.24%	134	0.98%
当代都市	117	36.22%	4 929	35.91%
当代农村	16	4.95%	639	4.66%
当代青少	12	3.72%	332	2.42%
当代涉案	18	5.57%	733	5.34%
当代科幻	4	1.24%	150	1.09%
当代其他	15	4.64%	614	4.47%
现代	18	5.57%	739	5.38%
现代军旅	1	0.31%	32	0.23%
现代都市	4	1.24%	182	1.33%
现代农村	4	1.24%	103	0.75%
现代青少	2	0.62%	100	0.73%
现代传记	1	0.31%	56	0.41%
现代其他	6	1.86%	266	1.94%
近代	69	21.36%	3 082	22.45%
近代革命	36	11.15%	1 578	11.50%
近代传奇	15	4.64%	642	4.68%
近代都市	4	1.24%	176	1.28%
近代传记	3	0.93%	123	0.90%

(续表)

题材分类	部数	百分比	集数	百分比
近代其他	11	3.41%	563	4.10%
古代	47	14.55%	2 264	16.49%
古代传奇	22	6.81%	1 059	7.72%
古代宫廷	1	0.31%	70	0.51%
古代传记	1	0.31%	44	0.32%
古代神话	9	2.79%	481	3.50%
古代武打	8	2.48%	353	2.57%
古代其他	6	1.86%	257	1.87%
重大	3	0.93%	110	0.80%
重大革命	3	0.93%	110	0.80%
总计	323	100%	13 726	100%

(表格数据来源：国家广播电视总局③)

从故事题材角度出发，本小组对2018年获准发行的电视剧进行了分类，基本情况如下：都市情感题材剧以125部的优势荣居榜首；传奇剧以37部次之；革命抗战题材36部；农村题材20部；涉案悬疑题材剧18部；当代青春剧12部；古代神话与武侠题材分别是9部与8部；传记与军旅题材都是5部；当代科幻题材4部。

2018年的故事题材分布基本延续了往年的风格，由于投资规模较小、拍摄难度较低，而背后的市场潜力巨大，符合青年口味的都市情感类题材依旧盛行，但也基本照顾到了不同年龄段、不同社会阶层的观剧需求。

二、2018年收视率概况

据CMMR(美兰德)中国电视覆盖与收视状况调查结果显示，对比全国电视观众与网络视频用户的喜爱类型可以看出，电视剧类仍然一骑绝尘成为最受观众欢迎的节目类型，喜爱率分别占比76.9%、61.6%。相比2017

③ 数据来源：国家广播电视总局门户网站(http://www.nrta.gov.cn/art/2019/1/28/art_113_40287.html)，数据选取于2019年1月28日。

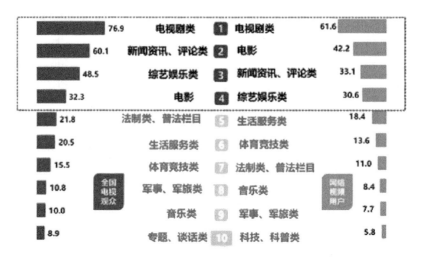

图3 2018年全国电视观众与网络视频用户喜爱的节目类型TOP10(%)
(数据来源：美兰德·中国电视覆盖与收视状况调查数据库④)

年电视剧在全国电视观众和网络视频用户的占比分别为74.2%、60.3%，2018年分别下降了2.7%、1.3%。总体来说，电视剧类节目仍旧稳定占据广大观众的观看喜爱榜第一位，但喜爱率的逐渐递减也在一定程度上反映出网络自制剧的发力影响。相较于2017年，网络视频用户对电视剧类的热捧程度高于综艺娱乐类。电视剧网络播出平台势头正猛，网络平台越来越受到重视。可以看到，部分尚未播出的电视剧会基于这一市场趋势选择先网后台、网台同播等方式来播出。

(一)央视较省台表现良好，收视率稳定

据图3数据显示，相较于2017年，央视在2018年一扫颓势，CSM电视剧收视前20位占据14位，且中央台八套登顶的电视剧《娘亲舅大》收视率实现破2%。中央台8套收视长期表现良好，电视剧题材多样。2018年不仅有《娘亲舅大》《灵与肉》等年代精品大剧，也有《我的继父是偶像》《熊爸熊孩子》这类的当代都市剧集。收视竞争力稳步前升，始终保持剧集品质，给省级卫视提供了有益的示范。

④ 美兰德·中国电视覆盖与收视状况调查数据库，http://wemedia.ifeng.com/89250788/wemedia.shtml。

表 2　2018 年全国晚间电视剧收视排行⑤

排名	频道	名称	题材	收视率%
1	CCTV 8	娘亲舅大	年代剧	2.04
2	CCTV 8	初婚	年代剧	1.88
3	CCTV 8	我的继父是偶像	当代都市	1.85
4	湖南卫视	谈判官	当代都市	1.76
5	CCTV 8	猎豺狼	近代革命	1.71
6	湖南卫视	一千零一夜	当代都市	1.68
7	湖南卫视	甜蜜暴击	当代都市	1.62
8	CCTV 8	惊蛰	近代革命	1.61
9	CCTV 8	回家的路有多远	当代都市	1.53
10	CCTV 8	灵与肉	年代剧	1.51
11	CCTV 8	开封府	古代传奇	1.49
12	CCTV 8	浴血四十年	近代革命	1.48
13	CCTV 综合频道	天下粮田	古代传奇	1.43
14	CCTV 综合频道	岁岁年年柿柿红	年代剧	1.39
15	CCTV 8	姥姥的饺子馆	当代都市	1.38
16	CCTV 8	熊爸熊孩子	当代都市	1.33
17	CCTV 8	奔腾岁月	年代剧	1.32
18	CCTV 8	区小队	近代革命	1.32
19	CCTV 综合频道	换了人间	革命伟人	1.31
20	CCTV 8	大牧歌	年代剧	1.24

（数据来源：CSM,4+,全国网）

湖南卫视依旧是省级卫视中的佼佼者。其上榜的三部剧集《谈判官》《一千零一夜》《甜蜜暴击》皆为都市言情剧,且皆选用当下流行的青年演员,自带一定粉丝基数和自媒体关注度,相应观众年轻化优势明显。剧集所涉及的爱情、婚姻、职场成长等剧作主题切合当下人们的生活日常,符合年轻一代观众的观剧审美习惯。但相较于前一年坐拥《人民的名义》这样的优质

⑤ 2018 全国晚间电视剧收视排行,2019.01.01,https://mp.weixin.qq.com/s/My0w3KAf_yORsutrBKA1SQ。

剧集爆款,湖南卫视在2018年的剧集则显得热度和口碑均有不足,而其他省级卫视类似江苏卫视《香蜜沉沉烬如霜》、北京卫视《面具》《正阳门下小女人》等剧集虽然没有上榜,但仍以各自的剧情或表现方式彰显出了独有的剧目品质,得到观众的认可。省级卫视之间存在的良性竞争可以使得更多优秀的剧目通过层层遴选进入大众视野,比如改革开放40周年献礼剧《大江大河》《外滩钟声》《大浦东》等剧将主旋律与现实主义题材进行结合,在取得好的收视成绩的同时也获得了极高的口碑。

(二)省级卫视竞争激烈,一家独大格局被打破

表3　2018年CSM52城电视剧收视率Top10

排　名	剧　名	收视率(%)	播出平台
1	恋爱先生	1.561	东方卫视
2	娘道	1.543	北京卫视
3	正阳门下小女人	1.414	北京卫视
4	香蜜沉沉烬如霜	1.301	江苏卫视
5	幸福一家人	1.274	北京卫视
6	美好生活	1.267	东方卫视
7	面具	1.231	北京卫视
8	谈判官	1.192	湖南卫视
9	美好生活	1.181	北京卫视
10	猎毒人	1.125	东方卫视

(数据来源:CSM52城,4+)

从表3可以直观地看出2018年CSM52城电视剧收视率的排名状况。相比于2017年,2018年各省级卫视整体表现不佳,甚至没有出现收视率破2%的剧集。且今年湖南卫视的龙头地位被打破,相比于2017年拥有《人民的名义》《因为遇见你》等多款爆剧,湖南卫视2018年的剧集水花较小,前十仅入围了一部由黄子韬和杨幂主演的都市言情剧《谈判官》,CSM52城电视剧收视率排名甚至跌出三名开外,一家独大的局面被悄然改写。

东方卫视扶摇直上,凭借都市情感类题材的《恋爱先生》一举夺得全年收视冠军。该剧由陕西文投艺达投资有限公司出品,姚晓峰执导,靳东、江疏影、李乃文、辛芷蕾、李宗翰等主演,讲述了程皓、张铭阳、邹北业三个遇到

不同情感问题的男人,经过一番努力后,最终都找到了合适自己的另一半,同时也收获了成长的故事。其中不少经典的恋爱语录台词给都市的男女提供了处理感情的范式与经验,引起一时热议。再加之东方卫视的平台优势,与其他同期剧相比,获得了在收视率方面的不斐成绩。东方卫视在剧目的选择上始终注重关注较具时尚气息的都市题材剧作,紧跟观众的品位选择,是其获得收视口碑双丰收的重要原因。

北京卫视紧随其后,以《娘道》与《正阳门下小女人》两部年代剧获得2018年收视率的亚军与季军之位。其中年代传奇剧《娘道》由郭靖宇、巨兴茂执导,岳丽娜、于毅、张少华、刘智扬、史可、倪虹洁等主演。该剧以民国初年的山西为背景,围绕孝兴大户人家隆家,旨在展现瑛娘和她五个孩子步履维艰的生活经历。虽然收视率成绩十分可观,但该剧所宣扬的一些"陈旧的"道德观受到各方的质疑与讨论,豆瓣评分上该剧只有2.5分,实在引人深思。电视剧制作者应当自觉将新时代的精神与剧集相结合,而不应落后于观众和社会前进的步伐,丢掉电视剧应有的贴合时代发展的创作要旨。同样有着传奇叙事底色的《正阳门下小女人》则实现了收视与口碑的双丰收。该剧是由刘家成执导,蒋雯丽、倪大红、田海蓉主演的年代情感剧。以鱼龙混杂的小酒馆为切入点,讲述了女主人公在经营过程中久经磨难,最终成为女强人的故事。其所呈现的女性自主自立自强的思想也符合当今的女性叙事主流,而老戏骨们生动自然的演技更是还原了当时的真实生活图景,赢得观众的一致好评。

江苏卫视冠以"唯美仙侠奇幻"为噱头的《香蜜沉沉烬如霜》以1.301%的收视率紧随三甲之后,成为2018年度电视剧杀出的一匹黑马。该剧由朱锐斌执导,张鸢盎等编剧,杨紫、邓伦、陈钰琪、罗云熙主演,于2018年8月2日在江苏卫视幸福剧场重磅播出。该剧改编自知名网络作家"电线"的同名小说,讲述了锦觅与旭凤三世轮回,守望千年之恋的恩怨痴缠。自开播起就受到极大关注,凭借其特效布景、跌宕起伏的剧情与演员精湛的演技,收视率和关注度一路高升。

(三)网剧反哺传统卫视

2018年,传统卫视收视情况不容乐观,没有出现收视率破2%的惊喜佳作,相比于2017年电视剧整体的收视率数据整体下滑75%。而2018年一炮而红的网络剧《延禧攻略》抚平了观众"剧荒"的困扰,再次打开全民追剧的热潮。表4是今年卫视收视率和网络播放量前十的对比:

表4　2018年卫视收视率和网络播放量前十的对比

排名	CSM52城省级卫视电视剧收视TOP10			连续剧网络播放量TOP10		
	名称	播放平台	收视率（%）	名称	播放平台	播放量（亿）
1	恋爱先生	东方卫视	1.561	延禧攻略	爱奇艺独播	182.1
2	娘道	北京卫视	1.543	恋爱先生	台网剧	163.5
3	正阳门下小女人	北京卫视	1.414	如懿传	腾讯独播	161.1
4	香蜜沉沉烬如霜	江苏卫视	1.301	香蜜沉沉烬如霜	台网剧	149.7
5	幸福一家人	北京卫视	1.274	扶摇	台网剧	143.8
6	美好生活	东方卫视	1.267	谈判官	台网剧	129.6
7	面具	北京卫视	1.231	归去来	台网剧	102.8
8	谈判官	湖南卫视	1.192	猎毒人	台网剧	94.0
9	美好生活	北京卫视	1.181	温暖的弦	台网剧	83.1
10	猎毒人	东方卫视	1.125	烈火如歌	优酷独播	82.4

（数据来源：CSM52城，4+）

排名前三部作品均为两家一线卫视联播的黄金档电视剧，尤其是《恋爱先生》与《娘道》，为"3家视频网站+2家卫视"的播出方式，多平台影响力的扩散赋予了剧集取得高收视率的可能性。综合各大卫视黄金档的电视剧表现来看，今年卫视剧的整体收视成绩并不理想。比起2017年《人民的名义》3.661%的收视率与243亿的网播量，收视率均值最高的《恋爱先生》相去甚远，大爆款缺失、没有现象级的电视剧出现成为2018年各省级卫视的一大遗憾。

就榜单数据可以看出，网络高流量剧与卫视热播剧并没有一如往常高度重合。在网播量Top20的剧集里，上榜了7部视频网站独播剧集，其中5部为网剧，2部为台网剧，其中，尤其值得关注的《延禧攻略》和《如懿传》，作为宫斗题材独播大剧撑起了2018年电视剧市场，播放量表现亮眼。这证明宫斗题材虽然是电视剧市场监管的"眼中钉"，却依然是广大观众的"心头好"。而一向备受网友喜爱的古装玄幻剧今年也表现不俗，排名第四位的《香蜜沉沉烬如霜》、第五位的《扶摇》和第十位的《烈火如歌》均出自这一题材。网络平台与卫视之间的界限正在逐渐消弭，甚至先网后台的模式逐渐成为常态，网剧反哺卫视之势愈烈。

(四)《2018年度电视剧选集》⑥出炉,献礼剧榜上有名

表5 《2018年度电视剧选集》电视剧作品题材类型分布及豆瓣评分

作品类型	名称	豆瓣评分
主旋律献礼剧	勿忘初心	5.1分
	黄土高天	5.3分
	大江大河	8.8分
	北部湾人家	无
	你迟到的许多年	6.4分
	最美的青春	8.4分
	正阳门下小女人	7.8分
	啊,父老乡亲	8.0分
	归去来	5.3分
	创业时代	3.7分
历史题材	换了人间	6.0分
	天盛长歌	8.2分
	那些年,我们正年轻	7.0分
	灵与肉	8.0分
	琅琊榜之风起长林	8.5分
	爱情的边疆	7.4分
	楼外楼	5.0分
	莫斯科行动	7.4分
现实题材	老男孩	6.0分
	美好生活	5.0分
	恋爱先生	5.7分
	娘亲舅大	4.5分
	那座城,这家人	7.1分

(数据来源:豆瓣)

近日,国家广播电视总局公布了2018年中国电视剧选集,每一年的电视剧选集代表了广大观众和主管机构对于优秀电视剧作品的认同,同时也指引着中国电视剧创作的方向。

⑥ 《2018电视剧年度选集发榜,23部作品全点评》,https://mp.weixin.qq.com/s/m7ok8WpQGOizwU4kffgf7A(2019年1月25日)。

"2018年中国电视剧选集"共收录23部作品,主旋律题材献礼剧以十部的数量占据了电视剧的半壁江山,其中涵盖《大江大河》《最美的青春》《啊,父老乡亲》三部豆瓣高分剧作,以及《勿忘初心》《那座城这家人》《北部湾人家》《归去来》《黄土高天》《创业时代》《你迟到了许多年》《正阳门下小女人》等11部纪念改革开放四十周年推荐剧目。其中,由正午阳光出品的《大江大河》剧情落地,时代群像刻画真实可信,具有鲜明的时代特色和生动的生活底色。作为一部制作精良的献礼剧,扎根时代真实背景,引起观众深刻的共鸣共情,播出后果然受到广大观众的认可和追捧,并且入选广电总局电视剧司2019年第1期《好剧选介》的推介名单。《最美的青春》则记录了20世纪60年代初来自全国18个省市林业大中专毕业生与林业干部带领当地干部群众开荒造林,在高原荒漠塞罕坝上建立机械林场、与恶劣的自然环境作斗争的故事,对当代青年具有极强的现实教育意义。

此外,革命历史剧《换了人间》《那些年,我们正年轻》《楼外楼》《灵与肉》《莫斯科行动》等年代剧集,《美好生活》《爱情的边疆》《恋爱先生》《老男孩》《娘亲舅大》等都市情感剧以及两部古装剧《天盛长歌》《琅琊榜之风起长林》也均上榜。

三、2018年电视剧行业值得关注的现象

2018年是值得纪念的一年,电视剧市场主要呈现出三个特点:改革开放四十周年献礼剧异彩纷呈、"大IP+流量明星"制作模式的式微与古装剧整体收视的持续降温。影视工作者致敬中国改革开放四十周年,一批具有鲜明时代特色和生活底色的献礼剧涌现于荧屏。特别是年末播出的《大江大河》作为一部弥漫着浪漫主义情怀的现实主义作品,是深受欢迎的主旋律佳作。其人物立体,年代感真实,故事情节引人入胜,三个角色的命运走向紧扣观众心弦,改革开放时期的精神气质同样也鼓舞着当代的年轻人。

(一)改革开放献礼剧异彩纷呈

2018年时值中国改革开放四十周年,秉持致敬这段伟大历程的目标,电视剧工作者用镜头与影像,全方位立体刻画了一批自1978年以来艰苦奋斗迎难而上的人物群像。其中《大浦东》与《外滩钟声》立足于改革开放的龙头城市上海,表现四十年来飞速变化下的时代成因与人情冷暖;《大江大河》

《最美的青春》获得豆瓣高评分;《勿忘初心》《你迟到的许多年》《创业时代》《归去来》《正阳门下小女人》《你迟到的许多年》入选2018年度电视剧选集,这一批具有鲜明的时代特色和生动的生活底色的电视剧作为时代献礼在2018年的电视荧屏上集中呈现。

1. 以上海为主体的献礼剧纷至沓来

上海地处长江入海口,是长江经济带的龙头城市,作为中国的经济、交通、科技、工业、金融、贸易、会展和航运中心,首批沿海开放城市之一,也是改革开放的排头兵。从1978年到2018年的四十年,上海的沧桑巨变离不开在这片土地上艰苦奋斗的几代人,因此上海故事也更具典型意义。

上海的大浦东"吃改革饭、走开放路、打创新牌",书写了举世瞩目的壮丽史诗,在改革开放中创造了多个中国第一,造就了无数的金融人才,有着诸多值得一书再书的历史印记。当代励志剧《大浦东》是首部选择金融业为主线,全景式描写上海浦东发展的剧目,该剧以上海浦东作为长江流域开发的龙头为切入点,聚焦陆家嘴、浦东洋泾老街的风云变幻,回顾三十年间上海金融业波澜壮阔的发展历程,将个人奋斗融合进时代、国家的发展变化中,展现了个人与时代休戚与共的主题。[7] 观众能切身感受在国家改革开放政策的精准指导下,上海城市面貌在各个领域的日新月异。

《外滩钟声》将镜头聚焦老上海弄堂里的几户普通人家,从人情冷暖和生命况味中铺展出自"文革"到改革开放后的地域风貌变迁,用细腻的手法展现了一条弄堂的前世今生、平民百姓的真实梦想,入选国家广播电视总局发布的"纪念改革开放四十周年推荐参考剧目"。

2. 以小见大复现改革开放情画卷

任何一个时代,宏观的社会进程与微观的个体命运息息相关,时代背景下国家政策的变化与地区经济的提升牵引着无数的命运个体,在改革开放的历史转折时期尤是如此。社会的沧桑巨变与人生的波澜壮阔总是交织在一起,为洞察改革开放提供了绝佳视角,也为电视剧戏剧性的铺排提供了兼具历史真实和艺术真实的灵感源泉。2018年的献礼剧便大多巧妙地选择了"以小见大、见微知著"的叙事策略,"从普通老百姓的柴米油盐与喜怒哀乐

[7] 数据来源:《大浦东》,豆瓣词条,https://www.douban.com/doubanapp/dispatch/movie/27199838? dt_dapp=1。

中折射伟大的时代变迁与急遽的社会进步,观众在浓厚怀旧感和亲切感的萦绕下,真切体察到改革开放所带来的幸福指数的节节攀高与生命尊严的步步提升"⑧。

在2018年的年尾,陆续播出的改革开放主题剧《那座城这家人》《大江大河》《我们的四十年》形成了规模,掀起了一个观剧小高潮。播出过半,豆瓣评分高达8.9分的《大江大河》收视口碑俱佳,让人意想不到的是,这部原本歌颂改革开放40年成就的献礼剧,却能让不同环境中成长的三代人坐到荧幕前一同感受独属当年的时代青春,47集的体量容纳了1978年至1988年改革开放十载的恢弘画卷,其并没有直白地阐述政策口号,而是用见微知著的历史格局和独到眼光,从小雷家村三名青年宋运辉、雷东宝、杨巡的视角出发,这三个人的个体生命体验带出了改革开放初期的"工农商"群像雏形,观照和还原人性的真实点滴。

《我们的四十年》以我国电视产业的发展为背景,刻画了20世纪70年代末北京胡同里的几个少年在四十年间的变化和成长;《那座城这家人》通过展现经历唐山大地震后一个重组家庭的关系磨合,以独特视角勾画出社会变迁下的人物命运图景,是一个关于坚强的城与温暖的家的故事;《你和我的倾城时光》在服装行业改革的背景下,讲述了创业青年将传统文化与个人所学相结合,最终实现个人价值与民族利益的双赢,并收获爱情的温暖故事。

3. 全息视野还原改革开放图景

电视剧创作者多角度、多层次力求涉及改革开放各个行业的方方面面,立体还原农业、工业、商业、司法等领域四十年来的风云变幻。《年年岁岁柿柿红》《最美的青春》以及《右玉与她的县委书记们》以乡村生活为背景,讲述改革历程中几代农民脱贫致富、守护和美化生态环境、追寻自我价值的故事。其中《最美的青春》没有IP光环与大牌明星,靠着粉丝的自发宣传和观众的口碑发酵掀起追剧热潮,这部高口碑年代剧聚焦塞罕坝几代造林人的奋斗史,以现代视角重述中国造林传奇。播出期间,该剧收视率连续破1%,豆瓣评分8.4分,获得了《人民日报》《光明日报》等国家级媒体的集体点赞。《阳光下的法庭》是继2017年《人民的名义》大火后由中央电视台、最高人民

⑧ 《用荧屏故事书写改革华章》,《人民日报》2018年12月13日。

法院影视中心出品的现实主义题材精品电视剧,选取了影响广泛的环境保护、平反冤假错案等典型案例,用镜头描绘了一批具有公正信念与法治情怀的司法工作者推进国家司法改革的理想蓝图。《黄土高天》镜头聚焦了四十年农村的改革变迁,《正阳门下小女人》讲述由蒋雯丽饰演的自立自强的女性徐慧珍历经年代坎坷,经营小酒馆的故事,是改革开放"建设和完善社会主义市场经济体制"政策的侧面写照。

功不唐捐,玉汝于成。习总书记在庆祝改革开放四十周年大会上讲到:"改革开放四十年的春风化雨,春华秋实极大地改变了中国的面貌,四十年取得的成就是全党全国各族人民用勤劳、智慧、勇气干出来的。"电视剧创作者秉持改革初心,用艺术化的创新理念谱写了这一曲感天动地、气壮山河的赞歌。"这些优秀的改革剧以'新史诗'的品质坚守,带领新时代的观众再次郑重回望改革开放四十年一路走来的艰辛岁月、荣耀时刻,书写出整个时代从普通人到英雄模范的心灵史,让观众在感动之余,激发了继续创造美好生活的热情向往,也为改革题材电视剧的发展繁荣创造出新的成功经验。"⑨

(二)"大 IP+流量明星"模式式微

1. IP 剧从"发烧"到"退烧"

IP 的英文全称为"Intellectual Property",其原意是"知识(财产)所有权"。从商业和资本的角度,其内涵已被引申为"可供多维度开发的文化产业产品"。2014 年,电视剧《古剑奇谭》的播出让人看到了 IP 的巨大潜力。该剧改编自同名游戏 IP,由时下当红明星李易峰、杨幂、郑爽、乔振宇、马天宇等主演,在湖南卫视试播后大火,收视率和话题热度节节攀升。"大 IP+流量明星"模式的成功应验,引来大批电视剧市场制作方面的纷纷效仿,网络 IP 改编的影视剧开始爆炸式增长。2015 年海宴的小说《琅琊榜》改编成电视剧,由白玉兰奖最佳导演孔笙、李雪合力执导,胡歌搭配刘涛引爆收视狂潮。同年暑期,《花千骨》播出,火遍大江南北,全网收视最高达到 3.89%。2014 年小说 IP 改编的作品有 20 部左右,2015 年高达 30 部,一直延续到 2016 年由当红明星赵又廷与杨幂主演的《三生三世十里桃花》,大 IP 都带来

⑨ 《纪念改革开放 40 周年"献礼剧"找到了正确的打开方式》,https://www.spaqyq.com/a/jinriyaowen/2019/0103/9322.html(2019-01-03)。

高收视和高关注度。

"随着以优酷、腾讯、爱奇艺为代表的视频平台在行业内话语权的提升，'IP＋流量明星＝爆款'的模式一度成为影视剧成功的标准模板，影视行业也因此吸引了大量的资本。然而，这一简单粗暴的模式在今年悄然失灵。《武动乾坤》《凤求凰》《莽荒纪》《天盛长歌》等都是被寄予厚望的大 IP 剧，却毫无例外地高开低走。"⑩《天盛长歌》的综合收视率仅为 0.63%，《莽荒纪》的综合收视率则不足 0.1%。《武动乾坤》不仅是大 IP 加流量明星杨洋，还加持了大导演张黎⑪，但未能在电视剧市场激起太大水花；《甜蜜暴击》顶着"鹿晗和关晓彤定情之作"这样的噱头在顶级平台播出，仍然惨淡收场。2017 年的《孤芳不自赏》《醉玲珑》，2018 年的《莽荒纪》《斗破苍穹》，都属于网络大 IP 与流量明星加持的影视剧，却迎来了收视与口碑的双双滑铁卢。纵观近三年的大 IP 改编作品，剧作口碑较之观众期待谬以千里已经不是个别案例，成了普遍现象。豆瓣评分都徘徊在 3 到 5 分之间，能有 6 分出头的及格成绩已是十分难得。

2. 内容才是制胜之道

对明星 IP 的盲目信奉，导致制作层面失控，品质无法保障。这也再一次给影视行业敲响警钟：影视创作绝对不是"1＋1＝2"的数学题，而是综合的运作。2015 年没有过多宣传的《琅琊榜》，2017 年引发全民追剧热潮的《人民的名义》，2018 年大火的《延禧攻略》，均靠着扎实的故事内容与演员精湛细腻的演技赢得了满堂喝彩。可见真正的好故事、好内容、好演员是有广阔的市场的，尤其是在观众越来越成熟的当下，大 IP 如果没有精彩的内容与精湛的演技，观众也不会买单。IP 贬值虽然残酷，却也能倒逼影视公司真正重新重视演员、重视后期制作、挖掘优质内容，回归剧作产出的理性和初心。回顾 2018 年的电视剧市场，诸多黑马之作凭借扎实的剧本和精良的制作挑起了主流作品的大梁，这一年，"实力"成了主导电视剧作品的关键词，"流量明星"不再是收视率的金字招牌。演员徐峥在《我就是演员》节目中指出，"好演员的春天到了"。而在电视剧市场回归理性后，真正将电视剧行业由"增量时代"推往"去量时代"，避免劣币驱逐良币的不良市场，精品电视剧的

⑩ 《2018 年电视剧整体缺乏精品 大 IP 失灵促行业痛定思痛》，《北京日报》2018 年 12 月 24 日。

⑪ 张黎，毕业于北京电影学院摄影系，中国内地男导演、摄影师，代表作品《走向共和》《大明王朝 1566》《人间正道是沧桑》。

春天才能适时到来。IP剧的精品化依然任重道远,在这启示当下,回归理性,重视内容制作本身才是影视公司的当务之急。

表6 2016—2018年IP改编剧豆瓣评分

近三年大IP改编剧			
年 份	剧 名	主 演	豆瓣评分
2016	青云志	李易峰、赵丽颖	5.3分
	幻城	冯绍峰、宋茜、马天宇	3.3分
	微微一笑很倾城	杨洋、郑爽	6.5分
	锦绣未央	唐嫣、罗晋	4.7分
2017	孤芳不自赏	钟汉良、杨颖	3.1分
	三生三世十里桃花	赵又廷、杨幂	6.4分
	醉玲珑	刘诗诗、陈伟霆	5.6分
	楚乔传	赵丽颖、林更新	5.0分
2018	莽荒纪	刘恺威、王鸥	3.1分
	扶摇	阮经天、杨幂	4.6分
	武动乾坤	杨洋、张天爱	4.5分
	斗破苍穹	吴磊、林允	4.6分
	温暖的弦	张翰、张钧甯	4.8分

(数据来源:豆瓣)

(三)古装剧整体持续遇冷

古装剧目(宫斗题材、玄幻题材、历史题材)向来是观众的心头好以及收视率的重要保障,但近几年古装剧收视情况却持续高开走低。2018年更是持续降温的一年,古装剧遭遇"限古令"的明令限制,缩减了黄金时段播出的份额,导致卫视购买力疲软。而自2017年《人民的名义》大火后,又迎来了现实主义题材剧目的强烈回归,与2011年《甄嬛传》《步步惊心》以及2015年的《琅琊榜》相比,市场份额、口碑与热议度均达不到前几年的辉煌。《如懿传》《巴清传》《天盛长歌》等几部电视剧多次改名也未能逃脱延期甚至撤档的命运,《烈火如歌》《孤独天下》《三国机密》等古装剧则纷纷选择了先网后台的播出方式。古装剧集体缺席于2018上半年,直到暑期档被积压的剧目才开始扎堆上线,然而播出后却不温不火,雷声大,雨点小,难能再现全民热议的收视奇迹。

1. 同质化严重,缺乏女性主体意识

"大女主剧"的概念,是对近年来《甄嬛传》《陆贞传奇》等高收视率与高讨论度剧集集中出现的一种现象总结。然而,不论是2014年的《武媚娘传奇》,2017年的《楚乔传》亦或是2018年的大火的《延禧攻略》,在这些故事套路里,观众并没有看到女性在面对生活艰辛和命运起伏时凭借自身的努力、坚忍和智慧所获得的成长,而只看到依附于男性、缺乏主体意识的传统女性形象,在众多男性爱慕者的帮助下,于波涛汹涌的政治斗争与后宫争权中"躺赢"。怎样避免大女主剧对女性形象的脸谱化,避免落入缺乏生命力的女性镜像,真正呈现对现实人生的思考,是当下影视创作者必须面对与探讨的。

2. 反套路成为最大赢家

让观众眼前一亮,引发全民热议的当属于正精心制作的宫廷大戏《延禧攻略》,考究精致的色调、道具、服饰、妆容一反"于正"式风格,这些细节一度引爆微博话题,播放量轻松过百亿。反套路成了《延禧攻略》的代名词,该剧虽同为"大女主"标配,但却一反常规,女主不再是人见人爱、楚楚惹人怜的"白莲花",相反,自称脾气火爆的女主角,善于谋略,运气极佳,在纷繁复杂的宫廷斗争中一路披荆斩棘,使观众切切实实体验了一把"打怪升级"的快感,具有极强的代入感。《延禧攻略》成功的秘诀恰恰对应了一种"游戏通关"的爽感文化,为当下草根阶层找到了释放生活压力的出口。

现实主义题材成为主流的2018年,古装剧虽命运多舛,但也在政策的高压下逐步趋于理性。被下架的古装剧大多戏说历史、剧情拖沓,这启示当下,古装类题材剧目也应提升品质,秉持文化自信,拍出文化内涵。"内容为王"依然是多屏时代的黄金法则,这是一个泥沙俱下、大浪淘沙的时代,而能够经历大浪淘沙,留下的必然是精品。

四、2018年电视剧年度话题:献礼改革开放40周年

(一)献礼改革开放40周年,主旋律优秀电视剧作品齐涌现

继2017年先后发布"限酬令""限娱令""限星令"以规范电视剧行业,促进电视剧行业良性发展后,2018年,广电总局又发布多项政策进一步支持电视剧行业规范化发展,其中"着重扶持重大革命和历史题材、现实题材、农村

题材、着重扶持原创、着重扶持在重要时间节点播出的选题项目,形成价值内涵和艺术品格相统一的优秀剧本遴选、资助、推介机制"成为 2018 年电视剧市场的主要政策支撑。⑫ 2018 年正值改革开放四十周年,高品质献礼剧涌现,为 2018 年的电视剧注入了活力。《大江大河》《最美的青春》《大浦东》《外滩钟声》《正阳门下小女人》《归去来》《你迟到的许多年》《那座城这家人》《江河水》等优秀剧目层出不穷,其中大部分剧目在豆瓣评分 6 分以上。这些剧目侧重点和关注度各有不同,从生活的不同层面反映出改革开放四十年以来国家社会的变化,以小见大,由小人物的生活图景映衬大环境的日新月异,同时通过年代特征的复现,带观众回味那个年代的生活特色和人文精神。兼具时代性和审美性。打破以往观众对献礼剧的刻板印象,不再拘泥于单一固定的题材和时代背景,比如《正阳门下小女人》将视角聚焦于女性独立创业,剧中独立、坚强的女性形象赢得了现代女性观众的认可,实力派戏骨生动地呈现了原汁原味的老北京故事。而《那座城这家人》则以唐山大地震震后重组家庭为切入点,通过一个家庭的命运,反映改革开放四十年的世事变迁。而《最美的青春》则是一部讴歌塞罕坝几代造林人创造的生态奇迹,诠释"绿水青山就是金山银山"的绿色发展理念的剧目⑬,将保护生态的公共伦理与时代背景结合起来,塑造了一群生动形象的人物。

表 7　2018 年主旋律电视剧豆瓣评分

剧　　名	豆瓣评分
大江大河	8.8 分
最美的青春	8.4 分
正阳门下小女人	7.8 分
那座城这家人	7.1 分
外滩钟声	6.6 分
你迟到的许多年	6.4 分

(数据来源:豆瓣)

而其中的"头部"作品《大江大河》,由正午阳光出品,改编自阿耐的小说

⑫ 《2018 年电视剧市场盘点 | 新政策环境下的"幸福"与"奋斗"》,https://mp.weixin.qq.com/s/x7Gy-aO_Doap3AkJ4CWMZA(2019 - 01 - 09)。

⑬ 《豆瓣评分 8.0! 只讲种树的电视剧〈最美的青春〉,为啥这么火》,https://mp.weixin.qq.com/s/0IJgEx7yTzbt8uF4mAYplw(2018 - 08 - 31)。

《大江东去》,以1978年恢复高考为起点,以大学生宋运辉、村干部雷东宝、个体户杨巡为代表,生动立体的人物、真实的场景再现还原了父辈们心中的"年代记忆",以多元化的视角解构特殊历史时期国营经济、集体经济和个体经济在发展过程中的探索与突围。⑭ 自开播以来收视节节攀高,豆瓣评分高达8.8分,成为2018年度豆瓣评分最高的国产剧。

2018年高质量的献礼剧,坚持现实主义创作手法,突出时代特性。将大历史与小人物融入时代浪潮,将个人成长融入时代变迁,在冲突中推进剧情发展,辅以亲情、友情、爱情,以最本质的触动引发观众的共情。

(二)分众化高品质网剧引爆热点,高热度反哺电视平台

2018年视频网站分众化趋势突出、深耕细作,为不同圈层的观众呈上了多种口味的剧目大餐。优酷、爱奇艺、腾讯三家视频网站纷纷推出各自的特色频道与剧集,头部网剧的热度甚至超越电视剧。题材涉及悬疑冒险、古装轻喜、奇幻爱情、青春校园等,剧集特定元素涉及多个圈层,悬疑、电竞、美食、偶像养成、星座等。分众细化,满足不同兴趣爱好观众的需求。且有相应的优质剧目产出,如《镇魂》《古董局中局》《萌妻食神》《忽而今夏》《媚者无疆》等。其中爱奇艺独播网剧《延禧攻略》可谓2018年现象级剧目,播放量高达181.81亿。⑮ 以反套路的人物设置、精良的服化道配置、游戏化打怪升级的情节推进设置,俘获万千观众的心,其后续热度也不可小觑。《延禧攻略》网播结束后,又反哺卫视平台,在浙江卫视进行二轮复播,首播收视登顶。除此之外,《延禧攻略》版权还被卖往多个地区,在香港、台湾、日本、越南、泰国等地掀起了一股"延禧"热。据全球最大搜索网站Google公开的一整年的热搜榜单显示,《延禧攻略》夺下电视节目类别的全球热搜冠军。

经历了卫视首播、网络跟播到网台联播、先网后台,现如今各大视频网站与电视平台合作共赢已经成为趋势。网络平台输出优质内容反哺电视剧也已经成为常态,比如优酷网剧《天坑鹰猎》在东方卫视播出,山东卫视多次选择《为了你我愿意热爱整个世界》《原来你也在这里》等网剧播出。⑯ 一方

⑭ 《〈大江大河〉豆瓣评分8.9,献礼剧如何做到高口碑?》,https://mp.weixin.qq.com/s/T6cGkl546sUerf0AR6KhGw(2018年12月17日)。

⑮ 《2018 腾讯娱乐综艺、电视剧白皮书》,https://mp.weixin.qq.com/s/z4xwyOxJDC4SQFtmNCCm_Q(2019年1月18日)。

⑯ 《2018年度娱乐蓝皮书 | 国剧篇:单一评价体系被打破,头部网剧超越电视剧》,https://mp.weixin.qq.com/s/vlYA-hSfs4ZlNENquPPytQ(2019年2月21日)。

面,网络平台首播后,电视平台可以观察到受众对剧目的实时反响,检验剧目的质量和热度,从而为后续复播减轻一定的收视风险,同时减轻一定的购剧成本。另一方面,网剧的主要受众是手持移动设备的年轻化群体,网剧"上星"也一定程度上代表着主流文化对以青年人为代表的亚文化的接受与拉拢。而青年文化群体自带的"弹幕造势"功能可以为剧目带来持续的热度。两者互补,可以为优秀的剧目吸引更多的观众。

结　语

2018年的电视剧发展是经历了狂热之后开始理性地寻求转型和突破。相比近年来出现的现象级观剧热潮,2018年的电视剧市场则冷静许多。一方面市场总量平稳中有所下降,"IP＋流量明星"公式似有失效,现实主义题材剧集重新占领电视剧市场的风向标,精品剧涌出,"口碑至上"的时代已经到来。视频网站不断进行内容垂直细分,分众化的内容吸引更多黏性度高的用户。部分网剧实现热度与口碑双丰收,并向电视平台售卖版权,二者的互利共赢已成为大势所趋;另一方面,口碑与收视不成正比的现象依然存在,"互联网＋"生态下的碎片化短视频市场开始搅动以电视剧为内容主体的传统视频平台,台网边界逐渐消融。观众的审美鉴赏能力在不断提高,只有更高质量、更符合大众精神审美需要的剧集才能得到观众和市场的认可。"影视寒冬"的疾呼更像是一种警示和呼唤,电视剧人需要砥砺前行,立足现实、面向观众、把握时代潮流;深耕优质文化内容,追求精品、推陈出新,以更高价值的精神文化作品来向广大观众交答卷,以更加优异的成绩迎接终将到来的暖春。

(刘海波,上海大学上海电影学院教授、博士生导师;蔡冉、陈鑫华、张广达,上海大学上海电影学院硕士研究生)

2018 中国话剧：理智之年

张晓欧

概　述

2018年，全国性的话剧艺术活动主要有两项，上半年的"第四届中国原创话剧邀请展"，由中国国家话剧院主办，历时4个半月，来自全国各地20家国有话剧院团、民营剧团和学校剧社的18部大剧场剧目和10部小剧场剧目，在北京集中展演，其中现实题材作品近80%；下半年的"全国优秀现实题材舞台艺术作品展演"由新组建的文化和旅游部主办，历时2个半月，一直持续至12月底。本次展演是在改革开放40周年之际，对党的十八大以来现实题材舞台艺术作品创作的一次总结和展示，展演规模、覆盖范围和参演作品数量均为历年同类活动之最。以使用同一名义、同一标识，在同一时间段内，全国联动、各自实施的方式，由各省（区、市）组织开展本地区的优秀作品展演活动，颇为少见。

由1978年肇始的中国改革开放，是中国历史上史无前例的重大社会变革，20世纪后期，中国话剧的探索、实验乃至巨变，皆是拜其之赐。在这样的历史时刻，举办全国性的展演活动，是纪念，也是昭示戏剧的新一轮出发。

这两项活动所展示的剧目中，主旋律作品占了相当比重，这一方面与主题活动的提倡有关，同时也体现了这一时期以国有院团为制作主体的中国话剧题材选择倾向。

在这一年的众多作品中，由文学作品改编的剧目较上一年度有所增加，表现了创作者对戏剧文学性的关注。值得一提的是2018年秋，在北京举办的第二届老舍戏剧节上，《老舍赶集》《平凡的世界》《日瓦戈医生》《酗酒者莫非》等11部由中国、法国、俄罗斯、波兰艺术家创作的剧目相继上演，文学作

品的戏剧化热潮正愈演愈烈。

2018年,一些重要的国家院团、戏剧节展继续成为引进域外优秀戏剧演出的平台,国家大剧院、国家话剧院、上海的中国大戏院国际邀请展等都有不俗的表现,乌镇戏剧节、上海静安戏剧谷展演更是引起戏剧爱好者的追捧。

与京沪轰轰烈烈的展演相呼应的是,中国的话剧演出活动,正随着经济的发展,剧场设施的增加与改善,从一线城市辐射到二、三线城市,这一年,苏州、南京、宁波等地都举办了定位不同、规模不一的话剧节,无论如何,这都是戏剧事业的福音。

一、主旋律大年

伟大的时代需要伟大的戏剧,波澜壮阔的历史,需要戏剧工作者的才华。2018年,是主旋律的大年。

第四届中国原创话剧邀请展包括了来自全国各地28台剧目,此项活动创办于2015年,是一项全国性戏剧演出活动。经过几年努力,已经成为原创优秀戏剧作品的重要展示阵地和交流平台,影响力日益提升,为推动中国话剧创作演出的繁荣发展发挥了积极作用。而全国优秀现实题材舞台艺术作品展演还是第一次,此次参演作品中,儿童剧类话剧作品共有46部。

从内容上看,"邀请展"中现实题材作品占据多数,参演的28部剧目中,有12部大剧场剧目和9部小剧场剧目为现实题材作品,《谷文昌》《独龙天路》《在变老之前远去》讴歌了共产党员带领群众建设幸福家园的追梦之路,《家客》《老有所倚》《陶里街23号》反映了普通人的真实家庭情感,《你的侧脸》《拯救大兵友友》表现了青年人的爱情生活和成长经历。

全国优秀现实题材舞台艺术作品展演中,则有反映重要项目成就的《追梦云天》、歌颂各行各业为祖国建设和发展作出贡献的劳动者的《柳青》、反映环保理念和生态保护的《塞罕长歌》、弘扬在改革开放过程中为国家发展努力工作默默奉献精神的《闽宁镇移民之歌》以及讲述改革开放给普通人生活带来变化的《船歌》等。

两项重要展演中的这些原创作品,既体现了话剧在表现现实题材方面一贯的优势,也在继承中国话剧传统基础上不断创造新的表现方式,绝大部

分可划入主旋律创作的范畴。

主旋律作品如何出新,是个老话题,但本质上又是个伪命题。主旋律作品,简言之,即体现官方意识形态导向的作品,它为主流意识形态认可,是主导文化价值观的体现。遗憾的是,今天中国话剧界的现状是,国有院团往往把主旋律作品仅当作政治任务来完成,选题简单化,艺术处理程式化,盲目追求大投入、大排场,生编硬造,故事的空洞、人物的单薄、思想的肤浅也就可想而知。这样的作品,既不能入脑,更难于入心,极大地损害了主旋律作品的形象。

此外,这类作品的传播,也存在竭泽而渔的现象,有一部中国梦和"一带一路"主题作品,据称已经演出两百余场,但其实绝大多数是免费在大学里演出的,如果是作为公共文化产品,倒也无可厚非,但完全不考虑投入产出,漫天送票,却令人对其产生不良评价,最终拉低了话剧的艺术品位,也拉远了与观众的距离。

有评论指出,在世界范围内,各国的戏剧人都有上演民族历史、传播国家意识的职责。问题是如何将政治意识转化为戏剧探求社会和人生的助力。对于正处于伟大变革之中的中国,比以往任何时候,都需要有弘扬国家主流价值观的戏剧作品,它产生的巨大影响,将起到引领团结各方,形成合力的不可估量的作用。这样的案例,一部中国话剧史,已经生动地告诉了我们。2018年,话剧《于无声处》在上海重排,这是那个年代的主旋律,剧场里,观众恍如隔世地回顾了那个特殊的年代,而话剧人,是否找寻到了失落已久的敏感与勇气呢?

二、文学的观照

一百年前,乔治·贝克在他著名的《戏剧技巧》一书的结尾感叹道:"随着岁月的流逝,戏剧杰作越来越多,编剧工作也就变得越来越困难了。"他所说的,当然是指那些意欲留名戏剧史的作家。但即便是中国今天的编剧,也会深深感到前所未有的创作困难。

改编,是一个不错的选择。

2018年第二届老舍戏剧节在话剧界广受好评,这个以"老舍"为关键词的戏剧节,遵循其创办主旨,呼唤戏剧文学精神,把"民众情感、人文关怀、民

族语言、国际视野"作为主题词,组织了一批国内外具有文学性、思想性、符合大众审美的戏剧作品,11台戏中依托文学作品的超过一半,具有比较深厚的文学基础,这在当下的戏剧舞台难能可贵。

开幕大戏《老舍赶集》根据老舍的六则短篇小说创编而成,以新视角解读旧故事,保持了作家幽默的语言特色。根据刘震云同名小说改编的《一句顶一万句》,则从原著中寻找到"获救"的主题,以曹青娥多舛的命途为主线,讲述三代人自我救赎的历程。陕西人民艺术剧院的话剧《平凡的世界》,则根据路遥同名小说改编而成,主要讲述陕北黄土高原双水村三家人的命运,反映了广阔的社会面貌。根据金宇澄同名小说改编的《繁花》,以20世纪60年代和90年代的片段交替叙事的形式,呈现了两个年代不同人物的命运走向和人生境遇。而来自武汉江湖戏班剧团的小剧场作品《呐》带着鲁迅的文学精神与当代青年的社会思考走上舞台,青年导演张肖的《认真的重要性》则把王尔德笔下的两个精神贵族放在列侬的摇滚音乐时空里对望。俄罗斯科米萨尔日芙斯卡娅模范剧院根据帕斯捷尔纳克长篇小说《日瓦戈医生》改编的同名话剧,从小说中选取了12个人物作为主要角色,最大限度地传递出原著深刻的精神内涵。这些剧目的共同之处,是投射出文学内涵赋予戏剧的深厚力量,在剧场里演绎了时代的宏阔发展。

在上海,作家王安忆把1943年的畅销小说《风萧萧》改编成话剧,评价不一。这是上海话剧艺术中心2018年原创演出季的重要作品,中心负责人表示,"悬疑只是这部剧的一方面,但不是最主要的,我们更希望让观众感受到那个年代所特有的文化"。王安忆表示,"小说可以肆意叙述的,可以慢慢慢慢道来,但是戏剧要求你把故事都控制在一个空间、时间里面"。她坦言,改编剧本,最大的困难源于结构。

徐訏是一位风格独特的现代作家,但一般的读者、观众对他并不熟悉,当年的畅销小说《风萧萧》,在今天却是一部知者寥寥的作品。首演中,好多观众中途退场。有些人表示,是在煎熬中看完的。

随后,在豆瓣上的诸多短评,也显示观众对这部戏的评价不高。

"故事情节人物关系一片混乱,只有舞美交了作业,各种人设不合理,也许是我没看懂,但不只我。"

"看到二分之一处,我们那排全都走光,顿时觉得坚守是羞耻的,遂撤离。"

"精力都放在了声色光影和舞台布景上,台词和表演太弱了。莫名其妙的笑和尴尬的哑剧,毫无感情和逻辑的对话,情节设计也太垮了。"

"话剧中线索太多,总感觉有太多想讲的东西给观众,但是都没讲到点子上。观众看不懂,是应该的,但是话剧没讲清楚是不对的。"

"舞台上呈现的人物太多,我努力地在走进他们。可是,不容易。"

无所顾忌的网络评论,代表了一部分观众的真实感受,而一向热情的上海媒体对此却集体失声。一位著名评论家在《新民晚报》发表了他的观后感,大约是碍于情面,写了这样的一段话:"我在看演出时,也非常认真,既是对演员劳动的尊重,也是对安忆创作的尊重。应该承认,我看得还是有点吃力。因为要追索12个人物的来路以及他们隐隐约约闪现的背景,在自己心里建构一个戏剧情境和人物关系。否则,猜谜的时间会大大干扰看戏的审美。"

应该说,将小说改编为话剧虽为良策,但并非坦途。而改编徐訏的小说更有一定的难度,其作品的语言和叙事结构具有很明显的西方现代派风格,即便为小说大家的王安忆,也未必如她改编《金锁记》那样得心应手,而不熟悉原著的观众在看戏时的懵懂,也就可以想象了。

但无论如何,对这样尝试,还是要给予充分的肯定。

我们常说:"戏剧文学是文学中的文学。"2018年,以老舍戏剧节为代表的这些改编剧目的问世,为国内差强人意的话剧原创注入了文学精神与文学力量,在强调现代审美手段技术的当代剧场里,唤醒戏剧文学精神正成为有追求、有眼光的话剧人的共识。

三、剧场矩阵的形成

近年中国经济的持续繁荣,令各地政府加大了对文化事业的投入,加之城市总体规划的部署与城市功能的转型,剧场建筑的数目在不断增加。

2017年底,位于安福路的上海话剧艺术中心在运营17年后,首次进行大规模整修,并预计在2019年春天再度和观众见面。话剧艺术中心成立22年,搬进话剧大厦17年,制作了近300台中外作品,吸引了超过700万观众走进上话剧场,成为上海的文艺地标。

就在一些观众担忧在大修的这一年多看不到上海话剧艺术中心的演出

时,中心发出"安民告示",剧场进入整修,上话的创作和演出不会停,剧目将在上海大剧院、美琪大戏院、虹桥文化艺术中心等上海各大专业剧场演出,计划推出近40台剧目。

上话有这样的底气与安排,源于上海剧场资源的丰富。就在上话大修后不久,地处黄浦区环人民广场演艺活力区的牛庄路704号,88岁的老剧场中国大戏院在精心修缮6年后重新开放。大戏院修旧如旧,恢复了1930年代初建时的样貌。而回归演艺市场后,中国大戏院定位于以综合戏剧演出为主的中型专业剧场,与周边剧场形成错位竞争。

改造后的中国大戏院,主体建筑面积达到5 320平方米,拥有梯次观众席三层,座位数878座,达到中等专业剧场规模。同时,剧场配备了国际顶级的舞台灯光和音响设备,带给现场观众完美的观演体验。

开幕演出季包括由诺贝尔文学奖得主帕慕克小说改编的话剧《雪,覆盖下的真相》,意大利导演罗密欧·卡斯特鲁奇作品《不可自理的生活》,美国普利策戏剧奖获奖作品《耻》,日本静冈县舞台艺术中心根据卡夫卡经典小说改编的《变形记》,纽约时报剧评人优选剧目《西方社会》,以及德国柏林邵宾纳剧院制作、托马斯·奥斯特玛雅导演的《海达·高布乐》等,其中多部剧目是亚洲首演或中国首秀。导演田沁鑫被聘为中国大戏院艺术总监。中国大戏院同时与上戏青年剧团签订战略合作协议,将成为上戏青年剧团的实践基地。

上海是中国剧场最密集的城市之一,上海的演出场所每百万人拥有量为4个,每百万人拥有座位数7.2个,历史上,就有如长江剧场、兰心大戏院等专门演出话剧的剧场,这几年,又有不少新剧场亮相,星罗棋布,成为城市新的文化地标。各剧场群依据各自所处区域特色,形成多元丰富的剧院新格局。

2018年底,又有好消息传来,上海将人民广场演艺区正式定名为"演艺大世界——人民广场剧场群",并发布其三年行动计划纲要,提出将努力建设最"高"剧场密度、最"大"集聚效应、最"强"协同合作、最"广"市场空间、最"优"服务环境的演艺活力区之一。目前区域内正常运营的剧场和展演空间39个,密度高达14个/平方公里,是全国规模最大、密度最高的剧场群。区域内主要剧场年均演出总次约3 000场,占全市的1/5,有这样的说法,走过一条马路,就能走进一座艺术殿堂。

根据统计,至2018年,上海全市共有持证剧场和演艺空间147家,这些历史积淀深厚、历经风霜的老剧场,承载着几代戏剧人的梦想、几代戏剧观众的感情,以及源远流长的戏剧文化。

近年来,各地的剧场建设也在一路高歌猛进,奋起直追,有的是翻新,有的是新建,推动了城市文化的发展,提升了城市竞争力,虽然与欧美发达国家相比,在剧院的数量、接待观众人数、演出场次、票务总收入、带动周边消费等指标上还有相当大的差距,但无疑已经是戏剧史上最好的时期了。

戏剧现象是与剧场共生的,从古罗马到今天,有什么样的剧场,就有什么样的戏剧。今天的中国剧场,代表着新的戏剧生态的形成,正如高速铁路在改变着中国人的出行方式,从这个意义上来说,我们呼唤更多的、更有创造性的剧场的出现。

四、话剧节庆化

2018年乌镇戏剧节进入了第六个年头,这依旧是一场戏剧爱好者的狂欢,8月16日售票当日,开票仅五分钟,《茶馆》《小王子之风沙星辰》《演员实验教师》《客厅》等6部剧目就已售罄。在如梦如幻如痴的戏剧节期间,来自世界17个国家及地区,29部100多场中外特邀剧目轮番上演,青年竞演入围作品、古镇嘉年华演出、小镇对话等将多元的戏剧文化展现得淋漓尽致。

但戏剧节结束后,也出现不同的声音,诘问:戏剧节为谁而办?指出今年的乌镇戏剧节在特邀剧目安排上"头重脚轻",前半段集中更多关注度高的名导、名团作品,后半段却不够分量。孟京辉导演的开幕大戏《茶馆》、孙晓星导演的《樱桃园》,也因实验性过强遭遇差评,甚至被指责为糟蹋经典著作。平心而论,在一个开放的戏剧节上,争议是正常的,乌镇戏剧节获得的巨大成功,是当代中国话剧少有的荣耀,它已经成为一个戏剧文化现象,给了我们很多宝贵的启示。我们不能指望每一届都是万人空巷、好评如潮,作为一个进入常态的戏剧节,最重要的是始终保持一定的水准、强化自己的风格和识别度。

5月5日至5月23日举行的2018上海·静安现代戏剧谷展演也是这一年颇为成功的活动。来自8个国家的17部戏,在现代戏剧谷所覆盖的美琪大戏院、上戏实验剧院、大宁剧院、艺海剧院、云峰剧院、静安区文化馆静

剧场进行了36场演出。

这17部戏中包括：日本导演铃木忠志的《特洛伊女人》、波兰导演格热戈日·亚日那的《铸剑》、法国导演米歇尔·迪蒂姆的《阿Q》、俄罗斯亚历山德琳娜大剧院的《大胆妈妈和她的孩子们》、英国壁虎剧团的《学院》、田沁鑫的《四世同堂》《阿尔兹记忆的爱情》、澳大利亚导演Moira Finucane导演并同中国演员合作的《洪水》以及过士行编剧、易立明导演的话剧《帝国专列》。现代戏剧谷特别设置了节中节——"立陶宛戏剧节"，以呈现不一样的精彩。立陶宛VMT国立剧院带来了《灵魂的故事》《假面舞会》《三姐妹》三部经典作品。其中契诃夫的《三姐妹》和莱蒙托夫同名诗剧《假面舞会》都是立陶宛戏剧大师里马斯·图米纳斯的代表作品；《灵魂的故事》是该团纪念英格玛·伯格曼诞辰100周年的最新力作。

2018年，据不完全统计，从北到南，沈阳、苏州、南京、宁波、温州、深圳，都分别举办了话剧节、戏剧节，这是一个新的动向，呈现出以下几个特点：

首先，参加展演的团体普遍具有较高的水准。如温州戏剧节的根据老舍小说改编的《二马》；赖声川导演的《宝岛一村》《蓝马》；明星包文婧、洪剑涛演绎的新版谍战剧《潜伏》；京味儿经典的怀旧话剧《痴爷》；央华时代"女性三部曲"之一《戴茜今晚嫁给谁》；开心麻花爆笑舞台剧《羞羞的铁拳》等。苏州青年戏剧节参演剧目则包括：根据路遥作品改编的《平凡的世界》，国家话剧院制作出品、田沁鑫执导的《四世同堂》，畅销小说作家东野圭吾的温情巨作《解忧杂货店》，英格玛·伯格曼作品改编、过士行执导的《婚姻情境》，王安忆原著、焦媛主演的《长恨歌》；英国书屋剧院版英文话剧《简爱》，80后戏剧导演王翀的《平行宇宙爱情演绎法》，跨界创作《孟冰经典剧本朗读音乐会》等。

其次，作品的类型多种多样，并注重对观众的引导。如深圳第二届南山戏剧节剧目包括了中国古代背景下的荒谬喜剧《徐娘梦》，曾受到爱丁堡前沿艺术节五星推荐的《小兵张嘎·幻想曲》，聚焦情感和现实话题的《杏仁豆腐心》，2015年罗马前沿艺术节的获奖剧目《爱情引力》，改编自村上春树同名小说的舞剧《天黑以后》，爱丁堡戏剧节先锋戏剧奖作品《欢乐颂Jun NK》等。宁波都市话剧节的展演作品包括：孟京辉话剧《恋爱的犀牛》《两只狗的生活意见》、开心麻花《莎士比亚别生气》、国话出品《罗刹国》等。

在这些话剧节上，观众除了可以欣赏多部佳作外，中戏名师话剧导赏

课、话剧体验课堂进企业也逐一开展。公开课、戏剧工作坊、青年戏剧实验室等多个活动单元,多维度地与话剧观众接触。

第三,这些戏剧节既有市场化运作,也有政府资助扶持,票价亲民,公益色彩明显。上海·静安现代戏剧谷是由上海静安区人民政府发起并主办的,剧目在现代戏剧谷展演期间都有政府补贴,大部分的演出票价会在180元到380元之间,最高票价会限制在580元,最低则有80元的公益票。宁波市根据市民的戏剧消费欲望票价是在100元至200元之间,想方设法通过政府扶持等多方面的努力降低门槛,让更多市民能走进剧院。南京戏剧节青年单元的票价也很"亲民",最低票价仅售50元。深圳南山戏剧节所有演出及活动市民均可凭身份证在指定地点或渠道免费领票入场。

结　语

改革开放四十年,物换星移,话剧史称的"新时期话剧"也为"新世纪话剧"所取代,四十不惑,中国话剧站在前人的肩膀上,理应登高望远,蹄疾步稳,自信前行。

但是,我们必须指出,我们的创作的总体状况还很不理想,2018年,无论是主旋律还是其他类型,没有现象级的作品出现。许多所谓的原创作品,在思想深度、艺术品格上,还不能令人满意,不能得到观众、市场的认可。

剧作家、导演们虽然开始从文学作品中汲取创作的题材与营养,但将文学性转换成戏剧性方面,功力还比较欠缺,没有注入作为改编者的独特想象和处理。与国外同行相比,选取文本的眼光仍很局限。

我们的剧院越造越好,却大部分时间人气不足,在一些地方,豪华的大剧院实际沦为政府文化的"面子工程"。票价过高,演出市场的消费潜力未被充分激活,缺乏优秀的剧院管理和演出经营人才,这些都阻碍了话剧演出市场的健康发展。

凡此种种,需要站在理性的高度,以科学的态度、热爱戏剧事业的拳拳之心,遵循创作规律,扎实推进。

(张晓欧,上海戏剧学院副教授)

第三辑　理论批评

- 改革开放　续写新篇
- 2018年中国动画理论综述
- 创作·美学·批评·传播
- 2018年中国纪录片理论研究综述
- 2018年中国话剧研究综述

改革开放 续写新篇
——2018年中国电影理论批评述评

李建强

2018年,对于中国是一个非常值得纪念的年份。四十年的改革开放,给中国带来了巨大的变化,也更加明确和坚定了中国特色社会主义文化建设的方向。中国电影理论批评,在这样一个重要节点,也积极汇入社会主流,总结历史经验,发掘历史记忆,坚持改革开放,继续开拓研习,取得一批重要理论成果。

一、视 点

本年度,电影理论批评围绕中国电影改革开放四十年的历程,既注重总结发展经验,又不回避矛盾和问题,在宏观和微观的交叉、理论和实践的结合、当下与未来衔接的基点上,对国际国内电影的动态走向进行及时跟踪,予以深入探析,努力为中国电影在新时代的发展问诊切脉,发挥了理论批评特有的反馈作用,体现了理论批评应有的立场品格。

(一)总结中国电影改革开放四十年的经验

起自1978年的改革开放,至今已走过了整整四十个年头。四十年来,中国发生了翻天覆地的变化,中国电影也取得了巨大的发展。总结四十年的发展历程,从中钩沉发凡和汲取经验,自然成为本年电影理论批评关注的重要切入口。

1. 四十年的经验值得珍视

改革开放四十年,与中国历史发展同步,中国电影走过了艰难曲折的发展道路。电影成为时代进程的一面镜子,时代成为电影发展的重要动力。

对此,批评家们并不讳言。尹鸿认为,这体现了中国电影与时俱进的巨大生命力。他据此将四十年的发展划分为以下几个节点:一是开启中国电影新时期,二是电视时代的电影娱乐化转型,三是走向世界的中国电影,四是电影大国的复兴,五是从电影大国到电影强国。① 胡克提出,四十年的改革开放,为中国电影和中国电影理论提供了千载难逢的条件,中国电影和电影理论的飞速发展,与中国改革开放的进程息息相关。② 陈旭光认为,改革开放四十年,中国电影产业可以概括为:在伤痕中苏醒,在改革中奋进,在矛盾和艰难中持续前行,最后整合成一部多元融合的文化创新历史。③ 笔者完全赞成上述见解,十一届三中全会以来,中国电影摆脱"为政治服务"的禁锢,大力推进体制和机制改革,与民心相通,与世界相向,与时代"同呼吸,共命运",成就了自己,也检验了中国改革开放的强大生命力,成为现代中国、现代文明发展的一面镜子、一个有说服力的典型案例。

2. 四十年中国电影的主要变化

四十年中国电影的整体变化,可以用翻天覆地来形容,专家们的目光被不同的变迁所吸引。周星提出从体制上、法治轨道上、整体观念上取得的发展进步最值得肯定和重视。贾磊磊则将变化概括为十大方面:一是国有、民营、外资与合资并存的新的生产体制基本建立;二是以电影院、电视台、互联网、多媒体为传播放映平台的多元化电影传播网络开始形成;三是探索建立社会效益与经济效益并举,社会效益第一的制片管理模式;四是成为全球银幕数量最多、唯一能与好莱坞进行正面市场博弈的国家;五是逐渐形成了多层次、多梯队、多样化的导演艺术团队;六是以类型为导向的产业化生产成为中国电影主流;七是形成本土电影与进口影片平分秋色的市场竞争格局;八是电影生产的审查制、分级制不断完善进步;九是中国电影理论批评不再局限于传统的电影影像分析,开始同时兼顾市场分析、观众分析和效益分析;十是代表国家品牌的中国电影学派和中国电影理论批评学派的建构已被明确提上议事日程。④

① 尹鸿:《关乎人文 化成天下:改革开放40年的中国电影》,《北京电影学院学报》2018年第2期。
② 周星、贾磊磊、章柏青、胡克等:《改革开放四十年中国电影理论与创作的回顾与展望》,《电影评介》2018年第8期。
③ 同上。
④ 同上。

在宏观解析的同时,丁亚平从"中国电影创作流变及其发展策略"⑤、陈犀禾和赵彬从"电影美学发展研究"⑥、陈旭光从"电影的美学重构与文化流变"⑦、李建强从"中国电影理论批评的发展流变"、厉震林从"电影表演的渐行渐进"⑧、陈彦均从"谍战电影政治修辞的位移"⑨、刘嘉从"放映市场的变迁"⑩、刘扬从"电影发行业变革"⑪、聂欣如从"纪录片美学之变"⑫、王茵从"城市喜剧电影文化范式的转变"⑬、刘藩从"电影制片公司发展经验与启示"⑭、张琦从"电影产品(生产)之变迁"⑮、尹鸿和梁君健从"建构大众电影的叙事范式"⑯、刘思佳从"主旋律电影创作理念的转型"⑰、谭苗和鲁昱晖从"青春题材电影的时代叙事"⑱、赵卫防从"内地与境外电影合拍的流变及影响"⑲、高有祥和高山从"合拍电影叙事流变"⑳、王丽君从"电影美术分析"等角度对改革开放四十年来中国电影的进击和创造进行阐述㉑,林林总总,无所不涉,给人以全面、系统、完整的概观,也使人为之感到精神亢奋。

3. 中国电影对世界电影的贡献

在全球化时代,中国的变化当然不可能是闭锁的、单向的。张颐武认为,成长起来的中国电影正积极走向世界,全球电影由于中国电影市场的发展也在发生深度调整,包括好莱坞电影不得不调整和增加中国元素,把中国

⑤ 丁亚平:《改革开放四十年中国电影创作流变及其发展策略》,《当代电影》2018年第7期。
⑥ 陈犀禾、赵彬:《中国电影美学发展研究(1978—2018)》,《电影艺术》2018年第5期。
⑦ 陈旭光:《论改革开放四十年中国电影的美学重构与文化流变》,《浙江传媒学院学报》2018年第5期。
⑧ 厉震林:《改革开放40周年:中国电影表演学派渐行渐近》,《艺术评论》2018年第6期。
⑨ 陈彦均:《改革开放后中国谍战电影政治修辞的位移》,《北京电影学院学报》2018年第3期。
⑩ 刘嘉:《改革开放四十年放映市场的变迁》,《当代电影》2018年第8期。
⑪ 刘扬:《改革开放四十年中国电影发行业变革研究》,《当代电影》2018年第8期。
⑫ 聂欣如:《改革开放四十年中国纪录片美学之变》,《当代电影》2018年第9期。
⑬ 王茵:《改革开放以来国产城市喜剧电影文化范式的转变》,《当代电影》2018年第7期。
⑭ 刘藩:《改革开放以来中国电影制片公司发展经验与启示》,《当代电影》2018年第6期。
⑮ 张琦:《改革四十年:中国电影产品(生产)之变迁》,《当代电影》2018年第6期。
⑯ 尹鸿、梁君健:《建构大众电影的叙事范式》,《当代电影》2018年第7期。
⑰ 刘思佳:《类型化·市场化·大众化——论改革开放四十年主旋律电影创作理念的转型》,《当代电影》2018年第7期。
⑱ 谭苗、鲁昱晖:《论改革开放与青春题材电影的时代叙事》,《当代电影》2018年第7期。
⑲ 赵卫防:《从华语圈到全球化——改革开放四十年来中国内地与境外电影合拍的流变及影响》,《当代电影》2018年第9期。
⑳ 高有祥、高山:《改革开放40年合拍电影叙事流变》,《电影艺术》2018年第5期。
㉑ 王丽娟:《改革开放40年的中国电影美术分析》,《电影艺术》2018年第5期。

作为自己的核心市场,这是百年电影史上从来未曾有过的大变局。李道新提出,改革开放四十年来,中国电影通过对主体和客体、电影和艺术、娱乐和产业、文化和媒介这些关键维度的穿透讨论和反复运作,日渐成长成熟,正逐渐形成颇具特色的生产主体与消费主体,并以自己特有的成长经历和多种贡献,为世界电影提供了一种最丰富、最复杂,甚至充满着矛盾、张力的经验和教训。㉒ 这些或点或面的迁徙,已开始引发亚太国家和世界各国的广泛关注和重视。

(二) 关注新时代新力量与新主流

新世纪以来,中国电影与新的时代一同前行,其中一个突出表征是崛起了一个"新力量"的青年导演群体。他们是借助次二元生存的一代,在主体性、世界观、电影观和创作思维等方面都表现出与以往电影人不同的特点。对于中国电影新力量,理论批评界已持续关注多年,本年度对新力量的关注势头不减,并且因为着意把新力量与新主流联系起来,不仅把研究推向深入,也显现出更加开阔的视野和更富远见的谋略。

1. 对新力量的再认识

对"新力量"的认识,历来众说不一。陈旭光指出,相对于前面几代电影人,新力量很难在电影中明确感知他们的主体形象,有意隐匿自己,进行偏向客观化和游戏性立场的创作,成为他们共同的选择。明显的表征就是,新力量的视点大多是客观的全知视角,他们不像前面几代导演,喜欢采用代表自己的自知视角,更多偏向客观的全知视角。与之相连,新力量导演注重观众,尊重市场,善于利用互联网,进行跨媒介运营、跨媒介创作。总体上说,他们更喜欢走市场,更热衷观照外面的世界,在电影制作中省略了许多繁文缛节,同时显露出缺乏内在底蕴的倾向。㉓ 胡劲军认为,所谓新力量,是指未来5到10年将对电影产生重要影响的新生力量,对中国电影尤为重要。㉔ 饶曙光针对性地提出,对"新力量"的理解,不能只局限于导演,还应该包括编剧、摄影、录音、美工等,以及跨界而来的"外来力量"㉕。这些新的注重内

㉒ 周星、贾磊磊、章柏青、胡克等:《改革开放四十年中国电影理论与创作的回顾与展望》,《电影评介》2018年第8期。
㉓ 陈旭光:《新时代 新力量 新美学》,《当代电影》2018年第1期。
㉔ 《胡劲军宣讲上海文艺政策:高度重视三种写作者》,《影艺独舌》2018年12月22日。
㉕ 饶曙光、尹鸿、李迅、张耀丹:《完善机制 科学发展 助推新力量》,《当代电影》2018年第1期。

质性的认识和定位,无疑要比单以年龄、代际划界,更具价值和意义。

2. 新力量的主要特征

这一代导演的"生存方式"可以概括为:以二次元为表征的"技术化生存"和"网络化生存"。尹鸿认为,总体上说这一代人的专业训练比较好,而且大部分有过在其他媒体的历练经历。原来的学院派新人都是按自己的电影理念去创作电影,但"新力量"乐于在跟观众的交流中实现自己的梦想。新力量中既有热衷走商业道路的,也有特别喜欢拍文艺片的,各有所好,各行其是。尤为不同的是,"新力量"的命名,主要是政界、学界和理论界的行为。也许,他们本身并没有需求与自觉,从一开始被命名,到后来被归类研究和集中宣扬,似乎都不是他们的本意。这就决定了,一方面新力量与前面几代导演的概念不尽相同;另一方面,这一群体观念上的开放性、意识形态上的包容性、艺术方法上的多元性、与现实生活的贴近性,也和第五、第六代导演显示出了差异。[26] 李迅则把新力量称之为"六代后",认为他们一方面更商业化,另一方面是主要面对农村、小城镇,那些不那么现代化、城市化的地方去寻找自己创作的灵感,把镜头对准那些边缘的、日常不太为人关注的生活形态。[27] 自然,在发掘把握特征、重视褒扬奖掖的同时,对于新力量,更重要的是给予针对性的帮助和指导。

3. 让新力量成为新主流

新力量之新,关键在于创意创造之新。因此陈旭光提出,"新力量"导演应该践行、追求更高远的目标,应该在提升电影产品的质量、在自觉强化质量提升的保障机制、在更好地建设中国电影的新时代,为人民、为时代提供更多有温度、接地气、大情怀的好作品。尹鸿认为,新力量面临最大的挑战有两个:一个是外部力量的影响太多,一个人成名了,有砸钱的,砸情的,还有砸宣传的,各种因素导致他们可能失去做电影的初心;另一个是他们中的一些人专业底气不足,成功带有比较大的偶然性。有才华和有素养并不完全是一回事,要具有包括生活、人文和价值观的综合性素养,能拍各种成熟的生活剧和情节片,这才是"新力量"的本分和价值。饶曙光提出,如何帮助整体青年导演队伍的成长,充分释放他们的能量,让他们在中国电影的可持

[26] 饶曙光、尹鸿、李迅、张耀丹:《完善机制 科学发展 助推新力量》,《当代电影》2018年第1期。
[27] 同上。

续发展中发挥更好的作用,需要从顶层设计的高度去考量。今后的方向,包括为青年导演的创作提供更好的生产环境、更好的体制机制保障、更加全方位全过程的合力支持,真正有序推进中国电影从产业的黄金十年走向创作的黄金十年。㉘ 万丈高楼平地起。让新力量真正成为新主流,不可能一蹴而就,但目标方向已然明确,接下来重要的是上下形成合力、全盘扎实推进。

(三)加强电影工业品质和工业美学研究

近年来,随着"质量提升""产业转型升级"等成为业界热议的话题后,电影人愈发意识到,中国电影的发展终究需要一个成熟完善的工业体制来作支撑,这是绕不过的一个环节、一道坎儿。尽管对此各方意见并不完全一致,但大家的关注度愈益汇聚,形成的共识亦日渐增多。

1. 推进工业品质和美学的重要性

"电影工业美学",这个术语实际上出自北京大学教授陈旭光,多年来他一直在进行这方面的持续思考。在他看来,"电影工业美学"这一命题,不是针对电影生产过程或产业链的某一个环节,而是统领当代中国电影发展的一个关键,是一个可以建构复杂多元的体系性的整体构架。㉙ 饶曙光提出,提出建构中国电影工业美学不是无的放矢,也不是一个纯粹的理论问题,而是一个具有很强针对性的现实问题。中国电影要立足国内、走向世界,必须及早进行战略性布局,大力推进工业体系建设,建立起一套完整的中国电影未来发展赖以生存的"重工业"。㉚ 饶曙光、李国聪强调,发展电影"重工业"是推动中国电影高质量发展的重要支柱,"重工业电影"的崛起既是市场转型与产业升级的内生性需求,也是中国电影冲出亚洲、走向世界的基础性工程,它是中国国家软实力和硬实力融汇的双重体现。㉛ 确实,多年的经验告诉我们,对于新时代的中国电影,如果没有坚实的电影工业基础,很难实现整体性的升级换代,实现从电影大国到电影强国的有序转变。尤当清醒的是,这个体系对于我们还有很长一段路要走

2. 明晰电影工业品质和美学的内涵

陈旭光认为"工业美学"体系的建构,从具体而言,至少包括如下几个方

㉘ 饶曙光、尹鸿、李迅、张耀丹:《完善机制 科学发展 助推新力量》,《当代电影》2018年第1期。
㉙ 陈旭光:《新时代中国电影的"工业美学":阐释与建构》,《浙江传媒学院学报》2018年第2期。
㉚ 饶曙光:《论新时代中国电影发展新思路》,《浙江传媒学院学报》2018年第4期。
㉛ 饶曙光、李国聪:《"重工业电影"及其美学:理论与实践》,《当代电影》2018年第4期。

面:一是侧重内容层面,二是侧重于技术层面,三是侧重于运作、管理、生产机制的层面。这样一种工业美学原则,是由艺术性要求、文化品格基准、制作技术要求、管理规范等元素综合集成的。关键是要在电影生产过程中弱化个人的、感性的、随意的成分,代之以理性、协同、标准化的生产规范,统筹协调电影商业性和艺术性的要求、实现历史、美学、艺术和影像的有机统一。李立强调,"电影工业美学"说到底应该是一种国家电影理论,中国电影要实现在新时代的创新性发展和创造性转化,必须具备更完备、更清晰的理论构架,电影工业品质既是一种认识论的深化,也是一种实践论的指导和升华。㉜笔者极为赞同这些认知,"工业品质和工业美学"除了"技术美学标准",更为重要的是一种系统全面完整的观念形态和行业标准,是一套引导中国电影供给侧改革、高质量发展的重要准则。于此,中国电影界亟须形成更多的共识。

3. 拓展电影工业品质和美学的空间

近年来,中国电影出现了一批社会反响强烈、票房过亿的大制作。陈旭光认为,对于产业生态来说,一部五十多亿元票房的《战狼2》,可能不如五六部十几亿元票房的电影对中国电影工业的发展更有益处。因为,前者成功的偶然性很大,难以仿效和复制,后者遵循了电影工业美学制作原则,可以拆分解析和重复生产。为此他提出,"电影工业美学"观念体系应做如下拓展:一是在内在观念上怎样把电影真正视为工业、产业或曰文化创意产业;二是在电影评价标准上,怎样确立更加开放、立体的标准;三是电影工业美学思想和理论原则应该通过影视专业教育加以定型、传承和传播。饶曙光提出,在工业化升级换代的过程中同步完成工业美学建构和表达,要注意避免价值观混乱和粗痞化美学,标准和原则的设定要经过更多的研讨,有更多的实践作为依托。笔者尤为赞同和想要表达的是,不要一提重工业便一哄而上,怎样处理好传统和现实的关系,怎样处理好重工业和轻工业的关系,怎样将工业体系的建设、文化美学建设与充足的人才储备有机结合起来,都是需要我们花大力气研究和持续验证的,盲目推进中国电影重工业,有可能拔苗助长、适得其反。

(四)高科技与中国电影未来发展

当代科技的迅猛发展及其带来的电影形态的日新月异,早已超出了人

㉜ 李立:《电影工业美学的批评与超越》,《浙江传媒学院学报》2018年第4期。

们曾经的预料。基于4K、3D、4D、巨幕、高帧率、高动态范围、广色域、沉浸式音频等格式电影的摄制和播映,高新技术电影已成为全球电影产业追踪的热点。高科技与电影未来发展,近年理所当然地引发理论批评界的更多关注。4月,作为第八届北京国际电影节主推的四大论坛之一的"电影科技国际论坛"在北京举行;11月,第27届金鸡百花电影节主打的"电影工程技术与电影工业体系构建"论坛在广东省佛山市举行;12月,由上海交大与中国电影家协会共同举办的"高科技与中国电影的新时代高峰论坛"在上海举行。如此高密度、高层次的研讨,展示出新的研究动向,传递出理论批评界的敏感神经与艺术触觉。

1. 电影科技发展呈现提质升级增效的基本趋势

刘达、王萃等通过对美国、日本的实地考察,指出,全球电影科技发展的新趋势可以归纳为:(1)围绕质量、安全和效益,持续追求视听质量和观影体验;(2)高新技术格式电影显著提升了电影的视听品质,有效增强了电影的综合竞争力和影响力;(3)科技进步引领影院提质升级,将全面提升运营质量、服务水平和管理效率。[33] 侯光明认为,先进技术发展是提升电影工业完成度的强力支撑。当前,先进影像技术正在改变世界电影格局,谁占领了先进影像制高点,谁就占领了未来电影产业的制高点。许菀楠强调,人工智能已经成为全球新一轮科技革命和产业变革的着力点,孕育着无限生机,电影作为视听因素、时间与空间因素相结合的第七艺术,本身就是一次与科技密切相关的变革。无论电影人工智能本身的运用,还是进入电影作品里的人工智能,两者都值得期待。[34] 笔者完全赞同上述分析,电影嫁接高科技概念和最新技术成果,既维系了传统影像作品的形式基因,又自然而然地带来了新生的影像介质,并以此对电影原先的生产程序和制作模式提出挑战,体现了新世纪影像艺术的美学内涵和架构。[35] 这一趋势无法更改,就如同我们无法对抗大自然的进化发展一样,顺之者昌,逆之者衰。

2. 全球化背景下中国电影科技发展的时代思考

刘达、王萃等指出,中国作为世界电影大国,经过40年改革开放,电影产

[33] 刘达、王萃、刘知一:《全球一体化背景下中国电影科技发展的时代思考》,《现代电影技术》2018年第11期。

[34] 许菀楠:《人工智能时代的影视发展》,《传播与版权》2018年第7期。

[35] 上海交大举办"高科技与中国电影的新时代"高峰论坛,上海交大官网(2018年12月2日)。

业取得了全面进步,但是在与科技相关的各个方面与电影强国尚存较大差距。必须加快转变发展方式,加强对外开放和深化科技合作,在高科技相关领域实现与国际接轨,持续提升自身影响力和国际竞争力。饶曙光指出,随着现代科技发展,各种高科技手段对电影行业的影响越来越大。我们不仅要有形式上、技术上紧跟的迫切感,更要善于从深层次的电影本体、电影语言现代化等角度认清技术进步和变革将对电影带来的全新影响,更新对于电影语言、电影叙事的思维定势。㊱ 综合各家建议,当务之急是切实加强电影科技发展的顶层设计,在改进和完善电影科技体制机制上下真功夫;同时采取有效措施,大力推进电影关键技术与系统的自主研发和高新技术应用;还要继续坚持对外开放,深化国际合作,力争在学习借鉴中实现后来居上。

3. 高科技时代电影娱乐价值意义的确认

20世纪70年代末以来,以《星球大战》为发端,一批国际主流大片脱离原先艺术发展的轨道,热衷以制造视听奇观为能事,以猎取资本增值为圭臬,以形塑新一代观众口味为导向,肆意渗入特技手段、工业编码和暴力元素,寻求用各种超能力的高概念/大制作取代实际生活,使电影发生了从"叙事电影"向"景观电影"模式的突变。资本为了在被诱导的消费中寻找自己的利润,无所不用其极。技术主义和消费主义联袂的电影生产已经和正在造成人与自然、人与艺术、人与自身关系的异化。对高科技时代电影娱乐价值意义的重新确认,已经义不容辞地被提上了中国电影产业发展的议事日程。高桐认为,电影作为一种艺术形式具有与科技不同的本质属性,如果电影唯科技而科技,就会丢失电影反映现实、感怀人生、抒发情怀等艺术本质精神,这是与电影艺术背道而驰的。㊲ 就此,笔者提出两个尺度:一是从作品的文化逻辑说,怎样摆正科技与价值的位置;二是从艺术家内心说,怎样保持内心价值的稳定。在技术主义、消费主义甚嚣尘上的情境氛围中,我们不仅要接受生活给予的馈赠,更要守住精神灵魂的疆域,坚定不移地推进技术工具和人文理性的协调发展,维系健康、可持续发展的艺术生态系统。在这个问题上,电影没有退路!

㊱ 饶曙光:《用科技促电影语言再现代化》,《中国新闻出版广电报》2018年11月14日。
㊲ 高桐:《构建与反思:科技发展中的电影艺术变革》,《电影文学》2018年第12期。

二、聚　焦

每年的电影理论批评都会聚焦一些重大问题,这些问题,有的因为时效性强而凸显针对性,有的因为带有规律性而产生导向性。聚焦本身就是一种选择。一旦"聚焦",就带有牵动全局的走向和意义。今年的焦点,非"中国电影理论批评学派的建构"莫属。

三年前,饶曙光就在《电影新作》发表《构建电影理论批评的中国学派》的重头文章,试图链接历史,面向未来,解决中国电影理论批评的"失语"问题。但是,当年并未引起学界充分的关注。之后,经由北京电影学院党委书记侯光明等的二次推动,以及国家有关方面的大力支持,本课题的研究迅速发酵,并在本年度形成聚焦。中国电影资料馆正式立项了"中国电影学派基础学术工程";北京电影学院则建立未来影像高精尖创新中心和国家电影智库,开展"建构中国电影学派"的专题研究。

(一) 中国电影理论批评学派的概念与意义

研究这样一个既带有重大理论意义,又具有迫切现实意义的全局性问题,外延和内涵首先需要澄清。饶曙光提出,究竟是叫"流派"还是"学派"? 可能"学派"更偏重于理论层面,"流派"则跟创作实践、产业实践有更多的关系。中国在20世纪50年代,就开始讨论电影的民族化,民族化在一定意义上就是今天崛起的中国电影学派。李道新认为,在电影领域,"学派"和"流派"是有区别的。"学派"应该甚至更应是一种知识体系和价值观念在特定时空中得以传承的结果,需要在历史脉络中予以理论的和学术史层面的梳理和阐发。从广义的角度说,中国电影学派应当涵盖全面和系统的电影领域,从中国电影作为一种具有民族文化气质和表意特殊性的层面予以把握;从狭义的角度看,可以从技术、艺术美学精神以及电影的生产到消费等方面予以理解。李一鸣表示,"中国电影学派"就是一种电影文化和艺术的共同体,其实也是一种文化符号。[38] 黄式宪进而提出:中国电影学派大致包容了"渊源""流脉""辉煌""再出发"四个层面,他认为:中国电影学派最早可以上

[38] 饶曙光、李道新、李一鸣、万传法等:《对话与商榷:中国电影学派的界定、主体建构与发展策略》,《当代电影》2018年第2期。

溯到20世纪30年代,但是直到中华人民共和国成立,特别在改革开放以后才被重新命名;中国电影学派建构,关键在于坚守民族文化的身份,在银幕上塑造出经得住历史、审美双重考验的中国形象,在新世纪中国电影将跨界进入国际主流市场,主动参与全球性竞争,理论铺设和构建一定不可缺少。㊴贾磊磊由此强调,"中国电影学派的提出,不仅仅是出于一种学术研究的方向设定,一种对经验事实的汇集总结,而是要在中国电影历史发展的新时代,建构一种能够贯通创作实践与理论体系、一种能够整合产业发展与文化价值建构、一种汇聚历史传统与现实经验的总体表述"㊵。

(二)中国电影理论批评学派的发生学研究

王海洲认为,中国电影诞生以来一直都在探索自己怎么走的问题,也就在这个过程中,中国电影形成了自己蕴含着民族特色的特点,可以说,"中国电影学派"是一种已经发生的客观实在。㊶万传法提出,从"发生学"的角度思考和挖掘,就要争取回到它的原初,寻找它的原形。丁亚平认为,中国电影自身的理论批评史本身就建构出一部中国电影学派的历史。㊷李一鸣提出,如果从电影大国迈向电影强国,中国已经成为世界第二大电影市场,以及中国电影正在生成和成长的国际国内影响力入手,重启"中国电影学派"这个命题便是顺理成章的。㊸肖英、厉震林将发生归纳为三点:一是对于中国电影美学特色的新认识和新建构,二是电影产业的快速发展及其对中国电影学派的需求,三是电影现代化转型要求及其走出去的诉求。㊹侯光明指出,"中国电影学派"是为了实现建设电影强国这个伟大梦想进行的伟大工程,其中既有时间的积淀、体量的增长、质量的提升、影响的扩大,还有新的历史阶段和新的时代语境的必然要求。㊺笔者由此认为,就其普遍性意义来说,中国电影理论批评学派建构是一个不断发生、发展的变动过程,从上世

㊴ 周星、贾磊磊、章柏青、胡克等:《改革开放四十年中国电影理论与创作的回顾与展望》,《电影评介》2018年第8期。

㊵ 贾磊磊:《中国电影学派:一种基于国家电影品牌建构的战略设想》,《当代电影》2018年第5期。

㊶ 王海洲:《"中国电影学派"的历史脉络与文化内核》,《电影艺术》2018年第2期。

㊷ 丁亚平:《论中国电影理论中的中国学派的形态及其意义》,《电影新作》2018年第1期。

㊸ 饶曙光、李道新、李一鸣、万传法:《对话与商榷:中国电影学派的界定、主体建构与发展策略》,《当代电影》2018年第2期。

㊹ 肖鹰、厉震林:《中国电影学派构建的初级阶段及其途径》,《当代电影》2018年第9期。

㊺ 侯光明:《构建"中国电影学派"》,《电影艺术》2018年第2期。

纪30—40年代的滥觞,到50—60年代的探求,再到改革开放以后的加速发展,历史与现实的交汇,理论和实践的累积,当下与未来的召唤,共同推动中国电影理论学派从遮蔽走向了前沿。[46]

(三)中国电影理论批评学派的形态学研究

"中国电影学派"面临非常复杂的情境,但有几个维度是必须重视的。饶曙光认为,首先是国际化的语境,其次是当代环境和当代语境,还有一个中国电影自身的传统。李道新提出,对于中国电影学派的讨论,不仅要有历史意识,而且要有未来意识,要坚持将其纳入一个有助比较的和跨界的广阔视野,并在此过程中完成自我阐发。[47] 侯光明提出,"中国电影学派"是由理论体系、实践创作和人才培养三部分构成的,是一个"来自中国、体现中国、代表中国"的电影创研体系。[48] 周星认为,中国电影学派建设研究可以有诸多范畴,比如源流关系、代表性人物、创建者的谱系、年度创作分类型研究等。[49] 肖英、厉震林认为,鉴于中国电影学派理论的构建还处于初级阶段,可采用纵向文化判断方法,解决这一研究分散多样而又难以集中的弱点。由此他们提出"国家电影主导性的文化核心呈现""与他国电影风格迥异的特色特质""沉淀在优秀电影作品中得失互现"三个维度,来寻找和构建中国电影理论批评学派的模型范式。笔者觉得在充分肯定上述真知灼见的基础上,有必要强调,形态学的考量不应仅仅罗列一些单独的现象和元素,重要的是明晰总体思路和整体框架,力求阐明各构成元素及其相互间的逻辑关联,实现理性与感性的创新重构和自洽融通。正因为此,中国智慧、中国经验、中国风格的厘清与阐释,对于中国学派的建设至关重要。[50]

此外,陈犀禾、翟莉滢从中国电影的历史经验和历史资源出发,提出"国家理论"是当代中国电影中最重要的理论概念。[51] 陈旭光从学理与文化建设的意义与姿态等角度梳理了20世纪中国文化思潮中"中国学派"思想的含义

[46] 李建强:《建构中国电影理论批评学派的发生学研究》,《上海师范大学学报(社科版)》2018年第6期。

[47] 饶曙光、李道新、李一鸣、万传法等:《对话与商榷:中国电影学派的界定、主体建构与发展策略》,《当代电影》2018年第2期。

[48] 侯光明:《构建"中国电影学派"》,《电影艺术》2018年第2期。

[49] 周星:《中国电影学派:多样性建设呈现的思考》,《电影艺术》2018年第2期。

[50] 李建强:《中国电影理论批评学派的形态学研究》,《电影新作》2018年第5期。

[51] 陈犀禾、翟莉滢:《国家理论:电影理论中的中国学派和中国话语构建》,《电影艺术》2018年第2期。

与来龙去脉。㉜万传法从上海电影传统与中国电影学派的关系、李道新从郑正秋与中国电影学派的发生㉝、陈林侠从中国电影学派和电影哲学的关系㉞、周斌从海派电影传统与中国电影学派的建构㉟切入各抒己见,对中国电影理论批评学派的建设发表见解,体现了宏阔的视野,以及研讨的广度和深度。当然,中国电影理论学派建构作为一个新的课题,探究尚未成熟和成型。不论是从学理上还是从实践上,从外延上还是从内涵上,都需要一个长期探索与辨析的过程。为此,中国电影理论批评还需作出极大努力。

三、思　考

每年的回顾,总能发掘诸多亮点,但也总会看到一些缺憾。对前者自然应当充分、系统地提炼和概括,对后者亦没有忽略、遮蔽的理由和必要。重要的是举一反三,从中汲取智慧,从而使批评变得更聪明、更强大起来。从这个角度说,有两大案例特别值得一说。

（一）怎样看待《阿修罗》的大起大落

《阿修罗》是由宁夏电影集团和真鉴影业联合出品的奇幻大片,由张鹏执导,吴磊、梁家辉、刘嘉玲领衔主演,据说花费了7.5亿元人民币。影片于2018年7月13日在国内上映。此前,摄制组高调亮相,先是放风说投资方邀请了13个国家的主创加盟,继而又改称全球35个国家将近2000人的创作团队、好莱坞十多家顶级视效公司全程参与,将开启一场视听盛宴,为华语奇幻电影打开全新的视觉域界。有人甚至放言赶超好莱坞,以营收30亿为标的。但实际面世后,市场反应冷淡,上映3天票房才4800万。从网上反馈的情况看,既有点赞"此景只应天上有,震撼到极致的视觉享受""这是一部东方奇幻大片";也有批评其"抛弃镜头和音乐,就是个烂片""电影整体阴暗的基调,暴力血腥的情节,不绝于耳的脏话台词,悲凉的结局,满满的都是负能量……"这原本都很正常,所谓仁者见仁,智者见智,反映了市场的多

㉜　陈旭光:《历史、语境、学理与文化姿态——关于"中国电影学派"的若干思考》,《电影新作》2018年第2期。
㉝　李道新:《郑正秋与中国电影学派的发生》,《电影艺术》2018年第2期。
㉞　陈林侠:《中国电影学派：从电影哲学开始》,《电影新作》2018年第2期。
㉟　周斌:《海派电影传统与中国电影学派的建构》,《电影新作》2018年第4期。

元和观众的日趋成熟。令人奇怪的是,就在公映的前两天,中国电影评论学会召开了一个大型研讨会,京城的几位电影理论批评大家几乎悉数到场,这阵势,这时段,多少是有点豪华逼人的。更奇怪的是,专家们评说调子几乎如出一辙,诸如"在各个环节达到国际重工业电影的制作标准""在中式奇幻大片领域,其开创性的意义是很突出的""这部电影可以说是中国自己的《阿凡达》,想象力和视听效果令人震撼""无论是类型升级层面,还是技术和产业层面,影片都实现了新的突破"㊱……调门之高,评价之好,已到了无以复加的地步。打脸的是,这部被专家们交口赞誉的影片,因为观众和市场的冷淡(猫眼评分4.9分,豆瓣仅3.1分),只在院线维持了三天就全线撤档,暗淡收场。对此,笔者一点也没有笑场的意思,因为我本身就是学会的一员。但这次大起大落、悬殊反差,造成的社会影响是覆水难收的。正如饶曙光会长后来所说:借鉴、吸收和消化必须是全方位的和系统性的,对好莱坞的学习借鉴必须与中国电影发展的基础性条件相匹配,不顾实际,盲目突进,单兵冒进,有可能欲速不达,乃至造成系统性风险乃至全军覆灭。"可以说,《阿修罗》就给我们及时地敲响了警钟。"㊲在我看来,警示至少来自三个方面:一是,理论批评一定不能逆向市场和观众,满足于闭门造车、自说自话。二是,理论批评一定要实事求是,好处说好,坏处说坏。这个简单的道理,说起来容易,做起来很难。唯其如此,尤其需要坚守。三是,理论批评一定要有维护自身声誉和价值的意识,改革开放以来历经波折,中国电影理论批评好不容易才初步建立起自己的声望和地位,需要我们倾心呵护。对此,除了学界团体的持续努力,每个个体同样肩负不可推卸的责任。

(二)怎样看待崔永元揭开的影视乱象

从2018年5月开始,著名主持人崔永元陆续发帖,揭开了在影视界部分从业人员中存在的"天价片酬""阴阳合同"等乱象。在官媒的介入下,该事件成为一个全民关注的热点。人民网、新华网等相继发表网评,以"明星片酬为啥屡次限高?"为题进行讨论。接着,国家税务部门依法下达追税通知,责令部分人员补缴巨额税款。笔者注意到,这样一件具有社会轰动效应的事件发生后,除了贾樟柯等少数业界精英发声之外,整个电影理论批评界几

㊱ 《电影〈阿修罗〉举办研讨会:专家热议国产魔幻大片的视效升级》,《影视独舌》2018年7月15日。
㊲ 饶曙光:《理解电影,理解中国电影》,中国新闻出版广电网(2018年8月2日)。

乎没有声响。当然,因为涉及相关法律,尊重法律权威,相信法律自有公论,是一种慎重和积极的态度。但需要反思的是,影视界的一些乱象由来已久。冰冻三尺,非一日之寒。在这个长期的过程中,理论批评作为业界的一个组成部分,对于行业的自律、对于电影人的自律,是否有过关注、有过解析、有过倡导?这应该是值得想一想、问一问的。中国电影从 2003 年步入产业化改革以来,出现了许多新的情况,在电影市场繁荣和产业发展的同时,也出现了诸如演员吸毒、票房造假、金融诈骗、偷税漏税、"水军"泛滥、院线垄断、侵犯知识产权等一系列问题。这些不当行为,有的需要通过法律途径,厘清电影从业者在法律层面的底线要求和相应法律责任;有的需要从行业和从业者自律的层面加以引导和规范,严于律己,从我做起,形成自重、自爱、自省、良性、有序的环境氛围。法律只能约束人的行为,不能约束人的意识。批评和自我批评理应是思想的武器、精神的补充。由是,电影理论批评是否应当进一步拓宽视野、打破陈规,更加积极主动地开展工作,一些过去尽力回避、不予触及的问题,应该勇于纳入视野,比如行业准则、行为规范等;一些以往冷眼相看、不入法眼的问题,应该真心去拥抱,比如业界的自律,从业人员的修为……直面现实是理论发展必然的方向之一,只有积极进取,不断贴近时代生活的实际,勇于和善于开展积极的思想斗争,我们才会感受更多的责任,才会不断增长见识和才干,才会获得与拥有更多的主动权和话语权,也才有助于形成舆论环境、精神导向,推进产业健康持续的发展。法国评论家蒂博代说:"没有批评的批评,批评本身就会死亡。"这个认识,有学人此前多有表达,借此"发帖事件"再次提出来,与理论批评界的同仁商榷并共勉!

(李建强,上海交通大学教授、博士生导师)

2018年中国动画理论综述

聂欣如

2018年中国动画理论综述的资料来源主要依靠中国学术期刊全文数据库(中国知网)、当当网等网上书店以及上海市图书馆馆藏资料。文章检索目标是中文核心期刊(南京大学核心期刊目录和北京大学核心期刊目录,有个别例外),其中文学理论类刊物12本,艺术理论类刊物42本,传播学类刊物15本,综合社科期刊62本,大学学报(人文或社会科学版)91本,总计222本,全部属于人文社科类期刊。经检索,获得2018年与动画相关论文421篇,各种图书19本。

选择核心期刊目录检索的原因是国内每年发表的有关动画、动漫的论文可达4 000篇左右,数量十分惊人,而本课题组研究力量不足,不可能进行全面的梳理,因此有些有价值的论文可能被遗漏。并且,即便是在检索范围之内,由于某些文章在标题、主题词中缺少"动画"或"动漫"这样的概念,或者某些刊物并没有被纳入中国知网收录文献的范畴,都有可能造成检索上的遗漏,尽管以人工的方法进行了补充,但还是会有疏漏。对此只能表示遗憾,并对被遗漏的文章作者表示歉意。

表1 2018年动画理论各类文章数量及比重

总 计	生产	创作	接受	理论	其他
421篇	49篇	78篇	121篇	124篇	49
100%	12%	18%	29%	29%	12%

表2 2018年动画理论各类书籍数量及比重

总 计	动画史	动画大师	动画理论	翻译	其他
19本	3本	1本	6本	5本	4本
100%	16%	5%	32%	26%	21%

一、动画片生产

这部分文章共计49篇,可分为两大类:动画片生产技术研究和动漫产业研究。

(一)动画片生产技术研究

动画片生产技术研究的文章总计12篇。可大致分为两类:一是讨论相对来说偏向技术化的文章,二是在讨论技术的同时也涉及了美学、商业等方面的问题。在有关技术的部分,我们看到了相当专业的对于技术问题的讨论,比如几何分形技术如何被用在数字动画的制作中,三维模型如何在运动镜头中使用,3D打印在动画片中的使用等。相对来说,涉及美学的部分却未表现出新意。

(二)动漫产业研究

有关动漫产业研究的文章共37篇。这部分文章可分为两类:一类是对动画片营销及产业模式现状的研究,一类是对动画产品生产策略及问题的思考。关于动漫营销与现状研究的文章总共13篇。其中有多篇文章注意到了日本、美国的动画产业状况,以及马来西亚的代工动画等。

讨论动漫生产策略的文章共24篇。其中有不少是思考地域动画产业发展状况的,涉及的地域有广东、浙江、江苏、山西、河南、福建,以及大陆与台湾合作发展的可能性等。一些思考中国动画产业问题的文章惹人注目,如苏锋的文章《动画创意——中国动画产业再升级的关键因素》(《同济大学学报》社科版2018年第3期),指出了制约中国动画产业发展的两个重要的问题:创意人才培养和版权保护。张珊、王栋晗、刘筱寒的文章《中国动漫产业的创新效率及其影响因素研究》(《现代传播》2018年第10期),则用定量研究的方式得出了中国动画产业发展规模庞大、效率低下的结论,给发热的中国动画产业带来了冷峻的思考。比较特别的是陈亦水的文章《国漫史上"第二次黄金期"到来了吗?——当代中国动画创作模式、产业特征与文化探寻》(《当代动画》2018年第1期),该文一方面对当下动画产业的"黄金期"提出质疑,另一方面却把今天动画的成就归功于高科技手段,强调与中国动画的民族性没有关系,把手段方法与文化属性混为一谈,这样的论证既自相矛盾,也有悖于一般文艺理论的常识。

表3 "动画片生产"各类文章数量及比重

总 计	动画片生产技术		动漫产业研究	
	技术	技术与美学	营销及现状	策略与思考
49篇	8篇	4篇	13篇	24篇
100%	24%		76%	

二、动画片创作

有关动画片创作的文章总计78篇。这一部分的研究可细分为七个部分：创作综论、动画片造型、动画片主题与人物塑造、动画片叙事、动画片创作中的文化研究、中外创作比较以及其他。

（一）创作综论

创作综论类文章共11篇。这类文章对动画片创作进行总体性的讨论，既有针对中国动画片的，也有针对美国动画片的。其中毕露予的文章《国产动画电影创作中的审美偏谬现象分析》(《电影文学》2018年第10期)，指出了中国动画创作中的三个毛病：重现代化而轻民族化、重趣味性而轻教育、重形式而轻内容。

（二）动画片造型

动画片造型类文章共7篇。涉及我国的彩塑、敦煌壁画，以及日、美动画造型和色彩方面的问题。其中何荣的文章《几何形在动画角色造型设计中的应用》(《装饰》2018年第5期)，讨论了日美动画人物造型对于几何形体的运用，以及几何体在心理功能上的美学效应。

（三）动画片主题与人物塑造

动画片主题与人物塑造类的文章共16篇。基本上都是围绕中、美、日动画片展开的相关讨论，其中马华的文章《从〈超人总动员〉系列看超级英雄电影的动画突围与挑战》(《当代动画》2018年第2期)，比较了美国动画片《超人总动员》以及后续《超人总动员2》之间在主题和表现手段上的异同，指出了这一差异产生的相应的时代社会背景，揭示出了动画作品构成的深层机制。黄雾风、张琰的文章《论部分国产动画英雄形象的污名化建构》(《电影文学》2018年第20期)，指出了像《大鱼海棠》《摇滚藏獒》这一类的影片，其价值观并不是中华民族的，而是背离了"中国的民族价值观念，由此对国家

和民族形象形成污名化的传播效果"。这是对当今中国动画的严厉批评。

（四）动画片叙事

动画片叙事类文章共 11 篇。其中赵洋的文章《神性重建与传统回归：当下神话题材类国产动画的叙事策略》（《当代动画》2018 年第 2 期）中提出了一个有趣的问题，即神性在当下民众心理的认同性问题。文章认为在《小门神》等动画中，神性最终是回归了，但我们的疑问是，神性真的回归了吗？这个问题似乎还有可以商榷的余地。徐坤在文章《美国电视动画中的动物叙事》（《中国电视》2018 年第 2 期）中提出了一个新的概念：动物叙事。作者指出："若以'动物中心论'观点进行审视，人类的一切伦理道德价值将被重估。表面上，我们在此看到的只是一只昆虫的眼睛与人类眼睛对视，但萨特早已指明：'(这)绝不是眼睛在注视我们，而是作为主体的他人在注视我们。'""动物叙事"概念的提出，是对传统叙事立场的一种颠覆，颇有创新的意味。

（五）动画片创作中的文化研究

动画片创作文化研究类文章共 8 篇。这些文章提到了中国的皮影、江南古镇、园林等文化因素在动画中所起的作用，以及讨论了外国动画电影的爱情、梦幻、神学等文化因素。

（六）中外创作比较

将中外动画片创作进行比较的文章共 12 篇。这些比较涉及主题、题材、表现、叙事、审美等诸多方面，其中聂欣如的文章《"成长烦恼"之美日中动画电影比较》（《当代动画》2018 年第 1 期），归纳出了美国动画片中人物的成长有从儿童转向成人的趋势；日本动画要求儿童经历磨难，改正错误成长；中国动画片中的成长问题则全部归咎于成人，成长儿童本身无缺点错误；显示出了三个国家对于成长问题的不同理念。

（七）其他

其他类的文章共 13 篇。其中主要是国内外动画导演、动画教育家的访谈以及动画创作者自己的创作总结，也包括一些未能归入其他分类之中的创作文章，如有关音乐、照明的创作等。

表 4 "动画片创作"各类文章数量及比重

总计	综论	造型	主题人物	叙事	文化	比较	其他
78	11	7	16	11	8	12	13
100%	14%	9%	21%	14%	10%	15%	17%

三、动画片接受

这一部分的文章共有140篇。可细分为5类：动画片作品分析、动画片传播、动画片受众研究、动画片功能研究以及相关翻译文章。

（一）动画片作品分析

动画片作品分析评论文章共96篇。其中涉及美国动画片13部，总计文章29篇；涉及日本动画片7部，总计文章8篇；涉及中国动画片21部，总计文章35篇；其他类以欧洲动画片为主，涉及影片12部，总计文章24篇。

最受关注的美国动画片是《寻梦环游记》，可谓好评如潮，这部影片同时也是2018年被评论最多的动画片。不过在有些影评中却将这种赞美说过了头，比如周郁峰、李珵在文章《〈寻梦环游记〉：记忆、家庭与梦想》(《电影评介》2018年第3期)中认为，这部影片"对于死亡的理解更与中国传统文化有着本质的差异，以儒家文化为核心的中国传统观念'敬鬼神而远之'，但墨西哥却在一年一度的亡灵节载歌载舞，用色彩丰富的剪纸装点这个节日"。这里引的是孔子的话，但是孔子也说过"祭如在，祭神如神在"。说明孔子并不反对神明，只是认为将过多的精力花费在祭祀上不妥当。再说，这部影片受到中国人欢迎，在很大程度上是因为中国人也有祭拜祖先的风俗，但是某些身为中国人的影评者对此似乎一无所知。

日本动画最受关注的还是《你的名字》，与去年一样，但评论者似乎开始痴迷于"二次元"这个概念，如周志强的文章《涨满了情感的无情者——〈你的名字〉的"事件"寓言》(《文艺争鸣》2018年第3期)，先说了"这部二次元电影，其中国观众集中在具有动漫阅读习惯的青年群体"。然后针对问卷调查又说："调研显示，将近一半的这部电影的观众，包括我在内，并非日本电影的特别爱好者。在图中可以看到，只有13.95%的观众属于平时喜欢看日本电影，而绝大多数观众都是电影的'基础观众'，即以电影作为一种日常生活伴随性文化消费的族群，而不是通过特定电影趣味的消费标榜其个性的族群。"这样的说法难道不是与前面说法自相矛盾的吗？

中国动画片最受关注的是《大护法》，但是评论的数量只占总评论数的17%，说明关注度不是很高，对《大鱼海棠》《小门神》等影片的关注分散了焦点。

其他影评类的文章主要集中在欧洲动画片,《至爱梵高·星空之谜》占据了绝对的优势。张斌宁写了一篇很好的文章《作为画布的银幕——〈至爱梵高·星空之谜〉创作探析》(《当代动画》2018年第1期),对这部影片的优缺点进行了讨论,文章汇聚了大量资料,能够使读者对于影片的认知上升到一个新的境界。

(二)动画片传播

有关动画传播的文章共有14篇。文章的来源分别来自新闻传播学的刊物和电影学的刊物。新闻传播学对于动画的研究大多关注作品的传播途径、传播效果以及与意识形态相关的话语分析,为动画的研究开辟了一个新的领域。如何威的文章《从御宅到二次元:关于一种青少年亚文化的学术图景和知识考古》(《新闻与传播研究》2018年第10期)非常仔细地考察了"御宅"亚文化在日本及美国、台湾等地的研究状况,以及"二次元"概念在国内的兴起,注释多达98条,足以让动画学的某些研究"汗颜"。这位作者的另一篇文章《二次元亚文化的"去政治化"与"再政治化"》(《现代传播》2018年第10期)则考察了国内某些网络平台及其播放的动画作品从非政治诉求到政治化的过程,并分析了成因。王念祖、李常庆、陈婷的文章《限播令后日本动漫在中国的传播与衍生的动漫亚文化影响研究》(《中国海洋大学学报》社科版2018年第2期),以详尽的数据定量分析描述了日本动漫在中国的传播及其影响。而在电影学刊物上发表的相关文章则更多关注作品本身,如向朝楚的文章《日本动画中军国主义的表现特征及危害》(《当代电影》2018年第10期),这是学科方向带来的不同。

当来自电影学的作者试图从传播学的途径来讨论动画问题的时候,往往会习惯性地从定性的研究出发,所做的分析和得出结论自然无法与受过专业训练的定量研究相提并论。反过来也是一样,从传播学的角度来讨论动画理论和本体,同样也会显得"文不对题"。如王凌轩的文章《动画符号对新媒体的影响:基于"冷热媒介"理论的思考》(《现代传播》2018年第1期),不仅对早已无人问津的"大动漫"概念津津乐道,而且还认为:"动画的具体的工艺技法不再成为值得关注的因素,这就好像在动画艺术内部,尽管如《久保与二弦琴》这样制作精良的定格动画影片可以非常逼近CG的效果,但无论是人偶定格拍摄还是3D建模都不会影响到这部影片所携带的故事情节和美术风格。"按照这样的逻辑,听现场音乐会和听录音、去美术馆看原作

与看印刷品的区别也都不必要了,作者关心的只是信息,不是艺术。

(三)动画片受众研究

动画片受众研究的文章共7篇。包括了有关美、日、中动画的受众研究,以及儿童对于动画音乐的认知等。

(四)动画片的功能研究

讨论动画片功能的文章共3篇,全部都在讨论美国动画的视觉审美以及疗愈功能。

(五)相关翻译文章

2017年相关的翻译文章只有关于日本动画的1篇。

表5 "动画片接受"各类文章数量及比重

接受(篇)	作品分析	传播	受众研究	功能	翻译
121	96	14	7	3	1
100%	79%	12%	6%	2%	1%

四、动画片理论

关注动画片理论的研究共有91篇文章,包括了动画片类型研究、动画片美学研究、动画片史论研究和动画片文化研究四个部分。

(一)动画片类型研究

动画片类型研究文章共14篇,其中有6篇是关于先锋实验动画的,其他涉及冒险动画片、科幻动画片、真人合成动画片等。其中王莹的文章《吐槽动画的界定及研究》(《当代动画》2018年第2期),提出了一个新的类别概念:"吐槽动画",并认为这类动画主要是以语言来推进故事和吸引观众的。

(二)动画片美学研究

有关动画美学的讨论文章共有53篇,远远超过去年。这些文章可以大致分成四类:动画本体研究、个人美学风格研究、民族风格研究和时代美学研究。

首先,在动画本体研究的部分,共有12篇文章。所谓本体研究,也就是对于动画这一事物的基本属性和范畴的研究。由于动画学的不成熟,动画本体的研究也是一个没有"门槛"的领域,各种毛病相对较多。主要的有概

念先行,似乎只要把动画纳入一个概念即可找到它的本质属性,不论这个概念来自麦茨、拉康、波德里亚、索绪尔还是其他什么人。另外,以新媒体技术为理由,试图推翻传统的动画概念,或谋求动画的"自由",颠倒了艺术与技术的关系或遗忘了概念需提供认知的前提。本体论的研究其实还是有门槛的,这个门槛就是:当你试图建立新的、推翻旧的本体理论时,先要仔细研究前人的东西,从逻辑上、理论上指出其不能成立之处,而不是自说自话。

其次,在个人美学风格研究的部分,共有10篇文章。其中涉及美国、法国、中国导演的各一篇,其余全部是研究日本导演的,涉及的人物有宫崎骏、新海诚、近藤喜文、汤浅政明等。其中谢韫的文章《作为马克思主义艺术家的宫崎骏》(《文艺理论与批评》2018年第6期),从政治经济学和女性主义的角度对宫崎骏作品美学风格进行读解,颇有新意。

第三,在民族风格研究的部分,共有21篇文章,相比去年呈现爆发式增长。其中除了研究日本、美国、俄国动画民族风格的几篇文章之外,大部分都是讨论中国动画的。在讨论中国动画民族风格的文章中出现了两种彼此对立的意见,一种认为当下的中国动画已经达到了现代的民族化,而另一种观点则认为这种"民族化"不过是徒有其表,本质上还是对美日的模仿。在有关世界动画的视野中,我们对俄国动画所知甚少,因此顾启军的文章《苏俄现代动画美学之流变》(《电影艺术》2018年第6期)给我们带来了鲜活的信息。

第四,在时代美学研究的部分,共有10篇文章,这些文章对于现代主义、后现代主义动画一派赞誉之声,但究竟何为"现代""后现代",尚无统一认识。

(三)动画片史论研究

有关动画史论的文章共有21篇,远远超过去年。除了对于港台动画发展的研究之外,对于中国动画史的研究呈现出了细分的态势,研究中国动画起源的有张玲玲的文章《探索中国民族动画之源》(《中国电视》2018年第8期),该文将中国动画的历史从美学上延展到了古代木偶艺术;研究抗战时期和解放区中国动画的文章多篇,如李镇的《抗战动画片〈农家乐〉史料考释》(《当代动画》2018年第1期);研究新中国十七年动画和中国动画学派是热点,如聂欣如的《新中国动画的"民族性"问题》(《艺术百家》2018年第1期);以及对于新时期中国动画的研究,如游宇的《中国动画40年:理想的声

音与艰难的历程》(《电影艺术》2018年第6期),该文反省了中国动画在新时期的发展历程,指出:"中国动画创作的民族化表达普遍呈现出传统文化'在场的形式'和'缺席的价值'并存的虚弱表达,未能将'民族化'从形式审美提升到传达传统文化精神内涵的表现高度。"从总体上看,有关史论部分研究文章的质量相对较好。

(四) 动画片文化研究

动画片文化研究的文章总计36篇。除了一部分文章研究美国、日本等国家地区的动画与文化之外,绝大部分都是研究中国动画的。这部分文章涉及的主题有跨文化和多元文化、鱼文化、动物文化、非遗文化、地域文化、符号文化、传统文化、戏曲文化、神话、视觉文化、声音文化等。

表6 "动画片理论"各类文章数量及比重

总计(篇)	类型研究	美学研究	史论研究	文化研究
124	14	53	21	36
100%	11%	43%	17%	29%

五、其 他

其他类的文章共有49篇。可具体分为动画片资讯、动画人才培养以及其他三个部分。这类文章和动画片理论的研究没有直接关系,但有一定的参考价值。

(一) 动画片资讯

动画片资讯主要是一些总论性的文章和报告,都不是专门针对动画的,但是涉及动画的共有6篇文章。

(二) 动画人才培养

关于动画人才培养的文章共有12篇。主要有关动画学科建设、课程建设以及人才培养方法等方面问题的讨论。

(三) 其他

其他类的文章共31篇。这些文章大多讨论的是动画与其他艺术或事业的交叉领域,如文化产业、品牌传播、电影、电视、纪录片、信息可视化、虚拟社区、VR、游戏、体育、医疗、网络文学、科普、出版等。

表7 "动画片其他"各类文章数量及比重

总计(篇)	动画片资讯	人才培养	其他
49	6	12	31
100%	12%	25%	63%

六、动画理论书籍

2018年度动画理论书籍的筛选原则如同往年,剔除教材、技术、管理、通俗类读物之后,共19本,其中动画史3本,动画大师研究1本,动画理论6本,动画翻译5本,其他4本。需要说明的是,有一些介乎于通俗与理论之间的书籍较难取舍,目前选择的尺度相对"宽松",一些年末出版的相关书籍有可能未及上网销售而遗漏。

(一) 动画史(3本)

李铁编著:《中国动画史》(上、下),北京:清华大学出版社、北京交通大学出版社,2018年1月出版。

该著作为16开精装,图文并茂,许多罕见的图片、创作者的肖像均一一收录。内容涉及中国大陆、香港、台湾的动画片发展,不仅所有的影片历历在目,而且有关动画生产的社会背景、主创人员情况等一应俱全,就连20世纪20年代、"文革"时期的动画影片也都有详细的介绍,甚至还包括了那些已经开始制作,但最后因为政治或其他原因停产、停止发行的影片。该著作应该是我国迄今为止资料最为翔实的一本动画史。不足之处在于这本以资料翔实为主的动画史忽略资料来源的注释,尽管书后有"参考书目",但终究是"美中不足"。

孙立军主编:《中国动画史》,北京:商务印书馆,2018年8月出版。

该著作为16开本精装,除了动画艺术之外,还讨论了动画教育、数字技术以及港台动画史,对于新世纪以来的动画给予了较大篇幅。但对于动画作品的评价、社会背景的描述往往不够到位,甚至连动画作品的概要简述都写得甚为粗糙。对于像《三个和尚》这样大家耳熟能详的动画作品,居然认为"动画短片《三个和尚》巧妙地将20世纪20年代荷兰抽象主义画家彼埃·蒙德里安的现代表现手法融化在民族风格之中,是民族风格的一次新的探索和尝试"(第179页)。这真是闻所未闻,影片导演阿达在总结中有关"表现

形式"方面的第一条就是"中国的"(参见《从三句话到一部动画片——三个和尚》,北京:中国电影出版社,1984年,第71页),并未提到任何西方绘画的影响,不知作者这番判断的依据何在?

冯静:《中外动画的历史发展与演变》,北京:中国书籍出版社,2018年10月出版。

该著作是一本颇为奇怪的书,没有前言、后记、内容提要、作者简介等,既不像学术研究(全书注释仅两处),又不像教材(没有体系),也不像史论。在体量不大的内容中,蜻蜓点水般地谈及大陆港台动画、日韩动画、北美动画、法英德俄动画,另外还讨论了动画概念及理论,内容基本上都是浅尝辄止,少有独立思考。

(二)动画大师(1 本)

秦海伦:《动画王国的追梦人——严定宪传》,南京:江苏人民出版社,2018年2月出版。

该著作非学术著作,为我国著名动画人严定宪的个人传记。该著作文笔流畅,可读性强,对时代和事件的描述准确,不失为了解我国动画、动画史以及动画创作者的参考读本。

(三)动画理论(6 本)

王灵丽:《中美动画电影叙事比较研究》,上海:东方出版中心,2018年1月出版。

该著作从产业研究的角度对中美两国的动画电影叙事进行了比较研究,在母题选择、人物性格设置、结构设置以及技术运用等几个方面进行了比较,试图找出两者的差异,从而为中国动画产业的调整提供参照。该著作有一定的学术价值,但美国动画是否就是我们应该参照学习的主要对象?以及差异性是否具有借鉴意义?还有待更为深入的研究。正如该著作所指出的,我国严格比照国外叙事模式生产制作的动画片《摩比斯环》,结果还是商业惨败。

祝明杰:《别样的"表演"——动画表演体系建构研究》,北京:中国电影出版社,2018年2月出版。

该著作由博士论文敷衍而成,因而也带上了一般动画学博士论文常见的毛病:理论的生吞活剥和系统的贪大求全。比如"具身性"(55页)这样的概念,是把身体的感知提升到替代主体意识的层面,对于完全没有"身体"表

演的动画来说,无论如何都是不合适的。该著作把动画片的景别、拍摄、剪辑、分镜、造型、叙事、声音、数字技术、弹性系统,全部都当成了表演,在动画片中几乎再也找不到不属于"表演"的事物。作者论述动画表演自身的特性始终围绕美国突出的弹性规律展开,日本的仿真、我国的程式化、欧洲的装饰表现等系统都只是一笔带过,或者干脆置之脑后。对于剪纸、偶类片表演的讨论更是简略到了令人汗颜的地步。可能因为该论文成文较早,2014年之后出版的相关书籍和论文未进入作者的视野。

韩笑:《动画类型学》,北京:中国电影出版社,2018年5月出版。

该著作是一本从动画编剧角度谈商业动画片的著作。对于什么是电影类型,如何定义类型,该著作似乎并没有予以太多的关注,只是从内容、故事模式、主题精神三个不同的方面来讨论类型,三者之间的关系却被忽略。即便是某一方面的类型讨论也不是很严谨,比如有关内容方面的分类,《你的名字》被分在"穿越类型","穿越"是一种内容吗?同为日本动画的《怪物之子》也穿越,但内容与之甚少共性。《你的名字》似乎也可以归入"言情"或者"幻想"的类型。按照学术著作的要求,该著作的理论显然是不够严密的,不过作为经验性的论述,该著作梳理了商业动画编剧的一般规律,还是具有一定的价值。

姜艳琴:《中国动画的民族性与中国学派研究》,北京:中国纺织出版社,2018年10月出版。

该著作从一个较大的范畴讨论了有关中国动画民族性的问题,面面俱到往往也就难以深入。不过该著作尽管在理论上没有深入的探讨,但却并不缺乏真知灼见,对社会上许多糊涂观念有犀利的批评和剖析。遗憾的是,在相关的讨论中没有注明引文和某些观点的出处,这便大大降低了该著作的学术性。

刘书亮:《元动画研究》,成都:四川美术出版社,2018年8月出版。

该著作是在博士论文的基础上修改而成,是一本严肃的动画本体理论研究著作。该著作考察的主要是动画本体材料在叙事和当代艺术中的显现,以及这些材料是如何在呈现过程中建构自身的。不过,过度追寻"元"之"源",有可能犯古人所谓的"谨毛失貌"的错误,也就是在不断深究物质构成的元素时,遗忘了事物原本的形态。当作者把动画片和先锋艺术并置在一起讨论它们的"元动画"时,便有这样的可能。

韩文利：《动画学》，郑州：河南大学出版社，2018年9月出版。

该著作是一本颇有雄心的试图建立中国动画学一般规范的书籍，该书从动画史、动画理论、动画批评三个方面描绘出动画学科的大致轮廓，并附带讨论了动画产业和动画教育，尽管还不够细致，但写作态度还是十分认真。一个可以提供给作者思考的问题是，如果不参考其他学科（如电影学、美术学）的学科规范，动画学是否能够"特立独行"？

（四）其他（4本，含动画产业、动画教育等）

刘斌：《中国动画成人化现象研究》，北京：中国传媒大学出版社，2018年2月出版。

该著作为国家基金项目成果，看上去有些"文不对题"，因为这本书讨论的是成人动画的接受和调研、营销策略和产业构成等，中国动画的成人化现象恰恰是该著作着力最少的方面。该著作的项目原名为《中国成人动画发展现状及竞争战略》，相对来说与内容更为匹配。该著作的写作更接近调研报告，而非学术研究。

朱玉卿、周晔主编：《2017中国动画电影发展报告》，北京：中国电影出版社，2018年4月出版。

该著作是一本以中国动画产业为主要研究对象的年度报告，分成总论、投资、创作、发行、市场、观众、收入等几个板块，数据较为全面，视角相对客观，可以作为中国动画产业研究的资料和参考用书。

杨华主编：《动画：技术时代的艺术教育》，上海：上海人民出版社，2018年4月出版。

该著作是一本以甘肃省地方动画教育为描述对象的著作，考察了该省中职、高职、大学动画教育的现实情况，思考了教育与就业、教师与职业、教师与教学等多层次的关系。比较特别的是提供了几所学校动画教育的培养计划，使读者可以看到该校动画教育的具体思路和问题。比如，西北师大的培养计划中，动画分镜设计放在大二上学期，动画视听语言放在大二下学期，让人感到费解，这就如同在未掌握语法修辞的前提下便要先学习谋篇布局。兰州交大把视听语言与分镜设计放在大一下学期，一望而知叙事动画不是该校教育的重点。

郑莉：《动画产业与动画的研究和发展》，北京：新华出版社，2018年9月出版。

该著作分上下两篇,上篇为"文化产业研究与发展",下篇为"动画产业研究与发展",涉及的面非常广,同样不能避免面面俱到、浅尝辄止的毛病。该书涉及许多产业分析的数据、资料,但是一概没有标明出处,书后也只有区区 15 本书的参考书目,颇有些"自说自话"之感。

(五)翻译(5 本)

[日]秋元大辅:《宫崎骏的和平论》,丁超译,杭州:浙江大学出版社,2018 年 2 月出版。

该著作是一本研究宫崎骏动画片的文化研究著作,主要的讨论集中在宫崎骏与战争有关的动画片上,如《风之谷》《天空之城》《红猪》《哈尔的移动城堡》《风乍起》等,并将之与冷战、核战、海湾战争、伊拉克战争、二次世界大战等联系,以之反映宫崎骏的反战和平思想,颇有特色。

[日]铃木敏夫:《吉卜力的伙伴们》,黄文娟译,北京:中信出版社,2018 年 3 月出版。

铃木敏夫是吉卜力的制片人,负责吉卜力动画电影的营销,他的这本书介绍了吉卜力动画电影屡破日本电影票房纪录的策略和过程。该著作除了趣味性和可读性之外,作者强调必须对作品有深刻的理解以及对大众消费的倾向有先见之明,才能够做好影片的宣传和发行,其他有关轶事奇闻、明星助阵、技巧策略等,相对来说并没有占据作者主要关心的地位。他指出,尽管吉卜力有着辉煌的票房纪录,但是那种大众集体观影的时代已经过去,分众和艺术化的时代已经到来,这一说法颇有见地,值得我们的动画制作、研究者反思。

[日]川上量生:《龙猫的肚子为什么软绵绵》,王鹤译,杭州:浙江大学出版社,2018 年 3 月出版。

从该著作的书名绝对想不到这是一本非常严肃的讨论动画本体美学的著作,作者就日本动画的仿真美学以及形式与内容、数字技术美学等诸多方面的问题进行了较深入的讨论,尽管作者使用的不是学术化的语言,但也是从亚里士多德的概念开始,逐步推导、渐次深入。字面上的通俗不等于道理的简单,因此理解消化这本书的内容还是需要反复的咀嚼与思考。从动画本体出发来讨论动画的书籍无论在国内还是国外,都是不多见的,这里特别推荐,希望对动画理论感兴趣的朋友不要错过。

[日]日本日经娱乐编:《细田守:探寻动画新大陆的地图》,贾耀平译,

北京美术摄影出版社,2018年4月出版。

 该著作以日本动画片导演细田守的作品《怪物之子》为核心,汇集了声优、制片、编剧、导演等几乎所有的创作者写下的简短创作体会,与其说是一部学术著作,更像是一本《怪物之子》和导演的宣传之作,当然,该书顺便也谈及了细田守的另外几部作品。

 [日] 押井守:《我每天只工作3小时:押井守的角色学》,成都:四川人民出版社,2018年10月出版。

 押井守动画作品给人的印象是深邃而有哲理,但这本书却是教人职场打拼的,现实得不能再现实。有趣之处在于,押井守从一部部电影的结构和人物入手,分析导演的为人处世之道,全书使用了九部电影,讨论了为人处世的九个方面,或者也可以说九种"智慧"。该书与动画片少有关系,只因为作者是著名动画片编剧导演,才将此书罗列于此。

结　语

 将2018年发表的文章和书籍与2017年比较,论文数量略有增加,这恐怕与《当代动画》这本杂志在2018年下半年的创刊有关。书籍数量的增加则是因为翻译著作的增加。有关动漫产业的书籍大幅度减少,以致没有必要专列一项,而是归并入"其他"一栏中。在论文中,"二次元"和"后现代"这两个概念的热度明显增加,但并未因此增加任何学术上的价值和意义。过去有关中国动画"民族性"问题的争论,在2018年转变成了当今中国动画作品是否具有民族性的各种意见。同时,有关动画"民族性"的文章扎堆出现,显然与舆论的导向有关。

 (聂欣如,华东师范大学传播学院教授、博士生导师;本文资料由华东师范大学传播学院研究生杨盈收集)

创作·美学·批评·传播
——2018年中国电视剧研究现状分析

金丹元　张咏絮

　　2018年中国电视剧的创作依然延续着高产的发展态势,同时也逐渐从单一的以量取胜向以质立身的局面转型。这一年正值改革开放40周年,同时又是中国电视剧诞生60周年,现实主义题材电视剧大放异彩,成为向其致敬的典范,而其他类型电视剧也不甘落后,形成百花齐放的格局。与创作的繁荣景象相对应的电视剧研究也是成果丰硕、亮点纷呈,大致可以归纳为以下几个层面:一是内容生产维度下的电视剧内容创作的研究;二是市场与资本驱动下的电视剧产业格局的观察;三是审美转向下的电视剧美学观照和文化批评;四是传播逻辑下的传播策略和传播效果的思考。其中,研究视角涵盖了宏观、中观和微观的层次;研究内容涉及了电视剧的生产创作、美学价值、产业发展、传播接受、政策法规等领域;既有理论构筑,又有实践深度,既有针砭时弊的文化批判,又有人文关怀的注入。本文以2018年在《现代传播(中国传媒大学学报)》《当代电视》《电视研究》《中国电视》《当代电影》《中国广播电视学刊》《民族艺术研究》《广西师范学院学报(哲学社会科学版)》《浙江传媒学院学报》《文汇报》《文艺报》《人民日报》《光明日报》《中国文化报》《中国艺术报》等各大重要学术期刊和报纸上发表的关于电视研究的论文以及出版的著作为主要研究对象,对具有代表性的成果进行梳理和归纳,以期勾勒出本年度电视剧研究的总体状况和脉络图景,对电视剧的创作和可持续发展提供可借鉴的经验。

一、内容生产的多重维度：对当下
电视剧内容创作的研究

2018年对电视剧而言是一个特殊的年份，它既是改革开放40周年，又是中国电视剧诞生60周年，因此作为致敬和献礼，现实主义题材电视剧的数量明显增多；学界关于宏观回顾这几十年的春华秋实的电视剧著作和期刊论文也应运而生，其中对于电视剧内容生产和创作层面的研究更是成了学术热点。本年度电视剧创作的相关研究主要呈现出以下两个特点。

第一，宏观层面梳理和回顾电视剧创作发展的60年经验。由范志忠教授和陈旭光教授主编的《中国电视剧蓝皮书(2018)》[①]，经由国内知名影视学者和评论家投票选出2017年度中国电视剧作品中最具影响力和代表性的十部作品进行分析，书中不仅指出了中国电视剧审美创作与类型叙事的新态势，还对反腐剧、历史剧、都市情感剧、谍战剧、行业剧、仙侠剧、网络剧、主旋律剧等类型的电视剧的创作叙事做出了新的探索。杨洪涛教授撰写的《观剧(新世纪中国电视剧类型研究)》[②]同样从学理和实践层面对不同类型的电视剧的发展轨迹、生成语境、影像风格演变规律进行总结，其中尤其谈到新世纪国产剧创作的两个维度，即类型化与反类型，指出国产剧在艺术探索、市场检验和观众诉求的合力下，形成了相对稳定又成熟的类型化创作模式，继而又出现了解构原型、颠覆规则的类型突破，使得电视剧在创作题材、故事情节、人物塑造、视听风格和时空情境的类型化与反类型两个维度中同频共振地前行发展。仲呈祥教授所著《中国电视剧60年大系(创作卷)》[③]全景式地梳理了中国电视剧的发展历程，以时间为线索将其划分为五个阶段，即曲折的发展(1858—1965)、沉寂与再生(1966—1978)、全面分歧(1978—1991)、成熟与繁荣(1992—2004)和变革与未来(2005—2018)，把电视剧发展的阶段性艺术创作特征作为主要研究对象，结合所处的社会背景、文艺思潮和文艺政策，做出考据翔实和持论公允的评述。除了以上三本本年度出版的著作外，学界的期刊论文的相关讨论也相当丰富。与仲呈祥的对电视

① 范志忠、陈旭光：《中国电视剧蓝皮书(2018)》，北京大学出版社，2018年。
② 杨洪涛：《观剧(新世纪中国电视剧类型研究)》，中国广播电视出版社，2018年。
③ 仲呈祥：《中国电视剧60年大系(创作卷)》，中国广播电视出版社，2018年。

剧发展时间划分稍有不同的是,学者欧阳宏生和黄晓波在文章《自我追寻与文化演变——中国电视剧60年发展综述》④中将其划分为四个发展阶段,即初创与曲折(1958—1975):意识形态话语占主导地位;复苏与发展(1976—1989):高扬人文关怀旗帜的精英式探索;丰富与成熟(1990—2004):脱离单纯精神建构的大众化转向;多元与蜕变(2005—2018):繁荣边际上演的融合奇观。全文在美学分析和历史分析辩证统一的视角下进行归类来回眸中国电视剧发展概貌,并对不同时期的电视剧文化生态进行归纳。胡智锋教授的《十八大以来中国影视艺术发展纵览》则将研究目光聚焦到十八大以来的影视艺术,在作者看来这一时段是中国影视史上发展最快、收获最多的一个时期,体现了整个国家的文化艺术发展需求,全文从影视艺术的新环境与新景观、新法规与新举措、新题材与新收获三个角度进行了梳理。《改革开放40年中国电视剧创作的根本经验》⑤一文总结中国电视剧实现跨越式发展的主要成就和根本经验都在于现实主义创作,全文分析了现实主义在新语境下的新发展和新走向。

 以上著作和文章都纵向梳理了某一时期的电视剧发展并对其内容生产和艺术特征进行了高度概括。还有一些文章的研究视角则对准了整个年度的电视剧宏观发展,如梁振华教授的《承续历史·映照现实·根植传统——试论中国电视剧创作的三重文化维度》⑥解析中国电视剧创作的三重文化维度,其中还对文化自觉、文化自信、文化自强等予以讨论。胡智锋教授的《2017年中国电视内容生产盘点》⑦指出了2017年我国电视剧监管收视有所下滑,但也不乏优质作品涌现的新景观,表现在现实题材电视剧更加接地气、制作体现出精品化追求和海外拓展方面可圈可点。《剧说中国 故事纷呈——2017年中国电视剧创作备忘》⑧和《从架空世界回归生活现实——对

④ 欧阳宏生、黄晓波:《自我追寻与文化演变——中国电视剧60年发展综述》,《中国电视》2018年第10期。
⑤ 杨明品、胡祥:《改革开放40年中国电视剧创作的根本经验》,《中国广播电视学刊》2018年第12期。
⑥ 梁振华:《承续历史·映照现实·根植传统——试论中国电视剧创作的三重文化维度》,《电视研究》2018年第1期。
⑦ 胡智锋:《2017年中国电视内容生产盘点》,《电视研究》2018年第3期。
⑧ 杨慧、尹鸿:《剧说中国 故事纷呈——2017年中国电视剧创作备忘》,《电视研究》2018年第3期。

2017年热播电视剧的动向分析》⑨都对2017年出现的主旋律电视剧、现实题材电视剧、历史与古装电视剧和网络剧进行了综合盘点,概括了其艺术特征,指出了"讲好中国故事"的时代要求。的确,当前的国产剧创作虽然取得了良好的成绩,但也同样面临着诸多的挑战,要实现创作的良性发展,剧作始终要秉持"内容为王"的创作原则,以"工匠精神"打造优质作品,实现艺术性和商业性的双赢。

第二,中观层面对媒介融合背景下对电视剧创作影响的分析。随着媒介技术的发展,电视剧的生产、制作、接受和传播都发生了根本性的变化,电视剧进入了"全媒体时代"。"全媒体"是在传统和新兴媒体表现手段基础之上进行不同媒介形态之间的融合,进而产生质变后形成的一种新的传播形态。⑩很多学者都敏锐地关注到了这一变化,《全媒体环境下电视剧的创作转向与内容迭代》和《电视剧在全媒体语境下的内容生产与媒体互动——以近些年的热播剧为例》,就指出了全媒体环境激活了电视剧创作的动力机制⑪,原本单一、封闭的内容生产秩序被解构,电视剧创作因此也出现了三大转向,即创作中心从以创作者为主体向以受众为主体转变、创作流程由线性秩序向开放包容转变、创作模式由单一运作向多元模态转变。《试析新的媒介生态对电视剧创作的多维影响》⑫一文则从电视剧的内容呈现、创作样态和生产范式的多维角度进行分析,指出媒介变革推动了电视剧类型创作的多元化、跨媒介的叙事、"文本+活动"的意义生产场域和生产逻辑从2B到2C的转换。《全媒体传播环境下电视剧创作的新思维》将视点集中于全媒体对电视剧创作的跨媒介思维、AGG思维、社交化思维的催生和影响,并指出全媒体传播环境不只是媒介融合,还包括新的媒介使用方式,新的媒介观念,等等。以上几篇论文都深刻地从不同角度论述了媒介技术对于电视剧创作层面的影响,共同指出了跨媒体叙事建构了新的叙事逻辑和表征系统,形成了电视剧的内容再生景观,也为学界的相关研究提供了开阔的思路。

⑨ 于瑞、席志武:《从架空世界回归生活现实——对2017年热播电视剧的动向分析》,《艺术评论》2018年第5期。

⑩ 罗鑫:《什么是"全媒体"》,《中国记者》2010年第3期。

⑪ 漆亚林、黄绿蓝:《全媒体环境下电视剧的创作转向与内容迭代》,《中国电视》2018年第10期。

⑫ 贺艳:《试析新的媒介生态对电视剧创作的多维影响》,《中国电视》2018年第6期。

第三，微观层面对内容创作层面的改编问题、视听语言和人物形象进行的探讨。本年度关于电视剧改编问题的探讨主要集中在古典名著、经典文学、网络小说改编为电视剧的研究。文章《论古代文学名著改编影视作品的审美特征与适度原则》[13]和《名著影视化改编的诠释与定向问题》[14]从宏观层面上对名著影视化改编分别提出了建议，前者指出了雅俗适度、再造有据和扬长避短的三条适度原则，后者则指出改编过程中两个定向问题，即改动幅度问题和价值倾向问题，因此也相对应地对改编者提出了要求，不仅要修炼艺术功底，同时要反思价值立场，研究原作者的精神和生活世界。由四大名著改编而成的影视剧一直被观众们津津乐道，文章《四十年来〈红楼〉剧——〈红楼梦〉电视剧改编刍议》[15]对近四十年来《红楼梦》电视剧的改编状况做梳理，分别指出了1987版是以现实主义建构对传统的想象，2010版则以消费主义实施对传统的围观，作者提出了如何运用现代媒介对传统文化进行创造性和创新性的改编的思考。《流动人格：传统文化艺术生产的活性与动力——基于"西游"题材影视艺术生产实践》[16]《三国题材电视剧改编面面观》[17]和《历史剧〈军师联盟〉的改编策略》[18]分别为"西游"和"三国"题材电视剧的改编提出了建议，意在永葆名著经典的文化活力。经典文学的改编策略在《电视剧〈白鹿原〉：站在经典文学肩膀上的改编》和《论电视剧〈白鹿原〉的改编策略》[19]两篇文章中从不同角度进行了论述。网络小说的改编问题在《网络文学改编剧的传播问题及对策》[20]中以传播学"5W"传播模式进行了总结，《解析网络文学翻拍电视剧的成功密码》[21]一文不仅从网络文学自身出发分析了其被翻拍成功的原因，还相应地提出了在翻拍过程中应规避的几个问题。

关于电视剧视听语言层面的研究相较去年显得尤为突出，既有宏观的

[13] 许波：《论古代文学名著改编影视作品的审美特征与适度原则》，《当代电视》2018年第8期。
[14] 马新涛：《名著影视化改编的诠释与定向问题》，《中国广播电视学刊》2018年第8期。
[15] 李汇群：《四十年来〈红楼〉剧——〈红楼梦〉电视剧改编刍议》，《曹雪芹研究》2018年第2期。
[16] 刘荃：《流动人格：传统文化艺术生产的活性与动力——基于"西游"题材影视艺术生产实践》，《现代传播（中国传媒大学学报）》2018年第10期。
[17] 王晓慧：《三国题材电视剧改编面面观》，《当代电视》2018年第6期。
[18] 李和：《历史剧〈军师联盟〉的改编策略》，《中国广播电视学刊》2018年第1期。
[19] 张娟：《论电视剧〈白鹿原〉的改编策略》，《电视研究》2018年第3期。
[20] 施灏：《网络文学改编剧的传播问题及对策》，《当代电视》2018年第5期。
[21] 李恒：《解析网络文学翻拍电视剧的成功密码》，《浙江传媒学院学报》2018年第10期。

描述观察，又有微观具体的实例。技术的不断进步有效提高了电视剧的视听效果，使得电视画面和声音更具冲击力和感染力，为声画的想象插上了现实的翅膀。文章《国产电视剧特效中视觉传达技术的应用》和《技术变革视野下的电视声音语言表达》分别宏观地从视觉和听觉角度阐释了技术的运用对于提高和强化电视剧的艺术表现力的作用，画面和声音逐渐突破原有的限制，功能的拓展使得它成为一种信息媒介的声音和作为人类思维表达媒介的声音。在微观层面上，就构图、摄影、音乐、服装、场景设计和人物形象塑造等方面均有所涉及。其中，关于音乐在电视剧中的作用和功能的探析较多，《悬疑电视剧中背景音乐的运用》《国产电视剧音乐的传播效果探析》《热播 IP 剧配乐中的民族风格》《论影视配乐的人物情绪表达技巧》《电视剧〈楚乔传〉的音乐创作》是具有代表性的文章，切入点各有不同，但较为全面地论述了音乐在电视剧中的传播与作用。《论电视剧〈太行英雄传〉的画面构图艺术》《担当诠释使命 忠诚书写奉献——电视剧〈初心〉摄影语言的艺术表达》《会说话的衣橱——试论电视剧服装的审美功能及其价值呈现》《场景的设计与设计的场景——电视剧〈那年花开月正圆〉场景设计解读》这几篇文章则是对于电视剧的画面、摄影、服装和场景设计的审美功用的分析。

此外，本年度的论文对电视剧中各类人物形象的塑造进行了分析，文章《国产电视剧人物塑造的真实性缺失问题及对策》《网络剧中人物形象建构的策略与路径》《平凡人的中国梦——谈现实题材电视剧的人物塑造》和《当下影视剧人物造型创作的文化传播价值研究》主要从全局角度探讨人物形象塑造的路径与对策；《透视国产电视剧中的"暖男"形象》《谈都市题材电视剧中少年儿童形象的塑造》《中国梦语境下电视剧创作中的"普通人"塑造》《女性向都市剧中男性角色的形象建构》和《选择性在场与类型化塑造：电视剧中职业女性形象分析》则是就电视剧中的某一类人物进行群像特征的剖析，即分别研究了暖男形象、少年儿童形象、"普通人"形象和女性形象的建构；还有些学者是从具体的某一部电视剧出发，分析剧中人物塑造的可取之处，例如《从〈恋爱先生〉看都市情感剧人物形象塑造的突破》《〈大军师司马懿之军师联盟〉的人物性格塑造》和《电影〈秋喜〉的符号意象与人物矩阵》等文章。

二、市场与资本的双重驱动：对当下
电视剧产业动向的观察

六十年奋进砥砺，一甲子春华秋实。中国电视剧产业在 1958 年的计划经济体制下成长起来，经历了艰难生存的阶段、产业转型过渡阶段、产业深化升级阶段，才确立了现在相对完善的内容生产机制，形成相对完善的产业链形态。电视剧也成了文化领域最具活力的中坚力量，是传播中国声音、塑造中国形象、展现中国精神的重要载体。因此，本年度对电视剧的产业研究主要围绕回顾电视剧产业发展 60 年取得的经验、融合时代下电视剧产业新格局和产业某些个案的微观分析这三项议题展开的。

第一，对电视剧产业发展六十年的纵向梳理研究。由李兴国、储钰琦著，王卫平主编的《中国电视剧 60 年大系（产业卷）》[22]最为致敬历史的丛书系列之一，围绕产业的生产性、商品性、求利性和组织性四大基本要素，从时间纵向维度切入，梳理了中国电视剧 60 年产业的发展脉络、阶段特征和变化过程。全书依据电视剧发展的特殊性，将电视剧发展分为前产业时期（计划经济体制下的电视剧事业）、产业孕育期（电视剧事业向产业的转型过渡）、产业形成期（电视剧产业基本要素逐渐成形）、产业升级期（电视剧产业化探索向纵深迈进）和产业繁荣期（电视剧产业生态进入新拐点）。文章《改革开放 40 年中国电视剧产业探索之路》[23]的回顾之路则是以改革开放四十年作为时间坐标，指出市场经济就像只"看不见的手"，开启了中国电视剧市场化、产业化发展的探索之路：从"事业"阶段迈入"产业"阶段，从过去的"政治宣传品"过渡到"艺术作品"，再发展成如今的"文化产品"，其产业发展经历了孕育、形成、转型、升级的变化过程。文章按时间将其划分为四个阶段，解读其中对电视剧产业产生重大影响的政策以及产业自身做出的调整和探索，全文被串成一条简洁的电视剧产业发展之线。更具有意义价值的是，作者提出了处理好政策与市场、数量与质量、制作与播出、生产与消费、引进与输出这五大关系是中国电视剧产业探索的重要命题，而政府规制、行业自

[22] 李兴国、储钰琦著，王卫平主编：《中国电视剧 60 年大系（产业卷）》，中国广播电视出版社，2018 年。

[23] 储钰琦：《改革开放 40 年中国电视剧产业探索之路》，《中国艺术报》2018 年第 11 期。

觉、业界共事、市场调节这些手段也是助推电视剧产业繁荣的重要途径和手段。

第二,对融合时代下电视剧产业新格局的管窥。首都影视发展智库发布的《2018中国电视剧产业报告》显示,2017年电视剧立项总部数、总集数均有所下降,2017年的电视剧立项总量在465部以上,集数超过11.7万集,较前一年有所下降,也是自2011年以来数值第二次出现回落。根据报告数字显示,单部集数持续增长,但涨幅放缓;网剧数量明显下降,当代现实题材占比高达59%,而近代题材电视剧降至17%。这些变化不仅是电视剧产业供给侧主动调整和自我改革的结果,同时也形成了新的电视剧格局。《融合时代的中国电视剧:新图景与新格局》[24]一文就政策、生产、传播和产业四个层面分析了2017年电视大屏和网络跨屏在电视剧方面取得的收视与口碑起飞、经济效益与社会交易俱佳的现象。在政策方面,作者指出了"电视剧十四条"和网剧监管政策对电视剧进行了有效调控,这也就不难理解前面提到的现实主义题材电视剧占比将近六成以及网剧数量下降的原因,也造就了生产和产业层面上的主旋律电视剧、现实题材剧、(历史)古装剧和年代剧大热荧屏的局面。《影视剧多屏传播现状、动因及对策》[25]《2017年中国媒体融合发展报告》[26]和《新技术背景下电视业发展的新特征、新格局、新趋势》[27]共同阐述了新旧媒体的相互交融导致媒介生态发生强烈裂变和重构,并从技术、政策、市场、艺术本义的发展四方面着重分析了原因,从制度和实践两个维度提出了对策。在新的产业格局下,互联网经济、风险投资、项目众筹等资本也都进入了电视剧行业中,《粉丝·舆论·流量——资本驱动下的电视剧生产逻辑研究》[28]犀利地指出了电视剧生产逻辑的要素发生的变迁,即国有资本—民营资本—市场融资、观众—用户—粉丝、收视率—播放量—流量,这是从资本、受众和效果三个方面来直观阐述互联网催生的变化,但同

[24] 张国涛、张陆园:《融合时代的中国电视剧:新图景与新格局》,《中国广播电视学刊》2018年第3期。

[25] 高坚:《影视剧多屏传播现状、动因及对策》,《中国广播电视学刊》2018年第1期。

[26] 黄楚新、彭韵佳:《2017年中国媒体融合发展报告》,《现代传播(中国传媒大学学报)》2018年第4期。

[27] 韩鸿、张娜:《新技术背景下电视业发展的新特征、新格局、新趋势》,《电视研究》2018年第8期。

[28] 蒋淑媛:《粉丝·舆论·流量——资本驱动下的电视剧生产逻辑研究》,《北京联合大学学报(人文社会科学版)》2018年第10期。

时也重点强调了不要让电视剧的生产陷入以资本为驱动力的恶性循环。

的确,身处媒介融合时代,在技术、市场、受众、政策等多重因素的驱动下,媒介融合的趋势不断深化甚至成为不可逆转的趋势,它促使内容的生产方式、传播媒介、运作范式和受众消费习惯等各方面发生了变化,重塑和改变了电视剧产业格局,但无论如何,要营造电视剧产业良好的生态,必须重视精品化的创作原则,"内容为王"始终是电视剧的根本之道。

第三,对电视剧产业的某些个案的微观研究。电视剧产业是由若干不可或缺的环节构成的,本年度对其进行研究的角度主要有:对制播模式、产品供给机制、投融资和政策的解读。《中国电视剧制播模式:演变与利弊》[29]一文是对电视剧生产传播中重要环节——制播模式的研究,文章从制播模式的"变"(由制播合一到制播分离、由一剧四星到一剧两星)与"不变"(政府审查、先拍后播)解读经济因素与文化因素间的互相影响关系,并与其他国家进行了横向的比较,分析了优势与不足。《逻辑与步骤:我国电视剧产品供给机制重构研究》[30]的研究背景在于当下文化消费需求与电视剧产品供给之间未实现有效对接,作者结合国民经济结构供给侧结构性改革的背景和文化产业蓬勃发展的实践需要,针对如何重构、规范和优化电视剧产品供给机制形成若干建议。《电视剧项目投融资模式与风险控制对策》[31]分析了国内电视剧产业投融资的主要模式,从电视剧项目投融资和收益的不确定性分析入手,阐述了电视剧投融资现状和风险特征,并提出相应对策。对于2017年的电视剧产业而言,可谓是"政策大年",因为相关主管部门先后推出《关于支持电视剧繁荣发展若干政策的通知》《关于进一步加强网络视听节目创作播出管理的通知》《新闻出版广播影视"十三五"规划》等各种政策文件多达7种,内容涉及电视剧、网络剧产业链的各个环节。文章《2017年电视业"新政"解读》[32]就聚焦于梳理2017年出台的广电政策法规,从行业监管、内容扶持和融合发展三个层面细致、全面地解读了相关政策,并指出未来电视业发展走向。

[29] 李胜利、赵莹:《中国电视剧制播模式:演变与利弊》,《现代传播(中国传媒大学学报)》2018年第4期。

[30] 杨柳:《逻辑与步骤:我国电视剧产品供给机制重构研究》,《中国电视》2018年第3期。

[31] 赵丹、宋培义:《电视剧项目投融资模式与风险控制对策》,《电视研究》2018年第1期。

[32] 张君昌、吕鹏、王明潋:《2017年电视业"新政"解读》,《电视研究》2018年第3期。

三、审美转向与价值思辨：对电视剧的美学观照与文化批评

电视剧作为社会和时代的重要文化表征，在全媒体社会的助推下其影响力和传播力不断增强，电视剧潜移默化地影响着人受众的审美取向和价值标准。正如美国学者塞缪尔·亨廷顿对文化的定义"一个社会中的价值观、态度、信念、取向以及人们普遍持有的见解"㉝，电视剧的审美表征和文化价值日渐参与人们的价值观、人生观和世界观的构建，它也是我们文化建设的重要组成部分。因此对于电视剧的审美观照和文化批评是每年电视剧研究都会关注的重要议题，与去年不同的是，今年对现实主义题材和历史题材的评述显得尤为突出，成为电视剧研究的重镇。

第一，宏观层面把控电视剧的审美转向与价值思辨。正如前文提到的进入全媒体时代，电视剧不仅在创作、生产、传播、媒介、接受等层面发生了改变，就连审美方式都受到了极大的影响，在享受全媒体为电视剧带来红利的同时，也必须清醒地看到"大量的'符号'生产使得人们在迅疾的符号切换中丧失了古典主义沉思、回味、欣赏的审美习惯和能力，图像的泛滥造成了最直接的感官消费和精神体验的审美过程，同时也塑造着大众的审美取向"㉞。这也正是文章《全媒体时代国产电视剧的审美特征与转向》研究的初衷，深入分析了电视剧的审美机制与审美文本价值形态的变异，并将二者结合起来对电视剧的审美构建提出可行性的建议。对于民族传统文化的书写与建构一直是电视剧审美价值的重要体现，本年度关于传统文化价值在电视剧中的传承研究较多。《当代电视剧与中国传统文化的主题建构》㉟一文指出了优秀电视与要有对民族优秀精神文化的弘扬、对民族辉煌物质文明的声像展示和对民族优秀文化的坚守与传承。《从中国电视剧60年发展看文化自信》㊱一文十分认同以上观点，并在此基础上强调"文化自信不是一句

㉝ ［美］塞缪尔·亨廷顿、劳伦斯·哈里森：《文化的重要作用》，程克雄译，新华出版社，2002年，第3页。
㉞ 王坤：《全媒体时代国产电视剧的审美特征与转向》，《电影文学》2018年第10期。
㉟ 张吕：《当代电视剧与中国传统文化的主题建构》，《中国电视》2018年第9期。
㊱ 仲呈祥：《从中国电视剧60年发展看文化自信》，《当代电视》2018年第11期。

空话,要扎根于优秀的传统文化,要对中国共产党领导人民创造的革命文化和改革开放以来大家共同创造的社会主义先进文化充满自信。电视剧的创作要以文化人,以艺养心,以美塑像,重在引领,贵在自觉,胜在自信"。《电视剧的"中国精神"内蕴及其艺术呈现》《新时代电视媒体核心价值观的构建与传播》《影视作品的人生观、价值观、历史观》《网络时代电视剧文化价值的生成与传播语境》《中国影视传播文化价值导向分析》都不约而同地探讨了电视剧作品的文化使命与创作主体的历史担当问题,指出影视传播中的文化价值导向问题是不容忽视的重要问题,关系到公民理想信念、价值理念、道德观念的塑造,是建设文化强国的重要战线。㊲ 尤其是在网络时代,政治与政策、资本与市场、信息与技术形成对电视剧文化价值的规约、左右和引推,所以要求电视剧承载"中国精神"㊳、呈现东方审美意蕴、彰显"新时代"精神、实现审美价值超越。㊴

以上是对电视剧审美和文化价值的研究,在看到电视剧的文化品格的担当和社会精神的传递的同时,对于电视剧中存在的现象的反思与批评也必不可少,学界对于电视剧的艺术批评也是不断指引其创作前进的动力与方向。《2017年国产热播电视剧评析》㊵一文对2017年国产电视剧按照题材分别进行了评述,相比较《2017年中国电视剧热点现象述评》㊶则涵盖面更广,不仅针对题材内容作出评论,还就电视剧创作热点、市场热点、理论与评论热点三个维度进行了盘点,较完整地描绘出了2017年电视剧的概况全貌。和以上两篇文章的综合性的梳理与点评相比,以下的文章评论更一针见血,直指我国电视剧的短板与不足。《电视剧为何屡屡掉进"逻辑黑洞"》《荧屏故事"伪现实"都有哪些"四不像"》《热播电视剧服饰随意"穿越"被诟病》《"消费经典"要警惕"亵渎经典"》《"雷剧思维"值得警惕》《电视剧岂能成"快消品"》和《电视剧的注水"套路"正消耗观众的信任》等文章从题目上便可知其所批评和警醒的内容,作者们毫不避讳地把当下电视剧中出现的各种"雷

㊲ 叶彤:《中国影视传播文化价值导向分析》,《中国广播电视学刊》2018年第7期。
㊳ "中国精神"是生发于中国文明的传统、贯穿于现代中华民族崛起和复兴的历程、有着强大凝聚力和感召力的思想观念。参见邹广文:《中国精神:民族性与时代性》,《中国特色社会主义研究》2014年第2期。
㊴ 邵将:《电视剧的"中国精神"内蕴及其艺术呈现》,《中国电视》2018年第9期。
㊵ 李胜利、张晗:《2017年国产热播电视剧评析》,《当代电影》2018年第5期。
㊶ 张智华、黄德迪:《2017年中国电视剧热点现象述评》,《民族艺术研究》2018年第5期。

人"情节、套路进行了批评,"这类剧'病灶'的突出表现是:剧情严重背离历史逻辑、生活逻辑、情感逻辑、艺术逻辑、审美逻辑,企图实现的是资本逻辑,即经济利益最大化,但却因为架空历史、架空生活、架空情感、架空艺术、架空审美,在价值观、艺术观、文化观、审美观等方面造成极大的负面影响"㊷。作者们还以此对电视剧的创作提出了要求,也就是说"必须准确理解、科学把握创作所涉及的内容、所观照的题材的历史方位,不断提升用历史思维、艺术思维、审美思维来统领电视剧创作的意识和能力。如此,方能在新的电视剧生态中赢得自己的空间"㊸。

第二,就某一具体题材电视剧进行美学观照和文化批评。电视剧丰富的类型为观众提供了多元选择,本年度对具体电视剧的美学和批评的研究基本上涉及所有的题材类型,其中现实主义题材、历史题材、少数民族题材的研究数量有明显优势。总体上研究呈现出涉猎全面、重点突出的特点。论文《构建文化自信的历史坐标——论改革开放以来革命历史题材电视剧的审美创作》㊹和《论改革开放四十年中国历史题材电视剧的审美观照及其历史观演变——电视剧的"祛魅"与历史正剧》㊺探讨的对象都是历史题材电视剧,前者以现代化转型的革命精神、史诗式叙事的美学原则和创造想象的艺术话语的视角阐释了其坚守现实主义的创作精神和厚重的史诗品格。后者着眼于其线性发展流变,揭示出电视剧的创作是如何在改革开放演进的过程中被唤醒、投影和塑造的,分析其在各个阶段表现出来的审美表征和历史观演变特点。论文《自律性崇高与他律性崇高——中国现代谍战剧悲剧美学探析》《剖析中国谍战剧的文化沉淀——反思艺术与美的兼容》《历史记忆与民族书写——论陆上丝路题材影视剧的文化特质》《"宫斗"题材电视剧的文化阐释》《历史言说与时代镜像——论当下古装剧的审美风貌》《新时期东北农村剧对"文化自信力"的影像建构》《行业剧的创作空间与审美建构》分别就谍战剧、陆上丝路题材剧、宫斗剧、东北农村剧和行业剧的美学建构和文化自信力进行了阐述。

㊷ 康伟:《"雷剧思维"值得警惕》,《当代电视》2018年第8期。

㊸ 同上。

㊹ 范志忠、刘清圆:《构建文化自信的历史坐标——论改革开放以来革命历史题材电视剧的审美创作》,《中国电视》2018年第10期。

㊺ 丁亚平、姜庆丽:《论改革开放四十年中国历史题材电视剧的审美观照及其历史观演变——电视剧的"祛魅"与历史正剧》,《中国电视》2018年第10期。

就某一具体题材电视剧展开文化批评的相关研究在本年度可谓占据了相当多的篇幅。其中讨论的热点是现实题材和历史题材电视剧。文章《精神频谱的时代嬗变——改革开放四十年现实题材电视剧》[46]梳理改革开放四十年来现实题材电视剧的发展演变,考察新时期、转型期、新世纪、新时代四个历史阶段现实题材与时代文化语境、文艺生态的互动共生关系,把握每一时期现实题材表现内容的侧重点与兴衰流变,探讨各创作类型在思想内涵、人物形象、美学品格等方面的特色及嬗变。《2017年现实题材电视剧述评》[47]一文则基于对2017年央视和地方上星频道黄金时段播出的现实题材电视剧的归纳,对其主要文本类型做"点"与"面"的审美分析,文章中规中矩地阐释了2017年其成就、问题和未发展态势。其他评述现实主义题材电视剧的文章还有:《现实的镜像:国产现实题材电视剧创作略论》《回归艺术性的本质规定:现实题材电视剧"中国梦"的表达之道》《现实主义电视剧怎样与时代共振》《主旋律题材与创新艺术的融合》《现代性体验:现实题材电视剧创作的"串珠红线"》《宏大现实背景下的围观视角——浅析现实题材影视剧本创作思路》和《平凡人的中国梦——谈现实题材电视剧的人物塑造》等,评述角度各有不同,但都肯定了这一题材的重要文化价值和时代意义,也对未来发展提供了经验总结。就历史古装题材电视剧的评述主要有:《论古装剧的题材、叙事与意识形态》《历史题材电视剧与历史的真实性》《以史绘诗大象无形——由革命领袖传记电视剧探析国家形象的塑造》《2017年历史题材电视剧述评》《2017年革命历史题材电视剧述评》《国产历史题材电视剧的情怀消费》《重大革命历史题材电视剧创作的不变法则》《历史题材电视剧的精致化思维与本土化实践》《古装剧的偶像化倾向探析》《事理之辨:历史题材电视剧传播历史的时代使命》和《浅析历史剧创作中的"当代性"表达——评电视剧〈大军师司马懿之军师联盟〉》等,其研究视角涉及历史真实性问题、国家形象的塑造、情怀消费、本土化实践、偶像化倾向、当代性表达等议题,可谓研究视野开阔,见解独到。

[46] 戴清:《精神频谱的时代嬗变——改革开放四十年现实题材电视剧》,《中国电视》2018年第10期。

[47] 王黑特、陈友军:《2017年现实题材电视剧述评》,《中国电视》2018年第2期。

四、传播逻辑的整合与演变：对当下
电视剧传播策略的思考

电视剧作为重要的叙事载体和传播途径，所承载的意识形态、文化精神、国家形象、道德伦理、传统文化等都可以通过其强大的影响力进行广泛传播。本年度对于电视剧传播的研究主要涉及三方面：一是电视剧传播策略与效果研究；二是电视剧的跨文化传播概况；三是海外电视剧传播经验的总结。

第一，电视剧传播策略与效果研究是本年度不同于往年之处，主要包括两方面，一方面是传播策略的考量；另一方面是对受众的研究。《媒介融合视角下国产电视剧的传播策略研究》[48]和《新媒体语境下影视文化的传播策略研究》[49]都是以媒介融合为背景来研究电视剧的传播策略，前者首先对国产电视剧的传播环境进行了分析，进而从内容、渠道和营销三个角度对国产电视剧的传播策略进行探讨，并以电视剧《我的前半生》为例，解读该剧为国产电视剧的传播策略带来的启示。后者则开宗明义地指出了四大传播策略，即策略传播价值观念、利用多种媒介形态聚合传播、以受众需求为导向和创建影视文化品牌。而有学者认为从影像电视剧传播效果的因素入手则更能直接解决传播策略问题，在《电视剧传播效果影响因素研究》中，作者提出剧本、演员、制作水平、播出状态、选出与发布、受众情况和体制政策这七项是影响其传播的主要因素，并就传播现状提出了不足与建议。论文《互联网＋时代电视剧传播的社交化研究》[50]观点新颖，以粉丝经济为例，重点分析中国电视剧产业应该如何利用好社交媒体平台，实现传播效果的优化。

受众作为大众传播研究的重要内容之一，是考察传播效果的立足点，因此对于电视剧而来，重视和研究受众需求有助于提升传播效果。自2017年开始，一系列"正剧"回潮于中国电视荧屏，年代题材与当代题材的"正剧"也获得影响力上的大幅增量，有学者将视点聚焦于"正剧"形成的媒介文化新景观，对受众解码心理的变化加以阐释，探讨当前社会语境中电视剧文本与

[48] 王林蕃、袁梦：《媒介融合视角下国产电视剧的传播策略研究》，《中国电视》2018年第2期。
[49] 张帅：《新媒体语境下影视文化的传播策略研究》，《当代电视》2018年第1期。
[50] 王筱卉、翁弋然：《互联网＋时代电视剧传播的社交化研究》，《中国电视》2018年第5期。

社会文化的互动过程,进而对"正剧"在当前的流行状况展开相应的批判性反思[51]。论文《知情受众的视听体验——中国网络小说改编电视剧的受众使用与满足研究》[52]从受众的角度切入,研究同时消费过网络小说和电视剧两种媒介的知情受众。《电视剧繁荣发展下的大学生观看调查与思考》一文将视角对准大学生而展开的调查研究,从观看动机影响力、观看中外影视情况进行调查并分析结果提出相应建议。

第二,电视剧的跨文化传播概况。中国电视剧在"走出去"的过程中取得了很大成绩,但同时也应看到海外影响力仍有限的现状。文章《电视剧跨文化传播的叙事策略解析》《全媒体时代我国电视剧海外传播的创新路径》《全球化语境下华语电视作品的跨文化传播策略研究》《中国影视作品对外传播路径初探》《"一带一路"背景下译制艺术与影视对外传播》就针对这一现状切实提出提升跨文化传播的多元途径。《从中国网络剧外销看文化软实力的输出》以《白夜追凶》为代表的一批国产网络剧远销海外的现象,探讨了高质量国产网络剧能够得到美国主流视频网站青睐的原因及其背后以Netflix为代表的视频网站打造全球化战略的经验与得失,从而对中国网络视听内容走出去提出了思考和建议。《塑造中国电视剧海外传播的文化影响力》从内容、营销和人才三个层面剖析了影响中国电视剧海外传播文化影响力生成的核心要素。这部分的相关研究与去年十分相似,多数研究停留在对策略的探析上,内容和视角上多有重复之处。

第三,海外电视剧传播经验的总结。主要集中在对美国、英国和韩国的电视剧经验总结上。在美剧方面,《美国电视剧华人移民形象的二元板结化塑造》一文使用批判话语分析的方法,对当下美国热播电视剧中华人移民的形象进行深入分析,并以之为切入口,厘清美国主流价值体系操演中国、中国人的形象及中美关系所依存的象征秩序。《中美情景喜剧叙事线索管窥》就叙事线索对中美情景喜剧存在的显著差异进行比较研究。《美剧的中国叙事与中国形象的"美国式"境遇》《谈〈权力的游戏〉缘何实现跨文化传播》《美剧〈我们这一天〉人物塑造分析》和《谈美剧〈冰血暴〉的人物塑造方法》几

[51] 何天平、王晓培:《"正剧"的年轻化传播:一种考察受众解码电视剧的新视角》,《中国电视》2018年第7期。

[52] 黄雯、宋玉洁、林爱兵:《知情受众的视听体验——中国网络小说改编电视剧的受众使用与满足研究》,《中国电视》2018年第7期。

篇文章则从具体案例切入进行个案研究。

在英剧方面,论文《英国历史剧的文化传承意识与表达策略》简要梳理了英国历史剧的发展脉络,结合英国文化政策的变化,分析其文化传承意识与表达策略和对我国的启示。《英国电视剧内容生产的历史背景与现实抉择——以BBC电视剧播出为例》一文探讨BBC在商业化和去管制化的背景下,其内容的播出和选择呈现出何种状貌,其中着重指出巩固服务广播体制的延续和市场化策略与公共服务理念的平衡是BBC坚持与改革的举措。《英国电视剧在中国的跨文化传播研究——以〈神探夏洛克〉为例》从跨文化传播视角,运用文献研究、个案研究及话语分析的方法探讨英剧在中国的成功原因和对中国的启示。

在韩剧方面,《电视剧交叉式叙事时空研究——以2016年热播美剧、韩剧为例》一文主要以美剧和韩剧为例对电视剧叙事做出个案研究。文章《"弥合冲突"的想象:韩国影视剧中的记者形象研究》以韩国影视剧塑造的诸多形态迥异的记者形象为研究对象,借由剧中记者从"坏"到"好"的行动对比、从"私"到"公"的价值回归与反转,将对新闻业的批判转换为消解冲突的"弥合性"迷思。作者指出该迷思是对期待"新闻业揭露真相及维护公共利益"的象征回归,具有重构既有的社会价值观念的功能,但"想象中的平衡"也降低了解决社会冲突的锐度。在对海外电视剧的研究方面,今年数量、国别和视角都略逊于去年,这部分的研究还有更多空间有待学者去开发和讨论。

五、结　语

囿于篇幅有限,本文未能对2018年度研究中国电视剧的所有成果一一详尽点评。但总体上来看,本年度的研究较全面,涉及了电视剧的内容生产、产业格局、美学观照、文化批评和传播效果的研究,基本上涵盖了电视剧从创作到播出和运营的所有环节。其中主要关注的热点问题一是围绕改革开放40周年和中国电视剧诞生60周年进行的综述类研究、现实主义题材电视剧研究和相关文化批评;二是对全媒体时代背景下的产业格局的重新观察。与去年相比,今年的研究视角有所创新的在于对电视剧改编方面、传播策略和传播效果的关注,体现了学者们开阔的研究视野和敏锐的学术洞察力。但是对于电视剧理论的深入研究较少,多数学者以现象为起点进行各

类评述,也形成了研究扎堆的现象;同时对于外国电视剧的研究和借鉴上还停留在美剧、英剧和韩剧的范围之内,且内容陈旧,多以叙事和人物塑造为主,整体上研究深度和广度有所欠缺且与去年有的研究成果十分相近。然而,从整体上来看,本年度关于电视剧的研究成果还是数量丰富且辐射内容众多,也为今后的学术研究和电视剧创作提供了宝贵的经验。

(金丹元,上海大学上海电影学院教授、博士生导师;张咏絮,上海大学上海电影学院博士生)

2018年中国纪录片理论研究综述

王 培

本文以从2018年1月1日至2018年12月31日所有公开发表的中国纪录片理论研究的文章和著作为对象,进行概括性的总览和综述。论文和著作的数据调研工作所需的相关资料主要来源于中国学术全文期刊数据库(中国知网、维普期刊资源整合平台)、万方数据库、各大网络书城(当当网、亚马逊网上书店、京东网)。由于考虑到文章的学术价值和真实性,且与往年的数据调研工作相衔接,本文对于学术论文的收集研究依然主要集中于中文核心期刊,共40种,其中文化理论/新闻事业类7种,广播、电视事业类2种,电影、电视艺术类8种,文学艺术类8种,戏剧类2种,综合性人文、社会类13种。经检索,获得各类纪录片理论研究论文共245篇,图书8种,与去年相比均略有减少。本文将对上述列为研究对象的论文与书籍进行总括性的介绍与评述。

需要指出的是,由于数据检索平台的不确定性及期刊录入检索平台的时间或有延迟,本文数据不可能完全精确。另外,不排除在上述中文核心期刊以外的刊物上有学术价值较高的论文,在有限的条件下,难免有所遗漏,只能抱憾。

一、纪录片综述

这一分类总计有11篇论文,从不同角度概述了2017年我国国产纪录片发展的总体情况。其中徐锦、何苏六的《2017年中国纪录片行业盘点》(《电视研究》2018年第3期)将2017年中国纪录片行业发展态势的特点总结为:政策驱动议程设置能力增强,效果良好;纪录片冲击卫视黄金档,收视成绩

理想;国家持续助力纪录片"走出去",纪录电影营销发行专业度提升,收获明显;新媒体纪录片空间广阔,新媒体平台布局加码;纪录片节展各具特色,专业化程度有所提高。张同道的《2017 年中国纪录片发展研究报告》(《现代传播》2018 年第 5 期),张同道、刘忠波的《2017 年中国纪录片作品研究报告》(《当代电视》2018 年第 7 期),任伯杰、樊启鹏的《2017 年中国纪录片产业发展研究报告》(《当代电视》2018 年第 8 期)等文章则是从世界纪录片发展现状的大背景出发,分别从中国纪录片产业、作品等方面对 2017 年中国纪录片事业的发展情况做了全局性的评述。

在本年度的综述类论文中,"纪录电影"成为被学者们广泛关注的议题,韩飞、乔梓文、林露的《2017 年中国纪录电影市场研究报告》(《传媒》2018 年第 10 期),饶曙光、刘晓希的《与他者相逢:2016—2017 年中国纪录电影伦理分析》(《北京电影学院学报》2018 年第 3 期)分别从市场发展和伦理价值的角度对中国纪录电影的现状和发展进行了审视。李瑞华、樊启鹏的《拐点——2017 年中国纪录电影观察》(《电影艺术》2018 年第 4 期)和葛文治的《2017 年国产纪录电影崛起的思考》(《浙江传媒学院学报》2018 年第 4 期)则不约而同地认为中国纪录电影在 2017 年迎来了发展的拐点,预示着中国纪录电影正在崛起。

赵谦的《精品化、泛纪录与视频电商——中国新媒体纪录片发展趋势分析》(《艺术评论》2018 年第 7 期)对中国新媒体纪录片的发展趋势进行了综合分析,认为近几年的新媒体纪录片出现了突出自制、强调大片化与精品化、深度挖掘已有 IP、节目购买的目标性更加明确、纪录片和文化类视频交融明显、呈现出"大文化"与"非虚构"的样式,以及快节奏、碎片化和浅层次观看与电商的交融、链接更加密切和便捷、非虚构短视频的商业收益明显等趋势,同时也存在着行业流程不完善、优质内容缺乏等问题。罗锋的《2017 年中国电视纪录片创作阐释》(《中国电视》2018 年第 5 期)则根据纪录片创作题材的不同,从政论、人文历史、社会现实和自然科技四个维度对 2017 年我国电视纪录片的创作态势进行了评述,认为以纪录片为代表的视觉修辞在重塑观众审美体验的道路上将扮演越来越重要的角色。刘兰的《2017 年中国电视纪实(纪录)栏目特征研究》(《中国电视》2018 年第 5 期)通过对 2017 年中国电视纪实(纪录)栏目的整体考察,深入剖析了 2017 年度我国电视纪实(纪录)栏目,总结出了节目类型特征鲜明,聚焦重大题材、坚持主流

文化导向,用故事化影像传递中国传统文化,有温度的现实关注与思考,纪实美学表现空间的新拓展等总体特征。

二、纪录片产业

这一类别的学术论文共有12篇,按照侧重点不同,大致可分为产业环境、生产模式、市场与营销等三部分。

(一) 中国纪录片的产业环境

延续上一年度研究者们对当今媒介环境与纪录片发展的关注,今年关于中国纪录片的产业环境的这部分论文共有5篇,依然以"融媒体""新媒体"为主要关键词。陈婷的《回顾与反思——从栏目化到融媒体时代的纪录片生产》(《中国电视》2018年第9期)对电视纪录片生产现状进行了梳理,认为在观众收视习惯已经改变的融媒体时代,纪录片呈现出形式多样化、制作主体多元化等特征,并归纳了目前各主要的电视媒体因应上述变化而在纪录片生产领域做出的诸多改变,如充分利用政策与制作力量上的优势、整合精英力量成立纪录片工作室、从生产环节开始跨媒介融合、偏重现实题材创作、强化互动体验等。李修彤的《"互联网+"时代纪录片的重塑与拓展》(《电影文学》2018年第1期)从新媒体在创作内容和形式上对中国纪录片生态链的重塑、"互联网+"时代话语场的重构以及众筹纪录电影的助推三方面,探讨了互联网对纪录片发展的重塑与拓展,认为在这一过程中,互联网作为一种"新的思维方式"密切参与了纪录片的创作和发行过程,使得纪录片逐步完成产业化发展,甚至走进院线,实现了与其艺术价值相匹配的商业价值。李鹏飞的《新媒体语境下地域人文微纪录片的媒介生态》(《电视研究》2018年第5期)则从多元化的制播主体与渠道参与的业态情况出发,认为媒介技术的创新为地域文化微纪录片建构了公共文化生产的产业潜力,并提供了跨屏融合与互动的新途径。黄彩良的《融媒体背景下纪实频道的现状及出路》(《当代电视》2018年第11期)和邓瑶的《论纪录片频道面对市场的应对策略——以云集将来传媒(上海)有限公司为例》(《当代电视》2018年第1期)不约而同地关注了融媒体时代纪实/纪录片频道的现状和发展问题。前一篇总结了当下国内主要纪实/纪录片频道的冷清现状及不利影响,并从更新"纪实"概念、创新频道经营理念等角度尝试为纪实/纪录片频道的

发展指出了可能的途径。后一篇则以具体纪录片制作为例,分析了纪实频道在面对当下产业环境和市场竞争的挑战下,从追求艺术还是商业价值、传统与创新、年轻化的表达方式等方面做出的尝试和努力。

(二)中国纪录片的生产模式

此类论文有6篇,与去年相比有所增加。孙莉的《新媒体背景下纪录片的发展创新研究》(《现代传播》2018年第4期)以社交媒体的兴盛为背景,认为"具有前瞻意识的中外纪录片制片人正以此为准调试生产实践,在社会化媒体场域中发掘其全新的生产和消费图景,开掘出交互性的新产品类型、开放性的新协作模式、参与性的用户增值维度,并包容地接纳多场景、多主体、多目标的立体化传播新态势,由此带来了新的文化潜能,将纪录片推向新的历史高度"。而包春新的《新媒体环境下"互联网+微纪录片"的融合传播》(《电影评介》2018年第3期)则以新媒体环境下的微纪录片为观察对象,认为"全媒体时代,融合传播包含内容创新、渠道变更、平台拓展,推进传播内容、呈现形式等方面的与时俱进",也就是说新的媒体环境不仅带来了新的纪录片种类,更改变了纪录片的生产模式。张宗伟的《媒介融合生态下纪录片的生产与传播——以〈二十二〉为例》(《中国电视》2018年第8期)和叶闻武的《从〈辉煌中国〉热播看纪录片宣传创新》(《中国广播电视学刊》2018年第3期)都以具体影片为例,前者分析在媒介融合生态下中国纪录片生产模式与传播方式的变化,并从影片《二十二》的成功中总结了优质内容仍是核心竞争力、分众定位捕获核心观影群体的精准营销策略、线上线下多管齐下的渠道拓展等经验;后者聚焦《辉煌中国》的"内容众筹"这一新的生产模式,认为这一成功案例在内容策划、观众互动、提高热度等方面对于未来很多电视纪录片的生产具有积极的借鉴意义。李超、王淑慧的《纪录片创作中后期前置化的优势探讨》(《电影文学》2018年第1期)立足于当下数字技术对于电影制作的全方位影响这一技术背景,论述了"后期前置化"这一趋势如何改变了纪录片生产模式及其优势,并认为"后期前置化"除了作为一种手段,更应该作为一种理念参与整个拍摄过程。张兴动、陈宇翔的《高校微纪录片创作教学探究》以"微纪录片"这一新的纪录片类型为研究主体,探讨了微纪录片的创作特点,以及高校教学与创作相融合的特殊生产模式的创作优势。

(三)中国纪录片的市场及营销

这一部分的论文数量较少,只有一篇文章,马池珠、周楠的《破冰与迭

代：中国纪录电影创作与营销的困境和对策分析》(《现代传播》2018年第11期)，该文总结了当下中国纪录电影创作和营销的诸多困境，即"新闻简报"影响下的投资困境、市场化创作思维的缺失、营销发行与院线排片的冷遇、形象认知建构与定位的误区等，并给出了政策扶持与多元融资、更新创作理念与提升作品质量、积极进行市场营销与发行破局、搭建双向桥梁培植观影意识等对策。

三、纪录片创作

这一类学术论文共计36篇，可分为纪录片叙事、纪录片创作谈和纪录片技术三部分。

（一）纪录片叙事

此分类共有15篇论文，政论型纪录片、"大国系列"等一批主题先行的重大题材纪录片的叙事问题研究是本年度学者们关注的重点。彭白羽、党争胜的《〈习近平治国方略：中国这五年〉话语视象的符号化叙事研究》(《现代传播》2018年第9期)，岳小玲的《纪录片〈厉害了，我的国〉的叙事策略探析》(《电影评介》2018年第3期)，姜常鹏、陈敏南的《政论型纪录片的叙事新范式——以央视近期播出的政论片为例》(《中国广播电视学刊》2018年第3期)和崔小娟的《叙事学视野下政论专题片的特点分析——以〈大国外交〉为例》(《传媒》2018年第1期)都是对今年以来集中涌现的一批政论型纪录片的叙事研究。在上述研究中，既有对单个纪录片作品的叙事研究，如彭白羽、党争胜从符号学角度对纪录片《习近平治国方略：中国这五年》的叙事传播路径进行了分析，岳小玲在文中将纪录片《厉害了，我的国》独特的叙事策略总结为清晰的内在逻辑、多角度的叙事模式、形势与意味的亲密交融，崔小娟在文中以全知全能的叙事角度、以小见大的叙事方式、故事化的叙事技巧和"走出去"的叙事立场概括了《大国外交》一片的叙事特点；也有对这一纪录片类型总体叙事范式的分析，如姜常鹏、陈敏南在文中将当代政论片叙事的新范式归纳为在叙事中采用多元流动的讲述者、辩证严谨的叙事策略以及情感细腻的叙事手法等因素，都是值得关注的观点。此外，张宏、李有兵的《试论重大题材文献纪录片的人民性叙事》(《中国电视》2018年第3期)提出了作为对国家话语的影像体现，重大题材文献纪录片在创作中应该坚

持以人民为中心的创作导向和叙事主题的观点。吴玉兰、何强的《全球化语境下经济传播的重塑与建构——基于〈大国工匠〉等纪录片的叙事研究》(《当代传播》2018年第2期)在叙事学的理论框架下,对"工匠精神"系列作品通过讲述中国工匠故事呈现传播的文化意义,进而在全球化语境下进行经济传播的重塑与建构这一问题进行了分析。李文英的《"讲好中国故事"与"一带一路"题材纪录片叙事探析》(《电视研究》2018年第4期)则延续了之前两年学术界对"讲好中国故事""一带一路"题材纪录片的研究热潮。

杜宏艳、张龙贺的《人文类纪录片的空间叙事研究——以浙江卫视〈一本书一座城〉为例》(《当代电视》2018年第5期)和张欣的《从"故宫"题材作品看纪录片叙事的空间转型》(《中国电视》2018年第2期)都共同关注了纪录片叙事中的空间问题,前者从空间叙事功能、组织形式以及空间影像造型的艺术构建等方面展开研究,提出了人文类纪录片空间叙事的特点是将碎片化的都市空间在影像文本中进行拼贴和重组,以呈现具有浓郁历史精神和现代文化梦想的城市空间;后者则以近年来热播的若干"故宫"题材纪录片为研究对象,重点探讨了纪录片叙事的空间构建与话语表达的多种可能性。

以单个纪录片作品分析为主的论文有陈律薇的《纪录片〈摇摇晃晃的人间〉叙事策略分析》(《电影文学》2018年第4期)、刘静的《纪录片〈零零后〉的叙事策略解读》(《电视研究》2018年第2期)和孙翔的《三农题材纪录片〈中国新农民〉的叙事策略》(《当代电视》2018年第2期)。在上述作品的叙事分析中,纪录片采用的叙事策略是研究者们关注的重点。陈律薇在文中详细分析了《摇摇晃晃的人间》所采用的诗性思维叙事语言、真实叙事视角、客观呈现与主观介入的叙事策略;刘静则论述了《零零后》如何运用流动的多极对话、多重的现实反思和跨时空的交叉叙事完成儿童纪录片展现孩子人生、影射现实冲突与困境的任务;孙翔在文中着重分析了纪录片《中国新农民》中结构内外呼应、视角以小见大、空间精雕细琢的叙事策略。

此类别的其他论文还有邵雯艳、倪祥保的《纪录片新方法:第一人称画外音叙事》(《现代传播》2018年第3期)从来源、主要特征、记录属性及传播效果、创新性与危险性等角度对"第一人称画外音叙事"这种社会现实题材纪录片创作中出现的新方法进行了详细的解析;武新宏的《21世纪中外合拍

纪录片"他者"话语方式探析》(《电视研究》2018年第7期)从与世界更有效沟通的高度，提出中国纪录片从合拍片中借鉴"他者"的讲故事方式，有助于提升讲好世界故事的能力与水平。

（二）纪录片创作谈

此分类共有12篇文章，大都是纪录片创作者以创作谈、创作手记、创作总结等方式对于其创作过程、创作理念和艺术观念的叙述，如魏纪奎的《谈文献纪录片〈震撼世界的长征〉的创作》(《当代电视》2018年第10期)，殷骆骏楠的《〈当骑向路的尽头〉创作报告——论纪录片导演的参与性》(《北京电影学院学报》2018年第5期)，闫东的《用影视方式彰显马克思主义在当代的光辉——〈不朽的马克思〉创作谈》(《电视研究》2018年第7期)，王立欢的《〈不朽的马克思〉是这样诞生的》(《电视研究》2018年第7期)，龚群、王昱然的《诚心、匠心成就好作品——纪录片〈夏振坤：一切为了中国的现代化〉编导手记》(《当代电视》2018年第5期)，张洁的《纪录片〈腾飞的翅膀〉创作手记》(《当代电视》2018年第5期)，齐竹泉、陈红兵、李洋、张菁、王立平的《从〈大国重器〉看工业纪录片创作实践》(《电视研究》2018年第4期)，崔亚卿的《策划在"涉案"纪录片中的作用》(《中国广播电视学刊》2018年第3期)和徐晓娜的《地市台如何做好纪录片》(《中国广播电视学刊》2018年第1期)。闫东在文中讲述了在塑造历史人物时如何由生活故事体现精神思想，如何用视听语言讲述马克思主义在当代中国的价值，对《不朽的马克思》的创作实践进行了深入的剖析。

还有一类文章是纪录片创作者结合创作实践的思考，如张宇强、田宇的《现场把控力——纪录片创作者的试金石》(《电视研究》2018年第5期)和齐曦的《主旋律纪录片〈辉煌中国〉整合传播探究》(《电视研究》2018年第3期)。齐曦在文中详细分析了主旋律纪录片《辉煌中国》如何进行整合传播以及"厉害了，我的国"主题活动如何与《辉煌中国》进行配套传播的过程，并在此基础上提出了融媒体环境下主旋律纪录片应以内容为主体、增强细节说服力、整合传播资源和加强市场化的整合传播策略。

比较特别的是张小琴、梁君健的《从日常生活到视听叙事文本：纪录片影像叙事的实践与探索》(《现代传播》2018年第2期)，从纪录片创作与影视教育相互融合的角度，以一个教学案例呈现一部纪录片的创作过程，分析了叙事进入创作的过程和作用，以及视听语言是如何参与并强化叙事的。

(三) 纪录片技术

此分类有 8 篇论文,其中,虚拟技术是研究者们最为关注的话题。赵华森的《虚拟现实对人类学纪录片及影视人类学的影响》(《北京电影学院学报》2018 年第 5 期)从拍摄、传播、体验等角度对虚拟现实的在场、移情等要素对影视人类学和人类学纪录片的影响进行了深入的分析;秦秀宇的《VR技术对纪录片的影响及发展思路》(《传媒》2018 年第 7 期)从 VR 技术在纪录片创作中的运用和对纪录片发展的影响等角度出发,提出 VR 的全景模拟模式充分延伸了纪录片在时空上的创作面,使纪录片拥有了更多施展机会,特别是对记录那些可能消失或发生巨大变化的人、事、物来说具有重要的时代意义;刘广、刘琼瑶的《浅谈虚拟前期预览系统在纪录片创作中的应用》(《当代电视》2018 年第 3 期)通过分析虚拟前期预览系统在纪录片创作中的诸多应用,如可以营造创造性真实、实现文案设计可视化呈现和实现后期摄制预览与打造虚拟现实,认为虚拟前期预览系统能够有效增强纪录片的表现力和感染力,实现记录影像价值的最大化。

纪录片创作中技术与艺术的关系是研究者们关注的另一话题。邵雯艳的《纪录片技术与艺术的当下交融和协调》(《中国电视》2018 年第 8 期)分析了新技术对纪录片影像语言的叙事表现力、影像生成方式和表现内容、结构方式和叙事创新、传播与接受等方面的推动作用,同时也对新技术的不当应用提出警惕,认为技术不能遮蔽纪录片的艺术本性,技术必须在以真实为底线的基础上与纪录片构成的其他艺术元素协调发展。赵鑫、刘钰的《技术驱动下纪录片内容呈现技巧的嬗变研究》(《电视研究》2018 年第 5 期)则从声音技术为画面添加新元素、新型摄影技术使事物的奇观化与陌生化呈现成为可能、计算机技术为用数字影像还原和诠释真实提供了技术基础、新媒体技术在互动中建构意义、移动互联网技术使内容呈现个性化和碎片化以及大数据与人工智能技术为内容呈现创造无限可能等几方面,深入分析随着技术的不断进步纪录片面貌的嬗变过程。

另外,动画元素在纪录片创作中的应用也是学者们关注的话题。倪祥保、陆小玲的《动画元素运用于纪录片创作初探》(《中国电视》2018 年第 6 期)认为"动画元素在纪录片创作中的运用,能够很好地弥补片中部分内容或因无法直接拍摄,或难以直接生动展现的不足,从而具有几乎难以替代的一定传播功能及影响力"。彭国华、梁海鹏的《历史文化遗产类纪录片的发

展新维度研究》(《电影文学》2018年第5期)则重点探究了在纪录片创作中数字动画与历史文化遗产题材相结合的优势。

(四) 纪录片全案分析

此分类只有一篇论文,樊启鹏、赵嘉慧的《〈二十二〉全案分析:一部现象级纪录电影的诞生》(《电影评介》2018年第16期)从创作背景与创意缘起、制作及宣发资金筹措、制作过程、文本分析、传播策略与效果等方面对现象级纪录片《二十二》进行了全面而深入的分析,并在此基础上得出了"纪录电影市场亟待有思考、有内容、有核心价值观、有社会影响力的优质纪录片出现"的判断。

四、纪录片接受

与往年情况类似,这一部分的论文在2018年度中国纪录片研究的全部论文中是数量最为庞大的,共有128篇,大致可分为纪录片传播、纪录片作品分析和纪录片延伸思考三个分类。

(一) 纪录片传播

这一分类共有13篇论文,其中中国故事、国家题材纪录片的国际传播成为本年度学者们最为关注的话题,徐亚萍的《中国故事纪录片的外宣中介与国际转译探析》(《电视研究》2018年第9期),李智、黄楠的《修辞学理论视域下纪录片如何"讲好中国故事"》(《电视研究》2018年第9期),王鑫的《从自我陈述到他者叙事:中国题材纪录片国际传播的困境与契机》(《现代传播》2018年第8期),丁蓉的《大国工匠与"中国制造"的交互共生——"一带一路"题材纪录片的传播学思考》(《中国电视》2018年第8期),骆志伟的《近五年央视播出的国家题材纪录片的传播特征》(《电视研究》2018年第7期),裴武军的《中国纪录片国际传播新趋势》(《艺术评论》2018年第7期),范佳宁的《中国纪录片国际化传播困境与策略研究》(《电影评介》2018年第5期),赵鑫、高玉忠的《国家政策的影像化传播策略研究——以"一带一路"题材纪录片为例》(《电视研究》2018年第3期),曾耀农、徐脉沐的《文化遗产纪录片的国际传播策略》(《浙江传媒学院学报》2018年第1期)和郭讲用的《纪录频道对中华文化的海外传播研究》(《当代传播》2018年第1期)从不同角度对这一问题进行探讨。徐亚萍的文章针对外交赠予、代理销售、合拍分销等不

同传播中介对中国题材纪录片的国际传播进行了分析,认为当下海外传播中介过程和转译行为的重要性日益突出。李智、黄楠和王鑫的文章分别从修辞学和叙事学的视角出发具体阐释了中国题材纪录片如何"讲好中国故事",实现文化共通和更好的传播效果。同样是关注"一带一路"题材纪录片的学者,丁蓉在文中从传播学的视角重点分析了电视纪录片如何在重塑中国制造业品牌及展现大国工匠精神中起到积极作用,认为"一带一路"题材纪录片在民间交流、文化互信中起到了重要推动作用;赵鑫、高玉忠的文章则分析了"一带一路"题材纪录片如何通过故事讲述、影像呈现和情感表达等方面将政治话语和国家政策通过纪实影像进行柔性传播,从而达到塑造新型国家形象、争夺更多的国际话语权的目的。骆志伟在文中通过对近五年央视播出的国家题材纪录片情况的梳理,认为内容更加深入、全面是近五年来此类纪录片的基调,传播方式更时尚多元、传播方法更细腻多样,形成了积极对话、创新创造、思考未来的新维度。同样是关注中国纪录片的国际传播问题,裴武军认为中国纪录片的国际传播已逐步形成点(作品)、线(平台)、面(国家形象)相互作用的格局,但仍以国家导向为主,缺乏积极的市场运作;范佳宁则从文化差异障碍、制作水平参差、市场机制不完善等角度具体分析了中国纪录片国际传播遇到的困境,并提出了选题创作国际化与多元化、包装制作专业化与精品化、传播渠道层次化与平台化、产业管理规范化与科学化的解决策略。曾耀农、徐脉沐在文中对文化遗产类纪录片的国际传播研究现状进行了综述,并用SWOT模式分析了中国文化遗产纪录片的现状,并在此基础上从政府、行业、市场、技术等层面提出了文化遗产纪录片的国际传播策略。郭讲用的文章则以中央电视台纪录频道为例,分析了纪录片在中华文化的价值传播和国际表达方面的独特优势和作用,同时也指出了该频道部分纪录片在协调精英文化与大众文化传播失衡上的问题。

除了上述热点议题外,还有一部分针对具体纪录片作品的传播方式和传播效果分析的文章。米高峰、李涵的《"一带一路"少数民族纪录片文化传播研究——以〈我从新疆来〉系列为例》(《传媒》2018年第6期)通过对《我从新疆来》系列纪录片的分析,提出了文化认同是记录少数民族文化的话语基础,IP开发是少数民族纪录片的创新趋势,也是"一带一路"背景下我国少数民族纪录片文化传播探索的新方向。闫东艳的《纪录片〈一带一路〉传播策略分析》(《中国广播电视学刊》2018年第4期)从"中式"全球化的传播理念

和充满文化自信的传播方式两个角度切入,分析了纪录片《一带一路》的传播策略。任志明、左丹丹的《纪录片〈云之南〉的国际传播路径与策略考察》(《现代传播》2018年第3期)通过考察成功案例《云之南》的国际传播路径和策略,提出中国纪录片应以互联网思维提升国际传播格局,以平民化姿态讲好"中国故事",以世界性眼光彰显"中国元素",以全媒体思维打通国际传播渠道,以全球化视野铸就国际传播品牌,从而促进中国纪录片在全球范围内的有效传播。

(二)纪录片作品分析

此分类共有105篇论文,作为分析对象的纪录片数量超过63部,与2017年相比都略有增长。

在诸多纪录片作品中,纪录片《辉煌中国》毫无疑问成为2018年度最受研究者关注的作品,据不完全统计,分析论文的数量达到10篇之多,紧随其后的是同为政论类纪录片的《创新中国》和《将改革进行到底》,分析论文的数量分别为5篇和4篇。很明显,表现中国改革开放伟大成就和当代中国发展成果题材的相关纪录片因应着改革开放四十周年这一历史契机达到了一个创作和研究的高潮。

郭瑞涛的《纪录片〈辉煌中国〉的创新式阐述和传播》(《当代电视》2018年第10期),杨华丽的《〈辉煌中国〉:主题、叙事与传播》(《中国广播电视学刊》2018年第5期),陈军的《从〈辉煌中国〉看纪录片叙事与传播模式的创新》(《当代电视》2018年第5期),姜常鹏的《对话、表达与共建:〈辉煌中国〉叙事情境的转换艺术》(《电视研究》2018年第1期),刘鹏程的《贯彻新理念 触摸获得感——评纪录片〈辉煌中国〉》(《当代电视》2018年第5期),刘水的《纪录片〈辉煌中国〉的美学建构》(《中国电视》2018年第3期)和冯梅、王秀峰的《我国首部内容众筹纪录片〈辉煌中国〉的创作特色分析》(《传媒》2018年第1期)都不约而同地从叙事或传播的角度对《辉煌中国》进行了探讨。郭瑞涛、杨华丽、陈军等研究者都关注到了《辉煌中国》在叙事上采取的宏大主题与个体叙事的统一、宏观叙事与微观叙事的结合这一特征。杨华丽、陈军、刘水和冯梅、王秀峰都对该片在传播上采取的内容众筹、全民参与、整合传播相结合的策略投入了很高的关注度。刘水认为个体参与和行动的共振创新了影片的美学表达,使该片的美学建构呈现出新的面貌。冯梅、王秀峰更对此进行了详细的分析,他们认为该片的"内容众筹"的创新之

举具体表现为"全民参与,平民化视角展示社会变迁;全民互动,以百姓表达反映严肃话题;全民拍摄,展现民间影像中的国家记忆;全民接力,构建了多元视角的话语空间"。关娇娇、苏奕华的《影像的盛世华章——评纪录片〈辉煌中国〉》(《电影评介》2018年第6期)和陶霞的《同心同德,同向同行——评纪录片〈辉煌中国〉》(《电影评介》2018年第2期)都是从《辉煌中国》主题与内容角度对该片进行的评述。张星的《把握喉舌之钥以启真理之门——从〈辉煌中国〉看纪录片真实性与宣传性的统一》(《电影评介》2018年第3期)从国家宣传的角度出发,认为《辉煌中国》的重要性,"除了呈现十八大以来中国社会发展进步的成果之外,更重要的是体现了宣传工作的重要性。中国媒体的自觉自信,体现在不再一味抵制,而是作为一个有实力的大国形象,将中国故事向世界娓娓道来"。

(三)纪录片延伸思考

这一分类有8篇论文,主要是由纪录片的接受而生发出来的对与纪录片相关其他领域的思考和论述。其中,多位研究者都共同关注了纪录片与文化建构和传承的关系问题,如吴金娜、何红泽的《新媒体语境下传统民间手工艺的影像传承》(《当代电视》2018年第10期)认为在新媒体语境下,以纪录片的形式记录、借助新媒体平台传播,已经成为保护与传承古老的民族手工艺、传承民间文化和传统文化的新路径;刘煜的《论当下政论纪录片对集体记忆的建构路径》(《当代传播》2018年第2期)探讨了政论纪录片如何通过政治内容的影像修辞、宏大叙事的微观切入、公共议题的文化观照和融媒体传播的跨屏遍在等诸多路径完成对集体记忆的建构;李燕群的《纪录片地域形象建构探析——以湖北纪录片为例》(《电影文学》2018年第5期)分析了纪录片作为地域文化和地域形象建构的重要载体的作用;杜娟的《中国美食类纪录片的民族文化心理》(《电影评介》2018年第5期)则分析了近年来大为流行的美食类纪录片如何通过展示节日民俗、地方戏曲文化与饮食传说来展现地域文化,从而满足了国人的民族文化心理。

除此之外,陈宏的《纪录片+行业:跨界与反哺》(《当代电视》2018年第11期)提出了纪录片与行业紧密联系的问题,认为纪录片应有更多反映其他行业发展的作品,记录不同行业的人物和故事;刘江凯的《纪录片影视教育的跨国协同实践创新——"看中国·外国青年影像计划"的启示》(《当代电影》2018年第10期)则总结了"看中国·外国青年影像计划"这一案例的成

功经验,认为这一个案是影视教育的跨国专业协同与社会服务效应的突出体现,是中国影视艺术教育探索发展方向上的创新与优化;杜建华、李旭的《纪录片幕后记录:溯源、特征及其表现——以〈自然的力量〉及〈第三极〉为例》(《电视研究》2018 年第 4 期)关注了幕后记录这一纪录片创作的潮流和趋势;王庆福的《海外民族志:中国民族志纪录片新视野》(《现代传播》2018年第 2 期)认为中国的海外民族志纪录片在塑造华人形象、重建文化认同方面有所突破,但在文化书写的深度方面依然欠缺,需要更深入地借鉴人类学的知识架构;王家乾的《历史在文本转译过程中的消解与重构——基于口述历史纪录片采访文本和剪辑脚本的对比研究》(《艺术评论》2018 年第 1 期)以新历史主义的视角,分析了在口述历史纪录片的创作过程中,历史事件本身所经历的消解与重构。

五、纪录片理论

这一部分共有 54 篇论文,从数量上来看,比 2017 年度大幅度回落,只有上一年度的一半左右。从研究内容上看呈现出视野广泛、热点相对突出的特点,借改革开放 40 周年的历史契机,去年严重不足的史论研究成为今年理论研究的热点。

2018 年恰逢改革开放 40 周年,站在这一历史节点,回顾成为各领域研究的共同主题,中国纪录片研究领域也不例外,对改革开放 40 年间中国纪录片发展进行总结的研究文章共有 5 篇,从不同视角对 40 年来中国纪录片的发展和现状进行了梳理和总结。张同道的《纪录 40 年:当代中国的社会镜像》(《电影艺术》2018 年第 6 期)将这四十年来的纪录片视为急速发展的中国社会的一面镜子,认为中国纪录片"历经文化与美学的觉醒、纪实美学与人文主义补课,到多元共生的文化美学格局,短短 40 年走完西方纪录片近百年的美学路程","从专注领袖和英雄的宏大叙事到面向普通人甚至社会边缘,从千篇一律的公共表情转向千姿百态的私密表情,从僵化单一的形象化政论体到丰富多样的美学形态,1978 年以来的中国纪录片走上一条越来越宽阔的人文美学之路。尽管因为技术、平台、体制种种限制,纪录片依然深入社会复杂层面,见证了当代中国所经历的光荣、梦想、汗水与疼痛"。李智的《产业化视角下中国纪录片的历史进程与发展前瞻(1978—2018)》(《当

代电影》2018年第9期)首先对中国纪录片产业化发展的历史进行了梳理,描绘了一条从上世纪80年代纪录片复苏、纪实话语在主流媒体开始浮现,历经90年代纪录片作为社会生活镜像展呈的高峰和进入新世纪纪录片产业发展的低迷与徘徊,到近十年中国纪录片产业的回暖和井喷式发展的历史脉络;总结了当前中国纪录片呈现出的产业特征,即政府主导与民间资本相互结合的产业结构和以传统电视产业为土壤、从电视延伸至电影和新媒体领域的产业格局;并在反思的基础上展望了纪录片产业的未来发展前景,认为宏观上应适度解放政府职能、加强行业协会监管权限,微观上从交互式纪录片入手寻找行业发展的新契机,在产业化发展的同时重视纪录片的公共服务属性。聂欣如的《改革开放四十年中国纪录片美学之变》(《当代电影》2018年第9期)梳理了四十年来中国纪录片美学特征和美学追求上的流变,认为从改革开放之初到20世纪末,中国纪录片在美学形态上经历了从以宣传为主导的观念表述美学到纪实美学思想成为主要表现方法的过渡;进入新世纪,市场经济对电视行业的冲击,造就了演绎(搬演)美学在体制内纪录片领域的勃兴,非体制的纪录片生产反而坚持了纪实美学,并发展出多种变体;近年来,中国纪录片在美学上保持了多元化发展的态势。孙红云的《现实邂逅叙事:新时期以来中国纪录片叙事分析(1978—2018)》(《当代电影》2018年第9期)从纪录片的选题、拍摄对象的主体性、叙述视角和文本结构、纪录片的叙事与历史/现实的关系四个方面分析了新时期以来近四十年中国体制内纪录片在叙事学上一些集体特征和明显的变化,认为"中国纪录片的叙事策略在当下显得尤其丰富多样,其与历史/现实的关系或隐或显,但并没有某种叙事策略能够保证是对历史/现实的直接引用或复制,并抵达真实的彼岸"。除了上述从不同角度对中国纪录片进行的综合回顾式研究之外,陈清洋、黄亚利的《寻根与追梦:改革开放40年"丝绸之路"的影像呈现》则将历史梳理与热点意象相结合,选取了自改革开放以来就被不断拍摄的民族文化资源——丝绸之路,以丝绸之路题材影视作品在40年间形成的跨时代、跨媒介、跨文化的创作态势为考察对象,分析了不同时期丝路影视作品在影像呈现上的特征及其嬗变的根源。

除上述理论研究的热点之外,2018年度学界对纪录片理论研究领域的关注视野非常广泛,既有延续了上一年度"讲好中国故事""一带一路"等热门议题的纪录片与国家形象建构问题,也有关于时空、真实、伦理、文本、视

听语言、主客关系等本体论问题的探讨,由于篇幅有限,在此不再赘述。

六、其　他

这一部分共有6篇文章,大多以"电视纪录片《不朽的马克思》研讨会""《中国纪录片发展研究报告2018》发布会暨国际视域下中国纪录片产业与传播论坛""智慧融媒体系列研讨活动之纪录片发展创新"等纪录片艺术研讨活动的综述、评析、讲话和研讨会纪要为主,记录了一年来中国纪录片业界重要活动的信息。

除此以外,刘忠波、耿盈章的《2017年中国纪录片理论研究述评》(《中国电视》2018年第5期)对2017年中国纪录片理论研究情况进行了梳理,认为与纪录片的主流意识形态宣传、国家形象与对外传播、产业发展、媒体融合等相关问题的研究是2017年纪录片研究的理论热点。

七、纪录片研究书籍综述

2018年出版的纪录片相关研究书籍共7种,与上一年度相比数量减少近半。需要说明的是,由于本文是对2018年国内纪录片理论研究情况进行综述,因此,对于纪录片的图书衍生品或"纸上纪录片"等形式出现的非研究类的纪录片相关书籍,本文未做收录。

(一)综述

本类别图书共3种。《纪录片蓝皮书:中国纪录片发展报告(2018)》(何苏六主编,社会科学文献出版社,2018年11月)对中国纪录片进行了深入观察和具体分析,既有对一年来我国纪录片发展状况的回顾和总结,又有在此基础上对新的一年纪录片发展趋势的预判。《中国纪录片发展研究报告2018(英)》(张同道、胡智锋主编,五洲传播出版社,2018年7月)在世界总体格局里描绘中国纪录片发展足迹,解析了2017年中国纪录片的基本特征和发展趋势,为海内外纪录片研究提供了参考和借鉴。《国际纪录片节的价值构建——中国(广州)国际纪录片节调研报告》(张雅欣、张佳楠、韩岳著,中国社会科学出版社,2018年2月)将中国(广州)国际纪录片节作为中国影视节展案例研究的典型范例,对其发展历史进行了全面的梳理和回顾,并在理

论层面的总结和提升中揭示出一些对纪录片节展的运行发展具有启示性、理论性与实践价值的规律。

(二) 研究论著

本类别图书共 4 种,分别为:《理智与情感的博弈:纪录片艺术传播研究》(陆敏著,中国社会科学出版社,2018 年 9 月)、《"一带一路"纪录片传播研究(1980—2015)》(包来军著,中国致公出版社,2018 年 1 月)、《纪录片创作伦理》(邹细林著,中国传媒大学出版社,2018 年 5 月)和《民族影像与国家形象塑造:中国少数民族题材纪录片研究》(王华著,复旦大学出版社,2018 年 2 月)。其中,《理智与情感的博弈:纪录片艺术传播研究》以纪录片艺术的传播过程为脉络,从其生命本质、表现状态、生成机制、解读反馈、价值实现五个维度探究了纪录片艺术的复杂性,呈现了纪录片艺术背后理智与情感的交织并存、博弈角力。《"一带一路"纪录片传播研究(1980—2015)》从影视学、传播学、历史学、文化学等视角,综合研究了"一带一路"纪录片的发展史,及其在对中华传统文化、汉传佛教文化、多元宗教和谐、茶文化、草原文化、女性形象等文化元素的传播和东西方文明交流中的重要作用。《纪录片创作伦理》通过对纪录片发展伦理思潮的梳理,提炼出纪录片创作应该遵守的伦理道德规范和原则,分析了纪录片创作各主体之间的伦理关系,试图构建起一个较为完整的符合纪录片艺术形式的伦理评价体系。《民族影像与国家形象塑造:中国少数民族题材纪录片研究》梳理了 1979 年以来少数民族题材纪录片的生产实践,并在国家形象这一批评框架下,全面分析了中国少数民族题材纪录片的发展历程及中国形象塑造的框架、逻辑与前景。

(王培,上海戏剧学院电影电视学院讲师)

2018年中国话剧研究综述

向月越　杨新宇

一、话剧史论

2018年正值中国改革开放四十周年,改革开放是一场思想革命,也是一场观念革命。对于中国话剧来说,在这四十年的历程中,它始终处于不断向西方学习,同时不断以新的视角对自己的传统戏剧美学进行再发现的过程。李宝群认为这四十年的中国话剧存在三大变化和三大短板:改革开放带来了戏剧的多元性、多样性,剧场艺术戏剧美学有很大改变,戏剧与观众的关系得到重大调整;然而戏剧在内容内涵上严重欠缺,理论自觉缺失,戏剧的生产缺乏管理。① 刘平关注了改革开放四十年民营话剧的发展,认为民营话剧经过四十年拼搏,不仅得以自足,而且得到社会的认可,为中国话剧的繁荣发展作出了重要贡献。② 雷丽平则肯定了改革开放四十年来中国儿童戏剧题材的开拓,这首先表现在其对于题材禁区的突破,如早恋、厌学、网瘾和师生关系等题材都出现在了儿童戏剧创作中;其次出现了科学题材的儿童剧;此外将民间故事和外国童话纳入其中;最后出现了适合低幼儿审美层次的儿童剧。③

在纪念中国话剧110周年之际,傅谨的《20世纪中国戏剧史》(以下简称《戏剧史》)出版了。学界也对这部作品展开了诸多讨论,褒贬不一。张之薇认为这本戏剧史是"民间立场与行业生态视域下的戏剧史建构",将剧种发生、市场竞争、戏剧观念、政策影响、边缘戏剧等容纳进去,并涵盖中国本土

① 李宝群:《我看话剧这四十年:三大变化 三大短板》,《中国戏剧》2018年第10期。
② 刘平:《破浪扬帆长风中 改革开放四十年民营话剧创作与发展》,《中国戏剧》2018年第8期。
③ 雷丽平:《论改革开放40年中国儿童戏剧题材的开拓》,《戏剧文学》2018年第7期。

戏曲和新兴话剧的著作,具有突破性。④ 穆海亮也基本承认傅谨《戏剧史》是自洽的⑤,但田本相在《正确地评估中国话剧以及戏曲和话剧的关系》一文中批驳了傅谨的诸多观点。田本相认为傅谨情绪性地批评话剧,因此不能客观看待中国话剧所取得的成就。⑥

董慧敏探究了周贻白戏剧史观的理论来源,认为其历史观与由五四新文化运动带来的西方进化论思想紧密相关,其戏剧观一方面受中国传统戏剧观念的熏陶,一方面也受到了西方戏剧观的影响。⑦

沈后庆考察了抗战时期的戏剧批评,他认为当时的批评界虽对戏剧诸多现象进行了学理探讨、现象评论,但更有对具体作品非学理的尖锐批驳。在政治话语下的戏剧批评家逐渐掌握了话语权,导致戏剧批评的开放品格逐渐消失。⑧

段丽考察了抗战时期中万、中电、中青三剧团的职业化转型,指出它们的转型是一个复杂的过程,体现了官办剧团在生存压力的推动下,市场化程度大幅度提高,从而不断调整自身,亲近市民社会的曲折性。它们的起伏波动与最终的跃进反映出这一时期市民话剧挣脱官方束缚,回归自我本体的真实轨迹。⑨ 吴彬则考察了抗战时期中华剧艺社的演出,并以该剧社演出的夏衍、曹禺和于伶的作品为例,探讨了职业化演剧与市民化创作的互动。⑩

宋宝珍回溯了 2017 年的中国话剧。她认为 2017 年中国话剧演出较为频繁,在各种类型和题材的戏剧中都取得了一定成就,但同时也存在如戏剧结构松散、人物形象扁平、戏剧张力松弛和艺术魅力欠缺等不足。⑪ 本年度宋宝珍还在"一带一路"背景下立足中国话剧发展的当代立场,提出自己的研究心得。她认为话剧作为一种现代艺术形式,同时也是文化交流的载体,

④ 张之薇:《民间立场与行业生态视阈下的戏剧史构建——读傅谨先生〈20世纪中国戏剧史〉所感》,《戏剧艺术》2018年第1期。
⑤ 穆海亮:《戏剧本位·复线史观·在地研究——傅谨〈20世纪中国戏剧史〉的学术理路》,《戏曲艺术》2018年第2期。
⑥ 田本相:《正确地评估中国话剧以及戏曲和话剧的关系》,《戏剧艺术》2018年第1期。
⑦ 董慧敏:《周贻白戏剧史观的理论来源》,《戏剧文学》2018年第9期。
⑧ 沈后庆:《政治的喧哗与学理的偏离:抗战时期中国戏剧批评话语特征论析》,《戏剧艺术》2018年第1期。
⑨ 段丽:《曲折的跃进——中万、中电、中青三剧团职业化转型研究》,《戏剧》2018年第1期。
⑩ 吴彬:《职业化演剧与市民化创作的互动》,《现代中文学刊》2018年第1期。
⑪ 宋宝珍:《在回溯历史中贴近现实的中国话剧2017》,《中国文艺评论》2018年第1期。

具有独特的亲和力。话剧这一艺术形态与其他民族的艺术具有共同性,应该发挥其在各民族之间增进友谊、加强了解的重要作用。⑫

二、话剧史料与考证

曹树钧整理了曹禺1981年观看上海戏剧学院表演系七七级学生毕业公演话剧《家》之后所作的一次讲演的谈话记录,以及曹禺前妻郑秀致曹树钧的一封信,发表于本年度《新文学史料》第一期。⑬

陈凌虹考据了上海实验剧社的成立时间、活动时间、宗旨、构成、演出活动和剧目等内容,同时考证出上海实验剧社开创了儿童歌舞剧这一全新的艺术形式,并且是最早尝试未来派戏剧的剧团,也是上海最早采用男女合演的剧团。据此指出实验剧社作为上海最早和最重要的爱美剧团之一,其存在和演出活动不应该被忽略和遗忘。⑭

清华大学在中国话剧发展史上占有重要地位,胡一峰以《清华周刊》作为史料依据,梳理了清华大学话剧活动的特色——技巧和内容并重、东方与西方汇通。同时,在校期间从事话剧活动的学生毕业以后将艺术精神延续,为中国话剧事业作出了重要贡献。⑮

李歆通过相关历史文献资料来还原当年《南国》系列戏剧期刊与田汉和南国社各种戏剧运动的原貌,为深入探索田汉与南国社提供了新的途径和线索。⑯

康建兵等考证得知,欧阳予倩曾先后四次导演《日出》,他们梳理了欧阳予倩为青鸟剧社导演《日出》的由来,分析了其关于如何处理第三幕的看法。⑰

袁文卓和唐海宏都对南京沦陷时期的戏剧活动进行了考证。袁文卓以汪伪南京沦陷区的戏剧活动为考察和梳理的中心,对这一时期的戏剧活动

⑫ 宋宝珍:《"一带一路"框架中戏剧交流的回望与前瞻》,《民族艺术研究》2018年第1期。
⑬ 曹树钧:《有关曹禺的一次讲演和一封信》,《新文学史料》2018年第1期。
⑭ 陈凌虹:《上海爱美剧团之先声:上海实验剧社》,《戏剧艺术》2018年第1期。
⑮ 胡一峰:《话剧在清华:以〈清华周刊〉(1916—1937)为中心》,《戏剧艺术》2018年第1期。
⑯ 李歆:《田汉、南国社和〈南国〉系列期刊》,《云南艺术学院学报》2018年第3期。
⑰ 张烨颖、康建兵:《〈日出〉补证》,《戏剧文学》2018年第1期。

进行了初步考察，指出对沦陷区相关史料的发掘及其背后的文学史价值和意义。⑱ 唐海宏则对这一时期南京的戏剧团体及其戏剧生态进行了考述，这些戏剧团体或保持中立，或开展秘密抗战活动。他认为从整体来看，这一时期南京戏剧团体将娱乐与救亡、利用与被利用融为一体。⑲

曹学聪则对刘梦苇的两部不为人知的多幕剧《情蕉》和《渴慕的玫瑰》进行了挖掘整理。⑳ 《现代中文学刊》2018年第1期还刊出了"中国现代戏剧研究"专号，其中多为史料方面的文章，如陈莹梳理了文明戏时期改译莎剧的演出；杨新宇考证出了《民众生活》上一部未署名的剧本《米田共》为袁牧之的佚剧；王学振则整理了不为人知的神鹰剧团的戏剧活动，并肯定了它在空军戏剧运动方面取得的成绩；黄海丹则细致入微地校对了杨绛话剧《称心如意》的版本。

三、作家作品研究

本年度的作家作品研究呈现出多元化的特点，从数量、地域和视角上较往年有所扩大，对于曹禺等名作家的研究依旧是重点。

在吕珍珍看来，香港话剧《孤男毒女》是荒诞派戏剧创作中拥有"半透明的双层结构"的一例，它把外层结构与内涵统一，有助于帮助普通观众理解和接受荒诞派戏剧，从而促进"实验戏剧"与传统的融合。㉑ 马俊山重新考察了丁西林的代表作《压迫》，推翻了如反抗阶级压迫、发扬五四精神等种种解释，认为该剧有意无意地将一个源于英国的现代化问题和价值标准植入了中国现代文学，丰富了它的现代性内涵，这无论是在中国现代文学史还是戏剧史上都是史无前例的，具有重要思想文化意义。㉒ 王雪从阳翰笙《天国春秋》的手稿档案出发，考察从原稿到修改稿，从初刊本到初版本，其生产过程中所产生的波折，从这一历程，可以看出阳翰笙与自我、与社会多次接合实

⑱ 袁文卓：《南京沦陷时期的汪伪戏剧活动史料考》，《戏剧文学》2018年第1期。
⑲ 唐海宏：《汪伪时期南京的戏剧团体及其戏剧生态考述》，《戏剧文学》2018年第3期。
⑳ 曹学聪：《刘梦苇的两部剧作校读记》，《中国现代文学研究丛刊》2018年第3期。
㉑ 吕珍珍：《"半透明的双层结构"与荒诞派戏剧接受困境的突破——以香港话剧〈孤男毒女〉为中心》，《戏剧艺术》2018年第1期
㉒ 马俊山：《〈压迫〉新解：租与退是个自由的权界问题》，《文艺争鸣》2018年第9期。

践的清晰脉络。㉓ 张福海认为话剧《广陵散》借鉴了中国古典戏曲的表现手法,但同时又进行了创造性的话剧转换,张福海认为话剧《广陵散》的现代性是当下中国戏剧的一个成功范例。㉔

曹禺研究始终是中国话剧研究的重点。曹树钧聚焦曹禺的早年生活,从其幼年在天津看戏,1925年加入南开新剧团并参与舞台演出实践及其八年的戏剧学徒生活经历等方面,论述了戏剧大师的炼成过程。㉕ 肖庆国从存在主义视域出发,指出在多元时代语境中,曹禺戏剧始终坚持对人的存在的思考,这种泛哲学化的生命认知贯穿其话剧创作的始终。理解这一点有利于对曹禺戏剧作品中的人物形象进行重新认知,以及觉察其对曹禺戏剧创作所带来的限制。㉖ 汪余礼认为曹禺的《雷雨》与易卜生的《野鸭》是具有深层次关联的,曹禺对易卜生戏剧进行了借鉴和再创造,两部剧在隐性艺术家的设置、太极图式的运用、宇宙秩序的探索、宗教意识的隐蕴等方面存在深层关联。㉗ 徐汀另辟蹊径,结合《圣经》和基督教相关内容,对《日出》的八段引文进行详细阐释,深入分析了《日出》的主题内容和人物形象。㉘ 曹树钧认为曹禺的《北京人》受《红楼梦》多方面的影响。在人物创造上受到了《红楼梦》的现实主义借鉴,在提炼生活的内在哲理性方面受到《红楼梦》的启迪,不仅揭露了封建大家庭走向崩溃的浅层主题,而且深入地提出了"人活着究竟是为什么?"的重大哲理性问题,使主题具有深刻思想力量;最后,受《红楼梦》影响,《北京人》大量采用象征手法,将深层的内涵用具体可感的形式表达,通过艺术形象本身的力量揭示人生哲理。㉙ 本年度赖声川导演的《北京人》以黑色幽默和荒诞手法,将"北京人"作为一个角色重点强调,企图重新界定《北京人》的排演形式。然而林克欢认为在这种抽离了价值建构的形式嬉戏中,曹禺力图超越现实文化的苦闷与朦胧的理想追求,化为了一个暧昧

㉓ 王雪:《历史剧中的革命现实——阳翰笙〈天国春秋〉手稿档案及其他》,《中国现代文学研究丛刊》2018年第7期。
㉔ 张福海:《中国戏剧现代性的追求和探索——评话剧〈广陵散〉》,《中国文艺评论》2018年第11期。
㉕ 曹树钧:《曹禺大师是怎样炼成的》,《戏剧文学》2018年第11期。
㉖ 肖庆国:《"人"的"存在"困境与自我救赎——存在主义视閾中曹禺戏剧探微》,《东吴学术》2018年第3期。
㉗ 汪余礼:《曹禺〈雷雨〉与易卜生〈野鸭〉的深层关联》,《戏剧》2018年第3期。
㉘ 徐汀:《读〈日出〉的八段引文》,《戏剧之家》2018年第19期。
㉙ 曹树钧:《论〈红楼梦〉与曹禺〈北京人〉的艺术创造》,《汉语言文学研究》2018年第1期。

不清的神话。㉚

四、翻译和影响研究

在中国话剧吸收外来戏剧观念与理论的研究方面，鲁小艳探究了"直面戏剧"译名的争论，《4：48 精神崩溃》之"误读"，直面戏剧的震惊策略、创作手法等问题，她认为目前引入的直面戏剧在中国有着独特的接受视角，在一定程度上迎合了国内存在的生活困惑，聚焦了当代中国社会争论的热点，因此在某种程度上引发了中国戏剧人与观众的思考与正义。这也许就是直面戏剧当下存在的意义与价值。㉛ 美国生态戏剧兴起于世纪之交，它的出现源于美国戏剧人对生态危机的思考和忧虑。王蔚通过梳理美国生态戏剧的发展脉络，提出其对我国戏剧发展的启示在于要深切关注时代话题。我国戏剧界需要广泛借鉴欧美各国在生态戏剧创作与实践方面的先进经验，将广大人民的生态关注搬上戏剧舞台。㉜ 斯坦尼斯拉夫斯基体系之形体动作方法自 20 世纪 50 年代传入中国后，对中国话剧产生了重要影响，北京人艺将其作为自己表演风格的基本构成。罗琦梳理了"动作"和"行动"术语翻译所引发的争议，研究其中所反映出来的问题，就形体动作方法的内涵与外延，其与行动分析方法、小品方法的关系展开思考，为进一步研究其在中国的传播奠定了基础。㉝

随着全球化的发展和中国软实力的提升，几年来外国戏剧的创作中不乏对中国元素进行吸收，部分现当代新生英美戏剧奖也以中国元素作为增强舞台表现力和寻求剧作思想性突破的重要因素。谢秋菊从跨文化发展视角出发，审视了中国元素在英美戏剧中的多重价值，认为它有利于促进中西戏剧艺术的深度互通。㉞

部分学者从具体话剧作品出发，探究了话剧创作中的文化交流与融合。

㉚ 林克欢：《〈北京人〉与"北京人"》，《中国文艺评论》2018 年第 7 期。
㉛ 鲁小艳：《直面戏剧在中国的几点争议与研究》，《中国戏剧》2018 年第 10 期。
㉜ 王蔚：《美国生态戏剧的兴起及对我国戏剧发展的启示探究》，《当代戏剧》2018 年第 4 期。
㉝ 罗琦：《形体动作方法在中国的接受与批判——兼论形体动作方法概念的内涵与外延》，《戏剧》2018 年第 1 期。
㉞ 谢秋菊：《近年来英美戏剧对中国元素的吸纳》，《戏剧文学》2018 年第 9 期。

何成洲从世界文学在地化的视角出发,将百年来《玩偶之家》在中国的接受过程分成三个重要阶段,重点讨论了以下几个问题:娜拉在中国的传播和接受经历过哪些重大的变化?与不同时期的社会、政治与文化有什么样的关联性?对于我们思考中外戏剧与文学关系、世界文学与文化全球化有什么重要的启发性?何认为,娜拉的中国化丰富了易卜生作为世界文学的蕴涵。[35] 张璐具体分析了《推销员之死》1983 年在北京人艺首演的时代意义。认为这场演出是中西文化交融的典范,采用了"洋为中用""本土化"的策略,为新时期的中国话剧创作带来了新颖的导表演理念和舞台艺术表现形式,对我国当代现实主义戏剧创作的发展具有重大影响。[36] 贾晓琳认为中文版《战马》是中英戏剧战略合作的首部作品,在中国国家话剧院与英国国家话剧院的联合制作下,中国全面引进了英国《战马》剧组的舞台制作管理体系,向西方舞台剧进行了全面的系统学习,在此基础之上进行跨文化的形象塑造和主题表达。[37]

五、话剧市场研究

谷海慧发现近几年话剧演出呈现出轻故事、重动作性的倾向,这使得传统剧本艺术受到了前所未有的挑战。谷认为这是因为戏剧作为时间与空间艺术的特性获得了强调。与传统剧本艺术相比,这样的剧场艺术在演员能力和观演关系方面寻找到了一些新的可能,然而需要认清剧场艺术无法替代剧本艺术这一事实。[38]

吴丹妮的《上海儿童剧演出市场现状调查》总结了上海儿童剧发展的总体特点为"焦点集中,业界和市场双热"。她认为在目前市场氛围营造和观众培养工作已经初步完成的形势下,应该要求儿童剧工作者重新审视业态发展现状,找到发展盲区,精耕市场。同时,不仅需要对标欧美儿童剧发展成熟的国家或地区,而且要始终以传承中华文明优秀传统文化为己任,才能

[35] 何成洲:《易卜生与世界文学:〈玩偶之家〉在中国的传播、改编与接受研究》,《戏剧》2018年第3期。
[36] 张璐:《西方戏剧本土化的时代典范——论〈推销员之死〉中国首演的艺术特色及启示》,《当代戏剧》2018年第6期。
[37] 贾晓琳:《〈战马〉:从戏剧合作到文化跨越》,《戏剧文学》2018年第10期。
[38] 谷海慧:《从"剧本艺术"到"剧场艺术"》,《中国文艺评论》2018年第9期。

正确引导少年儿童的成长发展。㊴

本年度在中国不同地域举行了多场将话剧演出作为重要组成部分的艺术节,包括乌镇戏剧节、上海国际艺术节、中间剧场科技艺术节和中国校园戏剧节等,学界也对这些大型艺术活动及话剧作品、现象进行了观察与评论。幸洁认为各种戏剧节在中国内地扎堆出现的时候,乌镇戏剧节之所以能够独树一帜,是因为依傍于江南水乡的各类剧场形成了城市的乌托邦;长线运行和日常短线运营相互补充,极好地把握了市场需求,多重艺术复合空间加上公共教育的促进,其艺术生态已经形成良性循环。㊵ 贾力苈认为北京中间剧场举办的"科技艺术节"契合了当下社会热点,让科技作为观众体验剧场魅力的一种新方式。艺术节上的几部作品无论是以戏剧的形式讨论科技话题,还是在舞台上运用先进技术,都是在遵循剧场艺术规律和独特性的基础上进行的,给观众带来了新的体验。㊶

六、导表演研究

导演研究方面,罗锦鳞结合其多年从事导演教学和创作的经验,总结出除了导演构思的内容、要求和方法。他认为剧本、生活和舞台是导演构思不可或缺的要素,导演构思分为形象性的总体构思、主题思想、中心事件、风格把握、舞台空间处理、舞美及服道化和人物形象构思等各个方面的内容和要求。㊷ 万黎明探讨了导演想象和舞台呈现之间的关系,他认为首先导演想象是舞台呈现的前提和基础,而导演驾驭演出水平的高低是靠舞台呈现来证明的。舞台呈现的演员是导演想象的主要发挥者,角色是导演想象的主要承载者,美学意境是导演想象的理想终结者。导演艺术的最终归宿是实现想象与呈现的交融。㊸ 仝斌认为导演是戏剧行动的组织者,导演创作中的戏剧行动创作包括戏剧中的一切行动,无论是戏剧剧作角度的事件和矛盾冲

㊴ 吴丹妮:《上海儿童剧演出市场现况调查》,《戏剧艺术》2018年第1期。
㊵ 幸洁:《戏剧嘉年华的异托邦——剧场空间、社会戏剧与公共教育》,《艺术评论》2018年第1期。
㊶ 贾力苈:《科技的在场与观众想象力的复兴——中间剧场"科技艺术节"观演记》,《艺术评论》2018年第11期。
㊷ 罗锦鳞:《关于导演构思》,《戏剧》2018年第4期。
㊸ 万黎明:《导演想象和舞台呈现》,《戏剧艺术》2018年第3期。

突,还是角色和人物的行为行动等,都是导演在创作中需要特别考虑的关键。只有处理好戏剧行动,才能将剧本文字呈现为富有生命力的舞台作品。㊹

陈吉德通过对李六乙多年的关注和研究,总结出了李六乙的戏剧作品重视表现精神世界丰富性,探索表演艺术最大化,追求舞台美术简约化、写意化和造型感等特点。他认为李六乙开拓了中国当代戏剧的发展路径,丰富了舞台表现语汇,但在戏剧主题、舞美和表演等方面仍存在不足。㊺ 方桂林与黄爱华评析了田沁鑫的"禅意三部曲"——《青蛇》《北京法源寺》和《聆听弘一》,认为田沁鑫的美学追求在于突破宗教和艺术的界限,建立同构关系,并通过禅宗来净化心灵。而他们认为这一美学追求源于田沁鑫对自身艺术审美风格、中国写意艺术和禅学之美的一种不自觉的文化选择。㊻ 张赟则从先锋导演的角度透视了林兆华的话剧人生,他认为林兆华的作品,既吸取了中国传统戏曲在表现上的自由,同时又在多个方面表现出现代品格。㊼

表演研究方面,从20世纪三四十年代开始,建立中国话剧表演体系的问题就已经被提出,至今为止已经有了较成熟的研究成果。为了进行更深入的研究,田本相提出了若干问题加以讨论:建立中国话剧的表演艺术体系是怎样提出来的?经历了怎样的历史蕴蓄?期望建立的是一个怎样性质的体系?建立起这样一个表演体系的标准是什么?我们是否已经建立了中国话剧的表演艺术的体系?田在《关于建立中国话剧表演艺术体系的若干问题》一文中一一回答了这些问题,并认为中华人民共和国成立后中国话剧表演艺术体系的建立是一个相对的结论,在特定历史时期完成的建构具有一定的局限性。因此在新时期的戏剧生态环境中,我们需要对这一体系进行符合话剧发展方向的扩充。㊽ 俞建村以2016年北京人艺版本的《人民公敌》作为表演研究对象,发现这一版演出遵循了理查·谢克纳的表演行为重建理论模式和创作的显性技巧,这体现了《人民公敌》剧组的"表演技术"和精

㊹ 仝斌:《导演创作中的戏剧行动》,《当代戏剧》2018年第3期。
㊺ 陈吉德:《"每一次实验必将探寻新的精神典型"——李六乙论》,《戏剧艺术》2018年第1期。
㊻ 方桂林、黄爱华:《田沁鑫禅意戏剧探析——以〈青蛇〉〈北京法源寺〉〈聆听弘一〉为例》,《戏剧艺术》2018年第1期。
㊼ 张赟:《先锋、传统与现代——林兆华戏剧探索四十年》,《辽宁大学学报》2018年第3期。
㊽ 田本相:《关于建立中国话剧表演艺术体系的若干问题》,《艺术评论》2018年第8期。

神追求。㊾在斯坦尼斯拉夫斯基表演体系理论中,演员通过有意识的心理技术达到无意识的创作十分关键,闫家军通过研究发现,要想达到这一转变,需要理性思维的介入。演员可以先从角色的外部特征出发,构成外部性格化,从而激发内部情感,达到从外到内的协调一致。㊿

七、学科教育研究

田甜梳理了中国戏剧教育的发展谱系,认为自戏剧教育出现以来,我国一直倡导面向全体受教育者的普适性教育模式,但任何固定的模式运用到戏剧教育中都是不现实的。戏剧教育要实现人格教育的最终目的,要实现繁荣发展,就需要适应当今社会发展节奏与发展环境,促进观念、方法、形式和技巧的创新,按照受教者的水平、层次和时代发展需求进行调整。㉛李娜等认为让戏剧进入中小学课堂,将戏剧作为教育手段,借助戏剧技能的训练,有利于激活青少年多种潜能和智能,为培养他们胜任"社会角色"奠定基础。㉜

刘中哲对表演教学中的"体验"进行了再思考,他认为教师在表演教学中要想提高学生的体验能力,应该开发新的技术训练,让学生从素质训练到角色创造的整个过程中都有体验的深度参与。㉝导演教学方面,罗锦鳞在《关于导演教学中的剧本分析》一文中详细介绍了导演剧本分析的各项内容和要求,并提出剧本分析是导演艺术创作不可缺少的部分,也是导演教学的重要组成部分,是导演构思的基础。㉞卢昂总结了国际导演大师班十年的发展历程,何好评析了国际导演大师班探索的价值和意义,他们认为国际导演大师班是中国高端导演艺术家人才培养的摇篮,其教育资源的全国共享有利于服务社会,在中西方碰撞中实现了很好的文化交融。它对中国戏剧具

㊾ 俞建村:《北京人艺〈人民公敌〉的"表演技术"——显性的表演行为重建》,《戏剧》2018年第3期。
㊿ 闫家军:《论戏剧作品表演中演员创作的心理技术》,《当代戏剧》2018年第4期。
㉛ 田甜:《戏剧教育的发展谱系及发展路径探究》,《戏剧文学》2018年第7期。
㉜ 李娜、李佳:《戏剧进入中小学课堂的优势说》,《戏剧文学》2018年第6期。
㉝ 刘中哲:《表演教学中"体验"的技术训练再思考》,《戏剧艺术》2018年第3期。
㉞ 罗锦鳞:《关于导演教学中的剧本分析》,《戏剧》2018年第1期。

有深远的影响和意义。㉟ 而陈晓峰等则以戏剧导演、表演专业教学为例,探究了产学研合作教学模式的培养路径,认为在当今繁荣的戏剧演出市场中,对复合型人才的需求巨大,因此需要对戏剧教育进行改革,用开放性的理念进行戏剧专业人才培养,以拓展学生的艺术事业。㊱

自十九大提出"文化育人"理念以来,全国各地的文化机构都更为重视发挥自身的社会文教功能。李诗珩的《剧场艺术教育的可能及其特点》一文以国家大剧院为中心探讨剧场在艺术教育中的作用和可能产生的问题。他首先梳理了剧场艺术教育的现状,认为如今剧院越来越注意艺术普及,重视社会效益,但与国外相比仍然处于落后状态。其次,他认为剧场艺术教育具有很大优势,相比其他艺术教育方式,它具有实时性、合作性、经典性、成效性和媒体联合等特点。剧场作为艺术资源资料中心、艺术活动中心以及艺术展演中心,应该逐步重视其在社会中艺术教育的地位,转变运营观念,从而达到更好的艺术教育效果。㊲ 魏硕认为在文化育人视域下,图书馆开展戏剧教育具有极高的价值,将戏剧教育和戏剧文化引入其中,可以丰富馆藏资源,做文化传承的主阵地,有利于拓宽教育内涵,创造良好的育人环境。图书馆开展戏剧教育的实现途径包括但不限于利用新媒体及现代技术手段,建立多种形式的服务平台;举办戏剧空间体验站,建立传统文化学习的平台;举办戏剧文化读书会;借助馆藏资源的优势,建立精品戏剧文献展出平台等。图书馆应该发挥"第三空间""第二课堂"的作用,为公共文化体系服务建设作出创新贡献。㊳

八、话剧理论研究

近年来,中国话剧研究界愈发意识到本土话剧理论构建的缺失和理论研究的不足,随之而来的是相关研究基本呈逐年增长的趋势,本年度的话剧

㉟ 卢昂:《国际导演大师班十年回溯与展望》,《中国戏剧》2018年第8期。何好:《国际导演大师班探索的价值和意义》,《中国戏剧》2018年第8期。
㊱ 陈晓峰、赵小溪:《产学研合作教学模式与戏剧人才培养路径的探究——以戏剧导演、表演专业教学为例》,《戏剧文学》2018年第8期。
㊲ 李诗珩:《剧场艺术教育的可能及其特点》,《文艺争鸣》2018年第2期。
㊳ 魏硕:《文化育人视阈下图书馆开展戏剧教育的价值及实现路径》,《戏剧文学》2018年第11期。

理论研究较往年有所发展。

宏观层面,胡星亮考察了20世纪中国戏剧理论的现代化建构。在他看来,中国戏剧理论现代建构的核心理念是"人",其主要维度在于个性的解放与理性意识的启蒙,要求具有现实批判精神和真实性原则,同时要具备戏剧艺术的自觉。建构中国戏剧理论,首先应该坚持"中国经验",再兼顾世界视野,此为基本原则,未来的戏剧理论发展要沿着这条道路继续前进。[59] 陶庆梅把现代主义戏剧放置在20世纪戏剧史视野下,探讨其在与现实主义的对话关系中如何形成不同艺术风格与理论流派。而这些不同的流派,与民族国家的不同历史文化及现代化进程中的遭遇息息相关。陶庆梅的《20世纪戏剧史视野下的现代主义戏剧》通过梳理欧洲现代主义戏剧的发展脉络,为中国戏剧以自己的民族传统为基础,在与不同外来思潮碰撞过程中建构自身的戏剧理论方面做出了一定的学术积累。[60]

张芳考察了民初(1912—1919)时期剧评家们对戏剧本体论和功能论提出的见解,他们对戏剧的概念做出了具有高度概括性和科学性的界定,使戏剧是一门综合艺术成为当时戏剧界的共识。他们重视戏剧的功利价值与审美价值的统一,对矫正晚清改良派的极端戏剧功能理论,以及指导当时戏剧创作具有重大意义,为中国戏剧理论的发展作出了重要贡献。[61]

杨健探讨了谭霈生先生的"形式—结构"戏剧理论,认为这一理论揭示了"情境建构"是编剧创作的核心环节。从以情节为本体到以情境为本体的转换,实现了编剧学向思维科学的迈进。[62]

宋敏聚焦中国儿童戏剧理论,她认为新时期以来的中国儿童戏剧理论非常薄弱,其研究远远滞后于儿童戏剧创作的实践。目前理论体系呈现三个特征:理论研究格局不平衡、理论研究滞后和研究方法单一。经过分析,宋敏提出造成研究困境的原因有:社会大环境的影响、儿童剧研究队伍自身建设存在的问题及历史上的不可逆原因等。[63]

[59] 胡星亮:《中国戏剧理论的现代建构——20世纪中国戏剧理论现代化研究》,《戏剧艺术》2018年第4期。

[60] 陶庆梅:《20世纪戏剧史视野下的现代主义戏剧》,《中国文艺评论》2018年第9期。

[61] 张芳:《试析民初戏剧本体论与功能论》,《戏剧文学》2018年第8期。

[62] 杨健:《编剧学理论的新范式——谭霈生先生的"形式—结构"戏剧理论初探》,《戏剧》2018年第1期。

[63] 宋敏:《新时期以来中国儿童戏剧研究概述》,《当代戏剧》2018年第1期。

九、地域话剧研究

杨俊霞从宏观层面考察了近年来云南小剧场戏剧的实践策略,她指出如何在近年国内风起云涌的戏剧演出大潮中创作并运营小剧场剧目,是近年来云南本土小剧场创作团队经常面临的难题。需要同时兼顾规模效应和类型诉求,它们决定了小剧场戏剧的命运。[64] 同样是在云南地区,自2011年起在昆明,庭院演戏成为新动向,吴戈认为这是昆明民间戏剧文化力量实力的体现,对城市文化形成重要的补充。[65] 对于"庭院戏剧"这一问题,方冠男也进行了讨论,他主要从演剧空间的层面出发,认为在当代社会语境下,庭院剧场是庭院转型与戏剧突围的双向产物,并非全然自觉的艺术追求。[66]

社会剧是1950年至1970年代台湾常见的话剧类型,胡星亮认为这一时期的台湾社会剧大致有三种类型:一是注重"反共"意识的灌输,二是注重揭示社会问题,三是注重表现人生价值和伦理道德。台湾的社会剧创作在一定程度上突破了当时台湾戏剧"反共抗俄"的八股模式,拓展和丰富了当代台湾戏剧。[67]

天津话剧根据时代的不同可以分为"老味"和"新味",赵光平提出两种形式的津味话剧是共荣共生的关系,题材风格的传奇性和现实性并重,剧本来源由小说改编和原创性共存,舞台呈现假定性和写实性相依。同时他也认为津味话剧面临着创作力衰减的无奈局面。[68]

(向月越,复旦大学中文系戏剧与影视学硕士生;杨新宇,复旦大学电影艺术研究中心副主任,中文系副教授)

[64] 杨俊霞:《激流勇进:从宏观视野看近年云南本土小剧场戏剧实践与策略》,《云南艺术学院学报》2018年第3期。
[65] 吴戈:《昆明的庭院戏剧运动》,《云南艺术学院学报》2018年第3期。
[66] 方冠男:《庭院剧场:昆明戏剧的夹缝空间》,《云南艺术学院学报》2018年第3期。
[67] 胡星亮:《1950至1970年代台湾社会剧的拓展与丰富》,《中国文艺评论》2018年第2期。
[68] 赵光平:《津味话剧的老味与新味》,《当代戏剧》2018年第4期。

第四辑　热点评议

- 《我不是药神》：直面现实的勇气与智慧
- 《红海行动》的叙事艺术与煽情艺术
- 《大世界》回环式链条叙事结构分析
- 《大江大河》：一部表现改革开放历史进程的精品佳作
- 一手反腐，一手改革
- 消费社会语境下古装宫斗剧的突围
- 都市题材剧的现实与反现实
- 文学改编话剧，回归还是突破？
- 改革岁月的平民化呈现

《我不是药神》：直面现实的勇气与智慧

龚金平

《我不是药神》(2018年,导演文牧野)自2018年7月上映以来,收获了一边倒的好评,"零差评"和"国产电影的良心之作"等溢美之词不绝于耳。最终,影片在长达9周的放映中,收获超过30亿人民币的票房。这一方面证明了影片的高品质和良好口碑,另一方面可能也是中国观众对于国产电影的忍耐与失望到达极限之后的一种反弹。因为,近年来国产电影中的主流商业片几乎没有这种现实主义题材的力作(除了《亲爱的》《追凶者也》《八月》《暴雪将至》《老兽》《暴裂无声》《大象席地而坐》等少数几部),观众早就被那些廉价的喜剧片,莫名其妙的玄幻、穿越片,流量明星担纲的青春片折磨得神经麻木,感觉迟钝,我们熟悉的"文艺对生活的反映"或者"文艺对时代人心的呼应"一度从银幕上绝迹。这时,《我不是药神》这种粗粝生猛的现实质感就格外令人惊喜。

一、现实主义题材的"市场短板"

在艺术上,"现实主义"作为一种创作方法,追求细节的真实、形象的典型,以及描写方法的客观性。而且,现实主义既是一种创作手法、创作态度,也代表了创作者的一种世界观和价值观。或者说,一位创作者选择现实主义的手法进行创作,表明了他对于生活以及自我进行直面的勇气,以及试图从纷繁现实中发现问题和意义的努力。当然,这不是说浪漫主义、唯美主义、荒诞派等流派就可以在"真空"的状态下进行创作,可以完全屏蔽现实的因素进入作品之中,而是说在表现现实、历史、人性或者人的生存状态等命

题时,不同的创作流派代表了抵达这些目标的不同路径,是以直接的、一往无前的姿态奔向终点,还是迂回地、犹豫地,甚至左顾右盼、进一步退三步地走向远方。

刘藩在《〈我不是药神〉:社会英雄类型片的中国经验》(《电影艺术》2018年第5期)一文中认为,现实主义电影可分为三类:批判现实主义艺术片、现实题材剧情片和现实主义类型片。《我不是药神》属现实主义类型片中的一个亚类型:社会英雄类型片,该类型片以为了社会正义和公众福祉、反抗固有制度和既得利益集团的体制外英雄为主角。刘藩的观点富有洞察力,能够从艺术和商业的分野厘清"现实主义"的不同创作旨归和价值向度,但对于部分更具野心的影片来说,这种过于分明的区分可能会陷入画地为牢的尴尬。例如,《我不是药神》虽然戏剧冲突强烈,在角色设置、情节发展、主题表达等方面体现出类型片的程式惯例,但影片不仅人物丰满立体、题材切中时弊,而且主题有感召力,也可归入批判现实主义的范畴,同时也呈现了社会生活的复杂多义,人性的丰富与耐人寻味,具有"现实题材剧情片"的特点。正因为《我不是药神》在艺术处理和主题表达等方面的斑杂多义性,导致我们用一种固定的范式去分析该影片时会显得词不达意。对此,笔者更愿意以"用现实主义手法创作的现实题材电影"来指称该片。

用现实主义手法和态度创作的电影,不仅要关注真切的现实生活,找到这些平静庸常,或者喧嚣躁动的生活内部的矛盾与冲突,并对这些矛盾与冲突进行直接、正面的描写。至于生活的出路或者人物的命运,创作者不能以救世主的姿态"指点迷津",也不能以理想主义的情怀一厢情愿地为人物安排美满结局,而是必须遵循现实的逻辑和生活本身的规律。因此,部分用现实主义手法创作的现实题材电影,不仅风格质朴、节奏舒缓,而且可能情感基调沉重压抑,对生活充满了悲观绝望的情绪,这对于部分观众来说观影体验不会那么愉悦。

麦茨在对影院机制和观影心理的讨论中,凸显了三个关键词:认同、窥视、恋物。[①] 如果不惜损折麦茨理论的复杂性与深刻性,可以将这三种观影心理作通俗化解读——观众的观影愉悦来自三个方面:对影片中人物或现实中扮演该人物的明星的认同,观看奇观性景象(不仅是女人的身体)的满

① 麦茨:《想象的能指——精神分析与电影》,中国广播电视出版社,2006年,第39—75页。

足感,对电影中技巧、生产电影的技术设备、电影衍生物(如海报、衍生玩具、明星签名等)的迷恋。这三种观影心理在好莱坞商业片中得到了充分的凸显,甚至一些艺术电影也开始从不同角度来迎合观众的这三种观影心理。但是,用现实主义手法创作的现实题材电影却很难对这三种观影心理作出呼应。

因为,用现实主义手法创作的现实题材电影很难具有"奇观性",很难契合观众看到"奇迹"的渴望,也难以用视听刺激令观众得到感官层面的满足,甚至这类影片一般没有大明星加盟,尤其是人物命运的黯淡或灰暗无法为观众制造"梦幻",无法让观众沉醉在"白日梦"中得到一晌欢愉。这从大多数用现实主义手法创作的现实题材电影的票房数据也可窥见一斑:《亲爱的》3.4亿人民币(下同),《追凶者也》1.35亿,《八月》436万,《暴雪将至》2 713万,《老兽》207万,《暴裂无声》5 425万。确实,现实主义电影有时太沉重了。相比之下,(廉价的)喜剧电影可以让观众在笑声中忘却现实烦恼,在各种巧合中解决现实困境;玄幻电影可以让观众在一个架空了时空的世界里领略"纯粹"的情爱与阴谋、邪恶与正义,并在极具想象力的场景中享受令人震撼的视听刺激;(矫情的)青春电影则可以在过滤了现实的残酷与生存的压力之后,用"情怀"来包装回忆,用浪漫来粉饰青春,从而可以让观众暂时逃避现实的凝滞与苍白……

但是,优秀的现实主义电影毕竟是每个时代的"良心",是我们了解特定时代的生存面貌与社会人心,把握时代脉搏,探索人与时代的关系的极佳途径,是创作者以真诚的态度投入现实洪流中进行观察与搏击的伟大舞台,值得每一个创作者进行尝试与开拓。

二、《我不是药神》的叙事策略

《我不是药神》有两条情节线索:主情节线是程勇从印度走私仿制药所遇到的法律风险和道德考验,次要情节线是白血病人如何与高昂的药价对抗,而穿插在这两条情节线索之间的,是程勇和吕受益、阿浩、思慧等人的情感互动。因此,影片并非戏剧式结构,而是接近于散文式结构,在生活的多个截面中交织出白血病人惨淡的生存图景,同时也凸显在病魔与利益、法与情的纠缠之间人性的各色表演。但是,影片的叙事焦点是程勇,表现的是程

勇在法律的灰色地带既满足于个人利益,又为白血病人带来福音的复杂状态。因为,程勇所冒犯的是法律的威严,更损害了瑞士制药厂的商业利益。在叙事的策略上,影片通过制药厂向警察施压,将程勇走私仿制药的风险并置为"法律"。这种叙事策略也许可以使情节冲突更为尖锐,并在情节发展中进一步突出道德的诘问,但影片可能会因此削弱对于现实表达的犀利与尖锐。

或者说,影片过分关注程勇与法律的"斗智斗勇",不仅影响了影片对于现实揭示或批判的力度,更容易使人物刻画流于表面。但是,通过"法律"这种刚性的障碍设置,可以保证影片价值立场的正面性,从大的方面说有利于塑造负责任的大国形象,从小的方面讲可以保证影片的批判触角不会过于张扬,从而容易得到政府部门的容忍甚至褒奖。

《我不是药神》的背景虽然是21世纪的上海,但摄影机有意识地避开了上海的繁华与摩登,标志性的陆家嘴也只在前景的弄堂建筑后面出现。相反,影片异常钟情于上海的"穷街陋巷",经常穿梭于破败的弄堂,聚焦于简陋寒酸的居室,注目于那些专供外地来沪病人居住的阴暗拥挤的旅馆。但是,对于这群身患白血病的社会底层人,影片并不试图揭示贫富悬殊的社会矛盾,也不想如81年前的《马路天使》那样展现繁华背后底层民众的达观与苦涩,甚至对于"情与法"的对抗其实也只是浅尝辄止,而是着力于通过这群白血病人在万恶的外国制药厂剥削下挣扎求生的故事,将批判的矛头指向外国制药厂的贪婪、冷酷、市侩。这是影片相当高明/圆滑的一次冲突置换。也就是说,影片以那些外来务工者、都市底层民众作为表现对象,却没有让观众的情绪走向控诉社会不公、政府不作为、医院黑心等层面,弱化了影片的情感力量和社会批判力度。

确实,面对外国制药厂将一小瓶药物定价为近4万元的"冷血"行为(一瓶只能吃一个月),任何一个普通家庭都可能倾家荡产。这样,程勇走私印度仿制药就不仅是慈悲的,甚至是正义的。但是,影片又不能在法律的框架内肯定这种违法行为,更不能在国家层面将底层民众的希望寄托在某个人的义举上。因此,影片最后通过字幕补充说明,中国政府为了改善民生,作了巨大的努力,将这种药物纳入了医保范围,对抗癌药物实行零关税,并通过与厂商谈判降低药价,等等。因此,有观众疑惑这样一部触及社会敏感问题的影片如何过审时,根本没注意到影片精明的冲突设置策略以及最后通

过对政府的歌颂将影片变成了一部"主旋律影片",意即靠非法的途径或者某个人的善举根本不可能惠及苍生,只有政府出面,才能真正解决问题。

影片没有我们想象的那么勇敢,那么辛辣,它只是一部触及了中国社会现实的某一个角落,并在这个角落里思考"情与法""利益与良知"等问题的影片,它的诚意和用心大多数时候放在对观众的煽情性冲击上。在影片中,观众会痛恨那个真正卖假药的骗子张长林,会不齿于虚伪冷漠的药厂,会理解警察的执法,但更多地会同情那些贫苦无依的白血病人,会感动于病人对于程勇的感激、保护与支持。为此,影片精心准备了大量"催泪弹":吕受益的老婆深情地饮完一杯白酒以表示对程勇的感激;思慧被程勇在经济和人格上救助后准备以身相许;阿浩感念于程勇的无私,舍身救他于险境;在警察局里,一位大娘动情地向曹斌讲述她的无助,肯定程勇的善心;程勇被审判之后,病友自发在路边送行……这一幕幕,实际上完成了对于程勇作为"救世英雄"的道德情感美化。

至此,我们看到了《我不是药神》虽然在题材选择上有着鲜明的现实感,甚至整个故事都有现实原型,但影片对于核心冲突的处理体现了极为高明的政治智慧。这种叙事策略,在艺术力量上也许是一个损失,但保证了影片的生存空间。而且,影片对于程勇与法律的对抗,既肯定了法律的权威,又通过煽情的方式对观众进行了道德净化,并通过字幕作为补充交代,肯定了政府对于民生疾苦所作出的积极努力。

三、《我不是药神》的人物塑造策略

程勇走私仿制药固然是一个法律问题,但走私的根源则来自他人的贪婪。这个"他人"包括瑞士制药厂,也包括骗子张长林。因为,是制药厂定的天价才使程勇有利润空间去走私,也是张长林将走私药涨到2万元一瓶才最终出事。那么,程勇如何与他内心的"贪婪"相对抗?影片不仅为程勇的每一个选择设置了特定的情境,还让他在煽情性的场面中最终成"神",完成了类似于"辛德勒的名单"式的人物成长弧光。

为了让安分守己的程勇冒险走私,影片为程勇安排了这样三个"刺激事件":父亲患了血管瘤,需要巨额的手术费;他经营的神油店生意惨淡,付不起房租;他的前妻要带儿子出国,而他又没有抚养能力。从电影编剧的角度

来说,影片为人物作出选择所设置的压力是充分的,从而保证了情节的可信度。当程勇洗手不干,安心经营服装厂时,影片为了让他继续走私,又安排了这样几个"刺激事件":吕受益吃不起药,为了不拖累家庭而选择自杀;吕受益的妻子、黄毛对程勇异常冷淡;程勇从一众病友中穿行时,那些无助而殷切的眼神灼痛了程勇。可见,影片真正的情节走向不是底层病友与"黑心制药厂"的对抗,而是程勇如何从世俗功利的小商人成为一个"药神"的过程。

但是,程勇与辛德勒的不同之处在于,辛德勒是在面对一种毋庸置疑的邪恶与残暴时被激发出了良知与勇气,而《我不是药神》所面临的情节设置风险是:假如外国的制药厂有充分的理由定那么高的价,那么程勇的行为就在法理和情理上都失去了正当性。如此一来,倒是骗子张长林一语道破天机:这个世界上只有一种病,穷病。按这个逻辑推导,影片的道德根基将极为危险:穷就可以走私?就可以违法?就可以侵犯他人的知识产权?当然,影片不会在一种理性沉静的氛围中让观众有时间去思考这些问题,而是通过对药厂代理人的道德丑化以及大量煽情场面的营造,将观众的观影状态时刻调整到高位,被"正邪对立"的道德情绪淹没而无暇考虑这些法理上的逻辑性。

而且,电影《辛德勒的名单》中,辛德勒的"弧光"是持续而完整的,影片细腻地呈现了辛德勒对犹太人从冷漠残忍到心生恻隐,到理解、尊重,甚至心生敬佩和感激。尤其辛德勒最后面对犹太人的忏悔,更是将这场拯救变成一种双向的行为:辛德勒拯救了犹太人的生命,而拯救犹太人的生命本身则拯救了辛德勒苍白空虚的人生。反观《我不是药神》,影片让程勇在现实的困境面前向"钱"低头开始走私仿制药之后,人物的成长基本上是停滞的。程勇沉浸在乍富的狂喜之中,也享受众人对他作为救世主的顶礼膜拜,尤其对那一声声带着讨好成分的"勇哥"甘之如饴。也就是说,在程勇暴富之后,影片固然展现了程勇富壮人胆之后的张狂与自信,但缺少对于程勇人性深处的虚荣、懦弱的深刻洞察。而且,在张长林的敲诈面前,程勇接受了张长林的钱,退出了走私市场,开始经营服装厂。这时,影片才放映一个小时。或者说,程勇在这一个小时的放映时间里,人物弧光是停滞的,且在经历了一个向下跌落的过程之后(因有钱而自我感觉良好),终于又回到了起点。

通过几个煽情事件之后,程勇重操旧业。用道德煽情来推动情节并非

不要原谅,相反,恰当的煽情场景可以产生极为强大的情绪感染力,使观众认可人物的行为选择。例如,程勇从服装厂出来遇到吕受益的老婆时,观众看到的是一个头发蓬乱、神情憔悴、面容愁苦的中年妇女,她向程勇乞求印度药,甚至当众跪倒在程勇的面前。程勇手足无措,汽车后视镜里那个跪在地上无助地哭泣的妇女身影长久在萦绕在程勇脑海,他无法熟视无睹。但是,影片过分依赖于用煽情性的场景来驱使人物行动,甚至以此代替了对人物内心的深入揭示,就容易在情感的泛滥中放弃对于人物立体性、真实性的刻画。

关于影片以煽情代替对叙事逻辑、人物行动逻辑的细腻处理,影片中那位老太太的一番深情诉说极具代表性。其时,警察曹斌受上司以及瑞士制药厂的压力努力抓获药贩子的过程中,将一群手上有仿制药的白血病人带到了警察局,但这群人出于朴素的知恩图报心理,没有人供出程勇。这时,一位老太太对曹斌动情地说了一段话:

> 我病了三年,四万块钱一瓶的正版药,我吃了三年。房子吃没了,家人被我吃垮了。现在好不容易有了便宜药,你们非说他是假药,那药假不假,我们能不知道吗?那药才卖五百块钱一瓶,药贩子根本没赚钱。谁家能不遇上个病人,你能保证你这一辈子不生病吗?你们把他抓走了,我们都得等死。我不想死,我想活着,行吗?

说这段话时,老太太声泪俱下,紧紧地抓住曹斌的手,曹斌也不由动容。而且,这场戏的镜头都是近景,且主要给了老太太那恳切的面容,这相当于将老太太的悲情与渴望放大在曹斌以及观众面前。对于这种催泪攻势,任是铁石心肠也不能无动于衷。果然,曹斌不仅放走了这群白血病人,还向局长请求放弃此次侦查工作。

用煽情代替叙事,用煽情润滑情节链条,用煽情挤压人物刻画,这固然可以使观众在沉浸式的观影体验中忽略情节设置的刻意以及人物形象的平面化倾向,但会使情节发展和人物塑造难以经受理性的审视,也会影响情节的自然流畅以及人物的深刻感人,甚至会使观众对于人物的心理动机不甚了了。例如,程勇在受到吕受益自杀的情感冲击之后,决定重新卖药观众尚能理解,但在印度制药厂停产之后,程勇用2 000元从印度药店回购,然后以500元的价格卖给病人的行为,观众就会觉得有些突兀。思慧也善意地提醒

程勇,这样一个月会亏损几十万,但程勇淡淡地说了一句:"就当还他们的。"

从人物的弧光角度来看,影片虽然在程勇身上体现了令人感动的"成长":最初以500元的价格从印度进货,然后卖给病友5 000元;吕受益自杀之后,程勇以500元的成本价卖给病友;第三次,程勇每瓶亏损1 500元卖给病友。这样,程勇就从一个"唯利是图"的商人,变成了一个富有慈悲心的好人,最后又成为一个有着高贵良知和正义感的英雄。这个过程,也是程勇从庸人到凡人,从凡人到好人,从好人到"药神"的上升轨迹,接近于辛德勒从商人到"义人"的弧光。但是,我们在辛德勒身上可以看到清晰的成长过程,以及每一次"进阶"的心理动因甚至严谨的情绪逻辑性,但《我不是药神》缺乏在场景的累积中酝酿情绪的耐心,也未能以更加严密的逻辑性呈现人物内心嬗变的过程和合理性,而是过分依赖煽情氛围的营造,让人物在特定的氛围中作出相应的反应,却未能更好地考虑人物内在的性格因素和心理因素。

四、结　语

从电影编剧的角度来看,《我不是药神》存在核心冲突缺乏张力,人物塑造过于表面等缺陷,但影片对于白血病人群体的人道关注仍然值得肯定,对于苦难中的人情与温暖人性仍然具有感人的力量。

也许,《我不是药神》缺少那种金刚怒目式的勇气,也没有那种振聋发聩的思想深度,它甚至没有我们预料中的那么好,但它依然能在许多地方触动我们的情弦,并引发我们的共情与思考。它最大限度地贴近了现实,贴近了现实中那些被遮蔽的群体,那些被有意无意地忽略的社会现象,并通过一个小人物的努力撕破了灰暗现实的一角,冲破了法律樊篱的凛然之处,抵达了充满人情味的道德至善。这已然是这部影片的伟大与成功之处。

(龚金平,复旦大学艺术教育中心副教授,复旦大学电影艺术研究中心秘书长)

《红海行动》的叙事艺术与煽情艺术

龚金平

《红海行动》不仅是2018年春节档强势登场的"大片",也是继《战狼2》之后中国军事题材电影的又一次华丽绽放。影片上映8天票房已超16亿,而且收获了众多好评,标志着中国军事题材电影在制作上已达到了世界级水准,在商业运作上也极为成熟。中国观众再也不用高山仰止般膜拜《拯救大兵瑞恩》《黑鹰坠落》等好莱坞同类型影片,而是可以在正视彼此的长短之后油然而生自豪之感,意识到中国同样可以创作出场面刺激、特效逼真、剧情紧凑、悬念迭起、主题感人的战争片。从这个意义上说,《红海行动》不仅证明了中国电影的创作与制作能力,同时也可能成为中国同类型电影的标杆性作品。

一、《红海行动》的叙事艺术

《红海行动》中,中国海军陆战队的蛟龙突击队的8名队员,奉命到发生政变的伊维亚共和国执行撤侨任务。这是情节剧中常常出现的戏剧冲突与悬念,情节的张力来自势单力薄的队员,如何在情况不明的异国完成看起来不可能完成的任务。这个故事主干,可能是大部分"英雄叙事"的原型,远至《荷马史诗》中的《奥德赛》,近至《湄公河行动》《战狼2》都是这种叙事框架。但是,对于大部分叙事作品而言,这种单一情节的戏剧式结构很容易显得单薄,因而需要同时发展故事B甚至故事C,还需要不断将主人公的行动目标进行延宕、转移、上升或下降,从而使情节更为曲折复杂,甚至意味深长。

法国语义学家格雷马斯曾根据普罗普对俄国民间童话对"功能"的提炼与分类,以及苏里奥在《二十万个戏剧情节》中对戏剧剧情"功能"的甄别,并参照自然语言的句法结构,归纳出一个叙事文本中的行动元模型(也称为动素模型):

这个行动元模型"是围绕着主体欲望的对象(客体)组织起来的,正如客体处在发送者和接受者的中间,主体的欲望则投射成辅助者和反对者"①。通俗地说,在任何一个叙事文本中,叙述者需要赋予"主体"一个"目标"(客体),然后为这个"目标"的实现设置多个障碍(反对者),有可能的情况下也要为"主体"寻找几个帮手(辅助者),从而发展出一波三折的戏剧冲突。

具体到《红海行动》,蛟龙突击队的"客体"是完成撤侨任务,实现这个"客体"的主要"辅助者"是伊维亚共和国的政府军(当然还有突击队背后强大的中国以及中国海军,甚至还包括女记者夏楠),"反对者"则是发动政变的恐怖分子。这样,《红海行动》的叙事主线是清晰而明确的,影片的最大挑战是如何为突击队的撤侨过程设置各种扣人心弦的"障碍",从而使撤侨任务变得惊心动魄,给予观众强烈的视听刺激和情感震撼。影片在"障碍"的设置方面是"分量十足"的:国际法的掣肘、枪械弹药不匹配、友军不力、地形不熟、恐怖分子丧心病狂等问题接踵而来,从而为观众营造了紧绷的悬念以及令人窒息的氛围。

在行动元模型中,我们还希望知道"客体"是由谁发出的(发送者),"客体"实现之后"受益者"又是谁(接受者)。在大部分影片中,尤其是爱情、动作类型的商业电影中,这个"发送者"与"接受者"都是"主体"本人。在战争片中,许多创作者也尽量避免突兀或者高调地赋予"主人公"一个外在的动机,而是通过类似"精神创伤"、个体觉醒与成长之类的刺激事件来推动情节(如敌人打死了"主人公"的家人或者危及"主人公"的安危,于是"主人公"与敌人有了私仇,从而有动力投入到战斗中)。之所以要为"主人公"设置这样一些看起来比较私人化的动机,是为了对观众产生"移情效果",使观众与"主人公"重合,感同身受于他的情感体验,认可他的选择,从而牵挂他的命运,关心他的安危,欣喜于他的成功,感伤于他的失败。

但是,《红海行动》的"主人公"是军人,其任务的"发送者"是"上级","接

① [法]格雷马斯:《结构语义学:方法研究》,生活·读书·新知三联书店,1999年,第257页。

受者"是"中国"。在这个叙事链条中,私人感情和私人动机几乎没有发挥的空间。这类叙事文本有一个风险,"主人公"很容易成为没有感情、没有灵魂的"战争机器",类似于过关游戏中的"虚拟之物",他们只负责以百折不挠的精神或者凭借超强的战斗力一步步通关,走向最后的胜利,却不能在此过程中融入个性、人性的真实,或者揭示人物内心的犹豫与恐惧,这会导致观众对情节的走向和人物的命运处于一个比较漠然旁观的状态中。

为了避免这种人物"机器化"的倾向,蛟龙突击队限定于8人(《拯救大兵瑞恩》中的小分队也是8人,《这里的黎明静悄悄》中的小分队是6人),并努力使观众记住8个人的职责、分工、名字与个性。当然,由于影片138分钟的篇幅里大约有100分钟在打仗,观众其实不可能对每个人物都了如指掌,甚至连名字也记不住(在开场戏里用字幕的方式介绍人物的名字与分工,这是电影中非常偷懒的方式,对观众来说基本上没效果)。这可能是战争电影中群像叙事的通病了。为了展现激烈的战斗场面,一般需要一定的人数规模,但人数一多,势必文戏也要相应增加,这又会造成叙事拖沓、人物形象模糊、观赏性不强等弊病。即使是《拯救大兵瑞恩》,对小分队每个人物的介绍也并非尽如人意。倒是《这里的黎明静悄悄》(1972)实现了文戏与武戏的完美结合,影片用专门的篇幅介绍5位姑娘的战前生活,并勾勒她们各自的特点,观众不仅认识了她们,甚至熟悉了她们,从而对接下来她们在战争中的不同表现找到了性格依据,并对她们的牺牲痛彻心扉。

《红海行动》可能也知道在群像主人公身上很难一一刻画出个性,于是专注于他们的战斗素养,以及他们在血与火的考验中所彰显的智慧、勇气,以及相互之间的配合和勇于牺牲的精神。同时,影片也在战斗过程中让人物面临许多两难选择,这不仅是刻画人物的利器,同时也是影片感人的必要条件。因为,观众不希望看到人物的每个选择都可以轻而易举,不假思索。这不是"人",而是"神"或者"机器"。当突击队员面临生死抉择,面临道义上的两难,面临责任与情感之间的碰撞时,这是还原"人性"的极佳机会,也是让观众走进人物内心的一条坦途。

同时,《红海行动》也在"故事B"的夏楠身上通过有层次、多侧面的方式刻画她的个性,披露她的精神创伤。这不仅向观众展现了生活在恐怖主义阴影中普通人的生存处境,也为夏楠的诸多行为找到了情感依据。夏楠也因此成为影片中最真实、血肉最丰满的人物,她的戏份不仅最终融进情节主

线,甚至影响了情节发展方向,并在严酷的战争中让观众见证了她的果敢、坚毅、深情。

在情节模式上,《红海行动》与《湄公河行动》极为相似(导演都是林超贤),与《战狼2》也有诸多不谋而合之处。这可以归结为编剧的基本技法,也是(个人)英雄主义叙事的大致套路。但是,在这种程式化的叙事流程中,《红海行动》依然有令人惊喜之处,它在英雄群像的集体叙事中不仅尽力凸显每个人身上的气质与魅力,更通过多线交织的情节发展、人物之间(有限)的关系变化,尽可能地令文戏与武戏达到相得益彰的效果,从而使影片不仅有爆炸的热度,也有人情的温度和情感的深度。

二、《红海行动》的煽情艺术

以队长杨锐为首的蛟龙突击队,如果仅仅是为了完成撤侨的任务,那么影片在1个小时左右就可以结束了。影片为了以密集的轰炸和激烈的枪战调动观众的肾上腺素,不仅需要将故事延长,更需要将主人公的目标不断"加码"。在顺利完成撤侨任务之后,杨锐又接到一个任务:还有一名中国公民邓梅被恐怖分子绑架,必须将她营救出来,以显示中国政府的决心和中国的国家尊严。这是一次巧妙的意识形态包装策略。如果说去一个发生政变的国家撤侨只是对国家责任的浅层次诠释,那么历经千辛万苦去恐怖分子的大本营营救一个公民,则更能彰显国家意志。同时,这也是一次不动声色的"煽情艺术",将"国家责任"置换为"国家情感"和"国家尊严",从而使影片不仅仅有动作、枪战、爆破,更有情感的力量。

杨锐一行抵达邓梅被关押的小镇之后,他们面临一个两难选择,是只营救邓梅,还是顺便营救全部人质?要知道,他们面临的8人对抗150人的战斗,不仅没有胜算,而且这不是他们的任务目标和职责范围。在夏楠倾吐了她对恐怖分子的痛恨之后(她的家人死于恐怖袭击,她也差点成了恐怖主义的牺牲品),杨锐面临理智与情感的矛盾。当杨锐决定营救所有人质时,影片不仅将"符号化"的杨锐还原为一个真实的"人",而且也将杨锐,甚至中国军人的思想境界拔高到一个新的高度:从狭隘的国家、民族责任上升到宽泛博大的人道主义情怀,从"职责"意义上对于恐怖分子的痛恨上升到"正义"层面对于恐怖主义的打击。这是一次感人的煽情艺术:中国军人不仅有着钢铁般的意志和出

色的作战能力,还有着深厚的人情味和博大的人道主义情怀。

在营救了全部人质但又遭到恐怖分子伏击之后,杨锐和3名还有完全作战能力的突击队员再次面临一个两难选择:在上级交代的任务已经完成之后,他们要不要继续追查可制造"脏弹"的核材料的下落?当四人以无畏的气概和恢宏的担当精神决定冒险追击之后,中国军人的形象变得更加高大:他们能打胜仗,有人道情怀,还有着世界和平的理念。也就是说,经过这两次"两难选择"之后,中国军人从坚决执行任务的被动形象,成为能思考、有感情、敢担当的英雄。他们从只关心中国公民的安危,到关心其他人质的安危,最后心系世界和平。在这条上升轨迹之外,恐怖分子也从他们执行任务的"反对者",成为"正义"和"世界和平"的敌人。这都是一次次精妙的煽情艺术和意识形态包装策略。

《红海行动》的情节起点只是一次(困难重重的)撤侨任务,但影片在这个原始目标之外不断延伸出其他目标,并通过这些目标赋予中国军人更加伟岸的形象,同时又在这个形象里注入国家意志、人道情怀和世界责任。在人物境界不断提升的过程中,影片的意识形态表达得到了逐步强化和层层加码的效果,而影片之所以能够使这个过程自然流畅,不显得生硬刻意或令人反感,除了因为影片用了将近100分钟的动作与爆破戏来撑满情节线之外,更因为影片不断为人物设置两难处境和情感刺激点,使人物的选择具有更令人信服的情感逻辑。

此外,为了使影片的意识形态表达更为柔和与隐蔽,《红海行动》还在战斗间隙或者战斗过程中安排了更有人情味的人物互动与成长,这有效地调节了影片的节奏与气氛,同时又使人物塑造更具标识度。例如,杨锐与夏楠从隔阂到理解,甚至产生隐隐的情愫萌动;佟莉与石头之间从微妙的暧昧到情感的迸发;李懂与顾顺之间从疏远到相互欣赏……这就是电影编剧中所谓的人物"弧光",也就是人物所发生的变化,进而在情节发展中交织人物的心理活动,更好地体现电影的运动特性,更使影片中的人物区别于游戏中的战斗符号,增加观众的认同感,同时也是影片意识形态"召唤"功能起作用的重要手段:当观众与人物产生情感上的重合与认可之后,人物的情感就能触动观众的情弦,人物的选择就能与观众产生共鸣。当然,由于影片武戏占据了绝对优势的篇幅比重,这些文戏展开得不够,发展得不够自然,但毕竟为观众提供了情感的调剂与感动。

整体而言,《红海行动》激荡着热血阳刚的气息,小分队中唯一的女性佟莉也是按照男人来打扮和塑造的,她身上强悍粗犷的气质与小分队合拍,汇聚成中国海军陆战队的坚毅形象。而且,相对于《战狼2》那种孤胆英雄而言,《红海行动》的群像叙事使许多叙事逻辑更扎实,场面和细节处理更具冲击力,它甚至使观众不会陶醉在童话般的自我满足与想象之中,而是真正在血与火的洗礼、胆略与智慧的较量中见证了现代战争的战术之美、力量之美,又使观众完成了对战争血腥残忍的沉浸式体验,更带领观众感受了中国军人身上深厚的人道主义情怀和坚韧顽强的战斗意志,同时也是对中国形象的一次迂回宣传。

三、《红海行动》作为战争片的突破

2001年以来,中国电影为了适应电影市场结构性的变化,在类型样式、营销方式、创作理念等方面都有了整体性的调整。战争片也无法躲在"主旋律"的保护伞下逃避市场挑战,而是必须以新的面貌完成与时代的对话,实现与观众的沟通与共鸣。由是,中国战争片开始呈现出新的变化,开始思考战争的本质,关注战争中的人、战争中人与人之间的关系、战争中人的内心世界和心理变化。像《紫日》(2001)、《我的长征》(2006)、《集结号》(2007)、《革命到底》(2008)、《南京!南京!》(2009)、《辛亥革命》(2011)、《金陵十三钗》(2011)等影片都呈现出与此前同类型影片明显不同的气质与特点。

近年的《战狼》《湄公河行动》《战狼2》《红海行动》又在战争片的类型范畴中实现了新的突破与创新,包括人物塑造、情节设置、场面营造、主题表达等方面都呈现出血气方刚的特质,没有回避战争本身的残酷,但又以看似直白但充满叙事智慧并饱含激情的方式呼应了"主旋律"的要求。相比较而言,《红海行动》在叙事艺术和煽情艺术方面的成就更为突出,体现了中国战争片的新突破:

1.《红海行动》将影片的重要看点聚焦于战争场面与战役过程,并在这些方面突出情节的曲折性、悬念性与场面的精彩程度。

当前中国的电影观众已经呈现年轻化的态势,而且这些观众长期浸染在好莱坞电影的视听冲击之中,因而对于影像的震撼性追求比较高,希望能在更具质感的战斗场面中得到娱乐享受。《红海行动》将电影的视听刺激发

挥到了极致,不仅将文戏大幅度压缩,更注意在每场战斗中突出差异:开场戏是商船上围剿海盗的立体作战,撤侨时又有建筑物攻防战、狙击手对决、山地战、游击战、坦克大决战、地对空导弹战等,不仅向观众展示了海军的各种武器、装备、战术,更呈现了现代战争背景下不同战役的特点和观赏性,使观众被裹挟在汹涌奔腾的战争氛围中。

为了强调对抗性,影片中除了作为"队友"的伊维亚政府军不堪一击之外,恐怖分子有人数和装备上的优势,在主场作战的地利,有比较专业的战斗素养和疯狂的战斗激情,从而与蛟龙突击队形成了势均力敌的平衡态势。这不仅强化了情节的紧张感,也为蛟龙突击队提供了考验和展现战斗水平的舞台,从而为观众呈现了精彩的战争场面。

当然,我们必须意识到,光有"场面"根本撑不起一部影片,顶多是给观众贡献一堆精彩的特效光影而已,而少有沉浸、回味和思考。好莱坞著名的编剧教练罗伯特·麦基在接受《南方周末》采访时,针对现在有些影片认为故事无关轻重的现象举了一个例子,"2 300年前,古希腊剧院里演出很多严肃的剧作。在那些剧作中,重要性排第一的是故事,其次是角色,然后是意义,也就是整个作品所要传递的观点;第四是对白,第五是音乐,最后才是场面。场面是最次要的,它只会花掉很多钱"②。《红海行动》在这方面有得有失,虽然设置了几条情节副线来丰富主线,并通过"动机"的上升来提升影片的思想境界,但如何在"武戏"进行时穿插"文戏",使情节在"武戏"中仍能得到推进或发展,并能在"武戏"中继续刻画人物,这是《红海行动》包括战争、动作类型影片要深入思考的艺术难题。

2.《红海行动》不仅展现了战争中人物命运的起伏,而且努力使人物的行动符合人物的性格和心理逻辑,并体现人物成长的弧光。

《红海行动》是一部凌厉、强悍的战争动作片,它用经典的英雄成就一项项伟业的情节模式,既保证了情节的紧凑、集中,对抗双方的明朗、尖锐,同时又在情节发展的过程中突出英雄人物的外在身手和内在品质,以及内心的情感历程和伦理抚慰,从而使观众看到了激烈的枪战、干脆利落的动作,也看到了不同人物在血与火的考验中的各色表现以及成长,(有限地)兼顾

② [美]罗伯特·麦基:《好故事是对生活长达两小时的比喻——好莱坞编剧教练罗伯特·麦基专访》,载《南方周末》2011年9月29日。

了文戏与武戏的配合、交织以及相互映衬。虽然,《红海行动》对杨锐等突击队员的刻画未必有多深刻或细腻,但影片在类型片的框架里已经尽可能地使人物更为饱满和立体。可以说,《红海行动》这类影片的出现,不仅是中国强大的隐晦表达,也是中国类型电影成熟的显著标志。

3.《红海行动》以影像的力量突出了现代战争的质感,但也注意了道德情感上的克制,没有陶醉于对战争本身的讴歌。

战争片的最终目的不是为了让人向往战争,更不是为了对战争进行浪漫化想象甚至是不切实际的幻想,而是要让观众意识到战争的残酷之后渴望和平,但又对战争中的英雄以及感人行为深受鼓舞。"我们以前的战争片太局限战争本身:战争的谋略,战斗的经过,战场的拼杀和战后的欢庆。但恰恰忘了,战争在本质意义上是一种生活——一种特殊状态下的生活,要凸显生命价值所体现的生活意义。"③在《红海行动》中,蛟龙突击队虽然神勇无比,以一敌十,但他们并非万能的,同样会遭遇绝境,会在战争中承受伤痛和死亡,并可能在战争之后留下心灵的创伤与精神上的阴影。因此,影片中的战斗固然精彩,但绝不会让人向往战争,而是会在谴责恐怖分子和野心家的疯狂与残忍的同时,感动于中国军人对于国民的保护,对于国家尊严的捍卫,对于和平的守护。

战争片作为中国电影的一个重要片种,既是中国电影发展的亲历者和见证者,更是中国电影发展的推动者和变革者。未来,中国战争片的发展方向仍然是艺术性与商业性的结合,同时渗透"主旋律"的意识形态表达,可能还要融合一定的中国民族文化特色。但是,中国战争片的真正出路仍在于"电影化"。这种"电影化"不是指对特效的盲目追求,也不是对明星制的狂热推崇,而是真正回归电影的本性,回归电影编剧的基本规律,尽可能地卸下战争片身上所背负的过多教化功能,追求更符合艺术创作规律的"艺术感染力",进而在艺术情境的营造中完成娱乐和教化的功能。从这个意义上说,《红海行动》是中国战争片当之无愧的佼佼者。

(龚金平,复旦大学艺术教育中心副教授,复旦大学电影艺术研究中心秘书长)

③ 范藻:《中国战争电影,在反思中前瞻》,《当代文坛》2001年第4期。

《大世界》回环式链条叙事结构分析

陈曼青　杨晓林[①]

2018年初上映的动画电影《大世界》获奖众多,声名显赫。[②] 影片具有科恩兄弟《血迷宫》一样的暗黑风格,也是对《两杆大烟枪》《疯狂的石头》的致敬之作。《大世界》中以底层小人物们的多视角演绎欲望对人性的撕裂,影片似乎没有真正的主角,又似乎每个小人物都是主角,荒诞又现实,围绕着一包钱,用环环相扣的众生情节串联起黑色幽默的成人动画,故事的结尾又回到开头,这种回环式链条结构很好地帮助影片展现出命运的诡诞和人生的无力感,丰富了多层叙事视点。而引起这一切欲望纷争的一百万,在影片的最后依然在吸引着司机小张的目光,这场血雨是否浇灭了他的欲火我们不得而知。叙事的多视角化、情节上的回环式以及结局的不确定性,是《大世界》回环式链条结构叙事的主要特点。影片既话痨又暴力,在叙事上多线齐头并进,冥冥中恶有恶报,该死的死,该亡的亡,以一包钱的流向,最终缠绕汇合,形成情节上的回环,颇有昆汀《低俗小说》的"闭环叙事"特色。

一、《大世界》的回环式链条结构叙事

故事是讲出来的,如何讲,如何叙述,也就是如何将观念与情感付诸故事内容与讲述方式上,"怎样讲",也就是叙事,往往决定着故事可观性。讲

[①] 基金项目:本文为全国艺术科学规划项目《吉卜力工作室动画创作及其在中国的接受研究》阶段性成果(立项批准号:15DC25)。

[②] 《大世界》2017年获第67届柏林电影节金熊奖提名,首届平遥国际影展卧虎单元"费穆荣誉"最佳导演,第54届金马奖"最佳动画长片""最佳原创剧本""最佳原创电影歌曲"三项提名,最终夺得"最佳动画长片"。

好故事需要合适的叙事结构,叙事结构的不同会带来叙事顺序和叙事效果的千差万别。平铺直叙的线性叙事符合时间惯性,能带给观众自然的流畅感,但久而久之难免觉得单一无趣,20世纪以来,电影叙事迸发出了新的思路,回环式链条结构就是这样一种打破了线性逻辑的故事的"高级讲法"。它常以多层次、多角度的碎片化叙事来拼接出一条完整的故事链,碎片化的情节如链条般环环相扣,又在情节上首尾相连,形成一个回环式链条型循环逻辑。

《大世界》就是这样一种多角度讲述的回环式链条叙事结构。影片承继刘健2010年的处女作《刺痛我》的批判现实主义风格,对人性之恶和当下底层社会的种种痼疾表现透彻。几组社会底层的边缘人,在金钱和欲望中挣扎,几乎都成了法外之徒,在法律和道德边缘走钢丝。百万巨款的多次易主,让人性的卑劣凶悍发酵腐烂,开出了一朵朵血红色的罪恶之花。这种多视角讲述的故事,由不同的眼光组合出来,使读者从中看到一种与线性因果叙述不一样的不稳定和不确定性,从而产生怀疑,自发地去思考并从中寻找答案。《罗生门》的导演黑泽明偏爱选择用多重叙述结构,来表达他对世界以及人性的怀疑。他说:"《罗生门》是一幅描绘人那种与生俱来的虚伪本质的罪孽图画,揭示人难以更改的本性,展示着人的利己心的奇妙角落。"[3]《大世界》也是这样一幅被欲望撺掇出人性中的恶的罪孽图画,不同的故事文本,却在相似的叙述结构下启发观众类似的人生思考。

在《大世界》的回环式链条结构中,叙事的多视角化、情节上的回环式、结局的不确定性是其鲜明的特征。这种存在性极强的叙事结构,让观众更深刻地体会到刘健注入电影中的情感体验。多视角化的叙事使得参与这场欲望追逐的每个个体都能有机会说服观众,他们的一切行为不过是源于自己对梦想贪婪的追求,每个追求梦想的底层小人物,都像故事发生的城乡结合部一样撕裂。回环式的情节设置让观众在看完所有的表演,感到内心挣扎,想要跳脱这种从环境到人的无力感的时候,给出一次一切清零从头来过的释然。围绕着一包钱展开的《大世界》有着这样一个情节回环:工地司机小张在故事的开始看到了那包钱,他选择拿了这包不属于自己的钱来改变命运,帮助女友完成整容的愿望,随后结婚生子;经过几番腥风血雨,从各个

[3] 雪帆、朱晶:《黑泽明传》,北方文艺出版社,2000年,第164页。

小人物的视角看完这场滑稽又残酷的角逐后,在故事的结尾那包钱再次出现在小张眼前,小张是否还会去拿那包钱呢?

《大世界》的回环式链条结构不仅仅体现在形式上,更是在内容主题上。中国社会快速发展造成的不平衡在城乡结合部中体现得淋漓尽致,底层社会中被欲望勾引出的人性之恶互相传递,恶恶相报,恶性循环,最后自食其果也恰恰符合回环式链条结构。回环式链条结构之于本片,是达到了叙事结构和主题表达的高度契合,形式和内容的辩证统一,在带给观众结构审美的同时,最优化地表达了主题思想。

二、回环式叙事的历史传承

传统的电影叙事一般采取的是线性叙事,从前到后以单一的线索展开故事情节,事件发展比较符合观众惯性体验,但却缺乏悬念与新意。进入20世纪以来,电影创作逐渐采取多角度、多维度的时间设置和叙事结构。1994年的戛纳电影节上,鬼才昆汀的《低俗小说》力压基耶斯洛夫斯基的《红色》拿到金棕榈大奖,刷新了观众对电影叙事的认知;同年的威尼斯国际电影节上,马其顿青年导演曼彻夫斯基的《暴雨将至》斩获金狮大奖,成为环形叙事经典;2006年第78届奥斯卡金像奖上,由保罗·哈吉斯执导的多视角回环式叙事电影《撞车》获得最佳影片、最佳原创剧本和最佳电影剪辑三项奖项。它们与《大世界》一样,都是头尾相接循环的回环式链条结构,但深析其叙事结构,似曾相识却各有千秋。

《低俗小说》中那一段一段松散又没有主题的黑社会日常故事,不仅让昆汀用多角度和环状结构叙述讲得出彩,还讲成了经典。它颠覆了传统电影在时空上的线性逻辑,将黑社会的暴力、性、战争甚至政治风格化为幽默,让人联想到《大世界》中撕裂的城乡结合部,人性、欲望交织成一出黑色幽默舞台剧。该片与《大世界》最大的不同在于昆汀创造了自己的叙事时间形态,用故事的叙事时间打破和替代了故事发生的物理时间,这种非线性叙事将非理性置于客观性之上,时间在过去与未来之间来回周转,时间上的不连贯性通过相同的物件与人物联系起来,形成一种交错又复位的时间上的拼接感,这与影片结尾文森特与朱尔斯两人穿着去酒吧复命时的衣服从餐厅离开形成的与前文的呼应一起,形成了独特的首尾链条式相接循环。

《暴雨将至》中,导演将科瑞修士与修道院长在乌云蔽日、暴雨将至的山坡上的场景,作为影片的开场和结尾(结尾实际上是开场的重放)。这种开场即结尾的循环往复,代表的是不同民族间流转往复的积仇旧恨,冤冤相报何时了,一代一代人似乎都无法走出这个怪圈。然而"时间不逝,环亦非圆"(Time never dies, the circle is not round),环形叙事并非只是为了揭示循环,而是要将恶的循环消解,或者以善来代替恶,让观众在这种循环的无力中形成自己的思考与转变。在故事叙述中,作者将一个事件拆分成相对独立的三个单元进行拼贴,用内在的人物关系将这些独立叙事互相连接。从而形成了表面独立实则内在关联,看似零散又环环相扣的情节结构。在时间的设置上,《暴雨将至》相较《大世界》切割得更为零散,对时间和顺序的结构更加彻底,《大世界》虽然也是多视角叙述,但在主要以一包钱在人群中的流转为线索,没有那么跳脱更显流畅。

《撞车》故事开始于一起普普通通的撞车事故,却牵连起从导演、警察、检察官到小混混、修锁匠、小店老板的社会各个阶层与各色人种的浮世绘。分别发生在这些人身上的看起来毫无关联的琐事在三十六小时内绞缠在一起,而发生的地点恰是多民族、多文化交融碰撞最剧烈的洛杉矶街头。不禁让人想起《大世界》对故事人物和场景的设置:从老板、画家到工地司机、杀手、民间科技爱好者,先进与落后冲突撕裂的城乡结合部。与《大世界》一样,《撞车》也是对人性的试探,影片没有绝对的主角,是从一群小人物的多视角叙述,素不相识的一群人,在不知不觉中互相牵扯,每一部分的故事再形成一条完整的故事链。而在情节上,《撞车》也在画面上通过最后重现的撞车场景形成了一个回环,这种"重现"却与《大世界》中由那包钱引发的回环稍有不同:《撞车》在时间设置上采用的是倒叙,最开头的车祸场景与最后重现的车祸场景为同一时间的重现回顾,而《大世界》中没有这样的时间设置,虽然在意义上的所指是类似,开头的钱与结尾的钱所在的地点和时间都不相同。

三、回环式结构助力黑色幽默风格呈现

《大世界》的主角们——城乡结合部流动的底层人物,在大跨步前进的社会洪流中产生了浓烈的参与意识和膨胀的价值欲望,共同将他们与城乡

结合部一起撕裂在这个时代里。作为个人风格极其鲜明的"作者电影",影片保留了阴暗的城镇景观和边缘小人物的角色设定,但叙事和风格又有创新,影片选择黑色幽默的风格和标签,调动电影所特有的视听语言,旨在营造一种既阴森可怕又滑稽可笑的基调。而深层结构往往又包含着一种悖论性的荒诞内核,使你陷入理性的困境而备感滑稽。④

在主流电影中,突出故事主角,以单线结构亦或复线结构影片,引领剧情发展。而《大世界》的叙事却与之不同,采用回环式链条结构来构成故事,出场的每个人物都是主角,每个人物的行为变化都会对故事线产生直接的影响,最终将所有的起点拉到同一个终点。老实巴交的建筑工地司机小张,为了带女友燕子去整容来拯救爱情,抢劫了建筑公司的工资款;建筑公司老板刘富贵找来黑道杀手瘦皮去追钱;工程款的看护人老赵以及刘富贵和司机阿德也在顺着线索找司机小张;就在小张带着钱逃匿的过程中,又被黑馄饨店老板黄眼和他老婆,以及燕子的表姐和表姐的杀马特男友盯上了包里的钱……在错综复杂的人物关系几番交手下,钱款几经转手,最终火拼,拉下几条人命,以小张的雨中悔过自首收尾。

多链条平行穿插的叙述手法在许多黑色幽默电影中都有所展现,留名电影史的有盖伊·里奇自编自导的《两杆大烟枪》、昆汀·塔伦蒂诺万花筒般反传统叙事的《低俗小说》、科恩兄弟充满离奇巧合的处女作《血迷宫》等。在国产影片中,由一个包引发"追包大战"的《我叫刘跃进》以及时空交叉复线结构的《疯狂的石头》,都是以人物视角的转换以及场景的交叉来推动情节的汇合。这种叙事方式"模糊了传统的结构次序,用碎片化的影像片段对传统叙事规则带来颠覆性的冲击,这种不和谐的,甚至突兀的叙事方式让人耳目一新,正契合了快节奏的现代社会中人们对打破常规及权威束缚的心理需求"⑤。

《大世界》写道:"欢迎来到成人世界。"这是一句真实有力又具有吸引力的标语,一方面它与其他合家欢低龄动画划清了界限,另一方面尽管故事显得离奇、巧合,但人物、台词、环境等重要元素却非常现实地组成了脏乱小镇的浮世绘。很多时候,人以为拥有了金钱,自己就能得到想要拥有的东西,

④ 刘昊:《浅析微电影〈磁带〉中的黑色幽默》,《北方文学旬刊》2013年第10期。
⑤ 俞弘:《〈低俗小说〉的叙事艺术与思维转变》,《电影文学》2017年第17期。

但贫穷阶段的人,往往并不清楚自己想要的是金钱还是其他。"蓬生麻中,不扶而直;白沙在涅,与之俱黑。"在金钱至上的环境中,人人都异变为河崖之蛇,只因贪食水中腥膻而遭不测。《大世界》想要讲述的是,金钱并不能真正让你得到自己想要的,恰恰相反,人最终往往会被金钱所束缚和吞没,如果生而为人,却被挣钱的欲望所裹挟,那么最终金钱毁掉的便是你原本想要的生活。而影片最让人绝望的地方正在于,这些为金钱而疯狂的人,根本无法意识到自己正处于欲望的轮回中,如入人间地狱,永生都不得解脱。

刘健在创作手记中说道:"我所理解的好的幽默一定是通过叙事本身的张力实现的,通过故事情节的戏剧冲突和意外的矛盾来表达的。虽然人有百态,各式各样,但归于生活,去繁就简,大家即便语言不通,国籍不同,但生活的方式和内容是有共通的地方。就这点而言,'幽默'应该是跨越文化背景、放之四海皆懂的一种艺术。"⑥《大世界》以一百万现金为中心,将各方人马(杀手、地产大佬、民间科学家、杀马特情侣)牵连在一起,看似平行发展,毫不相干的人物故事,狐唱枭和、互相交错,他们的贪婪、物欲、挣扎、失败、愤怒……终于在最后的雨夜阴差阳错地聚合到一起,让故事形成一个类似盖伊·里奇式的环形闭合结构,从这众多边缘小人物的多视角来叙述的情节赋予了更多的情绪张力。影片这种以"阴差阳错"的叙事和"哭笑不得"的基调在刘健的长篇处女作《刺痛我》(网吧里挂着的电影海报就是导演前作)中就早有体现。

回环式链条结构多角度多层次叙事链条将现实与人性的复杂性更好地体现出来,让观众能站在众生的角度,体验同一环境下不同的生活与思想。它所营造的诡诞和无力感,与黑色幽默的荒诞阴森相得益彰,两者共同将《大世界》这幅群像图描绘得如魔似幻。

四、结　语

刘健自己评价《大世界》是一部拥有黑色幽默、荒诞、犯罪元素的表达严肃主题的艺术动画电影,其荒诞不仅在于表象上市井小人物们不顾一切地

⑥ 刘健:《动画电影〈大世界〉创作手记》,《当代电影》http://www.sohu.com/a/217768376_662038。

扑向欲望,更在于他们的命运与环境背景——城乡结合部的失控感,正是在城镇化发展的主流价值观推动下涌生的人性之恶。虽然影片中有许多留白和磨人耐心的长镜头,但通过回环式链条结构对底层小人物们的多视角叙述,观众们能清晰地体会到他们的撕裂、沮丧和无力。在荒诞和冷酷的同时,刘健依旧给了生的希望,就在影片开头,就在托尔斯泰的诗里:"在城市里,春天毕竟还是春天。"

(杨晓林,同济大学电影研究所所长,教授,博士生导师;陈曼青,同济大学博士生。)

《大江大河》：一部表现改革开放历史进程的精品佳作

周 斌

根据阿耐的小说《大江东去》改编拍摄的电视连续剧《大江大河》既是2018年国产电视剧中的扛鼎之作,也是一部表现改革开放历史进程、赞颂改革开放伟大事业的精品佳作,它赢得了口碑与收视率的双赢,获得了观众和评论界的赞扬,产生了较大的社会影响。作为一部主旋律题材和样式的年代剧,能取得这样的好成绩实属不易,其创作经验值得认真总结探讨和大力推广。

一

《大江大河》的成功首先得益于该剧有坚实的文学基础,原著小说曾获中宣部"五个一工程"奖,受到多方好评。编导根据电视剧的艺术特点,对原著小说进行了很好的艺术改编,使剧作内容扎实、情节生动、人物鲜明、内涵深刻,既具有很强的文学性和历史感,又具有很好的艺术性和观赏性;不仅能吸引众多观众观赏此剧并引起他们思想情感的共鸣,而且能让他们回味思考并从中获得有益的启迪。简括而言,该剧的艺术特点主要表现在以下几个方面：

第一,编导十分注重将历史真实和生活真实有机融合在一起,通过艺术再创造,使该剧很好地体现了艺术真实;无论是剧情内容,还是人物形象,都具有强烈的时代特色、浓郁的生活气息和打动人心的情感因素,从而让观众产生了很强的认同感。艺术真实虽然来源于历史真实和生活真实,但是,它需要艺术家在前者的基础上经过集中、提炼、概括、加工,并融入自己的情

感,使之在艺术形式中达到更高级、更强烈、更普遍的具有典型意义的真实。

在这一方面,《大江大河》的创作是成功的。该剧采用了"以小见大、以点带面"的艺术方法,全方位地描绘了改革时代的历史画卷,立体式地展现了改革时代的社会风貌。从总体上来看,该剧对改革开放历史进程的艺术概括是真实、全面而生动的,剧作格局宏大、还原精准,具有显著的写实性和史诗品格。由宋运辉、雷东宝和杨巡三个主要人物曲折命运组成的故事情节交织推进,分别概括反映了国营经济、农村集体经济和个体经济在改革开放时代的发展与波折,其内容涵盖面广、代表性强,较全面地表现了改革开放的时代变革与快速发展给中国工厂、农村及其他社会层面与众多民众的生活和思想所带来的巨大变化,生动形象地揭示了改革开放的重要性和必要性。同时,改革开放40年来一些重要的历史事件和历史现象,诸如恢复高考、联产承包、国企改革、乡镇企业、个体经营等,都有机穿插在故事情节的叙述之中,既与人物的命运变化紧密相关,也有效地增强了剧作真实的历史感。另外,编导还注重强化了客观环境和生活细节的真实描写,剧中的服装、道具等都符合特定时代和特定人物的要求,很少出现纰漏和疏忽,从而使该剧体现了严谨的现实主义美学品格。

第二,编导十分注重典型人物形象的塑造,剧中宋运辉、雷东宝和杨巡三个主要人物形象的艺术刻画都很成功,给观众的印象很深刻。其他一些配角形象也各具特色,由此就构成了性格和命运丰富多彩的人物群像,并形成了剧情充实、细节生动的故事内容。

电视剧作为叙事艺术,其核心问题就是要塑造有独特命运和个性鲜明的典型形象,并以此来编织故事内容、揭示剧作主旨。由于剧作的故事情节是人物性格的发展史,所以只有根据人物性格和命运的发展变化来结构故事情节,才符合电视剧创作的基本规律。在《大江大河》里,故事情节的叙述和矛盾冲突的发展始终围绕着宋运辉、雷冬宝、杨巡三个主要人物形象的命运变迁展开,并相互交织、有机融合为一体,从而使剧作内容充实、人物性格鲜明。宋运辉天资聪颖、勤奋好学,却因为家庭出身不好,一直备受歧视。1978年恢复了高考,终于让他的人生有了新的希望,他抓住机遇,考上了大学,使命运发生了转折。毕业后他进入了金州化工厂,成为大型国企的技术员;通过在基层的勤学苦干、踏实工作,他一步步晋升,逐步实现了自己的人生理想。雷东宝是宋运辉的姐夫,他出身贫寒,又是复员军人,回到小雷家

村以后立志带领大家脱贫致富,在乡村改革的浪潮中一直走在前列,他大胆探索、勇敢尝试,改变了小雷家村的面貌,成为大家拥护的带头人。至于年轻的个体户杨巡,因为是贫穷家庭里的老大,为了要供弟妹上学,他中断了学业,不断在商场上折腾;几经波折,最终拥有了自己的商铺,成为个体经济的代表。编导既真实地描写了他们的人生经历、思想情感和理想追求,也生动地表现了他们在改革开放历史进程中的成长变化过程;既凸显了他们精神品格和人生追求中的一些闪光点,也刻画了其思想局限和性格弱点,从而使人物形象真实可信,颇具生活实感。的确,"没有性格真实,便没有个性。性格的真实,归根到底是性格的矛盾,性格多样的统一。个性就寓于这种矛盾的普遍性之中,寓于多样性的统一体中。由于矛盾,由于多样、全面,才有性格的丰富性,也才有性格生动的个性"①。正因为编导很好地表现了宋运辉、雷冬宝、杨巡三个主要人物形象的性格真实,才有效地凸显了他们的个性特征,使之给观众留下了较深刻的印象。

除了这三个主要人物形象之外,其他如宋运辉的姐姐、雷冬宝的妻子宋运萍,宋运辉在化工厂的室友寻建祥,宋运辉的大学同学虞山卿,以及金州化工厂的领导水书记,小雷家村的老书记和村长雷士根等,也都各具性格特点。编导在叙事过程中同样注重表现了他们的命运变化和个性特点,使之与主要人物形象相辅相成、相得益彰。剧作正是通过对这些人物形象多元的人际关系和社会交往的生动描写,展现了丰富而复杂的社会横断面,表现了各种人物在改革开放过程中的思想状态、精神面貌和命运遭遇,从而使剧作内容更加充实并具有浓郁的生活气息。

古人曰:"感人心者莫先乎情。"该剧编导在塑造人物形象时,十分注重对人物真切、复杂的思想情感进行细致描绘,其中如宋运萍与宋运辉的姐弟情、雷冬宝与宋运萍的夫妻情、杨巡与戴娇凤的恋人情、水书记与宋运辉的师徒情、宋运辉与寻建祥的兄弟情、虞山卿与宋运辉的同学情等,都得到了较生动而具体的描写和渲染,由此一方面较深入地揭示了人物的内心世界,使人物形象摆脱了概念化的窠臼,更加丰满传神;另一方面也有效地增强了剧作的艺术感染力,真正做到了以情动人、直击人心。

第三,该剧的主要创作人员和制作人员具有强烈的精品意识,他们在创

① 刘再复:《鲁迅美学思想论稿》,中国社会科学出版社,1981年,第180页。

作和制作中很好地发挥了认真、严谨、细致的工匠精神,从而使该剧的艺术水平和制作水平达到了精品佳作的水准。

例如,就拿演员的表演来说,剧中几位主要演员的艺术表演都很准确到位,王凯为了演好宋运辉这一人物形象,努力减肥至身体消瘦;而杨烁为了演好雷东宝这一人物形象,则不断增肥,力求使自己在外形上更符合人物形象的要求。同时,他们在表演上都追求形神兼备,注重通过台词语言、形体动作和各种生活细节凸显出人物的个性特征。这样就使他们在该剧中塑造的人物形象与他们在其他影视剧里饰演的各类角色有明显差异,并没有让观众对他们的表演有雷同化的感觉。另外,全体演员的报酬没有超过该剧总投资的50%,从而保证了剧作拍摄和后期制作的资金需要,而不至于在资金上捉襟见肘。

又如,为了再现历史真实,剧中小雷家村的生活环境和各种设施都是实景搭建出来的,从村民住宅里的各类生活用具到村委会里的各种摆设,都力求高度还原,符合农村的实际情况;同时,道具、服装等还随着时代发展而有所变化,这种真实的生活环境不仅有助于强化故事情节和人物形象的时代感,而且也增强了剧作的艺术感染力。

从该剧高质量的艺术水平和制作水平可以看出,主要创作人员和制作人员在艺术上和制作上确实是有追求、有责任、有情怀的。无疑,一个好的创作和制作团队是电视剧拍摄获得成功的重要保证。

总之,《大江大河》真正实现了"思想精深、艺术精湛、制作精良相统一"的艺术创作目标,该剧既是一部表现改革开放历史进程、赞颂改革开放伟大事业的精品佳作,也是近年来由上海影视制作单位为主创作拍摄的一部有代表性、有影响力的优秀影视剧作品。

二

《大江大河》的成功经验,给国产电视剧(特别是主旋律电视剧)的创作拍摄提供了很好的范例,其经验和启示值得珍惜并发扬光大。简括而言,主要表现在以下几个方面:

第一,该剧的成功说明了题材严肃、主旨深刻的主旋律电视剧,只要艺术创意好、剧作基础好、创作和制作团队好,也能拍摄出口碑和收视率双赢、

颇具社会影响力的好作品。事实证明,广大观众不是不喜欢看主旋律电视剧,而是不喜欢看那些充满说教、情节枯燥、制作粗糙、质量低劣的所谓主旋律电视剧;那些创意新颖、故事生动、人物鲜明、美学品位好、艺术质量高的主旋律电视剧仍然颇受广大观众的喜爱和欢迎。为此,创作者既要注重遵循电视剧创作的基本规律,努力克服公式化、概念化、粗糙化等弊病;又要不断推动电视剧艺术的创新发展,努力建构适合新时代需要的电视剧美学,促使电视剧创作拍摄上一个新的台阶。

第二,要积极倡导和大力推动现实题材电视剧的创作拍摄,鼓励电视剧创作者面向时代发展和社会现实,通过对大时代浪潮里各种小人物的命运遭遇和奋斗历程之生动刻画,通过对他们的喜怒哀乐和理想追求之真切描写,切实表现出人民群众既是历史的见证者,也是历史的创造者之真谛,从而使电视剧创作真正符合"以人民为中心"的艺术准则。尽管古装剧、谍战剧、抗战剧、玄幻剧等各种类型剧的创作既是建构多元化电视剧创作格局的需要,也是满足广大观众多样化审美要求的需要;但是,我们仍要重视、倡导和鼓励各种现实题材电视剧的创作,让电视剧更加贴近时代发展和社会现实。无疑,当下的电视剧创作应着重反映亿万民众在奋力建设中国特色社会主义伟大事业中的人生追求与生活变化,应着重反映各行各业在继续坚持改革开放和不断推进现代化建设中的变革发展与拼搏历程,应着重反映我国实现"两个一百年"的奋斗目标和中华民族伟大复兴的"中国梦"的各种生动实践与大胆探索,由此既让广大观众对时代和社会有更加深入的了解和认识,也让他们在审美娱乐中获得激励和启迪。可以说,"为时代画像,为历史留影",这是当代电视艺术工作者不可推卸的重要责任。

第三,若要提高电视剧的艺术质量,首先要确保剧本的艺术质量,剧本创作不仅要有很好的艺术创意,而且还要有扎实的文学基础,并符合电视剧拍摄的基本要求。实践证明,没有高质量的剧本,就不可能有高质量的电视剧作品。剧本基础薄弱、问题很多,往往是电视剧最终无法获得成功的一个重要原因。因此,投资方、制片人和导演首先要重视剧本创作,充分尊重编剧的艺术创意,并通过集思广益、精心打磨,确保剧本的艺术质量。由于当下高质量的好剧本较少,所以把一些有影响的优秀小说改编成电视剧剧本,是获得好剧本的重要途径之一。

第四,在电视剧创作和制作过程中,要大力倡导精品意识、工匠精神和

创新精神,杜绝盲目跟风、改头换面、粗制滥造以及只求数量不求质量、只求经济效益不求社会效益等弊病。应该看到,广大观众的艺术审美能力在不断提高,艺术视野也在不断拓展,那些没有好创意的平庸之作、没有好制作的粗糙之作、跟风拍摄的投机之作等,是无法得到他们青睐的。显然,创作者只有切实坚持精益求精的工匠精神,只有不断弘扬大胆创新的探索精神,才能创作出更多无愧于我们这个伟大民族和伟大时代的高质量的优秀电视剧作品。

目前,《大江大河》剧组的主创人员正在筹备拍摄该剧的第二部,我们相信在第一部已经取得口碑和收视率双赢的基础上,第二部作品也一定会继续保持该剧作的高质量、高品质,也一定会产生更好、更大的社会影响。对此,我们热情期待着。

(周斌,复旦大学电影艺术研究中心主任,教授,博士生导师)

一手反腐,一手改革
——从《人民的名义》到《啊,父老乡亲》

梁燕丽

2017年52集《人民的名义》,2018年33集的《啊,父老乡亲》,作为主旋律热播剧,成为年度电视剧品牌新标杆,其主题内涵:从城市到乡村,从高层到基层,一手反腐,一手改革,两手都要抓,两手都要硬,给观众留下极为深刻的印象,给学术研究留下广阔空间。如果说反腐是党的生命线,改革则是中国发展的生命线。只有反腐扫除一切魑魅魍魉,才能为改革开放铺平道路;反腐带来风清气正的新气象,改革则是实现中国梦的必经之路。从《人民的名义》到《啊,父老乡亲》,反腐和改革不仅是主旨和红线,也寄寓着新时代理想的深度追求。

《人民的名义》主要是城市反腐和改革,《啊,父老乡亲》则是农村反腐和改革。《人民的名义》以反腐为主线,涉及改革开放的成就与问题:从中央反贪局到地方反贪局,反腐对象上有省委书记、副市长、公安厅长,下及基层干部、商人,国企和金融界。如果说侯亮平、陈海、陆亦可、赵东来等构成反腐线索,那么李达康等则是改革线索,而小老百姓和下岗工人等社会弱势群体最是关怀对象。《啊,父老乡亲》主要涉及县、乡、村腐败,特别是农村干部的反腐和改革。腐败分子上有县长、公安局长,下有村支书和村匪恶霸,父老乡亲最是关怀对象。"心中有党、心中有民、心中有责、心中有戒"成为两剧一脉相承的贯穿主题。

反腐和改革,必须以直面现实为前提,故两剧以现实主义为基础,在表现形式上,运用丰富、复杂的情节结构和叙事手法,刻画真实和典型的人物形象,自然融入主流叙事话语,牵涉深广的社会内容,触及尖锐的现实问题,表达出深刻的批判精神和现实关怀,却仍能达致雅俗共赏的效果。

一、现实主义：直面反腐和改革问题

《人民的名义》和《啊，父老乡亲》都直面问题，从省、市领导，官二代到县、乡、村芝麻土豆官，一串串涉足贪腐，反腐需要老虎苍蝇一起打。直面现实是一种勇气、一种忧患意识和清醒意识，更是一种解决问题的决心。《人民的名义》中光明区信访局有意矮化窗口，让上访百姓站不能站，蹲不能蹲，无法久留，从上访是对政府的信任到视上访为畏途；大风厂工人直接把前来调解的政府干部拒之厂门外……剧中更直言道出：以前人民群众不相信政府做坏事，现在人民群众不相信政府做好事。《啊，父老乡亲》中乡村恶势力不仅为非作歹，而且胆敢扣留、威胁乡干部（国家干部），乡村百姓则公然摘走乡政府牌子，如此等等，已是多么严峻的形势。直面现实，反腐已然成为一场生死存亡的斗争。

《人民的名义》开篇就是触目惊心的反腐典型：反贪局侯亮平撕开一位国家部委项目处长收贿亿万的真实面目，并且顺藤摸瓜将要逮捕与之相牵连的汉东省京州市副市长丁义珍，却在汉东省检察院向省委汇报时，巨贪丁义珍瞬间潜逃出境。反腐的线索牵引出京州光明区山水集团和汉东省国企大风服装厂的股权争夺，汉东可能存在一窝贪官。汉东检察院反贪局长陈海突然遭遇离奇的车祸。北京调来的侯亮平临危受命，继续反贪利剑行动。关于改革的线索，剧中侯亮平警车拦截不知情的李达康专车"明火执仗"送前妻欧阳菁逃亡出境，沙瑞金书记却说，代表汉东省委感谢侯亮平挽救了李达康的政治生命，挽救了一个干实事的改革家。这里违纪犯法的欧阳菁，纵然曾是省委常委李达康的妻子，也难逃法网恢恢；而改革家李达康，纵然有一个受贿的前妻，但自己一路坚持原则和党性，从不以权谋私，也被视为宝贵的人才，从中央到省委珍视和重视的实干家和改革家。然而，汉东政治势力盘根错节，汉大帮？秘书帮？谁是腐败蠹虫？谁是为民做主的改革家和实干家？新任省委书记沙瑞金，反腐利剑侯亮平，注定将把反腐进行到底，为改革大业铺平道路，为汉东省带来新的气象。

农村反腐和改革同样形势严峻，白坡乡虽然只是一个偏僻乡野，但与汉东一样，都可谓中国现实的缩影。《啊，父老乡亲》白坡乡原党政一把手，就是因为"违四风"被免职，王天生则因为"无欲则刚，一身是胆"，县委书记和

组织部部长不惜重演一出萧何追韩信,为老大难白坡乡找到领头雁。主角王天生一方面廉洁自律,敢于向贪腐势力宣战,无论是顶头上司耿县长,老领导公安局贺局长,或是"上面有人"的村匪恶霸势力,王天生无私无畏,反腐斗法围绕农村"土地流转"中的腐败、"小商品市场"违法建设,女孩装疯告状、煤矿"采空区"村民上访等重大事件激烈澎湃地展开。另一方面,对于同志却十分爱护,当腐败分子作局谋划陷害副乡长胡文东"嫖娼",王天生全力救护,这位有知识、有远见、有责任心的副乡长,此后成为王天生带领乡亲们"奔小康"的左膀右臂。根除腐败,意在健康清新地发展,改革、奔小康,这才是根本目的。白坡乡政府率领农民办企业,利用传统古村落和历史遗存谋划乡村的旅游文化产业,引进新型农业高科技水果树莓,建成全省第一家三千亩的"中国树莓谷"产业园区……富乡富村富民,这才是真正目的。

李达康、侯亮平、王天生的共同点:一身正气,两袖清风,大智大勇,治村官、惩乡霸,以至利剑行动,都是为改革扫清了道路。可见,一手反腐,一手改革,两手都很硬气。这就是两剧的现实精神。

二、表现形式:雅俗共赏的审美惯例

2017年《人民的名义》与《白鹿原》《欢乐颂》,几乎同期热播,主流剧比起文艺剧、商业剧,取得压倒性的优势,原因即在于现实主义精神和演员的精彩演绎。从表现方式看,从哲学的必然性到科学的可能性,从亚里士多德《诗学》的戏剧理论、布莱希特的史诗剧场到普洛普的叙事学,都被广泛运用到电视剧创作之中,可谓调动了诸多雅俗共赏的审美惯例,在情节结构、人物刻画、叙事话语等方面,都体现出严肃作品的高度艺术水平。

(一)情节结构

《人民的名义》反腐和改革多条线索纵横交织,形成复杂的网状结构,然而,情节推进针脚细密,戏剧性强。《诗学》中构成戏剧性的六要素依次是:情节、人物(性格)、思想、语言、音乐、景观。可见情节结构是戏剧性的首要因素,情节作为对"行动的摹仿"是根本;且须模仿"带普遍性的事","指根据可然或必然的原则某一类人可能会说的话或会做的事"[①]。剧中大风厂事

① 亚里士多德:《诗学》,罗念生译,人民文学出版社,2002年,第6—24章;文中原文引用同出此书,恕不一一另注。

件,商人勾结贪官,夺取大风厂股权,百姓不仅享受不到改革成果,而且失厂失业,贫富悬殊,社会发展不平衡,政府能否主持公平公正,站在弱势群体一边,这是改革开放以来,中国"带普遍性的事"。"一一六事件"看似偶然发生,却是腐败必然的恶果,是按照必然或可然率会发生的事(放火,冲突,受伤)。情节所摹仿的行动分为:简单的和复杂的两类,复杂的情节包含发现或突转。《人民的名义》情节复杂,情节结构包含发现与突转。突转"指行动的发展从一个方向转至相反的方向",如剧目开头李达康因为沙李配的问题,在季昌明和陈海汇报丁义珍事件时,表现出较大的反应和焦虑,直至欧阳菁被蔡成功举报,外逃未遂,被抓捕和审讯,我们以为李达康与丁义珍是一伙,是最大的反派。但剧情发生突转,23集陈清泉在山水庄园被抓,24集祁同伟出手要救陈清泉,27集赵瑞龙向李达康求情被拒,28集欧阳菁松口交代,31集利剑行动开始,32集刘新建被捕,33、34集侯亮平赴山水庄园鸿门宴,35集高小琴、赵瑞龙出逃,37集高育良、祁同伟合谋,38集侯亮平遭设计陷害,42集高育良被三张照片举报,43集毒蛇(杜总)浮出水面,48集刘新建交代实情……一步步水落石出,赵瑞龙、祁同伟、高小琴、高育良这些真正的腐败人物露出狰狞面目。发现"指从不知到知的转变,即使置身于顺达之境或败逆之境中的人物认识到对方原来是自己的亲人或仇敌"。剧中李达康、易学习、王大路同事/好友关系,却为了避免腐败而有意无意疏远;高育良、祁同伟、侯亮平、陈海,由师生/同学关系逐渐变成对手关系;赵立春和李达康、高育良上下级关系,变成利益关系或疏远关系;陈岩石和沙瑞金等同父子关系,高小琴、高小凤姐妹关系,侯亮平和蔡成功曾为发小,李达康和欧阳菁曾为夫妻……人物关系复杂,关系转变产生戏剧性。"最佳的发现与突转同时发生",如50集真假高小琴(高小凤)被识破,大高小高原来是被训练出来腐蚀高育良和祁同伟两位大贪官的,一旦被发现,剧情突转,51集祁同伟走向末路,52集高育良受到制裁。最震撼人心的情节结构应该是包含突转或发现的复杂型,而不是简单型。突转应该"表现人物从顺达之境转入败逆之境,而不是相反,即从败逆之境转入顺达之境",他们之所以遭受从顺达之境到败逆之境的命运突转,"是因为犯了某种后果严重的错误","人物又必须为所犯的错误承担责任"。祁同伟、刘新健、高育良等,曾经是英雄,或教书育人的教授,却因贪腐而从顺达之境走向败逆之境。而那些表现互相争斗的、惨痛的行动应该发生在近亲之间,最能引起怜悯和恐惧,而可怕行

动的产生方式之一是"人物在知晓和了解情势的情况下做出这种事情",如祁同伟暗算陈海;侯亮平遭到老师高育良、发小包子的设计诬陷等,都属于这种情况。《诗学》情节结构的另一组重要概念,即"结"和"解"。"所谓'结',始于最初的部分,止于人物即将转入顺境或逆境的前一刻;所谓'解',始于变化的开始,止于剧终。"《人民的名义》的"结",即"一一六事件"和陈海车祸之谜,"解"即整部电视剧。《啊,父老乡亲》,"结"为白坡乡成为百破乡,"解"是王天生经过斗妖斗魔,几经跌宕起伏,终于解开白坡乡,特别是申家庄、大洼村的各种矛盾纽结,还给百姓一片清朗的天空。

(二) 人物刻画

《人民的名义》的影响力,正在于人物形象刻画成功,侯亮平、李达康、陈岩石,甚至祁同伟、高小琴、高育良,以及大多数次要人物,也各具性格,栩栩如生,其中,侯亮平(反腐利剑,孙猴子)、李达康(改革家)、祁同伟(被腐蚀的英雄)最被凸显,也最发人深思,一时间热议纷纷、万众瞩目。这三个代表性人物形象,诚然极具典型意义:透过侯亮平,表达了反腐的决心和力量;透过李达康,我们看到坚持原则、公私分明,大刀阔斧改革的魄力和远见,新时代有抱负的政治家的基本素质;透过祁同伟,我们看到以权谋私,一个有能力、有胆量的公安厅长如何走向万劫不复。

如果说《人民的名义》主要为我们刻画了政治精英们和城市群像,那么《啊,父老乡亲》则为我们刻画了新时代所呼唤的农村干部形象。改革开放以来,中国实行村民自治,农村基层干部成为政府政策落地的主要抓手和责任人。不仅村干部,而且乡镇以至县干部,都被视为广义的农村干部;其分别是乡镇以上干部为国家干部,而村干部并非国家干部,属于非官非民、亦官亦民状态。乡镇以下的农村干部,由于身处第一线,往往就成为改革和腐败的交汇点,容易生发出故事。时代和现实的问题,由无数个体促成,并落实在个体身上;以人物形象的生命跃动为中介,可以捕捉到社会/时代之风;对文艺作品中虚拟人物的读解,亦可以探究农村干部形象在社会转型时期特具的深刻意义。如果说外来干部下乡,象征着国家对农村社会的嵌入。② 那么,村干部申宝国和张希平,以申姓、张姓本家为基础,与贪官勾结为势力集团——申宝国与耿县长,张希平与一位副市长(以司机为中介),形成上下

② 叶君:《乡土·农村·家园·荒野》,中国社会科学出版社,2007年,参见其中"农村"一章。

串通的格局,联手鱼肉百姓。这在剧中表现为普遍现象。王天生前脚惩治张希平,后脚发小国税局局长就到,以加税相要挟,以减税为利诱,企图扯住王天生反腐步伐,而加入腐败利益集团:市里有领导照应,县里有我局长,乡里有你王天生,村里再有张资平,形成一条龙,还有什么不能做的。这是多么尖锐的现实问题和现实批判!《啊,父老乡亲》呈现乡土中国的当代图景,特别是"乡村权力异化"(恶势力与贪官勾结)、"乡村治理危机",以及长期累积的多元化矛盾,表现乡村反腐和改革迫在眉睫,同时亦是一场生死搏斗。当然这一切在文艺作品中,都必须化为紧张动人的人物故事。张希平在大洼村无法无天,贪污腐化,剧中表现王天生和白坡乡政府干部,与魔鬼斗智斗勇,采用的是民间故事的叙事方式,正如俄国形式主义学派的普罗普叙事学,由一系列功能单位组合而成的叙事单位:故事开始是灾难或反角作恶,即女子装疯拦车求救,暴露反角张希平作恶多端;然后经过王天生等人一系列积极的行动,如调查大洼村的土地流转等经济问题,责成张希平反省检讨,同时加紧调查张希平的经济贪污和"女疯子"事件,获得真凭实据后,乡纪委刘书记和张副乡长赴大洼村宣布撤销张希平的支部书记和党籍,张希平竟然扣留乡干部以作要挟;王天生调虎离山,将张希平转交法办,恶势力终被消灭,大洼村重组村干部。这样一整个过程,即普洛普所谓一个"回合",这个回合主线清晰,同时插入一些次要的回合,如王天生拒绝与发小国税局局长作腐败交易,白坡乡干部集体捍卫反腐成果;还有相互重叠的回合,那就是申家庄的反腐故事。而大洼村故事一结束,申家庄的故事随即展开,两回合的主线可谓首尾衔接,支线则是相互重叠。这种故事功能和回合的精细安排,正符合普罗普叙事学中民间故事的叙事模式。

 更重要的是,两剧没有把人物固化或刻板化。布莱希特的史诗剧场理论告诉我们,科学时代的戏剧,不是必然性和宿命,而是可能性。《人民的名义》中,所谓"输在起跑线上",却也不尽然,郑胜利是普通工人的儿子,看似"输在起跑线上",但他利用网络平台办公司,营救自己的父亲;平时吊儿郎当,关键时刻却有正义感,懂道理、知是非,并能精准地指出"要告就告蔡成功"。穷人的孩子也有改变命运的可能。剧中的赵公子、刘公子,都出身高干,受到良好教育,却成为社会害虫;侯亮平、李达康等平民子弟,也能成为社会栋梁。当然,陈海和陆亦可,则因家庭传统好而成正面的接班人。科学时代的戏剧,不仅表现必然性,更表现可能性。

（三）叙事话语

叙事，包含"讲故事"和"故事怎样讲"两个层面。"讲故事"是为了把反腐典型案例、经验和意义，传递给观众。"故事怎样讲"，至少有两种声音同时存在：一种是事件本身的声音，另一种则是讲述者的声音，并非从头到尾都是叙述故事、情节，也可能包括描绘、解释，以及戏剧化地呈现出来的对话。在普遍的意义上，一切叙事都是话语(discourse)，因为它们都是向着读者说的；在严格的意义上，话语仅仅指那些特别说给观众的话，如有关的评论、解释和判断。《人民的名义》和《啊，父老乡亲》两剧都站在时代和正义的角度，竭力叙说着社会主流话语；同时，这种叙事话语又是自然而然地融入情节、情境，与人物个性、处境水乳交融。如第2集，侯亮平教训贪官赵德汉：

赵德汉："我们家祖祖辈辈都是农民，穷怕了……"

侯亮平："你大把大把捞黑钱的时候，怎么没想到你是农民的儿子。现在出事了，说自己是农民的儿子，中国农民那么倒霉，有你这么坏的儿子。"

侯亮平一针见血地指出贪官的思想堕落问题，但很自然，没有刻意说教的感觉。又如32集，巨贪国企老总刘新建畏罪，一脚跨在窗外准备跳楼自杀，侯亮平凭着"话语"把他从死亡边缘拉了回来，并且道出了本剧的主旨：

"我知道他们（你爷爷，当年打鬼子牺牲的；你姥姥，京州最大资本家的大小姐，生长在金窝银窝，却视金钱如粪土，为革命组织捐款提供经费。笔者加）是共产党员，你也是党员，你走到今天这一步，与他们相比差的是什么，差的是信仰。因为你失去了信仰。"

关于信仰的话语，自然而然地嵌入，一下子击中刘新建的肺腑，似乎是不承认也无法接受自己失去信仰，于是开始背诵《共产党宣言》，就在此刻，被潜伏靠近的反贪干警抓住并制服。这个场面相信也特别击中观众的肺腑。此外，44集侯亮平与高育良讨论岳飞的精忠报国；46集沙瑞金和李达康谈论改革，肯定腐败分子赵立春早期的改革魄力，道出"大刀阔斧，敢打敢拼"的改革精神，正是这个时代所需要的；但镜头立刻切换到纪委书记田国富和易学习在湖边谈话，说到赵家父子这次可能要有麻烦了，田国福答："给老百姓造成那么多麻烦，他们自己还不该有点麻烦啊。"接着又因谈到易学习调任纪委书记一事，直接道出："反腐倡廉关系到我们党的生死存亡，完善制度建设，更是反腐的根本所在。"这就是一手反腐、一手改革的叙事话语表达。

从《人民的名义》到《啊,父老乡亲》,作为主旋律剧,承担着传递正能量和社会教育的使命,却能成为电视剧品牌新标杆,不仅在于节奏适当,人物形象富于生命力,剧情跌宕起伏而又入情入理,叙事方法多种多样;而且在于适时融入叙事话语,提升了主题内涵。正所谓一部电视剧如果完全看不到个体生命体验是可悲的,但太个人化也是不成熟、不深刻的表现,抽象与具体、宏观与微观有机结合,在叙事生动、个体生命鲜活的剧情故事中,自然而非生硬地融入主流话语,寓意深远,有功世道,正是主旋律剧的特色与贡献。

(梁燕丽,复旦大学中文系教授、博士生导师)

消费社会语境下古装宫斗剧的突围
——评电视剧《延禧攻略》

孙传云

2018年7月19日,古装宫斗剧《延禧攻略》在爱奇艺平台上线以来打破网络剧播放量的低谷,获得良好口碑的同时搜刮巨大流量。其上线39天播放量破百亿,创下2018年全网电视剧和网络剧收视第一;单日播放量更是打破该年度全网电视剧和网剧单日播放量纪录,成为电视剧暑期档话题最热的爆款。在消费主义思潮不断盛行、观众审美疲劳的严峻市场考验之下,电视剧《延禧攻略》为何能够做到异军突围?笔者认为,其反套路的人物设定、精良的视觉奇观、紧凑的故事情节、垂直化的受众定位以及网络话题的营销等都是观众青睐的原因。

一、大女主刺激性别意识觉醒

近年来大女主戏占据着古装题材电视剧的半壁江山,从早些年男权统治下的《步步惊心》到近几年女性题材的《芈月传》《那年花开月正圆》《香蜜沉沉烬如霜》《扶摇》等,其大多以女性为主要叙事对象,讲述女性奋斗、崛起,经过生活历练,最终实现自己抱负的成长史。大女主戏出现霸屏背后引起业内人士冷思考:类型同质化严重,同样的故事内核架构历史、换批演员、改造细节又将成为一部剧集;其故事套路有着"超级玛丽苏"之说,即"男主都爱女主、女主傻白甜却能一路开挂",这样的剧情标配,观众或多或少会产生视觉疲劳,而《延禧攻略》的女主设计能够在疲软的市场中玩出新意,再度开花。

由吴谨言饰演的魏璎珞反转大女主戏中的常规形象,电视剧开篇就有

"我,魏璎珞天生脾气暴躁,不好惹,谁要是再叽叽歪歪,我有的法子对付她"的霸气宣言。她的出现打破了观众对大女主戏的刻板印象,不再依靠男主的守护通关,凭借其自身的智慧与情商在险恶的后宫打怪升级,一路化险为夷,有着强烈的现代女性气质。在剧集的前半部分,魏璎珞凭借超强的反应能力将陷害自己的玲珑杖打八十,并多次击退高贵妃对皇后的陷害,巧妙处理御花园遇狗事件,从等待救世主的"白莲花"转变成了有仇必报的"黑莲花"的人物设定让观众耳目一新,成为荧屏上的一股清流。

　　在一次次的被压制中,观众看到困难重重的魏璎珞仿佛看到了焦虑中的自己,而一次次化险为夷使观众获得一种心理上的"爽感",刺激着现代女性意识的觉醒,寻求着现代女性的独立与平等。在以往的男权社会中,女性的地位极低,女性像是被规训的个体,只能依附男性生活,在社会中扮演着逆来顺受的角色。六宫之主富察·容音善良、宽容、大度,呈现出一种克己超我的状态。在尔虞我诈的后宫之中,她能做到不嫉妒、不争圣宠、不贪荣华富贵,在古装宫斗剧中这是很少见的皇后形象。在她15岁嫁进亲王府的时候,她还是个充满笑容的女子,无拘无束地活着,而从拜堂的那一刻她的自由便不复存在,严守宫中的规矩,儿子的夭折是压垮她的最后一根稻草,最终走向城墙,得到了真正的自由。富察·容音角色的塑造像是观众心理危机的自我映射,为了打破"超我"形象的束缚,最大程度贴合受众观剧期待,团队设计出与之相对性格的魏璎珞,满足以年轻女性群体为主要受众的心理需求。魏璎珞就是新时代的女性形象,自强、不随波逐流,敢爱敢恨,这像是为现代女性的压抑找到突破口。《延禧攻略》的成功正在于寻求适应社会的新女性形象,把握住了当下女性观剧的心理,完成移情式的投射。

　　观众对魏璎珞形象的钟爱实则是将当代女性风格投射在自我身上,是对女性独立的再想象,有着女性意识觉醒的意味。当下的中国正处于转型发展期,女性正发挥着巨大的作用,话语权慢慢提升,但也面临着家庭、情感、职场的压力,在焦虑中寻求着自我救赎。剧中魏璎珞聪颖,具有打不死的小强精神,在正义与邪恶的较量之中,她一次次利用自己的智慧揭开了权力背后的黑暗,给善良的人以清白。魏璎珞刚进宫时,一个秀女因为家庭显赫对宫女吉祥颐指气使,魏璎珞决定帮吉祥出气,在秀女的鞋底上抹上胭脂,最后因为"步步生莲"惹得皇帝大发雷霆,将秀女逐出宫外。皇宫这样的建筑,像囚牢一般,里面的人想出来,外面的人想进去,这是一个社会的象

征,同时也是一个白日梦制造的地方,有着迷离与梦幻感。魏璎珞生活在宫廷的空间中,接受着社会的审判,但编剧以戏谑的方式解构这种审判,带给观众愉悦的狂欢。魏璎珞进入皇宫是为了给死去的姐姐寻找真相,在这期间侍卫傅恒、太监袁春望都对她表明真心,但魏璎珞不动初心,一路青云直上,成为乾隆皇帝最宠爱的令妃。

二、色彩语言凸显人物形象

于正以往的作品如《笑傲江湖》《陆贞传奇》等都比较注重色彩的运用,善于用五彩斑斓、赏心悦目的配色,达到他眼中的和谐与唯美的美学观念,但《延禧攻略》一改以往于正剧高饱和度、色彩鲜艳的阿宝色,在服装、画面、布景上突出了高级灰度色,这种颜色饱和度不高,给人一种灰蒙蒙的雾感,形成独特的"延禧宫色",极具艺术之美。在剧中无论是皇帝、嫔妃还是丫鬟、太监都是统一的莫兰迪色,各种场景呈现出一种高级的色彩视觉效果,荧屏中透露着山水画的意境之美,给整个剧舒缓雅致又略显冷静的高级美感。

色彩作为影视作品的语言之一,具有强烈的视觉冲击效果,好的色彩的运用能够抓住观众的审美偏好和诉求。用服装的颜色来寓意角色的性格,是服装造型设计师的惯常使用的表现手法之一。由秦岚饰演的富察皇后在剧中是温柔色的代表,母仪天下的皇后服装多为淡雅的颜色,如淡粉色、淡蓝色、浅紫色,突出其贤淑典雅、端庄大气之感。而与其性格相对的高贵妃的衣服颜色则比较艳丽,多为大红色、墨绿色、黑色,与其他妃嫔衣服的颜色形成鲜明的对比,突出其骄纵跋扈、目中无人以及高高在上的高贵感。

随着剧情的发展,剧中人物经历的变故增多,演员服装的变化与其命运息息相扣,为塑造人物形象、推动剧情发展推波助澜。女主魏璎珞的服装颜色的变化象征着她地位的提升,从宫女、贵人、令妃、皇贵妃,服装的颜色从简单的浅灰到亮丽的颜色,这也预示她会成为皇帝最心爱的妃子,襄助皇帝走向权力的顶峰的命运。服装颜色的变化暗示着人物性格的转变,本剧娴妃的服装是团队精心设计所为,剧中娴妃穿着素雅的衣服出场,白色搭配着透着生命力的绿色,像剧中的名字一样淑德娴静,在宫廷中她淡泊名利、心地善良,这时服装与性格相得益彰。当她身穿深色奢华的服饰时,预示她开

始复仇之路,因受到高贵妃的陷害,丧失了自己的弟弟以及母亲,为了报仇雪恨,她不择手段,服装也愈发雍容华贵,身上的刺绣也变得精致复杂,多采用黑色、紫色、银灰色等,最终爬上皇后的位置。为观众塑造了一个为达目的不择手段、心狠手辣的腹黑形象,服装颜色的变化使得人物形象更加立体、饱满。

三、非遗投射东方古典之美

电视剧《延禧攻略》除了女主的设计让观众耳目一新之外,其团队对细节的苛求难以想象,从镜头语言、服装设计以及造型首饰等都注重追求东方古典美学的艺术风格。在近几年的古装剧中出现了大量抠图、五毛钱特效、频繁使用替身等问题,在如此恶劣的电视剧生态环境下《延禧攻略》可谓是为数不多的良心之作。

《延禧攻略》作为一部影视作品,能够引发社会对非物质文化遗产的关注,可谓是建树良多,这也是得益于政策的扶持与规制。近几年我国政府及相关部门加大对文化领域的扶持力度。在2017年1月25日和5月7日,中共中央办公厅、国务院办公厅相继印发了《关于实施中华优秀传统文化传承发展工程的意见》和《国家"十三五"时期文化发展改革规划纲要》,从文化的角度明确了对电视剧的指导方向,提出对以电视剧和网络剧为载体传承和弘扬中国文化、价值观的期待和要求。[①]《延禧攻略》能够将中国特色文化融入在影视作品中,致力于用中国文化讲好中国故事,是值得肯定的。

《延禧攻略》团队在最大程度还原历史的前提之下,对服装的配饰极其考究,充分尊重历史的真实感。团队除了匠心打造精致的画面外,为了还原清朝时期妃子的衣服穿戴,团队特意走访了很多民间艺人,并邀请他们来剧组亲自为演员们设计衣服。妃嫔们的衣服多为绫罗绸缎的布料,布料上的衣服多采用苏州的刺绣,其刺绣的图案参考了各种史料名画,极致到经得住推敲考证,在镜头的展示之下可以清楚地看到每个花瓣针线的走向与匠心,一针一线都体现着奢华高贵的质感以及中国深厚的传统刺绣的工艺。

① 《关于实施中华优秀传统文化传承发展工程的意见》,新华网(http://www.xinhuanet.com//politics/2017-01/25/c_1120383155.htm)。

在演员的配饰方面最具代表的是耳饰的选择搭配,剧中每个女性人物从宫女、福晋、妃嫔直到皇后都采用了"一耳三钳"的佩戴方式,在女性刚出生的时候就要打三个耳洞,佩戴三个耳坠,这与一般的古装剧有所不同。佩戴的耳环上都有两个珍珠,中间用金片隔开,上端用金钩装饰,根据身份、地位的不同,珍珠佩戴的等级有所区别,皇后和太后一般戴一级东珠,皇贵妃和贵妃佩戴二等,其他地位的女性佩戴珍珠的等级依次递减,这一风俗一直延续到了清末,将耳饰这一细节展现在屏幕之上,无疑是将中华民族悠久的历史文化展现出来,更加凸显其宝贵的东方美学价值。一个具有匠心精神的团队是不放过任何细节,剧中的小道具——团扇设计的特别具有美感,参考了故宫博物院里的扇子"双鹤图",其扇面都是用缂丝制作,缂丝素有"一寸缂丝一寸金"之称,制作团队还请来了苏州缂丝织造技艺传承人——顾建东先生作为非物质文化遗产指导,剧中绣坊里的织布机、缂丝机都货真价实,整个屏幕上都流露出制作团队对国家非物质遗产的尊重,在精美绝伦的服装道具之下,体现的是一个个手工艺人对中国非物质文化遗产的敬畏之心。

四、网络营销刺激消费欲望

近几年来,视频平台与传统卫视的联系越来越密切,先网后台的播出方式已成常态,电视剧在网络上播出其受众大多定位为年轻网生一代,以消费的逻辑充分运用网络的传播特性进行创作和营销,以刺激大众的消费欲望。《延禧攻略》采用先在爱奇艺的播出方式,在"泡泡社区"制造了不同的话题,积累了大量的受众后,又在浙江卫视上星播出,使其播放量和收视率处于同时期领先地位。

网络平台具有开放性、匿名性、交互性的特点,受众可以在自由、平等的平台上展开对话,通过弹幕、泡泡社区、微博超话、转发等方式实现自己对剧情的编码与解码,创作者也可以利用大数据来调整播出时间,迎合观众的审美期待,深度黏合受众与视频内容的需求。电视剧《延禧攻略》共70集,在爱奇艺上映播出时间为每周四至每周五八点更新两集,为了应广大网友的需求赶在暑假之前更完,爱奇艺又进行了两次调整,由原本每周更新6天12集调整为每周7天更新14集的策略,积极调动了受众的能动性,满足了观众的

需求动机。

 网络上话题的制造,可以使受众深度消费,以娱乐的姿态在网络上掀起非理性的全民消费的狂欢浪潮。电视剧的创作人员在剧本中找到一些可以讨论的点后,然后有节奏地将网友感兴趣的点在官方微博上发出,掀起网友不断观看的热情以及讨论的热度。《延禧攻略》在播放到六十多集的时候,每天有两到三个话题霸占新浪微博热搜榜,让该电视剧的热度不减,点击量越来越高。据《延禧攻略》官方统计,该剧有400多次上热搜榜,引领了270多个热词,不乏"尔晴怀孕了不是傅恒的""给魏璎珞送伞那天的雨""娴妃灭一个人剪一盏灯"等有意思的话题谈论。受众还可使用社交平台进行分享转发进行传播,使点击率一路飙升。同时微博大咖与微信平台的公众号不断地"安利",通过大众传媒不断地造势讨论,朋友圈中的病毒传播,将不明真相的网友规训为消费者,众多的网友会同一时间段观看、讨论,形成一种弱社交的关系。

五、结　语

 在消费社会的环境之下,该剧在艺术风格、人物形象塑造以及制作上有所突破,但是叙事核心还是没有挣脱"玛丽苏"的套路,这也是该剧的一个遗憾。但值得肯定的是,《延禧攻略》在没有流量和大 IP 的加持下能够走向国民大获成功,是因其匠心制作的布景、精致的服饰妆容,以及对细节的把控,这无疑为古装剧的前景发展提供可参考之处。当然,古装题材电视剧也要注意其价值观的传递,以防宫斗情节恶化当下社交生态导致禁播,在市场占领与价值引领之间,创作者们仍需找到一个平衡。

<p align="right">(孙传云,上海大学上海电影学院研究生)</p>

都市题材剧的现实与反现实
——评网络剧《北京女子图鉴》和《上海女子图鉴》

艾 青

近两年来,在政策扶持和市场呼唤下,《北上广不相信眼泪》《欢乐颂》《我的前半生》《猎场》《海上嫁女记》《金牌投资人》《北京女子图鉴》《上海女子图鉴》等一批以都市婚恋、职场、家庭生活为背景的现实题材电视剧热闹登场,逐渐收复着此前被穿越剧、玄幻剧、宫斗剧等夺去的国产剧市场的大片失地,并引起了较大的受众反响,乃至在当下中国电视剧创作界出现了"现实主义回归"议题的讨论。当然,现实题材剧创作并不能直接等同于现实主义创作。2018年有两部网络自制剧《北京女子图鉴》和《上海女子图鉴》引起了年轻观众群的热议。它们翻拍自2016年日本的网络剧《东京女子图鉴》,分别于2018年4月10日、5月8日在优酷开播,均为二十集短剧。其中《北京女子图鉴》最终以超过12亿的网络点击量、11亿的微博话题阅读量、微信指数单日最高突破300万收官。这两部剧以迅速推进的故事节奏勾绘出不甘心在小城过庸碌日子的北漂女孩陈可和沪漂女孩罗海燕,历经十余年在当今中国最引人瞩目的两大都市跻身、闯荡的升级进阶图景。北京、上海两部"女子图鉴"正好呈现出当下中国都市题材剧在现实与反现实两方面并存的叙事特征:它们介入现实公共议题,却是致力于建构在大都市向上攀升的中产阶级想象性的成功学话语;在对我们时代的"生活感"和情感现实的揭示上,虽能达致某些片刻的共鸣,仍存在不同程度的"失真",现实主义法则演化为遮蔽现实的焦虑展示。

一、女性与城市交织共生的情感现实

"充满可能性的城市+奋斗的女性"这一类女性成长励志剧,早在1991

年的《外来妹》就为岭南派电视剧积攒了一个里程碑。时代变迁,进入21世纪以来,中国城市化进程加速,产业从劳动密集型向资本与技术密集型转型发展。北京、上海的常住人口均已超过两千万,成为引领全国的超级城市,改变命运的机会以及城市自身的魅力不断吸引着来自全国各地受教育程度更高的年轻人,车间底层女工变身为办公室白领丽人,在新世纪以来的都市题材电视剧里,城市与女性都有了质的升级。正如在《北京女子图鉴》《上海女子图鉴》中,不管是写下"感谢曾经的自己,感谢北京"的陈可,还是用行动证明了"留在上海是我最正确的选择"的罗海燕,北京和上海已然成为中国青年心目中闪闪发光的"逐梦之都"。

与近年来国产荧屏流行的打着"女性当自强"旗号实则玛丽苏模式的"大女主"剧相比,《北京女子图鉴》和《上海女子图鉴》的女主在都市升级打怪之路上虽然也交织着与众多男性的情爱纠葛,但这些男性不再被作为白日梦机制中的女主石榴裙下之臣而设置,他们的自私与无力,与有缺陷的女主一起,难得地触及了当下中国社会的部分现实和多元的价值取向,不同类型的两性关系也较真诚地展示出了现代城市女性在婚恋、职场与日常生活的困境、挣扎与取舍。

特别值得一提的是,两剧虽是翻拍之作,"图鉴"来自日剧创意,但在叙事手法上都有创新的闪光处。如《北图》每一集尾的番外小剧场,自带与网络剧样式匹配的网感,符合时下年轻受众的观剧习惯,或有人设的反转(如初恋男友劈腿的假象、女上司柳静的真面目),或补充剧情(如在陈可分手之后再揭示:张超买了LV却被扣在海关、于扬喜欢的聪明懂事到底意味着什么),或讨论人性与现实(如房产证要不要加上对方名字、能不能利用性别优势走捷径),等等。在剧情流畅的条件下,补充主视角之外的情节,带给观众对现实问题的思考。而《上图》中在剧情的关键点上,如罗海燕得知被赠送的名牌包是A货、大学男友提出一起离开上海回小城、辛苦做出的PPT被同事抢功演示,以及被上海男友给出分手费、知晓香港男友有老婆孩子的时刻等,采用了"AB剧"的处理方式,先给出女主脑补的快意恩仇型小剧场,再展示真实的人生选择,既符合人物的性格设定,又以更具戏剧冲突的方式显示了女性在现实困境中的内心挣扎,而这些不足为外人道也的心理活动,与《北图》中陈可深夜独自搬家、打点滴难上厕所的窘迫时刻一样,构筑起了女主艰难成长之路,也能引发无数城市漂泊青年的情感共鸣。

此外,与许多都市现实题材剧仅对城市摩天大楼、高架立交浮光掠影式的插入相比,《北图》《上图》无疑是有进步的。两剧都竭力通过填塞试图勾起都市观众情感共鸣和生活经验的场景与细节,塑造有区别度的城市气质和居于其间的"生活感",如北漂的地下室、饭局文化、工体夜场、吃自助餐的攻略、酒吧英语角、定做西服、上海小囡、头顶的梧桐树等。在这点上,《上图》比《北图》又处理得更加细致和更具代入感,呈现出了上海文化本土与全球交织融合的海派特质,这一方面源于上海都市现代性本身的历史积累,另外也和制作团队的在地性与国际化有关,如导演、编剧、摄影指导都来自上海,并有部分日本制作团队的加盟。

然而,正如迈克·布朗在《文化地理学》中写道,城市不仅仅是故事发生的场地,它同样表达了对社会和生活的认识。[1] 如果说原作《东图》中齐藤绫历时二十年不断更换居住区的东京进阶史,即使以触到自身阶层的天花板告终也并不服输,不仅真实展现了东京内部多元又区隔的社会群体真相,更以审视的视角探讨了日本阶层固化的冷酷现实及女主内心永不满足的欲望,于是在现实主义的层面上,充满欲望的东京本身与有欲望的齐藤绫共同构成了故事的主角;那么相形之下,《北图》《上图》则错失了绝佳的现实空间隐喻,剧中女主在城市地图的迁徙显得无意义得多,而被作为更"有意义"突出的是,并无家庭背景的陈可和罗海燕通过奋斗在北京、上海拥有了自己的房子,搭上了近十年来中国一线城市房地产业发展的高速列车。与中国当下其他都市现实题材剧一样,"房子",尤其是在大都市"有房",被泛化为个人迈向财富与幸福之门的资格与能力的符号神话,服务于城市中产阶级想象性的成功学话语。这套成功学话语的背后,实则是我们时代的现实叙述所共享着的功利主义和发展主义的逻辑,大型资本的狂热升值,打造整个社会意识对资本魅力的顺从和憧憬,即便两剧通过一些惊艳的光影艺术和镜头美学制造出城市欲望的幻影,但城市真实的生命力却在这个符号化过程中显得更苍白。陈可和罗海燕依靠自己的能力,成长为她们自己曾经艳羡过的成功女性,并作为女性的楷模展示在大众媒体上(如两部剧都安排了她们被杂志采访)以供更多年轻的奋斗者膜拜。但是,在大量观众那里引发质疑和争议的,恰恰是陈可和罗海燕在剧中表现平平的"能力",何以能在五六

[1] 迈克·布朗:《文化地理学(修订版)》,杨淑华、宋慧敏译,南京大学出版社,2005年。

年之内迅速升职加薪买房？对照当下中国无数怀揣梦想的普通人在日益资本化、金融化的城市遭受生存压力与精神困境，乃至逃离北上广的现实，这种讲述少数人的成功学话语与其遭受的不信服之间的分裂，恰好折射出了中国人在自我实现过程中焦虑迷茫的情感与价值困惑，看起来是真实书写城市漂泊者困境的现实笔调，却演化为以物欲的展示与满足来遮蔽现实的焦虑。

 特别有意味的是，两剧中的女主角从事的行业都是广告传媒业，她们与她们宣传代理的品牌都成为日新月异中国城市的消费景观，两剧还特意通过品牌代理的争夺战埋下了人物之间的关联性。正如居伊·德波的"景观社会"理论中阐述的，当代生产关系为主要结构的社会逐步转型为以消费关系为主要结构的景观社会，商品所形成的意象、符号、景观成为统治一切社会生活的主要力量，进而形成了一种"物化"的世界观。② 这就不难理解，同样是表现女主追求更好生活的欲望，《北图》《上图》都选择了将其投射到具象的物质上。譬如被许多网友诟病的"奢侈包"，共同成为陈可与罗海燕下决心在大都市闯出一片天地的正面激励/负面刺激之物，与《东图》中那只触动齐藤绫情感变化并且转为行动力的起球内裤相比，来得更加直接、粗暴，后者巧妙地显影出齐藤绫由内而发地向往城市生活在物质与精神上的体面、优雅、精致的欲望，这种欲望的细腻能让人感同身受而显得真实，而"奢侈包"则将女主的成功欲望仅简化为一堆闪闪发光的物质欲望，使得她们的自我认同只能经由商业资本文明不断询唤而得出。

二、现实题材剧创作不等同于现实主义创作

 国家新闻出版广电总局在 2018 年 2 月 6 日公布的"2017 中国电视剧选集"名单中，23 部电视剧中现实题材占据 14 部（包括 10 部现实题材电视剧、3 部现实题材的主旋律电视剧、1 部青春题材电视剧）。2018 年恰逢改革开放 40 周年，现实题材电视剧更加呈现霸屏状态，业界普遍将这一年称为国产剧的现实主义回归大年。

② 居伊·德波：《景观社会》，王晓风译，南京大学出版社，2006 年。

但是,如有学者指出的,"伪现实主义"一直是现实题材剧挥之不去的"伤疤"。③ 包括《北图》《上图》在内的当下大量热播的现实题材电视剧只是在场景、人物和时间上披着现实主义的"马甲",营造某些细节或者局部的现实感,但在深刻把握社会心理、时代精神流变上却与现实主义创作的精神态度呈现出反其道而行之的趋势。

显而易见,都市题材剧往往有着鲜明的话题性和敏锐度,但这种话题感营造并不是指向对话题背后现实的批判与反思,而是更倾向于人们内心潜意识的认同感,从而将这种内心对现实的指认与欲望外化成一种可见的"真实"。如《北图》《上图》这类表现"城市＋女性"情感现实,对纠结于现实生活困境的普通都市观众来说有着莫大的吸引力,具有直击大众敏感神经的题材优势,但创作中急于凸显的话题意识也容易造成创作者从主观概念出发,而不是生活实际出发,从而演变为主题先行。比如《北图》中刻意突出大都市和地方(小城)的区域矛盾,如展示陈可从北京回成都办理港澳通行证时意识到必要要有认识的人才好办事,还有放大在成都电影院看电影"嗑瓜子"等细节强调区域差异来显示主人公选择孤身留在北京奋斗的合理性,从而引起观众的认同,但这其中添加了过多创作者的主观感受而导致失真,虽然容易引发有关电视剧的社会话题讨论,实则有悖于现实主义的创作态度。

值得注意的是,现实主义创作不是对生活的同格化描摹,它更加需要创作者对生活真理有所感悟并对现实进行提炼概括和价值取向上的升华引导,从而彰显"揭示真实"的审美价值与艺术功能,如有学者指出的,"需要创作者以当代人的精神视野去表现社会生活、洞幽察微、开掘人性,需要揭示时代症结,改善世道人心,而不是一味俯仰流俗、认为存在即合理、失去反思意识"④。尤其是在大量都市题材剧中,情节和人物的设置折射的正是对财富与权力崇拜的社会心理,这种价值取向上的偏颇也是当下文化语境中阶层分化渗透入伦理价值的建构出现了病态畸形的体现。前文阐述了《北图》《上图》对都市现代性的物欲层面有着过度的展示,貌似写实,实则虚幻,此外两剧也都存在着都市题材剧以谈情说爱的情感表现填充或置换社会现象的通病,尤其是在《上图》中比较明显。主人公的故事里实际上并没有真正

③ 张赫:《业内人士把脉现实题材电视剧"伪现实主义"何以总闪现荧屏》,《齐鲁晚报》2018年4月27日。

④ 戴清:《近年来现实题材电视剧的创作症结》,《东岳论丛》2017年第3期。

意义上的戏剧困境,整体致力于建构在大都市向上攀升的中产阶级想象性的成功学话语,遮蔽了对当下女性价值实现等真实的社会问题的反思。陈可和罗海燕在相似又不同的都市奋斗打拼,她们究竟是否实现了女性自身主体性的确证?如何对她们十余年的城市生活历程进行总结思考、反哺观众?这些都是两剧在精神视野上的局限与遗憾,也折射出时代文化语境中群体性、普遍性的精神迷惘。

当下中国万花筒式的新时代赋予现实题材剧丰富的生长空间,但能否真正以敏锐的洞察力把握纷繁复杂的中国经验,也对现实主义创作者提出了更高的要求。《北图》《上图》整体上用较现实的笔调构造了我们对未来和生活的欲望,在这个"梦想是一定要有的,万一实现了呢"的时代,城市与女性都展示了勃勃生机,这可能是正在进步中的民族活力。在城市谋得一个立足之地,是大迁徙时代的中国无数年轻人的奋斗动力,当然是非常正当、合理的需求,都市题材剧的勃兴正是当代人强烈情感现实的外化,如何运用透明、有效的现实主义叙事,恰当认识人的欲望并给出价值担当乃至批判反思,是当下都市题材剧的现实叙述需要正视的问题。《北图》《上图》在现实与反现实之间呈现的分裂,映射出了消费主义时代中国人的情感与价值困境,能否跳脱出这一困境并进行批判性的意义赋予,才是都市题材剧走向现实主义的可能之径。

(艾青,上海交通大学媒体与传播学院副教授)

文学改编话剧,回归还是突破?
——评牟森导演话剧《一句顶一万句》

孙韵丰

2018年的中国话剧舞台上,《一句顶一万句》的巡演为全国观众带去了一场宏大、严肃的"仪式"。这部作品改编自茅盾文学奖同名获奖作品,而该小说早在两年前便被改编成电影在国内上映,此次其话剧版在国内引起一定范围内的关注与热议,还因为一个人——牟森。

早在上个世纪八九十年代就活跃于中国话剧舞台上的先锋实验导演牟森,是波兰戏剧家耶日·格洛托夫斯基的忠实拥护者。格洛托夫斯基的"质朴戏剧"理念对牟森影响很深,他先后创建"蛙实验剧团"和"戏剧车间",在戏剧实践中也秉承着质朴戏剧的理念创作了像《犀牛》《零档案》《彼岸》《与艾滋有关》等作品。阔别戏剧舞台22年后,又重新进入观众视野的他,此次带着由文学作品改编而来的戏剧,不禁使曾经熟悉他的观众对这部剧的舞台充满好奇与期待。先锋实验导演改编文学作品,会中规中矩还是有所突破?而当大幕拉开,演员一开口,似乎还是那部《一句顶一万句》。

一、回归——戏剧回到文学

随着戏剧市场的开放与繁荣,如今身体戏剧蔚然盛行,"与之相应的是,言语缺席、剧本退场、文学隐匿的状况加速恶化,身体戏剧俨然已有独领风骚之势"[①]。面对国内近几年来戏剧节展演的剧目,比如北京青年戏剧节原

① 王明端:《我们只剩下身体了吗?——对青年戏剧的忧思》,《上海艺术评论》2016年12月15日。

创单元、北京南锣鼓巷戏剧节新生单元、上海艺术节"青年创想周"、乌镇戏剧节嘉年华单元等展演单元中,肢体剧、形体戏剧、身体戏剧等各种弱文学文本的演出比重逐年增加。值得注意的是,2016年10月四川三星堆戏剧节一共参加演出的11部戏剧里,有6部身体戏剧、1部声音戏剧,过半的比重说明了如今青年戏剧家对于身体媒介的重视程度。文本剧本的缺失令不少戏剧批评家和学者们发出感叹:"我们的戏剧,真的只剩下身体了吗?"

戏剧、影视、文学三者之间历来以亲密暧昧又时而对抗角力的关系呈现在受众面前。但不可否认的是,好的文学作品一直以来受到戏剧影视创作者们的青睐,为他们提供创作的灵感和素材,例如谢晋导演的《芙蓉镇》,吴贻弓导演的《城南旧事》,陈凯歌导演的《黄土地》《孩子王》《霸王别姬》,张艺谋的《红高粱》《活着》,姜文的《阳光灿烂的日子》等都被载入了中国电影史。在这些优秀的文学作品当中,茅盾文学奖获奖作品更是受到创作者们的关注,例如《芙蓉镇》《平凡的世界》《白鹿原》《长恨歌》《推拿》等作品都纷纷被改编为电影、电视剧,其中后四部作品更被搬上戏剧舞台,此次的《一句顶一万句》也是其中之一,而令人较为意外的是,导演是牟森。

近些年,话剧对于小说的改编日益密切,受关注的小说几乎都亦为经典亦为商业地在话剧舞台上出现,上至经典文学作品,下至通俗流行小说,都满足了不同的受众市场,成为消费文化的一部分。在中国现当代话剧发展历史中,文学剧本与戏剧的亲密关系在20世纪八九十年代受到挑战。20世纪80年代初期,随着安托南·阿尔托及其追随者彼得·布鲁克、耶日·格洛托夫斯基的理论片段被《外国戏剧》和《戏剧艺术》等杂志译介到国内后,残酷戏剧、即时戏剧和质朴戏剧在中国戏剧理论界掀起了一股热潮。② 至今,不少学者都认为活跃在国内戏剧舞台上的许多导演都被认为是受这一理论影响,而其中受影响最深的则是牟森。九十年代,在牟森导演的戏剧作品中,《零档案》《与艾滋有关》几乎完全实践了阿尔托、格洛托夫斯基的戏剧理念,消解了戏剧剧本、文学语言,他对戏剧的理解代表着那时相当一批创作者的态度:"我们选择戏剧作为自己的生活方式,是为了我们的生命力能够得到最完美、最彻底的满足和宣泄。我们选择戏剧作为自己的生活方式,除

② 胡鹏林:《残酷戏剧与身体美学——阿尔托戏剧美学思想研究》,中国社会科学出版社,2014年,第128页。

了对于我们自身的意义以外,我们希望通过我们的演出给每一位观众带来审美的提高和情感的升华,我们的自身也不断升华、净化,像宗教一样的。我们在这种升华过程中把我们自身生命的光彩通过戏剧传达和感染给观众。"③牟森曾明确谈到格洛托夫斯基对自己创作的影响:"从最早在《外国戏剧》上读他的文章,到去学校图书馆借阅此书,到买此书,到后来看到他戏剧的演出录像,到采用他的方法训练演员,到去他居住的意大利弗塔拉演出,他始终都在影响我。"④"先锋实验"几乎是牟森在中国当代话剧史中被贴上的唯一标签,而此次选择《一句顶一万句》改编话剧,对文学剧本的选择似乎意味着导演某种戏剧观念的回归,是戏剧回到文学。

二、突破——叙事的实验性

众所周知,戏剧的时空局限性使得它在改编原著时比电影更具挑战,一部洋洋洒洒几十万字的长篇小说,如何处理盘根错节的人物关系、错综复杂的情节脉络是难度较大的挑战。

与其他小说不同的是,《一句顶一万句》的叙事方式由一个人物带出另一个人物,从一句话中带出另一件事。小说所牵扯到的人物,从"杨百顺他爹是个卖豆腐的"开始,一直到最后牛爱国继续寻找章楚红结束,全篇上下两部总共一百多个人物,为我们展示了中国的浮生百姓,在言说着人情世事。而这种特殊的叙事方式为改编增加了不少难度,例如,电影版的《一句顶一万句》在结构上,就放弃了大的人物关系图谱,而是专挑了下半部分中牛爱国与庞丽娜之间以及牛爱香与老宋之间的婚姻关系来进行讲述,选择了一个小的角度与主题来表现故事。在电视剧版《一句顶一万句》(电视剧名《为了一句话》)中,编剧宋方金只选择了上半部分来进行改编。小说分"出延津记"和"回延津记"两大部分,这次牟森选择的是全本,足见导演的野心。而相比电影版本与电视剧版,牟森也确实在该剧中最大程度地还原了小说的精神,用舞台手段去强调,实现某种突破。

(一)方言与歌队

"我叫曹青娥。我本不该姓曹,我应该姓姜,本也不该姓姜,应该姓吴,

③ 孟京辉编:《先锋戏剧档案》,作家出版社,2000年,第4页。
④ 牟森:《戏剧作为对抗:与自己有关》,《收获》2008年第6期。

本也不该姓吴,应该姓杨。"主要人物之一曹青娥的出场,一口河南方言,佝偻着身子,村妇打扮夹着白发,将观众带入中原。小说写的是河南的人与事,与同为茅盾奖获奖作品《繁花》不同之处在于,前者写作用的是白话,后者用沪语写作上海的故事,因此后者在话剧演出时采用了方言演出,而话剧版《一句顶一万句》采用方言演出,不妨看作导演对于叙事的一种设计。

剧中歌队形式的运用,承担了重要的叙事功能。在剧情结构上,由于小说展现的是一幅人物长卷,人物出场的叙事方式环环相扣、循环往复,若对其中人物做简单的删减处理必然影响情节脉络,因此歌队在其中承担着穿针引线的作用。众所周知,希腊悲剧采用吟诵而不是说的方式,因此歌队最早出现在古希腊戏剧演出中,歌队叙述故事、点评历史、勾勒人物、渲染气氛,是希腊悲剧中不能缺席的叙事者。此次在《一句顶一万句》中,歌队参与叙事,除了穿针引线、衔接人物、交代情节,它还参与抒情,向观众倾诉人物内心活动。曾经在上世纪80年代的探索戏剧热潮中,中国话剧舞台上也有不少导演运用到了歌队形式,我们也许也可以理解为是导演对上世纪80年代戏剧热潮的一次致敬。

(二)非职业演员

值得一提的是,话剧《一句顶一万句》的舞台上,在3个小时里,16名演员饰演剧中的60个角色,而这16名演员没有一位是明星,大部分也都非专业话剧演员。对此,原著作者刘震云也曾提道:"得知《一句顶一万句》要搬上话剧舞台,几个明星找过我。我也可以找很多明星来演出。有次吃饭的时候,我刚要提这件事,牟森却说不用明星……他要用更大的明星——生活中的人,用非职业演员达到专业演员达不到的真实程度。"这一做法,似乎意味着牟森从未背离过他曾经的戏剧理念。

曾经的《零档案》在世界各地近20个艺术节、戏剧节上获得无数荣誉,却始终无法进入大众演出的剧场,其剧本只是一首诗歌,在戏剧理念上,牟森彻底摒弃剧本等一切元素,像格洛托夫斯基那样只重视演员和观众。90年代的戏剧《与艾滋有关》,在编导中,牟森完全放弃剧本,剧中"参加的人都是作为他们自己,做他们自己的事,说他们自己的话,展示他们自己的生活状态,表达他们自己的生活态度"⑤。这一点在如今回归文学剧本后,不难发现其导演理念其实依旧如故。牟森在2017年11月的新闻发布会上曾提到自己在读《人民文学》连载时的感受:"读的时候,我无数次杀心起,无数次杀心

⑤ 牟森:《写在戏剧节目单上》,《艺术世界》1997年第3期。

落,书里的人也是。令我感动的是,杀心起落时,他们没有杀人放火。他们随遇而安,这些百姓是我们每一个人。"小说从20世纪初写到30年代,从30年代写到当下,近一个世纪的人与事,人心与人情,书中的浮生百姓,为了一个"说得着"的人,寻遍中原大地,求索命运轮回的前因后果,而这不正是牟森问刘震云"中原是什么"所得到的答案:中国人面对苦难、寂寞、孤独、痛苦的态度。运用非职业演员来展示浮生百姓的生活状态,这种叙事态度与小说精神不谋而合。

三、空阔自由的舞台

《一句顶一万句》的舞台是空阔的,也是自由的,在一个大剧场中,尤显得人物之渺小。舞台布景恢宏又简洁,暗合了原著小说的风格。舞台呈现开阔的"中原地势",景深处自然起伏着土坡丘陵,台后背景处挂着一整片纱幕,投影时而投射出雷电状的天空,时而投射出魔幻的云层,这便是天地。没有暖色调的布景与服化,所有造型与空间渲染都是冷峻、深刻的。在牧师老詹出现时,舞台上方出现一面发着白光的正方形物,像是一扇抽象的窗户,在杨百顺(也是杨摩西)的头顶悬着,像一个神与人对话的出口,成为西方宗教的象征,从而与习惯与人对话的中国文化和普罗百姓形成对比,后者因极端重视现实和儒家传统,也因其社群、地位、利益的不同以及人心难测和诚信缺失,反倒生活在千年的孤独中。

空阔的舞台,成为该剧的叙事条件,它呈现的天地间,象征着几百年几千年来中国人的生存环境,时代中的小人物,出走又归来,芸芸众生,不变的是苍穹。小说的时间、空间因空阔的舞台而转换自如,时间被压缩在了空间里,这无疑是导演具有想象力的手法。剧中的人物因为没有了"时间",从而获得了心理表达时间,正如刘震云认为牟森"写得不是一个传统的故事,而是几个人物对全世界,说几段自己的心事"。因此,在这样空阔的舞台中"喊丧"才展现出了挽留与缅怀的意义,在这样的舞台中"喷空",才表达出倾诉与呐喊的无奈。

昔日践行质朴戏剧理念的实验导演,如今回归舞台,回归文学,并且选择了一部极具叙事难度的作品进行改编。话剧《一句顶一万句》,延续了原著中所及的中国式孤独,捕捉到了原著中意味深长的意象,同时,它又杂糅

了导演自己对于原作的解读与强调,并且在舞台叙事手法上,一如以往体现出实验性,该剧回归文学却又努力突破戏剧表现文学的某种局限,可说是一部改编较为成功的话剧作品。

(孙韵丰,上海师范大学讲师)

改革岁月的平民化呈现
——评电视剧《外滩钟声》

赵子晨

20世纪90年代以来,以个人化视角入手表现特定时代历史变迁的年代电视剧在中国兴起。2018年正值改革开放40周年,年代剧创作者的视野顺势从此前偏爱的民国戏转移至改革开放这一塑造当代中国面貌的重要历史时期。由管虎、费振翔指导的以改革开放为时代背景的年代剧《外滩钟声》是这股电视剧创作浪潮中的重要成员。该剧于2018年12月10日在浙江卫视、安徽卫视首播,以上海外滩附近一个名叫梧桐里的弄堂为空间背景,表现了以海关大楼大钟管理员杜师傅一家为中心的整个街坊的人生百态。相较诞生于80年代、反应同样历史时期的改革剧《新星》《乔厂长上任记》等,本剧的平民化叙事倾向明显,鲜明地体现出新世纪以来电视剧领域主流意识形态话语与平民话语、市场化的交叉与共谋。另外,本剧的女性主义表达和某些显而易见的缺陷同样值得深入分析。

一、表层文本之下的新历史主义表述

新历史主义是80年代兴起于西方的学术思潮,后被广泛引入文艺研究。其核心观点认为,历史充满断层,历史由论述构成。"新历史主义特征的影视常常将古代生存的丰富性简化为一个个亦喜亦乐的情节化故事,将历史上多元的权力关系简化为一次次爱情的游戏,将无情的历史真实简化为善恶分明的道德寓言,企图调和空间距离与时间进程的分离,为观众制造一个又一个的狂欢场景,从而满足他们实现社会认同或本能欲望的白日梦。"[①]

[①] 曾耀农:《新历史主义对新时期影视的影响》,《学术研究》2005年第10期。

《外滩钟声》对于"文革"和改革开放历史景观的呈现具有鲜明的当代性特征。

如果说传奇化、崇高化、典型化是中国年代剧文本叙事的常态,那么我们可以将《外滩钟声》称为平民化叙事。而隐藏在平民个体化视角之下的则是当前主流意识形态对于那个年代的阐释。剧情从《五·一六通知》发布的当天开始,整部剧由红卫兵郭阿盛带人抢夺音乐世家之女俞佩佩的大提琴,俞佩佩的青梅竹马、本片主角杜心生与其斗智斗勇最终保下大提琴开始。这个可称之为整部剧激励事件的情节引发了之后俞佩佩外婆遭批斗、杜父意外死亡、始作俑者郭阿盛被发配北大荒等与"文革"有关的情节。在"文革"的相关段落中,所有悲剧的根源被归结为年轻人的一念之恶所引发的意外。这样的情节建构可以说完全应和了主流话语对于"文革"采取抽象否定、具体回避的策略。

剧中改革开放段落中对于当前主流意识形态的隐性表达则主要体现在人物塑造的层面。本剧角色以杜家子女为中心,辅以与之友情、爱情相关的次要角色构成。戏份最多的主角杜心生被赋予了主流价值体系中"好男人"的所有特点:忠于爱情,矢志不渝;意志坚定,临危不乱;勤劳踏实,勇于承担,在父亲亡故后承担起"长兄如父"的使命撑起整个家庭——他收养难产而亡的妹妹的女儿、鼓励志向高远却总遭挫折的小妹杜心美、数次拯救试图依靠小聪明做人上人的小弟杜心根。而在因同情命途多舛的初恋女友而与妻子产生婚姻危机时,忠厚美好的人格本质也助他获得破镜重圆、家庭圆满的结局。与之相似的是心生的妹妹心美,她在"文革"中坚持研习自己钟爱的服装设计事业,在事业和感情的多重挫折之下负重前行坚韧不屈,最终被香港服装厂老板发掘成为成功的职业女性,前往法国深造。显而易见,这两位主角身上承载了主流价值所秉承的优秀品质,他们也因具有这些品质获得了圆满的人生结局。与之形成对照关系的人物是杜家小弟杜心根、杜心美的闺蜜曼丽。心根所代表的正是80年代钻制度空子,妄图一夜暴富的投机倒把者,但"倒爷"杜心根以被皮包公司坑骗破产、未能见母亲最后一面的悲剧结局告终。杜心美的闺蜜、梧桐里"巷花"罗曼丽则是蛇蝎美人形象的典型呈现:她因一己之私任性地阻止母亲再婚、因嫉妒自己的爱慕对象心仪闺蜜心美而偷窃心美准考证导致心美错失高考、在虚荣心的驱使下做破坏别人家庭的第三者。作者为这样的角色安排的命运是被始乱终弃、无尽漂

泊。显而易见,本剧对于改革开放前十年这段历史的呈现与个中褒贬也完全符合主流历史话语的表述。

相较于"文本的历史性",新历史主义更加强调"历史的文本"。新历史主义的代表人物格林布拉特认为,"艺术作品是一番协商以后的产物,协商的一方是一个或一群创作者,他们掌握了一套复杂的、人所公认的创作成规,另一方则是社会机制和实践。为使协商达成协议,艺术家需要创作出一种在有意义的、互利的交易中得到承认的通货"②。如果对于变革年代的客观写作已然不可能,那么对于那个历史时期的呈现则只能依据当代的主流意识形态加以建构。《外滩钟声》的人物呈现带有十分鲜明的当代特色,也相当吻合中国通俗剧传统对于影视艺术所要承载的道德教化功能的期许。它将年代剧注重书写国家、民族的历史转为书写民间、底层的小人物的历史,叙述的着眼点发生了重大转向,把历史与人的关系聚焦在个体身上,将宏观的历史背景悬置而重在书写个人的命运和遭遇。福柯指出,历史的叙述重要的不是话语讲述的年代,而是讲述话语的年代。《外滩钟声》想要做的并不是对改革历史的追溯与核查,而是为当今崛起中的中国树立正反两面的个人道德品质标杆,通过电视剧的大众化传播起到"文艺为现实服务"的最终目的。回顾中国电视剧历史我们可以发现,主流意识形态与大众逻辑、商业逻辑的共谋正是中国电视剧内在演变的一条显著路线。在党和政府越发注重主流意识形态话语权阵地和有效影响力的今天,《外滩钟声》可以看作是一个具有代表性的电视剧文本。

二、女性形象:作为主体呈现

套用劳拉·穆尔维对于主流影像性别表达的论述,可以说中国的大多数年代剧是"一个由性的不平衡所安排的世界,男人的眼光把他的幻想投射到已被风格化的女人身上。女人是被看和被展示的对象"③。在《大宅门》《乔家大院》乃至与《外滩钟声》呈现年代类似的《新星》《乔厂长上任记》等反应改革的年代剧中,男性始终作为文本叙事驱动和发展的主体,男性视角也

② 张京媛:《新历史主义与文学批评》,北京大学出版社,1993年,第17页。
③ [英]劳拉·穆尔维:《视觉快感与叙事电影》,出自[法]麦茨等著:《凝视的快感:电影文本的精神分析》,吴琼编,中国人民大学出版社,第5页。

贯穿始终。反观近年的年代剧,以去年的热播剧《那年花开月正圆》为代表,女性视角彻底取代男性视角成为文本的视点与焦点。以往"男尊女卑"的男女关系如果不是说转变为了"女尊男卑",也至少做到了男女平衡:女首富被四位爱慕者所围绕。在《外滩钟声》中,女性形象始终作为行动的主动发出者并常常作为男性形象的保护者,而男性在剧中则被呈现为被动承受者并常常作为被保护者出现。这种性别权力结构的呈现以三组人物关系为典型。

第一组人物关系是杜心生与妻子苗招娣、初恋俞佩佩的三角关系。杜心生与俞佩佩由青梅竹马发展为初恋,但最终由于阶级落差和俞佩佩出国留学而告终。苗招娣作为杜心生自始至终的爱慕者也因为婚后俞佩佩回国探亲时的误会而决意与杜心生离婚。当然,在杜心生的悔过和真诚告白后,苗招娣选择了与丈夫破镜重圆。第二组人物关系是杜心美与爱慕者白先国、郭阿昌。由于价值观冲突和家族恩怨,杜心美主动与白先国、郭阿昌撇清了恋爱关系,最终前往法国完成自己的服装设计师梦想。值得注意的是,白先国、郭阿昌分别作为掌握杜心美前途命运的老板、知心伴侣的角色出现。第三组人物关系结构则是杜家小弟杜心根和姐姐杜心美、追求对象罗曼丽、爱慕者马九月。在这组关系之中,姐姐杜心美和心根的爱慕者马九月作为杜心根的保护者形象呈现:心美不止一次给因破产而走投无路的弟弟汇出巨款助他摆脱困境并始终规劝弟弟戒骄戒躁勤劳踏实,马九月一直给心根提供生意上的正确意见,但全被当作耳旁风;杜心根对姐姐的闺蜜罗曼丽则是一种"恋母情结"式的爱情,但最终仍然被女方无视甚至嘲笑。

通过上述对于人物和剧情的分解,显而易见,《外滩钟声》中的男性形象都有着与传统影视文本中典型男性气质所对立的性格或特质:他们或软弱无主见,或沦为被女性所保护或支配的对象,或幼稚易冲动而酿成大错。反之,剧中的女性形象则具有典型女性主义文本中的诸多正面特质:她们或志存高远勇于为命运放手一搏,或坚持不懈、不达目的绝不罢休,或主动强势、支配和主导男性的命运。近年来由于女性社会地位提高而致的女权浪潮在国产电视剧中的呈现已呈开花落地之势,甚至攻陷了年代剧这一以往男性荷尔蒙占据绝对统治地位的电视剧类别。相信"大女主戏"会越来越多出现在影视剧之中。

三、在地性的缺失与类型模糊

《外滩钟声》的文本表层有着明确的地域和题材能指：剧名中的上海标志性地标"外滩"和片头显眼的"献给改革开放四十周年"的标语似乎明确地指明了这是一部上海地域元素浓厚的改革题材电视剧。然而观罢全剧我们发现：上海作为文本发生空间仅仅停留在了表层的视觉化呈现层面，而作为改革剧、年代剧的类型/题材呈现同样充斥着模糊性。

"在地性"是艺术与环境间的特定关系，是对艺术与地缘密切联系的认可，并凭借语言、建筑、器物、服饰、饮食、历史等具体符号构建出专属某地的气质。可以将本剧的在地性表达划分为两个层面：表层符号和深层次符号。不可否认的是，外滩海关钟楼这一上海独一无二的地标符号在剧中反复出现且与主人公杜心生从始至终联系在一起，它也作为杜家父亲意外跌落死亡的发生地而参与了剧情叙事。但除此之外剧中似乎再无能够体现上海作为空间的元素。叙事的主要承载空间梧桐里弄堂的棚拍质感十分明显，可以说几乎无法让人感受到四五十年前老上海的气质。更为致命的是，在大众话语中已然成为上海最鲜明标签的上海话在剧中完全缺席。本剧放弃最容易体现上海在地性的语言也许有着市场表现和观众接受度的考虑，不得不说是一个遗憾。都市景观的呈现可以说是表达在地性的另一重要手段。可惜的是，也许是碍于美术置景成本有限无法完美复原四十年前的上海都市面貌，剧中的外景多以小景别呈现以规避对于上海公共城市空间的呈现，人物仿佛置身于"无根"的城市之中，这无疑使得上海在剧中更加难以被指认。

本剧在地性的缺失更加体现在空间叙事的层面。作为故事发生的"容器"，上海这座城市对于影片叙事的参与微乎其微：将本剧的发生地换成诸如广州等改革开放的前沿城市也完全可行。相较于《长恨歌》《茉莉花开》等"以女性主人公来反映上海特质与命运"[④]的影片，抑或是黄蜀芹指导的表现年代与本剧有相当重合度的电视剧《孽债》，本剧完全未能投射出改革开放大潮下上海的表层景观乃至本质的变迁。相反，本剧着力呈现的似乎是儿

④　刘海波：《表述上海的三种方式：三部城市传记与三种历史观》，《当代电影》2012年第10期。

女情长、多角恋的"狗血"言情剧套路,这就导致了《外滩钟声》的另一个缺憾:类型/题材的模糊难辨。

　　回顾上文有关剧情的论述不难发现,本剧对于爱情中人物关系的建构基本全部采取最经典、最稳定但同时也显得俗套的三角结构,而这本就是言情剧最为钟爱的编剧惯例。从年代剧的角度而言,本片所反映的主要人物既不是同期热播剧《大江大河》中改革开放标志性历史事件的深度参与者,也不是《那年花开月正圆》《闯关东》等能够追溯历史原型的传奇性人物,年代剧的类型基础可以说相当薄弱。从改革剧的角度而言,本片过于专注人物情感刻画,未能明确地反映改革开放时期的社会变迁,这就使得其片头标语"献给改革开放四十周年"丧失了不少力度。显而易见,本片的类型/题材陷入了一种难以被归纳、难以确认的尴尬境地。

　　　　(赵子晨,上海大学上海电影学院广播电视艺术学硕士生)

第五辑　名家新作

- 张艺谋,色彩艺术大师
- 致敬经典与叙事超越
- 寻找一丝微光
- 在倒影中倒拨时钟:《地球最后的夜晚》中的现实、幻想与梦境
- 在黑暗中寻找光明

张艺谋,色彩艺术大师
——以故事片《影》等为例

严 敏

张艺谋是中国电影的丰碑,30多年来他的每一部现象级影片都赢得世界性荣耀,各大电影节、电影奖摘冠无数;他精于执导各种不同题材、类型和风格,在视听语言和手法运用上不断创新,追求极致;他擅长影像多媒体化,为北京奥运会开幕式、APEC杭州峰会等大型实景演出贡献出众才华;他与时俱进,向互联网+电影发力,在未来6年拍摄3部网络系列片,探索崭新的制片和观影方式。所以,张导无愧于"国师"即"国宝"级电影大师这个尊称!

2018年在全球人翘首企盼中,他的新作《影》问世了。《好莱坞报道》《综艺》等均打90分,并称它是"张艺谋迄今为止最为惊艳(the most stunningly beautiful)的作品","是对中国传统文化发掘的一次颇有意义的尝试"。《影》在第75届威尼斯电影节上做全球首映,全场观众起立鼓掌6分钟。该电影节主席巴贝拉在给张艺谋颁发"电影人荣誉奖"时,盛赞他"那些不拘一格的作品代表着全球电影语言的变化,同时印证着中国电影惊人的发展。正是在这位先锋者手里博大精深的中国文化得以幻化为银幕上绮丽独绝的影像"。这再次证明:只有"民族的",才是"国际的"!

一、"做回自己"

张艺谋是深受中华文化熏陶的作者型导演,前两年他与好莱坞合作拍了部超级英雄型的奇幻大片《长城》,感触良多并引以为鉴。他在制片商授意下大规模地使用电脑特效,却遭吐槽,北美票房仅3 480万美元,亏损7 500万美元。2017年12月4日《纽约时报》上登载了他撰写的一篇题为《中国如何

看待好莱坞》文章。他坦诚地谈道:"这次合作过程中也不愉快。《长城》是作为中国'重工业'电影第一次走向世界,未开镜制片方之一的环球影业老板就公开称其为'问题电影'。自己就像一个工具一样,被别人操控在手里,剧本没办法改,选角也无权过问,只有导演的职务。"这位驰名全球的大导演"不得不将每天拍摄的成果交给制片方和投资方审核","这样的合作会有失去独特的价值观和美学观这样的潜在危险"。难怪他在文中表示"对中美合拍无心继续"。此刻他想起了高仓健的告诫——"作为一个国际导演,你要坚持自己内心对艺术的选择,不要被制片人束缚和控制",终于大悟道"还是找回自己、做回自己好!"《影》正是百分之百本土故事,百分之百本土演员阵容,百分之百本土艺术风格!从《长城》的"溃败"中张导返身回归到自己一贯的创作目标。

二、色彩艺术

彩色片是上世纪30年代中期发明的,好莱坞拿此大玩颜色游戏,不论动画片还是史诗片都拍得绚丽多彩,以五彩、七彩炫耀。1940年前苏联著名导演兼理论家爱森斯坦针对性地提出:彩色片"不是彩色的,而是色彩的"。这一论断强调了色彩应该向色调靠近,"首先应考虑色彩的含义",其美学功甜不是悦目,而是为剧情和人物渲染氛围,强化情绪感染力并深化视觉主题。[①]法国电影学者马·马尔丹也认为色彩不一定要真实,必须首先根据不同色调的价值和心理、戏剧含义去运用色彩。[②]

黑与白其实也是两种色彩,经典时期的黑白片在影像层次、质感和细腻度上毫不逊色于现今的彩色片,以致有导演称:"如果彩色片晚一点发明的话,可能会有更多的黑白佳片问世。"当下世界影坛风行黑白影调,这种"返祖化"做法可不乏佳例。荣获金狮奖最佳影片的《罗马》为了逼真地呈现上世纪70年代墨西哥的动荡岁月,导演阿·夸隆特意拍成黑白片。

张艺谋的色彩理论要进一步,他的色彩艺术更极致,他的色彩美学更精深。他曾说:"两年后你把(《英雄》)故事都忘了,但有一些你记住,你会记住

① 谢·尤特凯维奇主编:《电影百科全书》,苏联百科全书出版社,1986年,第476页。
② 马·马尔丹:《电影语言》,中国电影出版社,1992年,第47页。

那些颜色。"摄影师出身的他对色彩极为敏感,他认为"色彩是最能唤醒起人的情绪的;色彩与光线、构图及(摄影机)运动是电影造型的四大要素"。难怪他同美工师、服装师一起,常常不惜工本,甚至不顾事实,以强化色彩的美学效果。例如《红高粱》里将高粱酒从白色变成红色。更值得称道的是,与传统彩色片是故事和人物先行不同的是,他是色彩先行,意念先行,让色彩与伦理、色彩与意义、色彩与思想连接和对话。业内誉称他是"中国电影色彩艺术的领军人物",何止中国,他实为当今世界电影色彩艺术的领军人物。

三、色彩革命

斯皮尔伯格说:"张艺谋是一位可以用色彩讲故事的导演。"换言之,不同的色彩构成张氏电影不同叙事的核心。

张艺谋表示:"对于一个创作者来说,最重要的是求变,不辞辛劳地反复求变,以增强自己的弹性和张力。"他在色彩运用上同样是反复求变,每拍一部新片,先是在用色上选择好,然后筹划如何处理好,再进一步将改变了的色彩基调同整个表意系统连接起来。所以他的电影里色彩总是人物情感和角色灵魂的外化,总是思想含义的图腾。下面细述之。

《黄土地》采以极度单纯的色彩——黄色与黑色和极度平面化的造型影像,如土地、黄河、犁地、腰鼓、祈雨等,表现一个古老的传说,呈显黄土高原荒凉的壮观。

《红高粱》以红色贯穿始终,如红酒、血泊、太阳、轿子、红高粱、红盖头等,但在红色基调的变奏中又穿插纯净的黄色(土地)、绿色(高粱)、蓝色(夜幕)、黑色(衣裤),又在红色影像的流动中穿插颠桥—野合—复仇,色彩和造型如此被喻意化,礼赞生命的主题得到升华。

《菊豆》特意采以染坊为剧情地点,充分玩弄色彩,以红、黄、蓝三原色为基础,给以泼墨似的色彩渲染,借以诠释人性,当红布坠入染池时,菊豆和天真被压抑的情欲得到完全的释放。

《大红灯笼高高挂》用灰、白、红三色糅合构成凝重、冷寂、焦躁而窒息的氛围,深蓝色的乔家大院挂上了大红灯笼,一群妇女为"性"福而挣扎的生态给活色生香地揭示出来。

《摇啊摇,摇到外婆桥》中小金宝唱歌的舞厅充溢烟气蒸腾,光怪陆离的

玫瑰色调中铺陈出一个忠贞和背叛错置的故事。

《秋菊打官司》采以红、黄两色且近写实的摄影技术,让红辣椒点缀尘土飞扬的黄土地,映现出普通百姓的生活原态,铺陈出情、理、法悖反的故事。

《我的父亲母亲》充满红、白、黑三色的流动,璀璨的色彩组合和自然景观的展现,加上鲜艳明快的色调为"爱"作注脚,以决然不同的色彩语言叙述时间的似水年华,为20世纪末唱一首充满恋旧回归的挽歌。

《活着》以斑斓奇幻的皮影戏体现出主人公一生的感悟、对人生无常的忍耐和对周遭世界的乐观。

《英雄》有油画般浓墨笔彩,以不同的衣服颜色取代一般电影胶卷的换色,用红、白、蓝三种色彩呈现三个故事的样貌,又用黑服、红服、白服、蓝服和绿服象征秦王和无名、飞雪、残剑等四位复仇、为国、为天下的英雄,全片的色彩浓郁到如颜料桶倾泻似的,让观众享受到视觉盛宴。

《十里埋伏》采用自然原色,让观众感觉到如同站在人物不远处观赏,大雪倾城的场面让观众同样感到寒冷,即使室内人工置景如牡丹坊,也因内饰的色彩缘故让观众身临其境,竹林里捕快与飞刀门对打,一片翠绿加绿袍,也具有这样效果。

《满城尽带黄金甲》把金色用到极致,处处是金色,让皇家的富贵外化,又以金色渲染宫廷内斗下人的情感。

都说张艺谋是"偏爱红色的导演",的确他的调色板里红色是主色,因为它视刺激强度最大,同时又象征喜庆,象征生命的原力和情欲,难怪他的大部分作品里都可见到红色。另外,他喜好红色跟他的乡土情怀有关,陕西、山西两地在办许多事时都是用红色饰物的,加上中华文化底蕴里也含有红色,而当代中国革命也含有红色文化。

四、黑白晕染

张艺谋在40年前看了黑泽明的《影子武士》后就想拍一部关于替身的影片,以向这位大师致敬。2016年开始选角,2017年3至8月在北京怀柔电影基地开镜,后又在湖北咸宁拍外景。总投资逾3亿元,尽管票房迄今还收不回成本,但创作界、评论界和广大观众对该片在色彩上突破和创新大加点赞。

影片故事发生在三国时期的荆州地区,剧情以东吴水战为主。张艺谋充分考虑并运用了这一地理特点,将城堡攻防戏置景于四面环绕山水的洼地之中,加以阴雨连绵的点缀,真正营造出中国水墨画般的别样意境。然而他早就考虑要放弃《英雄》等前作高饱和度的大血块做法,而采以黑白为主色。这可不是赶时髦的"返祖化",而出于几个考量。首先,《影》讲述的是权谋之争,故事两条主线就是两方主权的内斗与外争,围攻与防守,进击与隐忍,复仇在阳,待机在阴,等等。这样的古代故事包含着中国古代哲学——阴阳学说,它是一种二元对立哲学,而黑与白也是二元对立,黑白博弈。山水写意,非黑即白。所以拍成黑白为主的影像,非常契合主题。为了强化之,片中又引入太极图案,黑白交融又轮转,两位人物——都督与境州、主人与替身、阴鸷与阳刚,时时站在太极图上明争暗斗。张艺谋巧妙地将中国的阴阳美学同宏大的哲学命题结合在一起。

中国画的黑白晕染也非常与人物的命运吻合。影子本是个微尘般人物,连名字也只能取出生地境州,他的意识与记忆非常模糊,晕染跟他的身份、地位与情感很匹配。直到他被重用之后生命意识才觉醒。基于这种考量的黑白晕染处理,极具象征意味地告诉观众:世界并非非黑即白,人性并非非黑即白,思想与情感亦非非黑即白。

再者,黑白晕染也融合着中国古典的淡雅神韵和水墨丹青之美。张导说:"这样的色彩很中国,这是传统文化的象征。多年来我一直想拍水墨画风的电影。我希望通过《影》传递出我们传统文化之美,希望年轻人能欣赏中国的传统文化。"

全片整体色调很冷,但在黑白主色之间有层次丰富、逐渐递加(减)的灰色,借以营造出晕染感。另外作为反差还引入血泊的红色和皮肤的黄色(如呈现子虞的枯槁)。总之,《影》超越了一般的情感色彩化,大胆尝试色彩思想化,通过黑白晕染深入每个人物的情感世界,铺陈伦理叙事,表达他们的道德意识和人生追求。如果说年轻时期的张艺谋做的是把人物的情感命运加以色彩化的艺术表达,中年时期的张艺谋继续沿着色彩化之路向前飞奔,那么老年时期的张艺谋力求把色彩做以更为明确的思想化呈现。[③] 拍成水墨色调看似简单,其实比一般的彩色处理难得多。张艺谋指出:"现在的特

③ 《〈影〉——从情感色彩化到思想色彩化》,百家号 2018 年 10 月 7 日。

效由彩色调成黑白十分容易,但如果要拍摄成黑白色调,那么服饰、道具、化妆、置景等都要协调好,这非常困难。"特别是像《影》的黑白晕染,必须用物质控制来代替后期的褪色处理,具体说所有服饰、化妆、道具、布景等尽最大限度地黑白化和晕染化。为此张导寻访了江浙一带的印染厂,要求定制的戏服的布料以及作为置景的屏风尽可能在光照下呈现一种似透非透、氤氲朦胧的效果。另外,戏服又要带有仙人般的飘逸感。在戏服和屏风上都要画以水墨画。八卦阵、围棋、书法、纸伞等中国元素也不能少。

布光的配合也很重要。片中有大量场景都是低对比度的黑白影调,光线昏暗,营造出压抑感,透不过气来。这是因为权谋本身就是很压抑的。女主角小艾脸上布光半明半暗,从视觉上呼应了她压抑的情欲。有多场戏是在雨中拍摄的,不同景别中的雨量大小、雨水打在兵器上的角度以及雨点滴在人脸上应打怎样的光,张导都一一调试。

《影》在国内公映后有些评论是颇偏、欠公正的,如"祭出'色彩暴力'","满坑满谷的色彩压迫到底不够高级"[④],"他的影片越来越'形式大于内容'"[⑤]。正如斯皮尔伯格所言,张导是用色彩讲故事的,在这点上他远超黑泽明和阿尔莫多瓦。看他的作品一定要从色彩来看,才能领悟其深刻内涵。当然用色彩来叙事不如用对话、动作等那么直白,但是观众对色彩是有一定感知,可能不同观众有不同感知,这种多义性正是当代电影美学所推崇的。《影》的叙事不同于罗伯特·麦基论著《故事》所指的叙事套路(西方电影模式),前者要求观众去揣摩、品味和体验。再有,张导将色彩的发挥,不论黑与白还是红、绿、蓝、金黄,在他的镜头里都能展示浓郁的中国风氛围。他以往的作品在色彩上确实是在做加法,有人说《影》在做色彩的减法,其实在极简的黑白中仍在做细致的加法。

* 尾注:文中所援引的张艺谋的话语和看法,散见于他近年来所发表的讲话、所撰写的文章和所接受的访谈。

(严敏,外国电影资深评论员)

④ 李墨波:《对峙中的嬗变与和解》,《新民晚报》2018年10月14日。
⑤ 刘巽达:《满眼的人性之恶》,《新民晚报》2018年10月14日。

致敬经典与叙事超越
——评庄文强导演的故事片《无双》

徐 巍

2018年内地电影市场国庆档先后有《李茶的姑妈》《影》《胖子行动队》《找到你》等多部影片上映,但《无双》却脱颖而出,以6.28亿逆袭夺冠,最终票房收获12.7亿,并且打破了此前香港警匪片在内地的票房纪录。不仅市场大卖,而且口碑上佳,豆瓣评分达到了8.1分。这个分数无疑在众多的国产电影中也是佼佼者。同期上映的《影》虽然也取得7.3分的不错分数,但比起《无双》还是略逊一筹,此外由"开心麻花"团队推出的《李茶的姑妈》则只获得5.1分,《胖子行动队》更是只得到3.7分。同时,《无双》的上映更是引发了影迷们对电影情节与叙事(尤其是结局)的广泛讨论,加之两大影帝的巅峰对决,影片在剧本和制作上的精雕细刻,确实值得人反复欣赏与细细品味。

一、互文与致敬

法国符号学家、女权主义批评家朱丽娅·克里斯蒂娃曾提出:"任何作品的文本都像是许多文本的镶嵌品那样构成的,任何文本都是其他文本的吸收和转化。"① 对于这种文本间的关系,狭义上讲,它是一个文本和另一个它进行吸收、改写文本之间的关系,二者的影响与被影响构成了一种互文性。而广义上讲,互文性则是关注在文本的海洋中,一个文本对其他文本的折射关系。罗兰·巴特也认为,"文本就意味着织物……主体由于全身在这

① [法]朱莉娅·克里斯蒂娃:《符号学》,巴黎色依出版社,1969年,第89页。

种织物——这种组织之中而获得解脱,就像蜘蛛在吐丝结网过程中获得解脱一样"②。同样,电影也是如此,任何影片的制作都离不开对其他已有影片的吸收、改写和转化。

由此看来,对于《无双》的认知必然离不开香港电影乃至警匪类型片这一互文语境。编剧、导演庄文强倾十年之力打造的这一影片,与此前香港经典警匪电影不乏密切的联系。庄文强认为,《无双》讲述的不是别人的故事,讲述的就是"你的故事";《无双》不仅仅是一部属于现在的电影,更是一部从八九十年代"活"到现在的"影像","在一个平行时空找到自己的影子,这是故事最好看的地方"。由于导演本人对影帝周润发的崇拜,对于《英雄本色》的痴迷。他自己不仅收集了该片的各种版本,而且观摩了不下百次。凡此种种,使得《无双》在主角的设定上就成为发哥的量身定制,而电影中"金三角复仇之战"更是不乏向经典致敬的用意了。所以如果将《无双》中所有台词,放在上世纪八九十年代经典香港电影中,仍然会毫无违和感。庄文强也承认,影片中很多台词,之所以用在八九十年代的香港电影中还是一样说得通,是因为"经典的世界从未远去,热血、情义的故事内核,永远不会过时"。不难看出,导演竭力想表达的是一种时代情怀。

《内地与香港关于建立更紧密经贸关系的安排》(CEPA)签订后,大量香港导演北上,也将曾经辉煌的香港警匪片的制作模式带入内地,出现了不少致敬之作。但难免重复与模仿之嫌,鲜少叙事和艺术上的超越。如2014年王晶指导的《澳门风云》系列只不过是对上世纪八九十年代合家欢式"赌片"的简单模仿,情节并无新意,人物塑造也无突破,虽然现代感十足,但观众评价并不高,"三部曲"豆瓣评分分别为5.6分、5.5分、4.0分,成为不折不扣的"烂片"。2017年拍摄的《追龙》将上世纪90年代的《跛豪》与《雷洛传》合二为一,同时启用刘德华与甄子丹两位巨星担纲主角,影像制作也更为精致,尤其选择香港九龙城作为重要的拍摄场景,进一步增强其写实性,所以影片在豆瓣上获得了7.2分的分数,但即便如此,与《跛豪》(1991)的8.2分相比,《追龙》仍有很大差距,难以进入经典电影的行列。而《2018英雄本色》则完全是对吴宇森版《英雄本色》的重拍,虽然启用了大量当红"小鲜肉",场景和影像更为精美,然而演员的表演绝难与当年的周润发、张国荣等媲美,电影

② [法]罗兰·巴特:《罗兰·巴特随笔选》,百花文艺出版社,1995年,第229—230页。

了无新意,豆瓣才给出4.7分的评分。与原版8.6分的高分相比,简直不可同日而语。与近年来频频翻拍的诸多香港警匪片不同,《无双》显然有着自己独特的故事内核与叙事逻辑,并不是简单重复与机械模仿。致敬经典,但又试图超越经典。

　　电影《无双》以其精致的叙事、复杂的故事和深刻的戏剧冲突,提出了真假、善恶复杂纠葛的人性命题,影片呈现出了一定的思想深度和对于人性的挖掘。这可以分为三个层面来看待。首先,物品的真假问题。片中在李问讲述的故事里,阮文和李问作为两个画家,其创作道路走向了完全相反的两极。阮文凭借其出众的天赋、深厚的艺术功底和独特的艺术创新能力,成为一名蜚声海内外的国宝级画家,而李问虽然也很有艺术天分和艺术功底,但缺乏艺术创新能力,他的突出特长是过人的模仿力,他模仿的作品可以如复印件般精确。他的绘画作品《四季》不过是五位大师手法的汇集,这在艺术界自然是乏善可陈,必然受到排斥。于是他开始走上了模仿绘画大师真迹的歧途,并且仿佛在其中找到了人生的价值和意义。由此,进入了伪钞集团,成为其技术骨干,不断走向犯罪的深渊,成为害怕被曝光的隐形人。而伪钞集团则以制造完全仿真的新版美钞作为其最终目的,集团主脑"画家"则是一位艺术欣赏水平极高的收藏家,他将假钞的制作美其名曰"仿真画"。并认为"有心,假货也可以做得比真货好"。他们以"工匠精神"面对造假,以精益求精的方式犯罪,影片无疑凸显了这些犯罪分子的可怕性。不管其艺术水准有多高,模仿能力有多强,制作工艺有多先进,但假不会变成真,黑不会变为白,恶也不会成为善,其最终的毁灭也是必然的结果。其次,故事和人物的真假。《无双》令人着迷之处即在于设置了真假故事和真假人物,真故事中镶嵌着假故事,假故事里沉淀着真情感。面对香港警方破案指向的漏洞,李问编造了"画家"与伪钞集团的故事,在他的讲述里,"画家"作为伪钞集团的主脑,三代干着制造伪钞的勾当。他有着极高的艺术品位,能够鉴定出艺术真品和复制品。他胆大心细,又残忍嗜血。即便是鑫叔敢用假美钞,坏了行规,也无情被杀。李问则在假故事里将自己打扮为一个怀才不遇的落魄艺术家。他为人懦弱胆小、善良敏感,有着艺术家好面子等特点,阻止"画家"杀人未果,引发集团内部矛盾冲突。影片结尾,真相披露,李问才是真正的"画家"。而片中的女主角阮文也被设置为真假两个形象。片中去警署保释李问的不过是假阮文,将故事和人物刻画进一步引向深入。于是

电影呈现出真假莫测、虚实相生的韵味,影片巧妙地将故事与讲述结合在一起,引导观众不断追问、一探究竟。再次,情感的真假。影片更值得玩味之处在于所展现的主人公的感情世界。影片结尾,当何督查找到真画家阮文,给她看李问的照片,问她是否认识,阮文回答,他是我的邻居。然后画面切回到多年前,阮文在和友人告别后,回过头看到李问。当观众还在为李问与阮文的感情纠结之时,幕布拉起,原来这段感情不过是李问的单相思,他那并未存在过的爱情梦。片中,在李问警局的讲述中,假阮文(秀清)也不断追问其感情归属。在阮文的画展上,秀清终于明白了,自己不过是阮文的替代品。在被保释后的酒店中,李问也终于承认。"其实像我们这种人,怎么能得到最好的?能找个代替的,上天已对我们不错了。大家起码得到点儿安慰。有时候假的会比真的好。只要我们尽量爱的真一点,不就行了吗?"于是,结尾假阮文(秀清)终于厌倦了这一切,选择一起毁灭。

《无双》确实通过其精密的情节安排和人物设计,由表及里,为我们探讨了真实与虚假的人生命题。影片通过李问对秀清的假感情,将阮文与未婚夫、何蔚蓝与男友的真感情作对比,揭示出人性的可怕。不仅艺术品可以是假的,人的相貌可以是假的,连感情都可以是假的。本雅明在其《机械复制时代的艺术作品》一文中指出,当今机械复制时代,复制品泛滥,缺少了以往时代"原作"的艺术"灵韵"。事实上,影片嘲讽了我们这个伪造与盗版的时代,山寨货与仿制品大肆盛行。"物"的不断复制与模仿,必然会导致"欲"的索取无度、"情"的泛滥不羁、"意"的衰退与枯竭。

二、叙事圈套与叙事超越

作为一种经典的电影类型片模式,经过近百年的发展,香港警匪片在制作上已经极为成熟,大量此类新影片的推出都不免有"炒冷饭"之嫌,故而每一点创新和突破都弥足珍贵,令人欣喜。尤其经过新世纪《无间道》系列和《寒战》系列对于警匪片的重大突破与变革,《无双》的出现还是使人眼前一亮。由此我们也看到了《无双》在叙事上的大胆突破,以及香港警匪片叙事日益深化的趋势。首先,警匪片在叙事上不断由外在(体力)的较量转向内在(智力、心理)的较量。在上世纪七八十年代香港警匪片热潮中,影片的叙事模式通常是黑白对抗,善恶分明的。匪徒从事各种犯罪活动,危害社会安

定,警察则肩负着维护社会治安、保护公民生命财产安全,将罪犯绳之以法的重任,警察与匪徒天然构成了对立的两极。故而警匪片往往着力描述的是警察侦破和抓捕犯罪集团的过程,电影中的枪战、追逐、打斗构成了影片的主体内容。如成龙主演的一系列警匪片,从《A计划》系列到《警察故事》系列等,大多如此。在《A计划》续集中,西环匪帮嚣张跋扈,杀人放火,无恶不作。警司马如龙则奉命抓捕。电影着力展现的即是其在抓捕过程中不同场景的打斗。成龙凭借自己出众的功夫、过人的胆识、超强的体能、拼命的精神,完成了一个个英雄主义式的神话。又如在《英雄本色》系列中,周润发所扮演的枪神形象,都令人难忘。此时期的警匪片大多聚焦于此。到了上世纪90年代中期后,香港警匪片日益走出外力对抗的窠臼,逐渐转向内在的较量,侧重于智力、心理等的对抗。从《双雄》《暗战》到《暗花》等无不如此。而《无间道》的出现更是将这一趋势引向深入,其开创的双重卧底模式赋予警匪对抗更广阔的空间,影片立足于双方卧底与情报的较量,在看似没有硝烟的地方,危机、压力、生死博弈却无处不在,令人窒息。打斗、枪战、追逐等等不再成为重点关注与展示的对象,影片所营造的氛围与人物心理的对抗才更加引人关注。此后,电影《寒战》则干脆打破了警匪的传统界限,着力展示警局内部高层的斗法,进而探讨法治社会下,个人与体制之间对抗的现代命题。在《夺命金》与《窃听风云》系列电影中,影片关注的也是现代金融社会中的高智商网络犯罪等问题。不难发现,香港警匪片在叙事上正不断往内转。《无双》无疑应和了警匪片这一发展趋向。影片在叙事上最大的亮点即在于为观众所设置的叙事圈套。影片伊始通过"画家"这个悬疑人物,设置了一个故事迷局,进而引入了李问的叙述。就在警察被一步步带入,不断印证其犯罪事实,几乎相信了这个"画家"的故事时,影片的叙述人发生了转换,李问的第一人称叙事为第三人称客观叙事所取代,于是故事就发生了巨大的反转。原来的故事只不过是李问的重新编排和虚构,他才是那个无恶不作、残忍嗜血、真正的"画家"。这样,一个故事的两种叙事之间就构成了一种张力,引人入胜。其次,香港警匪片的人物刻画也不断从扁平走向圆形和复杂。在上世纪80年代的警匪片中,人物形象多为扁平,不管是成龙所塑造的完美英雄,还是周润发所塑造的小马哥,人物的性格层次相对单一、固定,要么是正气凛然、功夫超群的现代警察,要么是义薄云天、舍生取义的黑社会成员。其对立面不是恶贯满盈的匪徒,就是见利忘义的小人。其他杀

手、马仔、探员、卧底等大多性格鲜明,一目了然。此后,在《暗战》《暗花》等片中,人物的复杂性逐渐增加。在《暗花》中,阿琛作为基哥的得力手下,有着警司和黑社会的双重身份。这种身份使得他在澳门来去自如,黑白通吃。因而他一直自信地认为命运可以掌握在自己手上。而杀手耀东内敛沉稳,手段精妙狠绝。他为阿琛设计了一个又一个迷局,俨然玩弄其于股掌之上。尽管他隐忍并顺从于命运的安排,也依然难逃被杀的厄运。与此前黑白分明的警察形象相比,《无间道》系列为香港警匪片塑造了半黑半白式的人物。《寒战》系列电影为香港警匪片贡献了一类灰色人物形象。即便世事通明的李文彬,面对亲情、友情的割舍和权力的诱惑,竭力想保持自我的独立性而不得,其所有的努力都变成了一种无可奈何的抗争。影片所要留给观众的恰恰是这一灰色人物在现实面前的困境和抉择,以及由此带来的欲望与体制的冲突。不难看出,香港警匪片中的人物形象不断走向圆形和复杂。而《无双》无疑在此基础上更进一步。片中李问这一形象极其复杂、多元。在他虚构的故事中,他将自我主体分裂为两个形象,一个主角一个配角,一个残忍一个善良,一个强悍一个懦弱,一个专情一个无情……于是影片生动地展现出一个伪钞犯罪集团主脑的多元复杂性格,那种看似矛盾对立的层面却又被整合统一在一起。正如现代心理学所揭示的那样,每个人往往都有着性格的多层面,他们可能彼此冲突而又彼此融合,在表象背后往往潜藏着不为外人所知的丰富复杂性。《无双》正是对此做出了深入的挖掘,引导人们对人性的复杂性进行反思。再次,《无双》的出现也说明了观众的观影需求发生了明显的转变。观众们由被动作、场面所震撼,逐渐转为被叙事、心理所吸引。虽然视觉文化的到来使电影更加重视外在景观、动作等的展现,于是枪战、拳脚、爆炸、高速追逐一直深为香港警匪片所倚重。然而这些类型元素的不断狂轰滥炸、反复出现,必然引起观众的审美疲劳。即便是震撼场面不断升级(如《风暴》中将整个香港中环炸掉),也难以引起观众们更多的关注。毕竟现在主流观众群的文化素质已经不低,单一的视觉冲击、频繁的感官刺激恐怕只能引起他们的观影厌倦。于是,增加故事的悬疑性,挖掘叙事的反常规性,丰富人物的复杂性,无疑能调动起观众们的新奇感,激发起他们的探究意识,网上对《无双》情节与结尾的热烈争论恰恰说明了这一点。

总之,《无双》虽然在情节安排、人物塑造等方面都不乏对上世纪八九十

年代香港警匪片的致敬,但影片通过叙事圈套的设置,一个故事的两种讲述方式,实现了一种叙事超越。而影片所探讨的真假、善恶等问题,无不引发观众的共鸣,加之其对犯罪者内心的深度挖掘,对人性的反复拷问,都不免令人耳目一新,为警匪片未来的发展和创新带来了一定的启示。

(徐巍,上海财经大学教授)

寻找一丝微光
——评吕乐导演的故事片《找到你》

孙晓虹

2018年国庆档的一部现实主义电影《找到你》,引发了一个关于女性生存状况的话题。话题由律师李捷家2岁的小女孩多多随保姆孙芳一起失踪为始,在寻找孩子下落的过程中,牵出了"最倒霉的女人"孙芳为女儿珠珠治病的种种付出,最后以李捷放弃自己的男委托人,改而成全全职妈妈朱敏获得孩子抚养权为终。该片用悬疑元素作为外衣,包裹了女性现实境遇这一内核。三名女性,三个孩子,三个家庭,成为本片叙事的主要内容,不同阶层,各自悲欢,各有酸苦,这或许是影片所希望观众尤其是女性观众从中找到自己的影子。

找到你——孩子最后找到了吗?

找到你——女主找到出路与方向了吗?

找到你——女性找到自我与意义了吗?

影片中所展现的家庭各不完整,现实生活也不完美,对于这几个现代女性而言,似乎充溢着的总是苦涩,难言的苦、难忍的痛,已是常态。无论是来自精英还是底层阶层,无论选择职场抑或努力平衡家庭,生活好像都没有饶过谁,处处挫败,时时困顿。姚晨饰演的女性精英李捷律师,马伊琍饰演的保姆孙芳,表演各自真实,相互成全,让整个观影的过程,充满酸爽。同时也引发人深思,女性究竟该怎么选择,如何才能找到出路?豁出命的努力并不能解决雨夜中孙芳抱着病孩呼喊求救的无力,只有泪水和着雨水,生生吞下,来来往往的车辆有谁会在意孙芳那时那刻的彻骨绝望?在职场卯足劲的打拼并不能解决李捷面对女儿失踪时的崩溃,即使没有三头六臂,也要兼顾照顾孩子与职场奋力拼杀,她既要维持表面的光鲜与从容,更要有独自面

对茶米油盐的琐碎与给孩子更好未来的经济实力,有谁在乎李捷的力不从心与兵荒马乱呢？至于为了孩子付出全部的全职妈妈朱敏,纵然曾受过高等教育,但与社会脱节,丧失了经济来源,只得眼睁睁地看着孩子抚养权被剥夺,谁又在乎她的抑郁发作与锥心后悔,以为可以靠煤气自杀寻求解脱。这三个妈妈无钱可用,无人可依,无路可走,真是无可奈何,更是无处话凄凉。现实就是如此冰冷。至于那个被大家诟病的结尾,似乎是影片想在冰冷中注入一点暖意,投入一丝微光,但我们明白这只是一种善意。试着分析一下本文的叙事策略。

一、生活之难

　　本片以女性视点,呈现着女性的现实处境。影片中的三个主要女性人物,保姆孙芳、律师李捷、全职妈妈朱敏,以及由她们串起的人际关系群,比如孙芳的老乡、陪酒女们、李捷的助手等,都在努力地过生活。

　　影片主要着力塑造的是职场白骨精李捷。李捷是律师,在职场上还做得颇为风生水起,有可以提供生活保障的体面工作,有一定的社会地位与资源,有一点积蓄,有这个群体的一点光鲜洋气。她可以和妈宝男的前夫据以力争地抢夺女儿多多的抚养权,可以一针见血、麻利地将前婆婆挡在门外,可以收放自如地与客户们周旋。在她身上我们看到了一个职场女性的理性干练,也能窥见她的凄苦心酸。越是强大的表面,其实是更渴望理解,若可卸下盔甲,能有一靠谱的肩膀,或许不至于如此狼狈。好在她足够独立清醒,明白只有凭着专业能力努力工作,才能给孩子更好的生活。面对不堪的婚姻,知道及时止损。作为一个女人,活得如她前夫所言,"你还像个女人吗？"面对在男人堆中求生存,漂亮的她满面堆笑,在酒桌上豪放灵活,即使面对客户的骚扰,看破而不点破,一笑了之,明白这就是成人社会的游戏规则。

　　影片或许最刺痛我们的就是来自底层的农村女孙芳。她是一个打工妹,由于家乡严重缺水不想再回去,所以就匆匆找了人嫁,可惜遇人不淑,时而被家暴,没有经济来源,生活穷酸。相比较她嫁人生子,虽然操劳忙碌,但有一家饮食小店的老乡来说,孙芳的人生运气实在是差。为了给身患绝症的孩子治病,她陪酒卖笑、卖血,付出着能付出的一切,承担着所能承担的重

负。她柔弱但有韧劲,执拗而认死理。毫不在乎自己吃他人的残羹剩饭,受尽他人的白眼。面对歌厅客人甩出一沓钱,只有她愿意秒吞两排酒,生猛如她,狠命如她,一心就只想着为自己的女儿珠珠争取活下去的机会。自尊算什么,连命都可以不要,但是还是交不起医药费,就如她的情人所说,"从来没见过比她更倒霉的人"。也如片尾,李捷跪倒在甲板上苦苦哀求孙芳时所说,"我真的不知道你有这么难!"没钱可用,没人可以靠,她本良善,并不曾做错什么,但已尝够了生活的苦,却无力自救,更无法救自己心爱的孩子,一点点坠入生命的深渊。

影片中还有一位让人唏嘘的就是温良的全职妈妈朱敏,她就是律师李捷所负责的案子的原告。由于没有独立经济来源,在争夺孩子抚养权的官司面前,她只能垂泪绝望。曾受过高等教育,但显然感性有余,困于情感,囿于家庭,陷于抑郁,放弃自我成长,让自己丧失了为自己与孩子争夺生活的能力,情有可原但可悲可叹。虽然影片对她似乎给出了可以挣得抚养权的结局,但是我们明白,如果没有独立的、持续的经济来源,她和孩子又能走多远?

影片主创所要展呈、凝练的就是她们三人的共同点——努力抚养孩子,并以不同的方式为孩子付出,面对生活不同的难、不同方式的重击,有无奈,有不甘,有寒心,但都愿意担起一个母亲的责任。如此,用女性的视点,客观地暴露现实生活的真相,透露着女性的步履维艰。

二、生命之痛

影片为了凸显这三个主要女性的处境,提供了几位与之相对的男性角色。他们尽管职业、地位、境遇不同,但人设都倾向于渣男实质。当然这样的设计似有些简单、粗暴。

孙芳的悲剧,主要是她老公带给她的。在成婚当日,就被家暴。她只是抗拒婚礼客人的调戏,并无过错。后面过日子鼻青眼肿是生活常态,她唯一的指望就是坐在屋前的树下,一边抚摸着肚中的胎儿,一边含着爱意地给孩子缝包被。孩子珠珠得了绝症,确诊之时,老公就选择了放弃,随后无影无踪,没有提供任何的经济、精神支持。在珠珠死后,还要挟孙芳要钱。他真的是吃喝嫖赌,无所不做,败光家产。遇到这样的渣男,让孙芳丧失了只要

守着丈夫孩子简单度日的念想。后面遇到的放高利贷的情人，依然也指望不上，虽然还算真心，但他没有正当的经济来源，也犹如浮萍，过到哪里算哪里。影片的最后，她决绝地纵身一跃，沉入大海，也算是一种解脱，可以去看一直想去看的海岛了。就是活下去，对她而言又谈何容易？即便活着，也早已心如止水了。

而李捷的窘境，同样来自对于妈宝男的医生丈夫的失望。不过当她发现感情不在，双方无法同处一室，便决然地选择了离婚。尽管前夫的工作和经济稳定，婆婆也愿意照顾下一代，但这是李捷的选择——不能彼此欣赏，携手相伴走完一生，那么就让自己成为更优秀的人吧。从影片叙事情节来看，从多多失踪开始，我们也大体可以看到这个医生的确没有担当，无论是冷静思考还是行动力都不如李捷。既然两个人在一起，并不能变得更好，只是相互拖累与成天的指责，那么李捷选择了一个人走，即使艰难。她选择了独立承担女儿的抚养，便是对于前夫不抱任何希望。

至于全职太太朱敏的大款老公，在她怀孕时出轨，孩子稍大，就要抢夺抚养权，并且逼人置于绝境。朱敏的处境也是典型的遇人不淑。当然自己也有问题，可叹她在黄金年龄中选择了市井生活，所托非人。但愿从此觉醒，选择努力，过更有质量与尊严的生活。

片中，李捷曾说，这年头，没钱养什么孩子。对保姆是，对全职太太也是，实在是一个真理，对她自己作为职业女性亦然。她的经济基础也并非殷实，遇到问题，同样也是会倾覆的。其实，没有另一半的付出与支撑，又如何养大养好孩子，依然也是很现实的问题，只不过剧中没有延展罢了。中国女性的难，就在于需要上得厅堂下得厨房，家庭孩子工作颜值齐抓并举，柴米油盐琴棋书画样样精通，才是一个大家认可的形象。很多时候，稍有不慎就是满盘皆输。就如律师李捷这样，和自己死磕较劲，其实也是来路艰难。或许她明白，既然无法选择自己的出身，但是可以选择孩子的出身，所以要一如既往的努力，给孩子提供更好的平台。这应该也就是影片在冷灰中带给我们的一抹亮色。女性需要独立，在无法依靠的时候，那么要有能力满怀希望地活着。只有势均力敌的能力，才能拥有高质量的婚恋。经历了女儿的失踪风波，李捷试着与自己、周围和解，真的是希望她可以经历磨砺，懂得从容的可贵；读懂人心，知道情浅的滋味。经历了争夺抚养权的朱敏，是否可以见到生命的广大与深远，即使当下身处寒冬，也需要带着孩子，温暖陪伴，

努力前行。至少她们比起孙芳还是幸运的,虽有千般烦恼,生命中尚微漾着熙暖以及未来明媚的可能!

三、孩子之爱

影片中最让人感佩的就是几个妈妈对孩子的无条件付出。无论是全职妈妈、职场妈妈,还是底层妈妈,对孩子的爱都如此饱含深情。女本柔弱,为母则刚。为人母的伟大,就是拼尽全力为孩子撑起一片天空。对于这三个女人而言,孩子是自己生命的延续,生活的支点。

朱敏为了孩子,付出了所有。面对丈夫要夺走孩子,她真的是什么都没有了。选择开煤气自杀显然是觉得无路可走。其实她又如何能放下自己生育的孩子呢?毕竟孩子对于她大款老公而言,不用哺育,无痛无痒的,但是对于她,即使生活苦涩,孩子却是她一世的牵绊。没有什么可以阻挡自己对孩子的爱!经历此番争夺之后,但愿她可以明白求人不如求己,经历住生命的历练。要把孩子安然养大,取决于自己的能力和实力,而不是眼泪与嘶喊,也愿她今后的生活不再有波澜,面对不公,可以如孙芳这般充满韧劲,如李捷这般充满拼劲。

孙芳为了孩子珠珠,一个人扛起了一切的苦难。尽管她如此卑贱,但一想到为了珠珠可以活下去,又坚毅独立。她经常遍体鳞伤,舔着自己的伤口,但面对珠珠就笑颜如花。她愿意搭上自己的生命、自己的一切,柔韧地去守护这个孩子。影片中医院走廊上的苦苦哀求不要腾挪床位,在雨夜孩子最终离世的场景,让人动容。即使全世界都不在乎珠珠,都遗弃她,孙芳不会,永远为她挣得活下去的权利,也有自己内心的准绳。妈妈的手,永远为她握紧,妈妈的歌,永远为她吟唱。即使珠珠离开,孙芳依然有锥心之痛。当她作为木讷的小保姆带李捷之女多多的时候,我们也多了份心疼。她勤恳踏实做事,即使有盘算,但对于多多的爱怜就是一种母性的流露,多多与她也更为亲近。影片最后她选择放手,把多多还给了李捷,也是基于母爱。这份爱,超越阶层,不分贵贱高低。也是她本性的良善,即使遇到过这么多的不公,明白了生活的真相,即使抱走孩子动机不良,最后依然留住了良善。

李捷为了孩子多多,可以如此奋不顾身。为了追寻爱女多多,她不顾狼

狈在车流中顾盼疾走,在垃圾堆里掀得天翻地覆,更是充满韧劲地去追寻,用自己的智慧去寻找线索并进行还原。她一根筋地进行清扫,就怕女儿万一回家了踩到一地的碎玻璃,崩溃绝望、无法自控中依然没有忘记自己作为一个母亲的责任。为了留住女儿,她可以向孙芳下跪磕头,道歉忏悔,甚至乞求将自己交换。失去过孩子48小时,让她有了阵痛,逼迫自己去反思,对于她就是一次重生,可以更好地去理解和包容这个世界。影片结尾,她选择站在朱敏的角度去思考,也是基于共同的母亲身份。李捷的生存困境、家庭困境依然存在,但只要有了女儿多多,便充满了力量,这些困难都可以去逾越。未来的生活中,但愿她可以具有自知之明,知人之明,不再顾此失彼,再度气定神闲。

孩子是她们三人内心最柔软的牵挂,家庭与社会或许对她们并无顾怜,这又怎样?经历过沧桑,更知道孩子的纯真。经历过复杂,更珍视与孩子的相处时的纯净。孩子既是她们的软肋,但同样也是她们面对残酷世事的盔甲。有了孩子,才了解了生命的意义。为了孩子,才可以去奋力拼杀。凡事皆过往,唯有孩子,可以丰盈自己的生命。

影片以孩子多多失踪为始,以找到孩子多多为终,讲述这样一个"寻找"的过程,在抽丝剥茧的同时,尽显人情冷暖,似乎讲述孙芳这个个体的遭遇,但并不局限于此,有一些言外之意、弦外之音。编导努力在讲述这个故事的同时,带入了一些思考,作为女人如何坚强地度过一生,作为母亲,如何智慧地陪伴一生。这三个母亲的身上,有了当下社会现实的诸多投射,没有完美,只有各自的努力。正如前文所析,生活的苦,自己尝;自己的眼泪,自己擦,这些人世间的幽暗都可以忍受。但她们面对失去孩子的痛,则必然催泪,引发共鸣。

这部影片,影像风格、表演张力方面不失水准,可圈可点。不过最吸睛的当是这个故事本身了,有悬念,有反转,有高潮。更让人可静静思考的则是这个并不陌生的话题——女性的境遇。演员姚晨在片尾的那段结语,我们不一定完全认同,但却足够振聋发聩。中年人不易,作为中年女人不易,生活中没有童话,现实残酷到连让人崩溃的机会都没有。或许影片希望观众可以从中汲取些教训,照亮自己的生活。风轻云淡、岁月静好的生活状态固然令人羡慕,不过更多人的更多时候只有脚踏实地,甚至于负重前行。作为女性,似乎要更努力去找到作为人的生存机会,具有生存的能力;找到作

为女人的自我,具有生活的方向,独立而清醒,澄明而透亮;找到你,找到孩子,则有了生命的支点与希望,生生不息,如此简单而美好,即使是烛火微光,也可照向行路。这就是本片燃起的烛光。

<div style="text-align:right">(孙晓虹,复旦大学中文系讲师)</div>

在倒影中倒拨时钟：《地球最后的夜晚》中的现实、幻想与梦境
——评毕赣导演的故事片《地球最后的夜晚》

程 波

《地球最后的夜晚》毫无疑问是一部作者电影，所谓文艺片，在中国当代电影相对缺乏形式自觉传统，和当下对多元化探索并不宽容的语境里，尤其是一部好电影。讲什么故事，怎么讲故事，怎么用影像讲故事，三者联系在一起，进而如何能把个人化的叙事表达和实验性的镜语系统建构结合为有效的整体，在这一方面，《地球》虽不完美，但把故事的戏剧性和诗意表达出来，把制作努力提升到工业水准，把影像实验做到新鲜有效，完成度和水准绝对已属上乘。电影虽有对诸如塔柯夫斯基、维斯康蒂、科恩兄弟、王家卫乃至李安的致敬或模仿，也有以诗歌入台词的"癖好"，但阅读经验和诗歌还是比较有机地化入毕赣自己的故事和影像里了。对习惯了因果逻辑大情节电影，乃至一般文艺片的小情节电影的观众来说，这个"地球"和这个"夜晚"确实有些怪诞和碎片化，但这也恰巧可能是这部作品文艺甚至是"先锋"的地方：不一定要反情节，但与情节的明晰一样重要的，还有情节的重新组合方式，以及包裹在情节外的诗意的游移。如果它们都是建构式的，那就有可能是有意义、有价值的创新。

《地球》固然不是很大众的，它不可能像《我不是药神》或者《无名之辈》，但好电影可以有很多种，中国电影也需要多元化的优秀作品。有人质疑毕赣的非学院背景，这是血统论的老调。还有一种观点认为《地球》假文艺，很装。这就需要我们在上下文关系和文本里进行具体分析讨论了。我们把它放到中国当代电影探索策略的自身传统里去看看，会觉得它不是假文艺而是真探索。对现代主义叙事手段有所涉猎的人，可以先放下"懂"与"不懂"

的焦虑,看看作品在探索传统上添上去的砖、加上去的瓦吧。真实与梦境,现实的偶然与记忆的恍惚,事物之间具有的异质同构的联系,一些诗意的原型和影像对于诗意的阐释,连续性长镜头"不断缓释"的信息以及为此进行的艰难有效创新的调度,这些都是很可贵的东西,都是这个被讽刺为不到三十岁的没上过大电影学院的小镇青年和他的朋友们一起,用心认真思考、探索和践行的。

我们从人物的外在因素上具体谈谈。男主从开篇的裸露上身,到不断穿上的三层衣服,和电影的三个不同的影像叙事层次对应起来:第一层,现实层面儿子寻找母亲的故事,既有被抛弃的儿子对母亲的追忆乃至情结,又有着对于上一代人的青春的展现。第二层,记忆和幻想层面上男主人公身上叠加出来的朋友白猫、父亲、儿子三重形象,以及男主人公在幻想中陷入追查凶手并与危险又诱人的蛇蝎美人汤唯的黑色电影般的故事,这既是他幻想出来自己的故事,又是白猫的故事;既是父母视角下儿子的故事,又是儿子视角下父辈的故事。第三层,梦境层面上,现实、记忆与幻想综合而成的连续时空,以及这样的"摄影机不要停"所呈现出来的意识与潜意识的交织。男主穿着逐渐叠加的衬衫、帽衫,皮衣;时间从夏至到冬至;男主人公的发色由花白到黝黑再到花白。三层故事的影像风格从纪实到迷幻加诗语旁白的碎片化、意象化,再到长镜头。三个层次的联系,不仅仅是那个永恒的女人"万绮雯",还有如同是在镜像中倒拨时钟一般的气场和氛围,很多细节形成了奇异但又有效的呼应和契合。

与《路边野餐》相比,《地球最后的夜晚》在现实与梦境之间多出了一个作为桥梁的"记忆与幻想"的中间层,而且在《路边野餐》里现实与梦境之间原本一致性的"假动作"反转,变成了事先张扬的梦境提示(3D长镜头开始于一个具有行为艺术色彩的对于电影本体进行思考的"元电影"般的提示,但长镜头里大多数都是纵轴上的调度,又让 3D 显得十分有必要)。这是毕赣在延续中的升级和自我超越,更重要的是,导演将一个很不错的创意结构完成落实得更不错,很多剧情设计和镜头语言上细密的呼应与契合,让人相信创作者是自觉克制而非随意放任的。比如,长镜头里在低照度条件下对于光线的利用和躲避,手持摄影与无人机的衔接,行走的节奏与情绪的节奏都把握得非常好。这样的作品,即便有些个人化了,即便宣发策略与电影的品格有些背离了,也不能否认文本自身的价值。

当然，笔者也有不满意的地方，两个细节，左宏元在影院里倒立坐着、背后被顶着枪抽烟的镜头，如果不是倒立摄影机而是真正拍人的倒立，烟不是往下方而是往上方飘散，将更有奇幻感和吸引力。同样的道理，如果最后旋转的房子不是床的旋转，而是房子"滚筒"般真的旋转，那这一高潮将更有感染力和冲击力，带给观众的高潮体验将更真切。当然，这也许是预算所限，毕竟一个文艺片两次停机，预算一路追加到5 000万人民币，很多人都批评导演的"任性"了。但有时，好的作品就是来源于不妥协，来源于任性的那一下的坚持。

2016那一年整个电影市场洋溢着乐观主义的气息，有虎头狼腰的，年末上映了《罗曼蒂克消亡史》，虽然票房一般，还颇多争议和批评，我曾说《罗曼》是那一年中国电影的豹尾，现在回头看，我也更相信这样的判断。2018年末，这个冬天更冷，中国电影市场上出现了一部《地球最后的夜晚》，窃以为，也许过段时间回头看，我们倒拨一下时钟会觉察出这部作品是一捧寒冬里的热炭，并不是在倒影中一般虚幻，乍一拿烫手，放好了便暖人了。

（程波，上海大学上海电影学院副院长、教授、博士生导师）

在黑暗中寻找光明
——评章明导演的故事片《冥王星时刻》

卢雪菲

《冥王星时刻》是一部连接着大上海和重庆山区,展示两个异乡空间的影片。影片从头到尾贯穿的地理环境、气候、语言和生活方式的差异,始终弥漫着力图寻找情感突破的期待。导演章明将强烈的社会介入感融进影片当中,在充满着令人眼花缭乱的商业电影符号的今天,《冥王星时刻》避免了过分商业化的融资方式,表现出对不同环境、空间下生存境遇的冷峻的探寻。这部影片以上海作为背景,用极简的朴素拉近了来自上海的主人公王准一行和川渝山区的情感,难能可贵地为展现久违了的新现实主义观照的态度提供了可能。

一、银幕的纪录片质感

《冥王星时刻》的开篇,虚构了一个正在拍戏过程中的摄制组,他们在上海外滩忙碌着,在片场一旁观看的,是王学兵扮演的另一位电影导演王准。现实与错觉在片场交织,虽然同是在电影行业,这边片场拍得如火如荼,王准自己筹备的影片还没有一丝进展。演员休息吃饭的场景,仿佛令人置身于真实的剧组当中,戏中戏中的女主高丽,身份是王准的前妻。扮演高丽的演员母其弥雅,此时一身红军装扮,和王准吃饭聊天时,身穿黄色军大衣的群众演员老罗,前来搭讪合影。此时,母其弥雅既是戏中戏的女主,同时也是一个真正的演员,双重视角隐藏在摄影机的构图当中,导演运用形式的真实战胜了虚构的电影场景,为接下来王准请老罗带着他走进川渝山区奠定了心理基础。

王准是一个听说在巫山有着神秘传说《黑暗传》的艺术影片导演。他在上海外滩思考着,如何能够将这个题材搬上银幕。此刻,前来和女明星合影的群众演员老罗,恰恰来自川渝地区,于是他成为连接黄浦江和巫山的纽扣,有点别扭地扣在了两个距离有些遥远、却同样弥漫着水汽氤氲的地理环境当中。章明导演的影片风格,几乎从来不会用消费主义的幻想来营造狂欢,而是不断地展现艰难困境带给人物难以避免的消极情绪,并试图从更加深入的角度来寻找社会现实问题的解决方法。

影片在8分钟50秒的固定镜头中才出字幕,随着字幕的出现,片中的导演王准、摄影师度春、制片人丁宏敏和演员易大千一行五人已经在山上过了一夜,从睡袋或者和衣而睡的状态中清醒过来。他们五个人只占了画右的三分之一,画左三分之二的构图,是叠嶂的山峦和郁郁葱葱的植被,鸟鸣声混音入耳,巫山俨然成为《冥王星时刻》中的一个角色,自然而然地融入了影片的叙事当中。画面近景中是一棵枝桠很细,在怪石中顽强生长的小树。王准在之后对《黑暗传》题材追逐的偏执,很容易让观众联想起开篇的这棵小树,它虽然占据在画面引人注目的位置,却始终无法超越身后的大树。"白云回望合,青霭入看无",画面中郁郁葱葱山峦的视觉冲击力,事实上一直在主导着整部影片的空间审美功能。章明在影片中完成了上海人对巫山的现实性想象,同时将小成本影片创作的困境尖锐地展现了出来,让《冥王星时刻》成为一部带有新现实主义观照意味的影片。

艺术影片创作的艰辛,以及"导演""演员"和山区的符号性差距,在山区极简的物质环境下,削弱了王准和他的剧组的艺术有效性。虽然导演名义是创作电影的人,但是在酒桌上,他们仿佛只是一个称呼上的符号,真正距离影片拍摄和完成还很遥远,村民们对电影似乎并没有实在的感触。电影对于山区来说,本来也是遥远的,似乎也只有在上海做过群众演员的老罗,还知道"张艺谋的电影",其他的村民是否看过电影,或者对拍电影本身,并没有特别地热衷。王准提到《黑暗传》可能具有的某种诅咒人的魔力,也被村民们解释为人上了年纪就会生病,并不是受到神灵诅咒之类的,王准和《黑暗传》之间淳朴的设置消解了戏剧性,从而让观众产生了间离的审美效果。

年轻的女摄影师度春曾经由于自己的压力,想要离开剧组,半夜出走,由于山路艰难,并没有走远。在镇上一家整洁的小店里,找到度春的老罗用

自己的亲身经历,劝解她掉队也许会遗失在大山里。年轻的女孩看到老罗虽然话语有些上纲上线,但语气和态度却颇为平和,并没有责备的意思,也就缓和下来,决定克服困难跟着大家继续走下去。

 影片中,王准和剧组一行,用参与者自己讲述事情经过的方式,展现出重庆山区的生态环境以及文化形态。在大自然纯粹的语境下,观众对影片的叙事预期看似一目了然,但事实上不同生活环境人物之间的相互对立,从老罗看待度春的眼神,以及潜藏在表象之下的复杂心理,都能够看出,导演将真实的现实生活情绪带入了影片。观众观看《冥王星时刻》的时候,习惯了商业影片对于超越现实的美好期待在这里被打破,影片以视听的方式将现实展现在观众面前,王准一行在艰难的自然环境下,显现出各自身上存在的不同的社会症结。"自然在我面前以非常复杂的形式揭显自身……人们必须以正确的方式观看它的原型并经历它……要想获得进步,大自然最值得倚赖,而且眼睛通过与她的接触而有所陶染。"①这种看似自然的症结,由演员表演出来,经历了艺术的复合,尝试着征服观众并让其感受到现实主义的意味。

二、环境的隐喻

 章明导演的影片《冥王星时刻》保持了他一如既往的艺术风格,再次展现出新时代巫山的影像风貌。影片既没有电影市场赋予的权威,亦并非有意地矫揉造作,同时在镜头语言下展现出对当下独立制片电影人创作状态的思考与现实重塑。上个世纪80年代末,章明导演在北京电影学院读导演系硕士研究生,并深受学院派教育体系的影响。那个时代的北京电影学院弥漫着欧洲电影的味道,意大利新现实主义和左岸派,布努埃尔与博格曼,安东尼奥尼和布列松,伴随着老胶片在电影放映机上一格一格地转动,欧洲电影创作的艺术风格成为电影教育体系的主流。章明导演有着扎实的美术功底,从上海外滩到川渝山区的景色,看似写实的画面中透露着一丝不苟的设计,都透露着深受欧洲电影艺术创作影响的情怀。上海对其他地域文化的接纳,让王准想要重回巫山,将巫山中神秘传说讲给上海的电影观众。影

① [美]苏珊·朗格:《感受与形式》,高艳萍译,江苏人民出版社,2013年,第77页。

片无时不在展现的具有鲜明个性特征的魅力,凝结成为一种带有新现实主义意味的表述:老罗似乎意味着山区人想要打破单调乏味生活的一种闯荡,王准则面临着电影人想要打破电影创作中的既定模式,于是想到巫山去寻找藏在山中的题材,影片以这样一种双重线性的方式,以人物为主导铺陈开来。

王准和他的团队,在与大城市远离的自然空间中,挑战着自身的毅力,这种毅力的挑战不但来自身体上,也来自对人与人之间关系的考验,在上海从未体会过的自然环境让他们更加清醒地认识到生存的境遇。虽然影片中杀猪、喝酒、葬礼等场景几近真实,但一行人在山路当中,在观众的视线前面,背对观众不断行走的过程中,仍然能够较为清晰地感受到摄影机的存在。影片中随处可见的这种"'触觉可视性'(源自雷吉尔、德勒兹和加塔利对此术语的使用)倾向于关注客体的表面,更倾向于移动而不是聚焦,更接近触摸而不是凝视肌理与空间"②。在王准对《黑暗传》持有的希望和梦想当中,摄影师度春背着沉重的背包执拗地向前走。制片人丁宏敏只有一个小包,却让易大千背着涉水的场景,编织出隐含的情感和她对大山的极度不适应,让观看者有些透不过气来。青年演员易大千背着丁宏敏过河的过程中,丁宏敏显得理所当然,涉水之后她也并没有些许想要感谢的表示。丁宏敏在整个路途中穿着半高跟鞋也很引人注目,雨天山路湿滑,鞋子完全不适合环境,可以看出她从上海出发时,对西南山区没有足够的想象和物质准备,才穿了一双只适合平地行走的硬质鞋,这使得她在整个过程中都没有真正融入大山。度春则不同,她虽然看似最年轻,身体最瘦弱,却背着全组人中最沉重的包。此刻,山林里的风声、动物的鸣叫、树叶摇晃的声音逐渐弱化,人物的喘息渐渐加重,占据了听力能够感知的主要部分,自然界的声音被人为地过滤,产生了银幕与现实之间的审美距离。

老罗带着他们到渝东县的路上,由于面包车无法开进山路的更深处,老罗暂时也无法联系上他所熟悉的渝东县政府,于是一行人决定徒步向前走。中途休息的时候,度春在自己中意的法语小说中找到了《黑暗传》的地理方位。度春问王准为什么想拍摄《黑暗传》,王准和度春说,他自己一直生活在

② [巴西]小埃利·维埃拉:《感官现实主义:当代电影中的身体、情感与心流》,曹勇、王涛、王坤译,《世界电影》2018年第3期。

黑暗中。这种黑暗不是山区老乡说的生理疾病造成的失明,而是内心的失明,看不到生活的光亮与希望。王准想从《黑暗传》中寻找突破,事实上他已经在和度春徒步穿越大山的过程中,和度春从陌生到熟悉,极度的孤独和内心的黑暗已经渐渐远离。当老罗在前景,度春和王准在后景的景深被虚化,度春的声音清晰地传递到老罗耳中的那一刻,反而对比出老罗心里与外在的不一致。老罗看似热情地张罗深处,隐藏着想要对城市人情感了解的强烈好奇心。虽然在之前他寻找离队的度春时,自豪地说他的女儿在北京的国企任高管,力图来拉近和度春的心理距离,但真正到了大山深处,他发现自己依然无法真正和城市进行沟通。影片进行到 1 小时 58 分钟,俯拍镜头下的一行人走在山路的石级上,全景镜头下清晰地看到丁宏敏的半高跟鞋和王准回身拉她的动作,度春则已经和他们拉开一段距离,走在队伍的前列,紧跟着老罗。度春在体力上对地形的驾驭,加强了她是从这里走出去,走到大城市的渗透性风格。度春曾经经历的精神上的痛苦,也许远远大于在漫长的山路上行走过程中身体的痛苦,所以当她背着剧组所有人当中最为沉重的行囊,依然可以不断地向前走。

三、极简的朴素

山区的乡下是孤独的,在去往渝东县的路途中,一行人徒步穿山,夜雨交加,幸遇山区的一户老乡家可以临时落脚。老乡和王准聊天的内容,围绕着自己在"农业学大寨"时期组成的婚姻和家庭,居住山区地理交通的不便以及物质生活的匮乏。两个人在画右随意地聊着,老罗插话的时候,镜头会时不时切换到老罗在画左的近景,三个人从服装到谈话内容的不和谐,将不同生活环境的人物形态结合起来。王准虽然穿简单的休闲装束,却是一眼就能够看出和老乡土布衣服的不同,而老罗一件简单的红黑相间的运动服,让人感受到介于城市和山区之间的不协调。这种刻意营造的自然,传递出导演精心设计的审美失调。

进入渝东县后,老罗找到熟识的县政府工作人员帮忙,介绍到村上的一户人家吃饭。这户人家守寡的年轻媳妇椿苔见到王准,王准身上大城市和知识男性混合的气息使得她渴望将他们留宿在自己家里。王准的路过和短暂的停留,让寡妇椿苔产生了一种选择记住此刻的感受。对于剧组的其他

人,甚至是老罗,却并没有想要记住此刻的心态,只是为了完成眼前的一个阶段性任务。椿苔身上展现出的身体脆弱和情绪在家里毫无立足之地、无法表达出来的状态和几近崩溃边缘的隐忍,在大山的包裹下显得无足轻重。

 导演用看似纪录片的主观情感介入,叙事情节的缺席,让影片打开了一扇面向山城生活的窗口。透过窗口,见到的不仅仅是新闻纪录片带来的优美景致,更有这里与城市完全不同的生活状态。当这个来自上海的剧组中,除了王准,其他人都选择住在村委会而离开椿苔家的时候,也许只有王准是想要真正地多体会一点当地的生活。制片人丁宏敏和摄影师度春,以行李放在村委会为理由,推托着离开了椿苔的家,村委会和村民们存在的不置可否的情感上距离,无法逾越地表现出来。

 影片没有刻意地渲染当地的民俗,山林之中的木质结构房屋,年轻的寡妇带着孩子,还保留着不上桌和客人一起吃饭的习惯。寡妇椿苔的扮演者,是曾经在《颐和园》里被大家记着的演员曾美惠孜。曾美惠孜演绎了一个身体克制、心理混乱的椿苔,她看似躲在生活的深处,内心却生存着希望成为主角的渴望。椿苔的形象带着纪录片的真实感,王准对于她来说,就是冥王星的样子,好像有光却是灰蒙蒙的一片,并不明亮。椿苔端着碗的近景,是远离堂屋的,她的身后是老罗带着王准在堂屋吃饭的场景。由于光线的设计,她站在黑暗之中,眼神却看向堂屋里的人,最后聚焦在与自己视线匹配的王准脸上。在城市里来的人看上去是与世无争、风景优美的山区,对于椿苔来说,也许是沉重的物质匮乏和精神孤独。《冥王星时刻》做到了让观众无法区分椿苔的扮演者是一位职业演员还是当地村民,除非他们之前看过曾美惠孜的其他影片。导演用实景拍摄将现实与错觉不知不觉地融为一体,揭示了西南山区和上海城市人与人之间的断层。事实上,整部影片中王准,也始终保持着既对《黑暗传》想要了解却无法真正了解,也是对他所盼望的电影创作想要完成却无法完成的状态。椿苔一方面是传统的,连客人在家吃饭都不上桌的女性,另一方面却是渴望和追随着王准的眼神,这种双重道德外化了她的不安。然而,椿苔的女性气质并没有引起王准过多的关注,大山里艰难的生活条件和剧本创作的困境,似乎远远超过了王准对于其他的期待。椿苔单方面享受着王准的气息,在王准一行人去参加葬礼时候的紧随,她的内心独白转化为削土豆时的动作语言,衬托出她此时的忐忑、紧张与不安。影片将不同地域人与人之间冲突内化,略显压抑地揭示了无法

回避的,不同地区、不同生活习俗下难以调和的文化形态。影片既没有刻意展现王准一行给椿苔她们带来多少大城市的与众不同,也没有张扬巫山和城市不同的民俗风情,而是用实实在在的景色和道路为蓝本,让观众在观看的过程中,做出认知和选择。

影片时刻提醒着观众,这是一部与类型电影营造梦境般的故事完全不同的影片,这是展现生活中令人清醒的状态,看似普通的日常生活引起深思。虽然我们很明确地知道,王准到巫山去寻找《黑暗传》以及《黑暗传》的演唱方式,这本身是影片的一种假设,随着假设带着大家进入山区真实的自然环境当中,对现实的环境的思考不由自主地逼近。实景拍摄的现实与错觉,老罗带着大家去的渝东地区,四省交界,亚热带植被晕染下的山区生活,是王准从来没有见过的。在类似白描的手法下,描摹出一幅西南山区经济状况清晰的图画。当然,这种银幕上的真实是有意设计和表演出来的,并不是真正的现实,而是一种逼真性。这种通过艺术的手段展示"正确或真实的表象,与真相、真实或事实相像或相似"[③]。面对简朴的乡民,王准显得有些复杂,他不自觉地用城市的视角审视山区,有些茫然和负重。

《冥王星时刻》的真正意义,来源于直面现实的自然主义。影片放弃了商业片故事在虚构状态下的寓言式表达,在大自然广阔的空间中,放松戒备之后,人物有可能呈现出与生活中真实最为接近的状态。当代文明的痕迹用意识形态的方式刻印在这片远离现代化的技术和物质生活山区,却又被现代化的思维无时无刻地影响着。现代化思维的目标左右着王准一行,回顾丁宏敏在老罗建议沿着山路向渝东县方向走的时候,曾经以要回上海谈项目为由,希望能够尽早离开大山。影片中看似乏善可陈的乡村生活,却是有着非同一般的故事。《冥王星时刻》聚焦于被经济条件所限的山区,聚焦于人物和周围环境的关系,而不是人物之间的矛盾,在现实和摄影机之间,无形剪辑的镜头语言在影片中被大量运用。王准一行在山路上大量跟拍的镜头,始终保持景深的审美一致性,这种无形剪辑将观众视角和人物的视角融合在一起,令观影的真实感与电影画面语言相得益彰。在商业片中被广泛用来强调节奏与速度的正反打切换的剪辑方式,在《冥王星时刻》被消解,

[③] [英]克里斯汀·埃瑟林顿-莱特、露丝·道提:《电影理论自修课》,余德成译,世界图书出版公司,2016年,第146页。

取而代之的是占用较大比例的固定镜头、长镜头以及跟拍。影片消解了观看时的技术存在感,代之以生活场景的自然感受。

 章明是一位沉思型导演,他经常会让一个场景在银幕上呈现出较长的时间,留给观众感受或者思考。商业影片中快速剪辑的画面往往左右着思维,但章明的影片则不同,他让观众在有限的画框之中,充分感受到空间的呈现,以及人物在画框中的状态。王准意识到自己也许过分依赖《黑暗传》,它只是一首葬礼上的丧歌,并没有其他超越自然的外在力量。少数民族语言,没有记谱,新式葬礼的渐渐流行,成为《黑暗传》渐渐失传的原因。鸟鸣、葬礼上的歌声、老师和孩子的对话,不同的声音渐层混入,王准的川渝山区旅途反而像是做了一场梦。冥王星不过是银河系一颗与其他行星没有区别的星星,自己不会发光,距离太阳又比较远,是人类赋予了这颗星星冥王的称呼,仿佛它也就有了一种不为人知的奇幻力量。

 《冥王星时刻》穿越岁月的风尘,王准寻找的《黑暗传》仿佛要对抗时间的流动,一路跌跌撞撞,消除了真实与幻想之间的距离,将"触感、密着性、邻近感以及设法去理解影像中到底存在哪种不稳定的感觉使得影像得以存在并充满强烈情感"④,氤氲水汽笼罩中的山野,曲折而悠长。

<div style="text-align:right;">(卢雪菲,上海戏剧学院博士研究生)</div>

④ [巴西]小埃利·维埃拉:《感官现实主义:当代电影中的身体、情感与心流》,曹勇、王涛、王坤译,《世界电影》2018年第3期。

第六辑　新人新作

- 青春动画电影《昨日青空》的叙事学分析
- 大时代·小人物

青春动画电影《昨日青空》的叙事学分析
——评奚超导演的动画片《昨日青空》[①]

周艺佳　杨晓林

《昨日青空》口碑爆棚，猫眼评分高达8.5分，位居"同档期上映电影第一"，被评价为"国产青春正名之作"，可以称得上媲美《那些年，我们一起追的女孩》的又一部青春片佳作。与一般的青春片相比，《昨日青空》有着更为广阔的社会背景，无论是人物关系还是情节设定都包含着丰富的社会信息，这使得本片具有非同一般青春片的生活厚度和思想深度。此外，一般的青春片，受中国"影戏观"传统和好莱坞戏剧美学的影响，十分注重影片的情节推进，将叙事重点放到制造和激化矛盾冲突之中，而《昨日青空》则不然，它将叙事重点放在营造故事的意境与气氛上，对冲突的处理内敛沉静，甚至于弱化矛盾或者避开矛盾，将推动故事情节发展的动力，由外在冲突转向内在情感，达到寓浓烈于平淡的艺术效果。

一、缀合式团块叙事结构

《昨日青空》属于典型的缀合式团块叙事结构，几个故事都围绕着同一主题"人生选择"来展开，从而形成了"形散神不散"的艺术效果。李显杰将影视艺术叙事结构分为了戏剧式线性结构、回环式套层结构、缀合式团块结构、交织式对照结构、梦幻结构五类。[②] 可以看出，这是根据单部影片的叙事

[①] 本文为全国艺术科学规划项目《吉卜力工作室动画创作及其在中国的接受研究》阶段性成果（立项批准号：15DC25）。

[②] 李显杰：《电影叙事学：理论和实例》，中国电影出版社，2000年，第328—329页。

结构来进行分类的。纵观近年来国产动画电影创作,大多都是按照时间顺序来组织结构的,属于戏剧式线性结构,"即以单一的线性时间为叙事线索,以事件间的因果关联为叙述动力,追求情节结构上的环环相扣和完整圆满的故事结局"③。而《昨日青空》则不同,它属于缀合式团块叙事结构的一种,"由几个故事片段连缀而成的,它不同于戏剧式线性叙事结构,没有强烈的戏剧冲突和矛盾,每个故事片段都比较完整,每个段落间的因果联系较为模糊,主要是通过内在的情绪和意蕴进行串联。其具体的结构排布如图1所示,其中T线代表时间,P线代表连接线,各团块是构成影片的情节。缀合式团块结构最大的特点就是淡化故事情节,弱化对立冲突,达到一种散文诗化的意蕴"④。

图1 缀合式团块结构模式图

《昨日青空》以成年后的漫画家屠小意为视角切入,回忆屠小意曾经与好友们在一起的高三时光,讲述了六个回忆片段——与转学生齐景轩一起打篮球、与姚哲恬一起出黑板报、去塔顶看夕阳、与好友们去冬游、街机厅风波、为姚哲恬送伞。这些片段之间虽然因果联系不是非常明显,但每件事都表现了屠小意与朋友们之间的友情,以及中学时期那种朦朦胧胧的暗恋。在第一段与转学生齐景轩一起打篮球中,桀骜不驯的少年齐景轩在与别人比赛时,因为没有队友而把一旁不会打篮球的屠小意叫来一起比赛,这也是屠小意与齐景轩友情的开始,二人最终因为默契的配合而赢得比赛。影片第二段与姚哲恬一起出黑板报,这正是主人公屠小意暗恋的开端,他因为出黑板报而和姚哲恬相熟相知。影片第三段去塔顶看夕阳,屠小意、齐景轩、

③ 李显杰:《电影叙事学:理论和实例》,中国电影出版社,2000年,第331页。
④ 袁清卿:《国产动画电影叙事研究(2009—2016)》,宁波大学硕士论文,2017年。

姚哲恬三人因为对各自梦想的追求及高三强大的压力而越走越近,成为好朋友。影片第四段与好友们去冬游,从侧面介绍了齐景轩的家庭状况,并解释了他之所以成为现如今人们眼中"不良少年"的原因,同时也更加坚固了屠小意、齐景轩、姚哲恬、花生四人纯真的友情。影片第五段街机厅风波可以说是整部影片的高潮部分,去街机厅的屠小意、齐景轩、姚哲恬遇到了被人欺负的好友花生,为了帮助朋友齐景轩与坏人打了起来,逃跑的过程中四人走散了,屠小意在寻找他们的时候无意间看到了拥抱的齐景轩与姚哲恬,这将四人之前的友情彻底打破。影片第五段为姚哲恬送伞,这是主人公屠小意自我释怀的一个阶段,他决定放弃高考去追寻自己的梦想,在临走的时候他也明白了齐景轩对自己的鼓励,在心底重拾了自己与齐景轩之间的友情(如图2)。

图2 《昨日青空》叙事结构图

事实上在影片中,叙事学范畴里类型化的青春记忆占据了叙事结构的重心地位,纵观整体的叙事安排,表面上是在叙述主人公屠小意美好的高三时光,但实质却是指向了人类积淀性的深层心理结构需求,换而言之,影片中所有的"内心话语"都弥漫着类型模式化的青春记忆和怀旧情绪。例如因父母离异而造成性格缺失的不良少年齐景轩;对于教育局局长儿子卑躬屈膝的班主任;暗恋自己朋友的女主角姚哲恬等,这些桥段都不啻为"青春片"最常有的故事桥段,而并以此来表现青春时期那种朦朦胧胧的爱情与纯洁无瑕的友情。就此而言,《昨日青空》的叙事深层是关涉友情与爱情元素的青春怀旧主题,传达了人类普遍感伤和怀念的青春、对未来生活和梦想的迷茫、对友情爱情的懵懂,以及社会问题所造成的理想与现实间的矛盾冲突、心理痛苦等。

二、多重叙事冲突

"没有冲突就没有戏剧。"⑤无论是什么叙事结构的影片都离不开冲突二字,影片《昨日青空》虽然如同散文一般淡化了矛盾,但也充满了较为隐晦的冲突和对立,它主要集中于两点,一是主人公和朋友们对于未来的抉择,二是主人公屠小意与朋友齐景轩之间的矛盾。

著名语言学家格雷马斯认为"文本的基本冲突"是由主导因素与负主导因素间的矛盾构成的,在他看来:"主导因素的周围必然存在着一部分与之处于非冲突状态的因素,我们可以将其称为从属因素。同样地,负主导因素的周围也存在着一部分负从属因素,四种因素的交织也就构成了文本的主要内容。"⑥《昨日青空》中的主导因素,就是高考这样一个大的社会环境,具有极强的"中国特色",是其他国家影片无法描绘的,主人公屠小意需要在这样一个强大压力下做出自己人生的选择,而他的好友齐景轩、姚哲恬、花生等则是从属因素。与其他动画电影不同的是,《昨日青空》中没有真正意义上的"反面角色",所有人物的初衷都是为了美好未来而不断努力,即使是"望女成凤"的姚哲恬的父母,以及"急功近利"的班主任陈老师最终目的都是希望孩子们能考进一个好学校,拥有光明的未来。因此影片的副主导因素主要是主人公屠小意对于未来的迷茫和抉择——是和大多数学生一样继续高考? 还是放弃高考去追求自己成为漫画家的梦想? 其从属因素则是班主任陈老师,屠小意和他的朋友们对于未来的抉择是影片的主要冲突。

除此之外,影片还有另外一层冲突关系,即主人公屠小意与朋友齐景轩之间的矛盾。德国哲学家黑格尔认为,冲突是对本来很和谐的情况的一种破坏,但"这种破坏不能始终是破坏,而是要被否定掉"⑦,因为某种契机使冲突化解,重新回归和谐。主人公屠小意因为一场篮球赛与转学生齐景轩相识,并成了好朋友,但这层关系的背后却因为女孩姚哲恬的存在而产生着巨大隐患,尤其是屠小意看到齐景轩与自己暗恋的女孩姚哲恬拥抱在一起时,这层由误会而引发的矛盾最终爆发了,而此时齐景轩也已考上飞行员离开

⑤ 谭霈生:《戏剧本体论》,北京大学出版社,2009年,第45页。
⑥ 周亦琪:《电影〈疯狂动物城〉的叙事学解读》,《新闻传播》2016年第16期,第16—17页。
⑦ 朱立元:《黑格尔戏剧美学思想初探》,学林出版社,1986年,第260页。

了学校,直到后来屠小意决定放弃高考,去追寻自己的漫画梦想时,才发现一直以来默默支持自己的、为自己提供工作室招聘信息的那个人是齐景轩,而非姚哲恬,那一刻他终于释怀了,这层冲突也随之消解。事实上,整部影片就像是一个大社会的映射,它反映出我们现实生活中的种种问题,首先是家庭教育,不同的家庭教育会塑造孩子不同的性格和人生选择,例如姚哲恬的父母都是教授,从小到大她的生活都被安排得有序而紧密,高墙里的人生使她成了大家眼中的乖乖女,一直以来她都默默接受着被安排好的命运,直到齐景轩的出现,让她体验到了另一种可以自己做出选择的生活方式,而齐景轩则因为父母的离异而渐渐成了人们眼中的不良少年,他讨厌父亲的所作所为,心疼母亲的生活,这样的成长环境造就了他孤僻、叛逆、不善言表的性格。其次是班主任陈老师,他就是现实生活中阿谀奉承那一类人的代表,从影片一开始的时候我们就能清楚地看出他的不同态度,迟到的屠小意和花生被他大骂一顿,并用书本敲打他们的脑袋,而面对同样迟到的齐景轩时,他的态度则产生了180度的大反转,显得小心翼翼,充满奉承。此后的影片中他也多次对齐景轩展示自己的关心之情和友好之意,如免费帮他补课、给他礼物让他带回家等,而这一切只是因为齐景轩的父亲是教育局局长,他希望齐景轩能在他的父亲面前帮自己美言几句。最后一对具有代表性的人物则是姚哲恬的父母,他们是现实生活中那些望子成龙、望女成凤的父母的真实写照,他们大多拥有着较高的学历、地位,强势且独断,早早为子女规划好未来的人生路线,却根本不去思考子女们真正想要什么,他们是否喜欢这一切。

这些矛盾冲突看似隐晦而微小,实际上却包含了整个社会的缩影,它可以令每一位观众都能在冲突里找到自己的影子,从而产生一种强烈的共鸣感。随着冲突的逐渐化解,观众们也能从中获得一种释怀,得到新的审美体验。

三、丰富的角色关系

《昨日青空》最大的特点就是人物之间没有强对立关系,每一对看似矛盾对立的关系里,都有着共同的目标,因而矛盾也就在不知不觉中悄悄化解。与此同时影片中的两个"客体"——暗恋对象姚哲恬与"成为一名漫画

家"的梦想,彼此间相互交错,共同推进情节的发展,使故事完整而流畅。

语言学家格雷马斯曾以普洛普的"行动元"概念为基础,分析了文本中的角色关系,并提出了二元对立的三组行动元模式,即主体与客体、帮助者与敌对者、发送者与接受者,主体一般是叙事作品中的主人公,是追求某种人事物的载体,而客体则是这种追求的载体,它可以是人也可以是某种抽象物;帮助者顾名思义是帮助主体克服困难走向成功的角色,敌对者则是阻碍主体达成目标的角色;发送者是一种力量,用来引发主体的行为,接受者是一种信息的接受对象。影片中主要有五个任务角色,他们的关系划分如图3所示。

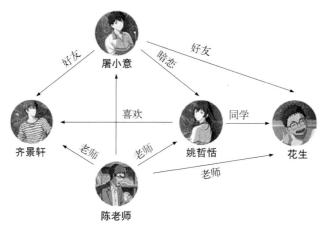

图3 《昨日青空》人物关系图

从"行动元"的角度来看,《昨日青空》的人物关系具有以下几个特点,首先主人公屠小意没有明显的敌对者,即不存在强对立关系,这在以往的影片中是非常少见的,一般的国产动画电影因其商业性,都需要比较强烈的戏剧冲突,因此主角与敌对者间都存在着强对立关系。主角在获得客体的道路上总是会受到敌对者的不断阻挠。例如同月上映的动画电影《阿凡提之奇缘历险》中,主角阿凡提就与敌对者巴依老爷有着明显的对立关系;《嘻哈英熊》中的主角熊爸"大山"与偷猎组织头目蛇王存在强烈的对立关系。而在影片《昨日青空》中,无论是严厉的班主任陈老师,还是望女成凤的父母,他们都有一个终极目标,那就是孩子们能考上一所好的大学,走向更灿烂的人生,这也正是孩子们所期望的,因此从本质上而言二者并无强烈的对立冲突。其次《昨日青空》中的客体实际上有两个,一个是人,即暗恋对象姚哲

恬，另外一个是抽象物，即成为一名漫画家的梦想，这两个客体看似毫无联系，但其实彼此相交错，主角屠小意正是因为会画画而与姚哲恬相识，同时他对姚哲恬那份懵懵懂懂感情也在一定程度上促使他最终成为一名漫画家。最后在影片《昨日青空》中主角与帮助者之间是以团队形式进行的，这一点符合大多数动画电影的设定，即主体在追求客体的过程中会有一个或是多个帮助者进行帮助，而非单枪匹马。主人公屠小意与姚哲恬这对主客体中，起到推进作用的帮助者是朋友齐景轩，而在屠小意与漫画家梦想这对主客体之中，扮演帮助者的则是姚哲恬、齐景轩、花生等一群朋友。

四、结　语

《昨日青空》是一部难得的触及现实题材的动画电影，它使得中国动画创作的格局更加完整，并且有效地促进了大众对于动画理念的一个认识。缀合式团块叙事结构为其打造了"形散神不散"的诗韵艺术效果，隐晦的叙事冲突包含了整个社会的缩影，使得观众能够产生联想与共鸣，而丰富的角色关系也为影片的叙事奠定了良好的基础，可以称得上近年来青春片之特立独行者，为国产动画的多元化发展开拓了一条新路。

（杨晓林，同济大学电影研究所所长、教授、博士生导师；周艺佳，上海理工大学艺术传播专业硕士生）

大时代·小人物
——评何苦导演的纪录片《最后的棒棒》

梁 平

2018年现实题材电影大放异彩,《我不是药神》《江湖儿女》《无名之辈》等作品均取得了票房与口碑的"双丰收"。然而,《最后的棒棒》《大三儿》等现实题材纪录片却遭遇了资本市场的"寒流",未能延续《二十二》《冈仁波齐》等纪录片电影所创下的票房辉煌。《最后的棒棒》作为一部反映城市底层小人物生存状况的独立纪录片电影,虽然制作水平和技术含量有限,艺术呈现也有诸多不足之处,但仍有其独特的文化价值和社会意义。

一、成长与衰老

"棒棒"一词来源于民间,是指靠一根棒子生存的人,代指重庆街头的临时搬运工。改革开放之初,山城重庆特殊的地理环境孕育了一个特殊的行业——山城棒棒军。他们在城市化进程中贡献了自己的青春和力量,然而随着城市日新月异的发展,这个肩挑背扛的行业已日趋衰落,属于他们的时代已成为历史。城市的成长与个人的衰老同时发生。正如《最后的棒棒》电影剧情简介:"爬坡上坎,负重前行的三十多年,数十万棒棒大军不仅挑走了汗水浸泡的年华,也挑走了属于自己的年代。"作为改革开放后第一代农民工进城的典型群体和缩影,他们在大时代的洪流中又该何去何从?

电影《最后的棒棒》脱胎于2015年上线的13集同名剧版纪录片,电影前半部分剪辑于剧版素材,后半部分增加了近几年新拍摄的内容。该片导演何苦由部队军官退役后成为一名棒棒,住进重庆解放碑自力巷53号一栋摇摇欲坠的危房,与几位平均"工龄"22年的老棒棒们同住、同吃、同劳13个

月,记录了这个随着时代变迁正逐步没落行业的劳动者所面临的境遇和生存状态。

电影镜头下,一边是重庆市解放碑商业区的繁华与热闹,一边是距离解放碑直线距离仅 300 米的自立巷 53 号棒棒们恍若解放前的生存环境。城市生机勃勃、日新月异的快速发展与他们日益衰老、佝偻落寞的背影形成强烈的对照。影片主要讲述了老黄、老甘、河南、老杭、大石等棒棒们的日常生活和人生命运。在导演何苦看来,劳动虽然光荣,但在这个世界上没有人发自内心地觉得当棒棒光荣,也没有人发自内心地想当一名光荣的棒棒。然而,自立巷 53 号的棒棒都有必须当棒棒的理由和故事。这些卑微的、鲜有人关注的生命个体,在影片中呈现出丰富、复杂的内里。

作为城市中的人力挑夫,他们的人生卑微、平凡,却又充满了戏剧性。老黄,因地主家庭出身,年届不惑才与同村一个带着三个孩子的丧偶女人组建了家庭。女儿黄梅出生后,为挣钱交违反计划生育罚款,老黄便远走他乡打工三年未归。后来,女人留下三岁的女儿另嫁他人。为挣钱养女儿,老黄来到重庆做起了棒棒。肩挑背扛二十余年,女儿已成家,为帮女儿还房贷,如今已六十多岁的老黄仍没有放下手中的棒棒。一个女人和两个小偷左右了老甘的命运。25 岁那年,交往了五年的未婚妻突然悔婚,老甘决定发奋图强,到重庆当起了棒棒。进城的第一个五年,老甘攒下了一万元,准备开一个小面馆,在从银行回来的路上被人摸了包。第二个五年,老甘攒下了二万五千元,准备盘下一个日杂店,结果又遭遇了小偷。从此,老甘开始相信命运,并乐观地盼望着六十岁鸿运当头的那一天。河南,父亲早逝,母亲改嫁。17 岁的河南离家出走,辗转来到重庆成了一名棒棒。后来,他被小混混挑断了左踝脚筋,落下残疾。如今的河南已年届四十,没有再回过家,也没有身份证。河南并不甘心做一名棒棒,他嗜赌,爱看报,做着一夜暴富的赌神梦,连吃饭的钱都没有,却不忘看报关心世界大事。还有电影中的老杭、大石等,他们没有轰轰烈烈的人生,却有着各不相同的必须当棒棒的理由和故事。

二、坚守与变化

《最后的棒棒》记录了城市最底层小人物生活的艰辛与苦难,却又不止

于"哀民生之多艰"的叹息,它更呈现出了苦难中的坚守、绝望中的希望、人性中的善良,大时代中"变"与"不变"的选择与困境,以及人生的无常和时间的力量。

何苦的师傅老黄,虽生活多艰辛,却有身为劳动者对自己身份和朴实信念的坚守。何苦初当棒棒,第一次跟着师傅出去找活,随手拎着棒子,被老黄郑重地纠正:"棒棒要扛在肩膀上,随手拿着棒棒找饭吃的是叫花子,棍子是用来打狗的。我们手里的棍子,是用来干活的,虽然不一定比叫花子赚得多,但我们是自食其力。"从此细节可以看出老黄对自己职业身份的敬重。靠苦力吃饭,虽然卑微,但与乞丐有本质的区别。"自食其力"是身为一个棒棒最后的尊严和体面。老黄与雇主走失后,守着数千元的货物从下午等到深夜。他谢绝了雇主的100元酬金,只多收了10块钱工钱。老黄说:"我不懂啥高尚不高尚,只认一个理,等了一下午,你要多给10块工钱。"

老黄厚道善良,却不像同为棒棒的大石那样善于改变,懂得顺应时代发展,不断调整自己的业务方向,最终成为这群棒棒中唯一在城市中扎根的人。只是将业务地盘由固守多年的五一路拓展至朝天门,对老黄而言已是不小的挑战,并以失败而告终,更不用说放弃手中的棒棒另谋生路。没有文化,没有技能,衰老生病,甚至连唯一的资本——气力也逐渐失去,这就是老黄们现实的生存境遇。关于改变,与其说这些老棒棒们"只顾埋头拉车,不懂抬头看路",不如说他们没有改变的能力和资本。正如在《看理想》节目中,贾樟柯与梁文道对谈时所言:"这个时代并非所有人都能与时俱进,也不是所有人都愿意,特别是在人情上、人和人之间的关系上与时俱进,或者他们也没有能力与时俱进。"①

然而,相较于大时代快速发展的外力裹挟,影片人物命运所呈现出的变与不变的内在复杂性,可能更令人动容。67岁的老杭是个老实人,人生中多次遭遇被偷和被骗。他因患腿病回乡治疗,却又因不堪承受高额的医疗费用,不得已带着一大堆药品和偏方再次回到自力巷53号当起了棒棒。老杭收了100元假币,努力想要换出去,好不容易找到了一个机会,却被对方识破。面对女雇主的指责,他手足无措,表情复杂、慌乱、尴尬、无助、愧疚……我们常说,"可怜之人必有可恨之处",然而,镜头里可怜的老杭却使我们心

① 《梁文道对谈贾樟柯:我们都是无辜卷入时代的"炮灰"》,"看理想"公众号2018年10月11日。

生慈悲。

老杭这么一个老实人,也有波澜壮阔的历史。改变他命运的不是大时代,是时间。老杭做棒棒的初衷是为了积攒复仇经费,以雪耻夺妻之恨。镇上的流氓对老杭说,只要他出一万元,就帮他杀人。为此,老杭来到重庆,成了一名棒棒。2002年,老杭终于攒够了一万元,就在他准备去和流氓见面的前一天晚上,放在床头的钱被小偷偷走了。第二年,当老杭再次拎着一万元回到镇上时,那个流氓已进了监狱。这些年,他为复仇先后买过三把刀。随着时间的流逝,有一天,老杭发现自己握刀的手抖得厉害。愤怒的老杭,忽然平静了。他说:"杀了人,我也跑不脱,还不是要抵命。"时间比刀子更有力量,消解了老杭心头的仇恨。如今的老杭依然老实,依然可怜,数次在城乡之间往返(没有钱了就再出来当棒棒),但内心的情感却由波涛汹涌的大海渐渐变成涓涓细流。

如上所述,影片一方面呈现出大时代洪流中底层小人物的命运变迁,另一方面也呈现出苦难生活中人性的幽微与光亮。影片中这些棒棒们的生存境遇与都市主流人群的生活虽然相去甚远,但在他们的欢笑与泪水、希望与失望、坚守与变化的故事中,我们照见了自己的生活和人生。

三、情怀与市场

2015年《最后的棒棒》13集350分钟剧版纪录片在爱奇艺上线后,点击量超过两千万,获得观众几乎一致的好评,并以9.7分成为豆瓣最高分国产纪录片。2016年,该片在德国法兰克福首届金树国际纪录片节上荣获最佳短纪录片奖。然而,2018年8月17日,《最后的棒棒》电影版公映后,仅收获100.9万元票房,豆瓣评分跌至6.6分。一部有着高人气、好口碑基础的纪录片,在真正进入院线时却依然遭遇"寒流"。这既与纪录片目前的生态环境有关,也与影片本身存在的一些不足有关。

虽然《最后的棒棒》得以在影院公映,但排片率极低,且大多是凌晨或上午。尽管何苦导演在公映前夕,通过自媒体发表了一封诚恳的公开信,呼吁影院在计算上座率时,充分考虑一下影片的时间段因素。但是,他显然低估了市场的残酷,比时间段更糟糕的是极低的排片率。据猫眼统计,8月17日上映首日,《最后的棒棒》排片率为0.2%,比同档期的纪录片《大三儿》上映

首日的排片率还要低0.3%。其后一周,《最后的棒棒》排片率仅为0.1%,然后就在忽略不计中悄然下线了。极低的排片率致使想看这部电影的观众无法在当地影院看到,甚至出现了为看一部电影而专程赶往其他城市的现象。例如,为看这部片子,一些家长带着孩子从河南、江苏、安徽、上海等地专程飞往重庆,一名高中生和几位同学从辽宁锦州坐火车赶到大连等。与此同时,导演开着租来的面包车、借来的露天放映器材,行程8 000多千米,在小山村和工地上放映了20余场免费露天电影。如此宣发方式,自然于票房贡献不大。

何苦导演的诚意和情怀,我们心存敬意。然而,一部电影仅靠情怀,还不足以面对现实的市场。《最后的棒棒》公映之后,观众评价迅速分化,褒贬不一,与之前13集剧版几乎一致的好评形成较大落差。观众的质疑主要集中于如下方面。

一是导演介入纪录对象的生活。与限制性叙事视角不同,本片的导演既是纪录者,又是纪录对象的一部分,深度参与并在一定程度上影响了被记录者后续的生活。甚至有评论认为导演的苦功用错了方向,何苦非要当棒棒?对此,导演的解释是:"纪录需要时间积淀,故事需要主线人物,棒棒行业流动性大,随时可能退出,容易半途而废。他们站在街头揽活,拍摄势必影响雇主的选择,影响到收入就会排斥镜头。只有成为他们的一员,真心交朋友,才能顺理成章把摄像机带进他们的生活。除此之外,的确没有想到更好的方式。"不可否认,导演的体验式拍摄,"入戏"太深,的确会影响纪录片的客观呈现,但《最后的棒棒》之所以能够打动观众,在很大程度上也得益于导演对拍摄对象的深切理解和悲悯情怀。

二是电影中的"强行正能量"。所谓"强行正能量"在电影中主要体现在两个细节:其一是老黄拖了几年的房产证终于办下来了,镇上的一位工作人员在重庆找到老黄,将房产证交到他的手中时,电影中出现的群众路线教育的新闻背景;其二是电影结尾棒棒们的生活都得到了改善,广播里传出国家领导人关于新时代中国特色社会主义思想讲话的背景声音,并且音量加大。不少观众对导演刻意添加的政治元素表达出不满,这可能也是导致豆瓣评分降低的重要原因之一。导演对此的回应是:"把片尾那段重要讲话背景声音量加大,确实是刻意而为。我只是单纯认为这是历史的足迹,也是记录的责任。纪录片是国家和民族的相册,中国进入新时代是历史事实。再说,片

中多数人物的日子越过越好,也是事实,我不能把白的说成黑的。况且,我的确是根深蒂固地认为,中华民族就是久经磨难、不屈不挠的伟大民族!中国人民就是勤劳勇敢、自强不息的伟大人民!难道我片中呈现的故事配不上这段话吗?"②导演何苦在部队从事多年的电视新闻工作,其赤诚之心令人感佩,但将电视新闻的技术手法应用于电影,表现方式显得生硬、刻意,影响了影片的整体艺术效果和受众的观影体验。另外,该电影在剪辑、配音和画面质量等方面也存在一些不足。

 综上所述,电影《最后的棒棒》虽然有诸多不足之处,但在当下资本为王、利益至上的电影市场中,能有这样接地气、有情怀、打动人心的纪实电影出现,还是非常难能可贵的。2018年的国产电影市场可谓是"小人物"的崛起之年,我们从这些小人物身上,既窥见了一个大时代,也窥见了无名之辈的小我。

<div style="text-align:right">(梁平,上海民远学院讲师)</div>

② 豆瓣电影 https://movie.douban.com/review/9614903/。

第七辑 一片两评

- 《江湖儿女》：在历史反思中抒发人文情怀
- "符号现实主义"与贾樟柯电影的"现实感"
- 对灰暗人生的一声叹息
- 无望中的希望

《江湖儿女》：在历史反思中抒发人文情怀

周　斌

贾樟柯编导的影片《江湖儿女》公映以后，备受各方瞩目，引来众多评论，在获得多方好评的同时，也有一些批评和争议，而该片的票房收入则创造了贾樟柯电影的票房纪录，与其以前的影片相比，无疑赢得了更多观众的青睐。作为第六代导演的代表人物，贾樟柯仍以其独具个性的电影创作显示了旺盛的艺术创造力。该片一如既往地体现了他对社会变革中的现实状况和普通民众生存境遇之关注与思考，并延续和保持了其原来的美学风格。同时，该片又注重在历史反思中抒发人文情怀，并增强了类型意识，从而凸显了一定的艺术新意。

一

《江湖儿女》的叙事时空从2001年至2018年，这一阶段正是中国社会经历了巨大变化的历史时期，社会变革的步履是快速、艰难而沉重的，对社会各个阶层均产生了不同的影响，也带来了不同的生活状况和命运遭遇。影片以此为背景，着重通过斌哥和巧巧这一对情侣在这一历史时期的人生经历、情感纠葛和命运波折，从一个侧面概括反映了时代发展和社会变革给下层民众带来的各种影响及其生活境遇和思想情感的变化，较生动地勾勒和描绘了社会众生相。贾樟柯在谈到这部影片创作的缘起和主旨时曾说："写这部电影的时候我会想到我自己，这几年经历了什么。十几年中国社会变革的剧烈，个人的情感世界里也有很多被摧毁的，但也有许多值得保留的。社会和人都蛮辛苦的，所以就拍了这样一个电影。"

影片对这一段历史的反思既有宏观的展现,也有微观的描写;既有客观的写实,也有主观的写意。例如,我们既可以从影片中山西大同煤矿的败落、普通矿工生活的困窘、三峡奉节移民的搬迁等简略的影像叙事中领悟到时代和社会的发展与变迁所产生的各种影响;也可以从棋牌室、歌舞厅、麻将桌、喝酒仪式、街头斗殴以及在各种场合出现的各类人物的做派、言谈、举止中感受到时代和社会的变化所留下的各种痕迹。影片所表现的"江湖"是一个宽泛的领域,贾樟柯曾对片名作过这样的阐释:"'江湖'意味着动荡、激烈、危机四伏的社会,也意味着复杂的人际关系。'儿女'意味着在变化、变革、乱世之中保持着有情有义的男男女女。"的确,凡有人群的地方就有"江湖",它是社会生活的产物,在不同的时代氛围和地域环境里则会有不同的表现形态。有些人是有意"混江湖",以此来扬名立万,作为自己谋生和立足社会的手段;有些人则在不经意间被裹挟进了"江湖",在挣扎中妥协,在挫折中成长,无论处于何种境况,都始终心怀情义,成为"江湖儿女"中的佼佼者。无疑,在时代潮流的猛烈冲击下,在社会变革的历史进程中,每个人都会面临不同的人生选择,也会有不同的命运结局。但心怀情义者的人生,却是应该敬重的。影片中斌哥、巧巧等人的遭遇、波折和选择,及其思想情感的发展变化,就生动、形象地对此作出了具体注解。

由于一切历史都是个人史的组合,所以影片对历史的反思也具体体现在对一些主要人物的命运遭遇和人生选择进行细致描述与深入剖析等方面,由此既探讨和反思了历史现象的本质,表达了编导对社会现实的看法和各种问题的针砭,也真实而深入地写出了人性的复杂性,向观众传递了多样的人生况味。影片对斌哥和巧巧这一对情侣感情经历的勾勒与思想性格的塑造,就较好地反映了时代和社会的各种元素在其身上的投影。

斌哥曾是县城"江湖"里的黑帮老大,他不但掌管着棋牌室、歌舞厅等娱乐场所,而且还有很多小弟跟随,做派威风。然而,时代的流变让一些更年轻的"江湖混子"向斌哥的权威发出了挑战,于是,在一场严重的街头斗殴之后,受伤的斌哥被判入狱。待他出狱后,昔日的江湖弟兄已哄散,于是他南下奉节,企图在商场上闯出自己的天下。但是,天不遂人愿,他不仅没有成为富翁,反而在酒桌上喝残了自己的双腿。当他无奈之下重回县城后,曾被他无情抛弃的巧巧则不计前嫌收留了他,并千方百计救治了他。然而,当他一旦获得了行走能力时,又不辞而别,悄然离去。作为斌哥女友的巧巧,最初依附于

斌哥，她虽耳闻目睹县城"江湖"里的是是非非，但并未卷入其中。然而，当斌哥在街头斗殴中遇险时，她则挺身而出，拿起斌哥的枪毅然鸣枪镇住了那些"江湖混子"，使斌哥得以脱险。她被捕入狱后没有说出枪的来历，替斌哥承担了责任。她出狱后又千里迢迢到奉节寻找斌哥，但却被斌哥无情抛弃。此后她意欲去新疆谋生，最终却重返故乡。在这一段"行走江湖"长达7 000多千米的路途中，她接触了各种人物，也经历了各种遭遇，这就使她更清楚地认识了社会，更透彻地了解了生活。巧巧曾面对大同郊外的火山群对斌哥说过"火山灰可能是最干净的，因为它经过了高温燃烧"。这些话语既表达了巧巧对火山灰的遐想与认识，也是她的性格在经历各种磨难后成熟的写照。生活的熔炉使她化蛹为蝶，把痛苦化为力量，自由飞舞在自己营造的空间。该片的英文名为"Ash is Purest White"(灰烬是最纯净的白色)，也说明影片注重呈现了巧巧性格中洁白的一面。与巧巧的形象塑造相比，编导对斌哥的思想情感和心路历程的艺术表现还不够清晰完整，故使其形象不如巧巧那样鲜明突出；如他对有情有义的巧巧之背叛就缺乏令人信服的足够依据，因此，这种背叛并非是其性格逻辑发展的必然结果，这一缺陷是令人遗憾的。

由于贾樟柯年少时曾是一名"江湖儿女"，也曾崇拜过强势威武的"大哥"，所以他对影片所描绘的江湖生活及其各类人物是熟悉、了解的。为此，其影片所展现的影像空间和所描写的人物形象是真实生动而接地气的。他的影片给观众更深入地了解社会变迁和下层普通民众的生活状况与思想情感打开了一扇窗户，并提供了较为典型的样本。

二

综观贾樟柯的电影创作，可以说他是一位有社会责任感和人文情怀的导演。从1998年的《小武》到2018年的《江湖儿女》，他的创作生涯与中国改革开放的时代进程与社会变革紧紧捆绑在一起，他密切关注着社会下层普通民众的生活境况和思想情感的变化，并力图通过电影创作来思考、展现和探讨一些被忽略的社会问题，由此表达自己的观点见解，抒发自己的人文情怀。

在他早期拍摄的《小武》《站台》《任逍遥》等影片中，我们可以看到他对于故乡那些生活在社会下层迷茫而无奈的小人物之悲悯和同情，正如他所说："不能因为整个国家在跑步前进，就忽略了那些被撞倒的人。"为此，他对"那些

被撞倒的人"给予了更多的关注和关怀。此后,无论是描写一群来自小县城的文艺青年在世界之窗公园里的表演生涯和理想追求的影片《世界》,还是通过一个国营老厂三代"厂花"的人生经历和情感历程来反映中国社会变迁给普通人的生活带来影响的影片《二十四城记》;无论是通过几个不同身份的普通人走向犯罪或自杀的经历来折射中国社会各种问题的影片《天注定》,还是讲述了汾阳姑娘沈涛一家三代人在时代发展过程中情感波折起伏的影片《山河故人》等,都从不同的角度和不同的侧面叙述了在时代发展和社会变革中一些平凡小人物的故事,在影像展现、情节演绎和人物刻画中体现了浓厚的生活质感和人文情怀。其中对人的尊严、价值和命运的关切,对人类各种精神文化遗产的珍视,对理想人格的肯定和塑造乃是这种人文情怀的具体体现。

贾樟柯的电影创作在题材、人物、情节等方面都有一定的关联,《江湖儿女》讲述的是《任逍遥》和《三峡好人》没有讲清楚的故事,在人物命运和情节发展上有一种延续性。这种延续性也体现了贾樟柯对这些影片所表现的题材、主旨和人物的关注与思考是逐步深入的,他所抒发的人文情怀也是始终如一的。当然,《江湖儿女》还着重表现了"情义",把"情义"作为一种"江湖道义"予以肯定,并主要通过巧巧的人生经历和性格塑造生动地演绎了这种令人感动的"情义"。贾樟柯认为:对于现代人来说,情义成了一种古义。在每个高速奔跑的现代人身上,都应该保留这种古义。的确,在物欲横流、金钱至上的现代社会里,中华文化和中华美学所倡导的一些优良的伦理道德规范不能被丢弃,而应该得到珍视和发扬,其中也包括这种古朴的"情义"。正是对这种古朴"情义"的成功表现和演绎,使《江湖儿女》产生了打动人心的艺术感染力。

《江湖儿女》在类型上采用了黑帮片与爱情片交叉混搭的方式,尽管在影片里这两种类型尚未做到有机融合,黑帮片是外壳,爱情片是内核;但编导类型意识的增强则是应该肯定的,由此也说明贾樟柯的创作正在力图转型,以努力适应当下电影市场发展的需要。贾樟柯的电影创作已经在其熟悉的山西文化土壤上挖了一口深井,并不断从中汲取营养创作出独具特色的作品。我们期待着他进一步开阔艺术视野,在题材内容、人物塑造和类型样式等方面有更多新的拓展。

(周斌,复旦大学电影艺术研究中心主任,教授,博士生导师)

"符号现实主义"与贾樟柯电影的"现实感"
——评贾樟柯导演的故事片《江湖儿女》

刘 春

贾樟柯电影中存在着一个迷人的悖论：他的电影被视为"真实"地表现了当代中国，但同时这种被表现的"真实"又充满着大量的"符号"。如果说依照主流文艺理论的看法，即符号化的艺术往往被视为不真实的、缺乏创新的，那么贾樟柯电影尤其是新作《江湖儿女》，则试图打破以往的教条，以充满象征和多义的"符号"帮助观众深入理解身处其中的时代。张旭东认为，贾樟柯作为陈凯歌和张艺谋的后一代电影人，"其使命是获得一种具体的、不可化约的现实感，以便界定新的电影语言并赋予其实质"①。对于贾樟柯的现实主义影像，笔者提出"符号现实主义"予以概括。本文将梳理影片《江湖儿女》中贾樟柯对于"现实感"的理解，并在此基础上结合影片分析，讨论贾樟柯电影如何忠实地表达出"符号先于生活"的真实，以及现实生活的人对于符号创造性地挪用。

一、现实感：贾樟柯电影哲学的基点

众所周知，贾樟柯报考北京电影学院，源于无意中看到了电影《黄土地》。贾樟柯日后回忆："看了之后，当时我一下子被电影这种方式震惊了！我感到它比我所知道的任何一种表达方式都具有更大的包容性和可能性：除了视觉、听觉，它还有时间性——在这么长的一个时间段里，你可以传达

① 张旭东：《消逝的诗学：贾樟柯的电影》，《现代中文学刊》2011年第1期。

出非常丰富的生命体验来。我想,我一定要去搞电影!"②这种奇妙的艺术体验,某种程度上来自贾樟柯在电影中第一次看到了自己的生活世界,"它所表现的黄河流域、黄土高原——这对我来说就是一个很有感情取向的东西——我是山西人,就是在那一带长大的"③。而在此之前,贾樟柯能看到的中国电影,"差不多都是那种官方宣传片,都是非常保守的电影模式"④。由此理解对贾樟柯构成启蒙意义的陈凯歌导演作品《黄土地》,不在于贾樟柯认同"第五代"的历史寓言与语言艺术,而在于中国电影镜头中,终于出现了贾樟柯所认同的现实。

基于对当时中国电影的不满,贾樟柯决心以电影记录这个时代,"我觉得在我进电影学院的这几年里,我所接触到的中国影片,大致不外乎两类:一类完全商业化的、消费性的;再一类就是完全意识形态化的。真正以老老实实的态度来记录这个时代变化的影片实在是太少了!"⑤贾樟柯对于自己所属的当代中国电影谱系有明确的自觉,"从写实风格上看,我更多的得益于两个中国导演,谢飞(《本命年》)和宁瀛(《找乐》《民警故事》)。中国电影在《本命年》时是纪实的一个高峰,其后是宁瀛的影片。这之间有《秋菊打官司》,但这部影片中纪实成了噱头,内核还是理念化的,不是真实的。纪实应是一种观念性的东西,而不只是形式"⑥。

某种程度而言,贾樟柯电影的出现,意味着当代中国电影以"现实感"为核心的情感结构与电影美学开始变得成熟。贾樟柯对此也有明确的认识,"在我建构自己电影形式美学的时候,这种现实感、自然感是我特别重视的。我在进入电影,找寻电影美感的时候就是这样的。"⑦此种"现实感",在具体的电影语言上,多表现为手持摄影与长镜头的巧妙结合,其精神特质往往被

② 林旭东、贾樟柯:《一个来自中国基层的民间导演》,选自《小武》,贾樟柯著,赵静编,山东画报出版社,2010年,第159页。
③ 同上。
④ 贾樟柯:《捕捉转变中的现实》,选自[美]白睿文(Michael Berry):《光影言语——当代华语片导演访谈录》,广西师范大学出版社,2008年,第171页。
⑤ 林旭东、贾樟柯:《一个来自中国基层的民间导演》,选自《小武》,贾樟柯著,赵静编,山东画报出版社,2010年,第162页。
⑥ 参见汪方华:《贾樟柯谈电影》,《电影评介》2000年第1期。
⑦ 贾樟柯演讲,陈波整理:《寻找电影之美——贾樟柯十年电影之路》,《北京电影学院学报》2008年第6期。

评论归于贾樟柯电影的地方性。⑧ 诚如贾樟柯自述,"因为很少有摄像机会面对像山西这样的世界、这样的环境"⑨。纵观他的创作,多部影片的多个故事都发生在故乡山西,《江湖儿女》也不例外。影片中人物的"江湖"之旅,起步于山西,又复归于山西。正因其并未完全归属于某种文化符号,山西这一夹在东部沿海城市相对"现代""商业"与西部城市相对"传统""保守"之间的中部省份,尤其是省内的小城镇,恰以文化上的其含混多义和发展之路的充满可能,契合并具象了贾樟柯对于时代变化的理解。

贾樟柯谈影片缘起说,"《江湖儿女》中有时代的回忆,小城、爱情,还有我们经历的那些狂暴的时刻。每个人一生中总有一些时刻是重要的。正如英译名:Ash Is Purest White,灰烬是最洁白的。他们的故事如果没有被记录,就像灰烬一样,也就消散了。但是这最容易被消散的部分正是电影去表达的,我们呈现它洁白的一面"⑩。为了用影像挽留最容易被遗忘在生活中庸常又充满诗意的"现实",《江湖儿女》使用了贾樟柯十几年来拍摄积累的六种不同媒介素材,DV、HDV、Digital Beta、16 mm 和 35 mm 胶片,以及数码器材。贾樟柯自道:"不同时代的摄影器材拍摄的画面,有一种浑然天成的时代感……这样做为的是让观众在不知不觉中接受影像介质的变化,继而影响他们的情绪。这就跟岁月对人的改变一样,是在无形中完成的。"⑪这些多年前拍摄的影像素材,散落在新作《江湖儿女》中,一方面成为后者还原时代和影片"现实感"的"依据",另一方面,例如开场公共汽车上那些羞涩质朴又对外界有些无动于衷的人们,类似于《山河故人》中围观新年秧歌演出的人群,都为影片蒙上了一层纪录片的写实意味。《江湖儿女》"在带领我们迅速掠过往日某一时刻的同时,体现出贾樟柯所一直强调的'文献'意义"⑫。

⑧ 参见韩琛:《"电影民工"的"游民电影"——贾樟柯电影与底层中国》,《电影评介》2006 年第 19 期。

⑨ 贾樟柯:《捕捉转变中的现实》,选自[美]白睿文(Michael Berry):《光影言语——当代华语片导演访谈录》,广西师范大学出版社,2008 年,第 185 页。

⑩ 《贾樟柯〈江湖儿女〉曝新海报,流沙倾泻象征时代变迁》,微信公众号"欢喜首映"Huanxi/com,2018 年 8 月 6 日。

⑪ 程晓筠:《专访/贾樟柯:〈江湖儿女〉是对我过去生活的回顾》,微信公众号"澎湃有戏",2018 年 9 月 21 日。

⑫ 刘晓希、饶曙光:《铁打的儿女 流水的江湖——贾樟柯〈江湖儿女〉的诗学分析》,《当代电影》2018 年第 10 期。

二、"符号现实主义"与"现实感"的辩证

《江湖儿女》的"现实感"除了在地性、影像介质等外部技法外,笔者以为,贾樟柯电影"现实感"的内在核心,在于生活世界与总体性的博弈。列维纳斯曾如此批评"总体性","在这个概念中,个体被还原为那些暗中统治着它们的力量的承担者。个体将其意义(在这种总体性之外的不可见者)借给了这个总体性。每一当下时刻的独一性都不停地为某个将来而牺牲自己,而那个将来则被召唤去从每一当下时刻的独一性中提取客观的意义。因为,唯有那最终的意义才算数,唯有那最后的行动才使诸存在者变成它们自身"[13]。回到贾樟柯电影中的人物,他们总是不断地被总体性所伤害,又不断地巧妙"借用"符号呈现出不可侵蚀的生活的质感。正是这种斗争性的结构,支撑着贾樟柯的"现实感"的真实性。

且以《江湖儿女》中的"声音"为例,众声喧哗中自有一份无声而广大的沉默,而沉默又通过"符号"得以赋形。首先众多"声音"中,音量最大的是巧巧父亲通过高音喇叭对工厂管理者经济腐败的控诉。破败的厂区里面无表情的工人,对于喇叭中传出的极具宣传口号性的句子无动于衷,高亢的声音和宏大的语词,迅速消散甚为可笑可悲。影片由此提出国企改制、工人下岗之后,个体的物质以及精神、情感如何归属的时代之问;其次,是《江湖儿女》中来自环境的噪音。街头的人流、轮船的汽笛、街头广场舞的喧闹、建筑工地的嘈杂等,勾勒出时间洪荒中人物所处的生存空间,而这时噪音中突显出的巨大的沉默,则是贾樟柯对抗日常生活中麻木的武器。研究者指出,贾樟柯电影中的噪音"提示着我们身处其中的时代的发展轨迹及暴力性,同时界定着贾樟柯电影的记忆功能,或曰其拒绝忘记的姿态"[14]。谈到《江湖儿女》的缘起,贾樟柯说:"为什么对江湖这么着迷呢?我们一直说我们失去了很多东西,留恋过去的东西。留恋的是什么?是江湖里的浓情蜜意,和真正的

[13] 转引自刘文瑾:《列维纳斯与"书"的问题——他人的面容与"歌中之歌"》,生活·读书·新知三联书店,2011年,第4页。

[14] 张洁:《贾樟柯电影中的噪音、沉默和音乐》,《艺术百家》2010年第2期。

侠义。我特别想拍一部电影将时代洪流里面人的情义。"⑮影片中的"噪音"恰恰是其"侠义"生长的土壤。

最后，同时也是分析历来贾樟柯电影，包括《江湖儿女》视听语言无法忽视的，即是大量流行音乐的挪用。对于贾樟柯而言，流行音乐乃至于流行文化意味着个人的发现。贾樟柯谈到过，"到80年代，人们开始寻找自我的意义，流行文化开始产生。人们开始能享受世俗的生活，最早是来自港台的流行音乐，是流行音乐打破了革命文艺的专制，使文化出现了多元的状态，流行音乐在中国的产生意味着中国人挣脱了集体的束缚，获得了个人的生活"⑯。由此，贾樟柯回忆过一个场景，很有意味：

> 有次我和一帮朋友去我家乡的卡拉OK唱歌，看到一个非常孤独的男人，不停地唱同样的歌。他唱得非常难听，刚开始我觉得很烦，后来时间久了，我看着他唱歌突然觉得很感动。这让我开始对流行文化有一种新的见解。对于在那样艰难的环境里生存的人来说，流行文化提供了一个温暖的归宿，一个让他们自我安慰的地方。⑰

《江湖儿女》中，影片人物命运的第一阶段，贾樟柯就使用了吴宇森《喋血双雄》的主题曲——叶倩文的《浅醉一生》（唐书琛作词，卢冠廷作曲，收录于叶倩文1989年的专辑《面对面》），这是贾樟柯在《二十四城记》后第二次使用这首歌曲。流行音乐本来是最为大众的艺术，但在贾樟柯的电影里经历了一个颇为吊诡的转化，极为精准地标识出人物的精神世界。比如，影片开始巧巧和斌斌的迪厅热舞，背景音乐为彼时人气颇高的劲舞金曲《YMCA》，昂扬充满激情的英文快节奏乐曲配合男女主人公年代感极强的舞姿，剧变中的时代大幕拉开，人物的跃跃欲试与迷茫呼之欲出。又如巧巧出狱后去奉节寻找斌斌，路遇草根歌舞团，歌手荒腔走板、粗犷悲凉又不无真情的《有多少爱可以重来》，对照巧巧伤情无泪的面部表情，精确地描摹出人物的情感状态。巧巧和斌斌们正是通过种种流行音乐中情深义重的符号，来获得

⑮ 《贾樟柯〈江湖儿女〉曝新海报，流沙倾泻象征时代变迁》，微信公众号"欢喜首映"Huanxi/com，2018年8月6日。

⑯ 程青松、黄鸥主编：《我的摄像机不撒谎——先锋电影人档案》，中国友谊出版公司，2002年，第370页。

⑰ 贾樟柯：《捕捉转变中的现实》，选自[美]白睿文（Michael Berry）：《光影言语——当代华语片导演访谈录》，广西师范大学出版社，2008年，第174页。

心灵的安妥。

在对于流行符号的转化中,影片中没有声音的"沉默的大多数",创造性地挪用文化符号,从自我的指认最终完成了自我表达。《江湖儿女》里,类似的例子比比皆是。影片开始时斌斌处理赌债纠纷让手下抬出"关二爷",一方面显而易见揭示出人们对其所代表"忠义"的认可,另一方面关二爷手中的"大刀"则暗示惩恶扬善、赏罚分明的"江湖"道义、规矩,从而对理亏者形成某种威慑,所有在场者正是通过对这一符号的体认和分享、应用,实现其对于"江湖"的归属。

对于贾樟柯影片中流行音乐、动物、飞碟等诸多"符号"的理解,首先在于不能轻率地指责贾樟柯在符号化地图解生活。诚如张爱玲所言,现代人是先看到了海的明信片,其次才看到现实中的海,现代现实生活的真实情境恰恰在于符号先于生活,而非生活先于符号。贾樟柯电影中的现实生活充满着符号,正是这种历史情境的集中反映。

在贾樟柯人物最具生命活力的时刻,他们往往最能挪用并改写符号,并将此转化为自己的语言。《江湖儿女》中,对于符号最具创造性的挪用,就是一场"五湖四海酒"。斌斌将茅台、五粮液、郎酒、汾酒等不同等级的白酒,一起倒进脸盆里,和兄弟们拿杯子舀酒。此时每一种酒的符号性完全被打破,无论茅台还是汾酒都还原为"酒"本身,统一为肝胆相照的"五湖四海皆兄弟"。

在《江湖儿女》中,生活的斗争表现为符号的斗争,但最终符号的关系决定性因素并不仅在于文化层面,更在于符号背后的权力关系。巧巧和斌斌们可以征用民间信仰或香港电影,但是当他们的生活遭遇新的总体性霸权及其派生的符号秩序时,"江湖"面临着致命的威胁。《江湖儿女》的主题其实是"江湖"所喻指的"情义"的失落,整部电影就是"江湖"不断滑落的失败史。而这一切开始于"2001"。

三、"符号现实主义"与具体的人

《江湖儿女》的电影叙事开始于"2001年4月2日",作为三段落叙事,第一段故事大致结束于2001年的冬天。对于当代中国而言,"2001"是一个标志性的年份,2001年11月,在卡塔尔多哈会议上,中国正式加入了WTO组

织,由此开始了中国的全球化时代。自早期作品始,贾樟柯电影对于世纪之交社会各方面、各阶层的巨大变化,保持着持续的热情以及独特的钟情。另一部直接表现2001年的电影,是故乡三部曲的最后一部《任逍遥》,有意味的是里面的男女主人公也叫巧巧和斌斌。

不同于《任逍遥》聚焦时代横截面中的巧巧和斌斌,《江湖儿女》跨越前后十七年,拉长的时间轴上,对于巧巧和斌斌的生活而言,真正的威胁是全球化重新组织了日常生活,也就是生活的"公司化"。斌斌先后和两拨商人合作,第一拨的合作者二勇哥还是在地性的,尽管已经显示出对于全球化的向往,但终究无法长久。斌斌最终只能将二勇哥欣赏的"优雅"国标,转化为与传统民间葬礼格格不入的配以另一时代金曲《上海滩》的舞蹈;第二拨合作者潮州商人林家栋、林家燕兄妹,作为电影中首先说普通话与粤语的外来者,最终切断了斌斌与地方性的关系。在电影第二个叙事段落中,巧巧从大同去奉节寻找跟着林家兄妹做生意的斌斌,而斌斌已经陷在对于"有钱有人"的"成功"的执迷之中。

巧巧从奉节失落返回的火车上,导演似乎"出戏"地安排了一场火车上的偶遇情节。这看似突兀的一幕其实具有高度的象征性。"山西省出资源,四川省出劳动力,找工作应该去广州深圳……"徐峥扮演的克拉玛依男子完全以产业经济学的思维来理解世界,在这种思维中地方的真实性被完全抽空,沦为彻底的经济符号。对照这一全球化新的总体性霸权的象征性人物,巧巧尚有能力拆解,比如以自己真实的"囚徒"身份解构所谓"宇宙的囚徒",但终究无力转化——放弃与该男子同去新疆开始新生活后,巧巧来到了一处真实与虚构交叠的"飞地",既不是真实的新疆(巧巧无力组织自己与地方性的真实关系),也不是符号的新疆(巧巧并没有被全球化的符号秩序吸纳)。这一刻,导演安排巧巧和不可名状的外星文明相遇,同样的逻辑也发生在堪与《江湖儿女》互文的《三峡好人》之中。这里的外星文明并不是地外文明,而喻指着我们当下还无法言说的一种新的文明,象征性地揭示出巧巧这样的人在地方性与全球化之外的无法命名的位置。

巧巧始终拒绝全球化的符号秩序,而斌斌恰恰相反在努力迎合和追赶秩序的降临,"江湖"所蕴含的核心"道义",自然无法纳入全球化的符号秩序。斌斌中风落魄后回到故乡被巧巧收留。巧巧推着斌斌的轮椅散步,两人背后是正在兴建的类似体育馆的巨大现代建筑。镜头拉开后,在不知起

点、终点的环形土路上走着的巧巧最终说:"你已经不是江湖上的人了。"汪晖曾指出,贾樟柯电影的主题是变化,"变化渗透在所有的生活领域和感情方式之中。各种各样的叙事要素围绕着变化而展开,故里正在消失,婚姻、邻里、亲朋的关系也在变异,伴随这个变化的主题或不确定性的主题的,就是对于不变或确定性的追寻。但到头来,找到的东西也在变质,'找到'本身就成了自我否定,或者说,'找'就是自我否定的方式"[18]。从《三峡好人》《山河故人》到《江湖儿女》,贾樟柯越来越凸显着"变化"中的"不变","不变"的核心是"情义","情义"保证着我们最终是具体的人,而不是符号的人。

由此,我们可以说贾樟柯电影里"现实感"核心的东西,就是对于变化中的中国现实的关注,以及对于真实的生活的尊重与凝视,这注定了贾樟柯的电影有一种流逝的诗意。贾樟柯的这套电影美学,以往被直接理解为新现实主义的中国版。贾樟柯也确实频频谈到新现实主义,比如他谈德·西卡:"在德·西卡的电影里,我首先感到的是一种对人的关心——这是最基本的东西,一种对待生活的态度。同样重要的是他赋予了这种精神上的东西以一种非常电影的方式,一种流动的影像的结构——就电影这个本体来说,我从他的电影中学到了怎么样在一个非常实在的现实环境中,去寻找、去发现一种诗意。"[19]贾樟柯也以布莱松的《扒手》来印证自己的"美学偏好","他以一种几乎白描的手法,不事张扬地为你勾勒了一个看上去极其现实的物质世界。但是在这样一个世界的背后,你可以感受到有一种完全形而上的、非常灵性的东西在跃动——这是一种通过日常的生活细节凸显出来的人的精神状态"[20]。但笔者以为,更为准确的描述,不是新现实主义,而是符号现实主义:贾樟柯准确地表现着在地性的具体的人对于符号的挪用、转化及其失败。

在《江湖儿女》中,贾樟柯的态度比之前的作品更为悲观。贯穿贾樟柯这些作品始终的,是从一个个具体的人出发,表达他们所面对的真实的处境。《江湖儿女》的结尾,贾樟柯以符号现实主义的方式准确地表现着在地

[18] 李陀、崔卫平、贾樟柯、西川、欧阳江河、汪晖:《〈三峡好人〉:故里、变迁与贾樟柯的现实主义》,《读书》2007年第2期。

[19] 林旭东、贾樟柯:《一个来自中国基层的民间导演》,选自《小武》,贾樟柯著,赵静编,山东画报出版社,2010年,第175页。

[20] 同上书,第176页。

性的具体的人对于符号的挪用、转化及其失败。这种失败是如此彻底,乃至于电影形式本身被解构,人物最终不是出现在景框中,而是出现在监控中,她的生活彻底被数码化,变成一串可以被捕捉、定位、监控的信息符号。这无疑让人想起也是在2018年首映的徐冰的《蜻蜓之眼》,剪辑内容全部来自公共渠道监控镜头的数万小时录像素材。这是一种彻底的恐怖,当现实完全地符号化,将不再有电影,不再有诗,不再有江湖。

(刘春,上海社会科学院文学研究所副研究员)

对灰暗人生的一声叹息
——评胡波导演的故事片《大象席地而坐》

龚金平

《大象席地而坐》(2018年,导演胡波)有着存在主义的底色,情感基调消极悲观,但又努力在现实的苦闷与颓丧中探询人生的意义与希望。影片选择了几个身处不如意的处境中,深感生活的灰暗与压抑的小人物,让他们在与生活作了一番搏斗与挣扎之后,徒劳地向往着远方,希冀着与当下不一样的生存境遇和精神满足。

严格来说,影片中的这些人物并不是与时代脱节的失败者,不是深陷往昔的荣光与回忆,或者因秉持过去的价值观而与真实的生活产生错位的"失语者",而是一些陷在现实的泥沼中无力自拔,无处可逃的人物,他们对于过去从来就没有什么回味或留恋,他们是对于现实不满,对于未来又没有信心和希望,甚至都不知道理想生活图景是怎样的"游荡者"。

影片中的这些"游荡者",花费了大量时间在街道上游走,在漫无目的地寻找突围之路,但又怀着某些不切实际的愿望自欺欺人地安慰自己。也许,我们可以用"在理想与现实的差距间终究意难平"来概括他们的处境。但是,在这些人物身上,这个"差距"有时是臆想出来的,有时是因为他们过于敏感而自我催眠产生的,有时则是基于基本生活需求无法满足而被强化的。这造成了影片在主题建构上的驳杂性,但也在某种程度上呈现出生活的暧昧多义性。这些人物对"理想"的理解层次不一样,对"理想"的想象方式不一样,但在追求"理想"的道路上却一无例外地缺少力量和方向,只能成为"游荡者"。他们在影片中历经了一天的挣扎之后,也不过发出了对现实的一声叹息。

一、影片中的人物困境

影片的主要人物有四个：韦布、黄玲、王金、于城。这四个人物在身份和处境上其实有一定的差异性，但影片在他们四人身上呈现了一种共通性的焦灼与苦闷，并让他们以某种机缘产生碰撞与遭逢，从而结构起影片的情节框架。

韦布的父亲曾是警察，因为受贿而赋闲在家，脾气变得暴躁，对于生活和家人都充满了怨气。韦布的母亲沉默不语，任劳任怨地在矿上卖衣服。可想而知，韦布的生活环境是困窘而冷漠的，他无法忍受父亲的呵斥和言语羞辱，在昏暗简陋的房子里活得憋屈而无奈。

黄玲的母亲是一位医药销售，与丈夫离婚之后，在一群不怀好意的男人之间周旋，勉力维持生活。由于生活的重压，黄玲母亲对于生活同样怨声载道，对于女儿更是百般看不顺眼，言语上的伤害是家常便饭。在这种尖刻而粗鄙的环境里，黄玲的内心痛苦难以言表。

王金是一位退休老人，虽然有退休金，有自己的房子，但退休金被女儿掌管着，自己落魄到在阳台上安家。雪上加霜的是，女儿女婿为了置换学区房，准备将房子卖掉，让王金去养老院生活。现实对于王金而言是冰冷而绝望的。

至于于城，虽然已经成为小县城里有一定知名度的混混，但身上却没有那种嚣张而狂妄的江湖气息，更没有沉醉在声色犬马、兄弟情深的躁动之中，反而像一位文艺青年一样总觉得生活在别处。于城这种逃离现实的冲动，随着他的朋友在他面前跳楼自杀之后，愈发强烈。当于城用平静慵懒的语气讲述着满洲里动物园那头席地而坐的大象时，他和韦布一样，将人生的希望寄托在那个不知名的远方，投射在那只如行为艺术般表达对于生活的一种姿态的大象身上。

韦布失手将于城的弟弟于帅推下楼梯，造成于帅的死亡之后，影片的几个主要人物之间产生了关联，并推动情节发展：韦布因为恐惧和一直以来对于现实的失望而准备逃亡，但在逃亡之前，他想带上黄玲；因为缺少路费，韦布将球杆卖给王金；同时，于城正在全城"追捕"韦布。

如果用动素模型来概括影片情节的话，我们可以将"主体"设定为韦布，

韦布的"客体"或者说直接动机是去满洲里看席地而坐的大象,深层动机则是逃离不如意的现实,找到理想的生活。影片在这里体现了人物设置上的严谨性,即在几个人物之间找到了精神上的共通之处(都想逃离不如意的现实),从而构成主题上的复调关系。在实现"客体"的过程中,韦布的"辅助者"或者说"帮手"是王金,也包括黄玲,甚至包括于城(因为于城最后放走了韦布)。这个"客体"的"反对者"或者说"障碍",从表面看是于诚,但实际上,于诚的"追捕"并没有对韦布构成太大的威胁。韦布离开的时间被一次次延宕,不仅仅是经济原因,更因为韦布的犹豫、不甘,以及他的天真和固执,甚至是生活的不如意本身。或者说,韦布这样一次逃离不如意现实的努力,被无数的不如意所打断,所阻挠,从而将逃离本身编织进不如意的现实之中,完成对于韦布人生图景的一次精妙隐喻。

影片中的人物都处于困境之中,而困境意味着限制。这种"限制"看起来与物质生活的困窘有关,但其实有着更为复杂多元的内涵。

对于王金来说,如果有钱,他就不用去住养老院,可以用钱买到一个独立舒适的居住空间。对于韦布来说,金钱可以让他的逃亡之旅不那么寒酸窘迫。黄玲也一度认为她活得痛苦的原因是她的家逼仄破败,不仅有漏水的卫生间,还有局促的居住空间,所以她才会渴望住到教导主任家里去,只因为教导主任家里整洁、宽敞、明亮,有着时尚的家具和现代化的气息。但对于于城来说,他对于现状的不满与金钱匮乏没有直接关系,他家境优越,自己又有一定的"江湖地位",根本没有困厄之感。

其实,在王金、韦布、黄玲身上,他们的郁闷根植于他们对于现实的不满,对于理想生活的莫名焦灼,并非金钱的富足可以排遣。例如王金,他痛苦的根源来自女儿女婿的自私、冷漠。这种自私、冷漠不仅体现在两人霸占王金的房子和退休金,让他住阳台,更体现在他们对于王金处境的无动于衷,对于王金精神上的孤独视而不见。影片中有这样一个令人寒心的场景:王金被几个小混混围攻时,女婿从楼上下来,见势不妙,竟然落荒而逃,扔下孤立无援的王金不顾。王金在极度失望之余,也曾去养老院"体验生活",他看到那里的老人眼神中有巨大的空洞,以及被世界遗弃沦为"行尸走肉"的那种绝望和木然。因此,王金对于世界的厌倦并非只是来自穷困潦倒,而是没有温暖和慰藉,找不到自我价值和人生意义的归宿。

同样,韦布和黄玲对于金钱的渴望也并不强烈,只有最低限度的要求,

真正令他们内心荒芜的原因来自身边的氛围,那种缺少关爱和温暖,没有理解和沟通,只有浓重的冰冷和孤独的氛围。因此,概括起来,影片中人物真正的痛苦来自对于现实的不满,但又对改变现状宿命般的无力。

二、影片中人物的突围方式

《大象席地而坐》中,人与人之间没有温情、理解、尊重,无法信任和沟通,只有冷漠、指责、算计和伤害。例如,于城将朋友跳楼的原因归结于女友的疏远;李凯将事态失控的原因怪罪于韦布的强出头;教导主任将声名受损归咎于黄玲。这些人身上缺乏反省的力量与勇气,他们将自身的困境迁怒于世界和他人,从而获得一种心安理得的自我逃避。这使影片中萦绕着一种冰冷而压抑的气息,每个人活得异常憋屈,心中都燃烧着一团火焰,但又找不到发泄的途径。于是,他们游荡,他们用自我安慰的方式逃离并寻找,由此形成了各自的突围方式。

由于在现实中的失败,在家庭中的不受重视,对于自我人生的迷茫,韦布挺身而出为李凯出头,正面迎击学校恶霸于帅,看起来只是一种青春意气和兄弟情义,但未尝不是韦布确证自我价值的一种尝试,是他在毫无意义的人生中找到一丝光亮的努力。这丝光亮,带有自我陶醉和想象的意味,把自己想象得很重要,对于世界和朋友都意义重大。只是,李凯不仅隐瞒了事实真相,还指责韦布强行插手导致事态失控。

本来,影片让韦布被朋友欺骗,可以揭示韦布对于世界和朋友都不重要,也可以证明韦布将人生突围的路径寄托在兄弟情义上有多么虚无。影片却在结尾处让李凯拿着枪来救韦布,这看起来是兄弟情义的一次胜利,也是李凯良知和勇气的回归,但实际上显得虚假而牵强,还导致影片立意上存在难以弥合的裂隙。影片根本没有提供必要的契机让观众看到李凯完成"弧光"的可能性,反而让李凯的挺身而出使韦布此前的仗义有了积极的入世意义。

影片一方面过度渲染人物的颓废、厌世,甚至刻意为人物涂抹上苦情的色彩,另一方面又将人物突围的路径用想当然的方式加以处理,这使影片在人物塑造和情节安排上都带有矫情的意味,削弱了影片的情感力量和启示意义。例如,黄玲对于母亲言语中的刻毒有着内心的拒斥,她时刻渴望逃离

家庭,希望找到温暖与关怀,但是,让黄玲将人生的转机放在教导主任身上这多少有点令人错愕。黄玲是一名17岁的高中生,她与韦布在一起时有着令人诧异的清醒和理智,影片让黄玲仅仅奔着教导主任的房子而想着住过去,这不合常理。影片中的教导主任长相粗俗,气质油腻,为人市侩,完全看不出有吸引少女的魅力。另一方面,这样一位毫无出众之处的教导主任,却有着令人生厌的伪哲学气质以及对于人生莫名其妙的感伤。教导主任对黄玲说:"这人活着啊,是不会好的,会一直痛苦,一直痛苦。从出生的时候开始,就一直痛苦。以为换了个地方会好?好个屁啊!会在新的地方痛苦,明白吗?没有人明白它是怎么存在的。"这番话不仅充满了伪装的深刻与愤世嫉俗,而且对于"痛苦"的具体形态以及"痛苦"的原因并无思考,显得虚假而空洞。

最后,影片中的人物,除了于城受了枪伤无法行动之外,韦布、黄玲、王金一致选择去满洲里看席地而坐的大象。当然,这样的突围在结局上并不令人乐观,王金对此有着清醒的认识,他对韦布说:"你能去任何地方,可以去,到了就发现,没什么不一样,但你都过了大半生了。所以之前,得骗个谁,一定是不一样的。……我告诉你最好的状况,就是你站在这里,你可以看到那边那个地方,你想那边一定比这边好,但你不能去。你不去,你才能解决好这边的问题。"令人困惑的是,如此透彻的王金却任性地带着外甥女一同登上了去满洲里的客车。这除了是王金对于女儿女婿的一种报复之外,恐怕也是自我的一次想象性"涅槃"。毕竟,一辈子生活在"此地",而"此地"又如此不堪,确实该去看看"别处"的景致,以填满"此地"的巨大空虚。

三、影片的成就与缺陷

影片《大象席地而坐》在一天的时间里展开多条情节线索,这些线索之间又有人物关系甚至情节之间的关联,使影片在自然主义的生活场景呈现中又体现了缜密的因果关系。而且,影片大量省略人物背景信息和前史,但放大生活细节以及人物看似无意义的游荡和静默时刻,从而刻意凸显了生活的质朴与粗粝,并体现了一种平静从容的叙事节奏。

在王金面对小狗被一只走失的大狗咬死之后,影片用了大量篇幅表现王金如何与大狗的主人交涉。王金去敲门时,女主人对于王金的丧狗之痛

无动于衷,只热切地关心她的狗,而男主人则又显得粗鲁而蛮横。

> 王金:你们家是不是养了一大白狗啊?
>
> 男主人:在哪呢?
>
> 王金:它咬了我的狗。
>
> 女主人(冲出来):他见到皮皮了?
>
> 男主人:他说是皮皮咬了他的狗。
>
> 女主人:皮皮在哪呢?
>
> 王金:他咬死了我的狗。
>
> 女主人:我问你,皮皮在哪?
>
> 男主人:你怎么证明是我们家的狗咬死了它?(女主人插话:皮皮不会咬其他狗的。)
>
> ……
>
> 男主人:你想要多少钱吧?我跟你说,你去宠物医院的钱我不能出。……你想要多少钱?你的狗值多少钱?

这个场景与情节主线没有直接的关系,影片却以极大的耐心对其进行影像还原,并以隐晦的方式呼应了影片的主题,即这是一个无法沟通的世界,这个世界的冷漠与疏离加剧了人物的精神痛苦,逼迫他们走上逃亡与寻找之路。

按照时间的流逝,影片的情节可以大致进行这样的划分:早晨(介绍几个主要人物的家庭状况、生存状态和主要性格)——上午(韦布失手将于帅推下了楼梯,由此开始了逃亡之旅;王金的狗被咬死,他想去要一个说法;韦布遇到了王金,借到了钱,并将球杆强行送给王金)——下午(韦布看到了黄玲与教导主任在一起;韦布买到了假票;黄玲与教导主任唱歌的视频被人发布在同学群里,并引发教导主任妻子的兴师问罪,黄玲只得离家出走;王金想体现自己的存在价值,将外甥女从学校接出来)——傍晚(于城找到了韦布,并没有为难他;李凯的突然出现,打伤了于城,也导致韦布没有拿到火车票;韦布、黄玲、王金及其外甥女一同坐上了去满洲里的客车)。

可见,影片在编剧上体现出独特的主题表达策略:将全部情节浓缩在一天内完成,使影片在看似松散的结构中又体现了内在的逻辑性,并完成了某种隐喻意味,即一潭死水的生活每天周而复始,除非人物因某个意外而走上

一直被延宕的追寻之旅。或者说,在这一天里,浓缩了某些人一生的精华,却又道尽了某些人一生的痛苦。

影片几乎全程用的是自然光,尤其是内景部分,不以被摄对象的清晰呈现为目标,而以氛围的营造为旨趣。这种用光方式虽然影响了画面的美感,甚至影响了观众对于画面内容的捕捉,但也非常贴切地烘托了人物生活环境的那种黯然。

影片用了大量跟拍长镜头,努力保持一种生活化的自然状态,减少对生活加工的痕迹。在一些固定机位的镜头中,影片大量使用景深镜头,减少镜头切换的频率,降低场面调度的难度。这既节约拍摄经费,也可以保持一种冷静而疏离的观照姿态。由于这种景深镜头经常有一个人物处于失焦的模糊状态,还可以使两个人物在对话时营造出一种异常陌生和遥远的距离感。

对于一些重要的动作场面,影片都放在后景处理,这既降低了拍摄难度,也为画面留下了想象空间,并使影像保持了一种冷峻而低缓的风格,避免因过于强烈的动作场面破坏影片的整体氛围,甚至避免因过于戏剧化的情境吸引观众对于动作场面本身的关注,而忽略了在生活的日常性中找到缓缓流动的意义表达。

在原生态的影像氛围中,影片还为许多意象赋予了独特的隐喻意义,从而拓展了影片的意蕴空间。例如,影片中那头没有正面出场但又活在每个人心中的大象,是一个无法动弹的意象,但又有与生活拒绝和解与妥协的骄傲姿态,是在困顿中依然努力保持尊严的不屈形象,是拒绝以讨好或谄媚的方式赢得生存空间的决绝斗士。正是这些令人遐想的意义,才令影片中的人物对它充满了好奇与憧憬。

影片中还多次出现棍棒的意象,如韦布出场时用胶布缠绕一根擀面杖,准备用来对付于帅,而且这擀面杖还是他父亲曾经审犯人所用。黄玲则在楼下藏了一根铝材质的棒球杆,用来驱赶恶狗,也用来痛打恶毒的教导主任老婆以及毫无担当的教导主任。韦布还在桌球室寄存了一根昂贵的台球杆,这是他最值钱的宝贝。这些以棍棒形状出现的物件,在弗洛伊德的理论中可能与某种男性力量相关,是人物保护自己以及对抗世界恶意的工具。只是,这些棍棒在影片中都无所作为,尤其是韦布的擀面杖和球杆,还包括李凯的枪,都像他们对抗这个世界的一个笑话,只能证明他们的无力,以及他们抵抗之后的彻底失败。

总体而言,影片《大象席地而坐》在一种散漫、随遇而安的状态中将几条情节线索进行精心编织,将人物命运进行映照与复调性呈现,丰富了主题表达的深度:人生的痛苦不仅来自贫穷,不仅表现在直面理想与现实的差距时无法释怀,更包括精神上的麻木与疲惫、内心的空虚与迷茫,在冰冷与乏味的现实中选择沉沦却甘之如饴。

当然,影片并非完美,有时也陷入过分自我沉醉的表达中不可自拔。影片近乎偏执地追求细节的丰富与生活的原生态还原,导致叙事节奏略显拖沓。同时,影片为了保持一种客观疏离的观照姿态,对于人物不愿进行深入的挖掘,导致部分人物的关键信息缺失,人物刻画单薄,行为逻辑牵强(如李凯在结尾处的突然爆发,以及于诚无来由的苦闷)。此外,与韦布、黄玲、王金真实而具体的困境与不如意相比,于城的痛苦过于"空灵"和感性,这影响了影片主题表达的统一性。

影片努力呈现生活的粗粝与冷酷固然值得赞赏,也能无限接近于人物的生存状态以及内心状态,但影片的影像仍有粗糙的地方,许多地方录音技术不过关,杂音比较明显。而且,影片没有很好地缝合纪实性影像与人物对白对于文艺化、故作感伤和深沉之间的裂痕。尤其当那些生活中的小人物突然开始用文艺甚至哲理化的语言表达对于人生的彻悟时,看起来有一种洞察力,有一种深刻性,但未必符合人物的身份和性格,更像是创作者抑制不住的表达欲望需要借助人物之口完成自我表白。

(龚金平,复旦大学艺术教育中心副教授)

无望中的希望

——评胡波导演的故事片《大象席地而坐》

李 欣

2018年2月,《大象席地而坐》获第68届柏林电影节费比西国际影评人奖(论坛单元),最佳处女作特别提及奖,11月,又获得第55届金马奖最佳剧情长片大奖和最佳改编剧本奖,并获评观众票选最受欢迎影片。然而,令人痛惜的是,该片导演胡波却于电影首映数月前的2017年10月12日自杀身亡。围绕影片诞生过程所产生的风波牵动了电影产业链中的种种复杂议题,在此搁置不论。作为一部时长近四小时的电影处女作,《大象席地而坐》绝对是2018年华语电影的一个重要收获。影片通过四个社会边缘人物一天中的经历,呈现出一幅灰暗压抑的人生画卷,它将对生命的哲学思考寓于长镜头美学风格之中,其细腻尖锐的表达深深地触动了诸多观众的心灵。

一、《大象席地而坐》与青年丧文化

丧文化在当下已成为一种不可忽视的青年亚文化,从葛优躺、流泪的咸鱼等一系列丧文化的流行符号中不难感受到,80、90后青年一代面临的社会境遇,价值观念的多元和虚无,靠自身努力难以改变命运的无助,生存的巨大压力,这些现实的困境和压力最终便体现为流行丧文化中面对现实的无力与无助感。影片中人物的生存状态和弥漫的情绪,无不透出一种"丧"的意味,在胡波看来,"一代人有一代人的痛苦,这一代人的痛苦是肤浅和庸俗融入血液","你很难在当代社会找到任何问题的答案。当你试图去了解这世界的各个层面,会发现早已有整套的定论摆在那儿,一切早就有了解释,

连质疑这些解释的解释都有了。自身面对周遭,会有一种无力感"①。《大象席地而坐》中的每个人都面对着生存的困境,每个人都在困惑于自己该怎么办。中学生韦布想帮被校园小混混欺负的朋友出头,却无意中导致对方摔下楼梯死亡,踏上了逃亡之路;韦布的同学黄玲来自单亲家庭,她在教导主任那里寻到了难得的温情,却因与主任的视频曝光而承受了巨大的压力,愤激之下她拿起球棍击倒了教导主任和他的妻子;于城睡了朋友的老婆,发现真相的朋友选择了自杀,为了自保,于城将责任推给情人和前女友,试图躲避良心的谴责……影片中的事件和人物,的确很容易让人想到很多残酷青春类型的电影,但是对胡波来说,他并不认为这是专属于青年阶段的人生困惑,"不该把习惯了某种方式当作跨过了某个阶段"②,在《大象席地而坐》中,"世界是一片荒原","活着就是很烦","我的生活就是一堆破烂,每天堆到我跟前,清理了一块,就有新的堆过来","这世界太恶心了","人活着呀,是不会好的,会一直痛苦,一直痛苦"……这些很丧的感叹从不同年龄、不同身份的人物口中一再说出,这似乎代表了胡波对人生的理解,正如《这个杀手不太冷》中的一句经典对白所言,人生是只有童年才这么苦吗?不,总是如此。

 事实上,大象中成年人的世界同样艰辛,韦布的父亲因受贿没了工作,长期待在家里,靠母亲摆摊卖衣服为生。黄玲的母亲是个医药代表,要陪人喝酒甚至付出更屈辱的代价才能换来订购合同。退休的王金与女儿一家住在狭小的房子里,他只能睡在阳台,而女儿女婿为给下一代买学区房,谋划着把王金赶到敬老院去住,小狗是老人生活中所剩不多的一个寄托,却不幸被大狗咬死。于城虽然看似是个威名在外的混混,却被喜欢的女孩一再拒绝,在父母面前他只能唯唯诺诺,不敢违抗。他的前女友忙着在饭局上跟人谈项目,却没空吃东西填饱肚子。副教导主任婚姻不睦,盼着能顺利调到另一个学校去,却因与黄玲的绯闻视频曝光,一切都完了。面对惨淡现实,他们更多选择的是自觉地顺从、接受,并努力按照一般人所习惯的道路,去追求社会所认可的目标:赚钱、买房、鸡娃……挣扎着生存下去,然而,现实却宿命般地一再戳破这些幻梦。这些追求和选择在韦布、黄玲、于城等人看来,无法被认同和接受,而他们自身那一点可怜的梦想和追求,亲情、爱情、

 ① 胡迁:《文学是很安全的出口》,https://finance.sina.cn/2018-11-21/detail-ihnyuqhi5765819.d.html。

 ② 同上。

友情……也无情破灭。因而,影片中的众生形象大都迷茫孤独,一切行动最终似乎都毫无意义和价值。他们的内心冷漠而绝望。

其实,这种具有颓废色彩的人物形象在每一代人的文学和电影作品中都有出现,例如谢飞《本命年》(1990)中的主人公泉子,贾樟柯《小武》(1998)中的小武等,然而,那些影片中人物的悲剧来自与主流观念的格格不入,影片还是同情并肯定了主人公所追寻的某些价值:人与人之间难得的温情、道义,以及逐渐逝去的传统价值观念等,同时,影片也通过对特定社会历史环境的呈现,试图追问人物悲剧命运的深层原因。与之相比,《大象席地而坐》呈现的却是一个前所未有的荒凉人间,影片也无意去揭示人物命运背后的社会历史深层背景。在胡波看来:"人本身自带所有阶段的人性","比起'增加'生活的重量,我更认同深入当下的觉知,生活本身就是无底洞,不用再添砖加瓦了。"③影片中所呈现的人生世相,便因而具有了一种抽象而普遍的意味。

二、荒诞人生与自我追寻

亲情、爱情、友情……这些温情都是人生的重要支撑,然而,《大象席地而坐》中的人物关系却都被自私和冷漠所充斥。父亲对韦布充满恨意和不满,韦布的大伯与奶奶虽相邻而居,奶奶死了大伯却一无所知。退休的王金被混混缠上,女婿却生怕惹上麻烦急忙关上房门。黄玲的母亲是位单身妈妈,每天忙于生计,深夜方归,婚姻的不幸和生存的艰难使她对女儿缺乏关心,母女之间更多充斥的是戾气怨气而不是温情脉脉。副教导主任和黄玲之间发展了一段暧昧的情意,他告诉黄玲他夫妻不和,要离婚,然而当事情败露,他却气急败坏地把一切都怪罪在黄玲头上,将她赶出门。影片中的人物关系充斥着欺骗、暴力和冷漠,其中并无绝对意义上的好人,身为受害者,也许转身就成了施暴者。例如小说中的于帅,他既是校园霸凌的制造者,也是受害者。韦布的同学李凯一开始是校园霸凌的受害者,但他却利用韦布的信任欺骗了他,最终失手击中于城,并选择自杀。

③ 胡迁:《文学是很安全的出口》,https://finance.sina.cn/2018-11-21/detail-ihnyuqhi5765819.d.html。

影片人与人之间的关系疏离而隔绝，主要人物的行为消解了一切意义和目标。不为正义，不为兄弟情，不为爱情。韦布为李凯出头，但却并不为兄弟情义，也不为正义，他听了于帅嘲笑他爸的话就选择动手，也并非因为自尊受辱，这一切在他心目中都不觉得有什么，他动手只是因为他觉得这就是个流程，他按流程来的。于城与朋友之妻偷情，目睹朋友在眼前跳楼自杀，他并不爱朋友之妻，也并不觉得朋友多爱他的妻子，因而，他并不为此事过多地愧疚自责，事发之后他更多在想如何逃避责任，因此他选择外出躲避一段，并对朋友之母隐瞒了事情的真相。于城为弟追踪韦布，只是因为父母的压力，他弟弟身亡的消息传来，对他似乎也并无撼动，在他眼中，弟弟也只不过是个他并不喜欢的废物。一切都显得无意义，而到满洲里看大象这个目标却变成他们人生中最关心的事，这也使得影片中人物的生活显得荒谬而讽刺。

影片中所呈现的，是类似于加缪笔下的荒诞人生图景，人物的选择和行动看似丧到极致，但其间也体现出了一种在荒谬人生中直面现实、追寻自我的挣扎。影片将荒谬的真相撕给观众，将美好希望消解。韦布、黄玲、王金和于城都想要逃离自己所处的困境，但最终影片借王金之口指出，在哪都一样，最好的就是在这里，面对该面对的。无论是面对现实，还是面对自我，影片中这几个人物都为此付出了自己最大的努力。影片中两个本应是敌对关系的人物，韦布和于城却最终达成了最为默契的理解，于城主动放韦布离开，因为他们两个才是同类，同样孤独，同样试图反抗这外在的强加于他们身上的各种流程，当于城通过韦布看清这一切，他选择了面对现实，对好友的母亲说出自己在场的真相。而李凯，作为一个对照的人物，虽然是韦布的朋友，其实仍然活在他人眼光的幻象中，他的行为的动机，全都是为了不让别人小瞧自己，为了向他人证明自己的勇敢，他的选择因而导致了影片中最荒诞的一幕，在于城已经打算放韦布走时，他却来上演了一出枪击于城救韦布的戏码，这是我们在各种影视剧中习以为常的体现兄弟情义的煽情桥段，在这里却成了最搞笑、最荒谬的情境。片中一共发生了五次死亡，奶奶的死让韦布失去了最后一缕家庭的温情，小狗之死让王金的生活再没了支撑。于城朋友、于帅、李凯三个人都死了，似乎暗示着，他们各自凭着不同的稻草来支撑自己，然而被他们认为是救命稻草的东西，一旦破灭便成为压死骆驼的最后一根稻草。

三、长镜头的电影美学

胡波深受匈牙利导演贝拉·塔尔等前辈的影响,并将长镜头的美学追求贯彻在这部作品中,这也导致其时长达近四小时,远超常规电影,然而,影片丝毫不显沉闷,胡波的精心设计使长镜头成为一种独特而适宜的美学风格。贝拉·塔尔认为,"在一个长镜头内,场景、演员在场面调度中经常发生空间位置变化。因而,长镜头内必然包含着剪辑的因素","拍摄长镜头一定要注意创造节奏"④。贝拉·塔尔的作品"关心人本身及其丰富的心理活动"⑤,形成了一种节奏舒缓、远离戏剧性的独特电影美学。与之类似,《大象席地而坐》的镜头语言克制而简洁,对白较少,音乐也呈现出一种极简的风格。影片运用了大量跟拍长镜头,很多是跟随在人物身后仰拍,这导致影片中出现大量背影的画面,这里面也有制作经费和场地条件限制的原因,据说也是为了避免平拍时路人看镜头而穿帮。以 2 小时 49 分 03 秒开始的一个长镜头为例。之前的情节中韦布发现自己被李凯欺骗和背叛,他鼓起勇气来到医院想要自己打听于帅的消息,却不敢多问,他来到于帅病房所在的楼层,目睹了于城被父母打骂的一幕,他走出医院,又与一群老头因拾毽子发生冲突。镜头开始,中景镜头中韦布走过泥泞的路面,穿过桥洞来到桥下,近景镜头从背后拍摄他在河边静静伫立,吉他伴奏的单调而忧伤的旋律响起,韦布终于忍不住对着垃圾遍布的干涸河道破口大骂,将心中的压抑、愤怒和恐惧一并宣泄出来,一直到他骂完,摄影机才缓缓转至侧面,特写镜头中韦布在流泪,但摄影机却极为克制,无意以正面特写营造煽情效果,2 小时 51 分 12 秒,随着音乐节奏的加快,忧伤哀怨的提琴声加入,韦布擦掉眼泪,扭头离开。幽怨的提琴声还在继续,镜头切至茫茫雪地的近景,这一空镜头承接上一镜头,传递出无尽忧伤。再如 2 小时 37 分 44 秒至 2 小时 42 分 43 秒的长镜头中,王金走进敬老院,镜头缓慢地依次扫过 6 位老人的房间,他们有的坐在椅子上,佝着身子垂着头,有的半坐半躺在床上,有的站在窗前一动不动地望着窗外,有的拿着饭碗和勺子,在房间里机械地来回踱

④ 苏牧、梅峰:《贝拉·塔尔的电影课堂》,《北京电影学院学报》2016 年第 3 期。
⑤ 同上。

步,这段镜头中人物多处于静态,镜头贴着墙壁缓缓前行,大多数时候画面中是黑乎乎一片的墙壁,镜头摇回到王金的近景,他若有所思地拿着球杆往外走,昏暗的走廊里看不清他的表情。这一镜头的确有向贝拉·塔尔《鲸鱼马戏团》中医院暴乱一幕致敬之嫌,然而镜头的缓慢移动营造出一种十分压抑的效果,画面中狭小、昏暗的房间,一动不动的老人一再重复出现,让人一眼便可感受到生命步入晚年的沉闷无望。影片中有大量的长镜头,最长的一个甚至长达近20分钟,但通过精心的场面调度、景别变换和镜头运动,并不令人感到乏味。镜头耐心地一次次跟随韦布、王金、黄玲游走于大街小巷,以最大的克制旁观着人物的遭遇和内心波澜。影片中这一以贯之的默然静观的姿态,传递出对人物最大的尊重和悲悯。

胡波认为:"戏剧性的叙事节奏有着清晰的节拍……节拍和信息量的设计产生了阅读和观影快感,但我排斥这种设计和设计带来的引导。我觉得最有魅力的是事件和事件中间那漫长的空隙,回忆与当下的留白,情节发生后深不见底的空洞,这些对我的吸引力远大于只是叙述情节。有时候连续的跳跃更好,有时停滞下来更好,有时干脆略过那些戏剧点。"⑥影片中的故事本可以以更富戏剧性的方式来呈现,但胡波却有意弱化那些本可煽情的场面,例如影片中于城朋友的母亲来到儿子自杀的楼下,演员最初的表演是撕心裂肺式的,但胡波却要求对方平静,最终呈现在影片中的只是一句语气平淡的台词:太高了。故事将近尾声时,韦布在火车站等候于城发落,于城却出乎意料地要放他去满洲里,混乱中李凯枪击于城后自杀,这一段落胡波用了一个将近20分钟的长镜头来呈现,虽然情节几度翻转,但长镜头舒缓的节奏、演员内敛的表演却弱化了戏剧性高潮,其中可见胡波的美学追求。

四、环境、意象与隐喻

环境是《大象席地而坐》中的一个重要表意元素。影片擅于通过环境元素塑造人物、烘托情绪,并表达关于人生的哲学思考。

与人物灰暗情绪相一致的是,影片中的环境也大多是灰蒙蒙的。影片

⑥ 胡迁:《文学是很安全的出口》,https://finance.sina.cn/2018-11-21/detail-ihnyuqhi5765819.d.html。

取景自河北井陉县,镜头中的井陉是个寒意笼罩下的萧瑟的北方小城,拍摄期间天公不作美,天气晴朗而且雾霾也不见了,为了达到导演心目中理想的灰暗的效果,剧组只能选择在清晨和下午阳光较弱的时候拍摄。影片中人物所生活和出没的环境,如破败的单元楼、凌乱的室内、漏水的厕所、逼仄的房间,狭小的阳台、灰蒙蒙的街道、天空、冷清的小巷、破旧的墙壁、昏暗的隧道、干涸的河道、清冷的风、火车隆隆驶过的轨道、车辆行驶的单调的噪音……既营造出非常真实自然的生活感,又如同人物内心的外化,暗示着他们的生存处境和心理感受。影片中雪地、风雪中迷蒙的街道等空镜头反复出现在不同人物的人生故事中,既实现了不同线索间的转场,又串联起不同人物殊途同归的人生命运,更重要的是,这些空镜头是人物情绪的一种延伸和隐喻,如王国维所言,"一切景语皆情语",无论是韦布在桥下痛骂之后出现的雪地镜头,还是王金看完敬老院黯然离去之后的风雪中道路的镜头,都似乎在寓意着人生之路的艰辛难行和人物内心的绝望荒凉。

《大象席地而坐》表达了胡波对人生富有哲学意味的思考,虽然影片使用大量长镜头,呈现出非常写实化的风格,然而归根结底它又是一个关于生存的寓言。很多镜头中对对话的另一方有意采用虚焦形式处理,构成了影片令人无法忽略的一种美学风格。这一处理似乎也暗示出人与人之间的隔绝。影片有意设置了一些富有象征意味的意象。例如影片中,一只走失的大白狗在街头游荡,主人到处寻找,询问正和朋友聊天的王金,也询问过逃离学校的韦布。黄玲走出家门时,也曾在门口遇到过这只大白狗低声咆哮着,她从楼洞内堆积的杂物中抽出一根棒子握在手中,大白狗转身跑掉了,这一画面暗示了黄玲将要面临的危险,也为后续情节的发展做了铺垫。大白狗这一意象一方面串联起几个人物本各自独立的生活轨迹,也给后面小狗被大白狗咬死,王金和韦布意外地卷入对方的生活,而黄玲则拿起球棒打倒主任夫妻等情节埋下了伏笔。出现在影片中的这只大白狗充满了暴力、非理性的意味,似乎是命运的不祥的象征。类似的还有韦布得罪了于帅,当他来到教室准备坐下时,椅子却突然塌了,他摔倒在地,这一幕似乎也暗示了命运的陷阱正在等待着他。

另一个富于象征意味的意象便是大象了。影片中的人物都面临着生存的困境,而在这时能够给他们一点希望和慰藉的,竟是远方的一头席地而坐的大象,因为这一点共同的希冀,于城决定放韦布离开,让他去实现自己未

能了结的心愿。虽然王金反驳韦布说大象与你有什么关系,即便王金明白,"你能去任何地方,可以去,到了就发现,没什么不一样",他仍然不能拒绝韦布的坚持:"去看看!"无论是自杀者如李凯,还是施暴者如于帅,还是其他挣扎着活下来的人,生命对他们而言似乎并无本质的不同,如同落水狗一般,他们只是试图抓住不同的稻草。"我还能怎么办啊",如同命运的叩门,存在的残酷追问最终使每个人逃无可逃,不得不面对存在的真相,面对自我,但即便如此,当父子情、父女情、母女情、师生情、朋友情、爱情——褪去温情的面纱,如寒冬般冷气迫人之时,命运却奇妙地将四个人的人生勾连起来,这些被侮辱被损害被抛弃的边缘人物,在彼此身上找到了同类之感,不约而同的人生之旅因此有了不期而遇的温情慰藉。尽管这点点温情在如冰天雪地一般荒凉的人生路途中如此微不足道,且短暂易逝,但却使影片闪烁着难得的希望的光辉。"去看看"虽如同刹那即逝的火花,却足以燃亮一成不变的平淡生活,而最终在车灯照射的光晕中,人们逐渐加入踢毽子的行列,而在这一刻,大象的嘶鸣声从黑夜里破空而来。这是虚无的象征,还是希望的召唤?影片就在这超现实的一幕中划上句点。和小说中于城想去拥抱大象却被踩死的残酷结局相比,电影要显得更为含蓄而温情。正如《血观音》中所说,世界上最可怕的惩罚,不是眼前的法律,而是没有爱的未来。胡迁(胡波写作时的笔名)也在《大裂》中写道:"我一直在思考自己为什么会在此处,并在荒原里寻找可以通向哪里的通路,并坚信所有的一切都不只是对当下的失望透顶。"也许,去满洲里的道路,就是这样一条西西弗斯式的道路?

当然,影片也存在不少不足之处,例如,长镜头所营造的客观真实感与文艺化的对白间的反差,令部分场景有出戏之嫌。人物设定同样也有可以推敲的地方,影片中于城的身份设定多少让人觉得有点出戏,因为按照生活的逻辑,这么一个觉得什么都无意义的人物,不可能成为一个能够使唤一帮小混混的大混混。他的某些言语,更像是导演人生哲学的传声筒。

(李欣,上海对外经贸大学副教授)

第八辑　会议综述

- "改革开放 40 年来国产影视创作和产业发展的回顾与展望"学术研讨会综述
- "面向新时代的现实主义影视戏剧创作"学术研讨会综述
- "中国电影导演新生力量研究"学术研讨会综述
- "台湾电影与大陆电影之关系：历史、现状与未来——中国台湾电影研究会台湾电影委员会第三届学术研讨会"会议综述
- 金庸小说影视改编暨武侠影视创作研讨会综述

"改革开放 40 年来国产影视创作和产业发展的回顾与展望"学术研讨会综述

韩 江

2018 年 10 月 20 日下午,上海影视戏剧理论研究会和复旦大学电影艺术研究中心在复旦大学联合召开了"改革开放 40 年来国产影视创作和产业发展的回顾与展望"学术研讨会,本次会议是上海市社联 2018 年度社科热点"一月一会"合作项目。来自复旦大学、上海交通大学、同济大学、上海财经大学、上海社科院等单位的专家学者及研究生 30 多人参加了会议。

上海影视戏剧理论研究会会长、复旦大学电影艺术研究中心主任周斌教授作了《改革开放以来中国电影的变革与拓展》的主题发言,他指出,在改革开放这场中国第二次革命的历史进程中,中国电影有了突飞猛进的变革和拓展。这种变革和拓展主要表现在四个方面,即电影生态环境从封闭到开放,电影创作生产从单一到多元,电影管理机制从计划到市场,电影营销市场从国内到国外。正是通过这样的变革和拓展,中国已成为名副其实的电影大国。但是,中国若要成为真正的电影强国,还有不少问题有待于解决,如果这些问题得不到及时解决,"电影强国"的梦想就不可能很快实现。当下,中国各个领域全面深化改革的各项工作正在持续进行之中,全方位对外开放的新格局也正在加速形成。处于这样的时代环境和社会语境中,中国电影只有适应新时代的新变化,通过进一步贯彻落实《电影产业促进法》,继续坚持改革开放的方针政策,不断增强核心竞争力,加快建设电影强国的步伐,才能在各方面有更快、更好的发展,并顺利完成从电影大国向电影强国的转换和发展。

上海影视戏剧理论研究会副会长、上海交大李建强教授则梳理了改革

开放以来的中国电影理论批评跌宕起伏的发展脉络,若以流变论,大致可以分为三个时期,即:1980年代的压抑性爆发,1990年代的急转直下,新世纪以后的螺旋上升。其间有交叉,有开合,大致的脉络还是清晰可辨的。总结其40年的发展经验和教训,无论对于建设有中国特色的电影理论批评体系还是发展社会主义文化产业都具有启迪意义。

上海影视戏剧理论研究会副会长、上海大学金丹元教授则认为在世界电影史中,科幻片作为重要的电影类型开启了人类想象的门阀,尤其是好莱坞的科幻片凭借精良的技术制作日益风靡全球,成为票房赢家,而中国则是其海外票房的主要贡献者。随着中国电影市场的蓬勃发展,全年票房已突破440亿元大关,但却鲜见中国科幻片的身影,反倒是好莱坞科幻片长期稳坐票房第一把交椅。既然科幻片具有如此强大的吸金能力,中国又同时拥有巨大的市场潜力,那么,中国电影人为何不在此类型上有所斩获,反而好像被"忘却"了似的,令人感到在电影类型的开掘上是一种缺席?金丹元教授通过对科幻片自身魅力的分析和对中国科幻片现状的梳理,找出中国科幻片缺失的深层原因并提出了拓展之建议。

其他参会者也相继作了发言,其中专程从扬州前来参会的扬州大学张书端副教授研究了改革开放40年中国电影中都市空间功能的转换,在改革开放以来的中国都市电影中,都市在电影中的地位和作用经历过一些明显的转变。在改革开放之初的都市电影中,都市仅仅作为故事发生的背景地而存在,并没有成为影响影片叙事进程的力量;而在20世纪80年代中后期之后的影片中,都市成为影片重要的叙事动力,它在较深层面上影响着人物性格和故事情节的发展;进入新世纪,都市本身则成了影片最重要的表现对象。这是由于中国都市化水平的不断发展,同时这也反映了人们在不同历史时期对都市和都市性的不同想象。上海财大徐巍教授梳理了近年来华语电影在叙事上所出现的一种新变化——复调叙事,并分析了其成因和意义。上海交大艾青副教授则梳理了大陆贺岁片从类型到档期经历的转折与发展阶段及其特点,20年来从类型到档期演变的大陆贺岁电影,从最初充当中国电影市场化突破口的角色,上升为对中国电影产业发展具有重要影响力的支柱型、主导型位置,成为改革开放以来中国电影创作与思潮中交织着美学、产业与文化的重要现象。上海戏剧学院卢雪菲博士认为在中国的传统文化中,始终贯穿着托物言情式的,观赏与体验并存的传统审美意象。中国

电影通过影像创作,建构出独特的意象审美和国际文化交流的契机。因此,她尝试,将中国电影创作历程中展现出的传统文化场域沿袭与重构,用三首唐诗中所展现出的中国文化意象,来进行比拟与阐述,走进中国电影的创作意境之中。上海社科院刘春副研究员则追溯了上世纪70年代末80年代初,不乏人性思考、呼应时代思潮,且夹杂导演独特视角和艺术特色的日本电影,在中国的广受欢迎,她认为某种程度上,既依赖于两国文化的"近"可感,也得成于两国国情的"远"可鉴。正是在这样处于变动状态的远近对照中,日本电影在当代中国的流行,成为一种值得关注的文化现象。作为镜像的日本电影,也映照出了当代中国电影的"情感结构"。华东师大沈嘉熠副教授阐述了戏剧表演的叙事性转变,为大家带来了新颖的视角。演员出身的上海大学冯果教授谈的是电影表演,她深入探讨了电影技术对表演的制约,并对此提出了一些自己的看法。研究生薄晓研则认为改革开放的80年代是中国电影创作最为繁荣的年代,恐怖片的生产却跌宕起伏。作为娱乐性极强的电影类型,恐怖片只有在娱乐片被正视和国内电影商业市场成熟的情况下,才出现创作生机。但是以《黑楼孤魂》为代表的恐怖电影一直处在历史的阉割语境下,如何减轻这种语境对恐怖片的影响是解决国产恐怖片创作危机的重要出口。复旦大学龚金平副教授则从历史伤痛、社会反思、民俗奇观、青春记忆四个方面考察了中国"文革"题材电影的40年的变迁,视野开阔。

 此外,周斌教授还提供了《在多元拓展中不断提升美学品格——论改革开放以来国产类型片的创作发展》的论文,供与会者阅读讨论。通过这次研讨会,大家对改革开放40年来国产影视创作和产业发展的情况有了更加清晰的了解和认识。

<div style="text-align:right">(韩江,复旦大学中文系硕士生)</div>

"面向新时代的现实主义影视戏剧创作"学术研讨会综述

向月越

2017年,中国共产党第十九次全国代表大会指出"中国特色社会主义进入了新时代",随着新时代的到来,文化领域也在发生着深刻的变革,2018年影坛出现了《我不是药神》《红海行动》等一些颇有影响的现实主义电影佳作,它们不但创造了电影票房佳绩,也获得了广大观众的好评。这种现象引起了电影理论工作者的研究兴趣。在此背景下,上海影视戏剧理论研究会和复旦大学电影艺术研究中心联合举行了"面向新时代的现实主义影视戏剧创作"学术研讨会,此会议得到上海市社联的支持,被列为"上海市社联第十二届学会学术活动月"项目。这次研讨会于11月18日下午在复旦大学召开,来自复旦大学、上海交通大学、同济大学、上海财经大学、上海社科院等单位的专家及研究生共计25人参加了会议。

研讨会分为两个环节,第一部分为主题发言,第二部分为自由讨论。上海影视戏剧理论研究会会长、复旦大学电影艺术研究中心主任周斌教授首先做了《面向社会现实,表现时代变革——现实题材电视剧创作述评》的发言,他将当前热门的现实题材电视剧分为六种类型,并逐一结合若干作品进行了具体评析,由于电视剧的研究相对稀缺,所以周斌教授的发言开拓了大家的视野,提供了许多新的信息。上海财大徐巍教授则聚焦《内地与香港关于建立更紧密经贸关系的安排》(CEPA)签署后香港现实主义电影的创作,结合一些具体影片对此作了详细分析,探讨了香港现实主义电影创作的一些新特点和新进展。上海外国语大学王庆福副教授从4个方面阐述了当下中国现实题材纪录片的变化:1. 国际化的视野拓展。2. 切入时代的主题构建当代中国主流话语,一系列与当代社会发展相关的重大主题进入纪录片

选题的视野，改变了现实题材纪录片只在社会边缘选题的灰色形象。3. 系列片的规模彰显电视纪录片传播特性，在类型选择上，当下现实题材纪录片以大型电视系列纪录片为主，之所以选择这一类型，是因为大型电视纪录片最适合电视的传播特性，多集系列纪录片的容量最适合表现当下中国现实社会发生的重大主题。4. 新媒体叙事彰显"中国故事"的魅力。新媒体时代，人们的思维更加开放，其对现实题材纪录片的直接影响就是微叙事、互动性，这种方式解构了传统叙事的线性思维方式，为现实题材纪录片讲述"中国故事"开辟更为开阔的空间。复旦大学龚金平副教授则探讨了今年最热门的影片《我不是药神》，他既肯定了影片直面现实的勇气，又指出影片没有我们想象的那么勇敢，那么辛辣，它只是一部触及了中国社会现实的某一个角落，并在这个角落里思考"情与法""利益与良知"等问题的影片，它的诚意和用心大多数时候放在对观众的煽情性冲击上。

本年度现实主义题材的热门影片，除《我不是药神》外，还有一部《江湖儿女》，关于这部影片，与会专家存在着争议，电影学者严敏认为《江湖儿女》所讲述的年代，我国发生了翻天覆地的变化，正如《大国崛起》《厉害了，我的国》等纪录片所显示的，一个强大的中国正在崛起，正在大踏步地实现美丽的"中国梦"，这是举世公认的"光明的现实"，但《江湖儿女》却将光明的现实江湖化，其实质仍然是呈现中国社会转型期的所谓黑暗面。而上海社科院刘春副研究员则从"符号现实主义"的角度，探讨了贾樟柯电影的"现实感"，在《江湖儿女》中，生活的斗争表现为符号的斗争，但最终符号的关系决定性因素并不仅在于文化层面，更在于符号背后的权力关系。刘春认为贾樟柯电影里"现实感"核心的东西，就是对于变化中的中国现实的关注，以及对于真实的生活的尊重与凝视，这注定了贾樟柯的电影有一种流逝的诗意。

另外，上海艺术研究所谈洁副研究员作了题为《"Made in Shanghai"——在地拍摄与现实主义题材创作》的发言，她指出曾经的"上海制造"是中国电影屹立于世界影坛的一块里程碑，是中国电影学派的发源地，闪烁着现实主义的光辉。而近年来，上海地区影视行业生产环节的相对薄弱是有目共睹的，上海更多地被认知为过去是一座拥有电影历史和文化底蕴的城市，如今是一个票仓城市，就电影文化体验方式而言，是一座无差别都市。而对于上海，这座曾经拥有过"东方好莱坞"称号的中国电影制作中心城市来说，上海本土要发展文化产业，打响文化品牌，就必须着力推动

和促进以生产为核心的文化产业活动,以开放和包容的心态,为本土影视文化产业的发展提供有养分的土壤,要将上海的现实交托给创作的实际,上海无须追赶就能在中国整个影视产业版图中永远占有一席之地。卢雪菲博士一直从事电影表演的研究,她独辟蹊径,为我们介绍了梁朝伟的表演风格,她认为已达到了一种诗意现实主义的层次。

会议第二个阶段是圆桌讨论,与会者围绕现实主义创作的话题进行了热烈的自由讨论,大家论及国内电视剧的受众问题、如何正确看待及表现社会黑暗面的问题,以及现实题材与现实主义的区别等问题,各自发表了自己的观点和见解。最后,周斌会长对会议作了总结,会议最终在意犹未尽的热烈讨论中圆满结束。

(向月越,复旦大学中文系硕士生)

"中国电影导演新生力量研究"学术研讨会综述

韩 江

新世纪以来,中国电影的发展十分迅速,电影产量大大增加,电影类型和种类越来越多,电影理论也在不断发展完善。但是针对电影新生代力量的理论研究领域还存在很多空白。理论与创作的不协调会在某种程度阻碍中国新生代电影艺术的进一步发展。因此,加强对中国电影导演新生力量的理论研究就具有很强的时代意义和现实意义。2018年12月23日,由上海影视戏剧理论研究会和复旦大学电影艺术研究中心共同主办的"中国电影导演新生力量研究"学术研讨会在复旦大学光华楼召开。会议涉及的问题有:(1)"新生代电影人"的概念厘清和界定;(2)中国新生代电影的研究方法;(3)地区性新生代导演的探索与研究;(4)作为女性的中国新生代导演和中国新生代导演作品中的女性研究;(5)中国新生代电影的次群体划分与特征研究;(6)中国新生代艺术类电影个案的批评策略研究。来自复旦大学、上海交通大学、华东师范大学、上海大学、上海师范大学等的二十多位学者汇聚一堂,探讨中国新生代导演研究问题。

开幕式由上海影视戏剧理论研究会会长、复旦大学电影艺术研究中心主任周斌教授致辞,他认为:近年来,中国影坛上的新生代导演表现十分抢眼,不少有影响、受关注的好影片都出自他们之手,他们的创作为国产影片提高艺术质量和持续繁荣发展作出了较显著的贡献。已经崛起于影坛的新生代导演是中国电影未来发展的希望,未来国产电影的繁荣发展将主要依靠他们的创作贡献和艺术创新。当下,新生代导演的电影创作十分活跃,但各个导演的生活处境和创作情况有所不同。为此,评论界对青年导演的创作也应该给予更多的关注和重视,应通过评论不仅使更多的观众能了解他

们及其作品,而且还要引导和促使他们能创作拍摄出更多高质量的影片,从而为国产电影的繁荣发展作出更大的贡献。

会议发言分为两个阶段,分别由复旦大学杨新宇副教授和华东师大聂欣如教授主持。在参会者的发言中,上海师范大学副教授、《上海师范大学学报》副编审陈吉认为:针对中国电影新生代力量的研究可以有以下七个研究方向,(1)新生代电影创作者的命名问题;(2)新生代电影创作者的共性和特征;(3)新生代电影创作者的界定标准;(4)新生代电影人对老电影人的传承与发展;(5)新生代导演作品的比较与评价;(6)中国新生代电影在国际视野中的位置;(7)新生代电影创作与批评、理论的关系。上海戏剧学院沙扬副教授则从毕赣、饶晓志等导演出发,探究中国电影的贵州新力量。近几年来,从贵州走出来的电影新人导演以《路边野餐》《地球最后的夜晚》《无名之辈》《你好,疯子!》等几部影片横空出世,他们的影片从根本上讲,不囿于地理、社会、文化的界限,核心都是在表述人类的生存困境,并提供了新的叙事策略,实验了新的声画方式,为中国电影乃至世界电影带来了新的勇气和力量。毕赣导演镜头中的凯里不是独属于贵州的秘境风光,也不是为了乞求观众怜悯或猎奇而存在的老少边穷地区代名词,而是我们每一个人连接记忆与现实的似梦非梦之地。极致诗意的视听时空构造达成了内心世界与外部世界的隐秘连接,造就了国内外银幕上都少见的电影化时刻。毕赣对镜头运动的执着实验和对电影内核的深入追寻,是一条充满风险的荆棘之路。饶晓志导演所选择的喜剧、犯罪片已然成为近年来我国类型电影市场中的翘楚。在剧场界积累丰厚的饶晓志,带着"人的尊严"命题,赋予喜剧以严肃的精神和普世的价值选择,拨开中产危机、中年危机、草根逆袭、卖丧卖惨的"团团迷雾",赢得了广大观众的尊敬。苏州大学文学院博士李兰英认为:新世纪以来,国内女性导演创作的电影其"女性视角"呈现出几个特点:一是女性形象的"类型"塑造;二是对男性社会的反思;三是凝视客体的性别逆转。"女性视角"真实反映了女性自己的历史文化。上海财经大学徐巍教授认为:CEPA签订后香港新导演的创作呈现出两类趋向,即北上合拍与留守本港,由此在电影类型选择上也呈现出鲜明的区别。他还总结了这些香港新导演的四大创作特点。复旦大学电影艺术研究中心副主任杨新宇副教授认为:中国新生代导演存在两个极端,一是由演员转型的导演的电影创作,而他们的创作的独立性有待考究;二是受到欧洲电影影响的以毕赣、

杨超等为代表的新生代电影人的诗电影的创作。

《大象席地而坐》是2018年引起广泛关注的一部艺术电影,本次研讨会也有多位学者对此进行了讨论。复旦大学艺术教育中心影视教研室主任龚金平副教授分别从情节内容、主题建构策略、编剧策略和影像特点来对胡波导演的作品《大象席地而坐》进行分析,具体指出其成就与缺陷。上海对外贸易大学的李欣副教授认为,《大象席地而坐》影片体现了当下流行于青年中的丧文化,以及对荒谬人生的自我反讽、自我追寻却不得结果的生存的寓言。复旦大学戏剧与影视学硕士研究生冯宇嘉认为,通过分析胡波导演的作品《大象席地而坐》的内容,可以帮助我们去理解像胡波这样一个新导演的人生观与价值观。通过展现不同人物生存困境的多样截面以及这些人物在困境中的爆发与反抗,反映时下社会中较庞大群体的心理状态共性。

上海大学刘海波教授和金丹元教授分别为两个阶段参会者的发言进行了点评,他们对每位发言者的观点作了归纳和总结,并阐述了一些自己的看法。最后,上海大学陈犀禾教授和周斌会长分别作了总结发言,会议获得了圆满成功。

(韩江,复旦大学中文系硕士生)

"台湾电影与大陆电影之关系：历史、现状与未来——中国台港电影研究会台湾电影委员会第三届学术研讨会"会议综述

艾 青

"台湾电影与大陆电影之关系：历史、现状与未来——中国台港电影研究会台湾电影委员会第三届学术研讨会"于2018年5月25—27日在浙江师范大学召开，来自北京、上海、江苏、浙江、福建、江西、四川、重庆、云南、甘肃以及美国、日本等多个国家和地区的50余位专家学者参加了会议。本次会议由中国台港电影研究会台湾电影委员会主办，浙江师范大学文化创意与传播学院承办、金华市电影电视艺术家协会协办。

中国台港电影研究会会长、中国电影家协会党组副书记许柏林，中国台港电影研究会名誉会长、中国电影家协会电影文学创作委员会主任张思涛，浙江师范大学党委委员、宣传部部长朱坚出席开幕式并致辞。朱坚部长在致辞中回顾了浙师大影视学科的历史，感谢中国台港电影研究会的信任，在此举办台湾电影专业委员会第三届学术研讨会，他希望相关专业的师生珍惜这次机会，进一步拓宽学术视野，同时希望各位专家为浙师大相关学科建设提出宝贵建议。许柏林会长在致辞中表示，我们正处于中华民族伟大复兴的历史时代，肩负着文化再造的任务和使命。文化再造需要我们既继承中华民族优秀传统文化，又学习借鉴世界优秀文化。当下适用、超越当下的多元文化也有利于台湾电影与大陆电影的相互认知和交流。张思涛会长介绍了中国台港电影研究会台湾电影委员会成立的初心、任务、使命和意义。台湾电影的性质、历史都决定了台湾电影是中国电影不可或缺的重要组成

部分。中国台港电影研究会台湾电影专业委员会是在台湾电影理论研究领域的新力量,希望在各方研究学者的共同努力下,推动两岸电影蓬勃发展。

在大会主题发言阶段,共有五位学者相继发言:中国台港电影研究会副会长兼台湾电影专业委员会主任、复旦大学电影艺术研究中心主任周斌教授在《在历史变革的潮流中分化与融合——中国大陆电影与台湾电影的比较研究》中梳理了各个不同历史时期,台湾电影在中国电影格局中地位、影响和贡献,它与大陆电影经历了显著分化与逐步融合的历史过程。回顾中国电影的历史发展,从中梳理中国大陆电影与台湾电影的互动关系,比较其创作生产的异同,展望其未来发展的前景,有益于推动海峡两岸电影在融合发展的同时保持自己的艺术特色、美学品格和文化内涵。中国台港电影研究会台湾电影专业委员会副主任、南京师范大学文学院孙慰川教授在《论ECFA时代台湾电影的叙事空间建构》中阐述了ECFA时代台湾电影的叙事空间建构,与台湾电影人对台湾身份意义的不断追寻有着密不可分的关系。宝岛在地空间的全方位展示,是台湾电影人逆向全球化、彰显在地行的表达策略;城市形象的行销与本土经验的共享,是台湾电影人确认台湾文化主体性、推动电影市场复兴的具体途径;大陆空间与异国元素的呈现,是电影人兼顾大陆电影市场、彰显全球视野的重要举措。南昌大学新闻传播学院沈鲁教授作了关于《改革开放四十年台湾电影对大陆电影的美学影响初探》的发言,他将改革开放四十年间台湾电影对大陆电影的美学影响分成了改革开放之初、20世纪90年代和中国大陆新一轮电影产业化改革启动以来至今。这三个阶段分别包含了台湾电影美学的"逆时差影响",台湾电影美学影响的三个重要维度"人伦情感""成长主题""新写实",台湾电影的人文关怀与文艺气质的持续影响。上海大学上海电影学院影视艺术系主任程波教授通过《高雄的电影补助政策与在地美学实践》表达了对高雄的电影资助政策、高雄电影中的城市空间呈现、高雄电影的在地美学实践等方面的看法。他认为,高雄电影的在地表达,不可避免地隐含着意识形态的成分。高雄政府倾心经营的高雄电影背后,实际上是反映了这座城市在经济转型期与政治大环境中的焦虑。浙江师大文传学院副教授黄钟军在《2017年台湾本土电影生产状况之观察》的发言中提出了四个关于两岸电影的思考:一是2008年"新台湾电影元年"后,十年间台湾电影有没有复兴;二是2010年ECFA颁布7年,两岸电影合作成效如何;三是2012年后,台湾电影在大陆上映是否有更好的表现;四是2018年两岸"31条惠台措施"发布后,未来台湾电

影如何发展。

下午,参会学者共分了三小组展开了六场激烈的学术论坛。在"作者·类型与比较"论坛,厦门大学文学院博士生鲍士将和李晓红教授合作的《全球化时代语境下社会景观的呈现——贾樟柯"故乡三部曲"与赵德胤"归乡三部曲"的视觉意象比较》从土地、交通工具和服饰等相似的视觉意象出发,比较了贾樟柯的"故乡三部曲"与赵德胤的"归乡三部曲"在相似的意象符号能指层面背后却指涉出全球化时空语境中不同的社会景观。上海交通大学媒体与传播学院副教授艾青在《"老兵返乡"的两岸言说与文化记忆——〈团圆〉与〈面引子〉之比较》中,借用文化记忆理论,对大陆第六代导演王全安和台湾外省第二代背景导演李祐宁出品时间相近的两部以"老兵返乡"为题材的电影,从食物、歌曲与记忆术、"地点的记忆"与"消失的地景"以及创伤记忆的性别视角进行比较分析。赣南师范大学新闻与传播学院讲师刘丽芸《女性身体、乡土空间与历史叙事——新世纪以来海峡两岸客家影视剧研究》在客家女性、女性身体所建构的地理空间以及女性形象刻板化造成历史叙事的丧失等方面考察了新世纪以来海峡两岸的客家影视剧。北京大学中文系博士生黄隆秀在《新鲜·刺激·碎片中的城市男女——近年来台湾电影与大陆电影中的性别气质变化》中分析了近年来以都市爱情为题材的台湾和大陆电影中的性别形象表现,以及由此带出由对性别认识变化所带出的议题,如与消费社会、科技媒介、城乡发展矛盾等的关系。福建师范大学硕士生孙天昊在《心灵的共鸣与感性的体验——大陆和台湾青春爱情片剧作分析与商业模式探析》中以近十年大陆和台湾上映的较有影响力的青春爱情片为例,从剧作分析和商业模式角度反思两岸电影创作的成功与不足之处。北京师范大学硕士生庞盛骁的《隔岸观"火":1980年代大陆邪典电影与台湾"黑电影"比较研究》比较了80年代两岸出现的邪典电影潮流,从政治、暴力、色情的社会宣泄、大银幕上的性别战争以及时代语境等方面分析了特定时代电影类型的确立与其背后的社会潜意识。

在"纪录·现实及其他"论坛,上海外国语大学新闻传播学院副教授王庆福的《在技术与创意的结合中讲述中国故事——航拍纪录片〈鸟瞰中国〉与〈鸟目台湾〉比较》选择中国五洲传播中心与美国探索频道合拍纪录片《鸟瞰中国》与台湾公视制作的《鸟目台湾》为案例,从新闻视角与作家视角、宏观主题与微观内容、"散点透视"与"焦点透视"分析纪录片如何通过技术与创意的结合更好地讲述中国故事。福建师范大学博士生姜常鹏的《微纪录美学:华语纪录电

影的美学新形态》提出了媒介融合背景下华语纪录电影的一种美学新形态——微纪录美学,并从"微内容"和"微形式"两方面阐述了其美学内涵。SMG版权资产中心暨上海音像资料馆馆员余娟的《改造解说——论台湾环保纪录片的画外音策略》以《看见台湾》等七部2000年后创作的台湾环保纪录片作为内容分析样本,结合电影声音理论,考察了其改造"上帝之声"、作者之声、女性之声、虚拟之声等多方面的解说策略。云南艺术学院硕士生吴悦琳的《台湾纪录片〈日常对话〉的在地性与当代性研究》分析了纪录片《日常对话》的母女对话结构形式和对话内容,指出其中的在地性与当代性完满地融合在一起成为台湾纪录片独有的风格。浙江大学宁波理工学院助理研究员张侃侃的《台湾电影佛教元素与论述初探》从近期热度《大佛普拉斯》与《血观音》两部台湾电影的佛教元素作为切入点,阐述了佛教义理与现代人伦的当代台湾电影既延续了"目连救母式"劝诫传统,又从作为现实反面的奇幻到现实内在的奇幻,从比较正向的叙事以佛证人到比较负向的叙事以人证佛的复杂走向。上海财经大学国际文化交流学院徐巍副教授的《凝视、间离与现实批判——〈大佛普拉斯〉的美学诉求与艺术创新》从多重视角的"偷窥"与"凝视"、匿名说话者的"非叙境言语"营造的间离效果,以及电影对现实的批判等角度对《大佛普拉斯》进行了美学分析,指出其对华语电影的艺术创新提供可资借鉴的成功经验。上海交通大学媒体与传播学院讲师苏竟元的《台湾电影中的饮食书写》选取了《饮食男女》《总铺师》《爱的面包魂》三部电影文本,探讨了台湾电影如何通过对饮食文化的描写,赋予其特殊的文化含义,如饮食潮流的更迭与族群差异、本土庶民生活的美食地景、外来饮食文化的异国想象与在地化,并由此达成在地文化景观的符号建构及阐释。

在"合拍·跨地传播"论坛,中国电影家协会、中国文联电影艺术中心副研究员杜巧玲的《少数民族题材电影在台湾的传播与影响研究》从两岸机构的合作推介,文化同源、身份追寻与民族精神培育,以及文化与旅游产业大发展中的少数民族题材电影等方面探讨了大陆少数民族题材电影在台湾的传播与影响。福建师范大学传播学院副教授叶勤的《从"情牵两岸"到"去地域化"——两岸合拍片的一种趋势》以《爱·LOVE》《军中乐园》《闺蜜》《健忘村》四部电影为案例,前两者作为"情牵两岸"题材合拍片,后两者作为"去地域化"合拍片,探讨了其中不同的空间处理。浙江师范大学文传学院讲师杨欣茹的《香港中转与台湾中转——从两部香港〈梁祝〉电影探析两岸三地电

影传播的角色与互动》梳理了1994年和1963年香港两个版本的《梁祝》电影在两岸三地的传播与流行,如香港电影在60年代扮演大陆和台湾交流的中转角色,而90年代台湾在香港粤语电影引入市场过程中对粤语电影进行了全面的国语配音,成为香港电影流行于大陆大众文化的中转角色。浙江师范大学文传学院硕士生潘路路的《台湾动画电影的大陆传播探讨》从台湾动画的本土发展情况、创作样式以及大陆电影市场现状等方面展开,探讨台湾动画电影在走向大陆的市场收效并不如人意的原因。浙江师范大学文传学院硕士生费园的《新工匠、新移民、新族群的身份离散与求证——两岸电影的跨地性书写》利用消费社会学的理论,从消费社会、消费行为以及消费身份三方面展开论述"消费"背后的权力话语与文化隐喻,通过影片中三种身份求证连接起消费与认同的关系,最后就消费与认同的社会文化联系阐释底层民众在异乡的身份认同问题。

在"乡愁·跨地·离散"论坛,首都经济贸易大学文化与传播学院副教授毛琦的《台湾电影理论批评的历史发展阶段及文化特征研究》将台湾电影理论批评发展分为七个历史时期分别进行阐述:新生与萌芽的尝试期、创建与初兴的发展期、现代思潮与美学观念的初步碰撞期、现代主义美学与新浪潮理论建构期、现代电影批评观念与理论转型的兴盛期、从大众视野中心退守学术领地的回归期、传统学院派与网络新锐派并行发展的多元期。西南大学博士生李婕的《从吴语到译注再到电影的演变——〈海上花列传〉的意义生成考察》追溯了《海上花列传》的吴语版本、译注版本与电影版本,以及分析了在这些跨文本流动过程中的意义生成。兰州大学文学院副教授周仲谋的《侯孝贤电影中的大陆乡愁及其文化想象》提出侯孝贤电影中的大陆乡愁经历从浓郁到逐渐退却、隐没再到重新强烈的过程,表现为:通过追忆移民身份讲述祖辈父辈的大陆乡愁;以散点穿插的方式表现对大陆的思念;台湾与大陆历史关系的梳理中呈现大陆形象,并进而阐述了其电影中大陆乡愁的文化想象。成都大学美术与影视学院讲师李婷的《从胡金铨到侯孝贤:中国武侠电影的诗意美学》以诗学理论,论述从胡金铨导演到侯孝贤导演的武侠电影中的中国诗意美学传承,两者均借鉴中国诗意美学——意象和构图方式,来呈现冲淡静默的中国武侠电影之美。上饶师范学院副教授吴凑春的《〈城南旧事〉创作背后的台湾因素》深入历史语境,阐述了1982年《城南旧事》创作背后的台湾因素,包括向台湾示好的统战需要、作者的台湾籍身

份、必须选择"保险"的文学作品、批判旧中国的正确主题等方面。

在"理论·历史及类型"论坛，河海大学公共管理学院新闻传播系讲师贾斌武的《殖民地出身者的悲哀——台湾籍电影人郭柏霖人生影事初探》，挖掘出30年代跨境进入大陆的台湾人郭柏霖的人生影事，指出他的不断跨越殖民地边界和民族边界的电影实践与其"台湾人"身份密切相关，背后实际体现出被殖民者的集体心灵创伤。江西师范大学音乐学院副教授刘勇的《殖民语境中的台湾电影辩士史》聚焦台湾电影辩士的兴衰史梳理，并在日本殖民台湾的历史语境下对台湾辩士的历史意义进行了分析。华侨大学厦航学院讲师林豪的《1930年代台湾纪录片中殖民视角下的台湾农民生活图景——以〈幸福的农民〉为例》分析了现存的台湾日据时期电影——台湾教育会1930年摄制的《幸福的农民》，聚焦电影叙事是如何呈现日本殖民统治时期的帝国权力和话语阴谋。美国弗吉尼亚军事学院现代语言系助理教授马纶鹏在《战后台湾电影的复兴和宝岛性》从台湾中心即"宝岛性"出发，重点分析了作为展映地和外景地的战后台湾电影，对台湾电影复兴乃至变成重要的产业基地的历史意义。浙江传媒学院副教授龚艳的《灵根与自植：1970年代的台湾黄梅调电影》梳理了从越剧《梁祝》到李翰祥的黄梅调电影，再到复归越剧样式的《红楼梦》题材，指出戏曲电影在特定历史时期担当极为重要的文化身份建构介质，回顾1970年代的台湾黄梅调电影可以厘清大陆、香港、台湾在文化传播、承接上的关联和差异。上海对外贸易大学人文社科部副教授王桂青在《谈台湾抗日题材电影的人文视角——以〈吾土吾民〉为例》中以1975年的台湾电影《吾土吾民》为例，着重以人物形象塑造展开了台湾抗日题材电影与大陆相似题材电影的异同比较。上海大学数码艺术学院讲师周倩雯在《李翰祥与台湾电影黄金时代(1962—1973)》中从时代背景、李翰祥与台湾"国联"的关系、李翰祥与台湾影界的交往，以及李翰祥作为实验与先行者抗衡大片厂体制等多方面，阐述了李翰祥是如何参与并深刻影响台湾电影的黄金时代。

在"性别·导演及其他"论坛，中国艺术研究院博士生于歌子的《1949年以来台湾电影中的父权文化表现》分析了台湾父权文化产生的原因在于政治形态与移民文化的合力，并详细梳理了1949年以来不同代际的台湾电影对父权文化的价值判断和展现形式的变化过程及其表现、影响。重庆师范大学新闻与传媒学院硕士生汤雪灏、龚力的《失语、缺位与幽灵：两岸新生代

导演电影中的父亲形象》在"传统父权崩塌—新式家庭关系建立"的语境中考察两岸新生代导演电影中的三种父亲形象:失语失势、死亡被弑、镜子影子,不同程度地对菲勒斯中心主义提出挑战,而新生代导演的创作都指向了在反父权制过程中的创伤。日本名古屋大学国际言语文化研究科博士生陈悦的《空间·视觉·性别——李安华语电影试论》结合影像符码,通过探讨电影中的多元空间下的性别表象,对李安的话语电影文本再次解读,旨在阅读可视化影像的同时,分析归纳出其蕴含在镜头语言体系中的不可视化要素,进而探讨其华语电影所传达出的跨文本文化意义。苏州高新区文化馆主管、苏州大学博士后刘亚玉的《超越历史与现实之外——台湾导演王小棣作品研究》聚焦台湾女导演王小棣,分析了她的作品是如何从社会底层人群观照历史、从当下社会切入现实批判与教益,以及转向性别书写后对生命价值的发掘与重塑。上海对外经贸大学人文社科部副教授李欣的《探寻女性的天空——浅论张艾嘉电影的艺术特色》以张艾嘉的近期作品《念念》《相爱相亲》等为例,探讨她的作品是如何通过女性群像以几代女性命运的参差对照表现女性自我的觉醒,以及近期作品中的性别关系出现的变化。上海大学上海电影学院副教授王艳云的《"中国女人"的为与不为——张艾嘉〈相爱相亲〉的得与失》聚焦张艾嘉的新片《相爱相亲》中对祖孙三代"中国女人"的塑造,寄寓了中国在当下现代化进程中家庭、伦理、爱情的焦虑、困惑和转变,但"中国女人"也成为一个架空的符号失去了应有的质感与力度。

经过一天紧凑又丰富的学术研讨,圆满完成了会议预定的各项任务。在会议闭幕式上,中国台港电影研究会副会长兼台湾电影专业委员会主任周斌教授作了总结发言,他对台湾电影专业委员会连续三年来召开的三次学术研讨会所取得的成绩以及各位会员积极参会的热情给予了充分肯定,认为不仅参会的专家学者在人数上不断增加,而且吸引了一些海外高校的研究者前来参会,他们与大陆、台湾学者一起展开对台湾电影的多元化研究;同时,学术研讨会的议题也逐步深化、研究方法更加多元、新锐。此外,在当下中国电影产业与创作大发展背景以及海峡两岸合作新局势之下,周斌教授对台湾电影研究的未来发展,特别是对年轻一代学者的研究工作提出了新的希望。

(艾青,中国台港电影研究会台湾电影专业委员会秘书长,上海交通大学媒体与传播学院副教授)

金庸小说影视改编暨武侠影视创作研讨会综述

杨晓林　周艺佳

2018年10月30日，金庸在香港逝世，享年94岁。11月2日，中共中央总书记、国家主席习近平对金庸先生的逝世表示哀悼，对其亲属表示慰问。李克强、韩正、孙春兰、黄坤明、朱镕基、温家宝、张德江、李岚清、刘延东、李源潮等同志也以不同方式表示哀悼。"飞雪连天射白鹿，笑书神侠倚碧鸳"，金庸的武侠小说承前启后，影响深远，泽被后世。金庸小说的影视改编，是一个非常有价值的研究课题。

2018年12月16日，第四届中国电影文学学会剧作理论研讨会在同济大学举行，研讨主题是"金庸小说影视改编暨武侠影视创作"。会议由中国电影文学学会剧作理论委员会主办，《中国作家》（影视版）、《民族艺术研究》、《电影新作》协办，同济大学艺术与传媒学院、同济大学电影研究所承办。开幕式由同济大学电影研究所所长杨晓林教授主持，同济大学艺术与传媒学院党委书记张艳丽、中国电影文学学会剧作理论委员会主任周斌教授、中国文艺评论家协会副主席毛时安研究员、《民族艺术研究》副主编彭慧媛、《电影新作》编辑部主任史志文分别在开幕式上做了热情洋溢的致辞和发言。分场研讨分别由周斌教授、毛时安研究员和尹晓丽教授主持，厉震林教授、张阿利教授和卢炜教授进行了点评，会议闭幕式由周斌教授总结发言。来自中国电影文学学会、中国文艺评论家协会、陕西电影家协会、上海星洲文化传媒公司、复旦大学、上海交通大学、同济大学、上海大学、东华大学、上海戏剧学院、上海财经大学、上海师范大学、上海理工大学、上海电影学院、上海蒙太奇文化艺术学院、西北大学、厦门大学、浙江传媒学院、渤海大学、上饶师范学院、赣南师范大学等二十余所高校和科研院所的专家学者

和研究生参会。

本次研讨会就金庸小说影视改编研究、金庸影视传播与接受研究、金庸影视的版本研究、金庸影视比较研究、相关武侠影视研究以及其发展前景六个方面进行了研讨与交流,鉴于不同年龄段学者对金庸作品的认识有"代际"之异,因而会议大致以年龄分为三部分。

一、50、60后学者谈金庸:金庸小说与时代记忆

对于五六十年代出生的人而言,金庸小说是他们共同的时代记忆,那时还没有电视剧电影,人们接触武侠世界都是从报纸和小说开始的,金庸作品仿佛有一种神奇的魔力让人痴迷。正如毛时安研究员所言:"金庸小说一看就停不下来,欲罢不能。那时候我就知道这个武侠小说是一个阅读的'毒品',一上瘾就欲罢不能。"他认为,21世纪可以简单概括就是无序失衡,世界失去了原有的秩序和平衡,同时这个世界充满了撕裂感和不确定性,这个世界确确实实需要我们武侠小说来提供有当代性的英雄、有当代感的英雄。而金庸小说无疑是因为顺应并满足了这种大众心理需求才广受欢迎。

复旦大学电影艺术研究中心主任周斌教授指出,金庸作品在华人世界影响巨大,创作成就迄今为止尚无人超越,其作品属于中华文化宝库中的一份优秀遗产。根据金庸武侠小说改编的影视剧也同样产生了很大的影响,受到了广大观众的喜爱与欢迎,具有长久的美学生命力。作者突破了通常武侠小说的套路和局限,尽可能在小说创作中书写人性、描绘人生并努力塑造出众多不同个性鲜明的人物形象,并注重通过他们的传奇经历和性格刻画来抒发自己的人生理想与人文情怀,表达作者对社会历史的看法与评价。

作为60后学者代表,陕西电影家协会主席、西北大学张阿利教授认为,金庸的作品能够让人感受到侠义恩仇,潇洒江湖,尤其像《射雕英雄传》,是一代人对于金庸的集体记忆,对于中国电视机的普及起到了很大的作用。金庸对中国文化,尤其是大陆文化的回归和引领奠定了很好的基础,金庸在那个时代对社会的影响刚好契合了改革开放政策,是一个重要的文化标识。金庸不光是给我们一种文化的体验,更多的是一种时代精神的折射,我们对金庸的研究多为文化文本上的研究,而哲学上、社会学上的研究需要不断拓展和提升。

上海戏剧学院电影电视学院院长厉震林教授点评时指出，老师们的发言让我觉得金庸小说的价值得到了进一步提升，我们理论评论的价值就在于此。我们基本上是从文化的角度进行探讨：从文化美学到王阳明哲学，从当代文化与金庸文化的互文关系到金庸武侠电影的诗性特征，从金庸小说的武打到电视剧中满足不同媒介文化读者的武场，讨论非常丰富。

上海蒙太奇文化艺术学院院长、复旦大学张振华教授认为金庸小说是新武侠小说，它最重要的一点就是注意结构，把原有的一些规则进行重组、创新，解放了想象力。金庸有着厚实的古典文化基础，并且十分尊重传统，虽然小说从大体上而言还是章回小说的写法，但其风格十分不同。作品中蕴含着相当深厚的历史学功底，构思千变万化，情节曲折，没有受线性叙述的束缚，尊重传统却不被传统文化所束缚，体现出很独特的创新性。

同济大学艺术与传媒学院蒋原伦教授认为金庸是他那一辈的小说家文化人中在电视剧这个领域中被改变翻拍最多的一位作家（还不包括电影），因此金庸活在今天的电视剧中。而对于金庸小说一再被翻拍有诸多原因如情节、人物、历史、地域等，最重要的原因之一是小说中的武打场面，即为视觉文化的拓展提供了空间想象力。现代的电子高科技给武打的拍摄提供了充分的表现空间，使得影视剧在视觉文化的丰富性上得到很大的拓展。

彭慧媛编审认为金庸的小说是镶嵌在中华历史发展的脉络之中，每部小说几乎都有时代背景，并且充分挖掘这些历史背景中的时代内容，使这些作品有了坚实的根基。金庸还借助这些武侠之口，对历史进行了充满正义感的评判，而根据作品改编的影视剧也很好地继承了这一传统，佛教文化及其价值观都有着很好的表现。武侠从他诞生的那一天起就是属于平民阶层的，武侠理论实际上就是用民间社会用于规范人际关系的道德标准，是一种情义伦理，它不仅与儒家的思想结合，还与道家的各种思想结合，是一个不断在包容的文化。

上海星洲文化传媒公司董事长、制片人曹刚认为，我们的学术研究和影视创作实践应该更加紧密贴在一起，甚至走在最前面，起到引领作用。金庸小说改编拍摄更多是从技术层面有所提高，故事内容真正有突破的不多。金庸在新的时代怎么样改编怎么样创作还是有需要深入探讨的，如若在这一方面有所引领，才是真正地对金庸小说理论研究作了贡献。

二、70学者谈金庸：因为看影视，所以读小说

对于70后一代的人来说，认识金庸多是从影视剧开始的，随着电视机的普及，人们从荧幕中了解了金庸笔下的精彩江湖，然而影视剧所呈现的爱恨情仇引发了他们对原作的向往，于是很多人又会找原著再细细品读，因而70后对于金庸武侠的认识是一个从影视到小说的过程，这也是一个伴随他们成长的过程。

张艳丽书记认为，人们痴迷金庸创造的江湖，刀光剑影，快意恩仇，痴迷金庸小说里丰富的情感世界，他不止写爱情、他写撕心裂肺的亲情，写荡气回肠的友情，而且写魂牵梦绕的乡情，写向死而生的家国情怀。他字字有情，字字真情。作为文艺工作者，要创作有温度、有筋骨、有正气，展现真实、立体、全面的中国，提高国家文化软实力、让观众们感受到真善美的作品，以文化自信来推进文化强国建设。

浙江传媒学院电视艺术学院院长卢炜教授则是创新性地将金庸与王阳明的心学实践做了对比研究，认为王阳明和金庸二人的人生轨迹有相似性，并将金庸对于武侠小说的认知分为三个阶段，即体验、情怀与自我革新，最后得出金庸实际上一直在实现着王阳明心学的历程，从刚开始的认知到后来的知行合一，在"知"和"行"当中辩证地认知。

同济大学艺术传媒学院副院长王冬冬教授认为，金庸的武侠影像诗性来源有二：一是在故事文本层面上开展了深刻革新与人本主义探索，更接近存在问题。同时通过江湖故事的非有机叙事呈现，构建时间，彰显诗性，导向电影本质。二是在影像风格层面上充分展现武侠电影的身体魅力，彰显动作本身的梦幻性。强化动作的因果逻辑，而非叙事动机，展现镜头内人的动作，此举更符合电影本性，因此更具诗意。基于此，金庸的武侠电影得以去蔽呈现，诗意盎然。

渤海大学艺术与传媒学院副院长尹晓丽教授认为，金庸早期的作品充满了英雄主义色彩，体现了儒侠主义的确认。从上个世纪90年代以来新武侠电影的出现以后，对儒家文化进行了呈现，其中包括对儒家文化的一种解构，它表现在这一时期的电影用全新的电影语言和手段构建了一个多元化格局，更加贴近时代精神，符合现代人审美。这种电影有一种奇观化的效

应,甚至有一种魔幻化、科幻化的倾向。新武侠电影中儒家文化的现代性表达与重构,主要表现在三个方面,一是把忠君的形象指向现代民族国家的变化,用国家的变迁来反映出人物的困惑,二是重塑中国传统人格的魅力,三是把日常化的审美渗入武侠片的创作之中。

广州大学影视编导系主任杨世真教授在发言中质疑将民族文化元素、中国传统电影美学(主要是"影戏说")视为胡金铨武侠电影世界性影响力的主要原因,他认为真正的原因在胡金铨奉行的"电影技巧至上"观念。胡金铨不但全面理解与掌握了世界电影语言的一般规律,并且在实际创作中有所突破与创新。要讲好中国故事,导演必先掌握电影语言基本功,而不是靠堆砌民族文化符号或本身并不成熟的"影戏说"。

上海财经大学徐巍教授指出,文学经典改编所面临的挑战有三个方面,第一,经典文本是否具有当代的可诠释的空间;第二,经典文本是否可以实现其艺术性的当代转换;第三,经典文本是否可以为当代受众所理解和接受。而金庸小说成为经典主要有三个原因:其一金庸文本具有自主性和开放性,为后面的改编者提供了自由诠释的空间,其二金庸小说改编通常有两种思路,一是忠于原著,二是奇观化的改编以及金庸小说本身文体的传统性和当代性;最后是金庸小说具有大众性和经典性。

复旦大学电影艺术中心副主任、杨新宇副教授指出,邵氏电影中华气息浓郁,国家民族根性坚定,对于唤起海外华人的国族情怀,产生过深远的影响,但它的片厂制度有着严重局限:一是严重限制艺术家的创作:企业化的流水线制作的科学经营,保证了影片的产量和质量,却限制了艺术家的创作空间。二是摄影棚拍摄方式导致虚饰(俗艳)美学:布景虚假、色彩失真。三是商业至上,脱离现实,文化观念保守。他认为张彻在文学上有令人惊艳的写作才华,张彻的诗歌与他的电影带给我们的刻板印象有相当的距离。

同济大学杨晓林教授认为,高明的悬疑设置是1997版《天龙八部》吸引观众的剧作魅力之所在。《天龙八部》的三个电视剧版本各有千秋,但就故事的结构设置而言,1997版为佳构,超出了原著。在一定程度上巧妙地运用了侦探片的形式组织剧情,但却突破了侦探片的叙述模式而自成格局。侦探片一般有三种结构模式:一是开局罪案已经完成,整个故事讲述如何侦破。二是获悉罪案将要发生,整个故事讲述如何阻止发生。三是开局罪案已经发生了一点,还没有完全完成,侦破的过程犯罪还在继续犯罪,而当事

人在最后一刻才明白整件事情的来龙去脉。1997版电视剧《天龙八部》显然是第三种结构,而且在每一集的结尾经常采用开放型的情节结构,设置一个"包袱",埋好伏笔,吸引观众去看"下回分解",从而编织出绵延不断的故事一集集的演绎下去。这种悬疑叙事模式使得剧情扑朔迷离,让观众欲罢不能。

三、80、90后学者谈金庸:金庸武侠与现代世界

80后乃至如今的90后对于金庸的兴趣点主要集中在影视方面,很多人甚至都没有读过金庸的小说,一方面是由于媒体时代的到来,人们更青睐于影视艺术所呈现出的全方位的视听享受,对于传统小说书籍的需求量正日益下降,另一方面随着信息全球化的到来,文化也呈现出多元化的发展趋势,人们接触到的文化和信息越来越广泛,这在一定程度上对金庸武侠小说产生冲击,但金庸作品跨山压海的影响力并没有消失,其IP仍旧被人们不断改编和翻拍,并且每一次通时合变之翻拍都会成为一个热点话题。作为年轻一代的影视研究者,80后的学者们以他们这个时代特有的眼光去看待和研究金庸文化。

史志文主任在致辞中讲到,在媒介融合的趋势下,影视改编将在旧媒体和新媒体之间展开更为复杂的互动,正逐步跨越从文字到影像再到互联网新媒体的媒介技术。在新形势下影视改编对于优良IP的需求快速增长,剧本日趋多元化的格局已经形成,媒介融合的时代为影视改编提出了更高的要求,为此《电影新作》开办了专栏来深化理论与实践的运行。

上海交通大学助理研究员、崔辰博士认为金庸的作品在影视剧中的改编是非常多的,在华语的文化中是一个非常大的IP,金庸创造的江湖如同漫威一样,是有自己的宇宙的,每个版本的《神雕侠侣》都体现了时代的审美和革新。金庸笔下的小龙女形象是一个纯粹和美好的女性,能够得到所有观众的认可,金庸是一个比较永恒的IP,未来的影视剧再次去表现他的爱情观念怎么样和现代人的爱情观念产生共鸣,是金庸影视剧改编时需要思考的一个重要问题。

赣南师范大学刘丽芸副教授与张文博士运用普洛普的31种功能,对90年代香港武侠电影《新龙门客栈》的叙事结构以及角色行动分析,认为金镶

玉这一形象承担着叙事结构多重角色功能，成为电影类型叙事的关键变奏，而金镶玉的多重身份和归属的不确定性，隐喻了彼时香港普通民众在经济动荡与政治更替的现实环境中身份的迷失与焦虑，传达了香港新武侠类型电影的黑色寓言的叙事特征。

厦门大学周暐闵博士以一个台湾人的视角进行分析，认为金庸作品的一个个民族符号，首先体现了对中华文化的精神寄托，其次是台湾人民对一个中国的一种情感期许。如同其他小说家一样，金庸作品在台湾也是从被禁的"俗学"作品一路走向了今日学生的"教科书"。有华人的地方就有金庸作品，他的作品提供了新的精神坐标可能性。就当下而言，他的小说正将中华文化与经济产品结合，以多载体方式传播，而金庸小说衍生品的高度商业化使其走出国门走向全世界，堪称"一带一路"的滩头堡。

此外，同济大学韩亚辉副教授、上饶师范学院吴凑春副教授、《中国作家》杂志社编辑张烨航、《电影新作》杂志社编辑聂倩葳、上海戏剧学院讲师沙洋博士、上海外国语大学讲师高凯博士、上海师范大学讲师叶斑和甘圆圆、上海电影艺术学院讲师向曼、上海市体育局宣教中心记者郭泰、东华大学讲师严怡静、同济大学陈曼青博士、同济大学研究生黄华和张诗雨、上海理工大学研究生周艺佳、上海大学硕士生刘奕彤、上海师范大学研究生范家睿等也舌绽莲花，各抒己见，进行了令人振奋的精彩发言。

四、结　语

本次会议对武侠影视的创作进行了全面而深入地研讨与交流，在学术会议机制与治学精神方面特点鲜明。首先是高度的专业性，会议特邀了学术领域内多位资深专家学者，分别担任主持人与点评人。由主持人引导发言，点评人钩玄提要地评析并延展议题，大家才思泉涌，河奔海聚，绝少皮相之见及儒词怪说，真正有效地激发了学术碰撞与争鸣。其次是广泛的平等性，参会者年龄覆盖面广，青年学术力量的集中亮相是本次研讨会的亮点。大家怀玉抱璧，不分畛域，各擅胜场，前辈大家的宏论一言九鼎，青年后学的高见辞微旨远。最后是充分的建设性，不论博征旁引的争鸣或持之有故的论证，都充分体现了尊重和继承前人成果，提携和启迪后者的继往开来的精神。

金庸武侠小说自上世纪50年代搬上荧屏和银幕以来,历经了无数次改编,不同时期的影视改编风格各异,同一年代的改编也因导演、演员以及改编模式的差异而面貌不同。在当下这个信息技术高速发展的时代,深入研究其改编拍摄的成败得失,坦荡如砥地探讨武侠影视剧改编和创作的基本规律,对国产武侠影视剧创作花生满路,对推动中国影视的繁荣发展具有重要的价值和意义。

(杨晓林,同济大学电影研究所所长、教授、博士生导师;周艺佳,上海理工大学艺术传播专业研究生。)

图书在版编目(CIP)数据

中国电影、电视剧和话剧发展研究报告.2018卷/周斌主编.—上海：复旦大学出版社,2019.11
ISBN 978-7-309-14647-9

Ⅰ.①中… Ⅱ.①周… Ⅲ.①电影事业-研究报告-中国-2018②电视剧-研究报告-中国-2018③话剧艺术-研究报告-中国-2018　Ⅳ.①J992②J824

中国版本图书馆 CIP 数据核字(2019)第 220643 号

中国电影、电视剧和话剧发展研究报告.2018卷
周　斌　主编
责任编辑/郑越文

复旦大学出版社有限公司出版发行
上海市国权路 579 号　邮编：200433
网址：fupnet@fudanpress.com　http://www.fudanpress.com
门市零售：86-21-65642857　团体订购：86-21-65118853
外埠邮购：86-21-65109143
江苏凤凰数码印务有限公司

开本 787×1092　1/16　印张 25　字数 376 千
2019 年 11 月第 1 版第 1 次印刷

ISBN 978-7-309-14647-9/J·412
定价：98.00 元

如有印装质量问题,请向复旦大学出版社有限公司发行部调换。
版权所有　侵权必究